한국미술
다시보기
1 :
1950년대
-70년대

한국미술 다시보기 1 : 1950년대 -70년대

김이순, 송희경, 신정훈, 정무정 엮음

현실문화

Korea Arts Management Service
예술경영지원센터

일러두기

1. 문헌 자료는 가급적 원문 표기에 충실하고자 했다. 다만 원뜻을 훼손하지
 않는 범위 내에서 띄어쓰기를 적용했고 한자 병기를 탄력적으로
 운용했다.
2. 엮은이가 문헌 자료를 발췌하는 과정에서 생략한 부분은 [……]로
 표시했다.
3. 문헌 자료에서 명백한 오기로 인해 혼선을 일으킬 수 있는 경우에는 괄호
 안에 (' '의 오기—편집자) 형태로 바른 표현을 병기했으며, 원문의 인쇄
 상태가 좋지 않아 그 글자를 정확하게 읽을 수 없는 경우에는 그 글자에
 해당하는 수만큼 O으로 표기했다.
4. 본문에서 대괄호 []로 묶인 부분은 엮은이나 편집자가 내용의 이해를
 위해 추가한 것이다.
5. 문헌 자료에서 저자 주가 각주로 되어 있는 경우도 있었으나 본서에서는
 편집상 모두 후주로 처리했다.

목차

5부 좌담

전후-1970년대: 현대의 욕망, 굴절, 응시

'한국 미술 담론 창출' 사업의 일환으로 진행된 '한국 미술 다시 보기 프로젝트'에서
'전후-1970년대' 연구팀은 지난 2018년 2월 19일 첫 모임을 가진 이래 2020년
4월 21일까지 총 6분기에 걸쳐 수십 차례의 워크숍을 진행하였다. 워크숍에서는
주요한 미술 담론의 공간이었던 신문, 잡지, 전시 팸플릿 자료를 검토하였고,
혹시나 중요하지만 간과되거나 누락된 자료는 없는지 꼼꼼하게 조사하는 작업을
병행하였다. 이 과정에서 현대, 추상, 전통, 냉전과 같은 논제들이 동시대에 생산된
문헌 자료에 반복적으로 등장한 사실을 확인할 수 있었다. 이에 연구팀은 식민 지배의
상처를 딛고 새로운 국민국가를 형성하는 데 있어 식민 잔재의 청산과 국제교류를
통한 현대화가 한국 사회의 모든 분야를 추동한 기제였다는 데 인식을 같이하고 이
시대를 관통하는 핵심 키워드로 '현대'를 제시하였다.

한국 사회의 변동을 견인한 '현대의 욕망'이 미술 분야에 어떠한 양상으로
표출되고 굴절되며 변화를 이끌었는지 살펴보기 위해 연구팀은 1950년대, 1960년대,
1970년대로 나누어 문헌 자료를 검토하였고, 그 결과를 공개 세미나를 통해
발표하거나 당시 현장에서 활동했던 미술가들을 초청하여 진행한 라운드테이블을
통해 동시대 미술에 대한 이해를 넓히는 작업을 진행하였다.

먼저 2018년 4월 14일 '현대에의 욕망: 전후-1970년대'라는 제목으로 개최된
1회 공개 세미나에서 연구팀은 연구 논제를 현대와 전통, 국전과 전위, 추상과 현실,
냉전과 국제교류, 미술제도(미술 잡지, 화랑, 미술관) 등으로 세분화하고 각 연구자의
관심을 소개하는 기회를 가졌다.

2018년 8월 23일 '전후-1970년대: 현대의 응시'라는 제목으로 개최된 2회 공개
세미나는 각 연구원이 그동안 살펴본 1950년대 문헌 자료에 대한 연구 성과를
발표하는 자리였다. 김이순은 '1950년대 미술가들의 전위 인식'이라는 발표에서
전전과 전후 세대의 전위에 대한 인식의 차이를 읽어냈고, 신정훈은 '현대의 열망,
전위의 불안, 추상의 구상성'이라는 발표에서 1950년대 한국 미술계에 추상이 자리

잡는 과정을 살피면서 궁극적으로 추상이란 전후 한국 미술이 요구받은 여러 가치나 관념 혹은 태도, 심지어 모순되는 것들이 구현되는 장이었다고 주장하였다. 정무정은 "'냉전'으로 읽어본 1950년대 한국 미술'이라는 발표에서 미국이 체제 우월 경쟁의 일환으로 한국에 선보인 미국 미술전을 다룬 동시대 평문에 대한 분석을 토대로 한국 비평가들의 의식 속에 자리 잡은 냉전문화의 자취를 더듬어보았고, 송희경은 '국전 동양화부 비평문 해제: 1회(1949)–4회(1955) 출품작의 '민족성' 담론을 중심으로'라는 발표에서 1950년대 전반 동양화단의 움직임을 고찰하며 동양화단에서 대두된 민족성 담론을 왜색 탈피와 시대성에 대한 검토로 요약하였다.

　2018년 12월 1일 '1960년대 현대의 분출: «청년작가연립전»을 중심으로'라는 제목으로 개최된 라운드테이블에서는 «청년작가연립전»에 참여했던 '무동인' 멤버 이태현과 '오리진' 멤버 서승원을 초청하여 한국 현대미술의 한 분기점이라고 할 수 있는 동 전시회의 개최와 작품 제작의 배경 등에 대한 설명을 듣는 기회를 가졌다. 이 과정에서 옵티컬 아트와 기하학적 추상에 대한 미묘한 차이에 대한 이해를 넓힌다든가 이태현의 1967년 작품 〈명(命) 2〉의 도판이 상하가 뒤바뀌어 있는 오류의 확인과 같은 성과를 거둘 수 있었다. 연구팀은 이태현 작가가 갖고 있던 동시대 미술에 대한 생각과 정보를 파악하기 위해 라운드테이블 이후 별도의 워크숍을 개최하기도 했다.

　2019년 3월 23일 '현대의 분열: 전위, 추상, 전통, 1970년대'라는 제목으로 개최된 세미나에서 정무정은 추상, 현대, 전위가 완전한 삼위일체의 모습을 띤 시대 양식인 앵포르멜이 포화 상태에 도달한 1960년대 중반 이후 추상, 현대, 전위의 관계가 분열되는 양상을 살펴보았다. 정무정은 그러한 분열의 증상이 1960년대 후반에 나타난 네오다다, 팝아트, 옵아트, 기하학적 추상, 해프닝 등과 같은 방식으로 표출되었다고 보았고, 그러한 증상이 나타난 배경으로 60년대 들어 전개된 경제 개발로 인한 도시환경의 변화, 파리비엔날레, 상파울루비엔날레 참여 등을 통한 직접적인 서구 미술의 경험, 그리고 일본과의 국교 정상화 이후 빈번해진 일본 미술계와의 교류, 저항의 대상이던 전통에 대한 재고 등을 제시하였다. 세미나 직후 열린 '1970년대의 한국의 전위미술: 평면, 오브제, 행위'라는 제목의 라운드테이블에서는 1970년대에 AG 그룹과 ST 그룹 활동을 했던 이건용과 김용익 작가를 초청하여 1970년대에 전위에 대한 인식이 변화하고 전통과 한국 미술의 정체성에 대한 관심이 확산된 배경 등에 대한 얘기를 듣는 자리를 가졌다.

　2019년 7월 25일에 '현대의 욕망 Ⅱ: 전후–1970년대 동양화단을 중심으로'를 주제로 개최된 라운드테이블에서는 오용길, 이철량, 유근택 작가를 초청하여 동양화단의 다양한 이슈들을 살펴보는 기회를 가졌다. 10년씩의 터울을 가진 세

작가를 통해 동양화단에서 교육 방식의 세대별 변화 양상, 동양화에서의 정신성의 의미, '동양화' '한국화'와 같은 용어에 대한 생각, 전통과 현대의 관계, 동양화단의 여러 단체와 공모전 등에 대한 다양한 정보를 공유할 수 있었다.

　이러한 워크숍과 세미나를 바탕으로 연구팀은 전후부터 1970년대까지의 한국 미술을 살펴보는 데 있어 중요하다고 판단한 총 86편의 텍스트를 선정하였다. 각 연구원의 선별 기준은 연구 과정에서 드러난 핵심 키워드로, 김이순은 '전위'를, 신정훈은 '추상'을, 정무정은 '냉전과 국제교류'를, 송희경은 '전통'을 기준으로 삼았고, 텍스트의 구성도 핵심 키워드를 기준으로 이루어졌다. 각 연구원은 텍스트 선정의 배경과 문헌 자료를 이해하기 위한 지침의 일환으로 서문을 작성하였다. 김이순의 「무엇이 '새로운 미술'인가?: 1950-70년대 미술인들의 전위 인식」은 1950-70년대에 미술가들이 전위를 어떻게 인식하고 있었는지를 살펴보고 있고, 신정훈의 「1950-70년대 한국 미술에서의 추상」은 어떻게 추상이 현대, 전통, 전위, 제도, 현실, 냉전, 근대화, 모방, 주체 등과 같은 전후 한국의 핵심적인 문제들과 결부되어 구사되고 논의되었는지 고찰한다. 또한 정무정의 「'냉전'과 '국제교류'로 읽어보는 1950-70년대 한국 미술」은 미국 정부와 민간 재단 주도로 이루어진 다양한 원조와 문화 교류 프로그램의 여파 속에서 한국 미술가들이 어떻게 전통과 전위의 관계를 규명하고 한국 미술의 방향을 모색하는지 살펴보고 있고, 송희경의 「1950-70년대 동양화단의 '전통'」은 시기별로 다른 양상으로 나타나는 동양화단의 전통 담론을 당대 문헌 해제를 통해 분석한다. '한국 미술 다시 보기 프로젝트'의 애초 취지대로 연구팀이 선정한 텍스트와 연구 결과가 한국 현대미술을 재조명하는 마중물이 되길 기대해본다.

전후-1970년대 미술 연구팀
김이순, 송희경, 신정훈, 정무정

1부
전위

그림1 최명영, 〈오(悟) 67-B〉, 1967, 캔버스에 유채, 161×129cm. 서울시립미술관 소장

무엇이 '새로운 미술'인가?:
1950-70년대 미술인들의 전위 인식

김이순

1. 들어가며

'전위'는 1950-70년대에 미술인들이 가장 선호하던 용어 중의 하나였다. 미술가들은
전위적인 작가가 되고자 노력했으며, 현대미술은 '아방가르드(전위)'와 동의어라고
여겼을 정도다.[1] 그러나 '전위'라는 단어가 남용되면서 그 의미를 상실하기 시작했고,
미술가들이 추구하는 전위의 방향 또한 시기마다 달랐다. 이 글에서는 한국
미술사에서 '전위'라는 단어가 가장 빈번히 등장했던 1950-70년대에 미술가들이
전위를 어떻게 인식하고 있었는지를 살펴보고자 한다. 그동안 한국 미술사 연구에서
전위에 대한 논의가 여러 차례 있었는데,[2] 이 글은 당시 미술가나 미술평론가들의
목소리를 면밀히 살펴보는 데 주안점을 두고, 1950-70년대에 생산된 글을 중심으로
전위에 대한 당대의 인식을 담고 있는 글을 선별하여 살펴볼 것이다. 이를 계기로,
한국 현대미술을 재조명하는 마중물이 되었으면 하는 바람이다.

2. 1950-60년대 전반의 전위: 기성 미술에 대한 저항의식과 현실 체험이 내포된 '새로운 미술'

한국 미술사에서 '전위'는 1920년대 후반에 '신흥'이라는 단어로 처음 등장했다.
당시 미술인들은 문인들과 함께 '새로움'을 추구하는 경향이 있었는데, 실제 미술
작품에서 전위성을 내포하고 있는 사례를 찾기는 어렵다. 그러다가 1930년대에

1 김용익, 「한국현대미술의 아방가르드—한국현대미술의 20년의 동향전과 더불어 본 그 궤적」, 『공간』, 1979년 1월, 53.
2 한국 현대미술에 등장하는 전위에 대해 논의한 글로는 서유리, 「전위의식과 한국의 미술운동」, 『한국근현대미술사학』
 18집(2007): 24-38; 김영나, 「한국미술의 아방가르드 시론」, 『한국근현대미술사학』21집(2010): 235-259; 김영나,
 1960년대에서 1970년대로, 전환의 미술—그룹 'AG'를 중심으로」, 『미술사논단』40호(2015 상반기): 29-52 등이 있다.

'아방가르드'라는 용어가 새롭게 등장했다. 주로 아카데믹한 사실주의에서 벗어난 추상미술을 추구하던 김환기, 유영국 등의 미술가들이 전위에 관심을 보였는데, 이들의 인식은 당시 일본 미술의 '아방가르드'와 직결되어 있었다.[3] 그러나 일본이 태평양전쟁에 돌입하면서 물질적, 정신적 억압이 거세짐에 따라 미술가들의 전위 의식도 수면 아래로 가라앉을 수밖에 없었다.

한국 미술계에서 전위에 관한 논의가 본격화된 것은 한국전쟁 이후였다. 일제강점에 이어 한국전쟁을 치르면서 국제 미술의 흐름에 뒤처졌다고 생각한 미술인들은 서구 현대미술을 수용하여 그들과 어깨를 나란히 하고자 했다. 그런 만큼 서구의 현대미술을 전위적인 미술로 여기는 경향이 있었다. 그러나 또 다른 한편으로는 미술의 양식보다 태도에서 전위성이 요구되기도 했다. 모던 아트를 추구하던 화가 한묵은 1954년에 예술문화의 발전을 위해 전위의 필요성을 역설했는데,[4] 그에게 전위는 표현 양식의 문제가 아니라 정신의 문제였다. 그는 기성관념에 저항할 것을 주문하면서, 특히 '아카데미즘의 아성'인 국전과 대결할 수 있는 재야전의 필요성을 언급하고 있다. 물론 국전에 대한 무조건적인 거부를 주장한 것은 아니다. 국전은 한 민족 한 국가의 미술문화 전통을 체계화하고 역사적으로 기록하는 속성을 지닌 '수호부대'로서 그 존재 가치가 있지만, 그와 동시에 우리에게 필요한 것은 진취적이고 전위적 '전투부대', 즉 '재야전'이라고 역설하고 있다. 이경성이 앵포르멜 미술가들을 '미의 전투부대'라는 말로 명명한 바 있는데,[5] 이는 바로 한묵이 1954년에 역설한 내용이다. 한묵은 한국전쟁 직후부터 줄곧 민족문화와 한국 화단의 발전을 위해서는 국전과 대결하면서 고도의 지성과 강인한 결의를 지닌 전위적인 재야전이 필요함을 강조했다.

한묵의 생각은 2년 후 홍익대 제자들에 의해 실현되었다. 김영환, 김충선, 문우식, 박서보는 "사실주의 일변도와 국전 중심의 봉건적이고 전근대적인 권위에 대한 반동"으로 《4인전》을 열었다. 다시 말해, 양식상의 전위적 실험이기보다는 국전의 권위에 대한 도전이었다. 《4인전》 전시 리뷰에서 확인할 수 있듯이, 한묵은 이 새로운 전후 세대에게 큰 기대감을 보였다.[6] 《4인전》은 재야전의 전초전(前哨戰)이었고, 이듬해에 전후 세대는 '현대미술가협회'를 결성하여 본격적인 활동을 시작했다. 같은 해에 한묵도 일제강점기부터 전위적인 미술을 추구하던 박고석, 이규상, 유영국 등과 함께 '모던아트협회'를 결성하여 반(反)국전 성격의 재야전을 열었으며, 조선일보사

3 키다 에미코, 「일본 아방가르드 미술의 전개와 역사적 관점」, 『미술사학보』 49집 (2017): 29-49.
4 한묵, 「기성관념과의 대결: 재야전 발족을 위한 건의」, 『경향신문』, 1954년 12월 23일 자.
5 이경성, 「미의 전투부대」, 『연합신문』, 1958년 12월 8일 자.
6 한묵, 「모색하는 젊은 세대: 4인전을 보고」, 『조선일보』, 1956년 5월 24일 자.

주최 제1회 《현대작가초대미술전》에는 당시 현대적인 작가들이 대거 초대되었다. 1957년은 '관전'과 '재야전'의 대결이 본격화된 해이다.

흔히 한국 현대미술의 기점을 1957년으로 언급할 때 그 근거가 되는 것이 앵포르멜 미술이다. 그러나 1954년 한묵의 글을 통해서 확인할 수 있듯이, '전위'의 핵심을 기성 제도권에 대한 저항 의식으로 보고 반국전을 주장한 것은 한묵이었으며, 미술가들의 전위 의식이 구체적으로 가시화된 것은 1957년 관전에 대항하는 재야적 성격의 미술 단체들이 결성되면서부터였다. 게다가 앵포르멜 회화가 실질적으로 등장한 것은 1958년이기 때문에, 1957년을 한국 현대미술의 기점으로 보는 근거는 보다 정교하게 논의되어야 할 것이다.

한편, 1955년에 있었던 이상순, 황규백의 전시에 관한 김정린의 리뷰를 통해서도 1950년대 중반의 전위미술에 대한 인식을 살펴볼 수 있다.[7] 김정린은 "아방갈드 예술은 새로운 것을 찾는 예술이며 누구보다도 먼저 새로운 것을 찾아가는 예술"로 정의하면서, 우리나라 작가들에게는 "예술가의 정신의 밀도"가 부족함을 지적하고 있다. 또 한국 작가의 큐비즘 작품이 프랑스 작가의 작품과 별반 차이가 없는 것은 한국의 아방가르드 작품으로서 참신성을 결여한 것이라고 보았다. 아방가르드 작품은 화풍의 문제를 넘어 진정한 체험에서 발현된, 정신의 밀도를 지닌 미술이어야 한다는 것이다. 요컨대, 전위는 단순히 미술 양식의 문제가 아니라 정신의 문제이며, 작가의 현실 체험이 결여된 미술은 전위미술로 규정되기 어렵다는 주장이다. 여기서 진정한 전위미술의 요건으로 강조하고 있는 '미술가의 체험'은 한국의 전위 작가들에게 지속적으로 요구되었던 사항이다. 박서보는 1966년 11월 『공간』에 발표한 「체험적 한국 전위미술」이라는 글에서, 앵포르멜 회화는 "분명 다삐에스와 그의 동배(同輩)들의 집단적인 등장과 관련이 있지만, 독창적인 발견"이라고 자평하고 있다.[8] 앵포르멜 미술은 서구의 조형 언어지만 한국의 전후 상황에서 배태된 것이기 때문에 진정한 전위미술일 수 있다는 주장이다.

1960년대 초반 미술가들의 전위 인식을 직접 살필 수 있는 중요한 자료는, 1960년 12월 16일 자 『조선일보』에 실린 김병기-이경성의 대담과 1961년 3월 26일 자 『조선일보』에 실린 김병기-김창열의 대담이다. 특히 김병기와 김창열의 대담 내용은 세대 간 전위 인식의 차이를 확인할 수 있는 흥미로운 자료다. 김창열은 김병기를 '기성세대'로 언급하면서, 선배 세대의 추상과 자신들의 앵포르멜 추상은 뿌리가 전혀 다르며, 자신들은 다다와 쉬르리얼리즘의 저항 정신을 계승하고 있음을

7 김정린, 「'아방갈드' 회화의 재검토: 이상순, 황규백 兩人展을 보고」, 『평화신문』, 1955년 4월 9일 자.

8 박서보, 「체험적 한국 전위미술」, 『공간』, 1966년 11월(창간호), 83-87.

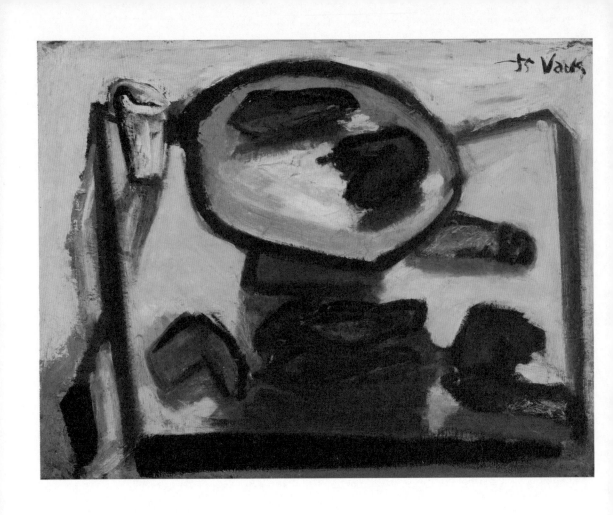

그림2 박고석, ‹가지가 있는 정물›, 1955, 캔버스에 유채, 45.5×53cm. 뮤지엄 산 소장

강조하고 있다. 앵포르멜 화가들이 일제강점기부터 활동한 추상화가들과 대립각을 세우면서 세대교체를 주도해나갔음을 짐작할 수 있는 대목이다.[9]

앵포르멜 작가들이 다다나 쉬르리얼리즘의 정신을 계승하고자 했다는 사실은 하인두의 글「오늘의 전위미술」에서도 확인할 수 있다. "다다이즘의 철저하고도 독신적인 가치부정 및 합리주의에의 도전을 뒷받침한 슐리아리즘은 완고(頑固)하고 모호한 기성의 예술 장르를 모조리 분쇄(粉碎)하였고 이것은 20세기의 예술사상의 가장 큰 변혁"으로, 20세기 후반기의 "새로운 미술의 원동력적 자원"이라고 평가한 후,[10] 그는 앵포르멜 미술이 큐비즘에 뿌리를 둔 추상미술을 철저하게 거부한 다다와 초현실주의를 계승했다고 강조한다. 요약하자면, 전후 세대는 제2차 대전 이후의 앵포르멜 미술을 조형 언어로 도입했지만, 기성에 대한 저항 정신과 함께 6·25전쟁이라는 현실 체험에서 배태되었다는 점에서 당위성을 인정할 수 있다는 것이다.

미술가들뿐 아니라 평론가들도 앵포르멜 미술을 전위미술로 인정하는 분위기였다. 이경성은 앵포르멜 미술을 추구하는 전후 세대를 '미의 전투부대'라고 응원했으며,[11] 김윤수도 앵포르멜 미술을 한국의 전위로 평가한 바 있다.[12]

3. 1960년대 중후반의 '탈(脫)앵포르멜' 미술: 전후 세대에 저항하는 4·19세대의 전위미술

'전위'로 인식되던 앵포르멜 미술도 점차 포화 상태에 이르러 전위성을 상실함에 따라 새로운 세대의 도전에 직면하게 된다. 사실 1960년 말이면 앵포르멜 미술의 선두 주자 격인 박서보 스스로도 앵포르멜 미술이 이미 '전위성'을 상실했음을 인식하고 있었다.[13] 1962년에 이태현, 최붕현, 김영자, 문복철이 '무동인'을, 최명영, 서승원, 이승조, 김수익 등은 '오리진'을 창립했으며, 1964년 말엽에 강국진, 정찬승, 김인환 등은 '논꼴'을 결성했다. 세 그룹은 홍대 미대 선후배 사이로, 1967년 12월에는

9 김병기·김창열,「전진하는 현대미술의 자세: 한국 '모던 아트'를 척결하는 대담」,『조선일보』, 1961년 3월 26일 자.

10 하인두,「오늘의 전위미술」,『자유문학』, 1961년 4·5월, 254.

11 이경성,「미의 전투부대」.

12 김윤수,「전위예술은 퇴폐가 아니다」,『동아일보』, 1973년 1월 23일 자.

13 악뛰엘 전시를 전위라는 평가(「전위 중에서 전위들—악뛰엘 동인 창립전」,『조선일보』, 1962년 8월 21일 자)가 있었지만, 박서보는 이미 앵포르멜 미술은 전위성을 상실했음을 깨닫고 있었다. 박서보·한일자,「앙훠르멜은 포화상태」,『경향신문』, 1961년 12월 3일 자(석간).

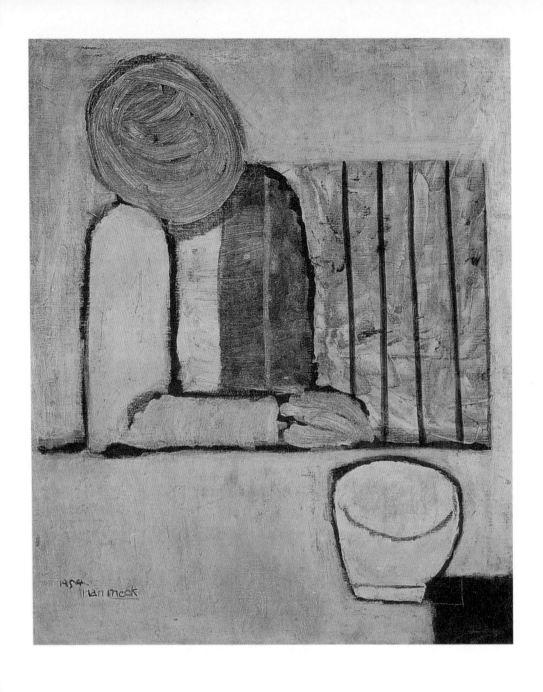

그림3 한묵, ‹흰 그림›, 1954. 캔버스에 유채, 72.5×60.5cm. 갤러리 현대 제공

《청년작가연립전》을 통해 한목소리로 앵포르멜 세대에 저항하였다.[14] 이들이 '탈앵포르멜' 미술로 추구한 '새로운 미술'은 서로 달랐지만, 한목소리로 "화단 현실의 무위(無爲)와 타성(惰性)을 벗어나 인식의 혁신에서 새로운 조형 모랄을 창조"한다는 슬로건을 내걸었다. 4·19세대인 이들은 "오늘 미술의 특징이 지역성의 극복이라면 전위란 이름의 조형의 실험이 이미 미국이나 구라파에만 국한될 수는 없는 것이다. 또한 시대와 환경의 조성이 새로운 미의 방법을 요구하는 것이라면 그것은 반드시 모방이라고 단정해 버릴 수는 없을 것이다. 표현의 당위가 모방의 한계를 벗어날 수 있는 것이 오늘 문명의 특징이라면 이들 연립전이 제시한 작품은 현실의 구현에 다름 아니기 때문이다. 연립전에 등장한 다양한 미술 양상이 서구의 모방으로 볼 수도 있지만, 우리의 현실을 담고 있다는 점에서 전위로 인정할 수 있다"는 입장이었다.[15]

특히 신전동인은 '청년작가연립회'라는 이름으로 퍼포먼스를 지속했다. 가장 많이 회자된 퍼포먼스는 정강자를 중심으로 세시봉 음악 감상실에서 실행한 〈투명풍선과 누드〉인데, 이는 '전위'에 대한 대중의 관심을 불러일으키는 계기가 되었다. 「서울의 '해프닝 쇼': 극을 걷는 전위미술」라는 타이틀의 신문기사에서는 "캔버스 대신 앳된 여성의 나체에, 그림물감 대신 플라스틱 풍선을 붙이는 문화적 테러리스트들의 작품 감상회가 세시봉 음악 감상실에서 열렸는데, 아무리 전위미술이요 행동 미술이라지만 벌거벗은 여성의 몸 자체를 작품으로 삼기는 우리나라에서는 처음 있는 일이고 해외의 선풍이 드디어 이 땅에 상륙한 것"으로 소개하고 있다. 그런가 하면 유준상 평론가는 당시 현대미술 세미나 발표에서 "이쯤이면 예술은 끝난 것. 그러나 이들은 사회 현상에 대해 가장 감각적으로 도전하는 작가의 행위"이고 "인간은 오늘날 합리주의와 기계화에 쫓기고 있으며 여기서 생명을 되찾으려는 몸부림"이라고 평가했다.[16]

〈투명풍선과 누드〉 퍼포먼스는 관객 참여와 현실 저항, 기성 미술을 비판하려는 의지를 담고 있었겠지만, 관심을 가진 것은 당시의 대표적 미술 전문지인 『공간』이 아니라 대중 잡지인 『선데이서울』이었고, 주인공 정강자는 '대중 앞에서 옷을 벗는 여성 작가'라는 인식 이상의 의미로 읽히기 어려웠던 듯하다. 왜 옷을 벗는 퍼포먼스를 해야 했는지에 대해 본인 자신은 물론 미술평론가들이 쓴 글조차 찾아보기 어렵다. 또 1970년 8월 15일에 김구림, 정찬승, 정강자 등이 함께한 '제4집단'의 퍼포먼스 〈기성문화예술의 장례식〉은 당시로서는 매우 급진적이었다.

14 '논꼴'은 '신전동인'으로 단체명을 변경하였고 회원의 교체가 있었는데, 정강자, 심선희가 합류했다.
15 「청년작가연립전」, 『공간』, 1968년 1월, 26-29.
16 「극을 걷는 전위미술: 서울 '해프닝 쇼'」, 『중앙일보』, 1968년 6월 1일 자.

그림4 박서보, ‹원형질 3-62›, 1962, 캔버스에 유채, 162×130cm. 작가 제공

이는 단순히 기성 미술에 대한 저항을 넘어서 '기성 문화예술'에 대한 거부였으며,
거리에서 경찰의 단속을 받기까지 했다. 지금까지도 이론가들은 이를 한국
실험미술의 대표적 사례로 언급하고 있으며, 이에 관해서는 적잖은 연구가
축적되어 있다. 그러나 '제4집단'의 야심에 찬 출발은 단 한 번의 행위로 끝나고
말았다. 1970년대 전반기에 〈피아노 위의 정사〉(1970), 〈홍씨상가〉(1975) 같은
급진적인 퍼포먼스가 있었지만, 그 열기가 이전과 같지 않았고 호응도 얻지 못했다.
1975년에 열린 한 좌담회에서 정찬승은 행위미술에 대해 다음과 같이 언급했다.
"제가 해프닝을 시도했던 것은 저 자신이 확고하게 방법정신(方法精神)을 가지고
한 것이 아니라, 결국 외래 사조에 그대로 말려들었던 결과였다고 시인합니다.
부끄럽습니다만 아무튼 이와 같은 사정은 오늘 우리나라 작가들이 거의 똑같이 겪는
진통이라고 생각합니다."[17]

 1960년대 말에 '해프닝'이라는 용어로 시작된 행위미술은 1975년 이건용의
'로지컬 이벤트'의 토대를 마련한 뒤로는 수면 아래로 가라앉고 말았고, 한국
현대미술사 서술에서 탈각되어 있었다. 그러다가 미술사가 김미경은 2000년에
발표한 박사 논문에서 정강자의 해프닝을 비롯한 다양한 새로운 미술을 '실험미술'로
소환하였고, 이러한 '실험미술'이 빠르게 소멸된 것은 정치적 탄압 때문이라고
주장하였다. 그 이후 실험미술에 대한 연구가 활발히 이루어졌는데, 연구자 대부분이
김미경의 입장을 견지하고 있다. 그러나 당시의 상황을 면밀히 들여다보면, 앵포르멜
미술 이후 가장 전위적이었던 퍼포먼스가 소멸된 것이 단순히 정부의 압력만이라고
보기 어려운 측면이 있다. 미술계 내에서 전위미술의 '전당'에 오르기 위해서
지속적으로 요구되던, 한국의 '현실 반영' 내지는 '체험적'이라는 요건이 충족되지
못했다는 이유도 간과할 수 없다.

4. 1970년대 미술인들의 전위 인식: 서구 미술에 대한 모방과 추종에서 벗어나
적극적으로 현실을 반영한 미술

1970년을 전후로 한국 미술사에서 '전위'에 대한 관심은 최고점에 달한 듯하다.
1969년에는 아예 그룹의 명칭을 '전위'로 내건 '아방가르드미술협회(AG)'가
등장했는가 하면, 전위미술에 관한 비교적 긴 호흡의 글이 발표되었다. 1969년
9월에 발간한 AG의 잡지 창간호에 이일이 「전위미술론」을 기고했고, 1972년에는

17 김구림·심문섭·정찬승·박용숙(좌담), 「최근의 전위미술과 우리들」, 『공간』, 1975년 3월, 63.

그림5 문우식, 〈성당 가는 길〉, 1957, 캔버스에 유채, 129.5×97cm, 《현대미술가협회 창립전》 출품작. 유족 제공

미술평론가 김윤수가 「전위미술론」을, 1974년에는 AG 창립 멤버였던 화가 최명영이 작가의 입장에서 「전위예술 소고」을 발표했다.

이일은 미국의 추상표현주의 이후의 전위미술을 소개한 다음, "예술이 새로운 사회구조와 이에 적용되는 기본적 정신구조의 가장 합당한 표현일 때, 그 예술을 언어의 창조라는 모든 '산 예술'로서 공통된 기본과제를 추구하며, 그 과제인 즉은 모든 형태의 전위의 본질을 규정짓는 것이기도 한 것이다. 이러한 의미에서 오늘의 참된 미술은 그것이 전위적인 성격을 띤 것이기에 참된 것이 아니라 오히려 참된 미술이기에 그것은 전위적 성격을 지니게 되는 것이라고 할 수 있으리라"[18]라고 정리하였다. 아울러 "예술은 생활의 변화, 정신과 과학의 발견에 직접 참가하는 것"[19]이라고 주장했다. 요컨대, 추상표현주의 이후에 전개된 다양한 미술은 결국 당시의 새로운 사회 구조와 정신 구조에 합당한 표현이었으며, 우리에게 있어서도 미술은 '산 미술'일 때라야 참된 미술이고 전위미술이 될 수 있다는 것이다. 『AG』 창간호에 실린 이 글은 AG 그룹 결성 당시의 나아갈 방향을 제시한 글이었다고 하겠다.

한편, 김윤수는 1972년과 1973년에 연이어 '전위'에 관한 글을 발표하였다. 김윤수는 「전위예술론」에서 "전위는 기존(旣存)하는 예술이념이나 양식을 한걸음 넘어선 창조인 동시에 당대 또는 기존 예술의 권위에 대한 반역을 그 생리로 한다. 그럼에도 한국의 전위미술은 서구의 전위미술을 수입하여 그대로 흉내 내는 데 불과했기에 처음부터 그것은 우리의 특수한 상황과는 아무런 필연성도 없었고 거부되어야 할 권위로 정착하지도 못했다"[20]라고 평가했다. 1950년대 후반부터 일기 시작한 한국의 전위미술 운동은 앵포르멜 미술, 네오다다, 팝아트, 옵아트, 해프닝, 개념미술에 이르고 있는데, 이는 서구 전위미술을 그때그때 수입한 것에 지나지 않는다고 보는 입장이다. 즉, 표면상으로는 새로운 것처럼 보이지만 실상은 서구의 전위운동을 순차적으로 이 땅에 옮겨놓는 데 지나지 않았다는 것이다. 이와 달리 서구에 있어서는, 어떤 하나의 전위운동이 참으로 유효하고 창조적이었을 경우, 다음 단계에는 그것이 하나의 '권위'로, 이른바 '전위 아카데미즘'으로 정착하는 것이 통례였다고 보고 있다. 여기에 더하여, 김윤수는 '반역'('저항')만 있고 '창조'가 없으면 전위미술로 성공할 수 없다고 지적하고, 관람자의 참여를 또 하나의 중요한 요소로 꼽고 있다. '향수자'인 관람자의 참여가 작품의 완결성을 결정한다는 것이다.

18 이일, 「전위미술론—그 변혁의 양상과 한계에 대한 에세이」, 『AG』 1호(1969).

19 위의 글.

20 김윤수, 「전위미술론」, 『채연』 1호(1972).

김윤수가 전위미술로서 갖춰야 할 요소로 여긴 것은 창조성이다. 20세기의 전위미술로 인정받는 다다운동이 가져다준 것은 파괴와 허무뿐이었지만 오히려 그 후 모든 예술 창조의 다시없는 토양이 되었다. 그 이후의 전위예술은 다다의 정신을 이어받고 있다. 기존의 예술 질서에 대한 반역이자 장래를 앞지른 창조 행위, 즉 반역과 창조라는 이율배반성이야말로 전위예술의 운명이다. 하여, 그 모험이 성공하면 창조적인 예술로 정착되지만, 모험만으로 끝나버리기도 한다. 결국, 전위미술은 반역과 저항만으로는 규정될 수 없고 무엇보다 창조적이어야 하며, 나아가 향수자와 함께할 경우에 진정한 전위일 수 있다는 것이 김윤수의 논지였다.

김윤수는 「'전위예술'은 퇴폐가 아니다」라는 글에서 전위미술에 대한 생각을 재차 피력했다. 그러나 이 글에서는 "전위의 혁명성은 창조의 활력과 독창성을 전제로 한다. 반면 일반 대중의 예술감각은 언제나 보수적이다. 이 양자 간의 불일치가 전위예술을 부정하는 또 하나의 요인이기도 한데, 이 경우 전위예술을 적극적으로 받아들여 대중이 예술감각이나 미적 감수성을 부단히 갱신시켜 나가는 것이 바람직하지만 대개의 경우는 그렇지 못했다"[21]라면서 향수자의 한계를 인정하고 있다. 또한, 한국에서 전위예술이 하나의 운동이 된 시점을 50년대 말 추상주의 및 앵포르멜 회화로 보고, 서구 전후 양식의 수입이라는 약점에도 불구하고 그것이 시민권을 얻을 수 있었던 것은 종래의 아카데미즘을 타파하고 표현의 영역을 확대하는 데 결정적인 역할을 했기 때문이라고 주장했다. 그러나 그 후의 전위미술은 우리의 현실성에 밀착하지 못한 탓에 반역의 목표나 응전력(應戰力)을 상실한 채 실패하고 말았다는 것이다.

최명영은 「전위예술 소고」에서 전위예술은 대중과 호흡하는 예술이라기보다는 앞서가는 예술, 실험의 실패를 두려워하지 않는 미술이라고 규정했다. 그는 "전위가 지향하는 것, 그것이 바로 이 모든 제약으로부터 해방이요 전적인 자유요, 요컨대 가장 자유로운 상태에 있어서의 창조의 의지라 할 것"이라는, 앞서 언급한 이일의 「전위미술론」의 내용을 인용하면서, 전위미술은 어떠한 목적이나 필요에 따라 창작 활동을 하는 것이 아니라고 역설했다. "예술이 그 어떤 보상을 전제로 하여 이룩된 것은 아니며 단지 작가의 '조형하려는 의지'에 의하여 이룩되는 것이며, 그 의지는 현대적인 작가의 실험과 직관, 끊임없는 실험에 의하여 실현되는 것이다. Earth Works, Sky Works, Water Works 등 제 경향의 미술은 전위에의 실험정신이 있으며, 그러한 현대미술이 어떠한 경로이든 우리 몸에 부딪혀 왔든지 간에 우리 내부에 어떤 진동을 감지했다면 과연 우리의 의식 속에서는 어떠한 씨앗이

21 김윤수, 「전위예술은 퇴폐가 아니다」.

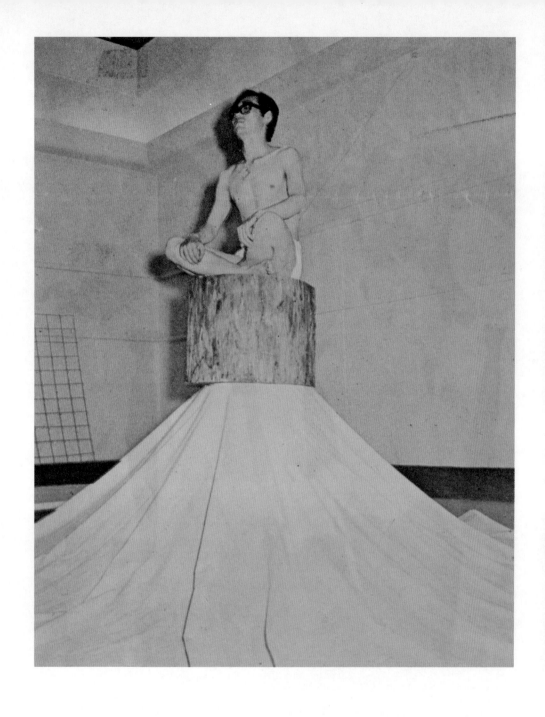

그림6 김구림, ‹도(道)›, 1971, 퍼포먼스. «창립 10주년 기념—제8회 한국미술협회회원전» 출품작. 작가 제공

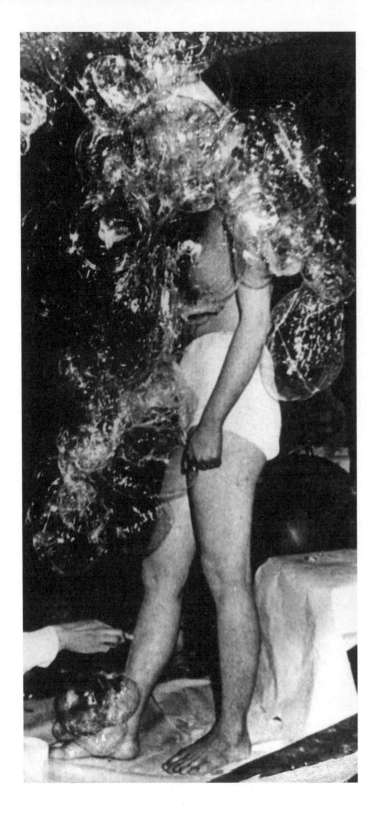

그림7　정강자, 〈투명 풍선과 누드〉, 1968년 5월 30일. 사진: 강국진, 정강자, 정찬승. 유족과 아라리오 갤러리 제공

발아하는가를 지켜보지 않으면 안 된다"[22]는 것이다. 이는 우리의 현실과 결부되지 않은 서구의 전위미술은 진정한 전위로 인정할 수 없다는 김윤수의 입장과는 배치되는 것으로서, 1970년대 초반 AG 회원들의 전위에 대한 인식을 확인할 수 있는 글이다.

1975년경부터는 미술가들의 전위에 대한 인식이 달라진 것으로 판단된다. 평론가 박용숙의 사회로 진행된 김구림, 심문섭, 정찬승의 좌담회에서는 서구 미술을 무조건적으로 추종하는 태도에 대한 자성의 목소리가 등장한다. 앞서 언급한 대로, 정찬승은 자신이 신전동인 시절에 행했던 해프닝에 대해 "외래 사조에 그대로 말려들었던 결과"라고 자평했고,[23] 1976년에는 평론가 김인환이 「한국의 전위미술, 어디까지 왔는가」라는 글에서 전위란 어떤 특정한 유파를 지칭하는 양식 개념이 아니라 일종의 정신 상태를 의미하는 말이라고 정의하면서, 전위라는 미명 아래 자행된 온갖 불건전한 비전위적인 요소들은 지탄의 대상이 되어야 한다고 주장했다. 또 앵포르멜 미술 이후에는 이렇다 할 전위미술을 찾아볼 수 없으며, 이른바 '해프닝'을 통한 반(反)예술은 종래의 미학을 붕괴시켰다고 보기 어렵고 오히려 사회의 혐오감만을 불러일으켰다고 보았다. 결국, 한국의 현실과 무관한 서구 편향의 전위운동은 예술의 본질인 창조로 볼 수 없다고 단언하고 있다.[24]

1970년대 후반기에 접어들어서는 서구 미술과 동시대적으로 새로운 미술을 시도하려는 전위미술의 경향에 대한 반성적 목소리가 더 확대되었다. 김윤수가 강조했던바, 반항과 함께 창조를 담보하지 못한 전위를 전위로 인정하지 않는 분위기가 형성되면서, 기성세대나 권위에 대한 저항과 함께 한국의 현실에 뿌리를 둔 예술적 창조가 요구되었던 것이다. 서구의 새로운 미술을 수입함으로써 기성의 미술에 저항할 수 있었을지는 몰라도, 저항을 넘어선 새로운 대안을 찾기란 쉽지 않았을 뿐더러 공감대를 형성하는 것은 더욱 어려운 문제였다.

5. 나오며

현대미술사를 서술한 로버트 휴즈(Robert Hughes)의 책 제목 『새로움의 충격』이 말해주듯이, 20세기 이후로는 '충격'이라는 단어로밖에 표현할 수 없는 '새로운

22 최명영, 「전위예술 소고—그 실험적 전개를 중심으로」, 『홍익』 14호(1972): 58.

23 김구림·심문섭·정찬승·박용숙(좌담), 「최근의 전위미술과 우리들」.

24 김인환, 「한국의 전위미술, 어디까지 왔는가」, 『청년미술』 창간호(1976): 25-31.

그림8　이건용, ‹장소의 논리›, 1976. 국립현대미술관 미술연구센터 소장, 이건용 기증. 이 작품은 «제4회 AG전»(1975.12.16., 국립현대미술관 덕수궁)에서 초연되었다.

미술'이 끊임없이 등장했다. 6·25전쟁 이후 한국 미술사에서도 새로운 미술을
창조하는 것이 미술의 목표처럼 여겨질 정도로 다양한 미술이 명멸했고, 새로운
미술은 곧 전위미술로 인식되었다. 그러나 당대 생산된 글을 검토한 결과, 그들에게
전위미술은 단순히 양식의 문제가 아니라 태도 혹은 정신의 문제였으며, 나아가
단순한 저항이나 반항의 태도를 넘어서 당대의 현실 내지는 체험을 근거로 한 창조로
이어진 것만을 전위미술로 인정하고자 했음을 확인할 수 있었다. 요컨대, 서구의
미술을 참조하기만 할 뿐 시대적 당위성, 즉 당대의 '현실' 인식이 내포되어 있지
않은 미술은 전위미술로 승인될 수 없었다. 그러나 1950-70년대 미술가들의 '현실'
인식은 1980년대의 현실 참여와는 다른 맥락에 놓여 있다. 1950-70년대에 하나의
미술이 진정한 전위미술로서 미술사의 주류에 속하려면 정치사회적 저항보다는
기성관념과 미술의 제도권에 대한 저항이 중요했으며, 이는 문화적, 정서적 현실
속에서 배태되어야 했기 때문이다.

　마지막으로, 한국 현대미술의 기점과 관련해서 다시 한 번 언급하고자 한다.
흔히 한국 현대미술의 기점을 1957년으로 언급하면서, 그 근거로 앵포르멜 미술을
거론한다. 그리고 본고에서도 살펴보았듯이 대부분의 평론가들이 앵포르멜 미술을
전위미술로 인정하고 있다. 그러나 실제로 앵포르멜 미술이 등장한 것은 1958년이다.
여기서 주목할 점은, 1954년에 한묵이 한국 미술의 발전을 위해 국전과 맞설 수
있는 반(反)국전 성격의 재야전이 시급함을 강조했고, 그의 제자들이 «4인전»을
개최했다는 사실이다. 그 연장선에서 1957년에 '현대미술가협회'가 결성되어
전시회를 열었을 뿐 아니라, 한묵 자신도 1957년에 '모던아트협회'를 결성하여
전위적인 전시를 열었다. 조선일보사 주최로 반국전 성격의 대규모 재야전인
«현대작가초대미술전»이 열린 것도 1957년이다. 이런 점을 고려해볼 때, 현대미술의
기점과 관련해서는 앞으로 보다 정교한 논의가 필요해 보인다.

1부
문헌 자료

기성관념과의 대결
―재야전 발족을 위한 건의

한묵(양화가洋畫家)

예술문화의 발전이 축적되는 양적 문제에 있는 것이 아니라 이념 여하에 의한 정신 문제에 달려 있는 것이리라. 그리고 이념의 새로운 개발은 전위적 정신운동에 기대하지 않을 수 없는 것이라고 본다.

아방걀드(전위)의 실현은 한마디로 말하면 작가 자신의 힘으로 작가 자신 속에 대극(對極)하고 있는 점을 끄집어내어 기성적인 예술 전통에 대하여 대(對) 사회적으로 이질(異質)을 결의(決意)했을 때 가능한 것이라 하겠다. 그러기 때문에 어떤 기성 권위에도 그것에의 타협을 꾀하는 게 아니라 도전적인 태세로 대결하지 않을 수 없게 된다.

사람은 흔히 모뉴망(기념비)이 되기를 원하면서 생활자가 될 것을 잊버('잊어'의 오기―편집자)버리는 수가 많다. 생활자로서의 결과가 기념비적인 위치에 서게 됐다는 사실을 망각하는 것이다. 위의 모든 보수(報酬)가 모뉴망에 있다고 생각한다면 얼마나 불행한 존재이랴. 생활하는 속에서 모든 보수는 이미 받고 있는 것이 아닐까? 모뉴망은 결과이요 다 살면 제절로('저절로'의오기―편집자) 올 것이다.

작가가 생산하는 작품의 가치를 표면에 나타난 것보다 나타난 것을 바탕하는 세계에서 찾아봐야 할 것이다. '바탕하는 세계'란 작가가 무엇을 생각했으며 어떻게 살려고 했는가의 세계관이며 행동 도정인 것이다.

작품이란 보잘것없는 형(形)해에 불과한 것이리라. 그런 결과에 이르기 위한 넘어서는 상태―즉 '과정'의 세계가 중요한 것이다. 다시 말하면 작품 그것 자체가 아니라 대결하는 인간적인 태도가 중요하다는 것이다.

대결 없이 인생에 무엇이 '있다고' 하는 것일까? 도대체 사람이 '살아 있다'는 증거를 무엇으로 할 것인가?

원숙(圓熟)과 명인(名人)의 경지에 도달함으로써 예술의 궁극이라고 젊은 세대들은 흔히 생각하기 쉽다. 그러기 때문에 일가를 이룬 선배―다시 말하면 '기성 권위'에 자기의 역량을 비교하여 자기의 미숙을 까마득한 저 아래에 놓여진 것처럼 생각하고 젊음의 연소(燃燒)를 아깝게도 그것(기성 권위)에의 도달에 다하고 만다. 기성 권위 속에서 예술의 완성을 기하려고 애쓰는 것이다. 이런 생각이 아까데미즘에의 맹신을 가져오게 했고 '아까데미즘 기교'에 열중하는 것으로 예술인의 일생의 일인 것처럼 생각하는 결과를 초래한 것이다.

예술은 창조 사업이다. 창조는 안심이나 타협에서가 아니라 기성관념에의 치열한 대결에서 이루어진다. 민족문화의 전통이 과거를 회고절충(回顧折衷)하는 것으로 계승된다고 착각하기 쉬운데 기실은 작가 자신이 현대에서 생활하는 감각 주체로서 전통을 창조하는 주체의 입장에 서지 않고서는 바랄 수 없을 것이다

국전(國展)이 아까데미즘의 아성으로 구성된 것을 비난하는 사람이 있는데 국전은 정부가 경영하는 관제전이다. 관전이 '아까데미 아성' 아닐 수 없는 것이 아닐까. 관전은 어디까지나 저명한 인사로서 조직하지 않을 수 없으며 기성 권위로서 구성하지 않을 수 없는 것이 아닐까. 역시 '수호(守護)'의 입장에 서지 않을 수 없는 것이 관전의 성격이리라.

한 민족 한 국가의 미술문화 전통을 체계화이며

역사적인 기록성을 지니게 되는 것이리라. 따라 새것을 개발하는 미완성의 활동무대가 아니라 완성된 것의 '확인 기관'이라 할 것이다. 다시 말하면 모뉴망(기념비)적 사업을 수행하는 기구이다. 여기서 육성이니 발전이니 하는 것도 이 같은 결과적인 목적성(정책)의 한도를 넘어설 수가 없다. 합리화를 노력하는 이런 목적성(정책)에 또한 관전으로서의 성격이 있으며 그 존재 가치가 인정되는 것이리라.

그러나 일국가 또는 일민족의 정서를 대표하는 것을 반드시 관전이 짊어져야 한다는 이유는 없다. 수호부대가 있으면 전위부대도 또한 있어야 하는 것처럼 미술문화의 선진성을 바란다면 역시 진취적인 전위적 문화운동 기구가 요청되는 것이다.

연(然)이나 우리나라 화단 현상을 돌보건대 국전 하나로서만이 이 나라 미술문화의 정수를 대표하는 것처럼 인상을 주고 있는데, 그 원인은 발표 기관이 국전에 한정되어 있기 때문이다. 똑같이 종합적 성격을 띠운 것으로 '미협전(美協展)'이 있지만, 이 기구는 필자가 모 지상에 지적한 바와 같이 관전인 국전과는 그 성격을 달리하여 엄격한 의미에서 미술문화 운동 기관이라기보다 하나의 반공사상 단체로서 대한민국 미술인(美術人) 공동 운명체인 것이다. 해방 후 10년이 되어도 수호적인 관전에 상대하여 전위적인 재야전이 아직도 조직되지 않았다는 것은 그리 자랑스러운 일은 못되리라(1950년도 50년 협회전이 개최될 수일數日을 앞두고 6·25동란으로 하여금 유합流合되고 말랐지만).

모든 것이 그런 것처럼 민족문화의 활발한 발전을 기대한다면 응당 건설적인 의미에 한해서 '이질(異質)에의 대결' 없이는 바랄 수 없는 것이라는 것은 하나의 상식이다.

그러나 아직도 재야전을 보지 못하게 된 책임은 그 누구에게 있는 게 아니라 미술인 자체에 있다고 본다. 한국의 미술인의 지성이 그것을 있게 하기까지에 이르지 못한 것이 아닐까?

전위 정신은 고도의 지성과 강인한 결의에서 가능한 것이리라. 미술문화 운동이란 작품이 그 모체가 되는 것으로 역시 양과 질로 우선 전위적인 우위성을 지녀야 할 것이다. 이 문제에 봉착했을 때 한국 화단은 한산하기 짝이 없다. 너무도 기백이 없으며 '지성의 빈곤'을 느끼지 않을 수가 없다. 크게 반성해야 할 점이 아닐까?

전위적인 재야전이 발족되는 날 국전도 현재의 정리미급(整理未及) 상태에서 벗어나 관전으로서의 '틀'이 잡혀갈 것이며 침체되어 있는 현 한국 화단도 새로운 활기를 띠우게 되는 것이라고 본다.

(출전:『경향신문』, 1954년 12월 23일 자)

아방갈드 회화의 재검토
—이상순, 황규백
양인전(兩人展)을 보고

김정린

현대예술의 비극은 자의식의 발전에 기인한 것이라고 하여도 과언이 아니며 이러한 자의식이 낳은 폐단이 외적 세계와 개인과의 분리를 양성하였는데 이 점을 그의 작품 세계에서 강조하려고 노력을 거듭하여온 것이 소위…… 아방갸르드 예술가들의 일군이었다. 따라서 이들에게 보이는 외계(外界)는 하나의 공포로 화(化)하였으나 이 공포는 무슨 초자연적인 위력을 가진 것으로부터 받는 공포가 아니라 어디인지 겉잡을('걷잡을'의 오기―편집자) 수 없고 명(命)맥과 연락(連絡)이 없는 성질에서 오는 것으로 결과적으로는 인간을 쇠약하게 하고 더부러 공포감을 주게 하는 따위의 것이다.

비인간화하고 추상화하기를 일삼는 현대 조형미술의 경향이 이러한 점에 원인의 전부가 있다고만은 볼 수 없고 이 이외에 또 하나의 가장 유력한 원인으로서 예술가의 정열의 초점이 그림자와 같은 흐릿한 대상을 기하학적 형상에 변형시킴으로서 정착을 해보랴 하는 일―더 상세히 말하자면 공기처럼 정처 없는 것에다 위치와 명칭을 붙일 뿐만 아니라 항구적인 안정을 부여하려는 일―사실보다는 소유가 목적이 되는 일에 집중되게 되었다는 사실을 들 수 있다.

이상순 황규백 양인의 경우에 있어서도 이러한 관점에 서서 볼 때 그들은 다 같이 아방갸르드에 속하는 화가이며 그들의 회화에 대한 각도도 너무나 명료한 것이다. 그들은 의식적인 화가이며 그들의 작품은 이상(以上)에 말한 바와 같은 '소유를 목적으로 하는' 정열에서 나온 것이라고 할 수 있다.

이상순의 ‹코라-쥬›에서 보는 주반(珠盤)알과 강(剛)사 등. 그리고 황규백의 ‹구두닥기 소년› ‹가정› ‹달맞이› 등등의 일련의 대담한 데폴('데포르메'를 가리키는 것으로 보임― 편집자)가 주는 당황감들―화면에 표백(表白)된 구(具)상을 각자가 다르지만 그들의 작품을 형상하는 정신은 어디까지나 공통된 것이다.

그러나 이들의 작품전에서뿐만 아니라 수많은 아방갸르드 화가들의 작품전에서 하용 느끼는 현상으로 무엇인지 모르는 부족감과 안이성(安易性)이 흘러 있고 이것이 평자들의 눈살을 찌푸리게 하는 것인데 그러면 이러한 부족감은 어데서 오는 것인가.

아방갸르드의 예술은 무엇보다도 새로운 것을 찾는 예술이며 누구보다도 먼저 새로운 것을 찾아가는 예술이다. 따라서 이러한 예술이(또한 예술가가) 우리나라와 같이 수준이 낮은 나라에 있어서는 사실주의(혹은 준사실주의) 작가들도 보다도('작가들보다도'의 오기―편집자) 힘이 두 배내('두 배나'의 오기―편집자) 더 든다. 대외적으로 말하자면 아방갸르드 예술가는 같은 에콜의(혹은 같은 방향을 지향하는) 작가가 많은 지리적 조건하에 있을수록 더 유리한 것이다.

이러한 지리적 핸디캐브에 부족감.

따라서는 자극의 결핍에서 오는 부족감. 이러한 부족감이 거의 숙명적인 것처럼 되어 있는 점으로만 따저보아도 이들은 사실주의 작가들보다 화가적 실력 이외의 불리한 점을 가지고 있는 것이다.

그러나 여기서 말하고자 하는 것은 이러한 부족감만이 아니라 예술가의 정신의 밀도에서 오는(적어도 그것이 화면을 통하여 보이어지는 한)

부족감이다.

의식에 절망한 현대의 지성은 급기야는 무의식의 도원경 같은 것을 기갈(飢渴)하는 정신으로까지 변하게 되었다. 영국 작가 D. H. 로오렌스가 그것이었다. 『죽엄의 배』를 쓴 로오렌스에 있어서의 죽엄에 대한 동경(憧憬)이란 한 세대 전의 같은 영국 시인 보온이 죽엄을 동경하였든 것과도 또 다르다. 로오렌스에게 있어서는 죽엄은 의식이 절멸하는 경지이었다. 오늘의 아방갸르드 회화를 볼 때 흡사 로오렌스와 보온 사이에 존재하고 있었을 만한 거리를 우리는 이들과 불란서 입체파 화가들 사이에 보는 것이다. 불란서 화단이 다다를 걸처서 큐비즘을 걸처서 슐로 내려왔을 때에 그들의 작품의 뒤에는 처참한 '괴로움'과 '몸부림'과 '절망'이 있었다. 오히려 작품보다도 그 '몸부림'이 주요(主要)하였든 것 같은 감(感)까지 든다.

정신의 밀도—이 땅의 아방갸르드 예술가들에게 부족한 것이 이것이다. 오늘날의 아방갸르드 작가의 작품에서 멀리 불란서 큐비즘 작품 같은 착각을 받게 되는 것도 요(要)는 작가의 정신의 밀도 여하에서 나오는 것이다. 그리고 이러한 밀도의 충실이 모자랐기 때문에 이 땅에는 한 번도 아방갸르드 예술작품이 제대로 개화하여 본 일이 없었다.

결국 아방갸르드 예술이라 하여도 이 땅에서는 특수한 밀도의 여과 작용을 반듯이 걸처 나와야 작품이 작품다웁게 되는 것 같고 이것이 이 땅에 숙명이고 보면 필경 이 땅에는 아방갸르드 예술이 통하지 않는다는 의미같이 들릴지도 모르지만 필자의 본의는 결코 그것이 아니다. 오히려 그 반대이다. 아방갸르드 작품이 그 참신성과 선험적(先驗的) 역할을 잃지 않고서 어떻게 작품다운 작품, 밀도의 간극이 없는 작품이 될 수 있는가. 이것이 필자가 아방갸르드 작가에게 새삼스러히 바라는 이상(理想)이다.

아방갸르드 작품이고 사실적 작품이고 문제는 '이것이 제 것이냐' '남의 것이냐'에 달려 있는 것이고 이러한 예술의 본질적인 전제하에서 아방갸르드의 작가들(특히 신진 작가들)에게 권하고 싶은 것은 '절망을 통과하라'는 일언이다.

그리고 이 절망은 허위가 없는 '자기의 절망'이어야 된다. 젊은 작가들이 빠지기 쉬운 '타인의 절망' 혹은 '선배의 절망'은 극히 이것을 피하고 어디까지나 '자기의 절망'과 '오늘의 자기'를 보고 이것을 통과하여야 한다.

(출전: 『평화신문』, 1955년 4월 9일 자)

전위미술의 힘찬 시위
—가로(街路)에 나선 젊은이들의 60년전

한봉덕

20대의 세대들이 중심이 된 60년 미술협회전이
가두로 대작들을 걸고 절박한 현실에의 시위를
하고 있다. 통쾌한 일이 아닐 수 없다.

"회화는 그 자신의 생명을 지니고 있어야
한다"라고 쟈ㄱ슨 뽈록을('은'의 오기로 보임—
편집자) 이야기하였다. 전위 회화가 지금
우리나라에서 일류급의 문단의 작가나 기타 여러
부문의 작가 그리고 심지어는 화가라고 하는
분까지도 일종의 웃음거리로 몰아가고 있는
이때이다. 수난의 시기이다.

부모들까지도 이런 그림은 장난이지 그림이냐고
하고 재료 살 돈은 고사하고 지저분하니 집에
들어오지 말라고까지 하는 이 마당에서도 굴복하지
않고 전진하고 있다.

현대를 등지고 걸어 나가는 한국의 회화
예술처럼 테제 강력히 요구되는 것은 없다.
혼미와 모색 그리고 농도 깊은 운무 속에서 우리
회화는 몸부림치면서 있다. 자칫하면 사이비의
그림이 예술의 본령을 점거하려는 기세를 볼 수
있을 때 우리는 더욱 테제의 기치들을 높이 올려
오인(誤認)하려는 모든 의식을 배격하고 제거하여
정상(正常)한 길을 찾아야 할 것이다. 젊은이들이
이렇게 스로강(슬로건—편집자)을 들고 가두로
나섰을 때 양심이 있는 분들은 잘 알 것이다. 저
화려한 미술관 안에 은딱지 금딱지 속에 파묻혀서
그림이랍시고 의젓하게 걸려 있는 것보다는

떳떳하게 벌거벗고 가두에 나선 모습들이 탐스럽기
그지없다. 회화의 작업을 자기의 생명으로 알고
피투성이가 되어 바르고 문질르고 뿌리고 하는
이들의 새롭고 대담한 시도와 그 의기가 앞으로
더욱 발전하여 나갈 것을 믿고 있는 것이다. 쟈ㄱ슨
뽈록의 이야기를 다시 한 번 생각하여본다. 회화의
생명은 무엇인가를—

(출전:『조선일보』, 1960년 10월 11일 자)

아카데미즘과 전위미술의 대결
—김병기 이경성 미술 대담

김병기, 이경성

4월 혁명이란 역사적인 변혁을 거친 1960년의
문화계의 결산은 다른 해와 같이 1년의 결산이
아니라 구질서와 새 질서의 전환기의 모습을
살펴보는 데 더욱 크('큰'의 오기—편집자)
의의가 있을 것이다. 그런 뜻에서 어느 한 사람의
의견보다는 대담에서 나오는 직절적(直截的)인
견해를 듣고자 대결 형식을 택하여서
'경자문화(庚子文化)'를 척결하여보기로 하였다.

무너진 구질서

이: 1960년의 우리 미술계는 한마디로
말해서 아카데미즘과 전위미술과의 대결 속에서
저물었다고 볼 수 있는데 올해는 4월 혁명이라는
사회적인 개혁이 있었기 때문에 전위미술의
진출에 정신적인 뒷받침이 됐을 뿐만 아니라
그 속도가 빨라진 편입니다. 30년이나 40년의
'밥통'만을 존중하던 대한미협(大韓美協)이 5월에
발전적인 해체를 했고 오랫동안 숙제같이 되어오던
현대미술가들의 모임이 이루어진 등을 그 예로
들 수 있는데요……. 결국 구질서가 무너지고 새
질서가 이룩된 것은 4월 혁명이 그 계기를 만들어준
셈이지요.

김: 제 생각도 금년이 아카데미즘과
모던이즘(아방갸르드)의 대결의 해라는 것은

동감입니다. 그러나 모던이즘의 승리를 반드시 4월
혁명과 동시에 나타난 현상이라고는 생각할 수가
없습니다.

물론 심리적인 작용은 있었겠지요. 그러나
구질서로서의 아카데미즘이 무너지고
아방갸르드의 발전과 성장이 온 것은 당연히 올
것이 온 것뿐입니다.

이: 아…… 나도 아카데미즘과 아방갸르드의
대결이 숙명적이라는 것은 인정합니다. 그리고
그것이 옛날부터 싹터 있었다는 점도요……. 그런데
4월 혁명으로 그 템포가 빨라졌거든요…….

김: 4·19가 없었어도 국전 내지 그 세력이
하강일로(下降一路)라는 것은 분명한 역사적
사실입니다.

이: 그러나 우리나라의 경우 아방갸르드가
미술계의 헤게모니를 갖고 있다고 해도
아카데미즘의 뿌리를 못 뺀 것은 부인할 수 없지
않아요?

김: 좀 단적인 이야기 같지만…… 예술에는
아방갸르드만이 존재한다고 볼 수 있지
않을가요……. 그것이 결과적으로 아카데미즘이
되는 것이고…….

이: 그 얘기는 나도 긍정합니다. 본질적으로
따지면 예술은 창조이고 그것은 내일을 향한
노력이니까요……. 그러나 아카데미즘과
아방갸르드가 공존한다는 것은 우리나라 역사의
후진성을 말하는 것입니다. 우리나라 미술사에는
근대가 없습니다. 현대와 근대가 한 번에 왔다는
것……. 그것이 다른 부면(部面)에 비해 미술계가
혼돈 상태로 있는 원인이 된 것입니다. 우리
현대미술은 현대와 근대를 한 번에 해결해야 할
처지에 있는데…… 그것이 숙제입니다.

김: 그렇다고 해서 아카데미즘을 고집한다는
것은 좀 우스운 이야기입니다. 그러나 상식적인
의미에서 사실주의(寫實主義) 화풍과 이에
대결하는 '추상'과 '초현실'…… 혹은 '비정형' 등이

있는데 우리나라의 경우 현대가 하나의 초창기라고 볼 수 있으니 결국 사실적(寫實的)인 화풍으로서의 아카데미즘과 아방갸르드가 공존할 수 있다는 사실을 묵인하지 않을 수는 없지요.

보수적인 국전

이: 그런데 아카데미즘과 관련된 국전 문제는 너무 큰 것이어서 쉽사리 다루기가 힘들지만…… 우리나라처럼 미술의 근대적 과정이 없는 지역에서 국전이 반드시 아카데미즘이어야 한다는 것은 좀 이상한 일입니다.

김: 알겠어요. 그러나 엄격히 따지면 국전이라는 기구 속에서는 아방갸르드적인 움직임은 움터 나올 수 없다고 봅니다. 국전에도 새로운 듯한 화풍은 있을 수 있지만…… 작품 뒤에 숨은 작가의 정신 상태…… 그것의 기록이 곧 작품이니만큼 관전인 국전에서는 아방갸르드가 나오기 힘들겠지요.

이: 저는 의견이 좀 다른데요…… 신흥 국가에서 정부가 하는 것이 반드시 아카데미즘이어야 할가요.

김: 그러나 그것은 국전이라는 기구 자체가 정부에서 주최하는 성격을 면치 못할 것이니만큼 관의 성격 내지 습성으로 보아 아카데미즘을 양성시켜주는 결과 이상의 것이 나올 것 같지 않습니다.

이: 하지만 멕시코는 그렇지 않아요.

김: 하지만 신흥 국가나 노쇠 국가를 막론하고 정부가 전람회를 한다는 그 자체가 우스운 일입니다……. 물론 그렇다고 해서 미술의 발전을 위한 정부의 시책을 그만두라는 것은 아닙니다. 시책은 좋으나 최종 헤게모니를 관리들이 쥐는 전람회 같은 것은 중지되어야 할 것입니다.

이: 그러나 그것은 행정적인 면에서

심사위원들의 신진대사를 한다든가 전위적인 재야 작가들을 포섭한다든가 하면 되지 않을가요.

김: 그것은 가상론(假想論)입니다……. 만일 정부가 새로운 구상(構想) 밑에 아방갸르드를 국전의 성격으로 흡수한다면 그 후의 상태는 어떻게 될가요……. 반발하는 젊은이들이 뒤따르고……. 결국 아무리 보자기를 넓혀도 또 다른 반발이 옵니다. 그러니 국전이란 보수적일 수밖에 없어요.

이: 그렇지만 오늘의 청년은 내일의 노인이듯이 오늘의 아방갸르드는 내일의 아카데미즘이 아닐가요.

김: 오늘의 청년은 내일의 청년이라고 하지만 나는 늙었다고 할 화가가 없다고 보는데요.

이: 결국 아카데미즘과 아방갸르드의 대결은 예술 세계에서는 숙명적인 것이라고 하면 기존하는 국전에서의 아카데미즘을 인정하고 사회적인 명예나 권위보다는 작품이 위주인 전위적인 재야 작가들은 이에 대항해서 작품 활동을 해야 할 줄로 압니다.

김: 물론 객관적으로 보면 국전이 없어지리라는 것은 아니고 폭을 넓히라는 것이 되겠지만……. 숙명적으로 언제나 아방갸르드의 반발이 뒤따른다는 것은 인정해야 할 겁니다.

이: 그러면 1960년도의 미술 단체는 10월에 발족한 '현대미련(現代美聯)'과 구(舊) 대한미협(大韓美協)을 근간으로 하는 '대한미총(大韓美總)' 및 '한국미협(韓國美協)' 등 셋이 있는 폭이 되는군요.

김: 결과적으로 보면 그렇지요. 그러나 나는 대한미총과 한국미협은 국전을 뒷받침하는 단체들이니까 하나의 단위로 보고 이에 반발하는 현대미련…… 이렇게 둘이 있다고 봅니다.

이: 결국 간판은 셋이지요.

종합전의 평가

김: 그러면 이야기를 좀 더 구체적으로 전개하면서 처음에 있었던 조선일보사 주최 《현대작가초대전》부터 시작할가요.

이: 그 문제는 이미 여러 번 지상(紙上)에 발표해서 되풀이가 되지만…… 결국 《초대전》은 현대 한국 미술의 이정표라는 타이틀 밑에서 그 기획이나 초청 대상 및 지향하고 있는 목표가 우왕좌왕하고 있는 아방갸르드에게 하나의 지침이 된 감이 있습니다. 그런데 올해로 제5회를 마지하는 이 전람회는 제1회전보다 작품을 위주로 하는 전진적인 자세도 엿보이지만…… 무엇보다도 중요한 것은 발전의 터전을 아카데미즘에게 뺏긴 전위적인 작가들에게 발언의 기회를 보장했다는 것…… 그것이 귀중한 것입니다.

김: 그런데 아방갸르드가 아카데미즘에게 작품을 발표할 터전을 뺏겼다는 점을…….

이: 그러니까 그것은 예술 생리상으로 국전에 출품할 수 없다는 말이 되겠지요.

김: 그러면 《초대전》의 작품에 대해서 좀…… 저는 직접 작품을 출품해서…….

이: 제 견해로선 이 전람회를 배경으로선 유영국 김병기 김영주 김훈 차근호 등 제씨가 금년도 우리 미술계의 수확이라고 할 수 있는 높은 수준의 작품들을 출품했다고 보는데요.

김: 그렇게 되면 나를 포함해서 40대 내지 그와 근사한 작가들이 중심이 되는데요…… '현대미협'과 또 보다 젊은 세대의 작품이 정신적으로는 아방갸르드적인 요소가 더 많다고 보는데요…… 이 선생은 젊은 세대에 대해서 점수가 박한 것 같군요.

이: 그런 게 아니구요…… '현대미협' 작가들은 《초대전》에선 약간 부진한 것 같더군요…… 이번 자기네들의 《현대전》에서 볼 수 있었던 예술상의 문제의식이나 세련된 맛이 부족하지 않았을가요……. 한 예인데 박서보의 경우 《초대전》보다는 《현대전》이 더 앞서지 않았을가요.

김: 물론 이번 《현대전》에 전시된 박서보의 새로운 시도는 어떤 정신의 심연이랄가……. 그런 데에 맞부딪친 처절성(凄切性)을 전개하고 있는데……. 아직은 재질상의 그것이 화면의 부분들을 차지하고 있는 정도지 화면 전체에서 풍기는 정신적인 경지에까지 이르지 못한 것 같더군요……. 그리고 김창열 씨의 금속편(金屬片)의 꼴타쥐는 역시 영상(映像)으로 느껴지지 않고 빠삐에꼴레로서 느껴지던데요. 그런데 김 씨가 《현대전》 이전부터 계속해서 시도해오는 꿈틀거리는 포름의 회색조 대작들은 대단히 다이내믹한 압력을 제시하고 있더군요. 그리고 조용익 씨도 많은 발전을 보여주더군요.

이: 그러니까 이번 김창열 씨의 작품도 넓은 의미의 반회화 운동이라고 보는데요. 결국 《현대전》의 작가들이 지향하고 있는 것은 예술을 어느 결정된 바탕(혹은 양식)에서 떠나서 미지의 세계로 끌고 가는 하나의 과감한 도전이라고 보는데요……. 그런 의미에서 《초대전》에서 점수가 박하다고 했는데 그것은 박하다기보다는 아직 채점 못하고 있는 상태입니다.

김: 혹시 역설이 나올지 몰라도 채점 자체가 너무 작품의 시각적인 가치에 치중되어 있는 것이 아닐가요.

이: 회화가 조형예술인 이상 우리는 시각적인 토대에서 모든 문제를 생각해야 할 터인데요.

이: 그러니까 제가 말하는 것은 넓은 의미에서의 시각-생리적인 시(視) 현상이 아니고 작가의 전 인격이 나타나는 표현과 결부된 시각을 말하는 것입니다. 그러니까 《현대전》의 작가들에겐 어제보다 내일이 문제되듯이 그들에겐 어느 결정된 예술성보다는 올바른 문제성을 찾아내는 것이 중요하다고 보는데요.

김: 그러나 나는 내일이 문제라기보다는 오늘이 더 문제라고 보는데요. 그런 의미에서 오늘의 자세로서의 《현대전》의 위치는 대단히 소중한 것을 지니고 있다고 생각합니다. 그러나 아직은 너무 공식화된 자세 같은 불만이 있습니다. 《현대전》의 경우 타씨즘적인 움직임이 가장 눈에 띄는 경향으로 이야기될 수 있는데…… . 그것은 방법이 먼저가 아니고 그 방법을 초래한 정신 상태가 먼저 조성되어야 한다고 생각되는데요…… . 그런데 《현대전》의 작가뿐만 아니고 60년미협 및 대부분의 무소속 작가를 포함하는 전위 작가들의 경향을 보면 모던한 스타일은 있으나 그것의 바탕이 돼야 할 오리지날리티의 결핍 같은 것을 느끼는데요. 결국 우리 전위 화단이 금년도에 많은 성과를 거두었다는 것은 인정해도 이 문제는 앞으로 다가올 긴급한 과제일 것 같습니다.

이: 지금까지는 미술의 전위적인 자세를 쫓아 이야기를 전개시켜왔는데 1960년도의 미술계 전반을 회고해보면 소위 중요하다고 느껴진 전람회가 있으실 텐데 김 선생은 어떤 것이 생각나는지…… .

전람회의 인상

김: 하두 빼놓은 전람회가 않아서('많아서'의 오기로 보임—편집자) 오히려 이 선생께서 어떤 계기를 만들어주신다면 다행이겠습니다. (웃음)

이: 제 인상에 남는 전람회로선 조선일보사 주최 《초대전》은 이미 언급한 바 있고 3월에 《묵림회전》…… 5월에 《제4회 창작미협전》…… 7월에 《제6회 모던 아트전》…… 9월에 《권순형 귀국전》…… 10월에 《김상대전》 《권옥연 귀국전》…… 그리고 《60년전》을 비롯한 두 차례의 《벽 전람회》…… 12월에 《현대판화 동인전》 《제6회 현대전》…… 대강 이 정도가 아닐까요…… .

김: 그 밖에 《한봉덕 개인전》…… 삼백 점의 의욕을 보여준 《김세용전》…… 또 오랜만에 개최되는 《한묵전》도 있지 않습니까.

이: 기억이 좋으시군요.

김: 그런데 사실은 빠진 전람회가 너무 많기 때문에 비교할 자격이 없을지도 모릅니다.

이: 원래 대가는 선택의 기준이 높으니까요. (웃음) 그런데 《묵림회전》은 구호보다는 그것에 따르는 실천이 모자랐고 《창작미협전》은 몹시 양식적이었으나 대담하지 못했고 《모던 아트전》은 회원이 확충되어 다양하게 전개되었는데…… .

김: 이번에 동양화의 천경자 씨 공예의 정규 씨 그리고 오랫동안 붓을 놓고 있던 임한규 씨를 맞이했지요?

이: 네! 그래서 전반적으로 종래보다는 수준이 좋아졌는데…… 이를테면 이규상 씨는 좋더군요. 그리고 《권순형 귀국전》은 모던 데자인의 자세를 보여준 점이 인상적이구요.

김: 참…… 《권옥연 귀국전》도 금년의 수확의 하나로 들 수 있지 않을가요? 씨가 왕년에 보이던 고갱의 장식성과 로오드렉의 퇴영성(退嬰性)이랄가…… 그런 것의 콤푸렉스로 이루어진 일종의 풍속도에서 완전히 탈피하여 원초적이고도 섹슈얼한 이메지를 영상의 세계로 보여주고 있더군요. 역시 빠리는 분위기가 좋은가보지요.

이: 그리고 《현대판화 동인전》은 판화예술을 본격적으로 생각할려는 태도가 엿보였고 더구나 피카소 마띠스 뷔용 마넷쉬에 로랑쌩 미로 등등 구라파의 판화를 보여준 점이 친절하더군요.

국제교류는?

김: 그런데 그 친절이 좀 지나쳐서 나는 솔직히 말하면 우리 미술계의 지방성(地方性)…… 그런

정도나마 달게 봐줄 궁핍성을 느꼈습니다. 그런 점에서는 《현대전》이 커다랗게 타이틀을 내걸고 베니스비엔날레 한국관 설치 기금 모집이니 수상 작가 원색판 전시니 하고 나서 막상 가서 여섯 점 정도의 작품을 내걸고 있는 것을 보니 쓸쓸해지더군요. 그러면 이러한 우리의 현실이 작가들의 책임이냐를 묻고 싶어지는데요. 물론 《현대전》의 그런 아이디어는 우리 현실로 볼 때 하나의 비약인 것도 인정하지만 젊은 세대들이 당면한 분위기가 그렇게 만들었다는 것도 인정 않을 수 없지 않아요? 그러면 금년도의 우리 미술계는 이러한 맹점을 메우는 데 얼마나 일을 했다고 이 선생은 생각하십니까?

이:　　그러니까 미술의 국제교류 문제 말씀입니까.

김:　　네. 바루 그렇습니다.

이:　　그 문제에 관해선 이렇게 생각합니다. 미술의 국제교류가 늦은 것은 한국 미술의 실력보다는 이(李) 정권의 쇄국정책 때문이 아니었을가요.

김:　　물론 그렇죠. 그렇기 때문에 금년도에는 그런 쇄국에 반발하는 국제적인 움직임이나 어떤 발언은 어느 정도 있었다고 보는데요. 하지만 구체적인 플랜은 별로 없지 않았어요.

이:　　그런 것으로선 교류라기보다는 해외 진출이라는 말이 타당한데요……. 우리 미술가들이 개별적으로 외국 여행을 많이 했습니다. 예컨대 2월의 백양회의 대만 홍콩 전람회라든지 8월에 마니라에서 개최된 제3회 국제미술교협총회 (國際美術敎協總會)에서의 참석 같은 것을 들 수 있겠지요. (계속)

(출전: 『조선일보』, 1960년 12월 16일 자)

전진하는 현대미술의 자세
―한국 모던 아트를 척결하는 대담

김병기, 김창렬

서구 여러 나라와 같이 현대미술의 전통이 없는 우리나라의 모던 아트는 고난 속에서 싹트고 형극(荊棘) 속에서 자라왔다. 근대라는 역사적인 과정을 제대로 거치지 못한 우리나라에서 그래도 국제적인 예술의 흐름에 눈 뜬 전위 작가들은 온갖 어려움을 무릅쓰고 현대미술의 전통을 수립하기에 끈기 있는 노력을 계속해왔다. 그리고 조선일보사가 해마다 주최해오는 《현대작가초대미술전(現代作家招待美術展)》은 이러한 전위 작가들의 노력의 결정(結晶)을 한 자리에 모아놓은 구실을 해왔다. 오랫동안 몰이해와 편견에 저항해온 한국의 현대미술은 이제는 고독한 위치에서 벗어날 시기가 된 것 같다. 자체의 자세를 반성할 연륜과 함께…… 그런 뜻에서 다음에 40대의 중견 작가 김병기 씨와 30대의 신예 작가 김창렬 씨의 한국 모던 아트를 척결하는 대담을 마련해보았다.

병:　　미술사적으로 현대미술이라고 하면 어디서부터 어디까지가 현대미술이라고 할 수 있겠지만…… 실은 미술의 오늘의 실태는 무엇이냐?가 문제가 되리라고 생각합니다. 그러니까 현대미술이란 현실에 부딪치고 있는 작가들의 호흡 같은 것이라고 볼 수 있겠지요. 그러나 우리들의 입장에서는 그 호흡을 호흡 그대로 표현하는 일이 제대로 대중에게 전달이 안

되는 간격이 있는 것 같아요.

창:　　그러면 그 간격이 무엇인가 하는 것을 밝히면 현대미술을 이해하는 첩경이 되겠군요.

병:　　그 간격은 단적으로 말해서 현대미술이 가지고 있는 추상성(抽象性)이라고 생각하는데…….

창:　　순서로 봐선 추상이라고 할 수 있겠지만 대중들의 솔직할 수 없다는 데 더 문제가 있지 않을까요? 가령 눈이 오면 어린이들은 즐거워서 뛰노는데 어른들은 걱정부터 하니까요. 그것은 어린이들의 시각 언어에 대한 반응이 순수하게 반영되지만 어른들은 관념이 앞서지요.

병:　　그러나 어른들에게 눈이 와서 걱정이 생긴다는 것도 미술하고 관계없는 것은 아니지요.

창:　　물론 작품 세계에서는 어른들의 근심도 곧 내용일 수 있지만 그 내용을 표현하기 위한 언어가 관념 때문에 통하지 않는다는 이야기지요.

병:　　그렇지요. 난 가끔 미술의 현대성을 설명할 때 과거의 그림이 설화적인 것을 갖고서 많은 얘길 해왔지만 오늘의 미술은 보다 시각적인 것을 갖고서 얘기를 하고 있다는 말을 합니다. 가령 렘브란트의 경우 유명한 〈야경〉을 그린 이후 생활적으로 몰락했는데 그 이유는 종래에는 한 사람 한 사람을 알아볼 수 있도록 그렸는데 〈야경〉에 있어서는 명암에 빛나는 조형성에 더 흥미를 느낀 까닭이지요. 바로 이것이 미술의 근대성의 한 좋은 예라고 생각됩니다. 미술사적으로 보면 인상파가 현대미술의 출발점이라고들 얘기하지만 그 성격으로 본다면 역시 후기인상파의 세잔느 같은 사람이 더욱 현대미술의 기점이라고 볼 수 있겠지요.

창:　　여기서 바로 40대와 30대의 견해의 차이가 생기는데요. 나는 현대미술의 기점을 다다에다 둡니다. 그리고 중간 토막을 잘라버리고 원시에다 직결해버리지요.

병:　　하…… 그렇지요. 다다와 세잔느와는

15년 차이는 있으니까요. 그러나 창렬 씨는 그 정신을 얘기한 것이고 나는 미술사적인 또는 스타일의 기점을 얘기한 것이지요. 다다에다 둔다는 그 의미는 알겠어요. 그러나 역시 인상파 이전의 그림이 손에 의해서 그려진 그림이라고 하면 인상파는 눈으로 그렸고 후기인상파부터는 마음으로 그리는 그림이 되지 않을가요. 말하자면 자연 재현(再現)에서 보다 주관으로의 이양을 말하는 것이지요.

창:　　저도 세잔느에다 기점을 두는 의미는 알겠어요. 그러나 현대미술이라는 것을 스타일에보다도 내용에다 둔다는 것에서 견해의 차이가 생기는 것이겠지요. 물론 현대미술을 설명하자면 양식을 따라 검토하는 것이 순서이겠지만 흔히 양식만 더듬다가 알맹이는 맛도 보지도 못한 경우가 많아서 하는 말입니다. 그러니까 오늘의 미술을 양식에 의해서만 보아왔기 때문에 호되게 얻어맞은 것은 바로 우리 세대이니까요.

병:　　오늘은 봇짐을 바꿔 지는 셈이 되는데 얻어맞은 것은 비단 30대뿐만이 아닙니다. 형식과 내용이 어떻다는 말이 아니고 우리나라의 젊은 세대가 내용을 시각으로서의 형식에다 결부시키고 있지 못하다고도 얘기할 수 있지 않습니까? 보다 오히려 우리나라의 경우 과거 허다한 '이즘'에 기복(起伏)을 낳게 한 이념을 체험하지 않은 채 국제적인 양식의 도입에 그치고 있다는 얘기를 할 수 있지 않겠읍니까? 이것은 우리나라 현대미술의 기점 자체도 마찬가지라고 생각합니다. 이념은 서 있지 않은데 그 양식부터 가져왔다 하는 것, 40대도 그랬지만 지금의 30대 20대도 그러한 되풀이에서 멀지 않을 것 같습니다.

창:　　내가 말하는 건 그래서 시점의 차이가 생긴다고 봅니다. 청소년더러 왜 너희들은 공자님 말씀을 거역하느냐는 얘기와 같다고 봅니다. 스타일과 내용이 어느 정점에서 합일될 때 그것은

더할 수 없는 완전이지요. 선배들은 우리나라에 추상미술을 도입한 분들까지도 내용보다 형식 위주였기 때문에 거칠은 우리들의 일을 그 본질적인 자세보다 치장에 더 관심을 두니까요. 이념은 뚜렷이 서 있읍니다. 언젠가 다방에서 싸르트르를 갖고 있었더니 어떤 문학 하는 어른이 픽 코웃음을 치더군요. 싸르트라('싸르트르'의 오기—편집자)가 유행에 그칠 수도 장식도 될 수는 없지 않겠어요. 이어받을 만한 전통을 못 받은 우리가 오늘의 시점에서 무엇을 어떻게 모색하는 것이 가장 정확에 가까운 길이겠어요? 우리는 알맹이를 붙잡기 위해서 옷이 남루해졌던 것입니다. 잘 그리는 사람 옷을 멋지게 입은 사람 신사라고도 할 수 있고 기생 오빠라고도 할 수 있지요. 어떻습니까?

병: 좋은 말씀이신데…… 나도 그래왔지만 자기 세대 이외의 사람들을 모두 풍속(風俗)한 건강인(健康人) 말하자면 인사이드의 사람으로 보려는 경향이 있는데 문제는 오늘의 아웃사이더의 남루해 보이는 포즈를 보이는 데 그치지 말고 아웃사이더의 실체를 보여줘야 한다는 것입니다. 전통을 이어받지 못했다고 하지만 우리들의 육속에 스스로 전통은 연쇄적으로 이어지고 있지 않겠어요? 말하자면 양식의 도입은 이제는 그만두라는 말입니다.

창: 고맙습니다. 그러나 불만이 남는데요. 실은 체념한지 오래지만 꾸짖을 줄은 아시지만 우리가 어떻게 해야 옳다는 말 한마디 남아 있지 않다는 사실을 극한해서 전통이라고 말씀드렸던 것이고 연쇄적으로 받아들여야 할 전통이라고 할 것이 받아졌다면 싹득 잘라버리고 싶습니다. 우리나라엔 불필요한 전통이 범람해 있읍니다. 스스로 골라야겠다는 서글픈 배덕자(背德者)가 돼버렸지요.

병: 이렇게 되면 차츰 할 말이 없어지는데…… 말문이 막힌다고 할가…… 사실 전통이라고 하는 것도 우리가 한국 사람이니까 한국의 전통을 이어받는다 하는 것보다 무언가 근대성으로서의 서구의 합리주의가 다다른 막다른 곡목('골목'의 오기—편집자)을 타개하는 몇 개의 타개점으로서 가장 커다란 것이 동양의 비합리성이 아닐가 생각합니다. 아까 창렬 씨가 현대를 곧장 원시에 연결 짓는다는 말을 했지만 오늘의 프리미티브 역시 하나의 비합리성의 제시라고 생각합니다.

창: 여기서도 마찰이 생길 것 같은데…… 동양의 전통이라는 것을 어떤 데서 찾아야 하느냐가 문제입니다. 단적으로 말해서 우리나라의 현황은 아직도 공자가 지배하고 있다고 봐야 할 것입니다. 이 공자가 우리의 예술의 발전을 저해해왔고 또 오늘 집요하게 현대예술에 대한 이해에 장벽을 쌓고 있는데요…… 만일 공자가 노자로 바뀌어졌었더라면…….

병: 재미있는 견해입니다. 공자는 동양에 있어서의 합리성을 말하는 것이겠지요. 동양의 전통이 어떤 것이냐 하는 것은 사람에 따라서 다르겠지만 여하간 동양 정신에 가장 순결한 상태가 발상지인 중국이나 혹은 양식화해버린 일본에 있어서보다 우리들 한국에 있는 것 같아요……. 나도 소위 전위를 자처해온 한 사람이지만 전통에 연결되지 않은 새로움이란 결국은 공허한 편력에 불과한 것이 아니냐고 느껴집니다.

창: 문제는 그 전통이 무엇이어야 하느냐에 있지요.

병: 서구의 근대가 다다른 정신의 위기란 결국 '기계'와 '기구(機構)'가 자아내는 인간의 상태에 있다고 생각합니다. 우리들은 서구인들이나 동양인들을 막론하고 바로 이러한 상황에 놓여 있는 것이겠지요. 문제는 이것을 타개하기 위한 동양의 비합리성으로서의 전통을 말하는 것입니다.

창: 동양의 합리를 절개하기 위한 계기를 또한 도구를 무엇으로 어떻게 마련해야 옳다고

생각하십니까?

병: 그것은 알 수 없읍니다. 단지 그것이 계기를 가져온 것은 한국의 동란이 자아낸 우리들의 현실이 아닌가 생각합니다. 동란 때문에 우리들은 수다한 난경(難境)을 겪고 있지만 그만큼 우리들의 리얼리티는 근대로의 성숙을 보이고 있는 것이 되겠지요. 그런 의미에서 한국의 현대미술은 6·25 이후서부터 시작된다고 생각합니다.

창: 한국의 현대미술을 이야기하기 전에 그 동양의 전통이라는 것을 좀 더 규명해보고 싶습니다. 한국의 동란은 우리로 하여금 서구에서 합리를 분쇄하던 때처럼 우리가 입고 있던 낡은 합리의 옷을 갈기갈기 찢어놓고 우리로 하여금 알몸을 들여다보게끔 한 계기를 마련한 것은 사실입니다. 그러나 우리가 전통을 말한다면 합리를 분쇄할 수 있는 계기로서의 전통을 찾는다면 그 거점을 어떤 등지(等地)에다 두어야 할가는 한 번 두드려보아야 할 문제일 것 같아요. 불교나 노자의 세계는 이미 서구에서 발굴해가고 있지만 무당이나 성황당 또는 '상여' 같은 데서 다른 지역의 주술과는 특이한 어떤 영적인 생명체로 직결되는 지름길이 있지 않을가도 생각하는데요. 독일의 훈데르트왔싸나 볼스 같은 작가가 손대고 있기는 하지만……

병: 물론 그것도 동양성에의 발굴의 하나가 되겠지만 '상여'라든가 무당 같은 것은 나로선 체질적으로 견딜 수가 없어요. 그러한 쇠마니즘은 우리나라뿐이 아니라 어느 원시사회에도 얼마든지 찾아볼 수 있는 것이겠고 나는 좀 더 서구의 합리와 대결하는 동양의 정신세계…… 그것이 무엇인지는 확실치 않으나 고려의 청자 혹은 이조의 백자나 목물 또는 신라의 돌들이 갖고 있는 '무(無)'의 경지 같은 것 그리고 동양의 수묵이 갖고 있는 함축성이라든가 무한한 것에 흥미를 느낍니다. 물론 이런 것이 이른바 동양의 풍류에 그친다면 하나의 취미성으로 떨어지겠지만……

창: 그것은 취미성으로서 머무를 가능성이 너무나 농후하다고 생각합니다. 체념하고 직결되는 것 같아요. 무한이 체념과 연결되어서는 안 될 것 같아요. 끈덕지고 힘찬 무한의 단면 같은 것…… 오히려 고구려 같은 데서……

병: 참 고구려가 있군요. 동양의 무의 정신의 산물로서의 도자나 동양화의 함축성 같은 것이 따지고 들어가면 동양의 풍류에 떨어진다고 하는 것은 충분히 짐작이 가는데 그렇다고 해서…… 동양 사람으로서의 '나'가 고개를 들게 되는데…… 나는 결국 동양의 연면한 전통에 기반을 두지 않을 수 없다고 생각합니다. 물론 그네들과 우리들의 현실의 상황은 같다 할지라도 풍토와 체질의 조건은 좀 다르지 않을가 생각해요.

창: 결국 세대의 단충을 느끼는데요.

병: 세대의 차이가 아니라 나로서는 우리들의 오리지날리떼의 설정을 생각해보고 싶은 것입니다.

창: 성급하게 오리지날리떼를 찾는 안이(安易)가 곧 선생님의 무의 맹점이라고 보는데요. 바싹 바싹 말라버린 핏기 없는 일종의 관념 그것은 영탄(咏嘆)이나 도피와 한 줄 위에 있읍니다. 우리의 불우한 지리적인 조건으로 해서 지배되어온 기간을 전부라고 생각한다면 너무나 경솔한 단정이 아닐 수 없읍니다. 관념과 무관한 생체 자체(生體自體)를 무로써 의식해야 한다는 겁니다. 그러나 오늘은 시간이 없으니까 그 정도로 해두고 다음 문제로 넘어가지요.

병: 하기는 한국의 현대미술을 더듬어보아도 오늘의 40대들이 그 기점에 영예를 차지하겠는데…… 김환기 유영국 같은 분들이 이른바 추상미술의 선구자들이라 하겠고 또 죽은 이중섭 같은 이도 '유닠'한 소지(素地)를 이루어놓았다고 볼 수 있는데 오늘의 젊은 사람들에 비한다면 그것은 어디까지나 앱스트락숀의 출발이었지 다다나 슈르의 정신에는 다소 거리가 있었다는 말을 할 수 있겠지요.

창: 나는 그분들을 두고 전통을 얘기했던 것은 아닙니다만 그분들은 양식으로서의 추상을 도입한 공로자지만 정신으로서의 현대 기점(起點)을 다다나 슈르에다 둔 의미의 현대에는 거리가 아니라 애당초 외면했다는 사실도 지적되어야 할 줄 압니다. 그 이유를 생각해보셨는지요?

병: 글쎄…… 거기에는 개인들의 기질에서 오기도 하겠지만 그때로서는 하나의 관념으로의 다다나 슈르는 이해가 갔지만 그러한 정신을 받아들일 만한 조건이 서 있지 않았다고도 볼 수 있지 않을까요? 우리나라의 경우는 아까도 말한 근대로서의 합리성의 불신이 6·25와 더불어 온 것은 사실이나 비합리성과 합리성을 동시에 찾아야 할 특수한 입장인 것 같습니다. 말하자면 메카니즘의 틈바구니에서 졸지에 하나의 심연을 맞이하게 됐지만 한편 근대로서의 합리도 극복하지 못한 채 이것은 온 것입니다. 서구의 현대미술을 더듬어보아도 합리와 비합리는 '추상'과 '초현실'로 분업화(分業化)되어 추진되어온 것은 사실이지만 이것은 마치 새로운 시간을 더듬는 '촉수(觸手)의 양면' 같은 것이 아니겠어요?

창: 잊으셨는데…… 아까 나는 추상을 도입한 분들을 공로자라고 말했습니다. 필요한 것이었으니까요. 그것은 문법이었읍니다. 표현에는 문법이 필요하지요.

병: 좋습니다. 그러나 오늘의 세대들이 또다시 새로운 문법…… 혹은 해서(楷書) 대신에 초서(草書)의 서법을 반복하지 않도록 바라고 싶습니다.

창: 그러니까 40대의 특징이 규격의 멋에 민감하고 본질을 등한하는 데에 있다는 결론이 되는군요. 우리들의 작업이 성숙하지 못했다는 것은 사실이라기보다 오히려 하나의 진실입니다. 우리들이 우리가 뜻하는 바를 알뜰히 다듬어놨을 때 그것은 세계에 내놓을 수 있는 물건이 돼 있을 것입니다. 그러나 선생님 세대의 알뜰히 다듬어진

규격 제품을 이 땅 아닌 어디다 건사하겠습니까?

병: 그러한 의욕은 높이 삽니다. 그러나 너무 10년의 차이를 갖고서 세대의 차이를 논하지 맙시다. 이거 어째 계면쩍구만요. 외국의 젊은 세대는 50대나 60대가 정정한데…….

[……]

(출전: 『조선일보』, 1961년 3월 26일 자)

오늘의 전위미술

하인두(현대미술가협 회원)

1. 추상주의

20세기 미술의 두 가지 조류(潮流)의 근원을 흔히 큐비즘과 후오비즘으로 분류해 말한다. 큐비즘에서는 전반기를 휩쓸었던 피카소가 이룩한 전(全) 존재적 위협과 더불어 추상주의에의 모체로 전신(轉身)되었고, 후오비즘(Fauvism)은 마티스(Matiss)를 중심한 조미사(調味師)들에게 감각의 질서를 추구하는 맑은 또 하나의 길을 트이게 했다.

회화란 본래 현실을 반영하고 있다. 또 회화 자체로서도 독립된 독자적 세계를 이룩하고 있으므로 본질적으로 추상적이고, 또 순수 조형성에의 노력이 강할수록 다른 예술과 비교하여 추상성에의 농도가 더한 것이 된다.

미술에 추상이란 이름이 붙는 그 자체가 현대미술의 어떤 특징을 나타내고 있다.

그리고 보면 큐비즘(Cubism)이 추상주의의 모체라고 하지만 이것은 원칙론이며 실제의 문제로서는 큐비즘이란 운동이 하나의 계기(繼起) 상황적인 중요인(重要因)에 불과했음을 말한다.

추상주의 예술운동은 1920년에서 30년대를 전성기로 한다. 추상창조협회(Abstraction Creation Asociation)가 칸딘스키(Kandinsky), 부랑크시, 드로-네, 모리스 나기, 몬드리앙(Mondrian), 베후스나 같은 중요

멤버로서 1912년에 창립되었다. 그 사회적 배경을 살펴보면 31년에 세계적 대공황이 수란서(修蘭西)('불란서(佛蘭西)'의 오기— 편집자)에 닥쳐 그 무렵의 위기적 양상은 심각했던 것이다. 34년경에 팟시즘 세력은 점차 확장일로의 방향에 있었고 팟시즘 폭력 단체의 구태타와 한편 재익(在翼)('좌익(左翼)'의 오기—편집자) 전선(戰線)의 결속이, 때마침 슐리아리즘의 지도자였던 아라공이 제3 인터내셔날에 참여케 되어 순수 측의 부르톤과 치열한 충돌을 전개하고 있을 때이다.

1931년 추상창조협회의 기관지 『추상창조』의 서문을 보면 "비구상이란 설명적, 대화적, 문학적, 자연주의적, 요소를 일절 배제한 순수 조형의 개발을 말한다. 추상이란 작가가 자연의 제(諸) 형태의 점진적 추상에 의하여 비구상 관념에 도달하게 된 것이다.

창조란 다른 작가에 있어서는 순수한 기하학적 질서의 관념에 의존하던가, 또는 원, 면, 선과 같은, 보통 추상이라고 말하는 제(諸) 요소만의 작용에 의존하여 직접 비구상에 도달하기 때문이다."

여기에서는 첫째 자연 대상에서 화면 대상으로, 추이(推移)에서 점진적으로 구상 형태를 벗어 헤치며 도달한 추상성을 말한다. 이것은 세잔느의 계시(啓示)에도 있고 직접 그의 만년의 작품(수채화)에는 암시가 많았다.

둘째는 과정 없이 처음부터 규정한 추상 형태로서의 화면 작업을 말한다.

이와 같은 개념적인 말에서 추상 운동의 한계를 더듬기는 곤란하다. 그러나 세자니즘을 거쳐 피카소에의 주류 조형의 진화를 기저로 하는 더 집약적인 것이 이 속에 한층 분명한 것이다.

이보담 먼저 추상주의 예술의 확립에 공헌한 것은 바우하우스 운동이었음은 두말할 여지가 없다. 종합예술의 넓은 횡단면을 긴밀하게 유대(紐帶)시킨 것이라든가, 기계문명의 분업적인

확대 과정에서, 현대예술이 적용한 그 기능적 역할이라든가 조형 이론의 빈번한 전개와 실증으로 오늘의 조형주의며 구성주의의 기초를 닦은 것은 다 아는 사실이기 때문이다.

특히 그 시대의 칸딘스키의 진지한 조형 사상의 결실은 동양적 신비성에의 동경을 눈뜨게 했고, 정신적 차원을 각박(刻迫)하게 화면으로 옮긴 것은 오늘날 미국에서 시도를 되풀이하며 점차 확대해나가는 액션 패인팅의 중요인이 되었다는 것은 놓칠 수 없다.

바우하우스 후에 다시 추상창조를 통과해서 몬드리앙적인 것과 칸딘스키적인 흐름의 추상주의와 두 개의 경향이 극적 양상을 띄우게 하였다.

몬드리앙의 냉정한 기하학적 추상파와 칸딘스키의 본능적인 강렬한 추상파로 그 기치(旗幟)를 선명케 했다.

몬드리앙은 세잔느가 계시하고 큐비즘이 분절 종합할 다양한 실험적 회화의 20세기 미술의 전개를 에누리 없는 변증법적 귀납으로 종결을 고하고 마는 것이다.

그것은, 오랜 고전주의 미학의 면면한 전승으로 탈을 바꾸었을 뿐, 피는 그대로 지녀왔으나 결과는 정석대로의 부동의 자세로 못 박히고 마는 것이다.

전쟁 후 불란서의 리아리떼 누-벨, «새로운 현실전(現實展)»은 몬드리앙의 아류들의 집단이며 싸롱 드 메는 칸딘스키의 계보(系譜) 같은 것이다. 싸롱 드 메에서도 바아제에느, 쌍재, 마내시애 등은 구상과 추상의 중간으로 가는 경향이 지배적인데, 거기서는 외부의 현실을 거부함도 아니며 또 추상에도 철저하지 못한, 말하자면 판단정지(判斷停止) 상태에서 앙띠이부 하는 것으로 볼 수 있다. 어떤 스타일의 고식화(固息化)이다.

이와 같은 미미(微微)한 고식성은 불란서 국민감정이 극단을 피하고 교양과 양식의 조화를 찾는 자유에로의 지향이고 보면, 그 국민적 감정의 표출이라 할 수 있다. 전쟁 중 레지스땅스 운동을 통해 그 자유들의 순수한 피를 의식하였던 것이다. 싸롱 드 메의 모체가 전쟁 중에 결성된 불란서 전통 화가전(展)이었음은 그 사정을 짐작케 한다.

비구상이란 일반적으로 구상에 대한 실(實) 개념이다. 추상과 구상의 중간 지대를 부유하는 이 미온적(微溫的) 자세는 어느 곳에서도 철저하지 못한 것처럼 막연한 자신의 성격에서 공전할 뿐이다. 이처럼 비구상은 하나의 한계점에 도달하고 만 것이다. 이들 중 몇 선수들만이 자기 체질의 포름을 지니고 끊임없이 반복하고 있었으며 그 뒤엔 많은 유형화한 삼류배들이 줄지어 달리고 있다.

"추상주의는 아케디미즘인가?", 싸르러 애쓰뗑느는 유형화된 그들의 표현법을 맹렬히 공격했던 것이다. 추상주의의 새로운 영역을 모색하는 몬드리앙류의 차가운 추상파들인 싸롱 드 리아리떼 누-벨에서도 다른 분리 현상이 일어나 기하학주의에 대한 반발을 토했던 것이다. 대충 이렇게 훑어 올라가보면, 큐비즘을 전위로 출발한 전반기의 미술은 막다른 암초에 부딪치고 말았던 것이다.

2. 전위 전야(前衛 前夜)

"슐리아리즘은 언어·기술 그 밖의 온갖 수단으로써 사고의 진실한 과정을 표현할려고 하는 순수한 자동법(Automatism)이며 이성적인 일체의 억제 없이 또한 미학적, 논리적, 일체의 선입관 없이 진행하는 사고의 진실한 기술이다"라고 부르톤은 정의했다.

그 뒤 심리적 자동법을 응용한 시를 짓고, 백일몽적 환각 등 최면과 영매(靈媒) 등을 매개로 해서 실험했으며 순수한 자의적인 내부의 이마쥬가

오-트마티즘의 기법으로서 회표현(繪表現)도 가능하다고 시사했던 것이다.

다다이즘(Dadaism)의 철저하고도 독신적(獨身的)인 가치 부정 및 합리주의에의 도전을 뒷받침한 슐리아리즘은 완고하고 모호한 기성의 예술 장르를 모조리 분쇄하였고 이것은 20세기의 예술 사상의 가장 큰 변혁이었다. 뿐만 아니라 그 밑에 저류하고 있는 심층의 많은 실(實)내용은 후반기의 새로운 미술의 원동력적 자원이 되었다고 본다.

시각의 대상성에서 표피적 형상의 추출 작업만으로 순수회화라고 자부한 큐비즘 이후의 많은 추상예술에서 슐리아리스트들은 전(全) 의식을 동원해서 대결 및 부정하고 원시적 생명에의 회복과 예술의 더 많은 가능성의 영역을 제시하였다.

내부에의 세계를 폐쇄함에 따라 허망한 조형 관념의 작희(作戲)에만 의존해왔던 뭇 회화의 양식이며 그 사고성(思考性)을 슐리아리즘은 깨끗이 청산케 하고 새론 하나의 제시를 던졌으니 이것이 바로 오늘 세계 화단에 전위의 자리를 차지한 앵휠메(Informel) 미술 바로 그것이다.

앵휠메의 주 내용이며, 미술운동으로서 오는 상황 및 앞으로의 전개를 언급하기에 먼저 슐리아리리즘('슐리아리즘'의 오기—편집부) 미술이 전위 전야를 담당한 확증의 발견물을 살펴보기로 한다.

슐리아리즘의 가장 핵심적 방법은 오우- 트마티즘 즉 자동기술법인데 그 방법은 회화에서는 마치 '시각적 영상의 연금술'이며 생물이나 물체의 물리적 또는 해부학적 외관을 변모시키고 나아가서 전체를 근본적으로 변질시키는 역할을 담당케 했다. 푸로따쥬(Frottage) 및 데깔꼬마니(Decalcomanie) 기법은 충분히 이 사실을 증명해주고 있다. 데깔꼬마니는 두 장의 종이 사이에 회구(繪具)를 터뜨리고, 겹친 뒤에

가볍게 눌러서 떼어보면 거기서 우발적 영상이 응시(凝視)의 도를 더할수록 기이한 환상으로 폭을 넓혀준다. 모순된 영상의 중첩에서 야기되는 환상 가운데는 원초적 미생체(微生體)의 혼연(混然)한 유동(流動)이 있다. 그 발견자인 막스 애른스트는 말하기를 "이 같은 여러 방법은 적절한 기법에 의해 정신적 능력의 자격감능성(刺激感能性)을 강화하는 것이다. 의식적 정신의 유도(誘導)(이성, 취미, 도덕)를 모조리 배제하고 여태까지 있어온 작품과 작가의 간격을 극한으로 절박케 하는 것이다. …… 작가는 자기 작품의 탄생을 만나 무관심한 관심으로 혹은 정열적으로 그 발전의 제(諸) 형상을 지키는 것이다"라고. 코라쥬(Collage) 기법에서도 특이한 것은 그 집요한 환각의 물질이 입체파의 파피에 코래와는 전연 다른 의미의 것이다. 입체파는 다만 화면의 순수조형적 효과만을 발전시킨 데 불과했으니 말이다.

기성 예술의 인습에 격렬한 모독(冒瀆)과 부정(否定)으로 실험적 효과를 이룩한 다다이즘의 천진한 시위를 이어받은 슐리아리즘은 인간 가치의 체계에만 얽매인 외부 세계의 모순과 허망에 대해서 인간의 심층 심리 세계를 총망라하여 의식 무의식의 피막을 뚫고 심해에서 심해어를 주어 올리는 솔베이지선(船)의 역할과 같은 일을 했던 것이다.

추상주의의 아케디미즘화와 그에 따르는 만내리즘 내지는 그 분리 작용에 슐리아리즘의 내용 다다의 결과로서 금차 전후 화단에 태풍처럼 일어난 운동이 앵휠메(Informel) 회화 그것이다.

이 운동은 미씨엘 따삐에가 1954년에 출판한 『또 하나의 예술』로써 처음 선포된 것이다. 또 하나라고 한 것은 기성 예술을 완전 부정하고 새로운 창조를 뜻하는 예술을 말함이다.

사실 르네쌍스에서 뻗어 나와 인상주의 입체파를 거쳐온 순수추상의 미술을 한 묶음 하여

고전주의 미학의 인습 및 타성이라고 지적함에 그 이유가 있는 것이다. 전반기 추상 일반은 그 전위적 자세를 이들에게 물려줄 수밖에 없었다.

앵휠메는 포름이 되기 이전의 미정형(未定形) 또는 포름 전의 혼돈의 미생적(微生的) 소지(素地)를 말하고, 이 형상화 이전의 미정형은 모험과 실험으로써 그려나가는 것이다.

이 운동의 선구자는 뒤빗훼(Dubuffet), 포-뜨리에(Fautriea), 토비(Tobey), 불록(Bollock)['폴록(Pollock)'의 오기로 보임—편집자] 등이다. 앵휠메는 미술의 어떤 형식이 아니다.

앵휠메는 많은 가능성이고, 그 가능성이 우리 상황에서 더 절실하게 결정(結晶)될 수 있는 것이다.

다다이즘이나 슐르나 마찬가지로 그네들의 운동 발생은 그네들이 서식하는 유럽이라는 오래 묵은 합리의 철벽이 정연(整然)히 쌓여 있었던 것이다. 저항은 언제나 치면 소리 나는 합리의 벽 앞에서 시작되는 것이다. 다다에서 부풀어 오른 그네들의 심장은 이제 와서 어떤 극의 차원 앞에 조용히 긴장의 수축 작용을 계속하고 있다.

푸오뜨리에의 〈인질〉을 보라. 뒤빗훼의 떫고 생소한 작품들을 보라. 거기에는 문화적 정감, 심리, 환상을 모조리 말살하고 거역하고 딴딴하게 압축된 물질밖에 아무것도 없다. 그러나 그 물질 안에는 발생 이전의 생명이 도사려 있고, 그 경련하는 진동의 열(熱)에는 그네들 서구인에게는 이질(異質)인 동양이 눈뜨이고 있지 않는가. 공허한 오만은 Artburt('Art brut'의 오기—편집자)가 있지만 우리들 동양인에게는 그 단층을 헐고 들어내는 비정(非情)의 정감에 대하여 소름 끼쳐오는 공감이 있다.

그러나, 그네들 서구인의 결투 대상이었던 합리적 문화예술은 우리의 전통에는 없었고, 그네들에게 이질적으로 보였던 Artburt는 우리들의 예술에도 이미 있었고 지금도 우리

눈앞에 얼마든지 있다. 감정이입과, 깨끗이 차단된 차가운 물질을 뚫고 들어가는 의식은, 그 작품 〈인질〉에서 부조리에 학살된 피의 흔적이 결정(結晶)해 있는 것이 아닐까. (계속)

(출전:『자유문학』, 1961년 4·5월호)

전위 중의 전위들
—악뚜엘 동인 창립전

한국의 '전위미술가 중의 전위미술가'임을
자처하는 13명의 화가가 모여 지난 3월 악뚜엘
동인을 만들고 그 창립전을 18일부터 24일까지
중앙공보관에서 열고 있다.

　모두 백 호(號)가 넘는 열두 작품(김창렬 씨는
출품하지 않았다)들에게 작가명만 달려 있고
제명(題名)이 없다.

　그중에는 시멘트, 석고, 푸대조각, 밧줄 등의
마띠엘을 화구에 배합시켜 구성한 것도 있고 흰
광목을 종횡으로 접어 단순한 선을 만들어낸 것도
있다.

　전시장은 흑, 적, 청의 무거우면서도 호탕한
빛깔이 내려누르고 있다.

　이 화가들의 짤막한 「제3선언」은 이렇게 외친다.

　　헤진 존엄들을 여기 도열(堵列)한다.
　　그리하여 이 검은 공간 속에 부둥켜안고
　　홍소(哄笑)한다.…… 결코 새롭지도
　　희한하지도 않은 이 상태를 수확으로
　　자위(自慰)하는 까닭은 그것이 이른바 새로운
　　가치를 사정(射精)할 수 있는 기본적인
　　생리이기 때문이다.

제1선언과 제2선언은 현대미협(現代美協)에서
했다. 악뚜엘(현재, 현실, 현행의 뜻)은
국전을 부정하는 전위미술가 단체들이었던
현대미협(1957년 창립)과 60년전(六十年展)
(1960년 창립)이 작년 가을 해체하고 그들 중에서
이념이 같은 멤버들이 다시 모인 것이다.

　20대에서 30대에 걸친 이들 악뚜엘의
화가들은 앞으로도 관전(국전)에는 출품하지 않고
파리비엔나레 등의 국제전을 향하여 빈 주머니를
터는 동인전(同人展)을 계속할 것이라고 하는데
그들은 대부분 조선일보사 주최 《현대미전》의 초대
작가들이다.

　전(前) 현대미협 멤버 = 김창렬 박서보 전상수
하인두 정상화 장성순 조용익 이양노
　전(前) 60년전 멤버 = 윤명로 손찬성 김봉태
김대우 김종학

(출전: 『조선일보』, 1962년 8월 21일 자)

전위예술론

방근택

> 이것은 여러 초병(哨兵)에 의해서 전달되는
> 하나의 소리,
> 여러 통화관(通話管)을 거쳐서 전(傳)하여
> 가는 하나의 명령.
> —보들레르 「등대(燈台)」에서

1. 전위의 필요

많은 그룹과 많은 선언과 많은 에피고넨은
있지마는 전위는 없다.

오늘 한국의 예술계에서 필요한 것은 오로지
많은 잡(雜)것을 넘고 하나의 전위가 필요한
것이다.

그러나 이 전위는 진정한 전위라야 한다. 사실
우리는 이제까지 이 전위 만성증(慢性症)에
걸려왔었다. 좀 색다르고 별난 것을 그럴사하게
엄버무려 내놓으면 그것이 전위적인 양
자처되어왔던 것이다. 그래서 이 색다른 자칭
전위의 주변에 하나의 그룹이 모여졌었고, 또
그 주위에 여럿의 에피고넨이 나오고 했던 것이
바로 '현대'라는 속칭 밑에 활개를 쳐온 우리의
예술이었다.

이제 우리는 이러한 '현대예술'이니 '전위'니
하는 철부지한 선언과 자처(自處)들에 오랫동안
충분히 식상되어왔다. 기껏해야 파리나 뉴욕에서
철늦어 들어온 원색판(原色版)의 모방이나,
스트라빈스키나 R. 쉬트라우스류(流)의 뒤범벅을
만들어가지고 사뭇 전위인 양 하는, 그리고 철지난
쉬르의 외마디를 가지고 모던이니, 실존풍인
감각(感覺) 조각의 작문 따위를 가지고 '오늘'이니
하는 따위의 모든 철부지의 장난을 고만둬야 할
때가 온 것이다.

이러한 혼란은 우리의 미술계에서 가장 심하다.
쉬 모방하기 쉽고 또 일반 대중이 이해하지
못하고 있는 틈을 타서 여러 화가나 조각가들은
공공연한 모방과 절충을 일삼고 있는 것이 바로
현대미술이라는 총칭(總稱) 아래 불리워지고 있는
'전위'와 그들의 그룹인 것이다.

오늘 새로운 것이 누군가에 의해서 만들어졌다
하기가 바쁘게 내일은 벌써 그 아류가 뻐젓이
나타난다. 이것을 다르게 말해보자며는
근착(近着)의 외국 미술 잡지에서 무엇인가 좀
색다른 것이 실리었다 하면 벌써 그 모방과 절충이
우리 앞에 뻐젓한 전람회를 가지고 나타나는
것이며, 또 하나 신인이 아니면 새로 '발전한?'
현대파(現代派) 화가가 나타나곤 했던 것이 웃지
못할 우리 미술계였다.

누가 먼저 재빠르게 외국의 최신형을
그럴싸하게 모방했느냐? 하는 것에 의해서
미술계의 선후배 계열이 결정되어왔고, 또 누가
먼저 그해마다 바뀌어지는 국제적 유행에 재빨리
따라갔느냐에 따라서 그 작가의 발전과 지체가
운운되어왔던 것이다.

1950년대 전반기에서는 뉴욕파의
액션화(畵)가, 후반기에서는 앵호르멜화(畵)가,
그러다가 1960년대에 들어서는 앵호르멜화의
아카데미나이즈에 빠져서 그 이상 헤어 나올
수 없이, 꼼짝달싹도 못하고 있는 것이 한국의
현대미술인 것이다.

그 사이에 이미 10년이 지났고 오늘에 와서는
50년대의 현대 화가들은 소위 전위의 제1세대로서

이미 굳어져버렸고, 그 후에 나온 20대의 제2세대는 30대의 제1세대의 에피고넨에 빠져 꼼짝도 못하고 있는 실정에 있다.

이미 우리가 오늘 어느 전람회에서 본 그림은 어제 안 보았던 것이 아니다. 어제의 것이 되풀이, 그 되풀이의 되풀이가 아니면 어제의 것과 그저께 것을 오늘 절충시켜서 다시 되풀이하고 있는 것이라 해도 절대로 지나친 말이 안 되는 것이, 따분한 우리 현대미술의 오늘의 실정임을 아무도 부정 못할 것이다.

이와 같이 진정한 전위가 없음으로써 야기되고 있는 모방과 되풀이의 악순환을 하루바삐 청산시키기 위해서는 정말로 현 단계에 꼭 요청되는 불가피한 예술의 창조적인 전위가 필요한 것이다. 전위가 없는 곳엔 발전이 없고 그 발전을 자극하는 공기도 없는 것이다. 따라서 독창과 모방과의 한계도 불투명해지는 것이며 예술 정기(正氣)도 흐려지는 것이다.

전위의 필요는 우리 예술의 자기 발견을 위해서라도 불가피하게 요청되고 있는 오늘날의 기대인 것이다.

그러면 우리는 다음에, 이 전위란 무엇이며 또 그것은 오늘 어떻게 있어져야 하느냐 하는 데 대해서 지난 반세기 동안의 전위의 계보를 살핌으로써 오늘 우리 앞에 있어야 할 전위의 역사적인 필연성을 살펴보기로 하자.

2. 전위의 뜻

예술은 그 시대의 취호(趣好)와 예술 자체의 발전 동기에 따라 자꾸 변천해왔다. 거의 삼천 년 동안 일정한 양식을 고수한 것처럼 보이는 에집트의 예술도 시대와 지배 왕조의 변동에 따라 조금씩 변화하였었다. 그러나 지배계급의 수요에 따라 제작된 거대한 모뉴망이 오랫동안 일정한

외모를 지키고 있었는 데 비하여 서민을 위한 소예술(小藝術)—인형, 그릇, 장신구 따위—은 그러한 공식적인 모뉴망과는 반대로 퍽 사실적이며 유동적이었다. 그러나 그렇다고 해서 이 후자의 예술이 그 시대에 있어서의 전위예술이라고 할 수는 없다. 전위예술이란 그 시대의 예술 전반을 선도하는 영향력과 그다음 시대를 새로 형성할 만한 새로움이 있어야 하는 것인데, 그런 의미로서 본다면 도리어 에집트 예술의 선도성(先導性)은 지배계급을 위한 육중하고도 뻣뻣한 그 모뉴망들에 있었다고 할 것이다.

그러나 전위(Avant-garde)란 예술 용어로서 쓰이기는 1920년대의 쉬르리얼리즘에서 비롯한 것인데, 이것은 제1차 세계대전 후 예술에 있어서의 전선(前線)이라는 뜻으로 사용키 시작했던 데서 보편화된 용어이다.

오늘에 있어서는 사실상 19세기 중엽 이후의 여러 가지 예술 양식들이 현대라는 시대적 병행선상(並行線上)에 서로 같이 공존해 있어서 그중 어느 것이 가장 새로운 예술이며 또 새롭다는 말에 타당한 예술이냐 할 때 쓰여지는 것이 이 '전위'라는 말이다.

예술은 여태까지도 여러 모로 변천하여 왔으면서도 끊임없이 앞으로도 변천하여 갈 것인즉, 그것은 현재 우리 인간이 그만큼 자유스럽다는 것을 예술가의 존재를 통하여서 창조적으로 증명하여주고 있는 가장 슬기로운 능력의 하나라고 할 수 있다.

그러나 문제는 어제도 그렇게 다양했던 예술이 오늘에는 그 다양했던 것 중에서 어떤 것이 우리에게 살아 있게 된 것이며, 오늘 살아 있는 것이 과연 내일에도 살 것이냐? 하는 데에 있다. 말하자면 예술 양식이 자유로이 개방된 오늘에 와서는 이 여러 가지로 많은 것 중에서 어떤 것이 진짜로 '오늘의 예술'일 수 있을까 하는 그 주류(主流)의 발견과 인정에 있는 것이다. 예술의

주류가 바로 전위이다. 이 주류는 나아가서 내일의 주류여야 한다. (그렇다고 해서 그 주류의 모습이 꼭 같으라는 법은 없지마는.) 즉 오늘의 예술 주류는 그만큼 선도력이 있어가지고 내일의 예술에도 인계되어져야 한다는 말이다.

사실 오늘의 예술 가운데 있어서의 주류란 알고 보면 어제까지의 예술에 있어서의 주류를 정통적으로 이어받아온 예술이다. 그러니까 예술의 주류는 언제나 선도력이 있었던 것이며, 그것은 당대에 있어 가장 자극적인 영향력을 지녔던 예술인 것이다.

이 주류 이외에 벗어난 예술을 아류(亞流)라고 한다.

예술 주류는 언제나 발랄하다. 그것은 그 모체(어제의 주류를 부정하면서 자라왔고 변천하여왔다. 그러면서도 그 모체에서 나온 혈통만큼은 간직했었다—더욱 새롭고 젊게. 그러질 못하고 그 모체를 그대로 이어받은 오늘의 자식을 예술에 있어서는 새로움이 없는 모방(아카데미즘)이라 한다.

언뜻 보기에는, 그러기 때문에 예술은 부정과 파괴의 연속처럼 보인다. 보다 단순화되고, 보다 발랄하고, 보다 극단화되어온 예술은 그러는 가운데 더욱 인간의 본질에 파고들었고, 보다 자유에 가까워졌다. 어제 미쳐('미처'의 오기— 편집자) 하지 못한 말을 오늘은 하게 됐고 또 내일에 가서는 더 희한한 말을 하게 될 것이다.

19세기 말엔 미쳐서 죽어야 했던 봔 고호는 20세기 중엽의 오늘에는 웬만한 화가라면 미치지 않고서도 봔 고호가 미처 다 못한 표현을 그 이상으로 더 자유롭게 할 수 있게끔 예술은 보다 본질적으로 심화되어왔다.

뽈 고갱은 고호와 같은 시대에, 문명사회 속에서는 발견되지 못할 원생(原生)예술을 태평양의 한복판 섬에까지 가서 자기 생활을 희생물로 바치지 않고서는 그 프리미티비즘을 찾아낼 수가 없었다. 그러나 오늘날 우리는 그의 덕택에 우리가 살고 있는 고장에서 얼마든지 그 원생예술을 찾아볼 수가 있으며, 구태여 자기 생활까지 희생시키지 않고서도 그것을 표현할 수가 있게 됐다. 그만큼 예술도 과학처럼 지난 성과 위에서 발전할 수 있다는 것이다. (과학은 점점 규모가 커지고, 그 결구結構는 거치장스런('거추장스런'의 오기—편집자) 것이 되었지마는, 예술은 그 표현과 주관과의 사이에 가로놓였던 과정을 보다 단순화시켰다 할 것이다.)

전위의 뜻은 그러니까 번잡스런 것이 아니라 보다 명료하고 투시적인 데 있는 것이다. 그것은 현존을 발전적인 계기로 해체시키며 보다 단순한 과정을 통하여 보다 심원한 진리에로의 길을 터주는 그 복판에 있다 할 것이다.

[……]

(출전: 『현대문학』, 1965년 9월호)

체험적 한국 전위미술

박서보

제2차 세계대전이 전쟁 도발자들의 패망으로 포문을 닫았을 때 세계의 도처에는 전쟁 체험이 여러 형태로 지울 수 없는 중층(重層)을 이루고 있었다.

우리는 연합군에 의하여 조국 해방을 맞기는 했으나 일제로부터 조국을 되찾은 기쁨은 곧 또 하나의 민족적 시련을 겪어야 했던 것이다. 광복 이후에 분명히 있어야 했던 통일된 민족주의 의식 형성을 보지도 못한 채 우리는 피동적으로 조국을 되찾았던 것이며 때문에 동서 양대 진영의 사상 이식 체험장화(體驗場化)의 비운을 면치 못했던 것이다. 이 비극적인 현실은 마침내 조국의 인위적인 분단, 민족의 분열, 그리고 동족상쟁의 처절한 남북 전쟁에로까지 확대되었던 것이다.

1945년에서 50년, 그러니까 한국동란이 일어나기까지의 일대 혼란기에 있었던 화가들은, 하기는 회화 이념이란 말이 사치스러운 대명사일 수 있겠지만 그들은 회화 이념을 중심한 운동체(運動體)로서의 집단화(集團化)가 아니라 어설픈 이데오르기의 대립 내지는 투쟁으로 이합집산하면서 일제 식민지 정책하의 유산인 선전(鮮展) 체제하의 묘사주의(描寫主義)를 유일한 가치관으로 신봉하고 있었다. 그러니까 모두 얼어 있는 완고하고도 두터운 얼음을 부수는 일에 의하여 자기표현의 길을 찾아보려는 자각을 일깨우지 못한 채 사회 혼란의 소용돌이 속에서 자멸의 수렁으로 한 발자욱씩 다가서고 있었을 때 우리의 경우와는 달리 파리와 뉴우욕에서는 금세기를 특징짓는 현대회화의 폭발적인 개화기를 맞았던 것이다.

파리가 나치스의 점령에서 겨우 해방되었던 다음 해인 45년에 나치스에게 고문당한 그리고 총살당한 무명의 레지스땅스 얼굴이 〈인질(人質)〉이란 이름 아래 루네 두루앙 화랑에서 연작전이 개최되었을 때 "어느 역사로부터도 부채를 지지 않은 화가이며 또한 그의 그림은 고통의 상형문자의 세계"라고 앙드레 말로가 들고 나섰는가 하면, 세인의 들끓는 분노와 욕설은 그칠 줄을 몰랐다. 그러나 이 분노와 거절 속에서 또 하나의 차원의 전쟁 체험을 구현하고 있었던 것이며 〈인질〉은 새로운 수법의 완성 위에 처음으로 심리 차원을 가능케 한 것이다. 이는 역사적 상황의 이메지인 동시에 또한 회화 상황의 이메지이기도 하다. 이 강렬한 것의 배후에는 전통의 격렬한 거부가 있는 것이다. 포토리에는 볼스, 듀뷰페와 함께 밋셸 따뻬에에 의하여 또 하나의 미학을 완성하는 데 있어 모멘트가 되었던 것이며 전후 방황하는 젊은 세대들에게 들끓는 모험에의 길을 여는 데 한몫을 하였다.

〈인질〉의 해인 45년 파리에서 새로운 역사를 향한 창조적인 참여가 모험의 불꽃을 튀기고 있을 때 뉴우욕에서는 유럽의 문화적 식민 시대가 끝장을 보기 시작하였다. 그러니까 1948년은 미국 현대회화가 폭발적인 개화(開花)의 정점에 달한 해이다. 폴록크는 1947년부터 흘리는 기법의 발견과 함께 놀라운 항해를 시작하였으며 데 쿠닝은 이때에 최초의 개전(個展)을 벌려 단번에 미국을 대표하는 화가가 되었으며 콜키의 비극적인 자살도 이 해에 감행되었다. 미국의 현대회화가 국제적으로 신흥의 개척자 집단으로 인정을 받기에 이른 시기도 바로 이때인 것이다.

이러한 국제적인 움직임과는 달리 유일한

가치관처럼 절대시되어온 묘사주의 회화는 국전을 그들의 권위를 지키는 전당으로 하고 몇몇 묘사주의 회화의 법왕(法王)들이 욕구불만에 찬 새로운 세대들의 움직임을 직접, 간접으로 협박하고 있었다. 그러나 우리나라의 후진적이며 봉건적인 제 요인 속에서도 어쩔 수 없이 새로운 회화 운동을 위한 순교적인 젊은이들의 결의는 굳어지고 있었던 것이다. 이들의 결의가 굳어진 데에는 다음의 몇 가지 요인을 살피지 않을 수 없다.

그것은 한국전쟁에 기인한다. 사춘기에 있었던 젊은이들이 한결같이 겪어야 했던 가장 비극적인 전쟁-잿더미로 화(化)한 기존 질서나 가치에 대한 신뢰의 상실과 이에 잇닿는 이성의 위기에 있었던 것이다. 사실에 있어 50년의 전쟁에서 비록 생존했다손 치더라도 빈곤과 기아는 젊은이들의 모든 꿈을 앗아갔고 이들은 현실적인 생존의 포기를 강요당해왔던 것이다. 때문에 이들의 조상이 신봉했던 하늘도, 땅도 그리고 어떠한 사실도 믿지 않으려는 전(前) 세대적 가치관에 대한 불신은 전중(戰中) 또는 전후(戰後) 풍조와 어울려 고조되었으며 이러한 것들은 마침내 누적된 정신적 부채에 대한 아주 깊은 자각을 일깨우기에 이르렀던 것이다. 이들은 죽엄의 해협을 항해하듯, 또는 현실로부터 도피하기보다는 현실의 거의 신음에 찬 물결을 거슬러 올라가야 했었다. 이 절박한 공동 운명 속에서 오히려 이들 젊은이는 그들의 생존 이유 때문에 살아야 했던 것이 아니라 산다는 사실에 모든 것을 걸었던 것이다. 가장 발랄(潑剌)한 사춘기에 전대미문의 비극적인 전쟁에서 체험한 정신적 육체적인 심각한 고뇌와 지적 고독, 그리고 피의 교훈 속에 있었던 인간의 존엄성, 인간 보호를 위한 날카로운 의식과 자각, 이 모든 것이 젊은이들을 생에 대해 불가사의한 힘에 차 있게 하였으며 또한 광명과 암흑에 대해 다시 맛볼 수 없는 신비에 찬 눈을 가꾸게 만들었던 것이다. 이러한 전쟁 체험을

중심한 상황은 한편으로 기존 화단이 묘사주의 일변도에 있었고 아울러 기성인들의 무지한 복종의 횡포와 유아독존적인 전단(專斷) 속에 국전을 중심으로 하여 봉건적이며 전근대적인 요인을 철저히 부식(腐蝕)하고 있는 데 대한 반동으로 나타났던 것이며 또한 이러한 젊은 세대들의 미칠 듯한 누적된 감정이 한국동란 중 UN군의 군화에 묻어 들어온 구미의 새로운 회화 사조와 결부되어 어설픈 대로 1956년 5월 16일-25일까지 동방문화회관 3층 화랑에서 김충선, 문우식, 김영환, 필자에 의해 《4인전》이란 이름 아래 제1탄이 쏘아졌다. 이들은 선언을 통해 뭇 봉건의 아성인 국전에 반기를 들었다고 하면서 새로운 시대에 대응하는 새로운 조형 시각 개발과 아울러 가장 자유로운 창조 활동이 보장되는 명예롭고 혁신된 새 사회를 향해 창조적으로 참여할 것을 다짐했던 것이다.

물론 이 시기의 이들의 회화가 비록 상징적인 구상성(具象性)을 띄운 것이었다손 치더라도, 혹은 이들 이전의 신사실파(新寫實派)의 운동이 벌려졌었다는 선례가 있다손 치더라도 문제는 그 엄청난 위력을 지닌 국전에 정공법을 사용하면서 도전한 데 있으며 이 《4인전》의 선언은 툭하면 빨갱이로 몰아치는 사회 분위기 속에서 감히 반국전 집단을 형성치 못하고 있던 분산된 재야 세력에게 그들의 행동을 표면화하도록 직접, 간접으로 요청한 결과를 가져왔던 것이다.

1956년을 역사가 새로운 회화운동을 잉태한 해라고 한다면 1957년은 새로운 회화운동을 분만한 해이다. 그러니까 엄격한 의미에서 한국의 전위 회화운동은 그 계기를 56년에 두고 57년부터 폭발적인 움직임을 보이기 시작했던 것이다.

1957년 4월 9일-15일까지 동화화랑에서 유영국, 한묵, 이규상, 황염수, 박고석에 의하여 모던 아-트협회 창립전이 개최되었다. 한편 1957년 5월 1일-9일까지에는 U·S·I·S 화랑에서

김영환, 이철, 김종휘, 장성순, 고 김청관, 문우식, 김창렬, 하인두에 의하여 현대미술가협회 창립전이 개최되었다. 57년 6월 27일-7월 4일까지 동화화랑에서 변희천, 조병현, 김관현, 이상순, 손계풍, 변영원에 의하여 신조형파 창립전이 또한 개최되었다. 이 해의 11월 19일부터 덕수궁미술관 2층에서 조선일보사 주최 제1회 현대작가초대미술전이 개최되었으며 이 3개의 구룹전과 하나의 초대전은 비교적 순수한 반국전 세력으로 한국 전위미술 개척 시대를 형성하였던 것이다. 이 이외로도 국전의 수상 작가들이 중심이 되어 구룹 형태로 등장한 것으로는 창작미협이 있으며 또한 화수회적(花樹會的)인 친목 중심의 몇몇 구룹들도 57년을 기점으로 대거 봉기하였던 것이다. 모던 아트협회와 현대미협 그리고 신조형파가 반국전 세력에 의하여 결성된 것이라고 한다면 그러한 의미에서 조선일보사 주최 현대작가초대전은 반국전적(的)이 아니라 재야의 전위 진영과 국전의 절충주의 현대회화 또는 근대화 과정에 있는 회화 등을 포함한 광범한 의미의 현대작가초대전으로서 개척 시대에 공헌하였다.

모던 아-트협회가 기성세대에 의한 집합체로서 지적인 구조 밑에 작업된 추상과, 자연을 버리지 않는 구상(具象)이 서로 융합된 소위 기성 모더니스트의 구룹이라고 한다면, 현대미협은 당시 20대에 의한 완전무결한 반국전적인 태세를 갖춘 단체이었으니(1957년 12월 8일-14일 화신화랑에서 개최된 제2회전부터 이양로, 이수헌, 정건모 그리고 필자가 참가함) 제3회전부터 비로소 앙포르멜 미학이 필자와 고인이 된 김청관, 그리고 나병재에 의하여 선도되었던 것이다. (58년 5월 15일-23일, 화신화랑.) 이 폭발적인 움직임은 비록 1907년(피카소의 〈아뷔니용의 아가씨들〉)이라든가 1924년(슐레알리슴 선언)이라든가 하는 것과 비길 만한 것이 될 수는 없지만 우리 기성 화단의

분포로 보아 기념적인 해인 것이며 사실에 있어 이 구룹은 새로운 모험에의 치솟는 의욕은 있었으나 한 사람의 마리네티도 아뽀리넬도 또한 부르똥도 존재하지 않은 채 일체의 이론에 선행하여 존재하는 자유로서 자발적인 창조적 에네르기의 해방을 맞았던 것이다. 다만 '그린다'는 행위 속에, 말하자면 진행형의 현재 속에서 확충(擴充)을 구하는 작업이었으며 어떠한 의미로는 돌연한 자기 발견이었다고나 할까 분명히 말하여 이것은 해방의 회화이었던 것이다. 58년 11월 28일-12월 8일 덕수궁미술관에서 개최된 제4회 《현대전》은 한 마디로 말하여 우리나라 미술사상 일찌기 없었던 새로운 회화의 개척 시대가 집단적으로 개최된 것이며 이 4회전에서 비로소 현대미협의 성격을 확정지웠던 것이다. 타(他)의 반국전 집단이 회화 이념의 통일된 주장을 갖지 못한 채 넓은 의미의 현대회화를 모색하는 것이었다고 한다면 이와는 반대로 하나의 전위운동으로서 앙포르멜 미학의 집단화이었으며 이것은 미술사에있어 봉화(烽火)가 아닐 수 없다.

그렇다면 현대미협이 행한 선언을 중심으로 고찰해보기로 하자. 현대미협 서문에는 "우리는 작화(作畵)와 이에 따르는 회화운동에 있어서 작화 정신의 과거와 변혁된 오늘의 조형이 어떻게 달라야 하느냐는 문제를 숙고함과 동시에 문화의 발전을 저지하는 뭇 봉건적 요소에 대한 '안티테에제'를 '모랄'로 삼음으로서 우리의 협회 기구를 갖게 되었던 것이다.

비록 우리의 출발이 두 가지의 절박한 과제의 자상(自賞) 밑에서 이루어졌다고 하더라도 우리의 작품의 개개가 모두 이 이념을 구현하고 현대 조형을 지향하는 저 '하이부로오'의 제(諸) 정신과의 교섭이 성립되었느냐에 대한 해명은 오로지 시간과 노력과 현실의 편달(鞭撻)에 의거하리라고 믿는다(이하 생략)"와, 1959년 11월 11일-17일까지 중앙공보관에서 개최된 제5회전에

발표된 제1선언에선 "우리는 이 지금의 혼돈 속에서 생에의 의욕을 직접적으로 밝혀야 할 미래에의 확신에 걸은 어휘를 더듬고 있다.

바로 어제까지 수립되었던 빈틈없는 지성 체계의 모든 합리주의적 도화극(道化劇)을 박차고 우리는 생의 욕망을 다시없는 '나'에 의해서 '나'로부터 온 세계의 출발을 다짐한다. 세계는 밝혀진 부분보다 아직 발 드려놓지 못한 보다 광대한 기여(其餘)의 전체가 있음을 우리는 시인한다. 이 시인은 곧 자유를 확대할 의무를 우리에게 주고 있는 것이다. 창조에의 불가피한 충동에서 포착된 빛나는 발굴을 위해서 오늘 우리는 무한히 풍부한 광맥을 집는다. 영원히 생성하는 가능에의 유일한 순간에 즉각 참가키 위한 최초이자 최후의 대결에서 모험을 실증하는 우연에 미지의 예고를 품은 영감에 충일한 '나'의 개척으로 세계의 제패를 본다. 이 제패를 우리는 내일에 걸은 행동을 통하여 지금 확신한다"라고 했다. 전자가 집단 결성의 의의를, 후자는 58년 4회전을 통하여 집단의 통일된 회화 이념을 본 다음에 행해진 것이며 현대미협의 이념을 단적으로 표현한 것이다. 이를 제2의 기점(起點)으로 하여 열뜬 추상의 시대는 가속적으로 개화기를 맞았다.

이 무렵에 이 이 운동에 직접 가담하지 않은 개인의 활동 가운데서 이 열뜬 추상의 들끓는 모험 지대 또는 열풍의 변경 지대에 있었던 작가로는 김병기, 김상대를 비롯 1958년 4월 4일-11일까지 동화화랑에서 개최된 이종학 유화 개인전, 5월 14일-19일까지 중앙공보관에서 개최되었던 이세득 개인전, 11월 3일-9일 중앙공보관에서 개최된 김영주 개인전, 그리고 59년 5월 1일-11일 동화화랑에서 개최되었던 함대정 체불(滯佛) 작품전, 그리고 59년 10월 1일-9일까지 동화화랑에서 개최되었던 김훈 도미(渡美) 개인전과 60년 10월 28일-11월 6일까지 국립도서관화랑에 개최된 권옥연 귀국전 등을

들추어낼 수 있다.

젊은 세대 그러니까 전쟁 세대에 의하여 기습받은 기성 화단은 이 하늘의 끝을 모르는 기세에 눌리어 전통적인 대오가 교란되기 시작하였으며 이로부터의 방위(防衛)를 위하여 58년 11월 10일-16일 중앙공보관에서 목우회 창립전을 개최하였던 것이다. 한편 중립 지대에서 서식하는 뭇 절충주의 또는 시세(時勢) 편승주의 화가는 마침내 열풍에 말리어 건멋('겉멋'의 오기— 편집자) 든 현대 작가로 타락하고 있었다. 하기야 하나의 나무가 고목이 되려면 많은 잡목들의 희생이 없이는 이루어지지 않드시('않듯이'의 오기—편집자) 열풍 지대의 역사적 제물이 없이는 열풍의 동력이 메마를 것이며 열풍 지대의 군웅들은 영양실조에 걸렸을지도 모른다.

벌써 세월은 전쟁 세대들을 30대라는 사회로 몰아넣고 있을 때 대학을 갓나온 20대들이 중심이 되어 현대미협의 회화 이념의 계승 세대로서 등장하였다. 60년 10월 5일-14일에 김대우, 유영열, 김봉대, 최관도, 이주영, 김응찬, 박재곤, 김기동, 손찬성, 윤명로, 김종학, 송대현에 의해 영국 대사관 입구에 있는 덕수궁 벽에서 60년미술가협회의 《벽전(壁展)》이 개최되어 세인의 이목을 끌었다. 한편 12월 4일-20일 경복궁미술관에서 현대미술가협회의 제6회 《현대전》이 10명에 의하여(김용선, 김창열, 박서보, 이명의, 이양노, 장성순, 전상수, 정상화, 조동훈, 조용익) 메꾸어졌으며 '베니스비엔날레 한국관건립기금모금전'이란 부제하에 국제 진출을 위한 몸부림이 살어름('살얼음'의 오기—편집자) 진 경복궁 뜰 위를 뼈마디에 스며드는 듯한 찬바람에 낙엽이 몰 듯이 멸시와 조소 그리고 야유와 저주 속에 구르고 있었다.

현대미협과 60년미협은 서로 회화 이념상의 공동체임을 자각하기에 이르러 앞으로 있을 단일화를 위한 시도로서 그 첫 접촉으로 1961년

10월 1일–7일까지 경복궁미술관에서 연립전을 개최하였다. 이 둘은 제2선언을 통하여 "그러니까 그것은 모든 것이 용해되어 있는 상태다. '어제'와 '이제' '너'와 '나' "사물"다가 철철 녹아서 한 곳으로 흘러 고여 있는 상태인 것이다. 산산이 분해된 '나'의 제 분신들은 여기저기 다른 곳에서 다른 성분들과 부딪쳐서 딩굴고들 있는 것이다. 아주 녹아서 없어지지 아니한 모양끼리 서로 허우적거리고들 있는 것이다. 이 작위가 바로 '나'의 창작 행위의 전부인 것이다. 그러니까 그것은 고정된 모양일 수가 없다. 이동의 과정으로서의 운동 자체일 따름이다. 파생되는 열과 빛일 따름이다. 이는 "나"에게 허용된 자유의 전체인 것이다. 이 오늘의 절대는 어느 내일 결정(結晶)하여 핵(核)을 이룰지도 모른다.

지금 "나"는 덥기만 하다. 지금 우리는 지글지글 끓고 있는 것이다." 마침내 앙포르멜 미학이 현실의 변이(變移)에 따라 차츰 정기(精氣)를 잃어가고 이 미학은 국제적인 보편화를 포화 상태로 맞이하였다. 전후의 열띤 감정과 결부되어 앙포르멜 미학을 제창하였을 때와는 너무도 다른 시한(時限) 감각의 변화 속에서 그리고 물이 고이면 썩는 것처럼 하나의 집단의 발생 현실과 성장 현실 사이에 놓인 어쩔 수 없는 몸부림에서 이들은 그들의 탈출구를 모색하는 데 있어 또한 먼저 세월을 쌓는 것을 스스로 허물어야 했고 이미 기력 상실증에 걸린 옛 전우와의 서글픈 이별을 하지 않으면 안 되었다. 그 단적인 행동이 하인두, 윤명로, 고 손찬성, 전상수, 정상화, 김봉태, 장성순, 김대우, 조용익, 김창열, 김종학, 이양노와 필자에 의해 결성된 악뛰엘에의 집결이었으며 62년 8월 18일–24일까지 중앙공보관에서 창립전을 개최하면서 제3선언을 발표하였다. 그 선언에 의하면 "해진 존엄(尊嚴)들 여기 도열(睹列)한다. 그리하여 이 검은 공간 속에 부둥켜안고 홍소(哄笑)한다. 모두들 그렇게도

현명한데 우리는 왜 이처럼 전신이 간지러운가. 살점 깎으며 명암을 치달아도 돌아오는 마당엔 언제나 빈손이다. 소득이 있다면 그것은 공기다. 결코 새롭지도 희한하지도 않은 이 상태를 수확으로 자위(自慰)하는 까닭은 그것이 이른바 새로운 가치를 사정(射精)할 수 있는 기본적인 생리이기 때문이다"라고 했다. 그러나 또 하나의 현실이 이 둘의 집단화를 허용치 않았다. 그것은 미학상의 신발견이나 전개를 수반하지 못한 까닭에 결국 63년에 있었던 제2회전을 고비로 자폭하고 말았던 것이다. 이 시기를 전후해서 하나의 집단을 형성하기 위한 집단 혹은 현대전의 미학의 아류들의 구룹이 무수히 등장하였는가 하면 소리 없이 소멸하곤 하였다.

이렇게 전위 화단이 공전(空轉)을 일삼고 있을 때 세계문화자유회의 한국본부는 "혁신적인 현대미술의 세계적 양상과 호흡을 같이하며, 창조적 이념을 발판으로 한국 미술문화의 발전을 꾀하고 국제 교류를 적극 추진하여 지방주의에서 벗어나 전통과 영향의 상호작용을 평가하는 동시에, 조형예술의 자유로운 문화사적 참여를 실현하기 위하여—"라는 의의를 밝히면서 62년 6월 21일–27일까지 중앙공보관 화랑에서 전위미술의 질(質)을 초대하는 창립 초대전을 개최하였다. (권옥연, 김기창, 김영주, 김창열, 박래현, 서세옥, 유영국 그리고 필자) 이 초대전은 짧은 시일에 우리나라에서 가장 자랑스러운 엣쌍스의 초대전으로 군림하였으며 1965년 11월 14일–20일까지 예술회관에서 개최되었던 제4회 초대전에는 회화부에 권옥연, 김영주, 변종하, 유영국, 윤명로, 전성우, 하인두 그리고 필자와 판화부에 유강열, 조각부에 박종배, 최기원을 초대하면서 65년 문화자유초대전 제1선언을 다음과 같이 발표하였다.

"지금 우리는 역사 속으로 빛을 잃고 소멸해가는 뭇 미학들의 재기(再起)를 허용할 의사는 없다.

앙포르멜 미학의 국제적인 보편화에 따라 포화(飽和)에 뒤이은 허탈감이나 권태감이 현상을 지배하고 있는 현재의 저미(低迷) 속에서 우리는 또 하나의 탈출구를 모색한다.

미학상의 새로운 전개를 수반하지 않는 포말적(泡沫的) 반동 현상이나 혹은 시대착오에서 오는 회구주의적(懷舊主義的) 제 현상은 창조 불능자들의 자위이려니와 우리는 이것들의 옹호와 변호를 폐기한다.

우리들의 행위는 하나의 양식에의 통일된 주장이 아니다. 이 공동 대화는 현상 전환을 추진하고 표면상의 신발견이나 변화가 아닌, 오늘의 현실—한계 정세(情勢)의 재발견을 통해 내면에의 심화를 추진하고 우리들의 독자적인 시각을 형성하여 우리들만의 창조적인 전통 확립에 궐기하는 민족적 긍지이다.″

우리 미술사상 최초의 국제전 참가가 1961년 제2회 파리비엔날레에서 체불 중이었던 필자와 최완복(당시 주불 한국 대사관 참사관) 신영철(당시 재불 한국 유학생 회장, 현 『중앙일보』논설위원) 그리고 이일(현 홍대 전강, 미술평론가)에 의하여 극적으로 참가한 이래, 63년 제7회 쌍파울로비엔날레의 참가를 비롯하여 65년도에 어설픈 참가를 본 동경비엔날레 등 그동안의 질식 상태에 있던 전위미술은 암실에서 하나의 광명이 치솟는 구멍을 발견한 듯하여 이제까지 국제전에 무관했던 사람들까지도 서로 질식 상태에서 먼저 구멍에 코를 대고 숨 쉬어보려고 아우성인 것도 무리는 아닌 상 싶다.

1956년을 역사가 새로운 회화운동을 잉태한 해라고 가정한다면 오늘날의 한국 전위미술은 57년에 분만되어 개척자들이 텍사스의 황야를 달리던 것 같은 시대가 전개되었던 것이다. 1950년 한국동란과 함께 군화에 묻어 온 구미의 열띤 추상이 한국의 전쟁 세대의 열띤 감정과 결부되어 불모지대에 개척기가 이루어졌다고 한다면, 또한

이 미학은 토착화함과 함께 국제적인 보편화 그리고 포화 상태와 더불어 어떠한 의미로는 구미의 식민 시대의 종말을 의미하는 것이라 보아야 할 것이다.

지금의 이 침묵은 식민 시대 혹은 개척 시대에서 새로운 변경 지대에의 탐구로 변하고 있으며 마치 피카소와 미로 이후의 오랜 침묵이 스페인의 지열을 뚫고 솟은 다삐에스와 그의 동배(同輩)들의 집단적인 등장과 같이 화려한 침묵으로 변할 것을 의심치 않는다. 그러나 역사는 시세에 편승하는 자의 편이 아니고 독창적인 발견자만을 보호해왔다는 사실을 기억해 두어야 할 것이다.

(출전:『공간』, 1966년 11월호)

고정관념에 도전
―청년작가전(靑年作家展)

삼일로 소공동을 행진하다 일부 회원이 잠시
종로서에 연행되기도 했다.

(출전: 『동아일보』, 1967년 12월 12일 자)

《한국청년작가연립전(韓國靑年作家聯立展)》이
11일부터 16일까지 중앙공보관 화랑에서
열리고 있다. '무동인(無同人)' '오리진'
'신전동인(新展同人)'의 첫 합동전. 출품작은
포프 아트에서 전자음악까지 17회원의 작품
68점. "현실의 무위(無爲)와 관례적인 고정관념에
도전하고 공동 참여를 통한 오늘의 새로운 가치를
모색한다"는 취지에 가히 어울리는 창작들이다.
　　제2실을 차지한 '무동인(無同人)'은 홍대 63년도
졸업생으로 구성된 모임으로 오브제 사용으로
전위적인 표현을 지향하고 있다. 변기에 장갑을
채운 것이 있는가 하면 성냥갑·연탄을 늘어놓은
작품도 있다.
　　동인 중에는 전자음악 전공인 진익상 씨도 들어
있어 〈율동하는 잡음(雜音)〉 등의 작품(녹음된
소리)을 내놓고 있다.
　　'오리진'(제1실)은 64년도 홍대 졸업생으로
구성된 동인, 추상 이후의 포프 아트·오프 아트를
지향하며 새로운 감각을 표현하려는 그룹이다.
'신동인전(新同人前)'은 홍대 65·67년 졸업생의
모임 '무동인(無同人)'과 비슷한 경향이나 오브제를
약간 떠나 시각적인 내지는 공간적인 것을
표현하려 애쓰고 있다.
　　'한국 화단에 대한 청년 작가의 공동 발언'을
위한 이번 연립전(聯立展) 첫날인 11일 오전에는
16회원이 피케트를 들고 시청 앞, 세종로, 종로2가,

현대미술의 모럴 제시
―《한국청년작가연립전》을 보고

즐겁고 아이러니컬한 생활의 긍정과 불만의 복합이고 보면 관람자 역시 이미 거리를 두고 볼 수는 없으리라. (11일부터 16, 중앙공보관)

(출전:『대한일보』, 1967년 12월 14일 자)

오광수(미술평론가)

오늘의 미술 최첨단을 걷는 경향을 일당에 개관한 듯 이 전시장엔 다양하기 그지없는 여러 실험적이고 흥측스럽고 에그조틱한 작품들이 진열되고 있다.

흔히 외지를 통해서나마 보고 깜짝깜짝 놀라던 기상천외한 표현 방법이 이젠 다름 아닌 바로 우리의 현실로서 이 전시장 가득히 진열되고 있다. 자로 잰 듯 정밀한 기계의 해부도처럼 원이나 선 또는 예리한 각으로 화면을 조립한 시각의 모험―오프 아트나 갖가지 생활용품의 모조품이나 상징적인 기물의 배치에 의해 현실 속에 감춰진 엄청난 허구와 진실을 제시함으로써 일종의 문명비판적인 즉물예술―오브제 예술―시·공간의 복합과 행위의 지속에서 환경을 조성하는 일종의 미적 사건, 해프닝에 이르기까지 이들의 작품이나 행동은 곧 오늘 미술의 모럴 그것이다.

미술사적으로 볼 때 올해는 한국 추상미술 운동이 10년을 기록하는 해이다. 이미 고전이 된 지 오랜 추상 표현의 세계에서 벗어나지 못하여 미술사적으로 낙후한 굴레에서 이들은 대담히 탈 행위를 결행, 한국 현대미술의 새로운 에폭 메이킹을 실현하였다.

우울하고 고뇌에 찬 과거의 예술을 여기서는 볼 수가 없다. 이들 작품들은 관람자로 하여금 새로운 감정에 호소하고 작가의 세계에 참여하기를 요구하는 세계다. 이들 표현이 한결같이 밝고

극(極)을 걷는 전위미술
—서울의 해프닝 쇼

청년작가연 〈투명 풍선과 누드〉

캔버스 대신 앳된 여성의 나체에, 그림물감 대신 플래스틱 풍선을 붙이는 문화적 테러리스트들의 작품 감상회가 30일 밤 6시 세시봉 음악감상실에서 열렸다. 이른바 〈투명 풍선과 누드〉란 이름의 해프닝 쇼. 아무리 전위미술이요 행동미술이라지만 벌거벗은 여성의 몸 자체를 작품으로 삼기는 우리나라선 처음 있는 일. 해외의 선풍이 드디어 이 땅에도 상륙한 것이다.

주인공은 가장 첨단적인 미술 작품을 제작한다고 자부하는 25세의 정강자 양. 홍대 출신의 같은 또래 남녀로 구성된 한국청년작가연합회 회원이다. 쇼에 가담한 사람은 정 양 외에 홍대 대학원의 김문자 양, 진행을 주도한 정찬승 강국진 두 신진 미술학도로 모두 동인들. 하지만 작품 제작에는 회원만으로 제한하지 않는다. 관람자 누구나가 풍선을 만들어 붙이는 데 조연할 수 있다.

이 자리의 관람자는 거의 20대 3백50여 명. 남녀 반반이다. 재즈와 전자음악을 들으며 숨죽이고 지켜본다. 객석에서 찻잔의 내왕도 별로 없다. 성큼 일어나는 젊은이는 끈끈한 풍선을 한아름 안아다가 누드에 붙인다.

초여름 하오 6시는 아직 환하데('환하데'의 오기—편집자) 홀 안은 어둑했다.

빨갛고 파랗고 노란 조명이 약식 무대 위를 비친다. 무대에는 붉은 고무풍선(지름 50센티)을 주렁주렁 매달고 거기에 플래스틱의 투명 풍선을 만들어 붙이는 것으로 한동안 분위기를 조성한 다음 주인공 정 양이 무대로 올라오자 관객의 함성과 박수가 터진다. 겉옷을 벗어 런닝 샤스와 타이즈 차림으로 앉아 머리부터 풍선으로 뒤덮는다. 회원들은 풍선을 붙이는 한편 런닝 샤스를 쭉 찢어 브래지어도 없는 앞가슴을 노출시키고 타이즈마저 벗겨 온몸을 투명 풍선으로 감싼다. 모델은 풍선 너머로 시종 미소 짓는데 관중은 잠잠하다. 모두 짜릿한 긴장과 흥미에 찬 표정.

갑자기 회원들이 달려들어 풍선을 꺼버리는 것으로 이 무언극은 끝난다. 1시간의 긴장과 흥미가 싱겁게 끝나자 관객은 박수 칠 것도 잊고 있었다.

작년 11월부터 해프닝 쇼라는 기이하고 미친 짓 같은 일을 거듭해오는 청년작가연합회는 이번이 네 번째. 〈비닐우산의 향연〉 〈화투놀이〉 등에 이어 이번에는 누드에까지 이른 것이다. 정 양은 팬티마저 벗을 작정이었다지만 세시봉 측에서 그 전개가 걱정스러웠던지 극이 빨리 끝나도록 당부하기도 했다. 물론 사전에 "미성년자와 고등학생 입장불허"라 밝혀놨지만. 해프닝 쇼는 어떤 미술 행사의 서극(序劇)이다. 이날은 현대미술 세미나의 전주감상으로 베풀어졌다. 초대 연사는 미술평론가 유준상 씨. 주객이 입을 모아 현대미술을 어떻게 감상할까 토론했다.

청년작가련 회원들은 이 쇼를 행동적 표현 미술이요 환경미술의 공동 실현이란 말로 풀이했다. 시각을 통해 보는 미술이 아니다. 오관(五官)을 통해 감상해야 한다고 주장했다. 소재를 묘사하는 시대는 지났으며 오관의 이모션에 호소함으로써 지성의 사실을 추구하자는 데 있다. 곧 자기 심상을 보는 것이다. 한 관람 여학생은 "여체의 아름다움을 처음 알았다"고 감상 소감을 말했지만 관객들은 어떻게 이해해야 하느냐에 어리둥절.

서라벌예대에서 현대미술을 강의하는 유 교수는 이 쇼에 대해 어찌 아름답다 하겠는가고 반문했다. 이쯤에 이르면 예술은 끝난 것. 그러나 이들은 사회 현상에 대해 가장 감각적으로 도전하는 작가의 행위라고 설명했다.

인간은 오늘날 합리주의와 기계화에 쫓기고 있으며 여기서 생명을 되찾으려는 몸부림이 "그럴 수도 있는 것"이라고 말했다.

이 모임의 키 멤버 정찬승 씨는 위험한 일이 아니냐는 일반의 기우를 일축했다. "세계 언어를 용감히 받아들일 뿐 책임질 이유가 없다."

해프닝이란?

이러한 실험을 즐기는 전위 작가는 미국을 비롯해 영국 불란서 일본 등지에서 다양하게 연출하고 있다. 얼마 전 일본 밀라노 홀에서 팬티 바람의 남녀가 그림물감을 뒤바르고 설뛰는 해프닝 페인팅이 벌어져 화제가 됐었다. 구미에선 아예 실오라기 하나 걸치지 않고 서성거리기도 한다고 전했다.

해프닝은 우연히 일어나는 사건을 뜻하는 말. 10여 년 전 미국 얼랜 카플로에 의해 추진된 '시각예술과 연극의 환경적 통합'이라는 각색된 사건(事件)예술이다.

카플로는 1959년 뉴요크 루벤스 화랑에서 첫 선을 보이며 해프닝은 표현된 결과보다 표현의 과정이 중요하다고 찬양했다. 뉴요크서 활약하고 있는 한국인 전위예술가 백남준 씨도 카플로가 격찬해 마지않는 문화적 테러리스트다. 그는 5월 초 보니노 화랑서 전자미술전을 가졌는데 TV 세트의 정상적인 기능을 파괴하여 기상천외의 시각적 환희가 나타나게 했다고 외신은 전한다.

(출전: 『중앙일보』, 1968년 6월 1일 자)

전위미술론
─그 변혁의 양상과 한계에 대한 에쎄이

이일(미술평론가)

모순의 공존 그리고 예술에 있어서의 무제한의 자유를 이겨내는 힘─ 이 힘은 역사의 어떤 시기에서 한 번은 주장되어야 하는 것이다. ─W. 하우트만

I

지난 65년 10월 로마에서 열린 바 있는 제3차 '구라파작가 공동위원회(歐羅巴作家 共同委員會)'에서는 몹시 다루기 힘들다는 주제가 제기되었었다. 그 주제인즉 다름이 아닌 '어제와 오늘의 전위'라는 것이었다. 여기에서 제기된 '전위'는 물론 예술에만 국한된 것이 아니라 정치 및 사회적인 면에서도 고찰의 대상이 되는 광범한 의미의 전위를 뜻하는 것이었다.

이 주제에 대한 주요 발언자는 주간 『누벨 레트르』지(紙)의 주간(主幹)이자 저명한 문학평론가인 모리스 나도와 새로 부위원장에 임명된 쟝폴 싸르트르의 양 씨였다.

나도 씨에 의하면 전위는 정치보다는 오히려 미학에 속하는 개념이며 정치에 있어서의 참다운 혁명적 가치는 매우 평가되기 힘든 것이다. 뿐만 아니라 전위는 모든 표현 방식의 개혁을 적대시하는 부르죠와 정신 즉 보수주의에 대항함으로써 나타난 최근의 예술적 관념인

것이다. 씨는 또한 "정치적 전위는 항상 문학 및 예술적 전위에 반대해왔다"고 주장했다. 씨가 말하는 '정치적 전위'란 분명히 맑시즘을 두고 한 말임에는 틀림이 없겠거니와 기실 씨는 카프카 또는 헨리 밀러를 배격한 맑시즘에 비난의 화살을 던졌다.

한편 싸르트르 씨는 나도 씨의 결론을 이어받으면서 다시 아래와 같은 그이 나름의 결론을 끄집어냈다. 즉 "전위는 스스로를 표현하기 이전에 이미 사회 및 문화적 유대로 해서 조건 지어지고 있으며 전위의 최선의 효능은 그러한 조건 지어짐을 극복한다는 데에 있다." 그리고 또 한편으로 씨에 의하건대 구라파에서 전위가 그러한 안건(案件)에서 벗어날 기회란 전혀 없다는 것이다. 왜냐하면 구라파는 항상 '주어진 언어'(표현 방법)를 통해서밖에는 사고할 줄 모르는 숙명을 지니고 있으며 따라서 세계를 재창조하고 새로운 언어를 창조한다는 의미의 참다운 전위는 있을 수 없기 때문이다. 전위가 숨 쉴 수 있는 곳, 그곳은 오직 '스승'이 없고 역사적 현실이 없는 곳—다시 말하면 '비식민지화'된 나라에서만 가능하다는 것이다. 그리고 과거로부터 비식민지화된 구라파에 있어서의 드문 전위적 폭발, 그것을 싸르트르 씨는 다다이즘과 그 뒤를 이은 쉬르레알리즘에서 보고 있다.

그리하여 씨는 씨 특유의 변증법을 통해 비록 거창하지는 않으나 적어도 큰 이론(異論)을 제기하지는 않을 아래와 같은 전위의 정의를 내렸다. "전위는 그가 창조해낸 것보다는 그가 거부한 것에 의해 보다 더 잘 정의되어진다(L'avant-garde se definit mieux par ce qu'elle refuse qu'elle cree)."

아방가르드 논쟁은 이로써 과연 그친 것일까? 아니다. 오히려 싸르트르 씨의 마지막 정의는 전위라는 것이 그 적극적인 면에서 얼마만큼 파악하기 힘든 양상의 것인가를 보여주고 있는

데 불과하다. 기실 전위는 그것이 예술적 표현과 연결될 때 가장 정의 짓기 힘든 용어의 하나인 것이다. 그것은 전위가 싸르트르 씨에 의해 규정된 '부정적' 성격만의 탓은 아니리라. 오히려 이 낱말의 애매성은 전위가 결코 순전한 그리고 어쩌면 항구적인 미학적 카테고리에만 속하고 있지 않다는 데서 오고 있는 것으로 보인다. 또한 그것은 어떤 유파나 어느 특정된 경향을 지칭하는 것도 아니다. 왜냐하면 전위적 성격이란 작품의 가치 평가에 필수적인 기준이 될 수 없을 뿐만 아니라 예술의 절대 조건일 수도 없기 때문이다. 이는 전통에 관해서도 꼭 같이 해당되는 사실이다. '전통적'이라고 할 때 그 속에서 우리는 과연 그 어떤 미학적 가치 기준을 찾아낼 수 있을 것인가? 그리고 전위가 어떤 유파나 어느 특정된 경향을 가리키거나 또는 규정짓지도 못한다고 할 때에도 거기에서 우리는 전위의 '자기부정적' 성격의 일면을 보기 때문인 것이다.

그 어떤 미술운동이건 그것이 형성되기 위해서는 그 나름의 프로그램과 미학을 갖는다. 그리고 그것이 일관성 있는 에꼴(流派)로 나타날 때 거기에는 의례히 자연발생적인 창조 충동을 견제하는 예술 이념의 체계화 내지는 기준화(基準化)가 뒤따른다. 이 기준화—이것은 앞서 싸르트르 씨가 말한 '조건화' 외의 또 다른 것이 아니다. 바꾸어 말하면 그것은 구속이요 제약인 것이다. 그리고 전위가 지향하는 것, 그것이 바로 이 모든 제약으로부터의 해방이요 전적인 자유이요, 요컨대 '가장 자유로운 상태에 있어서의 창조의 의지'라 할 것이다. 그러기에 전위적 움직이란('움직임이란'의 오기—편집자), 하나의 완성된 양식을 지향하기 이전에 이미 하나의 가능성으로써, 하나의 '뷔르뛰알리떼(virtualité)'로써 온갖 표현 형식을 통해 스스로를 확인하려고 한다. 어쩌면 그것은 가시적인 또는 구체적인 표현을 거부할 수도

있으리라. 그때 전위 '정신'은 순수한 정신 상태로 머무르며 '창조된 것'이 아니라 '창조' 그 자체 또는 창조라는 관념과의 연관 속에서 일종의 '침묵의 소리'로써 메아리칠 것이다. 마르셀 뒤샹의 신화도 바로 여기에 있으려니와 오늘의 일반적인 미술 상태도 이와 결코 무관하지 않는 것으로 보인다.

어떤 예술가(이를테면 로이 릭텐슈타인)에 의하면 오늘날 전위는 존재하지 않는다. 그렇게 생각하는 것은 그의 자유이겠고 또 전위에 대해 그가 어떠한 관념을 지니고 있는지도 자상치가 않다. 다만 한 가지 분명한 것은 60년대의 감수성이 대체로 아카데미즘화했다는 사실이요. 그와 함께 전위도 역시 일종의 '공허한 마니아'로 자칫 타락해버리기 쉽다는 사실이다. 그리고 바로 이 아카데미즘화, 여기에 전위의 최대의 적이 도사리고 있는 것이다.

오늘의 미술의 특수한 '전위적' 성격 및 그 양상은 일단 뒤로 미루고 일반적으로 통용되는 전위의 개념은 우선 '반아카데미즘'적인 성격으로 해서 특징 지워진다. 그리고 아카데미즘은 콤포르미즘과 짝을 이룬다. 그렇다면 미술에 있어서의 아카데미즘이란? 그것은 전통적인 또는 재래적인 예술관과 거기에서 파생된 기법, 화풍의 모방이요, 한마디로 해서 아무런 창의성이 없는 전통적 양식의 답습이다. 그것은 이미 참다운 창조와는 아랑곳없는 것이며 수공적인 숙련과 기술의 완벽을 과시하는 단순한 '재생산'의 되풀이에 지나지 않는다. 그리고 그와 같은 되풀이되는 전통과 질서라는 이름 아래 안정된 사회일수록 보수적일 수밖에 없는 한 사회의 공인된 예술 형태로 받아들여진다. 그러나 한 사회가 앞세우고 또 스스로의 미덕으로 받드는 전통은 흔히 '인습'에 지나지 않으며, 탈을 바꾸어 쓴 이 인습―경화된 기존의 질서와 가치에 대한 맹목적인 순종 내지는 숭상, 바로 여기에 또한 콤포르미즘 정신의 기조가 깔려 있는 것이기도

하다.

그렇다면 거기에서 결과하는 것은 무엇이겠는가? 그 결과인 즉은 창조 정신의 말살이요 나아가서는 정신 그 자체의 말살이다. 그리고 이에 대한 항거, 이것이 곧 현대미술의 편력이었던 것이다.

이와 같은 의미에서 볼 때 미술에 있어서의 전위운동은 바로 20세기 미술과 때를 같이하여 일어났다고 할 수 있으리라. 어쩌면 그 이전으로 거슬러 올라갈 수 있을지도 모른다. 쟝 까쑤 씨가 주장하듯이 만일 전위의 관념이 19세기 말의 어디까지나 보수적인 부르죠와 사회와 혁명적인 예술가들 사이에 벌어진 '단절' 현상과 결부시킨다면, 그리하여 예술가들이 사회로부터 규탄을 받는 일종의 '저주받은 인간'으로 등장하게 되었다는 사실과 결부시킨다면 전위 예술가의 뛰어난 본보기를 딴 사람은 고사하고라도 이미 고갱 또는 반 고호에게서 볼 수 있는 터이다. 그리고 그 후 20세기는 연이은 조형적 혁명을 겪었다. 한눈으로 훑어보기만 해도 그것은 거창한 발자취임에 틀림이 없다. 야수주의, 입체주의, 표현주의, 미래주의, 신조형주의와 데 슈틸(De Stiil) 운동, 절대주의와 구성주의, 그리고 바우하우스 운동과 추상미술의 개가…… 그리고 20세기의 위대한 '안티[反]'로써 일어난 다다와 그 잿더미 속에서 새로운 메시지를 들고 나온 쉬르레알리즘…….

기실 20세기의 반을 차지하는 이 시기만큼 그렇게도 다양한 창조의 움직임과 예술관이 제기되고 시도되고 또 성취된 시기는 일찍이 없었던 것으로 보인다. 그리고 이들 방대한 움직임은 그들이 스스로 속에 지니고 있는 일견 이율배반적인 요소들까지를 포함해서 오늘날 하나씩 유기적 전개로써 받아들여지고 있으며 그리하여 하나의 필연으로써 역사 속에 각기 그들의 자리를 차지하고 있는 것이다.

II

각 시대는 시대마다 그 나름의 지배적인 특성과 각별한 관심사 그리고 주도적인 관념을 갖는다. 그렇다면 오늘날 그것을 우리는 어디에서 찾아볼 수 있을 것인가?

매우 오래된 구분법이기는 하나 일찍이 쌩-시몽은 두 개의 서로 대립되는 시대의 개념을 아래와 같이 나누었다. 즉 '유기적(有機的) 시대'와 '위기적(危機的) 시대'가 그것이다. 전자는 거두어진 뭇 결과의 통일성과 항구성에 의해 특징지어지며 반면 후자는 갖가지 시도와 모순된 중복으로 특징지워진다는 것이다. 이를 다시 바꾸어 말하면 전자는 고전적 균형의 시대라 할 것이요, 후자는 과도기 내지는 변혁의 시대라 불리어질 수도 있으리라. 그리고 우리가 살고 있는 바로 이 시대는 분명코 후자의 카테고리에 속하는 시대라는 것에는 의심의 여지가 없는 것으로 보인다. 그것도 가장 과격하고 가장 위급한 변혁의 한 시대인 것이다. 심지어 오늘의 정신적 풍토는 어떤 관념이건 그것이 공유(共有)의 것이 되어버렸다는 그 사실 하나만으로도 벌써 그것을 불신하는 일종의 아나키즘을 노정하고 있다. 그것은 요컨대 한 시대를 지배하는 통일된 이념의 부재, 통일된 양식의 부재를 의미하는 것 외에 아무것도 아니다. 이와 같은 이념의 '파산' 상태는 총체적인 인간상의 전적인 붕괴를 결과하는 것이며 인간의 존재를 위기의식이라는 극한 상황으로 내몰고 있는 것이다. 여기에서는 이미 모순은 모순으로써 파악되지 않으며 저마다 자신만의 논리를 주장한다. 그리고 그 논리는 다름 아닌 '자유'—'모든 것이 허용된다'라는 이 무제한의 자유를 그 근저(根底)로 삼고 있는 것이다.

하우트만이 말하는 이러한 "모순의 공존, 예술의 무제한의 자유"—언뜻 보기엔 파괴적인 듯하면서도 어쩌면 참다운 창조와 원동력이 될 수 있을 이 극한점을 이겨내고 극복하는 힘, 그것을 바로 오늘의 이 시대, 오늘의 예술은 지니고 있어야 하는 것이다.

예술에 있어서의 이 무제한의 자유, 모순의 공존을 일찍이 우리는 다다운동에서 보았다. 다다이슴은 그 이념 자체가 벌써 모순의 덩어리로 이루어진 움직임이었다. "나는 내가 하느님을 믿지 않는다는 것조차 믿지 않는다"는 『카라마조프 형제』의 이반처럼 다다는 스스로가 다다라는 의의(意義)마저를 부정했다. 그렇다고 다다의 의의는 과연 부정된 것일까? 그렇게 인정한다면 그것은 마치 다다가 어떠한 이념도 믿지 않았다는 사실로 해서 다다에게 아무런 이념이 없었다고 믿는 것과 다를 바 없는 노릇이다. 오히려 오늘날 다다이스트들은 그 누구보다도 투철한 '이념주의자'이자 동시에 '현실주의자'로 보여진다. 그들은 자유라는 이념을 철두철미하게 살았고 또 현실을 너무나도 뼈저리게 체험했다. 요컨대 그들은 이념과 현실을 강렬하게 산 것이다.

이와 같은 자유와 현실과의 극적인 대결은 필연적으로 파괴와 반항의 '행위'로 나타났다. 그리고 그것은 곧 타블라 라사(과거의 일체의 청산, 그 백지화)에의 의지였다.

분명히 다다는 예술로부터 그가 여태까지 지녔던 모든 의미와 가치를 박탈했다. 다다이스트들에게 있어 이미 예술은 무의미한 것이 되었고 설사 그들이 어떤 '작품'을 만들어냈다손 치더라도 그것은 타블라 라사를 위한 하나의 실험적인 가치를 지니는 것에 불과했다. 심지어 그들은 창조 행위 내지는 창조 그 자체에게로 그들의 화살을 돌렸다. 필경 그들은 창조에 대한 관념에 근본적인 변혁을 일으킨 것이다. 그리고 바로 여기에 다다이슴의 근본적으로 전위적인 성격이 깃들어 있는 것으로 보이며 그 교훈이 오늘날 지니고 있는 현시적(現時的) 의의가 있다 할 것이다.

전후의 한 시기에 국제적인 전위미술 동향은 거의 전적으로 '다다적'인 색채를 농후하게 띠고 있는 듯이 보였고 또 실제로 네오-다다이즘의 명칭이 한때 통용되기도 했다. 그러나 본래 다다와 다다적 행위는 마르셀 뒤샹이 말했듯이 '단 한 번뿐인 것'일 때 비로소 그 참된 뜻을 지니게 되는 것이며 따라서 어떠한 형태이든 간에 '네오'라는 접두사는 다다와는 이율배반적인 것이다.

그러나 네오-다다이즘이란 칭호가 정당하건 부당하건 간에 다다이즘을 어떤 특정된 미술운동으로서가 아니라 보다 넓은 의미로 앙드레 브르통이 말한바 '정신의 한 상태'로 간주한다면 우리는 분명히 전후 미술이 다다적 풍조를 강하게 띠고 있음을 인정하지 않을 수 없는 터이다. 물론 그러한 풍조는 결코 단순한 '다다의 재생(再生)'은 아니다. 그것은 어디까지나 오늘날적인 상황 아래 있을 수 있는 것이러니와 여기에서 어제의 다다와 오늘의 다다의 근본적인 질차(質差)가 가로놓여지는 것이다. 그렇다면 오늘과 어제를 판가름하는 그 요인은 무엇이겠는가? 아마도 이에 대한 해답은 2차 대전 이후의 모든 예술적 시도의 본질을 규명하는 것이 될 것이며 오늘의 미술의 공약수를 찾아내는 일이 될지도 모른다. 다시 말하면 오늘의 미술은 그 어떤 과격한 형태를 띠든 간에 어제의 다다에 있어서처럼 부정적인 파괴로 환원될 수 없다는 사실이요, 알랭 쥐프로와가 지적했듯이 오늘의 미술의 특수성은 "세계에 대한 항거와 세계의 용인(容認)이 이율배반적이기를 그치고 있다"는 사실에 있다 할 것이다. 한마디로 해서 새로운 미술은 비록 미술 그 자체에 도전하고 있는 듯이 보일 때에도 그 근본에 있어서는 어디까지나 현대 문명이라고 하는 우리의 현실을 있는 그대로 기정의 사실로써 받아들이는 옵티미즘을 바탕으로 삼고 있다는 말이다. 그리하여 우리는 다시금 피에르 레스타니의 다음과 같은 함축 있는 말을 되씹을 수 있는 것이다.

즉 "오늘의 전위미술은 항거의 미술이 아니라 참가(Participation)의 미술이다."

[……]

여기에서 우리는 다시 원점으로 돌아가야겠다. 애초부터 이 에쎄이는 전후의 전위적 경향의 계보를 더듬어볼 뜻을 가지고 있지 않았다. 실상은 그보다도 한결 더 중요한 과제가 있는 것이다. 즉 오늘의 미술에 있어서의 전위의 한계를 분명히 해야 한다는 것이 그것이다.

첫머리에서 비쳤듯이 전위는 자칫 공허한 마니아로 그쳐 창조적인 실체 없는 데몬스트레이숀이나 관념의 유희로 타락하는 경우를 우리는 종종 보아왔다. 또 기실 일부에서는 '예술의 데카당스' 소리가 나돌고 있는 것도 사실이다. 물론 여기에서 말하는 '데카당스'는 오늘의 미술이 고전적인 의미의 예술 관념을 파괴했다는 뜻에서의 데카당스는 아니다. 그러나 어쨌든 예술이 어떠한 강렬한 체험 내지는 필요성이 수반되지 않는 작위(作爲)를 일삼을 때 그것은 예술에 대한 끈질긴 '물음'이라기보다는 찰나적인 자기만족의 행위에 그치고 만다. 그리고 그러한 행위가 무목적으로 되풀이될 때 예술은 바로 스스로의 무덤 앞에 서게 되는 것이다. 설사 전위적인 행위에 있어 그것이 만들어놓은 결과가 문제가 아니라 그 행위 자체가 문제라고 할 때에도 그 행위는 어디까지나 미래를 향해 크게 열려 있는 것이라야 한다. 모든 창조 행위가 이러한 미래에의 투시일 때 비로소 창조에 있어서의 모든 자유, 모든 실험은 진정한 의미를 갖는 것이다. 그리고 바로 여기에서 전위는 전위로서의 한계, 그 다변성(多邊性)과 시한성(時限性)을 뛰어넘어 가장 풍요한 창조의 원천으로서 작용하며 전위미술이 참된 미술의 왕도로 통하는 길이 열리기도 한다. 사실인즉 예술이 새로운 사회구조와 이에

적용되는 기본적 정신구조의 가장 합당한 표현일 때, 그 예술을 언어의 창조라는 모든 '산 예술'로서 공통된 기본 과제를 추구하며, 그 과제인 즉은 모든 형태의 전위의 본질을 규정짓는 것이기도 한 것이다. 이러한 의미에서 오늘의 참된 미술은 그것이 전위적인 성격을 띤 것이기에 참된 것이 아니라 오히려 참된 미술이기에 그것은 전위적 성격을 지니게 되는 것이라고 할 수 있으리라. 그리고 그러한 예술은 루이 아라공의 선언을 빌리건대 "실험적인 성격을 보존해야 하며 그 어떤 정의(正義), 그 어떤 기존 방식, 그 어떤 반복도 저버린 끊임없는 극복의 예술이어야 한다. 그것이 시문학(詩文學)이든 회화이든 예술은 항상 주어진 것의 청산이다. 그것은 움직임이요 미래이다. 그리하여 예술은 생활의 변화, 정신과 과학의 발견에 직접 참가하는 것이다."

(출전: 『AG』 1호, 1969년)

현대미술관 [對] 아방가르드
─전위 작품 전시에 신경전

한국 아방가르드 협회는 '현실(現實)과 실현(實現)'을 주제로 하는 《71년─AG전》을 6일부터 (20일까지) 경복궁 국립현대미술관에서 열고 있다. "미술의 최첨단에서 현대미술을 실험해온 것"을 자부하는 그룹 아방가르드는 어느 그룹보다도 '전위적인 것'을 추구하는 것을 특색으로 하고 있다.

'전위'와 '아방가르드'라는 표현 때문에 '순수미술만 전시할 수 있다'는 현대미술관의 대관 규정에 어긋나지 않을까 해서 미술관 측과 적지 않은 신경전을 폈다는 게 화단의 얘깃거리가 되고 있다. 미술관에서도 '퇴폐풍조 추방운동'과 관련, 너무 "전위적인 것은 곤란하다"고 난색을 표한 데 대해 회원들은 자기들의 작품 세계가 전위적인 냄새가 나지만 왜 순수미술이 아니냐고 되묻고 "비위를 건드리지 않고 작품전의 의도를 깨뜨리지 않으려고 애썼다"고 털어놓기도.

이번으로 두 번째가 되는 《AG전》 전시장은 벽에 거는 그림보다는 바람 벽돌 흙 나무 등을 소재로 한 작품이 공간을 점(占)하고 있어 '최첨단을 걷는 실험미술'의 인상을 풍기고 있다. 출품 작가는 대부분 30대 작가들로 박석원 김구림 이승택 심문섭 이승조 최명영 서승원 최명영 송번수 김동규 하종현 씨 등 17명.

한편 아방가르드 협회는 이번 전시회와 때맞춰 순수미술지 『AG』 제4집을 펴내기도.

(출전: 『동아일보』, 1971년 12월 9일 자)

전위미술론

김윤수(이대 미대 강사)

1. 인식과 출발

우리가 살고 있는 20세기는 인류사에서 일찌기
보지 못했던 대변혁을 일으키고 있는 시대이다.
과학기술의 경이적인 발달은 인간의 물질생활은
물론 정신 영역에까지 깊이 침투하여 우리의
의식구조를 전면적으로 바꾸어놓고 있다. 개인에
대신하여 집단이, 질(質)보다는 양(量)이, 두뇌의
역할마저 기계가 대신하게끔 되어가는 오늘의
현상은 확실히 혁명적이라 아니할 수 없다.
그러기에 André Siegfried는 20세기를 가리켜
"교양의 문명에서 기술의 문명에로" 근본적인
전환이 행해지고 있는 시대라고 말하면서 지금
이 두 문명 사이의 치열한 격투가 한창 벌어지고
있다고 진단한 바 있다. 사태가 이처럼 거창하고
보면 예술인들 그와 무관할 수 없으며 오히려
예술은 다른 어느 경우보다도 그것을 더욱
민감하게 반영해왔다고 말하는 편이 옳을 것이다.
금세기 벽두부터 일기 시작한 예술상의 혁명—
수많은 ism의 생기교체(生起交替), 그칠 줄 모르는
실험과 탐구는 바로 저 '격투(格鬪)'의 반영에
다름 아니며 그것은 지금도 여전히 증폭의 리듬을
가지고 진행되고 있는 형편이다.
　매스컴은 세계 곳곳에서 쉴 새 없이 나타나는
새로운 예술의 소식을 전해주고 있고 오늘의
예술은 내일이면 이미 낡은 것으로 취급되리만큼

새로운 것이 잇달아 나타나 우리를 당황케 한다.

그중에는 아직 전통적인 예술의 테두리 내에서의 것도 있지만 그러한 '준거의 틀'로써는 이해될 수 없는, 그야말로 '새로운' 것들도 수없이 나타나고 있어 '예술'의 개념을 크게 수정해야 할 판이다. 예술의 이 같은 변모 내지 다양화 현상을 두고 비관론자들은 '예술의 위기' 또는 '예술의 죽음'이라고 말하는가 하면 일부 비평가들은 신종(新種)의 예술이 나타날 때마다 'XX 예술'이란 명칭과 함께 그것이 또 하나의 '전위예술'임을 서슴치 않는다. 이처럼 그 내용이야 어떠하든 소위 '전위예술'이란 것이 오늘날 예술 창조의 분야에 깊숙이 파고들어 큰 비중을 차지하게 되었고 또 그만큼 논란의 대상이 되고 있는 게 사실이다.

그런데 막상 '전위예술'에 대한 논란을 검토해보면 찬반 양쪽이 저마다 일종의 미신(迷信)에 사로잡혀 있는 듯이 보인다.

(1) 전위예술은 이미 화석화해버린 예술 이념이나 표현 형식을 타파하는 새롭고도 창조적인 예술이라 하여, 무조건 광신(狂信)하는 경향

(2) 전위예술이야말로 이미 확립된 예술의 존재 질서를 위협하고 파괴하는 반역의 예술이라 보고, 무조건 배격하는 경향이 그것이다.

이 두 개의 경향은 작가와 향수자의 대립으로서만이 아니라 작가들 사이에서도 엄연히 존재하고 있으며 더구나 그것이 개인적인 호오(好惡)·선택을 넘어 미신으로까지 첨예화한 데 문제가 있다. 아뭏든 이러한 사태는 바꿔 말하면, 예술에서의 진보와 보수의 대립이라고도 할 수 있는데 맹목적인 진보주의나 지나친 보수주의 그 어느 쪽도 정당한 것이 아닌 것처럼 앞의 두 경향 중 어느 한쪽만을 그대로 받아드릴 수는 없는 것이다. '전위예술'이 20세기 예술을 주도해왔고 우리 시대의 지배적인 창조 정신이 되고 있는 게 사실이며 그것이 좋건 싫건 문명의 대전환기에 대응하는 역사적 현상인 이상, 단순히 진보와 보수의 대립으로 볼 것이 아니라 문명의 대전환에 따른 예술 변모의 논리라는 대전제 밑에서 물어져야 할 것이다. '전위예술'이란 말이 자주 입에 오르내리고 논란이 일면 일수록 우리는 그에 대한 질문을 진지하게 던져보지 않을 수 없다.

2. '전위'의 의미

우리말의 '전위'는 프랑스 말의 avant-garde를 번역한 말이다. avant-garde는 원래 전선에 배치된 최전방 부대를 의미하는 군사 용어였는데, 이로부터 한 분야에서 최첨단에 서 있는 사람 또는 경향이란 뜻으로, 다시 예술에 있어서는 '한 시대가 연출하는 지배적인 예술 이념이나 취향 혹은 양식을 넘어 장래(將來)할 것을 앞질러 표현하는 새로운 예술가 또는 예술운동'의 의미로 전용되어 쓰이게 되었다.

이러한 '전위'의 개념을 가지고 역사를 돌이켜볼 때, 그 시대에 통용되던 사상이나 표현 형식에서 한 걸음 앞섰던 사상가·예술가들은 모두 당시로서는 선구자 즉 '전위'였다고 할 수 있다. 이를테면 르네상스 시대의 Galileo, Dante, Giotto 등은 당시 중세적 세계관에 반기를 들고 새로운 근대적 세계관(그 표현 형식도 함께)을 창도(創導)한 점에서 '전위'였으며 17세기의 계몽철학자들이나 J. J. Rousseau만 해도 당시로서는 뛰어난 '전위적' 사상가였다. 마찬가지로 17세기 네델란드의 통속적인 미술에 맞서 고독한 작업을 했던 Rembrant가 그러했으며 19세기의 아카데미즘에 반발한 인상파, Cezanne나 Gogh, 20세기 초의 Matisse와 Picasso, Kandinsky 등이 모두 그러했다. 가까운 예로는 미국의 Action Painting의 창시자 J. Pollock이 1940년대 당시에는 극단적인 전위 화가로 불리어졌지만 20년이 지난 오늘날 그의 그림은 고전으로 대우를

받고 있다. 음악의 경우도 다를 바 없으니, 가령 Beethoven이 당시의 고전주의 음악 사상과 작곡 기법에서 한 걸음 나아가 새로운 기법으로 작곡했던 점에서 그는 어느 누구보다도 '전위적'인 작곡가였었다. 음악사가 P. Bekker는 Mozart나 Beethoven 당시의 통속적인 청중들에게 제대로 이해될 수 없던 음악을 작곡했던 사실을 지적하면서 그들이 20세기에 태어났었더라면 일종의 '전위음악'을 작곡했을 것이라고 말한 바 있다.

이렇게 보아갈 때 참으로 창조적인 예술가들은 그 본래적인 의미에서 가장 전위적인 예술가라고 할 수 있되 그러나 당시도 오늘날도 이 둘을 아무도 '전위 작가'라고 부르지는 않는다. 그 이유는 오늘날 우리가 사용하고 있는 '전위'라는 말 속에는 선구적인 작가, 진정한 창조적인 예술가라는 의미 이외에 또 하나의 다른 의미가 부가되어 있기 때문이다. 그리고 바로 그 또 하나의 다른 의미 속에야말로 현대예술의 특질이 가장 강하게 투영되어 있다고 생각된다.

'전위(avant-garde)'란 용어가 예술 분야에서 언제부터 사용되기 시작했는지는 분명치 않으나 20세기에 접어들면서였던 것으로 보인다. 20세기 초부터 연속적으로 일기 시작한 예술상의 혁명은 예술 내부의 조용한 변화가 아니라 19세기의 세계관, Siegfried의 이른바 "교양의 문명"에 대한 전면적인 반역이었기 때문에 전투의 형태를 띠고 나타났던 것이며 그 과정에서 필시 이 군사 용어가 비유적인 의미로 애용되었던 것 같다.

직접적으로는 제1차 세계대전 중 쮜리히에 모인 젊은 예술가들이 일으킨 다다(dada)운동에 그 기원을 가지고 있다. 다다운동은 19세기적 합리주의와 진보에의 낙천관이 끝내는 제1차 세계대전이란 괴멸적인 파괴를 자초하고 만 것을 보고 이성 우위·진보에의 미망(迷妄)을 철저히 폭로·야유하고 일체의 기존 질서를 무화(無化)하려 했던 반역 운동이었다. 그리고 그것은 예술에 있어서도 당연히 일체의 기존 미학을 거부하고 미적 허무주의를 지표했던 것은 물론이다. 다다운동이 결과적으로 가져다 준 것은 파괴와 허무뿐이었지만 바로 그 파괴와 허무가 오히려 그 후 모든 예술 창조의 다시없는 토양이 되었다. 그 점에서 다다운동은, '다다이즘의 사생아'라고 하는 쉬르레알리슴은 물론 60년대의 네오다다에 이르기까지 각종 유파에 대해 '전위'로서의 혈액을 나누어준 셈이며 그 후의 전위예술은 좋은 의미에서건 나쁜 의미에서건 다다의 정신을 이어받고 있다. 즉 '전위예술'은 기존 예술 질서에 대한 반역이라는 것, 장래를 앞지른 창조 행위라는 것—그러기에 그것은 창조에 대한 끝없는 의혹과 모험으로 운명 지어지게 된다. 반역과 창조라는 이율배반성이 전위예술의 운명일진데 그것은 처음부터 모험일 수밖에 없고 그 모험이 성공을 거둘 때 창조적인 예술로 정착되었는가 하면 끝내 모험으로 끝나버린 경우도 허다하였다. 그러기에 전위예술에 대한 광신과 불신의 양극화도 어쩌면 전위만이 감수해야 할 비극인지 모른다.

[······]

4. 한국에서의 '전위'

지금까지 우리는 '전위'를 발전의 논리로 파악하여 서구의 20세기 전위미술의 실상을 살펴보았다. 그러면 한국에서의 전위미술은 어떠한가?

1950년대 후반부터 우리나라에도 일련의 전위미술 운동이 일기 시작했다. 앵포르멜을 필두로 액션페인팅, 네오다다, 포프 아트, 오프 아트, 해프닝 그리고 최근의 개념미술(Conceptual Art)에 이르기까지, 표면상으로는 꽤 화려하게

전개되어온 듯이 보인다. 그러나 그것들은 실상
한국 미술 자체의 발전의 논리를 가지고 전개된
것이 아니라 서구의 전위미술을 그때그때 수입해온
것에 지나지 않는다. 이러한 수입품들은 그러므로,
한때의 유행처럼 우리 화단을 휩쓸고 지나갔을
뿐 전위미술 본래의 목적을 성취하지 못하고
있다. 비단 전위미술뿐만 아니라 개화(開化) 이후
서양화의 수용이 바로 그러한 과정의 연속에
지나지 않았다. 이유는 말할 것도 없이 한국의
근대화가 밟아온 특수한 사정에 기인한다. 개화
이후 서구 문화를 급속하게 도입했던 결과 소위
개화파와 수구파, 서구 지향형과 전통주의,
양풍(洋風)과 한풍(韓風)이라는 이중 구조를 낳게
되었고 이 이중성은 지금까지도 우리들 사이에
엄연히 존재하고 있다. 그것은 단순히 양식상의
차이가 아니라 의식의 이중성에 관한 문제이며
그러기에 한국의 근대화에 적지 않는 암영(暗影)을
던져주었다. 그렇게 된 직접적인 이유는 흔히
지적되는 바와 같이, 근대화의 목표를 '서구화'에
두고 서구화=공업화라고 하는 일면성(一面性)에서
추구해온 때문이다. 자연과학의 경우라면 문제될
것이 없되 정신 영역에까지 이 공리를 그대로
적용한 데 문제가 있었다. 서구 문화는 절대
우월한 문화요 우리가 하루속히 받아들여 배워야
할 규범으로, 따라서 당연히 '권위'로서 생각하게
된 것이다. 이러한 사태는 한국의 근대문화
전반에 걸친 현상이지만 미술의 경우 더욱 현저히
나타났고 전위미술도 그 연장선상에서 수행되고
있다.

앞서 본 바와 같이 '전위'는 기존하는 예술
이념이나 양식을 한 걸음 넘어선 창조인 동시에
당대 또는 기존 예술의 권위에 대한 반역을
그 생리로 한다. 그럼에도 한국의 전위미술은
서구의 전위미술을 수입하여 그대로 흉내 내는
데 불과했기에 처음부터 그것은 우리의 특수한
상황과는 아무런 필연성도 없었고 거부되어야 할

권위로 정착하지도 못했다. 지금까지 우리나라
전위운동에서의 '반역'이 우리 기존 미술의 '권위'에
대한 단역이 아니라 한갓된('한갓된'의 오기—
편집자) 몸짓이거나 아니면 미술 외의 사회적
모순에 대한 반역으로 시종한 것도 그 때문이다.
표면상으로 보면 새로운 것이 그전의 것을 반역한
것처럼 보이지만 실상은 서구의 전위운동(필연적인
발전의 도식)을 순차적으로 이 땅에 옮겨놓은 데
지나지 않았다.

서구에 있어서는 어떤 하나의 전위운동이
참으로 유효하고 창조적이었을 경우 다음
단계에는 그것이 하나의 '권위'로 이른바 '전위
아카데미즘'으로 정착하는 것이 통례였다.
그런데 우리나라의 전위운동은 서구의 그 '전위
아카데미즘'을 그대로 수입해오는 걸로 만족하며
게다가 그에 대한 인식과 기술적 훈련의 부족,
사회(수요층)으로부터의 유리 등으로 '반역'의
감각을 잃어버린다. 반역의 감각을 상실한 곳에
새로운 창조의 활력을 기대할 수 없음은 너무도
자명한 논리이다.

이상은 한국의 전위미술 운동의 실태를
근대화의 모순에서 찾아 주로 서양화의 경우를
살펴보았는데 동양화의 경우는 사정이 한결
복잡하다. 서양화와 동양화의 양립 자체가 우리
근대문화의 이중 구조의 반영이었다. 서양화와
동양화의 차이는 캔버스에 유채로 그리느냐
지필묵으로 그리느냐, 화가의 의식이 서구
지향적인가 전통주의적인가에 있지 않고 배후의
결정 요소인 '감수성'의 질차(質差)에 있다. 즉
서구적 감수성인가 동양적(같은 의미에서 한국적)
감수성인가의 차이이다. 재료만이라면 현재로서도
서로 혼용하는 수가 있고 구분(區分)에 무관계한
새로운 재료를 개발하여 사용하고 있다. 이대로
가면 재료는 완전히 자유로와질 것이고 그 점에서
앞으로는 서양화와 동양화의 차이가 지양되어
하나로 통일되리라고 생각할 수 있을지도 모른다.

그렇다면야 그다지 문제될 것도 없다. 마찬가지로 서구 지향과 전통주의를 적당히 통합하는 데서 해결점을 찾으려는 것도 애매모호한 절충론밖에 안 된다. 문제는 감수성의 질차가 해소되지 않는 한 표면적으로는 아무리 하나로 통일된 듯이 보이지만 이중성은 해소되지 않는다. 어느 의미에선 서양화·동양화의 양식적 구분이 없어지는 대신 '서구식 동양화', '동양식 서양화'라고 하는 모순이 더욱 두드러지게 될지 모른다. 감수성 자체가 불변적이 아니고 변하는 것이니까 먼 장래에는 두 개의 상반되는 감수성이 어떻게 변화, 통일되는지는 모르되 현재 그것이 엄연히 존재해 있는 이상 서양화·동양화의 이중성을 해소하기 위해서는 우리 고유의 감수성을 회복하는 데서 그 해답을 찾아야 할 것이다. 이 점에서 금후 동양화의(군이 동양화만이 아니라 타 창작 활동 전반에 걸쳐서의) 전위운동의 가능성과 목표가 떠오른다.

이러한 방향에서 생각해볼 때 수입 일변도였던 서양화보다는 동양화의 전위 활동이 한결 유리한 듯이 보인다. 왜냐하면 우선 그것은 반역해야 할 대상과 그 권위가 너무도 뚜렷할 뿐더러 정세의 변화 또한 그것을 요구하고 있기 때문이다. 전통적 관념 산수(산수만이 아니라 인물·화조·사군자 등 모든 장르가 함께)의 무의미한 답습 자체가 '권위'로서 거부되어야 하고 어떻게든 현대성에서 창조의 활력을 불어넣어야 하니까 말이다. 이 길은 결국 동양화를 동양화로써 극복한다는 의미를 넘어 우리의 참된 전위운동의, 실로 바람직한 방향이 될 것이다.

5. 결어

'반역'과 '창조'라는 본래적인 의미의 '전위'는 어느 시대나 어디서나 있어왔다. 그리고 그것은 언제나 모험으로서 수행되었다. 하나의 전위운동이 진정한 창조로 정착하는가, 모험으로 끝나는가는 그것이 설정한 목표와 전략에 의해 결정된다. 참된 미술은 모두 전위적이었다. 그러나 전위가 모두 참된 창조는 아니다라는 데 오늘의 전위의 특질이 있다. 다만 한 가지 오늘의 전위가 사태 변화의 산물이었다는 점만은 전제로 해야 할 것이다. 마찬가지로 '반역'이나 '창조'라는 것도 전위의 절대적 요건이 아니라 상대적인 요건임을 잊어서는 안 된다. 그러므로 오늘의 전위는 20세기 전반의 그것과는 역할도 의미도 크게 바뀌었다. 전반기에는 '반역 또는 파괴가 곧 창조'라는 역설의 논리에서, 그리고 Schwitters의 "내가 뱉어내는 것은 모두 예술이다. 왜냐하면 나는 예술가이기 때문에"라는 것만으로도 전위적일 수가 있었다. 그러나 후반기에 와서는 그러한 역설의 논리가 통하지 않게 된 것이다. 당시의 전위가 "이미 예술이고자 하지 않았다"(Sedlmeyr)고 할 만큼 반역적이었고 또 그것이 그 후 모든 전위의 원천이었다 할지라도 지금은 사태가 변해버린 것이다. 오늘에 와서는 반역(또는 파괴)와 창조는 벌개의 것이 되었다.

오늘의 미술이 오늘의 사태의 필연적인 반영이라면 우리는 전위미술에 대한 인식도 새로이 해야 할 것이다. 창조뿐만 아니라 향수(享受)의 체계도 다시 조정(措定)하지 않으면 안 된다. 현대미술이 향수(享受)를 함께 포함하여 창조로 보고 그렇게 제작하고 있는 만큼 향수자 역시 그와 동일한 차원에로 이행해야 할 것이다. J. Cassou가 현대미술에 대한 대중의 오해는 대개 19세기적 미학의 편견 때문이라고 했는데, 이 말은 사태 변화를 생각지 않고 예술을 불변적인 것으로 보는 보수성을 지적한 점에서 옳다. Kinetic Art를 감상하면서 19세기의 자연주의 미학을 고집해서는 감상이 불가능할 테니까.

오늘의 사태 변화(즉 20세기의 문명의 방향)가 옳은 것인가 아닌가 하는 문제는 미술의 범위를

뛰어넘는 철학상의 문제이다. V. Weidlé가
현대미술을 두고 "변하면 변할수록 그것은 같은
것이다(Plus ça change et plus c'est meme
chose)"라는 속담을 인용하면서 "이 말이 현대의
묘비명(墓碑銘)이 될 때가 올 것이다"라고 한 것은
현대미술을 비방하기 위해서라기보다 현대문명을
비관적인 관점에서 해석한 데 지나지 않는다.

끝으로 한국의 '전위'는 지금까지의 수입
의존도에서 하루빨리 탈피하여 한국의 특수한 상황
인식과 우리의 감수성의 회복이란 대전제 위에서
발전의 논리를 추구해야 한다. 어느 면에서는
이것이 금후의 사태 변화(그것을 국제화라 해도
좋다)에 역행하는 것이라고 생각될지 모르나
그와는 다른 의미에서, 즉 한국 미술의 이중성의
해소라는 보다 원칙적이고 현실적인 문제에 관한
것이다.

(출전: 『채연』1호, 1972년)

전위예술 소고
―그 실험적 전개를 중심으로

최명영(작가·홍대 강사)

1

지난 연말, 전위적인 모임으로 지칭되는 한
전시회가 경복궁 국립현대미술관에서 개최된
바 있다. '탈·관념(脫·觀念)의 세계(世界)'라는
주제가 의미하듯이 오늘의 미술이 관념 일변도의
극한 상황에서 어떻게 구체적이며 직접적인 지각
대상으로 표명되어질 수 있는가를 실험코저 한
전시회였던 것이다. 또한 그것은 작가 개개인의
긴박한 문제점의 응결체로서, 때로는 충분히
여과되지 못한 채 생경한 제시(提示)로서, 또는
확고한 시각적 대상의 존재성을 입증하는 것들로서
한결같지 않은 발언을 통하여 우리의 저변을
흐르는 의식의 실체를 확인하여 이를 실현코저 한
것이었다.

한결같지 않은 발언이라 함은 현대적 창작
행위의 특징이기도 하려니와 그것이 갖는 현실적인
의미는 개개인이 갖는 현대에의 포인트가 얼마나
다양할 수 있는가를 말하며, 그것은 하나의 주된
양식(편의상)을 형성하기 이전의 실험예술이 갖는
당연한 귀결인 것이다.

흔히 실험은 결과에 대한 가능성에서부터
출발한다. 그리고 그것은 성공적인 실현을 예감케
하는 무수한 행위의 반복으로서 특징지위진다.
또한 진정 새로운 의미의 예술은 과학에 있어서의
실험과도 다른 것으로 과학자들은 합리적인

방법에 의하여 불합리한 것에서 심오한 것을 가려내기 때문에 과학과 예술이 같지 않은 것이다. 그러나 예술적 실험에 한해서는 이와 같은 명확한 시금석은 없는 것이다.

여기에서 오늘의 현대미술을 포함한 모든 시대의 전위예술의 소위 시끄러운 문제점이 발생하는 것이다. 일찌기 예술이 그 첫 출발 (태동)에 있어서 자연발생적이건 어떤 필요에 의하여 이룩된 것이건 간에, 역사의 어떠어떠한 시기에는 규격화된 의식, 공식화된 조형 논리 및 방법, 전제된 효용성에 알맞게 가공되어왔고 어떠한 짧은 찰라에 번쩍하는 섬광과도 같은 새로운 의식에 의하여 전혀 다른 상황으로 줄달음치게 되는 경우를 보게 된다. 실제로 다다의 선언과 행위에서도 그러한 실례는 나타났던 것이며 그것은 미래 인류 문화의 행방을 크게 판가름할 것이기도 하다.

누가 현대를 혼돈의 시대, 위기의 시대라고 지적했던가. 그것은 누구랄 것도 없이 현대가 혼돈의 시대이며 위기의 시대이자 정당한 가치관을 헤아릴 수 없는 그러한 시대인 것 같다는 징후가 우리 몸 깊숙이 자리 잡고 있는 것이 아니겠는가.

예술이 그 시대의 증언이자 의식의 반영체로서 나타나는 것이 사실이라면 그러한 사실만으로도 혼돈의 시대에서 호흡하고 있는 현대적 예술가의 초점은 필연적으로 현실과 맞부딪치게 되는 것이어서 그것은 피할 수도 피해서도 안 되는 지상(至上)의 명제인 것이다.

이와 같은 국면에 처해서 현대적 창작을 이룩코저 하는 전위적인 작가들에게 있어서는 사실상 현실을 거의 전면적으로 지배하고 있는 주도적인 전통 관념과의 대결이란 거의 숙명적인 것으로 나타난다. 그들을 휩쓸고 있는 이념과 현실, 즉 현실적 창작 의지와 전통 관념과의 갈등은 그들 자신의 표현에 있어서 흔히 나타나고 지적되어지는 바와 같이 때로는 파괴적이며

시위적(示威的)이어서 예술의 극단적인 종말이라고 비판하는 해프닝과 같은 창조적 행위까지 서슴없이 감행되는 것이다.

창작을 위한 이러한 갈등을 평론가 이일 씨는 그의 전위예술론에서 하나의 구속이요 제약으로 규정하면서 "전위가 지향하는 것, 그것이 바로 이 모든 제약으로부터 해방이요 전적인 자유요, 요컨대 '가장 자유로운 상태에 있어서의 창조의 의지'라 할 것이다"라고 하고 계속하여 "그러기에 전위적 움직임이란 하나의 완성된 양식을 지향하기 이전에 이미 하나에 가능성으로서 하나의 뷔르뛰알리떼(Virtualité)로써 온갖 표현 형식을 통해 스스로를 확인하려고 한다. 어쩌면 그것은 가시적인 또는 구체적인 표현을 거부할 수도 있으리라. 그때 전위 '정신'은 순수한 정신 상태로 머무르며 '창조된 것'이 아니라 '창조' 그 자체 또는 창조라는 관념과의 연관 속에서 일종의 '침묵의 소리'로 메아리칠 것이다"라고 규정하고 있다. 이제 우리가 당면한, 그리고 또한 앞으로 수없이 당면해야 할 문제를 대충 열거했거니와 우리에게 과연 전위예술, 전위 작가로 불리워질 사례가 존재했던가, 만일 존재한 사실이 있었다면 그것은 어떠한 양태로 우리 앞에 보여졌으며 이에 대한 객관적인 제 반응은 어떠했던가에 주의할 필요가 있겠다.

떠들썩한 의미의 전위, 그것을 과격한 데카당스의 집단으로 간주하는 경향이 농후한 현실적인 감각으론 쉽게 시인하기 힘든 일이기도 하겠으나, 사실상 우리에게 있어서도 간헐적이긴 하나마 전위예술과 의지에 충만한 작가는 있었던 것이다. 50년대 말 앵포르멜 운동을 주도했던 작가들이 그러하고, 그 후 현금에 이르기까지 집단 혹은 개별적인 제 실험에 참여했던 작가들 역시 어떤 의미에서건 전위적 자세를 견지하고 있음에 분명하다. 일부, 아니 대체적으로 우리 현실이 전위에의 환경적 여건과 소지(素地),

그 실험의 양상을 들어 그 근원적 부정성으로 단정하고 있는 것이 사실이나, 이러한 견해는 우리가 시정해야 할 가장 선결의 문제가 아닌가 한다. 우리의 맹점이 바로 여기에 있는 것이어서 쉴 사이 없이 변전(變轉)하는 미학(조형적 설정)이 어느 일정한 곳에 머물렀을 때 비로소 이에 대한 안정된 조형으로서 긍정적인 해석을 내린다는 데 있다. 따라서 여기에는 항상 조형은 있으나 시점에 처한 현대적 의식은 결여되는 결과를 낳게 마련인 것이다.

대체적으로 인간은 '변한다는 사실에 대한 공포감'을 잠재적으로 가지고 있으면서 때로는 막연한 변화를 기대하는 습성을 가지고 있는 듯하다. 실제에 있어서 자연을 위시한 모든 사상(事像)은 변한다는 데에서 그 존재의 의의를 찾을 수 있는 것이 아닌가 한다. 불변의 개념이야말로 모든 것의 정지, 곧 죽음을 의미하는 두려운 존재가 아닐 수 없다.

이러한 전제하에서 볼 때 우리에게 체질적인 것으로까지 보이는, 어쩌면 그것이 유교적 전통에서 연유한 것인지 아니면 그 외에 어떠한 요인에 의한 것인지는 분명치 않으나 '변한다는 사실에 대한 공포감'은 어느 민족, 어느 시기에 비교할 것도 없이 가장 심하게 그리고 지속적으로 나타나는 현상인 것으로 보여진다. 이와 같은 제반 상황하에서는 앞에서 말한 "가장 자유로운 상태에 있어서의 창조의 의지"는 자칫 왜곡된 공허한 행위로 받아들여지거나 단순한 호기심을 만족시켜주는 결과에 그쳐버리게 될 가능성마저 있는 것이다.

우리는 여기에서 행동 가능성의 절대적 자유를 주장한 싸르트르의 견해 "인간의 가능성이란 시간적으로 미래이고 방향적으로 미래지향적이다. 그렇게 따져보면 인간의 미래 가능성은 무한한 자유로서 전개될 것이다"라는 다소 피상적이긴 하나 호소력 있는 견해에 유의해야 할 필요를

느끼게 된다.

2

얼마 전 한국의 한 저명한 컬럼니스트는 현대의 예술을 다룬 에쎄이에서 "현대의 예술이 생활 대중과의 공동적인 체험 속에서 등장한 것이 아니라 거기에서 단절된 밀실의 체험을 기조로 한 것이기 때문에 예술은 스스로 대중과의 커뮤니케이션을 단절하고 만 것이다. 예술은 이제 대중을 이끌어가는 교사도 아니요, 대중에게 쾌락을 주는 창녀도 아니다. 결국 그것은 현대의 폭우를 막기 위한 사설 피난소, 한 개인이 머무를 수 있는 달팽이의 껍데기 같은 존재다"라는 알쏭달쏭한 견해를 피력하고 있다.

오늘의 예술이 대사회적 관계의 측면에서 보았을 때 다분히 과거와는 다르게 생활 대중과 유리된 양상을 띄고 전개되고 있는 것이 사실이다 하더라도 그것은 하나의 새로운 가치관으로 정립할 수 있는 시재(時在)에 미처 다다르지 못한 실험 과정인 채의 현재로서는 조급한 요구가 아닐까 한다. 또한 오늘에 있어서의 예술가의 체험이란 그 어떤 식의 제한된 특수한 체험이 아닌 것이며 밀실의 체험은 더욱 아닌 것이다. 그것은 현대를 가는 건강한 생활인 '만일 현대가 위기에 차 있다면 위기에 찬 대중의 일분자(一分子)'로서의 체험일 수밖에 없는 것이며, 이러한 전제하에서만이 현대의 예술은 규명되어질 것이다. 다만 현재 진행되고 있는 제 현대예술이 대중과 단절되어 있다는 사실은 명확한 것이어서 방자망 크레미외 같은 이는 "대중을 현대예술로 이끌어오는 유일한 방법은 현대예술이 인간에 대하여 고전예술이 모르고 있던 새로운 계시(啓示)를 부여해준다는 것을 인식시켜주는 것이다. 즉 시적 흥미 이외로 정당한 인간적인 흥미를 띄게

하도록, 현대예술에 심리학적, 도덕적인 의의를
부여해주는 일이다"라고 그 해결책을 제시하고
있으나 근본적인 해결책으로 보기에는 어딘가
모순점을 들어낸 이상론에 그친 견해로 보여진다.
왜냐하면 그것은 첫째 현대예술, 특히 강력한
도전적 실험 정신을 기조로 한 전위예술의 경우
거기에는 이미 뚜렷한 현상의 하나로서 예술적
자율성의 관념이 무너져 있어서, 당분간은 그
자체의 미학적인 한계마저도 구획 짓기 힘든
상황에 처해 있기 때문이며, 둘째 오늘의 예술이
지난날의 예술이 지니는 인간에의 단순한
향유성(享有性) 내지 효용성과는 그 질을 달리하는
차원으로 향하고 있는지도 모른다는 점에 있다.
또한 현대예술을 심리학적, 도덕적인 의의로서
구제할 수 있다 하더라도 그 심리학적, 도덕적인
기준을 설정한다는 것조차 퍽 애매한 일이 아닐 수
없다. 자칫 그 기준은 과거적 척도일 수 있겠기에
말이다. 어쨌든 현대예술과 대중의 관계 개선은
항시 요청되는 것으로서 그것은 역사의 진행
과정 속에서 극히 자연스럽게 이루어지기도
하겠지만 우리는 이를 위한 적극적인 노력을
게을리할 수는 없는 것이다. 그러나 지금 우리의
주변에서는 이러한 당면한 문제에 대하여 지나친
무감각성으로, 때로는 혐오에 찬 편협한 안목으로
이를 관광하는 것을 대하게 된다. 나아가 이와
같은 관망의 태도는 때로는 돌변하여 전혀 엉뚱한
관점과 방법으로 대중과의 관계를 차단시켜서
오도하는 결과를 낳기도 한다. 바로 여기에 전위에
대한 또 하나의 적이 있는 것이다.

　서두에서도 잠시 비친 바 있는 예의 전위를
지향하는 실험적인 전시회에 대하여 한국의 권위
있는 모 일간지는 그 문화란에 이를 기사화함에
있어서 이러한 전람회가 "무슨 도움을 주나?"라는
그야말로 커다란 그로테스크한 타이틀 밑에
인상기도 아닌 미술평으로 보기에는 지나친,
소감(笑感)으로 쓰여진 것 같은 글을 작품 사진과
함께 소개하고 있다. 평자의 이름이 없는 것으로
보아 책임질 수 없는 단순한 흥미 본위의 기사
아니면 대중적 계몽을 시도한 글로 보여지기도
하나, 그것이 지난 10여 년에 걸쳐 한국의 현대미술
발전에 기여한바 공이 지대한 언론 기관의
문화면에 실린 글이고 보면 당혹함에 앞서 실로
중대한 문제점이 아닐 수 없다는 생각이 든다.
문제점이라 한 것은 어쩌면 그것이 한결같이
하나의 우스개소리('우스갯소리'의 오기—
편집자)의 허황된 행위와 행위로 비쳤을까 하는
기사 내용에 그 근본이 있지만 아울러 그 타이틀이
의미하는바 전위예술에 대한 전근대적 사고방식,
대중 앞에 어떠한 사실을 오도할런지도 모를 보도
자세를 지적한 것이기도 한다.

　"무슨 도움을 주나?"라는 말은 과연 무엇을
의미하는가? 여기에 '도움'이라는 단어를 좀 더
적극적인 의미의 '필요'라는 단어로 바꾸어놓고
보면 "무슨 필요가 있나?"라는 전면적인 부정의
형태가 된다. 물론 이러한 한 줄의 문구가 모든
전위적 창작인의 의지를 박탈하고, 전위에의
실험 자세를 근본적으로 부인하는 데까지 이르지
못하리라는 것도 분명하다. 그러나 그것이
매스콤의 마력에 편승되었을 때는 대중적 반응은
결코 경미한 것일 수만은 없는 것이다. 요(要)는
현대예술과 대중의 관계를 가능한 선까지는
이끌어야 할 사명으로 볼 때, 무지 탓만으로
돌리기에는 지나친 감이 드는 것으로, 모르면
모르는 대로 사실 보도에 충실을 기하는 편이 한층
바람직한 것이다.

　"무슨 도움을 주나?"라는 의문에 접했을 때,
우리는 예술의 특성 및 기능에 대한 구태의연한
소비적인 사고에서 좀 더 시야를 넓혀야 할 필요를
통감하게 된다. 오늘에 있어서 예술은 결코
감미로운 향유물이나 미적 감흥만을 제공하는
위안물에 그치는 것은 아닌 것으로, 일찍이 허버트
리드는 그의 『Art and Society』 중에서 예술의

본질적 성질을 "우리의 실제제인['실제적인'의 오기로 보임—편집자] 욕구를 채울 수 있는 생산 또는 종교적 내지 철학인 사상의 표현에 있는 것이 아니고 종합적이며 동시에 그 자체가 하나의 생명을 갖는 세계를 창조할 수 있는 인간적 능력"으로서 기술하고 있다. 예술이 그 어떤 보상을 전제(前題)도 하여 이룩되는 것은 아니며 단지 작가의 '조형하려는 의지'에 의하여 이룩되는 것이며 그 의지는 현대적인 작가의 체험과 직관, 끝없는 실험에 의하여 실현되는 것이다.

'조형에의 의지', 그것은 현실을 지켜보는 눈(眼)이요 현실의 적나라한('적나라한'의 오기—편집자) 모습이며, 현실에 대한 항의인 동시에 현실을 이상으로 이끌 수 있는 길을 의미하는 것이다. 또한 이의 올바론 실현은 작가와 대중, 단절의 관계를 이어줄 교량 역(役)이 모두 한결같이 인습의 허울을 벗어던졌을 때 비로서 가능하게 되는 것으로 존 케이지의 다음의 말로서 요약할 수도 있다. "인간은 자신에게서 해방되었을 때 비로서 소리가 소리이며 인간이 인간인 것을 받아들인다. 그리고 우리는 감정의 표현도 질서 관념에 관한 착각도 혹은 여지껏 계승해왔던 심미적 추종도 이를 모두 벗어버리게 된다."

[······]

어떻게 보면 성공한 것 같기도 한 전위에의 실험들, '아직도 세계 곳곳에 만연되어 있을 전통적 미의 이상권(理想圈)' 밖에서 수행되고 있는 실험들은 그것이 '위기의 예술'이든, '거짓의 위기'(토마쓰 헤쓰)이던 간에, 이미 우리 시대의 예술로 긍정적으로 받아들이지 않으면 안 될 막다른 시점에 놓여 있는 것이 사실로 보여지는 것이다.

물론 현대의 예술이 현대의 모든 지역의 예술로서 한결같이 적용되어야 한다는 법은 없다 하겠으나, 그것이 어떠한 경로로 우리 몸에 부딪쳐왔던지 간에 우리 내부에 어떤 진동을 감지했다면 과연 우리의 의식 속에서는 어떠한 씨앗이 발아하는가를 지켜보지 않으면 안 되는 것이다. 설령 옥토(沃土)가 아니고 밝은 태양이 없고 재배자마저 없는 나무여서 풍요한 결실을 맺기 어려운 경우라도 스스로 각고와 인내로서 더 큰 열매를 기다리는 모든 이에게 나눠줄 수 있도록 계속 분발해야 할 것 같다.

(출전: 『홍익』14호, 1972년)

전위예술은 퇴폐가 아니다

김윤수(미술평론가)

수년 이래 우리 예술 각 분야에서도 전위가 담당하는 역할이나 비중이 점차 커지고 있다. 지금까지는 대개 외국의 전위예술을 그때그때 옮겨온 것이거나 아니면 거기에다 약간의 변경을 가하여 뭔가 놀랍고 신기한 것을 만들어 보이고 개중에는 전통예술과의 접합을 시도하고 있는 경우도 있다. 그러나 어느 경우건 우리의 현실에 밀착하지 못한 채 한갓된 모드나 팝송처럼 유행하고 폐기되고 해온 감이 없지 않다.

주지하는 바와 같이 오늘의 전위예술은 다다에 그 직접적인 기원을 가진다. 다다는 제1차 대전 중 전쟁 및 전쟁을 불가피케 한 산업자본주의 세계관과 진보의 미망(迷妄)에 대한 예술상의 반역 운동이었으며 그것은 일체의 기존 미학에 대한 철저한 파괴로 표현되었다. 다다의 직접적인 계승이라 할 쉬르레알리슴 역시 "빈곤과 부유의 양극단을 그대로 묵인하는 세계평화의 복음(福音)을 외치면서 여전히 침략전쟁을 전개하는 인간의 각종 충동을 억압함으로써 위선으로 내모는"(리이드) 부르조아지의 허위와 도덕적인 부패에 대한 거부 반응이었다. 추상주의나 앵포르멜 회화만 하더라도 전후의 실존적 상황을 배경으로 조형상의 표현을 확대하려는 창조의 몸부림이었다.

이처럼 전위예술은 사회적 긴장이나 위기의식에서 비롯할 때도 있고 단지 예술 내적일 경우도 있지만 어느 경우를 막론하고 그것은 이미 경화(硬化)된 예술관의 상투형을 타파하고 인간의 새로운 존재 질서와 감성의 지평을 열어 보이려는 데 적극적인 의미가 있다. 그 점에서 그것은 본질부터가 혁명적이다. 이 혁명성은 반대 측에서 보면 기존 질서에 대한 위협일 뿐만 아니라 때로는 퇴폐적으로 보이기까지 한다.

지금까지의 전위예술이 긍정적인 면보다는 부정적인 면이 문제시되고 또 퇴폐예술로 받아들여졌던 것도 이와 무연(無緣)하지는 않다. 문제는 낡은 관념이다. 질서를 파괴한 대신에 무엇을 제공했는가에 물어져야 할 것이다. 여기서 우리는 진정한 전위일수록 전위의 역할을 끝냈을 때 전위 아카데미즘이 되었던 사실을 상기할 필요가 있다,

전위의 혁명성은 창조의 활력과 독창성을 전제로 한다. 반면 일반 대중의 예술 감각은 언제나 보수적이다. 이 양자 간의 불일치가 전위예술을 부정하는 또 하나의 요인이기도 한데 이 경우 전위예술을 적극적으로 받아들여 대중이 예술 감각이나 미적 감수성율 부단히 갱신시켜 나가는 것이 바람직하지만 대개의 경우는 그렇지 못했다.

더구나 대중을 어떠한 이데올로기 또는 정치적 목적에 강제하려 할 때 통치 권력이 대중의 보수성을 이용함으로써 전위예술을 거부하는 경우도 적지 않다. 지난날 나치스 정권이 당시의 전위예술을 퇴폐예술로 낙인찍어 추방했던 사례가 그러했고 혁명 초기의 소련이 당시의 전위예술가들을 사회혁명의 동맹자로 받아들였다가 추방한 다음 오히려 부르조아 아카데미즘의 상투형에로 되돌아간 경우도 그러하다.

독창적인 예술은 우리의 감성을 확대케 함으로써 인생 그 자체를 갱신시키려는 데 비해 "빈약한 예술은 감정을 타락시키며 감정의 타락은 독재자나 민중 선동가가 이용하는 요인"(랑거)임을

고려할 때 참된 의미의 전위예술이 인간이나
사회에 공헌하는 바가 어떠한가는 명백하다.

　예술이 "특정한 인간이나 목적을 위해 봉사하지
않아도 좋은" 사회가 출현했을 때 그것은 이미
전위적인 성격을 배태했고 또 그러한 사회적
토양에서만 전위예술은 생존할 수 있고 대가를 다
지불할 수 있는 것이다.

　한국에서 전위예술이 하나의 운동으로 등장한
것은 50년대 말 추상주의 및 앵포르멜 회화가 그
시초다. 그것이 비록 서구 전후 양식의 수입이란
약점에도 불구하고 시민권을 얻을 수 있었던 것은
종래의 아카데미즘을 타파하고 표현의 영역을
확대하는 데 결정적인 역할을 했기 때문이다.

　그러나 그 후의 일련의 전위예술은 사실상
공전(空轉)한 감이 있다. 그 이유는 우리의
현실성에 밀착하지 못함으로써 반역의 목표나
응전력(應戰力)을 잃고 있기 때문이다. 최근
일부에서는 전통예술과의 활발한 접촉을 시도하고
있는데 그것은 아마도 우리의 근대예술이 서구
예술의 세례를 받는 동안 전통으로부터 일시적으로
단절되었던 사정에 기인한다. 전통예술에 대한
재발견이다. 그와의 접촉은 현재로썬 실험적인
성격을 띠었으되 그러한 경향은 우리 예술의
탈서구화를 위해서나 전통의 긍정적 계승을
위해서나 감성의 확대와 갱신을 위해서도 응분의
당위성을 지닌다.

　비단 이뿐만 아니라 오늘의 우리 예술에 창조의
활력을 불어넣기 위해서는 기왕의 전위예술에 대한
반성과 함께 보다 폭넓고 다양한 실현이 요청된다.

(출전: 『동아일보』, 1973년 1월 23일 자)

제4회 S.T. GROUP전 좌담회

참석자: 김구림(작가), 박서보(작가), 박용숙(평론가·
『공간』 편집위원), 김복영(미학·사회)
대표 집필: 박용숙

장소: 현대미술관 소전시실
시일: 1975년 10월 6일 오후 6시

제4회 S.T.그룹 좌담회와
이건용 이벤트의 의미

70년대에 들어서면서 한국 미술계는 실험미술의
활동으로 그 활기를 되찾는 듯한 느낌이다.

　어떤 의미에서 그러한 현상은 그만큼
실험미술에 대한 주제적인 압력이 증대되었다는
것을 뜻하며 또한 국내적으로는 서서히 실험미술에
대한 일반인의 이해력이 호전되어가고 있다는
증거이기도 하다. 그러므로 당연히 미술을
이해하고 또한 애호하는 미술인들로서는 이러한
실험미술에 대해서 무언가 자기 나름의 적극적인
입장을 마련해야 할 때가 되었다고 보아진다.
그러한 태도는 결국 우리들의 누구나가 자기의
주어진 시대를 적극적으로 살아야 한다는 노력과도
결부되는 일이며 또한 실험미술이 현대인에게
기여하고자 하는 바도 바로 이 점에 있다고 할
것이다.

　이러한 사정에서 최근에 우리들의 주변에서
벌어지고 있는 실험미술 구룹의 활동에 대해서
무관심할 수는 없을 것이다. 여기에 소개하는
'S.T.그룹'이 1975년 10월 6일 현대미술관
소전시실에서 가진 현대미술에 관한 좌담회와
그리고 그곳에서 벌어진 '이건용의 event'에 대한

소개와 해설이다. (편집자 주)

의미당하는 지평으로
—60년대와 70년대의 현대미술

현대는 여러 가지 측면에서 일대 변혁의 시대이다. 특히 그것은 문화적인 분야에서 분명한 의식으로 나타났다.

대체로 현대에 있어서의 변혁이란 한마디로 탈(脫)이데올로기적인 성격을 지닌다고도 말할 수 있을 것 같다. 그러므로 오늘 이 자리에서 논의되는 현대미술의 문제도 결국 탈이데올로기라는 하나의 문화사적인 테제와 관련이 있다고 보아진다. 따라서 이 문제를 구체적으로 검토하기 위해서 먼저 우리나라의 현대미술이 싹트기 시작한 사정부터 검토할 필요가 있다.

우리나라의 현대미술은 60년대, 정확하게 말해서 57년에 박서보 씨가 앙포르멜을 전개함으로 해서 시작되었다. 앙포르멜은 어디까지나 타블로의 작업이며 타블로를 통해서 반형태(反形態), 즉 반회화(反繪畵)를 추구한 운동이다. 이때의 반형태란 물론 의미하는 지평을 거부한다는 뜻이므로 결국 탈이데올로기와 결부된다. 그러므로 우리 화단에 있어서의 앙포르멜은 최초의 반회화 운동인 동시에 탈이데올로기 운동이다. 아무튼 앙포르멜은 60년대에 와서 여러 가지 내외 여건에 의해서 일단 기세가 꺾이면서 일단의 젊은 작가로 뭉쳐진 'AG'가 그 자리를 대신하게 된다.

'AG'는 한마디로 무어라고 규정짓기에는 좀 벅찬 그런 모임이다. 왜냐하면 'AG'는 본질적으로 반회화적인 운동임에는 틀림없으나 거기에는 여러 가지 유파가 한데 어울려 있었기 때문이다. 그러나 그러한 특수한 사정에도 불구하고 'AG'운동은 앙포르멜 정신을 계승한 더 전진적인 운동임에는

틀림없다. 여기에서 굳이 앙포르멜과 'AG'의 운동을 구분한다면 그것은 앙포르멜이 어디까지나 회화적인 전통, 이른바 그린다는 행위에 매달려 있다면 'AG'가 전개한 운동에도 일반적으로 그것이 제거되었다는 사실이다. 설사 타블로를 택한다고 하더라도 'AG'의 시대는 그리는 것이 아니라 긋는 것이었다. 이때에 긋는다는 것은 어디까지나 '제도구(製圖具)'와 같은 간접적인 기구를 동원하여 그린다는 행위[描寫]를 즉물화(卽物化)시킨다는 것을 뜻한다. 앙포르멜과 'AG'의 운동은 시간상으로 하나의 직선상에서 계승되는 것이 아니다. 그 두 개의 운동은 거의 동시대적으로 전개된다는 점에서 우리의 현대미술은 매우 복잡미묘한 양상을 보이게 된다. 그러나 이미 60년 중반에 들어서면서 앙포르멜은 퇴색해갔으며 또한 'AG'도 70년대 문턱에 들어서면서 그 추친력이 둔화된다. 이러한 추세는 자연히 새로운 추진 세력을 탄생케 했다. ST, 오리진, 혁(爀), 135/65 등은 'AG' 이후의 반회화 운동의 전위 부대들이다. 이들의 운동을 한마디로 규정짓기에는 여러 가지로 곤란한 점이 있지만 대체로 두드러지는 특징은 'AG'의 시대가 단순히 오브제를 제시했던 시대라면 이들은 그 오브제를 증명해 보이려는 경향이 짙다. 그러므로 좀 더 간추려서 이야기하자면 이들 젊은 미술가들은 'AG'가 제기했던 문제들을 보다 더 구체적으로 전개해가고 있다고 말할 수 있다. 이 점에 대해서 김구림 씨는 60년대가 시각적인 의식을 중요하게 생각했다면, 70년대는 생각하게 하는 작품을 주로 다루고 있다는 견해를 피력하고 있다. 또 박서보 씨는 60년대가 어디까지나 목적의 무상성(無償性)이나 무목적의 목적을 추구하는 이른바 목적의 변화나 표현을 단념함으로써 결국 허상에서부터 사물의 구체성을 회복하려는 경향으로 나가고 있다고 지적한다.

결국 이러한 양상은 앞서 지적한바 탈이데올로기의 문제를 보다 더 진지하게 그리고

구체적으로 전개해가고 있다는 것을 의미하는 것이라고 볼 수 있다. 즉, 허상이나 허구로부터의 탈출이라는 것은 의미하는 지평에서부터 의미당하는(Signifié) 지평으로 인간의 관심을 돌리게 만드는 작업이며 그것은 결국 오브제를 증명해 보이는 것으로 귀결된다. 그러므로 문제는 오브제를 규정할 것인가가 그들이 해결해야 될 문제가 된다. 결국 이러한 문제는 현대가 제기하고 있는 역사주의와 반(反)역사주의의 갈등에 어떻게 대처할 것인가라는 문제와도 결부된다.

원효의 도끼자루
―비평가와 작가와의 관계

비평가와 작가와의 문제는 어느 시대 어느 곳에서나 항상 순탄치 않은 것이 일반적인 현상이기도 하다. 그것은 비평가와 작가가 서로의 작업에 대해서 가장 이해할 수 있는 가까운 위치에 있으면서도 실상은 그들 간의 이해의 도가 엇나가고 있다는 데 문제가 있기 때문이기도 하다. 이를테면 비평가와 작가의 문제의식이 각각 다르게 전개되어간다는 사실이 언제나 문제가 된다는 것이다. 그리고 이러한 문제는 우리들의 경우는 훨씬 더 복잡하다고 할까, 어쩌면 덜 성숙된 차원에 문제가 머물러 있다고나 할까…… 그런 것이다. 최근에 우리 화단에 있었던 비평가의 필화 사건에서도 볼 수 있었던 바와 같이 비평이 너무 일방적인 자기주장만을 고집하는가 하면 또 그러한 주장에 대해서 논쟁적인 반응이 아니라, 감정적이고 저돌적인 반응을 보이는 작가의 태도도 다 같이 지양되어야 할 문제인 것이다.

요컨대 이러한 양상은 비평가가 비평가의 본래의 역할을, 또 화가가 화가의 정당한 길을 가지 못하고 있음으로 해서 빚어지는 현상일 것이다. 그러므로 우리가 여기에서 다시 이 문제를 거론하게 되는 것은 어떻게 하는 것이 비평가와 화가가 바람직하게 공존하는 길인가를 모색하자는 것이다.

대체로 일본의 경우는 우선 비평가와 작가와의 접촉이 빈번하다. 화가가 전람회를 갖는 경우 반드시 비평가는 화가를 만나며, 만나는 것은 단순히 인사를 하기 위해서가 아니라 화가와 대화를 갖기 위해서이다. 이를테면 비평가가 그 화가의 작품을 본 후에 무언가 의심이 나는 점, 물론 그러한 확인은 경우에 따라서는 비평가의 화가에 대한 재점검이기도 하다. 아무튼 한마디로 말해서 화가가 내놓은 작품을 두고 어떻게 그것을 가능한 한 완전하게 해독할 것인가를 모색하는 대화인 것이다.

아무리 비평가의 감식안이 높고 훌륭한 것이라고 하더라도 작가의 구체적이고 독자적인 창조 작업을 완전하게 해독하기란 어려운 일인 것이다. 그러기 때문에 될 수 있는 한 비평가가 작가에게 대화를 요청하고 그에게서 어떤 해독의 단서를 얻어낸다든가 혹은 작가의 정신적인 현황을 진단하기 위해서 맥을 짚어본다든가 하는 일은 아주 바람직한 일이다. 그렇게 함으로써 비평가는 작가의 작업에 대해서 더 깊이 이해하는 계기가 되고, 상호 간의 대화가 성립됨으로 해서 또한 화가가 비평가에게서 얻는 점이 있을 것이다.

그러므로 일본에 있어서의 이러한 비평가와 작가와의 관계는 상호의 협력을 통해서 미술 활동을 더 전진적으로 전개하는 하나의 모델 케이스가 될 수 있을 것이다.

또 한 가지 현상은 비평의 전문화 현상이다. 이를테면 조각과 회화의 구분화는 물론 같은 회화라고 할지라고 구상화, 추상화, 실험미술로 분화되고, 또한 추상화도 앙포르멜이면 앙포르멜만 주로 연구하는 비평가가 따로 있는 형편이다. 그러기 때문에 가령 인상파를 자기 비평의 어떤 기준으로 설정했던 사람은 그 인상파와 함께

비평의 임무가 끝나는 것이다.

이와 같이 비평이 바람직한 방향으로 제 기능을 발휘하려면 어떤 형태이든 진지하고 구체적인 작업이 전개되어야 할 것이다. 그러나 우리들의 형편은 비평의 이와 같은 전문화는 고사하고 작가를 이념적으로 이끌고 가야 한다는 단순한 기능마저 발휘하지 못하고 있다. 한마디로 이러한 지적은 곧 우리들의 비평가가 질적으로 우수하지 못하다는 이야기가 되기도 한다.

비평가에 대한 이러한 지적은 거의 그대로 작가에게도 해당된다고도 볼 수 있다. 우수한 비평이 나오지 못하는 이유가 반드시 비평가에게만 있다고는 볼 수 없기 때문이다. 왜냐하면 우수한 작가, 우수한 작품이 나오지 않는 속에서 우수한 비평이 쓰여질 수 없다는 것은 너무도 당연한 이야기가 되기 때문이다. 옛날 원효는 도끼자루를 들고 다니면서 누가 나한테 도끼 대가리를 주면 그곳에 자루를 맞추어서 좋은 사직을 마련하겠다는 말을 한 적이 있다. 매우 상징적인 이야기이지만 그 이야기는 곧 비평가와 화가와의 관계를 아주 적절하게 요약해주고 있는 말이 아닌가 생각된다. 말하자면 작가와 비평가는 도끼와 자루의 관계가 되어야 한다는 것이다. 도끼만 있고 자루가 없다거나 또한 자루만 있고 도끼가 없다면 하나의 도끼는 이루어질 수가 없다. 그와 같이 좋은 작품이 없는 곳에 좋은 비평이 있을 수 없다는 것은 아주 타당한 이야기가 된다.

목적성에서의 해방
—논리성의 문제

앞에서 지적한 대로 현대미술이란 탈이데올로기를 지향하는 것이므로 본질적으로 논리성이 문제가 된다. 즉, 어떻게 하면 현대인은 탈관념(脫觀念)을 실천할 수 있을 것인가. 바로 이와 같은 테제를 실천하는 방법으로서 논리성의 문제가 된다.

논리성이란 물론 탈관념을 시행하기 위한 논리이기 때문에 본질적으로 현대의 논리성이라고 할 수 있다. 따라서 현대미술에서 제기되는 논리성은 칸트나 헤겔, 혹은 그 이전의 논리학, 이를테면 중세의 신학(神學)이 제기했던 논리학이나 아리스토텔레스의 논리학과는 그 문제의식이 다르다. 즉, 현대의 논리학은 자기와 자기와의 관계를 묻는 이른바 자기동일성의 논리이다.

이러한 동일성의 논리는 다른 말로 표현하자면 무목적성을 증명해 보이기 위한 논리이기도 하다. 따라서 여기에서 좀 더 진지하게 논의되어야 할 문제는 무목적성에 대해서라고 할 수 있다.

무목적이란 목적이 없는 행위나 목적에서 해방되어 있는 사물을 말하는 것이다.

박서보 씨는 〈묘법(描法)〉을 발표하면서 자기는 아무것도 그리지 않았다고 선언한다. 이때의 아무것도 그리지 않았다고 하는 것은 무엇을 뜻하는가. 그의 〈묘법〉에서는 단순한 색채(白)의 바탕 위에 연필로 비스듬한 작대기를 긋는 듯이 무수히 반복한 흔적을 보이고 있다. 그린다는 말 대신에 긋는다는 말을 쓴다면 그는 그린다는 행위 대신에 긋고 있는 것이다. 따라서 긋는다는 것은 어떤 동작을 아무 뜻도 없이 무수히 반복하고 있다는 것이므로 거기에서 어떤 목적을 확인하기는 힘들다. 이를테면 우리가 일반적으로 무엇을 그린다는 것은 곧 어떤 이미지(像)를 구성해 보인다는 뜻이다. 이때의 어떤 이미지라는 것은 그리는 사람의 분명한 목적의식에서 그려지는 소산이다. 그러나 긋는다는 행위, 그것은 분명히 이미지가 아니라 오히려 그러한 이미지를 만들어낼 수 있는 하나의 요소이거나 아니면 그러한 이미지의 구성을 거부하는 행위가 되기도 한다. 이렇게 화판에다 긋는 행위도 일종의 목적의 행위가 아니겠느냐고 묻는 이도 있다. 화가가

비록 이미지를 그리지 않고 단순히 선을 긋는다고 하더라도 그것은 어디까지나 화가의 행위이므로 일반인들은 그것까지도 그리는 행위로 생각할 수가 있다는 것이다. 그러나 분명한 것은 긋는다는 행위가 시작이면서 끝이라면 그것은 분명히 아무것도 그리지 않는 행위인 것이다.

이런 점은 오늘 저녁의 이건용 씨의 이벤트에서도 엿볼 수 있다. 그의 이벤트는 걷다, 달리다, 앉다, 일어서다, 멎다 하는 기본적인 동작으로 이루어지지만 그러한 동작들의 연속은 어떤 목적[意味]을 구성하지 않는다. 즉, 일상적인 행위로서 쉽게 납득되어질 수 있는 그러한 사건을 보여주지 않는다는 것이다. 즉 반의미적인 것이다. 유명한 마르셀 뒤샹의 레디메이드는 물론 목적성에서 벗어나 있는 사물이다. 하나의 변기가 변소의 그 자리에 있을 때 그것은 인간의 용변을 보기 위한 목적성의 사물이 된다. 그러나 그러한 변기가 화랑에 전시되었을 때 그것은 이미 본래의 일상적인 목적을 떠난 무목적의 사물이 되는 것이다.

이와 같이 무목적성이란 사람들이 사회적인 삶을 살아가기 위해서 만들어놓은 여러 가지 제도, 습관, 일상적 행위에서 벗어나 있는 행위나 사물을 뜻하는 것이 된다. 카뮈의 『이방인(異邦人)』에 등장하는 뫼르소나 카프카의 『변신(變身)』에 나오는 K와 같은 주인공들은 모두가 목적성에서 해방되어 있는 인간들이다.

요컨대 이러한 무목적성은 탈이데올로기의 한 양상임에 틀림없다. 그러므로 현대미술이 제기하고 있는 논리성이란 앞에서도 지적한 바와 같이 자기동일성, 이른바 목적에서 벗어나 있는 의식이나 사물의 독립성을 증명해 보이고자 하는 논리인 것이다.

이러한 현대미술의 논리성을 보다 더 구체적으로 이야기하자면 마땅히 그 이전의 유럽의 정신 상황을 이해해야 함은 물론이다. 그러나 오늘의 자리에서 그러한 문제를 전부 거론하기란 여러 가지로 무리한 일이다. 우선 이야기의 초점을 흐려놓을 염려가 있으며, 더욱 시간적으로 그런 이야기를 전부 소화해 낼 수가 없다. 그러므로 여기에서 좀 더 우리들의 이 주제를 확인해보자면 결국 인상파 시대의 논리로부터 검토해볼 필요가 있다.

인상파가 대상화의 논리를 청산하려고 시도했다는 것은 모든 평자들이 공통적으로 지적하고 있는 사항이다. 그러나 인상파 시대의 그림에는 어디까지나 주관성 이외의 요소가 많이 남아 있다. 그린다는 행위, 그러니까 사물의 일상적인 풍경이 화면에 남아 있게 된다는 것이다. 이러한 사정 때문에 표현주의는 보다 더 주관적이며, 앵포르멜이나 다다이즘은 그러한 주관성마저 버리려고 한다. 따라서 무목적성, 이른바 탈관념화의 논리는 어떻게 주관성마저 버리느냐는 문제로 압축된다고 볼 수 있을 것이다. 이 문제는 현대미술, 특히 실험적인 작가들이 고집하고 있는 가장 중요한 이벤트의 하나이기도 하다. 왜냐하면 의식의 존재인 인간이 그 의식의 활동을 스스로 포기하기란 매우 어려운 일이기 때문이다. 물론 주관성을 버리는 것이 반드시 의식을 버리는 일과 같지는 않다. 오히려 주관성을 포기하는 곳에서 참다운 의식이 드러나는 것이기도 하다.

오늘날 활발하게 벌어지고 있는 개념미술이나 이벤트나 미니멀 아트와 같은 작업은 철저히 자기의 주관성을 포기하려는 실험의 미술 활동이다.

(출전: 『공간』, 1975년 10월호)

한국의 전위미술, 어디까지 왔는가

김인환(미술평론가)

[……]

II

전위란 어떤 특정한 유파(流派)를 지칭하는 양식 개념이 아니라 일종의 정신의 상태를 의미하는 말일 것이다. 근대미술의 전개 과정에서 전위라는 말이 주로 쓰여지기는 쉬르레알리즘 내지는 추상회화에서 비롯되며 그 이후, 미술에 있어서의 온갖 혁명적인 실험 시도를 총칭하여 전위라 불러왔다. 한국 미술에 있어서의 전위적 개념의 정립은 어느 시기로 보아야 할까. 물론 서구의 경우에는 1차 대전 후 프랑스에서 대두된 일련의 획기적 미술 사조에 전위라는 이름을 붙이기 시작하였고, 다른 한편으로는 사회주의 활동가들이 즐겨 쓰는 용어이기도 하였다. 서구식 미술의 수용 연한을 1910년대로 잡는다 하더라도, 한국에서 서양화가 도입되기 시작할 이 무렵을 전후하여 서양 미술에서는 벌써 전위가 논의의 쟁점이 되었다고 할 수 있다.

[……]

1930년대 초반, 당시 선전(鮮展)에 대항하는 유일한 민족 진영의 미술 단체였던 서화협회(書畵協會)는 3·1운동 등을 통하여 고조되던 민족적 각성 내지는 현실 의식을 외면했기 때문에 평론가 윤희순의 호된 비판을 받아야 했다. 1933년 6월호 『신동아』에 실린 윤희순의 「조선미술계의 당면 과제」라는 제하의 글은 어느 면에서 전기(前記)한 휴르젠베크의 「다다 선언문」의 내용과 비교되는 투철한 현실 의식이 담겨진 글이다.
(이하 평문은 이구열 저(著), 『韓國近代美術散考』에서 발췌한 것임)

…… 서화협회에는 진부한 공기가 충일하였으니, 과거 10년간에 조선 민족의 심각한 생활의 일편(一片)도 발표된 적이 없다. 골동품적 서양 미술의 재탕밖에는 없었다. 서화협회의 조직은 확실히 봉건적 사랑(舍廊)의 연장밖에는 안 된다. 그들은 사군자·서(書)·산수화 등의 요리집 병풍채를 박차버리고, 사진과 같은 풍경화를 뭉개버리고 사회(死灰)와 같은 정물 복사(複寫)를 불살라버리고 농민과 노동자를, 화전민을, 백의(白衣)를, 그리고 지사(志士)를, 민족의 생활을, 묘사·표현 ·고백·암시하여야 할 것이다. 또는 악한 관료와 인색한 부자의 추(醜)를 폭로하여도 좋을 것이다.

대상의 복사는 기계밖에 아니 되는 것이니 일폭(一幅)의 풍경화라도 그 속에 현실성과 에너지의 발전이 있어야 한다. 민족의 생할을('생활을'의 오기─ 편집자) 완미(完美)(?)하기 위한 표현· 암시라야 될 것이다. 모든 문화 운동자가 희생과 분투 속에서 바쁜데 미술가는 미풍송월(美風誦月)의 예술 삼매(三昧)에서 유유소요만 하고 있겠는가. 더구나 그것이 신흥 기분에 타오르는 조선 청년에게 무엇을 주겠는가.

여기에서의 현실 의식이라는 것도 휴르젠베크에서와 마찬가지로 커뮤니즘으로 도장(塗裝)되어 있어서 예술의 사회적 기능을 정치 이데올로기적 측면으로 비약시킨 점이 눈에 띈다. 자연 소재에 침잠하는 유미주의, 현실도피주의, 예술지상주의에 대해 준열한 공격을 퍼부으면서 자신의 논조를 슬그머니 커뮤니즘적 입장으로 돌리고 있는 것이 확연하다. 당시 지식계급 사이에 만연되고 있던 자유주의 사상이 일부 프로권(圈)에 흡수되면서 윤희순 같은 이는 종내 좌익으로 돌아버리고 말았지만, 그의 이 평문은 상당히 도발적인 호소력을 가진 것으로 보여진다. 그러나 대다수의 화가들은 예술을 하나의 단순한 현실도피의 수단 혹은 편집증적 자기 충족의 요람으로 삼는 선에서 미진한 작업을 이어갔다. 이중섭이라 할지라도 그의 작품에서 구극적(究極的)으로 끄집어낼 수 있는 것은 낙천적인 몽상뿐일지도 모른다.

일찍이 폴랜드의 철학자 Y. 히른은 "전쟁도 예술 발생의 한 요인"이라 하였거니와 서구에 있어서 격동기의 예술이 양차 대전을 기점으로 하여 급격한 변화를 보였던 것처럼, 6·25동란은 한국 미술의 큰 전환기를 획한 단서가 되기도 하였다. 전위라고 하는 차용어가 우리 미술에서 쓰이기 시작한 것도 이 무렵이다. 이른바 '스캔들과 엑시비셔니즘'의 도래―전쟁 후 일시 화단을 풍미한 앵훠르멜의 요식(要式) 가운데서 서서히 그 윤곽이 드러나기 시작하였다. 1958년, 당시로서는 파격적인 동인(同人) 그룹전, 덕수궁 미술관에서의 《현대미술가협회(現代美術家協會)》전은 그 큰 전시실을 5백 호나 되는 대형 화면으로 채우고 유료 입장 제도를 시행하는 등 처음부터 관중들에게 줄 충격파를 미리 염두에 둔 기습적인 쇼였다.

―누구나 그들의 전시회장에 들어서면
　전쟁에서 맛볼 수 있는 규환(叫喚)과 유동과

생명에 대한 최후의 애착을 어느 커다란 양(量)의 표현으로 맛볼 수 있을 것이다. 육감적이고 율동적이고 음악적인 그들의 조형적 발언이 비단 청년만이 가질 수 있는 독존(獨尊)과 반발, 그리고 강한 부정 의식으로 온 회장을 하나의 전쟁터로 만들고 있는 것이었다. 거기에는 산다는 사실 이전에 찾는 것과 만든다는 야심(野心)이 불타고 그들이 진정 마음에서부터 타기(唾棄)하고 생리적으로 싫어하는 기존의 일체의 권위라는 망령을 파괴하는 소리 높은 개혁 의식과 행동이 온갖 조형적 수단으로 이루어지고 있다.

―5백 호가 넘는 대작들 앞에 일종의 폭력과 같은 광폭한 감개를 받지만 그러한 미(美)의 폭력은 보는 사람의 마음을 뒤집어놓아 거기서 일종의 카타르시스 작용을 유발시켜 정신의 정화작용을 일으킨다. 치밀한 질(質)의 세계가 아니고 커다란 양의 세계, 그것도 팽창하는 생명력을 감동의 도가니 속으로 끌어가는 그러한 볼륨의 세계인 것이다. 조야(粗野), 횡포, 학대, 그러한 대담한 행위가 아무 거리낌 없이 자행되어가고 있다. 놀라운 힘의 집단, 놀라운 미의 자살 행위, 그러나 그것들은 단순한 자기학대나 미의 모독(冒瀆)은 아니다. 그것은 일체의 권위를 일단 부정하고 영에서부터 새로이 출발하려는 그들의 순수한 심적 동기와 청년의 용기의 소산인 것이다……. (이상 1958년 12월 8일 자 『연합신문』에 실린 이경성의 「美의 戰鬪部隊」라는 제목의 전평展評 내용 일부임.)

얼마 전 한국을 다녀간 어느 외국 미술평론가는 이곳에서 열린 한 전위 그룹의 공모전을 본 관전기(觀展記)에서 한국 전위미술의 특징을 '무관심적 미완성성' '신중성의 결여'라는 말로 축약한 일이 있다. 이러한 표현은 한국에서의 그간의 전위 작업이 꽤나 흥청거린 것처럼 보였음에도 불구하고 실 내용에 있어서는 존재의 응어리가 잡혀지지 않는 무위공소(無爲空疏)한 허구의 드라마로 비쳤음을 아주 솔직하게 지적한 것이라 하겠다. 실상 앵훠르멜 운동은 전위운동으로서는 처음이자 마지막(?)인 활기찬 생명의 리듬을 가지고 대중의 무관심 속에 파고드는 데 성공하여 한국 현대미술의 한 전기(轉機)를 이룩하였으나, 그 이후의 전위운동은 새로운 상황에 직면하는 행위로서의 의미망을 구축했다고 보기는 힘들다. 작가 개개인이 뚜렷한 확신과 명분을 가지고 여기 뛰어들지 못한 채 오늘에 이르고 있는 것이다.

예술이 한 시대의 얼굴, 즉 한 시대의 특성과 현실을 드러내는 작업이라 하였을 때, 한국에서의 전위운동이 오늘의 시대적 요구를 직시하고 즉응(卽應)하는 얼굴, 즉 어떠한 '새로움'을 드러냈을까. 전술(前述)한 현대미술가협회가 결성된 것은 1957년의 일, 이른바 '뜨거운 추상'이라고 불리우는 추상표현주의가 서구에서 발흥을 보아 전후 최대의 논쟁이던 '냉열(冷熱) 논쟁'을 거쳐 비정형(非定形) 회화(Signifian de l'informel)로서 확고한 지반을 구축한 것은 1950년대 초반이다. 그러니까 불과 5년 사이를 두고 이 뜨거운 열풍이 이 땅에 상륙한 셈이다. 1960년에는 이에 자극받은 다음 세대의 20대 청년 작가들로서 이루어질 '60년 미술협회'의 가두(街頭) 전시가 또 한 차례 센세이셔널한 반향을 일으켰는데 이 그룹이 표방한 것도 역시 앵훠르멜, 혹은 액션페인팅류(類)의 첨단적인 전위 미학이었다. 이 초기의 전위적인 작업은 비록 얄팍한 신경의 흥분 상태에서, 어느 면에서는 무절제하게 이루어진 것 같았으나 어느새 확산일로에 서 있었다.

앵훠르멜 미술이 그처럼 순탄하게 한국의 풍토 속에 이식되어 정착할 수 있었던 이유는 추상표현주의의 발상 자체가 동양 수묵화의 정신에 연맥을 맺고 있으며 철저하게 기계주의를 배격하고 인간의 내면성을 강조하는 이유로 해서이다. 그것은 완전히 자유로운, 선험적인 논리를 요치 않는 예술이었던 것이다. 앵훠르멜 미술로서 서장(序章)을 장식한 이래, 한국의 전위운동은 서구적 문화 감각에 접근하려는 집요한 동질화의 노력을 계속해왔다. 조선일보사 주최 《현대미술가초대전》에 네오다다가 소개됨으로서 이러한 동질화의 노력은 드디어 반예술적인 상황으로까지 진전되는 것 같았다. 거리에서 구호를 외치며 가두시위를 벌이는 집단이 생겼고, 이른바 해프닝을 통하여 철저하게 반예술을 고취시키는 그룹도 등장하였다.

그러나 그 어느 것 하나 종래의 미학을 붕괴시킬 수 있는 결정적인 요인이 되었다고는 보여지지 않는다. 오히려 사회의 혐오감을 불러일으켜 전위운동 자체가 기존 체제의 규범에 저촉되어 억압을 감수해야 하는 역현상을 빚어냈다. 정신적인 포만감에 차 있던 문화가 갑자기 어떤 종류의 위기의식에 사로잡히게 되었을 때 거기서 예술의 종말이라고 불러도 좋을 사태가 야기된다고 해서 하등 이상할 것은 없다. 현대미술에서의 반예술적 상황은 오랜 서양 문화의 전통 속에서 배태되어 나온 이미 용인된 가치에 대한 저돌적인 저항이라 할 것이다. 그러나 한국의 전위미술은 한국이라는 풍토 속의 현실과 무연(無緣)한 무관심 상태에서 이루어진 모방 감각이 아닐는지. 오늘의 젊은이들은 '기성적인 것'과 '생성적인 것' 사이를

방황하며 어느 한쪽의 선택을 강요당하고 있다. 마침내 그러한 가운데서의 곤혹(困或)('困惑'의 오기로 보임—편집자)을 '의미 없는 행위의 몸짓'으로 커버하기에 이르렀다. 한국의 전위미술은 한국의 현실과 무연한, 무관심의 종착지라고나 할까.

지금 이 시점에서 한국의 전위운동, 거기에 갈채마저 보내는 모든 움직임까지를 포함해서 이것을 긍정적으로 받아들이기가 주저된다. 왜냐하면 우리 주위에서 진정 예술의 위기라고 부를 만한 사태가 벌어지고 있다면 그것은 자의에 의해서가 아니라 타의에 의해서일 것이기 때문에. 즉 맹목적인 향(向) 서구 편향이 빚어낸 부산물이겠기 때문이다. 한국 미술이 자의에 의해서 어떤 파격적인 실험 시도를 펼치기에는 너무 짧은 근대화의 도정을 거쳐 왔고, 기술 문명이라는 관점에서도 아직 유아기를 벗어나지 못한 미숙한 상태에 머물러 있다.

예술가가 하나의 작품을 만드는 예술적 공정에서 중요한 것은 퍼어서낼리티인 것이다. 마찬가지로 한 지역권의 문화에 있어서도 개별성(individuality)은 그 지역권의 문화를 특징짓는 결정 요소가 된다. 진보적이라든가, 보수적이라든가 하는 문제와는 별도의 주체적 문화 감각이 긴요한 것이다. 한 민족, 한 지역권의 예술이 예술로서 존립할 수 있는 것은 이 주체적 문화 감각, 즉 개별성에 의해서이다. 조선 시대 문인화가들에게서 일관된 화론(畵論)이 나올 수 없었던 이유인즉 그들에게서 주체적인 문화 감각을 가지려는 노력이 없었기 때문이리라. 그들은 역대 중국 화가들의 화보(畵譜)를 베끼는 데에 너무 많은 시간과 정력을 소비했던 것이다. 거기서 우리는 철학의 부재를 보아왔다. 지금 진행 중인 서구 편향의 전위운동이라는 현상 속에서도 그러한 되풀이—대국적(大國的) 변방 문화의 속성을 탈피하지 못하는 정신의 무기력을 통감하게 된다.

예술의 본질은 이식과 답습에 있는 것이 아니고 창조에 있다. 예술가의 임무는 횡적으로뿐만 아니라 종적으로도 일체의 문화 가치와 교섭을 가지며 거기서 추출된 경험 지식을 토대로 창조적인 자기 세계를 신장하는 데 있다. 그것이 종적인 세계(전통)에 대한 거역이든, 횡적인 세계(현실)에 대한 적응이든 관계없이 폭발적인 어떤 힘을 담고 있는 생성의 의미를 띄고 나타날 때 역사는 필연코 거기에 가치를 부여할 것이다. 전위운동 그 자체에 결함이 있다고 하기보다는 전위라는 미명 아래 자행되는 온갖 불건전한 비(非)전위적 요소들—실재(實在)의 근원적인 파악 없이 이루어지는 현상(現象)의 겉핥음 같은 것—이 실은 지탄의 대상이 되어야 할 것이다. 가령 서양 미술이 화면 소재(素材)와의 집요한 싸움 끝에 사물의 인식 개념으로 끄집어낸 오브제, 화면 대상을 화면 밖으로 끌고나와 본래적인 자연의 부품으로 환원시킨 오브제를 자신 있게 다룬 어느 전위예술가가 있었던가. 종내는 다시 사각의 한정된 공간(캔바스) 속으로 들어가 움츠러진 형상으로 아무 새로울 것도 없는 작위(作爲)를 반추하는 것으로 만족하고 있지 않은가. 일찌기 우리로서는 따를 수도 넘볼 수도 없는 고도한 논리성 때문에, 쉬르리얼리즘을 수용할 수 없었던 것과 마찬가지로 한국적 전위도 서구의 고도한 논리 앞에 무릎을 꿇은 것이 아닌가 싶기도 하다. 내용 없는 형식이란 참으로 불요(不要)한 것임을 재삼 느끼게 된다.

(출전: 『청년미술』 창간호, 1976년)

한국 현대미술의 아방가르드
─《한국 현대미술 20년의 동향전》과 더불어 본 그 궤적

김용익(화가)

안주에의 집단적 항거, 실험

1978년 11월 3일부터 11월 12일까지 덕수궁 현대미술관에서 《한국 현대미술 20년의 동향전》이란 전시회가 열렸다. 여기서 20년이란 기간은 1957년부터 1977년까지의 20년을 가리키는 것이다. 어째서 하필 1957년부터냐 하는 얘기는 잠시 뒤로 미루고 우선 이 전시회의 내용을 소개해보자면 제1부, 제2부, 제3부, 제4부로 나뉘어져서 제1부는 '뜨거운 추상운동의 태동과 그 전개'라는 제하에 1957년부터 1965년까지 사이의 앙포르멜 계열에 속하는 소위 '뜨거운 추상' 작품이 출품되었고 제2부는 '차가운 추상의 대두와 회화 이후의 실험'이란 제하에 1966년부터 1970년까지 사이의 '차가운 추상'으로 불리우는 기하학적 추상 작품이 출품되었다. 그리고 제3부는 '개념예술의 태동과 개념예술의 정리'라는 제하에 1969년부터 1975년 사이의 입체 작품을 주로 한 개념예술 작품이 출품되었고 제4부는 '탈(脫)이미지와 평면의 회화화(繪畵化)'라는 제하에 1970년부터 1977년까지의 소위 '새로운 평면' 작품이 주로 출품되었다. 제1부는 출품 작가 27명에 작품 수 102점, 제2부는 출품 작가 25명에 작품 수 84점(일실逸失되었거나 재현할 수 없어 전시된 사진 자료 포함), 제3부는 출품 작가 33명에 작품 수 85점(역시 사진 자료 포함), 제4부는 출품 작가 37명에 작품 수 114점, 도합 출품 작가 수가 연 122명, 출품된 작품 수가 385점이었다. 그리고 덧붙여 얘기한다면 이 전람회는 국립현대미술관과 한국미술협회가 공동으로 주최한 것이다.

이 전시회는 타이틀이 보여주듯이 지난 20년간의 한국 현대미술의 변모 과정을 한꺼번에 볼 수 있도록 기획된 것이며 이는 한국 현대미술의 궤적을 현 시점에서 정리해보는 중요한 전시회로서 한국 화단 전체의 비상한 관심 속에서 역사적으로 상당히 중요하게 평가받아야 마땅한 성질의 것이라고 믿는다. 그러나 우선 이 전시회가 한국 화단 전체의 비상한 관심을 불러일으켰는가 하는 문제를 생각해보지 않을 수 없다. 왜냐하면 이 전시회는 그 성격상 그냥 전시만 하고 끝날 일이 아니라 이를 계기로 하여 한국 현대미술사(좀 거창한 감이 없지 않으나)를 여러 각도에서 해석하는 활발한 의견 교환이 있었어야 했기 때문이다. 그리고 이것은 이번의 이 전시회를 기획한 측에서도 노렸던 것이기도 했을 것이라고 생각한다. 그러나 팔자가 알기론 너무 잠잠하기만 했던 것 같다. 매스컴 또한 별로 이 전시회를 중요하게 취급하지도 않았다. 이 전시회가 해석하는 한국 현대미술사가 너무나도 당연한 것이어서 왈가왈부할 여지가 없어서였을까. 아니면 이 전시회를 준비하는 과정에서 어떤 기술적인 결함이 있어서였을까. 그도 아니면 전람회 회기가 너무 짧아서 미처 토론과 의견 교환을 할 시간적 여유가 없기라도 해서였단 말인가.

여기서 필자는 이렇게 말하는 사람들이 있을 가능성을 생각해본다. '과연 저것들이 한국 현대미술 20년을 대표하는 것들이란 말인가? 우리에겐 더 많은 중요한 현대미술 작품이 있을 것 같은데…….' 만일 출품을 의뢰했음에도 작품이 일실되어서 누락되었거나 혹은 출품 의뢰를 받은 본인이 출품을 하지 않아서 누락된

점을 감안하고서도 많은 사람들이 이렇게 생각하고 있어서 이번에 아무런 활발한 의견 제시 없이 침묵했다면 우리는 반드시 이 문제를 거론하여 따져볼 것은 따져보고 그리하여 수정할 것은 수정하고 하여 가장 타당성 있는 한국 현대미술사의 해석을 내려야만 할 것이다.

필자는 이 전시회의 기획에 관하여는 아는 바 없고 단지 제4부에 출품 의뢰를 받아 출품한 사람으로서 필자 나름대로 파악해본 '이 전시회가 해석하는 한국 현대미술사'를 기술함으로써 이와는 다른 해석을 하는 사람들이 있다면 그 반론을 기대해본다. 누가 무어라 해도 이번 «한국 현대미술 20년의 동향전»은 그 이름에 값하는 중요한 계기를 이루는 전람회가 틀림없음을 확신하면서 그 계기가 활발한 토론을 거쳐 더욱 값지고 알찬 계기가 되기를 바란다.

외국 사조의 모방인가, 내부적 필연인가

우선 "한국 현대미술 20년의 동향"이란 말에서 현대미술이란 개념을 짚어보고 넘어가야겠다. 왜냐하면 현대미술이란 말을 가지고 서로 다른 것을 생각하고 있기 때문에 토론이 서로 맞부딪쳐 불꽃을 튀기지 못하고 서로 겉도는 일이 왕왕 있다고 생각하기 때문이다. "한국 현대미술 20년의 동향"이란 말에서 현대미술이란 개념은 1부, 2부, 3부, 4부로 나눈 이번 전람회 기획전의 의도를 통하여 분명하게 보여지고 있는바 그것은 바로 '창조의 정신을 메마르게 하는 기존 가치관에 대한 집단적 항거 운동'으로 특징지워지는 것이다. 좀 더 좁혀 얘기해본다면 그것은 아카데미즘에 대한 반발이 될 터이고 더 구체적으로 말한다면 제1부 앙포르멜의 경우에 있어서는 정체된 국전(國展) 체제에 대한 집단적 반발인 것이다. 제2부 기하학적 추상의 경우는 앙포르멜이 포화 상태에

이르러 답보를 계속하고 있고 유형화 증상을 보이면서 또 하나의 아카데미즘으로 전락한 징조를 보일 때 그에 대한 반발로 인하여 등장한 것이라고 보고 싶다. 사정은 3부, 4부에 있어서도 동일한 것으로 본다. 이에 대한 자세한 애기는 뒤로 미루기로 하고, 현대미술이란 여기서 아방가르드와 동의어라고 보아도 무방하겠다는 것이 팔자의 생각이다. 즉 기존 체재 속에 안주하길 거부하고 늘 앞으로 전진하려는 아방가르드 말이다. 이런 문맥에 서서 본다면 예컨대 철지난 앙포르멜이나 추상표현주의 또는 기타의 바리에이션을 통하여 기존의 가치 체계 속에 안주하려는 시도가 현대미술 축에 끼지 못함은 자명한 일이 아니겠는가. 다른 말로 바꾸어본다면 현대미술은 요컨대 실험적이어야 하는 것이다. 대체로 이번 전시회가 해석하는 한국 현대미술사는 이런 성격을 띤 것으로 필자는 파악했다.

그러나 이러한 면모가 어떠한 내부적 필연에 의해서 이루어졌다기보다는 외국의 유행 사조에 맹목적으로 추종한 결과가 아니었느냐 하는 문제가 남는다. 이 문제에 대한 주밀한 답을 작성하는 데는 많은 양의 작업을 요하리라 본다. 사실 그동안 늘 현대미술을 곱지 않은 눈으로 보아온 사람들의 현대미술에 대한 주된 공격점이자 현대미술의 최대의 취약점으로 느껴지기조차 했던 것이 바로 이 '외국 사조의 무조건적인 추종'이란 말이었다. '외국에서 이것이 유행이다 하면 곧 이것을 모방하고 또 저것이 유행이다 하면 곧 저것을 모방하는 짓, 그 짓이 현대미술이란 말이냐'— 이러한 비난은 필자 자신도 심심치 않게 들었다. 앞서도 얘기했듯이 이에 대한 답을 작성하는 데는 많은 작업이 팔요하겠거니와 설령 답이 작성됐다 하더라도 그 답이 타당성을 인정받는 데는 시간이 필요할 것이다. 왜냐하면 역사 속에서 그 타당성은 인정받아야 하기 때문이다. 그러나 필자의 개인적인 소견으로 볼 때 외국 사조의 모방

운운하면서 현대미술을 비난하는 태도는 퇴색하여 시효를 잃은 지 이미 오래인 것 같다. 60년대 말 내지 70년 초에 흔히 들을 수 있었던 낡은 가락으로 느껴지는 것이다. 현대미술을 수행하고 있는 당사자들의 입장에서 볼 때 모방이니 추종이니 하는 차원과는 다른 차원에서 현대미술, 그것이 던져주는 철학은 견딜 수 없는 매력이었으며 또한 숙고하면 할수록 현대미술 그것은 숙명이자 필연이었던 것이다. 그리고 이런 판단이 섰을 때 그때엔 역사가 그 타당성을 확인해줄 것을 확신하면서 그냥 그 현장에 뛰어들어 몸으로 비벼댈 뿐인 것이다. 그리고 내뱉는다면 '두고 보라구!' 이 말뿐이다.

사실 이들이 이러한 확신과 자부심을 갖게 되기까지에는 숱한 오류와 시행착오가 있었음을 인정해야 할 것이다. 외국 사조의 모방 또한 부인할 수 없는 사실이었음을 인정해야 한다. 필자가 체험한 바로도 70년의 소위 개념예술(이번 전람회에서 제3부에 해당하는) 운동은 거의 전적으로 외국으로부터의 정보에 의해 촉발, 추진된 것임이 분명하기 때문이다. 그러나 그렇다고 해서 한국에 있어서의 개념예술 운동이 갖는 의의가 평가 절하될 수는 없는 것이며 앙포르멜이나 기하학적 추상의 경우 또한 마찬가지인 것이다. 이것들이 이것들대로 한국이라는 시공간 상황에서 갖는 의의를 발견해내어야만 할 시점에 서 있다고 믿기 때문이다. '외국 사조의모방'이란 말에서 풍겨주는 사대주의적 문화적 변방주의 냄새를 더 이상 견디기는 어렵다. 아니 앞서 말했듯이 이미 시효를 잃은 것이다. 이제 우리는 현대미술을 주체적 입장에서 수용하고 그런 입장에 서서 한국 현대미술사를 조명하여야 할 지점에 서 있다고 자부한다. 그 자부할 수 있는 근거는 이번 전람회의 제4부에서 찾아보아야 할 것으로 믿는다.

[……]

필자는 「서언」의 말미에 한국 현대미술의 주체성을 말하면서 《20년의 동향전》 제4부에 큰 비중을 두며 자부심을 피력했지만, 사실 오늘의 한국 현대미술 상황은 여기에서 이렇다 저렇다 단정 짓는 것은 모험에 속한다. 필자는 여기서 단지 앙포르멜 운동에서 비롯한 전위 정신이 기하학적 추상을 거쳐 면면히 이어져 내려와 개념예술의 연습을 통하여 크게 논리적 훈련의 세례를 받으며 새로운 예술 개념의 정립을 위하여 안간힘을 쓴 결과 새로운 평면 회화의 가능성을 다져가는 단계에 현재 와 있음을 이번 《한국 현대미술 20년의 동향전》에서 확인했노라는 정도로 이 글을 맺고자 한다.

(출전: 『공간』, 1979년 1월호)

2부
추상

그림1 　김환기, ‹16-IV-70 #166›, 1970, 코튼에 유채, 236×172cm. ‹어디서 무엇이 되어 다시 만나랴› 연작. 개인 소장

1950-70년대 한국 미술에서 추상

신정훈

추상은 1950년대부터 1970년대까지 한국 미술의 담론에서 최고의 시기를 구가한
듯 보인다. 1930년대 후반 일제강점기 조선 화단에 소개되었지만 이내 잠복한
추상은 전쟁 직후인 1950년대 초중반 한국 미술의 현대화를 위한 방법으로 복귀하여
도약의 계기를 마련한다. 그리고 1960년대 '앵포르멜' 화풍의 안착으로 미술대학과
대한민국미술전람회(이하 국전)에서 자연주의적 묘사에 근거를 둔 사실주의 화풍과
지배권을 양분하고 1970년대 '모노크롬' 화풍이 고급 미술 제도의 보증을 받으면서
그 위상은 절정에 이른다. 그러나 1980년대 민중미술의 부상으로 '외세적', '자폐적',
'현학적', '은자적'이라는 쏟아지는 비난을 마주하고 독보적 위상을 마감하게 된다.
이렇게 추상이 한국 미술의 지배적인 실천이 되는 데에 30년 정도의 시간밖에
걸리지 않았다. 이와 같은 전개가 전후 한국 미술의 취약성과 국제 미술계에 대한
의존성(혹은 '새것 콤플렉스')을 보여주는 일이라 지적할 수도 있을 것이다. 그러나
짧은 시간 내에 추상의 부상과 지배를 이해하는 보다 생산적인 접근법은 그것이
변주를 거듭하며 당대 정치적, 사회적, 문화적, 미술적 관심사와 쟁점이 다뤄내는
장으로 기능했기 때문은 아니었는지 생각해보는 일이다. 이 글은 어떻게 추상이
현대, 전통, 전위, 제도, 현실, 냉전, 근대화, 모방, 주체 등을 둘러싼 전후 한국 미술의
핵심적인 쟁점들과 결부되었는지 살펴보는 시도이다. 이를 통해 50년대에서 70년대
이르는 시기에 추상이 한국 미술의 장에 부상하고 변신하고 착근되고 흔들리는
부침의 궤적을 당대 한국의 역사적 배경 속에서 파악하고자 한다.

1. 추상의 복구와 변조: 기하학적인 것에서 표현적인 것으로

추상이 처음부터 환영받은 것은 아니었다. 그것은 1930년대 말 '전위', '현대' 같은
기대를 담은 표현들을 통해 초현실주의와 함께 일제강점기 조선 화단에 소개된 바

있었다. 이 시기 추상은 무엇보다도 문명의 조형이었다. 이것은 추상이 국제적인 선진 미술의 방식이라 간주되었기 때문만은 아니었다. 외관의 모사가 아닌 이면의 본질을 추출하는 이지적인 행위라는 점에서, 그리고 그 기하학적 면모가 근대문명의 합리적 정신과 결을 같이한다고 여겨졌기에 더욱 그러했다. 그런데 이런 이해는 추상의 안착을 방해하기도 했다. 이 땅의 감성 내지 조건에 부적합하다 여겨졌고 '도안'이나 '장식'으로 폄하되었다.[1] 따라서 추상은 그대로 구사될 수 없었다. 재현적인 관습과 협상하고 이 땅의 것이라 간주되는 모티프와 결부되는 일을 통해서 어떤 생경함 내지 위화감이 완화될 필요가 있었다. 한국 화단에 추상의 도입과 정착에 핵심적 역할을 한 김환기와 유영국은 해방 직후 '신사실'이라는 이름 아래 순수 추상의 관념이나 엄격한 기하학으로부터 거리를 둔 자연 풍경과 전통적 기물을 떠올리는 요소를 도입하며 한국적 추상을 모색했다.

추상에 대한 기대가 본격화된 것은 1950년대 초 한국전쟁을 거친 직후의 일이다. 전쟁의 폐허 속에서 한국 미술이 국제적으로 고립되고 시대적으로 뒤처져 있다는 불안이 비등했고 이런 상황은 현대의 열망이라 부를 수 있는 것에 불을 지폈다. 냉전 지형의 정착으로 해방공간을 달궜던 민족주의와 민주주의 미술론이 잠복하고 후기식민적 망각 의지로 전통이 폄하되면서 '새로운 시작'은 유일한 목표가 되었다. 추상은 자연이나 외부 대상과 절연하고 문학의 서사성과 결별한다는 점에서 그 기대의 주요 방식으로 운위되었다. 물론 추상만이 미술적 현대의 방법은 아니었다. 전쟁 직후 한국 미술의 새로운 토대는 다양한 방식으로 상상되었다. 김환기, 김병기, 유영국, 박고석, 이중섭, 장욱진, 한묵 등과 같이 1910년대생 작가들은 추상뿐만 아니라 표현주의나 야수파의 '데포르메', 함께 있을 것 같지 않은 장면의 병치가 제공하는 초현실주의적 '포에시스', 각진 단면의 해체와 재구축의 '큐비즘', 그리고 낙서나 아이들의 그림을 연상시키는 소박한 '원시주의' 등을 제안했다. 이들은 조선미술전람회에서 대한민국미술전람회로 이어지는 관학파 '사실주의'와 스스로를 구분 지으며 '재야'를 자처했다.

그러나 50년대 중반으로 이행하며 현대미술의 방향은 추상으로 수렴되었다. 그 시작에 있어서 추상이란 1930년대 도입 당시의 용법과 크게 다르지 않았다. 큐비즘 혹은 세잔으로 계보를 거슬러 올라가는 다소 느슨한 정의를 갖는 것으로서 형태의 단순화, 화면의 순수화, 대상의 본질 내지 질서의 포착을 함축했고 직선과 각진 면을 중심으로 하는 소위 기하학적 형태를 취했다. 이런 함축과 외양은 근대성의 물질적

1 당시 추상에 대한 논의는 다음을 참조. 오지호, 「순수회화론」, 『동아일보』, 1938년 8월 21-24일 자; 김환기, 「추상주의소론」, 『조선일보』, 1939년 6월 11일 자; 정현웅, 「추상주의회화」, 『조선일보』, 1939년 6월 2일 자; 김환기, 「구하던 일년」, 『문장』, 1940년 12월호.

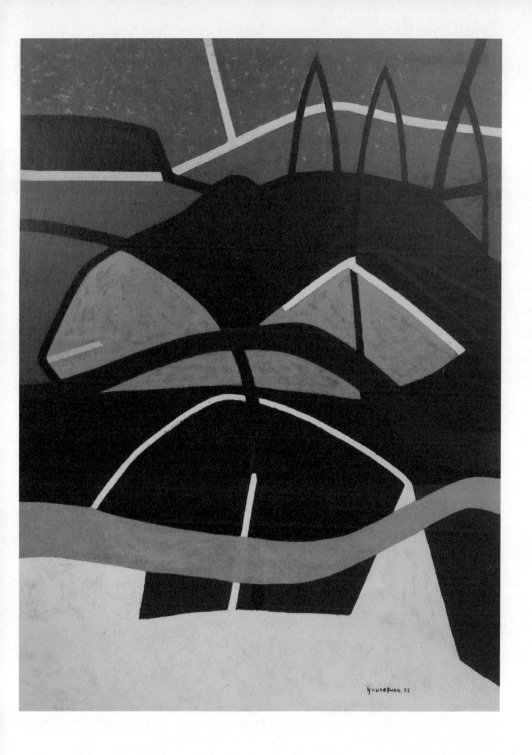

그림2　유영국, ⟨산 있는 그림⟩, 1955, 캔버스에 유채, 130×97cm. 유영국미술문화재단 제공

조건과 이지적 혹은 합리적 정신의 시각적 구현으로 받아들여지곤 했다. 1955년 한묵은 「추상회화 고찰—본질과 객관성」에서 "현대는 확실히 사진, 영화, 텔레비죤, 전기, 원자 시대이다. 이런 원자적 현실을 옳게 파악하기 위하여는 [······] 단순화에 노력하지 않을 수 없으며 그럴라치면 응당 모든 형태는 기하학적인 순수 형태로 환원하기로 마련이다"라고 언급한다.[2] 이처럼 미술사적으로 선진적인 것이면서 근대성(modernity)과 공명한다는 점에서, 즉 미술적으로 현대적이면서 현대의 미술이라는 점에서, 이와 같은 추상은 전쟁 폐허로부터 복구와 재건을 꿈꾸던 시기의 요구를 담고 있었다. 1957년 미술가, 건축가, 인테리어 디자이너 등에 의해 조직된 신조형파는 기하학적 조형을 이차원의 화면에서부터 일상의 인프라스트럭쳐까지 확장시키고자 했다. 변영원은 '기하학적 정신'을 외치며 추상이 "현실과 생활에 종합될 때 소용구(小用具)에서 가구, 기구, 건축, 기계 등 조형물은 물론 도시계획과 발명물까지" 자리할 것이라 주장했다.[3]

　　그러나 물질적 근대성의 열망과 결부되어 힘을 얻은 추상의 모델은 오래 지속되지 않았다. 그 지성주의적 접근법과 기하학적 외양에 대한 거부감은 뿌리 깊은 것이었다. 그런 접근법과 외양이 이 땅의 기질에 적합한가, '지금 여기'의 조건에 부합하는가를 둘러싼 의구심은 거두어지지 않았다. 이런 맥락에서 전쟁 직후 추상의 제안에 있어서 관건은 기성 모델의 조정 내지 토착화였다. 전후 추상 논의의 문을 연 김병기와 한묵에게 이 과제는 핵심적이었다.[4] 그들은 추상이 외양이 아닌 본질을 꿰뚫는 것이라면 그것은 사의(寫意)적이고 정신적 본질의 묘파를 중심으로 하는 동양 미술에 이미 있는 것이라 주장했다("동양 미술의 전통은 처음부터 회화의 본질인 추상성을 담은 채 흘러나왔다").[5] 이 접근법은 추상 모델이 이지적 함축을 갖는 '기하학적인 것'에서 즉흥적 면모를 보이는 '표현적인 것'으로 가는 문을 열었다. 동양의 '기운'과 서양의 '표현'이 유사하다는 주장은 외래 미술 관념의 생경함을 다뤄내야 하는 서양화단만의 해법은 아니었다.[6] 그것은 또한 현대를 향한 시대적 추구로 갱신이 절실했던 동양화단의 주장이기도 했다. 이처럼 한국 화단 두 진영 모두의 목소리였기에 그 동양주의적 추상 이해는 더욱 강력했다.

2　　한묵, 「추상회화고찰—본질과 객관성」, 『문학예술』, 1955년 10월, 81-84.

3　　변영원, 「변영원 추상예술론: 선과 색의 신조형」; 오상길 엮음, 『한국현대미술 다시 읽기 IV』 Vol.1(서울: ICAS, 2004), 210-214 재수록.

4　　김병기, 「추상회화의 문제」, 『사상계』, 1953년 9월, 170-176; 한묵, 「추상회화고찰—본질과 객관성」; 한묵, 「현대회화의 추상성 문제: 그 발전 과정과 현재적 의의」, 『현대공론』, 1954년 9월.

5　　김병기, 같은 글.

6　　'기운'과 '표현'의 동일시는 정무정의 논문 참조. 정무정, 「1950-1970년대 권영우의 작품과 '동양화' 개념의 변화」, 『한국근현대미술사학』 32집(2016): 322.

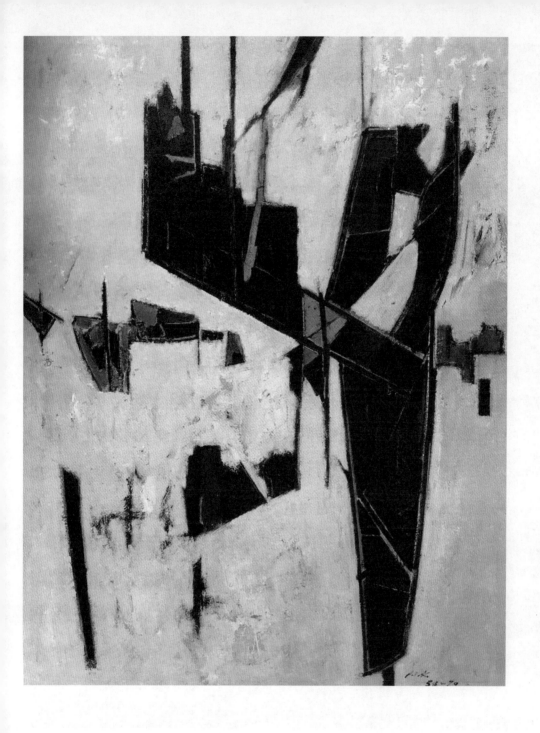

그림3　김병기, 〈가로수〉, 1956, 캔버스에 유채, 125.5×96cm. 국립현대미술관 소장

그림4 박서보, ‹회화(繪畵) No.1–57›, 1957, 캔버스에 유채, 95×82cm. 작가 제공

그런데 표현주의적 추상으로의 전환에는 다른 보다 근본적인 계기가 있었다. 그것은 '현대'가 재규정되는 일이었다. 전쟁 직후 현대는 물질적 근대성만을 의미하지 않게 되었다. 아니 그것은 '기차'나 '비행기'만이 아니라 '제트기'와 '원자탄'으로 대표되었고, 따라서 첨단, 발전, 풍요만이 아니라 비합리, 불안, 혼돈을 함축하게 되었다. 이와 같은 현대의 함축의 전환에 있어서 미술가이자 평론가였던 김영주의 역할은 주요했다.[7] 1956년에 여러 글을 통해서 그는 현대의 미술이란 전쟁 이후의 '시대성', '현실감', '현대성'을 다루는 것이라 강조하며 기하학적 질서라기보다 불가해한 혼돈을 표현하는 일이라 역설했다. 그의 '신표현주의'의 제안은 이전의 전위였던 (기하학적) 추상과 초현실주의의 변증법적 종합으로서, 장식화와 문학화를 넘어서 시대의 불안을 다뤄내야 함을 주장했다. 그는 당대 주요 미술가들과 거리를 두는 방식으로 이와 같은 자신의 미학을 설파했다. 1956년 김영주는 김환기 도불전에 대한 평에서 그의 작품이 "리화인한 감정의 교류에서 높은 격조를 띠운 예술의 기준을 자아내고 있는 대신에 소중한 현실감이 사유의 자태에서 보다 절실하게 우러나오지 못"하다 지적하며 "현대성을 뒷받침으로 하는 의식의 콤플렉스와 불안의 세계 긍정에서 일으켜지는 설화가 부족"하다고 언급한다. 비슷한 논조는 장욱진의 작품에 향하기도 한다. 김영주는 그의 소박함과 개성에 이끌리지만 그의 작품에는 '현대미'와 '시대성'이 부재하다고 언급한다.[8] 1950년대 중반 한국 미술에서 동양적 사의성과 전후의 시대성이 논의되며 추상의 모델은 기하학적인 것에서 표현적인 것으로 전환되고 있었다. 이 전환은 유럽과 미국 화단의 변화와 무관하지 않았다. 미술사학자 세르지 기보(Serge Guilbaut)는 1940-50년대 프랑스 추상이 기하학에서 표현주의로 이행했음을 지적하면서, 합리적이고 질서정연한 세계에 대한 유토피아적 관념을 담고 있는 기하학적 추상이 인간의 심연에 놓인 비인간성과 의식을 관장하는 듯 보이는 무의식의 존재를 확인하게 만든 2차 대전 이후 지속될 수 없었다고 설명한다.[9] 전쟁 이후 한국 미술은 구미 미술계와 기대치 않게 묘한 동시성을 경험한다. 이는 50년대 말 격정적인 붓질과 감정으로 충전된 앵포르멜 화면이 안착하는 배경이 된다.

7 "미의식의 종합, 형식의 지양, 현실감을 위한 주제의식의 추궁 등은 순수미술의 이념과 배치되는 것이지만 그러나 장식성, 유형화, 문학적인 감정이입에 의해서는 오늘날 새로운 문제를 조성할 수 없는 것도 사실이다. 이미 이루어진 것들의 되풀이와 형식의 순수한 반영은 현대성을 띠운 미술의 이념으로 간주할 수 없는 것도 사실이다." 김영주, 「현대미술의 방향」(상), 『조선일보』, 1956년 3월 13일 자 참조.

8 김영주, 「김환기 도불전」, 『한국일보』, 1956년 2월 8일 자; 김영주, 「그 의도와 결과를: 제2회 백우회전 평(上)」, 『조선일보』, 1956년 6월 29일 자.

9 이 변화에 대해서, Serge Guilbaut, *Be-Bomb* (Barcelona: Museu d'Art Contemporani de Barcelona, Museo Nacional Centro de Arte Reina Sofia, 2008) 참조.

2. '앵포르멜' 효과: 추상의 확산과 격하, 한국 현대미술의 토대 만들기

1958년 3회, 4회 《현대미술가협회전》을 통해 강렬한 색조의 붓질과 거친 표면의
물질성이 두드러진 큰 화면의 추상이 공식화된다. '앵포르멜'이라 불리게 되는
이 외래의 형식은 1950년대 중반부터 해외 미술 정보를 통해 알려져 있었고
몇몇 작가들에 의해 개별적으로 구사된 바 있었다. 따라서 그 등장이 놀라운
일은 아니었다. 그러나 그 확산은 주목할 만하다. 김창열, 박서보, 윤명로
등 해방 직후 대한민국의 미술대학을 나온 젊은 작가들이 주도하게 되는 이
사조는 《현대작가초대전》(1959), 《벽전》(1960), 《60년 미협전》(1960), 제2회
파리비엔날레(1961)를 통해 한국 화단을 대표하는 흐름으로 자리한다. 그 영향은
20-30대의 젊은 세대의 미술가들에 한정되지 않았다. 한묵, 유영국과 같은 중견
작가에게서, 그리고 이응로의 경우에서 볼 수 있듯 동양화단에서도 확인된다.
　　앵포르멜 화풍의 등장은 한국 미술의 역사에서 주요한 변곡점으로 논의된다.
당시에도 그것은 고답적인 '아카데미즘' 사실주의나 여전히 재현적인 '애매'하고
'타협'적인 1세대 추상과 달리, 화면에 어떤 외부 세계의 형상도 찾아볼 수 없는
비대상적 혹은 비재현적 추상의 도래로 받아들여졌다. 따라서 '근대미술' 혹은
'모던 아트'와 구분되는 '현대미술'의 기대에 부응하는 바가 있었다.[10] 그러나 그
추상이 엄격한 의미에서 화면 밖 세계로부터 자율적이고 비대상적인 것은 아니었다.
1960년 파리 체류 중인 박서보는 스승인 김환기에게 보내는 편지에서 추상의
어려움을 토로하면서, "구상이라면 그들의 대상이 외적 조건에 있지만 추상은 내적
조건에서 출발하며 또 표현코자 하는 대상이 자신이기 때문에 자신의 실존에 대한
엄숙한 그리고 진정한 증언"이 된다고 언급한 바 있다.[11] 이 진술은 추상이 외부
세계는 아니더라도 작가의 내부라는 여전히 무엇에 '대한 것'임을 말한다. 실제로
앵포르멜 화면의 확산과 안착에 있어서 화면 밖 세계와의 결부는 핵심적이었다.
동양적 사의성이든, 이성적이라기보다 직관적이라 간주되는 한국인의 기질이든,
한국전쟁 이후 혼돈의 시대성과 그에 연관된 전후 세대의 심리든, 앵포르멜 화면은
그 외부에 있는 것과 연관되어 이해되었다. 특히 시대성(그리고 전후 세대의 심리적
조건)은 원천의 외래성에도 불구하고 그 추상의 발생이 필연적이라 간주된 이유였다.
1958년 11월 현대미협 4회전에 대한 한 전시평은 그 논리의 이른 사례를 제공한다.

10　　앵포르멜 세대의 등장 직전인 1958년 초 세대론에 대한 논의가 등장한다. 이경성, 「한국현대회화의 분포도—
　　　세계조류와 겨누어본 스케취」, 『서울신문』, 1958년 3월 5일 자; 방근택, 「회화의 현대화 문제: 작가의 자기방법 확립을
　　　위한 검토」, 『연합신문』, 1958년 3월 12일 자; 방근택, 「과도기적 해체본의」, 『동아일보』, 1958년 11월 25일 자.

11　　박서보, 「파리통신: 김환기에게 보내는 편지」, 『홍대주보』, 1961년 9월 15일 자.

"우리를 에워싼 사회 상황이 암담한 것을 생각하면 한국적 축소판 앵휘르멜이 창궐할 사회 배경은 있는 것"이라 주장하면서 앵포르멜 추상이 "자학적 표정을 통하여 들려오는 전후라는 계절—거기서 살고 있는 사람들의 육성"으로 설명된다.[12] '전쟁 내러티브'라 부를 수 있는 이 사유 방식은 이후 앵포르멜 작가들과 평론가들에 의해 반복된다. 그리고 1960년대 후반 앵포르멜 회화의 역사적 공인에 기여한다. 이처럼 앵포르멜 추상은 재현적이지는 않지만 화면 외부의 것을 시사한다는 점에서 은유적, 따라서 구상적(figurative)이었다.[13]

이런 점에서 한국 앵포르멜의 역사적 의의는 그 비대상적이고 비재현적 면모와는 다른 맥락에서 찾아볼 수 있을 것이다. 어떤 면에서 그것은 그 화풍이 성공적이기 때문보다 논쟁을 일으켜 성찰을 야기했다는 점에 있을지 모른다. 사실 앵포르멜 화풍의 확산으로 추상은 한국 미술의 주요한 형식이 된다. 1961년 국전 서양화부가 '구상', '반추상', '추상'으로 나누어 접수받고 1969년 '구상'과 '비구상'으로 나뉘어 전시되는 일은 단적인 사례이다. 이것은 추상의 공세로 국전의 주도권을 '아카데미' 사실주의와 양분하는 상황을 시사한다.[14] 그러나 추상의 양적 확산과 제도적 안착에도 불구하고(혹은 그로 인해서) 그 실질적인 위상은 흔들리게 된다. 김환기, 이경성, 김병기, 김영주 등 1950년대 한국 미술의 새로운 시작을 고민했던 이들에게 앵포르멜 화풍은 의심스러웠다. "오늘 미술학교 1학년생이 앵포르멜이 가능하다는 것을 어느 천재의 기성 화가가 지도할 수 있었던지 경탄해 마지않는다"는 김환기의 반어적인 탄식은 의미심장하다.[15] 그들에게 전후 세대의 추상은 "모방"으로서, "이데", "방법", "자기"가 결여된 것이었다.[16] 이는 추상 일반에 대한 의심으로 확산되었다. 추상은 정교한 묘사 능력을 갖추지 못한 이들이 달려가는 곳이라는 비난을 받기도 했다.

이와 같은 화단 내 이견들의 경합은 그 방향과 방법을 둘러싸고 여러 가치와

12 「기성화단에 홍소하는 이색적 작가군」, 『한국일보』, 1958년 11월 30일 자.

13 1950년대 추상표현주의와 앵포르멜의 은유적 혹은 구상적 면모에 대해서는 Michael Leja, *Reframing Abstract Expressionism: Subjectivity and Painting in the 1940s* (New Haven: Yale University Press, 1993); Serge Guilbaut, *Be-Bomb* 참조.

14 1960년대 구상의 여러 의미에 대해서는 김이순, 「한국 구상조각의 외연과 내포」, 『한국근현대미술사학』 15집 (2005): 89-116 참조.

15 「62년 상반기의 화단 유사형의 추상화들」, 『동아일보』, 1962년 7월 5일 자; 김환기, 「전위미술의 도전」, 『현대인 강좌』 3 (서울: 박영사, 1962): 83-93.

16 김영주, 「우리 현대미술의 전망: 제3회 현대작가전을 보고」, 『조선일보』, 1959년 5월 1-3일 자; 김병기, 「회화의 현대적 설정문제, 한국미술과 세계미술」, 『동아일보』, 1959년 5월 30일 자; 김병기·김창열, 「전진하는 현대미술의 자세」, 『조선일보』, 1961년 3월 26일 자; 이경성, 「소리는 있어도 말이 없다—현대작가전에 나타난 네오 다다이즘의 제문제」, 『신사조』 5호, 1962년 6월.

관념이 경쟁하게 됨을 의미한다. 사실 전쟁 직후 한국 미술은 '현대', '추상', '전위'를 목표로 내달렸고 앵포르멜 화풍의 등장은 그들의 삼위일체로 이해될 수 있었다. 그러나 60년대로 넘어가며 그 삼위일체는 해체 수순을 밟는다. 아카데미 사실주의가 저변을 굳건히 지키고 있다는 점에서 추상은 여전히 현대적인 것이었지만 모방 혐의와 제도화는 전위의 주장을 약화시켰다. 이렇게 한국 미술의 미래를 놓고 이견들이 경쟁하며 전쟁 직후 고립과 지체의 시급성이 추동하던 '1950년대'는 막을 내린다. 추상의 물신적 지위는 흔들리고 구상의 의미와 그에 대한 입장은 다변화된다. 60년대 초 김병기가 추상보다 담담한 재현이나 '반추상' 작품들을 두고 "밀착", "정직", "연륜"을 내세워 호의를 표하는 일은 의미심장하다.[17] 60년대에 들어서며 '현대', '추상', '전위'는 '전통', '구상', '주체', '자기' 등과 경합한다. 세대 간 현대미술을 둘러싼 견해차가 쟁점이 되고 여러 가치들이 경합하는 토대가 형성된다.

3. '추상 이후의 미술' 시대의 추상: 구상적인 것에서 즉물적인 것으로

60년대 초중반 추상의 위상 변화는 구미 화단의 그것과 무관하지 않았다. 프랑스의 시각예술연구그룹(GRAV)이나 누보레알리즘, 미국의 네오다다와 팝아트는 구체적인 형상, 일상의 오브제, 실제 환경을 불러들였다. 표현주의 추상이 막을 내리고 재현과 지시성이 복귀하는 국제 화단의 변화는 1961년 파리비엔날레와 1963년 상파울루비엔날레에 한국이 참가하게 되면서 즉각적으로 알려졌다. 작가와 통신원의 현지 리포트는 '추상 이후의 미술'의 도래를 타진했고 1960년대 중반 한국 화단은 새로운 구미 사조의 도입을 논의하기 시작한다.[18]

한국 화단의 키워드는 이제 추상보다는 구상이었다. 추상의 지위가 흔들리면서 구상이 주목을 받았는데, 이는 구상이 추상에 반하는 실천과 추상을 갱신하는 실천 모두를 지칭하게 되면서 더욱 그러했다. '추상과 구상'이라는 통상적인 구분법처럼 구상은 무엇보다도 전통적인 '아카데미' 사실주의를 의미했다. 그러나 이 관습적인 용법을 넘어 구상을 규정함으로써 한국 미술의 새로운 가능성을 타진하려는 움직임이 등장했다. 김병기, 박서보, 김영주, 이일에게 구상이란 과거의 전통적인 사실주의가 아니었다. 그들에게 구상이란 1940-50년대 구미의 앵포르멜과 추상표현주의의 등장으로 우세종이 된 추상 '이전'으로 복귀가 아니라 그 '이후'로

17 김병기, 「국전의 방향—아카데미즘과 아방가르드의 양립을 위하여」, 『사상계』, 1961년 12월, 308-313.

18 이일, 「현대예술은 항거의 예술 아닌 참여의 예술」, 『홍대학보』, 1965년 11월 15일 자; 방근택, 「전위예술론」, 『현대문학』, 1965년 9월, 263-268; 방근택, 「한국인의 현대미술」, 『세대』, 1965년 10월, 340-353.

그림5 윤명로, ‹벽B›, 1959, 캔버스에 유채, 85.5×116cm. 개인 소장

그림6 전성우, ‹색동만다라 #62›, 1968, 캔버스에 유채, 226×145cm. 서울시립미술관 소장

나아감을 의미했다.[19] 이일에 따르면 그것은 "추상적 체험을 살린 후에 발견되는 보다
광범위한 전망과 가능성"을 담는다.[20] "'구상'의 문제를 이러한 변증법적 입장에서—
다시 말하면 추상의 물결에 대한 반동으로서가 아니라 추상적 표현의 교훈을 자신의
것으로서 섭취"함으로써 구상은 '사실'에서 분리되어 '추상과 구상'의 이분법을
넘어서는 방식으로 재규정된다. 그러나 구상을 재정의하는 노력에도 불구하고 그
용어의 관습적 용법은 지속되었다. 따라서 추상에 대립하기보다 그것을 지양하는
방식으로 구상을 새롭게 정의하려는 노력은 이후 1970년대 '형상', '새구상' 같은
신조어를 불러들인다.

　　1960년대 중반 '추상 이후의 미술'의 국제적인 흐름을 목도하며 추상의
주창자들은 변신을 고민했고 추상의 공세에 주춤하던 기성 화가들은 복권을 노렸다.
양 진영은 각자 자신의 정의에 따른 '구상'을 갖고 대립했기에 그 용어는 전례 없는
가시성을 누렸다. 그런데 이처럼 구상을 재규정하는 일은 추상을 재규정하는
일이기도 하다. 이일은 당시 "우리나라 미술에 '구상' 미술이 과연 존재했었는가"를
물으며 추상의 가능성을 선취한 구상의 부재를 아쉬워했다. 이와 같이 추상과
구상의 구분이 대상을 그리는 재현 여부에 따른 것이 아니게 되면, 비슷한 방식으로
한국 미술에서 '추상'이 과연 존재했는지 또한 물음의 대상이 된다. 사실 한국에서
추상이란 새로운 의미의 구상과 멀리 있지 않은 것은 아닌가? 즉 '신사실파'의
추상이든 '현대미협'의 추상이든 화면 외부와의 연관이 미술의 생산과 수용에
핵심적이라는 점에서, 한국 미술에서 추상은 형태적 모방은 아니지만 비유적인
연상을 불러일으킨다는 점에서 구상적(figurative)인 것은 아니었나?[21]

　　이런 수사적 질문은 1960년대 후반에도 유효하다. 1960년대 중반 앵포르멜
추상 이후 화단의 '침묵'을 깨뜨린 것은 지그재그 형태의 패턴이나 반복되는 색
띠를 특징으로 하는 균일한 표면의 추상이었다. 이 경향은 즉흥적인 제스처와
물질적인 텍스처가 두드러진 이전의 표현주의적 추상과는 일견 대립적이다. 그러나
그와 다르지 않게 구상적이었다. 그 등장이 '옵'과 '팝'의 국제적 경향과 연관이
있었지만(혹은 바로 그 때문에) 이들 '기하학적' 추상은 한국적이라 간주되는 색동을

19　　김영주, 「추상·구상·사실」, 『한국일보』, 1963년 8월 20일; 이일, 「추상과 구상의 변증법—'오늘의 형상'의 주변」,
　　　『공간』, 1968년 7월호, 62-69.

20　　이일, 위의 글, 62.

21　　앵포르멜의 정당성의 주장에 있어서 한국전쟁 이후 세대의 외침이라는 주장은 대표적이다. 이일, 「우리나라 미술의
　　　동향—추상 예술 전후」, 『창작과 비평』, 1967년 봄, 60-68; 김영주·박서보, 「박서보와의 대담: 추상운동 10년, 그
　　　유산과 전망」, 『공간』, 1967년 12월, 88-89. 한편, '구상적인 것(the figurative)'과 '추상적인 것(the abstract)', 그리고
　　　'즉물적인 것(the literal)'에 대한 구분은 다음을 참조하라. Robert Slifkin, *Out of Time: Philip Guston and the
　　　Refiguration of Postwar American Art* (Los Angeles and Berkeley: University of California Press, 2013).

그림7 하종현, 〈도시계획백서〉, 1970, 캔버스에 유채, 80×80cm. 국립현대미술관 소장

암시하거나 "도시계획백서" 같은 제목을 통해 60년대 말 한국의 근대화와 도시화를 가리켰다. 이처럼 한국 미술의 추상이 지속적으로 구상적이라면, 이를 한국 미술에 내재한 구조적 속성으로 이해해볼 수 있을 것이다. 20세기 한국 미술이 서구 미술의 담론과 제도의 도입을 통해 전개되기에 그 소망스럽지 못한 과정을 교정하거나 상쇄하는 어떤 윤리의 작동이라고 말이다. '토착화', '소화', '자기화'를 통해 항상적인 '모방'의 혐의를 벗고 '필연'을 확보하는 노력, 외래의 것을 이 땅의 조건, 특질, 요구에 밀착시키는 과정에서 야기되는 구조적 구상성으로 말이다.[22]

이런 맥락에서 1960년대 말 한국 미술의 역사적 의의는 '반구상적(anti-figurative)' 혹은 '반환영주의적(anti-illusionist)' 추상에 대한 고민이 본격화된다는 점이다. 이는 단순히 외부 대상의 모방적 재현을 없애는 일이라기보다 근본적인 차원에서 깊이의 환영을 제거하여 어떤 연상이나 해석에 저항하는 화면을 선보여 그 조형적 특질에 주목하게 만드는 일이다. 1969년에 결성된 한국아방가르드협회(이하 'AG')는 이와 같은 관심 내지 태도가 한국 화단에 작동하고 있었음을 드러내는 대표적인 사례이다. 협회지 『AG』1호에 실린 최명영의 「새로운 미의식과 그 조형적 설정」은 그 고민을 구체적으로 담는다. 이 글에 따르면, 그의 작품 제작의 목표는 화면 요소들 사이에 "동시적 비존"을 만들어내는 것이다. 그렇지 않으면 요소들 사이에 "중층 작용에 빠져 감각적인 신선함"을 잃게 되는데, 왜냐하면 "중층 작용은 즉시 우리에게 심층 작용을 강요"하고 그렇게 되면 "작품 자체도 지나치게 서술적인 것이 되어 감각적인 대화가 불가능"하기 때문이다.[23] 따라서 대칭이나 반복을 통해 화면 내 중심과 주변, 형상(figure)과 배경(ground) 사이의 위계를 제거한다. 이와 같은 비위계적 화면 앞에서 관객은 시각 요소들 간 관계를 설정하며 시작되는 주관적인 해석의 여정 대신 화면이 제공하는 감각에 몰두하게 된다. 최명영의 글 외에도 1969년부터 1971년까지 총 4호에 걸쳐 발행된 『AG』의 여러 글에는 '몰관계', '동시적', '균질화', '비개성적', '비인칭적', '객관적', '즉물적' 등 한국 미술의 논의에서는 전례 없는 용어들이 등장한다. 이들은 '반구상적' 혹은 '반환영주의적' 작품 제작의 방식과 효과를 지적한다.[24]

1960년대 말 이와 같은 새로운 접근법의 부상에 있어서 해외 미술이론의

22 '윤리'에 대해서는 서유리, 「한국 근대의 기하학적 추상 디자인과 추상미술 담론: 1920-30년대의 잡지 표지 디자인을 중심으로」, 『미술사학보』43집(2010): 171-211 참조. '필연'에 대해서는 졸고, 「모방과 필연: 1950-60년대 한국 미술비평의 쟁점」, 『미술사와 시각문화』19권(2017): 126-151 참조.

23 최명영, 「새로운 미의식과 그 조형적 설정」, 『AG』1호(1969): 16-19.

24 최명영, 위의 글; 하종현, 「한국미술 70년대를 맞으면서」, 『AG』2호(1970): 2-3; 오광수, 「한국미술의 비평적 전망」, 『AG』3호(1970): 36-40; 김인환, 「한국 미술 60년대의 결산」, 『AG』3호(1970): 23-30.

영향은 핵심적이다. 당시 클레멘트 그린버그의 모더니즘론과 이우환의 만남의 현상학이 소개된 일은 우연이 아닐 것이다.[25] 자의적인 해석이나 주관적인 의미 부여에 저항하는 이들 이론의 영향은 1970년대 한국 미술의 풍경을 이전과 확연히 바꿔놓는다. 그런데 영향을 지적하기보다 영향이 될 수 있었던 이유를 생각해볼 필요가 있다. 어떤 이유에서 그 논의들은 한국 미술가들의 공감을 불러일으켰는가, 그것들이 이해될 수 있던 조건 내지 체험은 무엇이었나. 그 이론 자체가 갖는 명료함과 한국 화단에 축적된 미술에 대한 지식은 핵심적일 것이다. 그러나 보다 넓은 맥락에서 한국아방가르드 그룹 회원들이 도시화와 테크놀로지의 변화에 민감하게 반응했음은 의미심장하다. 앞서 언급한 것처럼 직선, 사선, 지그재그의 띠, 혹은 삼각형, 사각형, 원통형 모티프가 반복되어 패턴을 이루는 기하학적 형태와 '하드-에지'의 표면은 '조국 근대화'로 가속화되는 도시화와 공업화의 사회적 형태와 무관하지 않았다. 그러나 이와 같은 구상적 차원을 넘어서 규격화, 표준화, 효율성을 따라 무의도적으로 나온 건축적 혹은 산업적 산물이 불러일으키는 미감은 대상에 무엇인가 담겨 있다는 환영의 차원을 제거한 '익명적', '비개인적', '반주관적', '중성적' 효과의 추구가 말이 되는 미술의 방식이라 생각하게 만든 것은 아닌지 논의해볼 수 있다. 이렇게 이해하면 1960년대 말 이들 미술에 던져진 '필연 없는 모방'의 비난은 과도한 것일 수 있다. 실제로 이들은 서구의 팝, 옵, 환경, 해프닝, 라이트 아트, 키네틱 아트의 '모방'으로서, 발생의 조건이 마련되지 않은 채 이 땅에 이식된 "뿌리 없는 꽃"(이경성)이나 "허망한 열병"(김지하), 혹은 "유럽 미술계의 고민을 앞당겨 경험"(조요한)이라 폄하되었다.[26] 그러나 젊은 미술가들에게 그 실천들은 이 땅의 일정한 조건에 착근된 '지금 여기'의 체험과 무관한 것은 아니었다.

4. '반인간주의적' 추상: 추상의 지배와 그 위협

1960년대 말 자리하기 시작한 반환영주의적 접근법은 1970년대 한국 미술의 생산에 주요 태도가 된다. 1974년 창간호이자 마지막 호가 된 미술전문지 『현대미술』에

25 클레멘트 그린버그, 「현대미술의 비평적 전망: 그린버그와의 인터뷰」, 『공간』, 1969년 9월, 77-81; 이우환,
 「일본현대미술의 동향: 현대 일본 미술전을 중심으로」, 『공간』, 1969년 7월, 78-82.
26 관련 문구는 다음을 참조. 이경성, 「시각예술의 추세와 전망—현대작가미술전을 통해서 본」, 『공간』, 1968년 6월,
 66-69; 이경성, 「전위미술 활발 방향모색뿐 수확빈약」, 『중앙일보』, 1969년 9월 22일 자; 김지하, 「현실동인 제1선언」,
 『현실동인 제1선언: 현실동인전에 즈음하여』, 전시 도록(1969); 조요한, 「현대미술의 실험성에 대하여」, 『홍익미술』
 2호(1973): 60.

개제한 이일의 「한국미술, 그 오늘의 얼굴, 또는 그 단층적 진단」은 이를 단적으로 보여준다. 1973년 오리진 창립 10주년 기념전에 쓴 자신의 평문을 인용하며 "오늘의 추상은 주어진 평면 속에다 그 자체로서 결정적으로 규정지어진 절대 공간, 하나의 '현존Presence'을 실현해야 한다. 거기에는 어떠한 일루전도 개재할 수 없으며 [······] 말하자면 한 폭의 회화 작품은 그것이 그것을 내재시키고 있는 구조 자체"라고 언급한다.[27] 여기서 '일루전'의 부재는 화면에 알 수 있는 형상이나 삼차원 깊이의 부재 이상을 가리킨다. 그는 오리진의 회원인 최명영이나 서승원의 비재현적 화면에 대해서 "아직도 조형과 일루저니즘의 잔상을 벗어나지 못하고" 있다고 말한다. 왜냐하면 남겨진 '흔적'은 여전히 "'어떠한 것'의 흔적으로서 남겨져 있고 흔적 자체가 자기 자신을 의미하고 존재할 수 있는 것"이 되지 못하기 때문이다. 이와 같은 비재현적 환영주의라 부를 수 있는 것에 대한 이일의 지적은 이후의 다른 글에서도 보다 명료하게 제시된다. 1978년 《한국현대미술 20년의 동향전》의 도록에서 이일은 1970년대 회화의 특징을 "평면의 회화화"로 요약하며 "일류저니즘이 반드시 재현적 이미지뿐만에 의해 이루어지지 않는다는 사실, 그것을 입증해주고 있는 것이 다름 아닌 몬드리안의 작품"이라 지적하고 그의 구도나 색채 배합에 있어 여전히 "전통적인 공간 일류전, 구체적으로는 후경과 전경, 시쳇말로는 바탕과 형상 사이의 전통적인 위계가 고수"되고 있다고 설명한다.[28]

1970년대 추상에 대한 이일의 설명은 두 이론에 기대고 있는 듯 보인다. '평면'의 언급은 그린버그의 모더니즘 회화론, '현존'이나 '구조'의 언급은 이우환의 논의를 연상시킨다. 주제나 서사의 주관적 여정에 방해받지 않는 자율적인 조형 요소에 대한 순정한 경험을 향한 그린버그식 모더니즘, 그리고 인간의 의식에 의해 대상화되기 이전, 혹은 인간이 부여한 의미와 무관하게 존재하는 세계 그 자체와의 '만남'을 구조화하는 이우환의 현상학, 이 둘은 작품에서 보이는 것이 다른 것을 대리하는 환영을 거부한다. 이제 추상은 세계의 본질을 추출하는 것도 작가의 내면을 표현하는 것도 아니다. 그런 추상은 여전히 그 자신 외에 다른 것을 대신한다는 점에서 은유적이고 비유적이며 구상적이다. 대신 1970년대 추상의 새로운 관념은 의미나 해석으로부터 절연하는 일을 골자로 한다.

70년대의 추상을 이렇게 반환영주의적인 것으로 정의한다면 이는 단순히 회화에 한정되지 않는다. 실제로 이일과 함께 박용숙은 반환영주의적 충동을 1970년대 한국 미술에서의 지배적인 경향으로 지적하곤 했다. 즉 회화에 한정되지 않고 '오브제

27 이일, 「한국미술, 그 오늘의 얼굴—또는 그 단층적 진단」, 『현대미술』, 1974년 4월, 18.

28 이일, 「평면의 회화화」, 『한국의 추상미술—20년의 궤적』(서울: 중앙일보사, 1979), 133.

그림8 이건용, 〈신체드로잉 76-1〉, 1976, 합판에 매직펜, 10.5×91cm, 56.2×91cm, 56.8×91cm, 28.1×91cm, 15.5×91cm. 국립현대미술관 소장

미술'로 확장되고 퍼포먼스 기반의 '이벤트'를 아우른다. 예를 들면, 화면 속 요소들 간 위계적 구성의 구분을 거부하는 방식으로 깊이를 제거하거나(앞서 최명영의 글에서 상술된다), 단순한 행위의 반복을 통해 화면을 채워냄으로써 주관적 의사결정의 계기를 최소화한다(박서보의 묘법은 이와 연관된다: "그의 말에 의하면 캔버스 앞에서도 주객 관계가 성립되지 않는다. 구성도 없으며 중심 기능을 찾는 것도 없다. 화면은 동등한 비율로 꽉 차게 될 뿐이다. 이러한 상태를 순수무의성이라고 말한 박 교수는 결국 목적이 없는 작가로 자신을 규정한다").[29] 혹은 매체나 재료, 중력의 본연적 성질에 말미암은 시각적 사건이 최종 형태가 되게 하거나, 작가의 손을 떠난 레디메이드나 가공의 흔적을 제거한 자연물을 제시한다(1970년대 초 AG의 작업들에 대한 이일의 설명은 이에 해당한다: "세계는 하나의 현실로서 인간의 의식, 인간의 사고 이전에 이미 엄연히 존재하고 있는 것이다. [……] 사물은 그에게 부여된 온갖 속성에서 벗겨져 그 가장 원초적 상태로 되돌아갔다").[30] 또는 몸을 사물처럼 다루거나 행위를 즉물화한다(ST의 이벤트의 경우는 대표적이다).[31]

반환영주의적 태도는 일상적 습관을 거부하는 관람의 방식을 요구한다. 우리는 일상을 살면서 해석을 멈추지 않는다. 해석 없이 보는 일은 많은 노력을 요한다. 따라서 반환영주의적 접근법은 일상의 습관이나 경험에서 쉽게 얻을 수 없는 것이기에 귀한 것이다. 그것이 모더니스트들에게는 거짓과 유혹으로 점철된 타락 이후 시대의 '은총(grace)'이고 만남의 현상학자들에게는 세계 그 자체와의 '상응(correspondence)'이다. 그런데 이렇게 순정하고 초월적인 경험의 추구는 그만큼 일상으로부터의 유리를 시사한다. 실제로 1970년대에 들어서 '미술이 난해하다', '대중이 소외되어 있다'는 불만이 전례 없이 터져 나왔다. 한국 미술에서 추상은 항상적 모방 혐의에 따른 구조적 필연의 요구로 인해 자율적이고 순정한 시각 경험을 추구하기보다 화면 밖 다른 것을 시사하는 일로 절충되지 않았는가? 이처럼 인간주의적 해석이나 투사를 거부하는 반인간주의적 태도는 어떤 이들에게는 비인간적으로 받아들여졌다. 추상미술에 대한 당시 김윤수의 신랄한 비판은 이처럼 미술이 전례 없이 현학적이고 '은자적'으로 변모하던 배경 속에서 이해될 수 있다. 더군다나 그 미술은 이제 안착되기 시작한 고급미술의 제도(국립미술관, 화랑, 미술잡지, 미술시장)의 보증 속에서 한국을 대표하게 되고 그로부터 소외는

29 「묘법전을 가진 실험화가 박서보 교수: "나는 표현 불가능한 화가"」, 『독서신문』, 1973년 10월 21일 자.
30 이일, 「현실과 실현: 71년 AG전을 위한 시론」, 『71—AG전 현실과 실현』, 전시 도록(1971); 이일, 「'70년대'의 화가들— 원초적인 것으로의 회귀를 중심으로」, 『공간』, 1978년 3월, 15-21.
31 박용숙, 「왜 관념예술인가」, 『공간』, 1974년 4월, 8-18; 김용민, 성능경, 이건용, 「사건, 장과 행위의 통합 로지컬 이벤트: 젊은 작가들의 작업과 주장」, 『공간』, 1976년 8월, 42-46.

무지와 무취향 탓이 되고 있었다. 당대 최고의 추상화가로 칭송받던 김환기에 대한 1977년 김윤수의 비판 글은 일종의 충격요법으로 읽힌다. 그 평론가는 노대가의 점화(點畵)에서 "밤하늘을 등지고 점점이 늘어선 북악산과 인왕산의 보안등처럼 그 현실적 의미가 사상된 추상화의 추상 세계"를 확인한다. 밤하늘을 시적으로 수놓는 그 가로등은 유신과 긴급조치 시대 청와대 주변의 보안등이다. 따라서 그 아름다움은 "우리의 삶의 현장—도깨비 같은 정치극, 부정부패, 인간답게 살려는 외침, 삶의 고달픔이나 신음소리에 대해서는 무엇 하나 말하지 못하는 것"이다.[32] 이와 같은 추상에 대한 비판은 1980년대 서사와 구상의 복구를 통해 현실에 말을 거는 민중미술의 등장을 예고한다.

32 김윤수, 「김환기론」, 『창작과 비평』, 1977년 여름, 671.

2부
문헌 자료

추상회화 고찰
—본질과 객관성

한묵

20세기는 추상의 꽃밭을 이루고 있다고 해도 과언이 아니다. 우리들의 주변. 우리들이 살고 있는 건물. 우리들이 사용하고 있는 가구. 단 한 개의 불씨(라이타)까지라도 어느 것 하나 추상의 원리에서 푸러저 나오지 않을 게 없다. 그런데 우리나라에서는 추상의 원리는 극히 난해한 것이 되어 있으며, 이해하기 힘든다는 이유로써 추상회화는 사도시(邪道視)당하고 있는 것이 일반적인 현상인 것이다. 그렇나('그러나'의 오기―편집자 주) 추상회화가 예술가의 독단이며, 자기도취이며 현실 무시라는 비난을 받기에는 그 내용이 너무나 과학성을 띠었으며 그 기능이 너무나 현대 생활양식에 비익(裨益)하는 바가 크지나 않은가. 회화는 반듯이 자연적 외모의 묘사를 갖어야 한다는 낡은 관념으로 하여금 우리들은 추상의 꽃밭에서 살면서 그 향기를 모르는 격이 되고 마랐다. 여기에 어떠한 이해의 문이 있어야 한다는 우리 자신에 현실적 과제를 느끼는 바이다.

추상의 발단(發端)은 임이 오랜 것이다. 서구에 있어서는 현대문화의 시조인 그리샤 시대에 '본질 탐구'의 정신이 철학 과학에 앙양(昂揚)되었을 때, 이미 '추상미'의 존재를 설득한 사람이 있었으며, 이런 정신이 루네상스에 있어 의식화하여 현대에 전달되어왔으며, 동양에 있어서는 추상이라는 것은 동양 정신 그 자체 내에서 성장해왔던 것이다.

그 증거로 서도(書道)를 갖었으며, 도자기에 대한 감상. 정원을 가꾸는 마음씨 등 생활 감정 깊숙이 스며 있는 것이다. 한 획의 필력에도 인격을 보았으며 갸름하다던가 둥글다던가 하는 단순한 형태의 항아리를 들고, 아름답다던가 살결이 고읍다던가 색이 사랐다던가 죽었다던가 하는 자연이 아닌 그저 인공으로 이루어진 '추상적인 형태'에서 이렇게까지 깊은 감동을 갖어보는 마음은 동양 정신에 오래도록 기뜨려온 추상 정신인 것이다. 돌(石) 한 개에 천금의 가격을 부여하는 선조를 우리 동양인들은 이미 갖이고 있었다. 물론 우리가 현재에 접하고 있는 많은 서구의 추상미술이 동양에서 자라난 그것과 같다는 것은 아니다. '본질 탐구'라는 견지에서는 공통된 것이며, 최근에 와서는 서구의 작가들 중에도 동양적인 추상 정신에 입각하여 제작하는 일이 많아졌다. 동양의 그것과 서구의 그것과를 대비한다면 우선 양식적으로는 '면(面)' 해석의 차이를 볼 수 있다. 전자는 기수(奇數)에 일치되고 후자는 우수(偶數)에 속한다고 볼 수 있다. 그래서 동양 미술은 쪼갤 수 없는 여백을 지니는 것이다. 여기에 '여운'이 상당히 중요한 위치를 차지하게 되는 이유가 있는 것이다. 그리고 서구적인 추상 정신은 합리성이라는 '물(物)의 세계'에 참여를 보는데 비해 동양적인 추상 정신을 무(無)의 경지, 허(虛)의 경지라는 정신세계에 공명하는 데 그 특색이 있다고 본다. 나는 지금 이 지면을 빌어 우리가 난해하다는 서구적인 추상회화에 대하여 그 본질과 객관성을 언급하는 데 그치려고 한다.

미술의 오랜 역사는 동서를 막론하고 사실에 그 기초를 두어왔다. 회화는, 사실을 양식처럼 필요로 한다. 그런데 많은 유파가 현대(20세기)에 와서 범람했다. 그것들은 여러 가지 모냥새로 의상을 입고 나타났다. 그렇다고 해서 이것(추상적인 경향)들을 사실이 아니다고 단언해버린다면 본질에서 어긋나는 속단이 되고 만다. 여기에

'구상'과 '추상'이라는 한계가 있을 뿐이지 사실에서의 이탈은 아니다. 그 본질에 있어 '외면 모사' '내면 건설'이라는 각도의 차이가 있을 뿐이라고 본다.

추상회화는 그 본질을 사실에다 둔다. 세잔느의 사실주의가 오늘날의 추상주의를 낳았다는 데 대해서는 아무도 이의(異議)하지 않을 것이다. 이 말에 모순을 느낀다면, 그것은 우리가 사실에 대한 해석이 너무나 개념화된 데에서 기인하는 것이리라. 세잔느는 말했다. "나의 방법, 나의 법전은 사실주의이다. 잘 들어주시오. 크게 넘쳐흐르는 그리고 주저(躊躇)가 없는 사실주의인 것입니다"라고. 세잔느가 추구한 세계를 본질적으로 봤을 때 비(非)사실도 아니오 반(反)사실도 아니오 역시 철저한 사실주의인 것이다.

사실은 외면도 내면도 사실일 것이다. 단지 외면에서 본 인간과 내면에서 본 인간과의 차이가 있을 뿐이다. 그런데 사람들은 외면적인 모습을 나타낸 것에 대해서는 아무런 의심도 품지 않고, 곧장 이해하면서 내면적인 세계를 표현한 것에 대해서는 의심하고 그것에의 접근을 준순(逡巡)하는 이유가 어디에 있을까? 필경 그것은 우리 인간이 너무도 외면적인 세계에서 더 많이 살고 있다는 증거이리라. 세잔느는 하나의 물(자연)에 대했을 때, 물(자연)을 그리는 게 아니라 그것을 그렇게 있게 한 '존재 내용'을 추구하는 것이다. 여기서 그의 표현은 자연의 '외모'가 아니라, 자연의 질서 표현을 갖게 된다. 하나의 물(자연)이 세잔느 앞에 있어서는 그 본래의 형태(외모)는 '존재 내용'에 접근하려는 작가적인 노력에 양보되고 만다. 잠시 물과 화가와의 관계를 세잔느적 방법으로 고찰해보기로 한다.

──여기 하나의 물(자연)이 있다. 그리고 하나의 평면(화포)이 있다. 화가는 물(物)의 리얼(사실)을 이 제한된 평면에다 실현하고저 시도한다.

그럴라치면 물은 개별적인 형(形)으로써 화가에게 저항해온다. 그렇나('그러나'의 오기─편집자 주) 화가는 개별적인 형을 전체적인 존재 내용으로써 포착(捕捉)하려고 한다. 여기서 물(자연)과 화가(인간) 사이에 긴장 상태가 발생하는 것이다. 이 긴장 상태를 우리는 물과의 대결이라고 이름하고 있다. 그런데 물은 영원한 질서를 그 본래의 사명으로 한다. 이 영원한 질서가 화가의 손에 의하여 '미적 구성'이라는 과정을 갖게 된다. 물이 이 '미적 구성'이라는 사명하에서는 그 본래의 생김새로만 있을 수 없게 된다. 때문에 물은 '자연 형태'에서 해탈해서 '순수 형태'에로 넘어가려고 한다. 즉 형(形)은 하나의 움직임을 발산한다. 형은 움직임의 기운을 지니게 되는 것이다. 이 움직임의 기운은 물의 화가와의 사이에 필연적으로 이러나는 현상으로서, 화가의 '개성'이 물이라는 '자연'에 대하여 저항하는 표정이기도 한 것이다. 그런데 이 움직임의 기운은 응당 제한된 선(한계)에 부닥쳐 되도라오기로 마련이다. 또한 이런 반향을 받은 물은 그 본래의 형을 왜곡시키게 된다. 그 왜곡된 형이 되도라온 '힘'과 같은 힘으로 균형할 때, 하나의 '형'이 결정된다. 이것이 창조된 포름(형태)이며, 새로운 질서가 형성되었다고 본다. 이 말은 곧 '새로운 현실'이 창조되었다는 말에 통하는 것이다. 이것이 세잔느가 물(자연)을 다루는 과정이며, 물의 형태가 19세기적 사실주의자의 외형 모사의 수법에서 기하학적인 순수 형태로 너머오게 되는 추상주의자들의 리얼리티(사실성)이기도 한 것이다.

예술이 아모리 자연에 충실하려 하여도 자연 그것일 수는 없다. 인공을 빌린 자연의 '감(感)'에 불과한 것이다. 예술은 역시 대자연적(大自然的)인 것이지 아무리 자연과의 일치라 하여도 어디까지나 자연과 인공과의 사이에 그어진 선을 넘어설 수가 없다. 인간은 인공을 믿지 않을 수 없으며 인공을 믿는다는 것은 인간 자신의 생명력을 믿는

마음이기도 하다. 그렇다고 자연을 거부하는 의미가 아니다. 자연은 언제나 인공 앞에, 커다란 참고서인 것이다. '모방 충동'에서 '창조 충동'에로의 문은 인간이 인간 자신의 생명력을 믿는 마음으로 하여금 비로소 열리기로 마련이다. 화가는 한아름 꽃을 감상하고 그것을 그리는 게 아니라, 그 꽃과 동가(同價)인 아름다움과 기쁨을 창조하는 것이다. 존재를 그리는 게 아니라 '존재 가치'를 새로 낳은 것이다.

음악이 자연물과의 아무런 부합을 보지 않고 순수한 음(音)만으로써의 고저장단(高低長短)의 조합에 의하여 독특한 질서를 형성하여 아름다움을 창조하여 거기에 하나의 객관성을 지니고 주관적 감동에 부디쳐 인간의 심오(深奧)를 어르만져주는 것처럼 미술도 그 '소재' 자체의 질서와 조화 자체 속에서 독특한 세계를 창조할 수 있다고 생각하는 것이다. '색'이라는 문자 '형'이라는 문자로 이야기하는 것이다. 인공은 인공으로서의 폭(幅)과 깊이(深)를 갖일 수 있다고 생각하는 것이 추상주의적 현대회화의 마음이다. 추상회화가 현실 파악에 있어 우연적인 것을 철저히 배제하는 이유로 이와 같은 인공을 믿는 마음에서 기인하는 것이다.

현대는 확실이 사진, 영화, 데레비죤 전기, 원자 시대이다. 이런 원자적 현실을 옳게 파악하기 위하여는 그 무슨 19세기적 방법이 아닌 새로운 방법이 요구되는 것은 두말할 것 없다. 모든 우연적인 것 착잡(錯雜)한 것을 제외하는 '단순화'에 노력하지 않을 수 없으며 그럴라치면 응당 모든 형태는 기하학적인 순수 형태로 환원하기로 마련이다. 다시 말하면 추상적인 형태만이 남게 된다는 것이다. 몬드리앙은 말하기를 "우리들을 에워싸고 있는 현실은 생명 자체와 같이 역동적(다이나믹)인 움직임(무우부망)으로써 조형적으로 현시(顯示)되고 있다"라고 했다. 다이나믹한 무부망이 '현대'라는 현대 감각을 대표한다는 것이다. 이 말에 의하면 화가는 순수 형태와 순수 색채의 다이나믹한 구성만으로써 현실적 객관성을 지닐 수 있다는 게 되며 표현(추상주의적 방법)만이 현대의 리얼리티를 정확히 포착할 수 있다는 것이 된다.

바야흐로 세계의 인류는 원자전(原子戰)이라는 흑운(黑雲)의 저미(低迷)와 불길한 지축의 진동 속에서 불안에 초려(焦慮)하고 있는데 추상주의 예술이 이런 위기에 고민하는 인간의 영혼을 그의 합리주의 원리가 기여하는 '물의 참여'로써 어느 정도 구출할 수 있을 것인가는 앞날의 숙제로 남을 일이거니와 일단 인간을 동물(몽기)적인 모방 충동에서 창조 충동에로 해방시켜 인간 본연의 위치를 차지하고저 노력한 데 대하여 '인간적인 의지'의 존엄성을 설정하지 않을 수 없다고 보며 추상회화가 다량(多量) 생산이라는 현대적 생산 규범에 호응하여 모든 생활적인 데자인에 원리적으로 지도력(指導力)을 갖이고 있는 점 등 시대적 의의는 자못 큰 것이라고 생각된다.

(출전: 『문학예술』, 1955년 10월호)

김환기 도불전(渡佛展)
─범주 이룬 '김환기 예술' 정관적인 세계 인식을 고쳐라

김영주(서양화가)

김환기 씨가 '신사실파(新寫實派)'의 주장을 단체 운동의 형식에서 내세운 것은 내가 알기로는 아마도 7, 8년 전 일인 것 같다. 혹은 그 전일는지도 모르겠다. 하여튼 씨(氏)의 작품 제작 이념은 대상의 단순화를 이룩하기 위해서 평면적인 몽타쥬를 구성하며, 상징성을 다분히 침투시키는 사실 형태에 입각하고 있다. 이러한 이념은 동경 시대 해방 전의 서울 시대 그리고 오늘에 이르기까지 일관하여 작품에 반영되어왔었고 극히 표현적인 면을 억제하면서 감성의 자기실현을 꾀하고 있는 것이다.

물론 오늘의 씨의 경향과 그 회화 형식을 곧 '신사실파'라고 규정하기에는 몇몇 조형 문제와 대비해서 논의를 거듭할 여지가 있으나 추상주의를 거쳐서 실감의 상징성을 동양 특히 지역적인 전통에서 추상하는 '김환기 예술'의 경지는 현대 한국 회화 이념에 한낱 범주를 이룩한 것만은 사실이다.

씨의 작품에서 주로 눈에 뜨이는 데휠메는 형태적인 표현보다도 전통과 실감(實感)을 연관성 있게 하기 위해서의 대상의 PATTERN으로 해석하는 것이 옳을 상 싶다. 왜냐하면 인물, 정물, 풍경 등의 모띠브에서 지속되는 형태는 줄곧 같은 양상을 띠우고 있으나 리화인한 감정의 교류에서 화면에 움직임을 걷잡고 표현의 감성화를 이룩하고 있기 때문이다. 표현의 감성화는 자기실현을 현실

대상에서 지양(止揚)시켜가지고 지양된 대상의 의미 내용을 전개하는 조형의 방법이라 하겠다. 씨는 이러한 조형의 방법을 작품에서 실현하기 위하여 지역적인 미술 문화사에 의거한 전통의 추출에서 반영된 양식(민족성과 체질)을 속성으로 삼고 있다. 그리하여 표현 대상을 현실의 가상 즉 직접적인 현실의 사건보다 간접적인 사물에서 추궁하고 있는 것이다.

이렇게 말해보면 씨의 예술은 그 뒷받침을 추상에서 표현은 낭만적 자기실현임을 짐작할 수 있다. 때문에 일으켜지는 추상과 낭만의 상극을 융합시키고자 리화인한 감정의 교류를 조형 의식에서 되푸리하게 되는 것이라고 하겠다. 또 이렇듯 되푸리되는 조형 의식에서뿐만 아니라 오랜 작가 생활과 강인한 개성과 체질의 풍족한 여과 작용에 의해서 화면에선 좀체로 추상과 낭만의 상극성을 노출시키지 않는다.

그렇지만 최근의 경향인 표현의 감성화와 아울러 부단히 일으켜지는 내적 연소 작용에 의한 긴장감은 '김환기 예술'로 하여금 진통기(陣痛基)에 부딪치게 한 것은 분명하다. 진통기에 이르렀다 함은 리화인한 감정의 교류에서 높은 격조를 띠운 예술의 기준을 자아내고 있는 대신에 소중한 현실감이 사유의 자태에서 보다 절실하게 우러나오지 못하기 때문이다. 그렇다고 해서 현실의 인간형에 대한 도피로써 씨의 예술을 규정하는 것은 절대로 아니다. 말하자면 현대성을 뒷받침으로 하는 의식의 콤플렉스와 불안의 세계 긍정에서 일으켜지는 열화(說話)가 부족하다는 뜻이다. 지난날 의의 깊은 제작 과정을 겪었고 게다가 조형 의식의 터전을 우리들의 빛나는 전통에서 영향받은 선조(線條)의 아레이트(능각미稜角美), 색조의 집단적 개성의 반영, 다감한 PATTERN의 수용, 구도의 몽타쥬- 등에서 찾으며 세련된 개성의 자기실현을 이룩했음에도 불구하고 작품에서 시대성의 욕구를

찾아보기 어려운 것은 무엇 때문인가? 이것은 씨의 인간형에서 자아내는 예술관이 정관적(靜觀的)인 세계 인식에 기인하고 있는 까닭에서인가.

요컨대 이러한 문제는 현대성과 시튜에이슌에 관련되는 사조(思潮)의 반영이 치우친 전통 환원(還元)으로 말미암아 견제당하고 있는 탓으로 오늘의 과제를 지적 실현에서 건잡는 것보다 감성의 실현에서 건잡음으로써 이루어지는 결과인 것 같다. 물론 감성은 예술의 바탕으로서 한 작가에 있어서의 예술관의 원천이기도 하다. 그러나 시대성을 반영하고 그 속에 존재하는 자기실현은 결코 감성에만 치우쳐서는 지탱하기 어려운 것이다. 더욱이 오늘날같이 불안한 시대일쑤록 지적 배경에 의지하여 시대성의 영향과 개인에 있어서의 정신적 과제의 사이에서 교류되는 의미를 밝혀야 한다. 그리하여 사조를 형성할 수 있는 작품, 표현, 현실감의 내용을 제시하는 작가 정신에서 오늘의 제 양상을 비평해야 한다.

[······]

(출전: 『한국일보』, 1956년 2월 8일 자)

변영원 추상예술론:
선과 색의 신조형

변영원

★ 추상이란?

가장 구체적인 분해·해체된 실재(實在) 그 자체를 말한다.

사람들은 눈에 보이는 외부 피상(皮相)을 관찰하고 회화(繪畵)하거나 인식하는 것을 가지고 구상이요 구체적인 것이라고 말한다. 그러나 나에게 있어서는 외부적 피상 사실(事實)은 무의미한 것이다.

모든 물체의 피상적 대상물은 그 자체 내에 수(數) 개(個)의 원체적(原體的)인 요소가 밀집 결합되어 있는 구성 조직체인 것이다.

신개(新個)의 원소적(原素的) 물가가 그 수적 양적 질적 구성에 의해 우주 만물과 같이 무한 무지수(無知數)의 여러 형체 물체로 생기된다.

그 모든 물체가 분석 해체된 원자적 원형에 환원된 형체 이것은 가장 구체적인 형체다.

추상이란 이 이상 구체적일 수는 없다. 선과 색채—회화에 있어서 가장 구체적인 요소 그것은 선과 색채가 있을 뿐이다.

모든 형체 그것은 선과 선 선과 색채의 유기적 구성 조작(操作)에 의해 각기의 그 자체 형태를 조성하고 있다.

선—이것은 그 자체의 생명과 존재 의의를 가지고 있다. 선 그것은 그 선 자체 내에 미적 요소를 내포하고 있다.

선과 선이 연결되고 연결의 방향 그리고 양적 질적 요소 운동 등의 제 요소가 종합 조직될 때 여러 가지 수많은 형체가 이루어진다. 그 조성된 형태는 반드시 그 자체의 존재와 가치 그리고 생명과 미를 보유한다.

[······]

★ 과학 · 기술 · 산업과 추상

추상은 그 자체 가장 구체적인 것이다.

이 방법으로 우리들이 회화(繪畵) 할 줄 안다면 사람들은 누구든지 즐겁게 예술을 창조할 수 있을 것이다.

현대 과학과 현대 추상은 불가분리의 무한한 발전이 전개될 것이다.

과학이 추구하는 것과 추상의 길은 동위적 (同位的) 성질이 있다. 따라서 현대 제(諸) 계통의 산업 일반과 기술은 추상과 분난(分難)할 수 없는 합리성이 있다.

모든 물체와 형체는 그 자체 어떤 합리성을 갖이고 있는 것이다.

앙포르멜은 여기에 비해 정반대인 비합리적 정신의 양상에 지나지 않은다('않는다'의 오기— 편집자). 신추상은 결정적인 어떤 형태를 형성하지 않으면 않된다('안 된다'의 오기—편집자).

모든 물상(物象)은 선과 색으로 환원될 수 있다. 현대 신조형 추상 작가들은 이 방칙(方則)에 의해 회화적 문법과 작곡법 즉 신조형 언어법을 대성(大成)시키지 않으면 안 될 단계에 있다.

이 일이 달성될 때 인류는 누구든지 회화로써 설화(說話) 노래할 수 있고 미지수의 만물이 창조되는 자유의 세계에 도달할 것이다. 추상에 있어서의 선은 또한 여하한 것이라도 그 선 자체 내에 운동을 내재하고 있는 선과 색 그리고 그

연결 관계에서 생기하는 형태 이것들과 거기에서 생성되는 여러 무수잡다(無數雜多)한 형태는 기하학적 정신하에서 물리화학적으로 환원되어야 한다.

추상이 현실과 생활에 종합될 때 소용구(小用具)에서 가구기구 건축 기계 등 조형물은 물론 도시계획과 발명물까지 창안 생산되고 나아가서는 눈으로 볼 수 있는 사상과 회화적 음악 소설까지 조형화되는 날은 바로 20세기 후반인 오늘에 당면해 있다.

[······]

(출전: 변영원 양화 개인전 카탈로그, 1960년 12월, 국립도서관화랑)

한국 현대회화의 분포도
—세계 조류(潮流)와 겨누어본 스켓취

이경성(미술평론가)

하버-드 리-드는 현대미술을 과도기의 미술이라고 부르며 그것을 다음과 같이 분류하였다.

(1) 아카데믹한 미술 (2) 전위미술 (3) 기능적 미술

그리하여 아카데믹 미술은 이미 전진을 멈추고 정착된 창조력의 쇠퇴를 그의 특징으로 하고 전위미술은 부분적인 결점은 있어도 전진하는 것으로 그것을 표현주의 초현실주의 추상주의로 세분하고 있다. 따라서 이것만이 현대미술의 참다운 선수라는 것이다. 기능적 미술은 소위 순수미술이 생활과 밀착되면서 그의 미적 기능을 발휘하는 응용미술 일반을 말하는 것이다.

이제 그 현대미술의 분류를 우리 화단에 적용하여보면 어떠한 현상이 나타나는지 우선 맞지 않는 것은 동양화의 문제이다. 왜냐하면 리-드가 생각한 서구의 현대미술에는 동양화가 없기 때문이다. 물론 한국뿐만은 아니지만 일본, 중국, 인도 등 아시아의 각 민족의 현대미술에는 이원적 즉 고유의 미술과 국제성을 띤 미술이 있다. 그러기에 동양화단의 문제를 잠간('잠깐'의 오기—편집자) 젖혀놓고 서양화만을 대상으로 생각하여 볼가 한다.

제일(一)의 부류 아카데믹한 미술 이것은 우리 화단의 중심적 세력을 이루고 있다. 국전의 정신이 예술의 창조보다는 예술의 안착과 고요함을 바라는 것은 그의 표정의 하나이기도 하다. 또한 화단적 세력의 주동이 되는 대가 및 대가급 화가들은

상당한 연배는 아니면서도 상당히 강하게 집약되어 있다.

예술적 이념이나 그의 상황이 현대와는 거리가 있고 지나간 세대의 시각 언어로 표현하니 안심할 수는 있어도 날카로움이나 감동은 없다. 이들의 분포는 연령적으로 4, 5십대를 분수령으로 광범하게 확대되어 미술 교사 및 그의 지도를 받은 자까지도 이에 속하는 수가 많다.

제이(二)의 부류 전위미술은 표현주의 초현실주의 추상주의로 나누고 있는데 이것은 어떻게 화단에 자리 잡고 있는지.

우리나라에 초현실주의가 소개된 것은 1935년 전후의 일이다. 그러나 그것은 어디까지나 소개에 그쳤고 정상적인 수입은 없었다. 그리하여 오늘날 이 경향의 화가는 지극히 적고 구태여 찾아낸다면 송혜수 씨, 김영환 씨 등의 작품에서 엿볼 수 있을 따름이다. 표현주의는 우리의 경우 야수파를 거쳐 온 것 같다. 대표자로서 이중섭, 유경채, 한묵 등 제 씨 그리고 김영주 씨도 신표현주의자라고 불리도 무방할 것이다. 그들은 정신적으로는 주관성을 강조하면서 양식적으로는 추상성을 띠고 그러면서도 형상을 버리지 않고 곧잘 새로운 신화를 창조하고 있다.

이것은 표현주의 자체가 현대 비극의 소산이고 이그러진 인간성을 긍정하면서 그 속에서 몸부림치는 위기적 현상인 만큼 한국의 현대 비극을 온몸에 지니고 조형의 세계에서 신음하고 있는 순교자들이라는 것이다. 따라서 이미 절망을 아는 젊은 세대의 화가들은 표현주의적 경향을 띨 가능성이 많다. 사실상 유명무명한 신인들의 작품들 속에서 그의 표정을 찾아내는 것은 그리 어려운 일이 아니다.

끝으로 추상주의는 오늘날 많은 지적 합리적 작가들 속에서 발견할 수 있다. 유영국, 이규상, 김병기, 문학진, 김훈 등 제 씨의 경향은 대개 이러한 것이다. 그러나 추상주의를 뒷받치고 있는

과학적 생활이나 사고가 우리 현실로 보아 적기 때문에 자칫하면 추상의 문제는 이론이거나 창조가 모두 공전된 위험을 내포하고 있다.

제삼(三)의 부류 기능적 미술로서는 공예 활동을 기반으로 하는 데자인에서 볼 수 있는데 유강렬, 이세득, 이순석, 이준 등 제 씨의 활동은 미술의 생활화하는 문제를 해명하는 데 어느 기준을 세운 것 같다. 그러나 이 방면에는 전혀 앞으로의 문제가 산적하고 있다고나 할까.

이상의 부류에서 벗어나 독자적인 길을 걷고 있는 화가 또는 분류하기에는 성격이 애매한 화가 등이 많다. 그러나 독자의 길로 걷고 있는 화가 중 소박파(素朴派)라고나 부를 수 있는 화가가 있으니 장욱진 씨와 박수근 씨가 바로 그들이다.

같은 소박이라도 장 씨의 그것은 아동 세계와 인류의 원시와 통할 수 있는 뿌리미티-브한 생명감을 나타내어 어느 점에는 그러나 미로와 통하는 시적 청순이 있다. 그러나 박 씨는 흙과 같이 소박하며 독실 중후 성실이 그의 특성인데 다만 보석이 없다는 것이 흠이다. 만약 그 흙 속에서 보석만 나온다면 그때는 무엇보다도 고귀한 것이 될 것이다.

(출전: 『서울신문』, 1958년 3월 5일 자)

기성 화단에 홍소하는 이색적 작가군

현대미술가협회 주최 제4회 《현대전》
앵휘르멜 경향과 대작주의(大作主義)가 화제

30대 전후의 전후파(戰後派) 아방갈트의 결집체로 알려진 현대미술가협회 미술 씨즌도 한 고비 넘은 지난 28일부터 수백 호의 괴이한 작품군을 전시하여 기성 화단을 홍소(哄笑)나 하는 것처럼 새로운 문제를 던지고 있다. 동란 후의 해방감과 불안이 뒤섞인 공기 속에서 우리나라 화단은 감각적인 모던이즘으로 이행하는 것이 특징으로 되고 있다는 것을 계산에 넣는다 해도 이들 사이에 유행한 앵휘르멜 정확히 말하여 시니휘안 드 랑휘르멜(Sinifian de linfomel)이라는 첨단적 경향은 금번 그들의 또 하나의 유행인 대작주의와 함께 새삼 모험소설의 주인공으로서의 그들을 확인할 수 있었다. 허긴 서구의 경우에도 전위예술에는 전설적 화제가 그림자처럼 따르지만 한국의 그들도 새로운 예술의 창조라는 것이 조직과 전략을 동반한 전투 행위라고 생각이나 하는 듯이 11명 동인의 발표장치고는 너무 벅차리라고 짐작되었던 육중한 덕수궁미술관의 벽을 오히려 좁다는 듯이 이용하였고 일찍이 없었던 5백 호 대형, 4백 호의 작품을 생산하여 한국 화단 사상에서도 화제가 될 수 있도록 연출하였는가 하면 유료입장 제도를 단행하여 전람회의 흥행화조차 생각해봤다. 그래서 회장에는 회구를 화포에다 지저분(?)하게 마구 내려 바른 비장하고 철학적인 열띤 화면이라고 할까, 울적한 에네르기의 발산이라고 할까,

그러면서도 드높은 가을 하늘 아래 확 펼쳐놓은 새하얀 노오트와 같은, 화단의 복잡한 잡음 그 속에서 자기의 노오트를 마음껏 자랑하는, 청결한 방만 같은 이런 위화적인 압박감이 감돌고 있다.

　미쉘 다삐에라는 전투적 평론가는 「또 하나의 미학」에서 퍽 거창한 표현이기는 하지만 "전제적(專制的)인 게다가 모든 묵은 반사작용에 대하여 완전한 무관심"을 가지고 "전인미답의 초(超)복잡에서의 장대한 모험"이라고 자부한 앵훠르멜이라는 것은 휘름이 되어 있지 않은 것 혹은 휘름이 되는 이전의 미정형을 뜻한다.

　화면의 마치엘이라는 물질과의 격렬한 교류를 통하여 제1차 대전의 다다가 그랬듯이 추해(醜骸)에 지나지 않는 후매니즘을 액살(扼殺)하려는 과감한 즉물적 의지가 바탕에 있다.

　추상예술의 비구상 회화에로 발전하고 비구상 회화가 기하학적인 것으로 경사(傾斜)하는 것에 대한 항의에서 출발하며 원심적인 모험치고는 다시없는 과격파가 되고 만 앵훠르멜 운동은 전후 구라파의 절망적이고 해체적인 사회 분위기에 저항하는 인간의 의식의 회화적 표현인 것이다.

　따라서 우리나라가 그런 서구적 해체화 과정을 밟고 있지 않다 하더라도 우리를 에워싼 사회 상황이 암담한 것을 생각하면 한국적 축소판 앙훠르멜이 창궐할 사회 배경은 있는 것이다.

　그리고 해외로부터 직수입된 예술론과 우리들 현실의 실감과의 어떤 단층이야 무시할 수 없는 것이지만 소위 서구로부터 근대회화의 세례를 받았다고 하지만 근대회화를 지탱하는 인간의 자각과 무연(無緣)한 한국적 양화에 비하면 그들의 이번 《현대전》의 화면에는 자학적 표정을 통하여 들려오는 전후라는 계절—거기에 살고 있는 사람의 육성 같은 것이 있는 것이다.

　우리나라와 같이 화가의 수가 그 사회의 화가에 대한 수요를 넘는 경우엔 더구나 전통적 회화 개념에 항거할 때는 그들의 발표 의욕도 한갓

동인끼리의 심각한 개념론처럼 사회적 반응이 없는 무상의 에너지의 일방적 방출이 되고 말지 모른다.

[……]

(출전: 『한국일보』, 1958년 11월 30일 자)

회화의 현대적 설정 문제
—한국 미술과 세계 미술

김병기(양화가)

[……]

반세기에 걸친 우리들의 서구 문화의 도입은 실은 서구를 배움으로써 근대를 체득한다는 과정적 의의를 가지는 것인데 지난 시기에 있어서의 우리들의 도입 과정이 우리들의 새로운 미술을 만들어나가는 데 있어 얼마마한 기반이 되어지고 있는가를 반성해볼 필요가 있다. 아직도 우리의 생활 주변과 사고방식에는 전습적(傳習的)인 동양과 근대라는 의미의 서구가 양식적 착종 속에 미해결의 상태로 방치되어 있다. 동양화와 서양화란 기묘한 이중성도 이러한 방치 현상의 하나인데 묵과 종이 캔바스와 유채라는 재질의 차이에서 오는 표현의 차이가 아니라 동양화의 양식과 서양화의 양식이 현격한 시간적 거리를 느끼게 할 정도로 별개의 세계관을 보여주고 있으며 이에 대하여 하등의 의문마저 제시하지 않는다.

서구 미술의 도입에 있어서도 자연주의 내지 인상파로부터 근래의 추상과 앵휘르멜에 이르기까지 일단 그 과정적 작업을 끝맺었다고 할 수 있을지라도 이것이 곧 우리의 독자적인 이야기를 전개할 수 있는 기본자세의 확립이라고는 속단할 수 없을 것 같다.

지난 시기의 근대화를 위한 서구 미술의 도입은 방법적인 구명(究明)에 있어 단편적 소극적이었다는 지적을 면치 못할 것이다. 말하자면 도입해온 것은 그의 외형적 양식에 불과했으며 양식을 이룩해놓은 '이데'가 아니었다는 것이다. 3, 40년 전의 인상파 도입의 경우만 보아도 몇몇 당시의 젊은 화가들이 그들의 외국인 교수의 화풍을 무정견(無定見)하게 배우는 데에서 시작되었던 것이며 여기에 보다 철저한 방법적 추구가 없었다. 인상파의 '이데'가 불란서 시민들의 실증 정신과 안정된 생활 감정의 표현에 있었으며 태양 광선에 대한 과학적인 해명을 거쳐 색채의 문제로 도달하는 실험이었다는 것을 간과할 때 이의 한국적인 적응은 일시적인 것이 되고 말 것이다.

이러한 도입 방식은 그 후 간헐적으로 전개된 후기인상파와 야수파를 비롯하여 서구 미술의 양식적 추종이 되풀이되는데 이런 양식의 도입만으로는 자체의 능력으로 변모 성장해 나가지는 못한다.

추상과 초현실에 있어서도 한국적 정신 풍토와 서구의 그것이 어떤 의미로 모순을 자아냈다고 볼 수 있는데 전후에 있어 더욱 새로운 세대들의 주류를 차지하는 추상표현 앵휘르멜 혹은 프리미티븨즘의 경우는 어떠한가. 역시 그러한 각도에서 일말의 불안이 없지 않다.

일전(日前) 경복궁에서 개최를 본 제3회 《현대작가초대전(現代作家招待展)》은 한국 화단의 새로운 의욕의 단적인 표현이란 의미에서 화단적 의의는 큰 바가 있지만 많은 작품에서 산견(散見)되는 일종의 유형성, 작품 배후에 도사리고 있는 작가들의 사고가 양식의 도입에서 그쳐버린 지난 시기의 그것과 과연 무엇이 다른가를 생각해보고 싶은 것이다. 물론 젊은 세대들의 비장한 부정적 자세는 현실의 모순과 대조하여 저항을 의도하고 있기는 하다. 그러나 저항하는 자세에 독자성이 부족하지는 않을까. 너무나도 판에 박힌 듯한 작품들, 이를테면

너무나도 앵휘르멜적이고 추상표현적인…….

앵휘르멜의 '이데'가 지난 수십 년간에 있어 마련된 모던 아트의 뜻하지 않은 고정 개념을 다시 한 번 박차려는 과감한 부정이라 할진대 이것을 하나의 유형으로써 받아들인다는 것은 이미 앵휘르멜의 기본 태도에서 벗어나는 것이 된다. 채료(彩料)를 뿌린다거나 흘리거나 문지른다는 것은 그러한 행위를 통하여 굳어버린 의식의 밑바닥에서 숨어 있는 의식을 끌어내보자는 것일 것이며 결코 뿌리는 기법의 체득이 문제가 되는 것은 아닐 것이다.

요컨대 작가와 작품과 현실과의 밀도가 어느 정도의 것이냐가 문제이다.

그리고 작가와 작품과 현실의 밀도는 작가로서의 자기를 어디에 설립하느냐의 문제일 것이며 이리하여 우리들의 전통의 문제도 자아의 발견을 위하여 새로운 조명을 받을 수 있을 것이다.

[……]

(출전: 『동아일보』, 1959년 5월 30일 자)

소리는 있어도 말이 없다
─《현대작가전》에 나타난 네오다다이즘의 제 문제

이경성(미술평론가·홍익대 교수)

[……]

3

그러면 한국의 네오다다이즘은 무엇이며 또 어떠한 행동 표현을 하고 있는가. 한마디로 말해 서양적 네오다다이즘의 한국판이다. 말하자면 유사품이다. 거기에는 작품을 만든 작가의 '빌려온 관념'과 '가장(假裝)된 의식'이 있다. 왜냐하면 네오다다이즘이 실존해야 할 논리적 필연이 우리에게는 아직 정리되어 있지 않기 때문이다. 물론 우리에게도 6·25 동란의 비극이나 공산 학살에서 목도한 공포와 불안이 있다. 철(鐵)의 횡포(橫暴)과('와'의 오기─편집자) 기계의 잔인은 우리의 체험이 된 지 이미 오래다. 더구나 정치의 폭력은 국민의 자유권을 박탈하여 우리는 한때 정치를 불신하기도 하였다. 그래서 누구나 비극을 맛보았다. 저항과 부정, 회의와 불신도 나올 법하다. 그러나 지금 젊은 네오다나이즘의 작가들이 발판으로 하고 있는 관념은 자기의 생의 경험이 아니다. 그들은 몸으로 겪은 것이 아니라 귀와 책에서 얻은 것들이다. 내가 『조선일보』에 발표한 비평 속에서 "전체로서의 목표가 없고 그들의 전위운동이나 모험을 영도할 주체가 없다는 것은 일종의 비극이다"라고 한 것은 바로 이 점을

가르킨다. 말하자면 그들의 실험은 논리의 비약을 터전으로 하는 실험이기에 거기에는 생명의 필연이 없다는 것이다.

[……]

전통을 파괴하고 부정하는 것처럼 가장하여 선배를 몰아내고 그 자리에 앉고 싶은 야심이 있다. 선배들의 무지를 기화(奇貨)로 그들을 현혹시키려는 의도가 있다. 대중의 눈을 현혹시키는 써커스의 도화사(道化師) 같은 괴상한 옷차림은 예술과는 거리가 멀다. 자기의 생활 감정이나 감동이 아닌 빌려온 감정이나 감동으로 작품의 껍질만을 모방한 작품에 무슨 예술적 가치가 있단 말인가. 거기에는 '소리는 있어도 말은 없다.' 주장과 발언이 아닌 소음만이 공연히 사람들의 고막을 괴롭히고 있다. 우선 작가 이전의 인간으로서의 여건을 갖추고 다음에 작가로서 발언해야 할 것을 인간 수업도 없이 단번에 작가로서 등장한 이 미술계의 무질서·무계층이 그들의 자만과 독선을 한없이 길러낸 것이다. 생명감도 정신성도 없는 표현의 외피만을 본다. 그림의 껍질을 대중에게 제시하고 그것을 알아주지 않는다고 욕하는 그들의 모습은 그들이 공격의 목표로 삼고 있는 낡은 전통과 불모의 상식보다 더욱 유해무익하다. 괴상한 발성으로 발음하고 그것을 못 알아들었다고 비난하는 그들의 정신 상태는 위대한 존엄성에 가특('가득'의 오기—편집자) 차 있다. 누구보다도 겸허하게 대중을 우정 있게 설득해야 할 그들이 자기를 알아주지 않는다고 대중을 무시한다면 그들은 스스로 고귀한 귀족으로 되고 마는 것이다. 따라서 그들의 주권은 자기만의 독백이 되어서는 못쓰고 그것은 만인의 공감을 터전으로 하는 보편타당성이 있는 독창이 되어야 된다. 물론 창조란 대담한 모방에서 비롯한다는 사실과 그들 젊은 세대가 아무런

콤프렉스도 없이 자유로운 자태로 미의 성벽을 돌파하고 신천지를 개척할 가능성을 지니고 있다는 사실만은 부인 못한다. 말하자면 미술의 내일은 그들 신세대의 것이다. 그러나 성실한 노력의 지불 없이 얻어진 내일의 지위란 아버지의 유산을 상속한 부자집('부잣집'의 오기—편집자) 자식 같아서 아무런 의미도 없다. 그것은 다만 시간의 문제일 따름이다. 진정한 계승이란 노력의 대가로 강한 문제의식을 지닌 채 일체의 부채를 부담한 무한 상속 속에 있는 것이다.

다시 말하면 사회의식과 조형 의식의 통일 속에서 작가적 성실을 다했을 때 얻어지는 정당한 대가여야 된다. 그러나 대부분의 그들은 무조건 '반항'의 자세를 취하고 마치 '통감'같이 미술이라는 극장을 무단출입하고 있다. 이들이 '반항'이라는 통감으로 미술계를 무단출입하게 된 원인은 '신인 노이로제'에 걸린 대가 및 중견이 문을 지키고 있었기 때문이다. 말하자면 그들이 무식이라는 틈을 타서 정정당당히 들어오게 되었던 것이다. 그러나 이 사실은 한국의 현대미술을 위해서도 그들 젊은 세대를 위해서도 좋은 일은 아니다. 특히 무단출입의 맛을 들이고 더구나 그 속에서 좋은 자리를 얻은 사람은 꽃이 피기도 전에 져야 할 비극이 가로놓인다. 이 같은 모순은 도대체 어데서 오는 것일까. 한마디로 말하여 비평의 기준이 없기 때문이다. 정당한 시험을 치르지 않고 입학한 학생과 같은 것이다.

그러나 순간의 승리에 도취하는 그들도 역사의 심판은 면하지 못한다. 사실 반항이라는 것은 앞서 말한 것처럼 창조 행위의 계기는 되어도 창조 행위 그 자체는 아니다. 그렇기에 반항에게 무조건 갈채를 보내는 것은 위험하다. 고백하면 나 자신도 젊은 세대를 고무하고 그들의 용기를 꺾는 것이 죄악 같아서 이제껏 그들을 이해하려고 노력했고 될 수 있는 대로 변호도 해왔다. 그러나 그들은 이미 다 자랐다. 아니 그들은 일종의

독선의 노예가 되었다. 안하무인, 그들을 몰라주는
자는 무식자처럼 단정한다. 그것은 무조건
갈채의 결과였다. 그들은 한 번의 전투도 없이
고지를 점령한 병사 같은 것이다. 따라서 전투는
이제부터인데 그들은 승리에 도취하고 있다.
그러나 그들의 반항의 에너지가 창조의 에너지로
전화될 때 비로소 그들의 승리는 확고한 것이
된다는 것을 알아야 한다.

　빌려 입은 서양의 옷이 아닌 우리의 옷과
공중에 떠서 대지에 뿌리를 못 박고 있는 관념을
불식하고 우리의 생의 체험을 터전으로 새로운
한국적 리얼리티를 발견했을 때 그들의 승리는
참다운 것이 된다. 그들은 오늘날 젊다. 모든 것이
가능하다. 그러나 시간이 가면 그들도 늙고 권위에
사로잡히면 정신도 타락한다. 신인다운 자세로
비약한 논리의 계단을 하나 더듬어보지 않겠는가.

[……]

(출전:『신사조』, 1962년 6월호)

추상 · 구상 · 사실

김영주(서양화가)

[……]

도시 '추상과 구상'이 대립하고 있다는 견해는 왜
일어났을까. 일부 사실계(寫實系) 작가들이 '새로운
사실은 구상이다'라고 착각했다는 데 원인이 있는
성싶다.

1

추상과 구상은 별개의 형식에서 표현되는
것이라고 생각하거나 그러한 입장을 취하는
자체가 넌센스다. 구상은 Figurative 또는
Concret를 뜻하는 말이다. 칸딘스키는 "구상은
추상예술의 영역에서 이루어졌다는 데 특징이
있다. 예술은 사상에 구상적인 실체를 부여하는
행위이기에"—이렇게 말한 적이 있다. 현대 추상의
방법이나 질적 구성의 차원에선 칸딘스키의
이 말을 그대로 받아들일 수는 없다. 그렇지만
오늘날도 구상은 추상예술 형성에 있어서의
동존화(同存化)의 변형이요, 사실과는 바탕이 다른
것, 아이디얼리즘의 세계임이 분명하다.
우리가 아는 한 미술의 근원적인 형식은 대상의
재현에서 발생한 매직 계통의 사실과 신비의
지속성을 현실에 병렬하여 존재 이유를 전도시키는
아니미즘 계통의 초현실과 유기적인 구성에

의해서 조형을 추출하는 기하학 미술 계통의 추상
이외에는 없다.

이러한 미술은 제각기 분명한 형식을 지니고
스타일을 만든다. 예술이 다른 표현 양식과 틀리는
점은 처음부터 형식을 갖추고 나타나기 때문이다.
형식의 분해작용 혼합 전통 집단적 개성 그리고
시대 사회의 추이에 여러 갈래의 주의(主義)가
생긴다. 문제는 주의가 그 시대의 지성이나 문명의
뒷받침을 받고 있는가 하는 데 있다. 세기의
미술로서 지목받는 추상미술과 세속적인 과정에
얽매여 생명을 이어가는 사실(寫實)미술 즉 '추상과
구상'이 아니라 '추상과 사실'의 사이에서 일어나는
여러 문제, 논쟁의 원인은 문명에 참여하는
미술가의 정신적 차질(蹉跌)에서 따져야 하는
것이다.

[……]

3

현대미술이 추상의 영역에서—, 앙휠메
추상행동, 추상표현, 절대공간주의에서 최근의
환상주의(뉴리얼리즘, 포프 아트)에 이르는 눈부신
추이는 "이제부터 작가는 전집을 쓸 것이다"라고
말한 괴테의 생각과는 달리 수많은 비전에서
솟아오르는 자전(自傳)의 시대에로 향하고 있음을
암시한다. 그러기에 인간과 예술의 사이에서
일으켜지는 문제의 초점은 '이해나 감수성 혹은
대중과 예술'이란 애매한 점에 있는 것이 아니라
'우리들 자신에게서 무엇인가 일어나고 있다'는 그
점에 있다.

사실(寫實)미술이 대중이란 간판을 내걸고
자신의 충동을 꽃이나 나체 풍경에 기대어
표현하는 한 그것은 세속적인 변증법에서—
논리의 체계에서 행동의 스타일에로 비약할 수는

없을 것이다. 사회의 변화 과정과 동떨어져서
예술을 논의할 수 있을까? 예술가는 쉴 새 없이
지향하는 생활의 변화에서 도피할 수 없는
인간이다. 역설하자면 현대에서—우리나라에서도
사실미술이 타락하고 좋은 뜻에서의 상속자가
나타나지 않는 원인은 생활의 변화에서 작가
스스로 도피했기 때문이다.

오늘날 온갖 예술의 대상이 그러하듯이 미술의
첫 대상은 '현대의 자연'이요, 그다음에 다가오고
발견하는 시행착오와 저항하는 '마음의 해방'이다.
역사와 전통은 그 뒤에서 체질이나 성격에서
반영되는 집단적 개성의 차원으로서 자연스럽게
스며 나와야 한다.

추상은 외국의 모방이라 뇌까리는 사람, 전통을
지켜야 한다는 고정관념, 그리고 사실(写実)이
새로우면 구상이라 우겨대는 이미지에의 반작용은
일종의 희극이다. 철학의 과제가 세계를 해석하는
데 있는 것이 아니라 세계를 변화시키는 데 있듯이
사실미술도 과거나 자연의 부분의 해석을 일삼지
말고 인간의 온갖 측면 모순된 온갖 상태도
종합하여 표현한다는 '자전(自傳)의 직언'의
기틀을 찾아야 할 것이다. 추상미술이 맞서듯이
사실미술도 시대의 추이에서 생활의 변화와 맞서며
지성과 문명의 뒷받침을 받을 수 있는 터전을
새로이 마련해야 한다.

(출전: 『한국일보』, 1963년 8월 20일 자)

현대예술은 항거의 예술 아닌 참여의 예술

이일(홍익대학교 강사)

'뜨거운 추상' 또는 '서정적 추상'이라 불리우는 눈부신 약동의 표출은 60년에 접어들면서부터 역사 앞에 그의 총결산을 제시하는 고비에 들어섰다. 이는 추상이, 이미 유일무이한 오늘날의 전위를 자처하거나 젊은 세대에 대해 그의 미학을 그 어떤 권위로서 강요할 권한을 잃었음을 뜻하는 것이다. 그렇다고 추상예술의 죽엄을 운운한다는 것은 지나치게 조급한 일이다. 오히려 추상은 오늘날, 역사 앞에서 당당히 주장할 수 있는 하나의 사명을 도맡고 있으며, 그 사명은 새로운 시대의 요청을 거부하지 않은 한, 휴머니니티('휴머니티'의 오기—편집자)를 보다 윤택하게 하는 데 변함없이 크게 이바지할 것이다.

그러나 예술은, 비록 '발전'하지는 않을망정, 항시 혁신을 거듭한다. 또 어떤 예술운동이든 완숙한 개화를 이루면 그 절정에 서서 숙명적인 데까당스를 예상한다. 추상예술은 적어도 회화면에 있어, 오늘날 완숙한 개화를 보고 있다. 그렇다면 이미 그는 사양(斜陽)의 길을 걷고 있는 것일까? 그 징후는 4-5년 이래 분명히 눈에 띄고 있다. 그리고 이 징후는 40대 및 50대를 중견으로 두고 있는 추상의 기성 화가들에게서보다는, 오히려 그들의 영향 밑에서 자라난 허다한 젊은 아류들에게서 볼 수 있는 터이다. 기성의 유산—그것이 제아무리 혁신적인 것이었던 간에, 그것을 액면대로 받아들이는 젊은 세대의 추종에 비해 원숙한 연륜에서 항시 젊어지려고 자기탈피를 꾀하는 기성의 의욕이 얼마나 더 고귀한 것인가!

그러나 오늘의 젊은이들은 결코 추종에만 그치고 있는 것은 아니다. 오히려 오늘의 젊은 세대처럼 온갖 새로운 것에 탐욕스러운 세대도 드문 것 같으며, 손에 닿는 모든 것이 그들의 창의(創意)에 의해 뜻밖의 변모를 이룩한다. 그리고 그들의 이와 같은 의욕은 일상의 '신화(神話)', 즉 일상적인 것을 하나의 현대적 신화로 변모시키려는 가장 혁신적인 시도로 나타나고 있다. 한편 그들의 시도는 흔히 과장과 희화(戲畵)로 그치기도 하거니와 바로 여기에서, '예술 박멸(撲滅)'의 경향이 마치 젊은 세대가 도맡은 하나의 큰 과업이라는 듯한 인상이 주어지고 있다.

이와 같은 현상은 특히, 포프 아트와 이 포프 아트에서 흘러나왔음이 분명한, 이른바 서술적 형상(La Figuration narrative)에서 볼 수 있다. 그리고 이 양자는, 모두가 시사적인 생경한 영상과 영화, 또는 만화에서 힌트를 얻은 몽따아주 기법을 회화에도 입히고 있다는 점에서 기법상의 공통점을 가지고 있기는 하다. 전자에는 광고 포스터, 잡지의 사진, 교통신호, 스타 사진 등, 현대문명의 가장 전형물이 등장하고 후자에게서는 시사적인 사건들이 일종의 문명 희화(戲畵)의 형식으로 취급된다. 이와 같이 하여 오늘의 젊은 예술가들은 오늘의 산업 및 도시문명에의 적극적인 참여, 내지는 도전을 꾀하고 있으며 이와 동시에, 추상을 포함한 오늘까지의 개인주의적 예술, 예술가 각자의 감동 표현의 수단으로서의 예술이 '비개성(非個性)'의 예술—이라기보다는 '비개성'의 테크놀로지에 대치된다.

[……]

이는 한동안 자취를 감춘 듯했던 '차거운 추상', 즉 기하학적 추상과 계보를 같이한다. 회화에서

131

도안으로 전락하여 오히려 응용미술 분야에서 여운을 이어오던 이 추상운동은, 과학을 이용하므로써 운동의 환상적 효과가 아니라, 구체적인, 운동 그 자체를 조형미술에 추가하였고 그리하여 건축적 규모로, 도시의('도시로'의 오기로 보임—편집자) 전개해갔다. 씨네티즘(Cinetisme(또는 오프 아트(Op art)라 불리워지는 이 미학은 '물질은 곧 에네르기이다'라는 정리(定理)를 그 기반으로 하여, 그 동력으로서 회화 내지는 조각을 조건 짓는다. 이처럼 하여 회화는 공간예술로서의 전통적인 양상을 달리하고 '시간'이라는 이질적인 요소와 새로이 통합되는 것이다.

그러나 '시각(視覺)에다 참다운 시간을 도입한다'는 이 과제는 비단 과학의 힘을 빌려서만 이루어지는 것은 아니다. 인간의 의사가 또 작용하는 것이다. 바로 이러한 의미에서도 아감의 공적(功績)은 크게 평가받을 만한 것이리라. 오히려 그는 그의 회화로부터 오토마틱한 모든 요소를 배척하고 있다. 오직 인간의 자의에 의해, 그의 작품은 변모하고 또 정지하고 또 새롭게 전개된다.

이와 같은 일련(一聯)의 시도는 오늘날, 회화 ·조각·건축 간의 경계선을 무너뜨렸고 동시에 예술가들을 야외에로, 도시에로, 진출케 했으며, 그들에게 오늘의 현실에 뒤지지 않은 새로운 활동 분야를 제공했다. 그리고 이 새로운 무한한 가능 앞에서 예술가들은 이미 각기의 개별적인 활동에만 국한되지 않는, 그리고 시대의 요청에 적응하는 '집단 제작'에의 참여로 이미 한 발자욱 내딛고 있는 것이다.

우리가 앞으로 젊은 세대에 기대해야 할 것, 그것은 산업적 기술과 예술적 기법의 완전한 상호 침투이다. 그것은 산업문명의 현실에 적극적으로 참여한다는 일이요, 그러하므로서 새로운 이미지를 창조한다는 일이다. 삐예에르 레스따니 씨의 말처럼 "오늘의 전위예술은 항거의 예술이 아니라 참여의 예술인 것이다."

(출전:『홍대신문』, 1965년 11월 15일 자)

우리나라 미술의 동향
─추상예술 전후

이일

[……]

II

6·25 사변은 우리나라의 정신적 풍토를 기묘하게도 제1차 대전 후의 유럽의 그것에다 직결시키는 결과를 가져온 듯이 보인다. 어쩌면 그것은 20대에서 전쟁을 가장 참혹하게, 가장 절실하게 살아 낸 우리의 젊은 세대와 2차 대전 후의 유럽의 폐허를 방황하는, 이른바 아프레게르(après-guerre, 전후)라는 현대문명과 전쟁의 사생아들 사이에 맺어진 체험적인 공감에서 온 것인지도 모른다. 그와 동시에 우리는 우리의 현실을, 우리의 세계를, 그리고 우리의 생을 우리 자신의 눈으로 보고 느끼고 확인하기를 강요당했다. 그것은 일종의 '불신의 세대'였고, 급기야는 안이한 유산을 버리고 세계의 흐름에 뛰어들어 스스로를 연소하려는 세대였다. 그리고 이와 같은 태세에서, 오늘날 40세 진후의 당시의 젊은 세대는 추상미술을 맞아들였던 것이다.

그러나 여기에서 일단 우리가 염두에 두어야 할 것은 우리나라의 추상운동은 유럽의 그것과 그 발상 과정에 있어서나, 그 변혁에 있어 판이하다는 사실이다. 유럽에 있어서의 추상운동은 20세기와 함께 일어난 비사실주의 풍조의 필연적인 귀결로 나타났으며, 이미 1910년대에 칸딘스키와 몬드리안이라는 진정한 선구자를 낳고 있다. 회화를 온갖 외적 현실, 다시 말하면 대상으로부터 해방시키려는 추상미술은 그때까지의 사실주의 전통에 대한 가장 과격한 반발이었으며, 그럼으로써 미술에 새로운 차원을 부여한 이 운동은 동시에 예술 내지는 예술가의 '내적 필연성'의 소산물이기도 한 것이었다. 그리하여 전후로 접어들자 추상은 범세계적인 호응과 함께 오늘의 미술의 주류를 이루었고 목마른 우리나라 미술계에 하나의 무한한 가능성을 열어주는 손길로 등장한 것이다.

그러나 우리나라 미술은 아직도 추상미술을 그 올바른 형태로 받아들이고 흡수, 동화시킬 이른바 정지 작업이 되어 있지 않았던 것이 사실이다. 여기에서 다시 진(眞)과 사이비의 혼란이 야기되고, 느닷없이 추상미술가들이 속출하는 뇌화부동의 현상이 나타나기도 했다. 그러나 적어도 추상미술이 단순한 화풍의 변화, 또는 형상의 유무로 해결될 수 있는 성질의 것이 아니라, 미학적 이념, 감성, 조형 언어의 변혁, 나아가서는 인간 영혼과의 대화, 우주의 신비로운 계시를 뜻하는 것일진대, 우리는 너무나도 도매금의 추상을 일삼아왔다는 허물을 벗을 수 없는 것이다.

그렇다고는 하나 추상미술은 일부에서 이야기되듯 결코 외래품도 아니요, 더욱이 단순한 유행물도 아니다. 이는 유럽·미국의 허다한 추상 예술가들이 그들의 추상 세계의 본보기와 원천을 동양 정신 속에서 찾고 있다는 사실만을 보아도 납득이 가는 일이다. 추상미술에 대한 일부(또는 대부분)의 의식적인 왜곡은 차치하고라도, 우리에게 보다 절실한 문제는 추상을 어떻게 하여 우리 자신의 감각, 우리의 현대 감각에 여과시키느냐에 있다고 할 것이다. 그리고 그 작업에 성공한 몇몇 예술가들이 있다면, 그들은 전쟁과 전쟁의 숱한 상흔을 추상이라는 가장

직접적으로 가장 자연발생적인 표현 양식을
통해 생생하게 표현할 줄 안 사람들이다. 또한
그들이야말로 세계의 광장에서 공통된 언어를
자신만의 것으로서 떳떳하게 주장할 수 있는
권리를 가진 예술가이다.

[……]

우리는 6·25를 겪은 젊은 세대가 이 '앵포르멜'
운동을 하나의 전위운동으로서 거의 열광적으로
받아들인 심리적인, 그리고 윤리적인 동향을 가히
짐작할 수 있다. 그것은 또한 한 시대를 절실하게
체험하고 살아나가려는 한 세대의 집단의식을
반영하는 것이기도 했다. 전쟁의 상처를 청춘의
훈장처럼 달고 있는 젊은 세대는, 미처 아물지
않은 상처와 또 미처 휘어잡을 수 없는 미지의
심연 앞에서 몸부림치며, 오직 자신의 혼돈한
내부의 소리, 자신의 본능의 소리를 생생한 그대로
표출하는 길을 택했다. 의식적인 모든 정신
작위의 허망함을 깨달은 '앵포르멜'은 회화로부터
여하한 이미지마저도 축출하는 극한점에 달했고,
이글거리는 인간의 가장 원초적인 충동 속에서
확인하려 했다. 그것은 부르짖음의, 폭발의
예술이요, 인간을 영의 지점으로 돌려보내는
인간 실존의 예술이다. 그리고 마침내 우리나라
예술은 이 '앵포르멜'(또는 '액션페인팅')을
받아들임으로써 범세계적인 전위의 대열 속에 끼는
획기적인 하나의 계기를 마련했던 것이다.
물론 우리나라의 지역적인, 그리고 사회적,
문화적인 여건으로 보아 구미에 있어서의
전위운동과의 시차는 어쩔 수 없는 노릇이려니와
우리는 우리나라의 전위운동의 의식적이고 또한
집단적인 출현을 본 것을, 1958년에서 59년에
이르는 2년 사이라고 보아 무방할 것이다. 바로
이 두 해 동안 연이어 《현대미전》이 4회, 5회로
접어들며, 막연한 현대회화의 모색이라는 과업에서

진일보하여 보다 적극적인 미술관의 확립과 새로운
가치의 발견을 지향하여 나섰던 것이다.

[……]

III

그러나 전위는 숙명적으로 스스로 속에
자기부정의 씨를 잉태하고 있다. 왜냐하면 전위는
본질적으로 그가 창조해낸 것에 의해서보다는
오히려 그가 거부하고 파괴한 것에 의해 보다 더
명확하게 자신이 규정지어지는 것이기 때문이다.
'앵포르멜' 운동은 과연 오늘의 우리에게 무엇을
남겨 주었는가? 그것은 분명히 기성 질서, 기성
가치와의 단절이었고, 온갖 구속, 규약에서 해방된
인간 심층의 가장 직접적인 표현 방식을 우리에게
제공했다. 그러나 동시에 그 표현 방식은 결코
되풀이되어서는 안 될 성질의 것이다. 그러나
만일 '앵포르멜'이 인간 본능의 거의 무의식적인
표현이라는 것이 사실이라면, 그 본능 자체가 흔히
제자리걸음의 되풀이를 일삼는다는 것도 또한
사실이며, 그것을 표현하는 방법마저도 기계적인
되풀이를 거듭한다는 것도 사실이다. 바로
여기에서 하나의 출구가 막다른 길로 변모하는
것이다.
이와 같은 경향은 오늘날 '앵포르멜'을 포함한
모든 왕년의 추상표현주의 계열의 작품에서도 볼
수 있는 터이다. 그 현상을 한마디로 추상미술의
아카데미즘화 내지는 그 경화라고도 부를 수
있으려니와, 이는 한편으로는 애초의 생신했던
인스피레이션의 고갈에서 오는 자기폐쇄에 주로
기인하고 있는 것으로 여겨진다. 그리고 이러한
현실도피 내지는 현실에 대한 무감각에 대응하여
일어난 일련의 새로운 움직임, 이를테면 팝아트,
또는 누보레알리슴(신현실주의라고 함이 오히려

타당할 것 같다)을 요즘에 우리는 보고 있는 것이기도 하다.

그렇다면 오늘의 우리나라 추상미술의 상황은 어떠한가? 우선 분명한 것은 우리나라에서도 추상이 전위임을 자처할 시대는 이미 지나갔다는 사실이다. 더 정확하게 말하자면, 오늘의 기성 추상 예술가들은 지난날의 작품 활동의 결산을 역사의 이름 아래 후세대에 의해 평가받아야 하고 각기 제 나름의 독자적인 양식을 탐구해야 하는 새로운 국면에 놓여 있는 것이다. 그러나 과연 그러한 역사의 심판에 견디어낼 예술가가 몇 명이나 있을 것인가?

[······]

IV

현실에의 복귀는 결코 지난날에 있었던 현실에의 예속을 의미하지 않는다. 오히려 그것은 현실의 재발견을 의미한다. 또 거기에는 현실의 재평가 내지는 새로운 가치 부여의 행위가 따른다.

추상미술이 어떤 특정된 '이즘'에 그치지 않고 예술이 있으면서부터 나타난 인간 정신의 한 경향의 발로라고 볼 때, 또 그것이 '마니에리슴'의 경지에 도달했을 때, 거기에는 보다 본질적인 변혁이 결과하지 않을 수 없다. 그 가장 현저한 징조는 곧 '프리미티브'(원시 혹은 원초)에의 향수로 나타난다. 그리고 이 '프리미티비즘', 또는 '아르카이슴'은 필연적으로, 우리가 오늘날 그 속에 살고 있는 현대문명에 대한 비평의 형식으로 나타난다. 오늘날 '전위'라고 불리는 거의 모든 미술의 동향이 이와 같은 흐름을 타고, 그것을 반영하고 있음은 오히려 당연한 일이다. 예술은 예술로서만 머물러 있기를 거부하고 있는 것이다. 예술 활동은 곧 사회 참여요, 그 행위는 또한 윤리적인 성격을 띠어야 하는 것이기 때문이다. 요즈음 바다 너머에서 들려오는 새로운 움직임들도, 이 사실을 입증하고 있지 않은가. 그것들을 흔히 '현대문명의 해부도', 그것도 거의가 풍자적이고 격렬하고 또는 비관적인 해부도라는 느낌을 주는 것들이다.

이와 같은 새 세대의 움직임을 우리는 '현대문명의 프리미티비즘'이라 불러도 좋을 것 같다. 물론 오늘과 같은 예외 투성이의 시대에서 총괄적인 에피셋트를 붙인다는 것이 무모한 일임을 안다. 그러나 그럴수록 우리는 하나의 광맥을 찾는 노력에 인색해서는 안 되리라. 분명히 포화 상태에 놓인 현대문명에서 '프리미티브'한 것에의 향수는 당연하고 또 옳은 일이다. 그러나 그것이 단순한 회고 취미라면 차라리 무의미하다. 그것은 어디까지나 현대문명에 대한 도전이라는, 보다 적극적인 성격을 띠어야 하는 것이다.

이와 같은 경향이 구체적으로 미술 형태로서 나타날 때, 그것은 '추상예술의 극복'이라는 과제로 등장하는 것 같이 보인다. 그러나 그러한 싹이 우리나라의 새 세대에 보여지고 있는가—문제는 여기에 있으리라.

[······]

(출전: 『창작과 비평』, 1967년 봄호)

추상운동 10년 그 유산과 전망

대담: 김영주, 박서보
일시: 67. 10. 21
장소: 공간 편집실

박:　우리나라 추상회화라고 하면 대체로 57년을 기점으로 이야기해야 할 것 같은데요. 57년이라면 저희들 얘기가 될 것 같아요. 그 이전은 몇 분에 의하여 일반적으로 차거운 추상, 커다란 의미에서 도식적인 추상이 시도되었지요. 그러다가 풍토적으로 어떤 변화를 가져다주었느냐에 57년을 기점으로 앵포르멜이라는 그 시대에 있어서 국제적으로 보편화되기 시작한 회화가 우리나라에 도입되고 소위 추상미술의 개화기를 맞이한 것이 대체로 57년이라는 말씀입니다. 그 이전의 추상하고 57년 이후의 추상을 논할 때 엄격한 추상이라는 의미에서는 같지만 아주 달라진 특징이란 하나의 차거운 추상이라고도 한다면 앵포르멜 도입 이후는 뜨거운 추상이라고 할 수 있지요.

김:　그건 일반적인 견해라고 봅니다. 내가 보건데는('보건대'의 오기─편집자) 57년을 기점으로 한 일부 젊은 세대의 그룹 운동과 이전의 도식적 추상과는 추상의 질의 개념이 다른 것 같애요. 그러니까 체질적으로 볼 때 하나는 지적인 작업으로 젊은 세대의 작업은 무언가 개혁하고자 하는 모더나이즈하려는 정신인 것 같은데, 거기에 비해 30대나 40대의 세대들이 하고 있던 일이란 내가 보건데는 무엇인가 새로운 것을 해야겠다는 막연한 이념 설정은 있었으나 이를 구체적으로 체질화하고 실현하는 데는 주저한 것 같아요.

그런데 57년을 전후한 젊은 세대의 움직임은 확실히 실현의 구체적인 단계였다고 봐요. 현대적인 의미에서 추상의 기점을 여기서 볼 수 있지 않을까요?

박:　여기에 중요한 문제가 있는 것 같아요. 체험을 토대로 얘기하자면 저희들이 꼭 추상이 되어야 하겠다는 것은 없었거던요. 그림을 그리다 보니까 결국 그렇게 된 것 같아요. 그런데 그렇게 되어진 것을 현재에 있어서 분석해본다면 그렇게 될 수밖에 없었던 여러 가지 사회적인 여건과 작가 개인의 내적인 필연성 같은 것이 동시에 일치하지 않았느냐 하는 생각을 저는 가지고 있읍니다. 첫째 그 무렵에 그러니까 당시 20대 작가들의 상황이란 게 전쟁이 가져다주는 사회적 특징이란 게 그 이전의 기성 가치를 부정하고 가치 기준을 잃고 방황하게 되는 것이었지요. 욕구불만과 불안, 방황 이런 어쩔 줄 모르는 시기에 있어 또 하나의 계기가 된 것은 유엔군의 군화에 따라온 문화, 이런 것이 직접적인 자극을 주지 않았나 생각해요. 다시 말하자면 그 무렵의 도식적인 추상은 도무지 체질적으로 맞지 않고 그와 반대되는 것을 해야겠는데 하지 못하고 쩔쩔매는 판에 이 서구 문명의 강열한 에네르기가 우리들에게 직접 부딪쳐온 거지요. 내적인 표현 욕구와 외적인 계기가 일치하여 하나의 환경을 조성한 것이지요.

김:　그 무렵에 우리나라 미술이 소위 앵포르멜 전통으로 도입하게 된 동기라 할까 거기에 대해선 동감인데 나는 이렇게 보고 있어요. 최근 우리 화단의 10년을 회고해보면 미술이 어떤 체질을 개선하는 데는 역사적으로 3가지 이유가 있는 것 같애요. 다다이즘의 체질 개선의 과정을 볼 때 어느 의미에선 돌발적으로 볼 수 있는데 그러한 돌발적인 변질 과정과 인상파 이후의 큐비즘이나 포비즘 이러한 합리적이고 논리적인 단계를 밟아서 변질되는 과정, 또 하나는 미국의 예와 같이 전통이 없는 문화가 다양하고 복합적인 요소의 결정에

의해 그 속에서 집단적인 개성을 구현하여 체질 개선되는 과정, 이렇게 3가지로 볼 수 있겠는데 우리나라의 경우는 이 3가지를 골고루 받아들이고 체험할 수 없었다는 말입니다. 그런데 전쟁이 일어나고 젊은 세대가 직접 전쟁을 체험하고 또 유엔군 군화에 묻어온 여러 행동적인 요소들을 돌발적으로 받아들임으로서 이론을 초월한 어떤 의미에선 센시티브한 면에서 받아드려진 것이 앵포르멜 운동이 아닌가 봅니다. 그러한 하나의 이질적인 운동이 싫건 좋건 체험을 통해서, 어떤 감각적인 발상을 통해서 있었다는 점에서 우리나라 미술의 근대화를 위한 하나의 변질 과정이 생기지 않았나 봅니다.

박: 　김 선생님의 견해가 옳다고 봅니다. 당시의 앵포르멜 운동이 구라파적인 앵포르멜이기보다는 오히려 미국적인 액션페인팅이 보다 강렬히 자극을 주지 않았나 생각해요. 유감스럽게 당시의 작품이 거의 남아 있지 않지만 체험을 통해 본다면 57년서부터 60년까지는 일반적으로 아메리카나이즈되었다고 봐요. 4·19가 일어나고부터 『조선일보』 초대전을 통해 집중적으로 대두된 작품의 경향이나 그해 6회 《현대미협전(現代美協展)》을 통해 나온 작품들은 많이 정리되었어요. 정리되면서 어떤 외적이고 순간적인 부딪침 같은 데서 일어나는 그러한 격정의 세계보다는 내적인 사회로 변화해가지 않았나 봅니다. 쏟아만 놓았던 것을 정리하면서 사고하는 작가 개인의 진화 단계였다고도 볼 수 있지요.

김: 　그런데 우리 미술계는 60년대 이후 최근 2, 3년 동안이 가장 불행한 시기라고 봅니다. 왜냐하면 우리 사회가 작가에게 대해 보다 강렬하고 대담하게 실현 과정에 있어 자유화의 브레이크가 너무나 많이 걸려졌다는 겁니다. 여기서 작가의 디렘마라 할까 자기 분열이 생기지 않았나 생각됩니다. 그 무렵 예술가로서 자기

주체성이 강한 사람은 오늘날 작가로서 남아 있고 자기 주체성이 강하지 못하여 자기 분열을 일으킨 작가는 지금 작품 활동을 못하는 형편이거던요. 일반적으로 말하는 우리나라 현대미술이 미국적인 앵포르멜을 도입했기 때문에 실패로 돌아갔다는 건 넌센스고 문제는 우리 사회 환경이 작가가 성장하는 데 너무나 좋지 않았다는 것입니다. 우리 자신도 약했거니와 사회 환경도 좋지 않았다는 것. 이런 데서 우리나라의 근대화 또는 현대화 과정의 차질이 있지 않았나 생각됩니다.

박: 　그런데 요 몇 년 동안 화단엔 굉장히 무거운 침묵이 계속되고 있는 것 같애요. 이러한 침묵이 어디에서 오는 것인가 하면 역시 과거에 앵포르멜 운동을 하던 작가들이 그다음 단계로 넘어가는 필연적인 계기를 발견치 못한 데 있는 것 같애요. 어떤 사회적 계기와 작가 자신의 내적인 요구와 필연성 또는 정신적인 진화 단계 같은 것이 일치해야 하거던요. 그런데 실제로는 이것이 일치하지 못하고 있는 형편이지요. 어떤 의미에선 디렘마라고 할 수도 있고 어떤 의미에선 보다 나은 가능성을 위한 침묵이라고도 할 수 있지요. 앵포르멜 미학이 새로운 문제를 제기할 거라곤 전혀 기대치 않아요. 그러면 어떤 새로운 현실을 작가들이 발견해야 하는데 지금도 발견하고 있는 건지 못하고 있는 건지 객관적으로 보아 알 수 없어요. 개별적으로 본다면 우리나라에 좋은 작가들이 몇 분 있다고 생각해요. 역시 그분들은 발견을 못하고 있는 것이 아니라 하나의 침묵을 통해서 보다 나은 현실을 발견하기 위해서 노력하고 있는 과정이 아니겠는가 봅니다.

김: 　아주 심각한 이야긴데요. 저도 동감입니다. 그런데 우리가 작가니까 이런 이야기를 할 수 있을 거예요. 내 생각을 덧붙인다면 65년까지를 실험하고 증언하던 전위적인 작가들이 이제는 전문적으로 어떤 자기 체계를 완비하는 단계에 들어갔다고 보고 싶어요.

박: 그렇게 해석하는 게 옳은 것 같아요.

김: 미술사에 있어 1년이란 기간이 아주 중요한
시기일 수도 있지만 반드시 작품을 발표하는
것만이 중요한 것이 아니라 어떤 계기가 되는
문제를 던지는 게 중요하다고 봐요. 예로서 미국의
경우를 본다면 앵포르멜 운동이 한계까지 갔을
때 미국 사회가 요구한 것이 포프 아트 운동이란
말예요. 또 그것이 보편화되어 감각적으로
침투하기 힘든 무렵을 전후해서 오프 아트가
일어났단 말예요. 이렇게 단계적으로 나가는
사회의 밑받침에 깔리는 미학의 차원하고는 질적인
차이가 있는 것 같아요. 나의 경우는 미학의 차원이
질적으로 다른 이러한 역사적인 배경을 가지고
우리 자신이 어떻게 국제성을 띄우며 일을 해나갈
수 있느냐 여기에 일반적인 고민이 있는 것 같아요.
우수한 몇몇 작가들이 이러한 고민 속에서 각자
개인의 정신적 체계, 이념적인 새로운 도약, 이와
같은 계기를 각자가 찾고 있는 것 같은데 이건 아마
내년쯤부터는 풀릴 것으로 전망됩니다.

박: 저도 그렇게 봐요. 제 경우만 해도 한
2-3년 작품 발표를 거의 안 하고 있는데 작년만
해도 개인전을 가질려고 준비해두었던 것을
모두 지워버렸죠. 지워놓고 보니 문제가 상당히
어려워지거든요. 어려워지면서 제가 최근 느낌
점이 있어요. 세계의 미술이 구라파적인 전통의
미술과 미국이 제시한 전연 새로운 문제가
그것인데요. 이 두 개의 질엔 상당한 거리가 있어요.
구라파적인 전통이 어떤 것을 일단 부정해서
성립되는 노 아트(No art)라고 한다면 거기에
반대되는 미국은 예스하고 제 현실을 긍정하는
예스 아트(yes art)거든요. 또 한편 앵포르멜 이후
현대미술의 3가지 특성이란 공업기술을 도입해서
공업기술과 예술 형식을 절충시킨 것과 매스콤
형식의 편집 예술, 또 하나는 디자인화하려는
감각적인 화면 처리가 그것인데 때로 저 자신은
현대미술에 대해 회의를 느끼고 의문부를 붙여야만

되었어요. 왜냐하면 인간적인 정서를 통한 예술이
아니라 오히려 이러한 것을 철저히 배제해버린 것
때문이지요. 이러한 예술을 대할 때마다 종래의
내가 가장 새롭게 생각하던 그 자체도 일종의 벽에
부딪쳐 멍해집니다.

김: 그러니까 거기에 문제가 있는 것 같아요.
박 선생님이 오늘의 미술을 구라파적인 것하고
미국적인 것으로 나누었는데 그건 일반적인
이야기이고 문제는 동양권의 미술이 장차 어떻게
되어가느냐, 현재 어떠한 위치에 있느냐로
압축한다면 우리나라 문제도 어느 정도 해결이
될 것 같아요. 지금은 과거의 오랜 전통과 역사를
가지고 있던 동양적인 미학에서 나오는 그러한
미술의 방법론이랄까 조형의 표현적인 과정이랄까
이런 것이 일체 부정당하고 있는 것 같은데,
솔직히 말해서 우리나라의 경우는 현재 미국이
가지고 있는, 또는 구라파가 가지고 있는, 그러한
고도한 공업 생산 능력도 없어요. 그런데도 우리
작가들은 세계를 보고 세계 움직임과 세계 미학을
직접 느끼고 있단 말예요. 나는 그래서 우리들의
지난 2, 3년 동안의 침묵이라는 것은 현대사회의
급격한 새로운 미학에서 일어나는 충동이 큰데,
이러한 충동을 어떻게 해결하며 앞으로 어떻게
나가느냐 이것이 문제인 것 같아요. 우리가 과거
10년 동안 해온 일 자체는 여러 가지 애로를
극복하고 사회적인 여러 악조건 밑에서 모순과
시대착오적인 사실주의 미학과도 부딪치면서
지금까지 일해왔다는 것은 비록 작품상의 유산을
남기진 못했다 해도 그 전위적인 자세, 소위 후진
국가에서 근대화하고 사회가 근대화하는 동시에
미술이 현대화하는 단계에 있어서 우리나라 추상
작가들이 전위적인 일을 위해서 10년 동안 꾸준히
노력해왔다는 것은 역사적으로 커다란 의의가 있는
게 아니겠어요.

[……]

(출전:『공간』, 1967년 12월호)

시각예술의 추세와 전망
―《현대작가미술전》을 통해서 본다

이경성

[⋯⋯]

II. 평가

원래 오프 아아트란 optical 즉 시각적 예술을
의미하는 것으로, 시각적인 일루젼을 주어서
눈에 현혹을 일으키는 경향의 작품을 가리킨다.
여기서는 내용이나 심리 같은 개재물(介在物)을
배제하고 단순한 시각적 사실로서의 작품이라는
것을 강조한다. 양식적으로는 기하학적인 패턴을
정착시키며 일체의 감정을 배제하는 차디찬
그림을 만든다. 모양의 규칙적인 배치나 감정이
없는 색채 등을 써서 일종의 조형의 형이상학을
그려낸다. 이 조형의 형이상학은 지각의 이벤트에
이르러 보는 사람의 눈에 강한 자극을 주고
현혹시키고 그것을 응시할 수 없게 만든다. 이 오프
아아트는 근원적으로 팝 아아트와 상관관계가
있다. 팝 아아트가 매스미이디어의 도상을 그대로
채용하여 기법적으로 상업 미술적 기법이나 색채를
쓴다면, 오프 아아트는 디자인의 원리를, 그것도
기하학적인 디자인의 수법을 화면에 조성하는
것으로 정적이고 차디찬 시각 효과를 나타낸다.
이 오프 아아트의 저류에는 논리를 존중하는 합리
정신이 깃들고 있다. 또한 그것은 서양 문화의
주류를 흐르고 있는 기하학적 정신의 조형적

발견이라고도 볼 수 있다. 따라서 오프 아아트의 배후에는 축적된 20세기의 위대한 과학문명이 있다. 이 배경이 있기에 오프 아아트는 의미가 있는 것이다.

이런 관점에서 볼 때 과학문명이 뒤떨어지고 근대화에서 낙후된 우리 사회에서 가장 합리적이고 형이상학적인 예술 형식 오프 아아트를 받아들이는 것이 시기적으로 보아 어떨지 그것이 문제다. 그러나 사실상 우리의 전위적인 작가들은 무비판적이나마 이미 그것을 모방했고, 그들의 화폭에다 그들 나름의 조형적 실험을 시도하였다. 그러한 그들의 발표의 광장이 «한국현대작가미술전»이었다.

1968년 제12회 «현대작가미술전»의 두드러진 특징은 바로 오프적 표정이었다. 이 오프 아아트의 한국적 도입은 외적으로는 기하학 양식의 재현으로 나타났으나, 내적으로는 1957년 이래 줄기차게 일어났던 네오다다이즘이나 앙포르메 및 액션페인팅의 반동으로서 일어났다. 말하자면 주정적(主情的)인 과거의 예술 표정이 주지적(主知的)인 것으로 변모하였다고 볼 수 있다.

초대된 미술가의 연령층에 따라 소화의 단계가 다르다. 즉 20대의 설익은 또는 그대로의 모방 및 시도에 대하여 30대 작가의 약간 정리된 표현, 그 나름대로 자기화시킨 40대의 작가들. 김영주, 전성우, 하종현, 조용익, 최명영, 김수익, 김한, 박길웅, 서승원, 송금섭, 신기옥, 이상락, 이승조, 조문자, 황영자 등이 이 경향의 작품에 접근하고 있다.

김영주의 카멜레온적 체질은 과거에 열떤 추상 세계에서 상승하는 규칙적인 공간의 재배치와 운동량을 요약한 색가(色價)의 경지로 이행하였다. 그의 공간 탐구에 새로운 전개는 그의 지적 모험의 성과이겠지만, 돌변적인 그 변모는 역시 계획된 것이라 할 수 있다. 현실의 무한성, 다양성, 이질성이 잘 나타나고 있다. 전성우의

경우는 분리와 시각의 파괴로서 불모의 공간 의식에 도전하고 새로운 공간 개념의 설정을 시도하였다. 그러나 화폭은 어디까지나 하드 에지(hard edge)계이다. 여기서 조형의 언어는 극도로 절약되고 표현이나 정념은 거부되고 있다. 연속적인 외부 공간은 무한으로 되풀이되고 연장된다. 그리하여 그것은 모든 개재물을 없애고 순수하게 망막에 비친 회화적 진실만을 담고 있다. 하종현, 최명영, 조용익 등은 지각적 심상을 강력한 색의 대비나 부정형의 포름 속에 탐구하려 했고, 어느 정도 성공을 거두었다. 그들의 조형 방법에는 대상을 유기적으로 파악하려는 추상 본능이 있다. 그들의 시각적 표현은 어느 한정 속에 있지 않고 늘 자유에의 갈구를 보이고 있다. 김수익, 김한, 박길웅, 서승원, 송금섭, 신기옥, 이상락, 이승조, 조문자 등 그 촉각을 오프 아아트적 경향으로 잡은 20대의 작가들은 눈에 띄는 소화불량이나 대담 솔직한 모방 속에 많은 시각적인 과제를 내걸고 있다. 다만 그들의 설화성이 독백과 독존에 흘렀고 그들의 조형 언어가 자기의 것이 아니었다는 사실만은 인정해야 한다. 그들의 오늘의 위치는 한국이라는 토양에 뿌리박은 것이 아니라 외래의 뿌리 없는 꽃 같은 것이다. 그러나 박길웅의 공간의 설득력이나 서승원의 질량의 문제가 곁들인 공간 설정은 그런대로 좋은 수준이었다.

III. 전망

산발적으로 그 태동이 마련되었던 한국의 오프 아아트는 제12회 «현대작가미술전»을 계기로 집약되었고 따라서 그 가능성이나 경향이 제시되었다. 그러나 한국적 토양 속에서 과연 이 오프 아아트적 작품들이 정상적으로 육성되고 발전될 수 있는가라는 미술상의 문제가 제기된다. 유달리도 감성적인 한국인이기에 과거 미술사의

주류를 이룬 것은 주지적인 것이 아닌 주정적인
것이었다. 인간의 본능이나 감정을 뒷받침하는
야수파나 다다이즘, 네오다다이즘, 앙포르메
등 동적이고 비합리적인 예술 형식은 그런대로
민족적 생리에 맞아 개화되었으나, 논리적이고
합리적인 기하학적 추상 세계는 왜 그런지 이
땅에서 올바른 전시를 못 보고 있다. 그것이 민족의
기질인지 일시의 병폐인지는 모른다. 그러나 이와
같은 비합리적인 토양에 기하학 정신의 소산인
오프 아아트적 작품들이 서식할 수 있는지 매우
궁금하다. 더욱 이 같은 기계문명의 산물인 예술
형식이 육성되려면 그것을 뒷받침할 사회 환경이나
기반이 문제된다.

　따라서 오프 아아트적 예술의 발전에는 그들
작품의 창조 역량보다는 그것이 발을 붙이고
뿌리를 박을 수 있는 한국의 사회적 여건이 더욱더
문제가 된다. 그러나 우리의 현실적 여건은
비관적이며, 따라서 오프 아아트의 전망도 매우
비관적인 결론이 되는 수밖에 없다.

(출전: 『공간』, 1968년 6월호)

60년대의 미술 단상
―실험에서 양식의 창조에로

이일

[⋯⋯]

　추상에 있어서의 국제적인 추세에 따라
우리나라의 추상, 특히 젊은 세대의 추상이
새로운 방향 전환을 이루고 있다는 사실이다.
그리고 그것은 한눈에도 분명하게 기하학적이며
구성주의적인 추상이요, 그러한 패턴을 바탕으로
한 일련의 옵아트에로의 경향으로 나타나고 있다.
　우리나라 추상미술계에 있어 종래의 표현주의적
방식에 대한 재평가 내지는 그 지양이 운위되기
시작한 것은 바로 작년부터였다고 생각된다.
그리고 그것은 반드시 그 어떤 계기―이를테면
67년으로써 맞이했다고 간주되는 우리나라 추상
10년이라는 연대적인 계기로 해서 인위적으로
조성된 것이 아니라, 종래의 추상 표현이 그 자체
속에 지니고 있는 포화(飽和)와 자기 호해(互解)의
필연적인 결과로서 나타났다는 것을 우리는
시인해야 할 것이다. 물론 여기에 외적인 작용이
전무하였다는 것은 아니다.
　앵포르멜 경향이 그 거세고 거창했던
침식력(侵蝕力)을 상실하기 시작한 것은
외국에서는 이미 거의 10년 전으로 거슬러
올라간다. 그리고 연이어 팝의 등장과 '차가운
예술(Cool Art)', 이와 병행하여 재연된
기하학주의와 옵아트, 기타의 키네틱 아트(또는
키네티시즘)와 사이버네틱 아트, (다 같이

동력예술動力藝術이라고나 할까……) 또는
환경예술, 광학예술 등등—신을 가다듬을
겨를조차 주지 않고 나타나는 미술의 확장 현상을
외면하고 유독 우리나라만이 제자리걸음을
해야 할 까닭도 없었던 것이다. 다만 우리에게
숙명적으로 주어진 여러 가지 제한된 여건 때문에
이들 국제적인 조류에 앞서 뛰어들기보다는 오히려
피동적으로 휩쓸리게 되는 일종의 낙차(落差)의
안간힘이 항상 우리의 전위를 우울하게 하고
있다는 것뿐이다.

[……]

그러나 우리나라와 경우는 이와는 판이하다.
우리의 추상은 곧 앵포르멜의 일변도의 것이었고,
기하학적이요, 지적이요, 조형적인 훈련이 없는
자기 투사의 한 표현에 그치는 것이었다. 불안과
카오스, 초연과 본능—이것이 우리나라 추상의
공통된 암호였었는지도 모른다. 그리고 한편에서는
세계는 여전히 그의 길을 가며 변모를 거듭한다.
이를테면 요즈음 말대로 '기계(機械)의 시대에서
전자력(電子力)의 시대'에로…….
　예술도 변모한다. 예술가도 변모한다. 요컨대
예술에 대한 예술가의 관념이 달라지며, 그는
예술에서 새로운 것을 요구하고 또 예술에
대해 새로운 목적을 부여한다. 그리고 실상
우리나라에 처음, 선명한 의식과 함께 출현한
일련의 기하학주의는 그와 같은 변모의 윤리와
논리를 다른 지극히 당연한 추세의 결과로
보이는 것이다. 단적으로 말해서 그것은 표현 그
자체보다는 조형적 질서와 순수하고 명석한 시각적
쾌적(快適)에의 목마름이라고 할 수 있으리라.

[……]

분명히 오늘의 미술은 한결같이 건축적인

것, 도안적인 것을 지향하고 있는 듯이 보인다.
그것은 또 바꾸어 말하면 우리의 현실, 우리의 자연
자체가 곧 건축적인 것, 도안적인 것이 되어가고
있다는 말이 될지도 모른다. 기실 우리의 자연은 곧
도시요, 그 도시를 종횡으로 주름잡는 기계문명의
배설물이다. 그리고 이 기계문명은 예술에게
무엇을 요구하고 있는가? 여기에서 문제 되는 것은
물론 기계문명에의 예술의 종속은 결코 아니다.
만일 이 양자 사이에 그 어떤 필연적인 유대가 있고
또 그것이 바람직한 것이라면, 그것은 독자적인
자립성을 견지한 채 오늘의 예술이 물질문명,
나아가서는 테크놀로지를 자기의 것으로 섭취하며
양자가 다 같이 내일에 투영되는 동일점(同一點)을
지향할 때에 비로소 가능한 것이다.
　이 문제는 60년대 이후의 추상의 경우에서도
두드러지게 나타나고 있는 현저한 특징의
하나이다. 한동안 지난날의 추상에 대해 던져진
비난—즉 외(外)적 세계, 구체적인 현실과의
단절이라는 낙인은 오늘의 추상에 대해서는 이미
시효(時效)를 잃고 있는 것이 틀림없다. 오늘의
예술은 그 표현 방법에 있어 기본적인 직선, 원 등에
의한 것이었든, 또는 거리에 범람하는 일상적인
영상(影像)을 통한 것이었든, 다 같이 우리의 현실
또는 현실적 요청과 밀착되어 있으며, 결코 왕년의
초연(超然)과 자기 폐쇄의 세계에 머물러 있는 것이
아니다.
　우선, 일반적인 최근의 경향으로서 미술에
나타난 영상은 단도직입적이요, 즉각적으로
시각에 어필하는 개방성을 지니고 있다. 이는
곧 미술의 외향성에로의 방향 전환을 뜻하는
것이며, 동시에 내향적이었던 추상표현주의에
대한 안티로서 일어난 것임이 분명하다. 그리고 이
외향성은 곧 우리의 시선을 우리의 주변으로 다시
돌리게 하는 것이 아니고 무엇이겠는가. 그뿐만이
아니다. 우리가 새롭게 발견한 세계, 그것은 또한
현대문명의 바로 그것이기도 하다. 모든 것이

선명한 윤곽과 목적을 띠고 철저하게 합리적인
메커니즘에 의해 움직인다. 그것은 또한 기능과
테크놀로지의 세계이다. 이러한 세계에서 우리의
미적 요구, 미적 체험도 변질을 했으며 미의식
전반에 걸친 변화는 불가피하게 예술의 본질적
변화를 결과하게 되는 것이다.

앞서 이야기했듯이 만일에 미술이 건축적인
것, 또는 도안적인 것의 경향으로 흐른다는 것이
사실이라면, 그것은 곧 현실이 그것을 우리에게
요구하고 있기 때문이다. 실상 오늘의 시대를
건축의 시대라고 부른대서 결코 큰 착오를
일으키는 것은 안 될 것이다. 또 도시가 단순한
고층 건물의 집단으로만 그치지 않고, 도시 전체가
하나의 통일체로서 스스로의 질서와 조화를
찾으려는 도시 설계의 분야와 관여될 때, 건축은
디자인의 한 단위로서 독자적인 평가의 대상으로
등장하게 된다. 그리고 이 건축과 디자인의 관계에
회화·조각이 다시 참여함으로써 앞날의 미술은
미증유의 확장을 성취할 것이며, 하나의 도시
전체가 완전한 미술 작품, 거창한 입체 구성물로서
출현할 가능성, 다시 말하면 새로운 양식의 창조의
가능성을 우리는 감히 가까이 내다볼 수가 있는
터이다.

(출전: 『홍대학보』, 1968년 9월 15일 자)

새로운 미의식과 그 조형적 설정

최명영(화가)

[······]

최근 새롭게 대두된 조형의 제 유형을 보면 그
표현 대상이나 그 전개가 대부분 추상표현주의의
주관적 조형에서 다시 객관적 상황의 조형으로
바뀌어지고 있음을 볼 수 있다. 즉 기하학적 추상,
오프 아트, 포프 아트, 미니멀 아트, 키네틱 아트,
엘렉트릭 아트, 오브제에 의한 환경예술, 즉물적
예술 등 모두가 현대의 미의식의 외적 상황 속에
두고 기계문명의 심화에서 오는 인간 소외의
과정이나 집단 광고의 사회적 이미지, 대중문화
속에서의 사회적이며 비개인적인 존재, 과학
발전에 의한 우주적 존재를 치밀한 계획과 고도한
기술에 의해 조형화하고 있다.

그러면 우리의 조형 의식과 그 전개는 과연
어느 시점에 위치하고 있는가? 혹시 몬드리앙이나
말레빗치의 이론을 생각하고 있는 것이 아닐까?
우리의 미의식과 그 이론은 시대착오적인 오류를
범하거나 강한 조형 본능이 결여된 우연성의
작위여서는 안 되겠다.

 * * *

이상 기술한 바와 같이 역사적 현실적
상황하에서 자신의 조형 문제를 생각해보고저
한다. 우선 중요한 것은 조형의 출발점을 이룰 수
있는 새로운 미의식과 이의 조형적 설정이다.

현대는 기계문명의 심화 시대이며 매스미디어의

전성 시대일 뿐 아니라 기능 우위의 시대이고, 인간은 개인으로부터 차츰 대중화해가면서 그 개인의 정신적 리베럴리티는 집단 개성으로 속박되어 획일화해가는 시대이다. 또한 획일화된 집단 개성이 살고 있는 고층 건물의 '도시 도착적(倒錯的) 시대'라고 할 수도 있겠다. 이와 같은 중층의 시대 및 사회적인 여건 속에서 개인의 주관은 점차 객관적인 개념으로 변질되어가며 개인의 감정 또한 지극히 보편적인 감각으로 대치되어간다. 이러한 상황은 시공간적인 환경의 벽을 넘어서 매스미디어에 의해 확대되고 전달되어 우리에게까지 직접 작용을 하고 있다. 이러한 외적인 현실은 차츰 자신의 내부에 젖어들어 점진적으로 시대 및 사회적인 실존과 아울러 조형상의 가치 기준에 대한 일대 변혁을 이루게 한다. 그것은 곧 기성의 미학관에 대한 반작용으로서 출발하여 주관에서 엄정한 객관으로, 무의식에서 의식으로 무의도적인 데서 엄밀한 계획으로, 열띤 감정에서 하드 에지로, 작품 제작 과정에서 그 '결과'로 표명되어진다. 또한 '결과'로써 표명된 작품의 세계는 현실에 대한 항의인 동시에 친절한 안내자이며, 그것은 또한 새로이 질서 지워진 우주적 유토피아를 의미한다.

실제 조형에 있어서의 2차원의 평면 위에 단순한 기하학적인 선과 면, 강렬한 색채의 콘트라스트를 갖는 상대적인 몇 개의 관념, 형태가 유기적인 상호작용에 의하여 시각적인 인력권(引力圈)을 형성케 하되, 처음의 관념 형태는 전체의 관념을 버린 순수한 구성체로써 지각되어 전체가 하나의 새로운 동시적 비존으로 형성되도록 한다. 이와 같이하여 이루어진 공간은 관념의 형태를 직접 영상케('연상케'의 오기로 보임―편집자) 하거나 형태 자체에 어떤 의미를 부여한 것이어서는 안 된다. 그것은 강렬한 시각적 강도를 이룩하는 색채의 관계와 함께 하나의 관념 형태가 가지고 있는 내재적인 힘이나 기능, 상대적인 관계에 있는

형태 간의 인력, 또는 형태의 자발적인 변모에서 오는 시간적 공간적 일류존에 의하여 형성된 공간이어야 한다.

이러한 공간의 창조를 위한 노력으로써 나는 처음에는 상대적으로 작용할 수 있는 두 개의 3각형이나 반원 등 기본적인 기하학적 도형을 기본 형태로 설정한 후 보색 관계를 갖는 강렬한 색상의 면이나 아주 예리한 구조적인 색띠를 추가함으로써 시각적인 색채의 신선함과 상대적으로 작용하는 형태의 율동에 의해 이루어지는 단순한 구조적 유기성의 추출을 시도했다. 그러나 여기에서는 지나치게 형태의 구조적인 면에 관심을 두었던 까닭에 무의식중에 재래의 화면 처리 방법이나 회화적 분위기가 나타나는 결과를 가져왔다. 그 후의 일련의 작품에서는 상대적인 두 개의 기본형은 기하학적인 도형에서 다수 변형된 반(半)타원형이 되고 직선의 띠와 함께 주로 기하학적인 곡선을 지향하여, 노랑, 빨강, 초록의 강한 콘트라스트와 함께 직선과 곡선이 용해되어 이룩된 유기적인 형태는 엄정한 분위기를 이루고 있었으나 형태와 색채가 지나치게 중층(中層) 작용에 빠져 감각적인 신선함을 잃고 말았다. 이와 같은 화면상의 중층 작용은 즉시 우리에게 심층 작용을 강요하는 결과가 될 뿐만 아니라 그 작품 자체도 지나치게 서술적인 것이 되어 감각적인 대화가 불가능하게 되고 만다. 더욱이 공간과의 관계에 있어서의 지나친 중층 작용은 공간의 외부로의 확장과 화면으로의 흡수 포괄을 어렵게 하고 있다. 그러나 색채나 형태의 점진, 반복의 작용일 때는 그 공간이나 감각의 문제에서 훨씬 나은 효과를 기대할 수 있게 된다. 이러한 관점에서 나의 다음 작품에서는 하나의 인력을 형성케 하는 투원 본의 형태와 인력권을 외부 공간으로 확장·흡수하기 위한 한 방법으로써 규칙적인 반복에서 오는 감각 작용은 나에게 중요한 의미를 갖게 했으나, 투원 본의 형태와 규칙인 색띠가 화면에서

주종의 이차원인 양상으로 각각 전개되어 공간 형성에 있어서 동시적 비존의 성립이 어렵게 되고 말았다. 여기에서 분명히 요구되는 것은 명확한 한 부분에서 막연한 전체를 탐구하는 것보다는 명확한 전체에 용해되고, 단순한 전체에 흡수될 수 있는 부분이어야겠다는 것이다.

이러한 요구가 프랑크 스텔라의 '단순 회화'나 로버트 모리스의 극도로 단순화시킨 구조물, 또는 필립 킹의 예각적인 기하 형태와 색채에 의한 구조물들에서 중요한 문제로 되고 있음을 볼 수 있다.

우리는 여기서 현대 작가들의 공간이나 개념에 대한 집약적인 사고나, 작품을 체계 또는 중심점이 없는 동시적 비존으로 보고, 제 가치를 균질화하여 비개성적인 환경으로 환원시키는 자세의 일면을 생각할 수가 있다. 또한 작품의 결과에 있어서도 상당히 다원적인 요소를 풍기기는 하나 그 창조적 처리나 감각은 현대 공업의 탁월한 기술로써 다량생산에 의한 획일화된 기능을 최대한으로 활용하고 있음을 볼 수 있다.

조형에 있어 소재의 선택과 그의 극복이라는 문제는 벌써 오래전부터 있어왔으나 최근과 같이 이 문제가 중요하게 대두된 시기는 일찍이 없었다. 작품의 이미지를 가장 이상적으로 표출시킬 수 있는 소재의 탐구나 그의 기술적인 극복은 새로운 조형의 존재 여부를 결정하는 중요성을 띠고 있다. 여기에서 우리는 현대 창조의 새로운 측면, '내용 즉 소재', '기술 즉 내용'이라는 놀라운 현실을 보게 되는 것이며, 또한 인간의 객관화와 기능화라는 비극에 빠져가는 것을 느끼게 되는 것이다.

최근에 이르러 나는 여러 가지 기계의 부분이나 기계제품, 특히 극소한 물체에 착안하여 이것을 확대하여 조형화하고저 시도하고 있다. 이와 같은 기계의 부분이나, 제품화되고 상품화된 금속성의 극소 물체—펜촉, 면도날, 나사못 등등은 실은 우리의 일상생활과 밀접히 연결되어 이미 관념화되고 보편화된 형태에 불과하다. 그러나 좀 더 관심을 가지고 이를 살펴보면 그 자체의 금속성의 촉감, 예리하고 차거운 감각과 함께 그 차체('자체'의 오기로 보임—편집자) 속에 축적되어 있는 강한 표현적인 힘을 느낄 수가 있다. 더욱이 기계적인 선의 아름다움과 함께 그 용도에 따르는 기계적인 형태에 관심을 갖게 된다. 이러한 물체를 확대하여 평면 또는 입체로써 상대적으로 작용하는 투원 본의 기본형으로 화면에 도입하여 전술한 바와 같은 방법으로 조형화한다. 그러나 확대된 이 형태들은 관념적인 솔직함을 그대로 들어내놓거나 씰루엣으로 표현되거나 아니면 선이니 색면 속에 용해되도록 처리한다.

나는 여기서 세자르의 확대된 손가락이나, 죠지 시갈의 석고로 직접 인체의 형태를 떠내서 표현한 즉물적 표현과 그 밖의 많은 포프 아트 작가들이 이룩한 조형적 주장과 나의 물체 도입을 비교하여 생각하게 된다. 우선 이들이 한결같이 객관적인 실체에 착안하고 있음을 알 수 있다. 그러나 그 결과에 있어서는 상당히 다른 점이 있지 않을까 생각된다. 나의 경우, 그러한 물체들은 물체로서보다는 하나의 개념적이면서도 순수하게 지각된 형(形)으로써 화면 위에 존재하며, 그것 자체로서 어떤 단독의 이미지를 형성하는 것이 아니라 하나의 선이나 색면과 마찬가지로 공간 전체의 일부분으로서 조형적인 역할을 하고 있다고 생각되기 때문이다. 나에게 있어 항상 문제가 되고 있는 것은 상호작용을 일으키게 하는 씸메트릭한 형체, 즉 투원 본의 문제이다. 이들 형태는 화면의 기본적인 질서와 균제(均齊)를 이룩토록 한다. 그리고 이들 형태는 상호인력을 형성하면서 부분에 흡수되지 않고 전체로써 집약되도록 색채나 선에 의하여 전개되어 한 새로운 공간을 형성한다.

그러면 이렇게 형성된 공간은 결국 어떠한 의의를 갖게 되는가? 추상표현주의에 있어서의 공간이 인간의 내적인 이미지의 단적인 표현에

의의를 두었다면 그 후의 새로운 조형에서는 대부분 외적인 실체의 확증이나 환경과의 대화에서 얻어진 지각의 단순한 전개에 의의를 두고 있는 것 같다. 그러나 오프 아트에 있어서의 그것은 더욱 개념적인 성격을 띄게('띄게'의 오기─편집자) 되는데 그것은 엄밀하게 계획되어 알 듯 말 듯한 미지의 오프티칼 일류죤의 효과를 향하여 제작되고 있기 때문이다. 그러나 이러한 새로운 모든 객관적 조형의 공간은 다다에서 볼 수 있는 '공허의 공간'과는 전혀 다를 뿐 아니라 그 조형의 대상, 즉 각종의 오브제를 포함한 사회의 객관적인 질서나 환경에 대하여도 다다가 이에 대한 다분히 부정적 성격을 띄고 있음에 반하여 오늘의 그것은 상당히 긍정적인 입장을 취하고 있다. 여기에서 우리는 환경과 예술의 중요한 관계를 의식하게 된다. 조형의 이러한 사회 및 환경적 관계는 포프 아트의 보다 직접적인 관계 외에도 조각가 토니 스미스의 거대한 미니멀 스트럭쳐에서도 비교적 구체적으로 의식할 수 있다. 그는 건축적인 정확한 구조 이론을 근거로 단순한 입체, 기하학적인 형태로써 조형하여 그것이 '작품 자체의 공간'의 의미보다는 '환경의 공간'으로 인식되어진 것이다. 그것은 현대 도시건축이나 현대생활의 굴뚝, 가스 탱크 등 작자 부재의 모뉴멘트에 관련된 사회적 형태에서 출발한 것으로서 작가의 개인적인 체험을 일반 대중과 사회적인 개념 및 목적에 반영시킨 결과인 것이다.

[……]

(출전: 『AG』 1호, 1969년)

왜, 관념예술인가?

박용숙

[……]

2. 유럽에 있어서의 관념예술의 정체

슈펭글라가 『서양의 몰락』을 발간한 것은 1918년 여름이었다. 그러므로 시간적으로 세계 제1차 대전이 엄청난 상처를 남기고 끝나던 때이다. 따라서 이 책이 일으킨 파문은 대단한 것이었다. 그것은 슈펭글라가 예언하고 있는 서구 문명의 몰락이 전화(戰禍)에 휩쓸린 사람들에게 피부적으로 절실하게 느껴졌기 때문이다. 그러나 사실상 슈펭글라의 예언적인 선언은 피부적으로 느껴질 성질의 것이 아니라, 보다 더 체질적인 것이었다. 즉, 유럽인이 만들어낸 거대한 문명의 체계에 대한 도전이었다. 그것은 문명이 이미 인간의 통솔권을 벗어났기 때문이며, 그렇게 되어진 문명의 체계는 스스로 인간의 의지와는 별도로 자기운동(自己運動)을 증대시켜 가는 것이다. 슈펭글라의 눈에는 그러한 문명이 하나의 거대한 괴물로 보였다. 뿐만 아니라, 그러한 괴물은 증대일로에 있는 눈덩이처럼 조만간 자폭할 것이라고 생각한 것이다.

이러한 사태는 분명히 조물주와 피조물의 관계가 뒤바뀐 상태이며, 오히려 피조물이 조물주를 말살하려는 가공할 만한 사태를

빚게 된 것이다. 그러므로 슈펭글라는 이러한 피조물의 횡포를 제동할 만한 강렬한 힘—어쩌면 그것은 창조적 진화력(벨그송)이나 초인적 권력의지(니체)를 뜻하는 것이긴 하나—을 갈망하였다. 그러나 이미 거대해질 대로 거대해진 문명의 괴물을 더 이상 막아낼 도리가 없게 되었음을 그는 자각함으로서 급기야 '서구의 몰락'을 선언하였다. 물론 그가 말한 서구의 몰락은 결코 세계적인 범위를 말하는 것이 아니며, 어디까지나 유럽을 가리키는 것이었다. 그러므로 그는 서구 다음에 오는 문명을 유색인종의 것으로 암시하고 있다. 즉 유색인이 유럽의 기계문명을 도입해감으로써 새로운 문명을 건설하고, 그것이 종내에는 유럽인의 목을 조이는 결과가 될 것이라고 말한다. 이러한 주장은 토인비의 문명론의 골격이 되지만, 오늘날 우리는 이러한 사태를 실감하게끔 되었다. 그것은 두말할 여지없이 유럽 국가의 쇠퇴와 제3세계에 속하는 국가들의 활기찬 모습이다.

그렇다면 우리가 여기에서 알아야 할 것은 슈펭글라의 눈에 비친 서구 문명의 정체란 무엇인가 하는 문제이다. 그것은 허상이다. 이러한 유럽 문명의 허상은 프랑스 시민혁명이 한층 더 자극하였으며, 기독교의 사회적 효용성의 후퇴, 그리고 공업화, 분업화의 촉진에 따라, 개인주의적 합리주의와 그 획일화가 만연됨으로서 허상은 스스로 자기증식을 확대해갔다. 그러므로 '자연으로 돌아가자'라고 외친 룻소나, 초인 정치를('를'의 오기—편집자) 주창한 니체, '에란비탈'을 고창한 벨그송은 모두가 이러한 허상을 실상화하려는 선구자였다고 말할 수 있다. 이때에 허상을 실상화한다고 하는 것은 무엇을 뜻하는 것인가. 그것은 인간이 자기의 삶을 위한 수단으로서 만든 상(像)이 그 본래의 직능에서 벗어나, 오히려 인간의 본질적인 삶을 방해하고 위협하게 된 상(虛像)을 다시 본래의 모습으로 돌이키려는 것을 뜻한다 할 것이다.

[……]

슈펭글라가 『서양의 몰락』을 발표하던 그 시대의 일각에는 '사물을 있는 그대로 보자'는 현상학파(現象學派)가 대두되고 있었다. 이러한 움직임은 허상과 실상을 분명하게 확인하려는 입장으로서 유럽의 정신적 위기를 또 다른 차원에서 구하려는 것이다. 이러한 현상학의 입장은 어디까지나 사물을 있는 그대로 보려는 입장으로서 마르크스의 프랙티스를 유예 상태로 둔다. 그러므로 현상학파는 먼저 보고 깨닫는 입장, 즉 예술적 실천으로서 허상을 실상화하려는 주의(主義)라고 말할 수 있게 된다. 그러므로 훗싸르는 자기의 현상학적 방법에서 먼저 지식에 의해 감염된 상을 제거하려고 한다. 그것이 괄호화(括弧化) 작용이다. 그것은 지식이야말로 유럽 문명의 허상을 이루고 있는 구성 요소가 되기 때문이다. 그러나 인간에게서 지식의 환상을 빼앗는다는 것은 결코 용이한 일이 아니다. 그럴 것이 지식은 그들의 오랫동안의 삶의 역사와 함께 더불어 왔으며, 그러한 지식의 도움에 의해 인간은 또한 문명을 이룩해왔기 때문이다. 그러므로 그러한 지식을 인간에게서 빼앗는다는 것은 마치 그에게서 모든 재산을 박탈하는 것이나 다름없다. 현상학의 암초는 여기에 있다. 분명히 허상의 위기를 극복할 수 있는 길은 오염된 지식을 빼앗는 것이며, 지식의 병균을 떼어버린 그곳에, 즉 지식이 소거된 그곳에 남는 것, 그것이야말로 실상이라는 것을 알면서도 그렇게 할 수 없는 것이 현상학의 디레머인 것이다. 그러한 디레머는 프로이드의 경우에도 마찬가지이다. 꿈의 세계야말로 실상임에도 불구하고, 그 꿈을 현실화시킬 수 있는 통로는 발견될 수가 없는 것이다. 그러나 이러한 방법들은 그 프랙티스에 있어서는 모두가 닫혀진

상태에 있었지만, 그것이 제기한 문제는 매우 의의 있는 것이었다.

[……]

3. 관념예술은 제3의 혁명인가?

우리가 지금 접하고 있는 관념예술의 등장은 어느 때부터인가? 그것은 이미 암시된 바와 같이 『서양의 몰락』과 때를 같이한다. 서구의 몰락을 구하려는 예술적 방법을 현상학파가 암시한 것이었다면, 관념예술은 바로 현상학과 더불어 탄생한 것이라 말할 수 있게 된다. 그럴 것이 현상학과 다다이즘, 프로이드와 슐레알리즘, 실존주의와 표현주의는 모두가 상호 영향 속에서 자라났기 때문이다. 이러한 풍경이 공인된다면 관념예술은 결코 리글의 정의에 따를 수 없게 되며, 오히려 하우저를 정당하게 만든다. 즉, 예술의 추상 양식은 결코 사회와 역사성으로부터 분리될 수가 없다는 것이다. 앞에서 보아온 바와 같이 현대의 관념예술이 바로 그러한 예증이 되며, 실제로 당대의 예술가들은 자기의 방법 정신을 예술로서 완성함으로서 위기를 극복할 수 있다고 믿는 것이다. 우리는 이러한 풍경을 다다이스트나 슐리아리스트, 그리고 인상파, 표현파의 작가들에게서도 엿볼 수가 있다. 즉, 그들의 예술 행위의 목적은 어디까지나 현실을 구하고자 하는 데 있는 것이다.

이러한 정신은 오늘날의 관념예술에 있어서도 마찬가지이다. 액션페인팅, 추상표현주의, 하이퍼리아리즘은 모두가 표현 방법에 있어서는 다르나, 그것은 유럽의 다다, 슐, 표현주의를 미국에 옮겨놓은 것에 불과하다. 즉, 미국적 에피스떼메의 장이 붕괴하는 모습이라고 말할 수 있을 것이다. 다시 말해서 그러한 현대적 관념예술은 유럽

문명의 연장인, 아니, 더욱 더 확대 증식된 허상에 대한 예술가의 치열한 응전(應戰)의 산물이라고 말할 수 있는 것이다.

그렇다면 우리들에게 있어서 관념예술이란 무엇인가? 우리가 관념예술의 양식을 그대로 도입한다고 할 때, 그 필연성은 무엇인가. 앞에서 말한 바와 같이 구미(歐美)에 있어서 관념예술은 먼저 허상이 전제되어 있다. 그때의 그들의 허상은 수백 년 동안 쌓이고 쌓여온 지식으로 이루어진 문명이다. 그 문명은 거대한 세력으로서 급기야는 인간의 생존을 위협하고 있는 허상이다. 그렇다면 우리에게도 그러한 허상이 존재하고 있는가. 만일 있다면 그것은 유럽 문명과 어떻게 다른 것인가. 그것이 우리의 관념예술가에게 있어선 우선 검토되지 않으면 안 된다. 그것은 우리들에게 있어서 관념예술의 필연성을 찾기 위해서다. 그러나 오늘날 유럽의 현대예술이 아시아에 관심을 가지는 사태를 염두에 둔다면, 우리가 서둘러서 관념예술에 매달려야 할 하등의 필연성이 없게 된다. 그럴 것이 아시아, 특히 우리들의 과거의 지평에는 인간의 본질적 삶을 위협할 만한 그러한 허상은 발견되지 않기 때문이다. 그러므로 이러한 수준에서 말하자면, 우리가 허상이라고 말할 때, 그것은 곧 우리들의 문제를 뜻하는 것이 아니라, 구미의 문제를 가리키게 된다. 왜냐하면 우리는 아직 유럽인과 같이 허상의 공포를 실감하지 못하기 때문이다. 그럼에도 불구하고 우리가 관념예술의 양식을 받아들인다고 하는 것은 대체 무엇 때문인가. 아니 허상이 실감되지 않는 곳에서 관념예술을 한다는 것은 그 행위 자체에 있어서 과연 성립될 수 있는 문제인가. 만일 우리에게 있어서 관념예술이 성립된다면 그것은 아주 짧은 기간 동안에 우리가 간접적으로 체험한 구미 문화에 근거를 두는 것이다. 그러나 우리가 그간에 간접적으로 체험한 유럽 문명은 그것이 우리에게 있어서 허상으로 실감될 만큼 충분한

것이 아니었다. 이런 점에서 우리와 일본의 경우는 다시 한 번 구별이 된다. 그럴 것이 일본에 있어서의 유럽 문명은 그것의 허상성이 실감되리만큼, 오랜 경험의 역사를 지니고 있다고 말할 수 있기 때문이다.

이러한 시대적 배경, 이른바 관념예술이 등장해야 될 역사적 필연성이 결여됨으로 해서 우리의 관념예술은 그 영향력에 있어서도 강렬하지 못하며, 또한 방법 정신의 자각에 있어서도 몽매한 상태에 있다. 결국 이러한 조건 속에서의 관념예술의 범람은 오히려 관념예술의 양식을 왜곡하고 변질시키므로서, 예술 행위를 스스로 파괴하고 있다.

[⋯⋯]

앙포르멜의 교조(教祖)들은 (마튜, 아르퉁, 포르즈 등) 만남의 체험을 위해서 '말'을 버린 로깡댕과 마찬가지로 그들은 자기의 다브로('타블로'의 오기로 보임—편집자)에서 의미하는 것의 모든 형태를 추방한다. 그것은 말을 빌리지 않고 사물에 대하여, 사물을 가지고 생각하기 위해서이다. 물론 이때의 사물이란 다만 우연한 존재를 뜻하며 그 우연한 존재는 하나의 완결된 독립적인 존재가 아니라, 드디어 비완결적인 존재로, 이른바 세계내존재(世界內存在)로 부각되는 존재이다. 앙포르멜의 작가들이 그들의 다브로에 나타내고자 한 대상이란 바로 그러한 존재를 말한다. 그것은 분명히 완결된 존재가 아니다. 그러므로 이러한 앙포르멜의 다브로는 말(언어)을 지키고 있는 사람에게 있어서 전혀 미지의 세계이며 동시에 존재하지 않는 세계가 된다. 따라서 앙포르멜의 다브로는 먼저 사람에게서 말을 빼지 않으면 안 된다. 이러한 일에 대해선 이미 슐이나 프로이드에 있어서도 실패하였으며, 사실상 로깡댕의 경우에 있어서도 그것은 어디까지나 특수한 환경에 있었던 사람이며, 이미 말의 타락성에 불안을 지니고 있던 사람이다. 그러한 특수한 사람에게 있어서도 우연하게 당하는 체험인 것을 로깡댕은 말하고 있다. 그러므로 앙포르멜의 작가들이 자기의 다브로에 아무리 자극적인 비정형을 대상화시킨다고 하더라도, 그것에서 곧 만남의 체험이 유도되리라고는 기대할 수가 없게 되었다. 액션페인팅의 등장은 바로 그러한 앙포르멜의 디레머를 직감했기 때문이라 생각된다. 즉 액션페인팅은 우연한 존재(무의식)와의 만남을, 다시 말해서 그 체험 자체를 앙포르멜과 같이 다브로에 대상화하는 것을 포기하며, 오히려 그 체험 자체를 체험 자체이게 하려 한다. 쟉슨 폴록이 그린다는 것보다도 무엇인가 그리고 있는 화가 자신을 강조하고 있는 것은 그 때문이다. 이러한 차이는 결국 감상자에게서 그들이 지니고 있는 허상의 언어를 뺏기 위한 하나의 방법의 차이에 불과하다. 그럴 것이 본질적으로 앙포르멜과 액션페인팅에는 아무런 변화도 일지 않기 때문이다. 관념예술은 그 출발에 있어서 자기(인간)를 세계로부터 분립하여 완결하려는 목적을 지니고 있으므로 그러한 노선에 있어서 앙포르멜과 액션페인팅에는 아무런 차이도 없다는 것이다. 우리는 로깡댕이 구토(嘔吐)의 체험을 통하여 자기가 세계의 오행(奧行)을 오만하게 바라보고 있는 하나의 절대적 자아, 즉 대자(對自)임을 확인하고 있는 모습을 볼 수 있게 된다. 여기에서 우리는 다시 싸르뜨르의 존재론이 세계에 '대(對)하여' 있는 자기, 즉, '⋯⋯무엇에 대한 의식'으로서의 인간 존재를 묘사하고 있음을 알 수 있게 되는데, 그러한 세계와 자기와의 이중화는 어디까지나 이성의 지평을, 즉 허상을 용인하려는 결과를 가져오게 한다. 액션페인팅에 있어서 인볼브(involve)는 바로 이러한 이중화를 지양하려는 노력으로 볼 수 있다. 그러나 과연 액션페인팅은 인볼브에 성공한 것인가? 그렇지

않을 것이다. 관중은 언제나 허상의 언어로써 무장되어 있으며, 그렇게 무장된 자세로 화가를 대한다. 그러므로 해프너로서의 화가는 그러한 관중의 무장을 해체시키기 위해 해프닝을 시도한다. 그러나 과연 그러한 해프너로서의 화가는 관중의 허상적 언어를 모조리 박탈할 수 있겠는가? 만일 그것이 이루어지지 않는다면, 화가는 여전히 관중과 구분이 되며, 오히려 관중 속에서 그는 스타가 된다. 즉, 여전히 화가 앞에는 대상으로서의 세계가 남는 것이다. 그러므로 액션페인팅은 앙포르멜보다 나을 것이 하나도 없는 것이며 오히려 그것은 관념예술의 딜레마를 한층 더 궁지에 몰아넣는 셈이 되었다. 따라서 이러한 딜레마를 벗어나려는 시도가 일어나는 것은 지극히 당연한 일이라 할 것이다. 우리는 그러한 시도를 옵티칼, 폽아트, 해프닝, 어쎔브레이지, 환경 등의 운동에서 일별할 수 있게 되는데, 그것은 한결같이 존재(무의식)의 존재성을 증명하려는 집요한 노력을 포기하는 데서부터 시작된다. 그런 의미에서 이러한 새로운 양식의 미술운동은 괄목할 만한 것이 된다. 그럴 것이 이들 일단의 미술운동은 존재의 증명을 증명하려는 의식에서부터 해방되고 있기 때문이다. 이러한 움직임은 확실히 관념예술의 진로를 새로운 양상으로 변화시키고 있음이 확실하다.

5. 관념예술을 업은 박서보의 고난상

이제 우리들의 작가를 말할 때가 된 것 같다. 아니, 지금까지 나는 우리의 관념예술을 말하기 위해, 지루한 여행을 한 것이다. 앞에서도 잠시 지적된 바와 같이 우리 화단에 관념예술의 바람을 일으킨 화가는 바로 박서보(朴栖甫)이다. 그의 시작은 원형질(비정형)이며, 그로부터 유전질, 허상, 그리고 최근에 묘법에 이른다.

[······]

〈묘법〉은 다브로에서 시작된다. 다브로에 밝은 단색을 가득히 칠하고 그 위에다 가늘고 희미한 색채의 선이 마치 빗살무늬 모양으로 그어진다. 그러므로 〈묘법〉은 여전히 다브로의 발언으로서 추상표현주의의 연장선에 있다고 할 수 있다. 왜냐하면 그의 〈묘법〉의 다브로는 그의 말에 따른다면 아무것도 그리지 않았다는 사실을 증명하려고 하기 때문이다. 사실 빈 다브로에 다만 단색의 색채가 칠해졌을 때, 거기에서 받는 것이란 다만 색채의 물리적인 반응밖에는 일어나지 않는다. 뿐만 아니라, 그 위에 짧고 희미한 사선을 반복하여 그었을 때, 관념예술에 익숙한 사람이라면 누구나가 그것에서 물리적인 운동감 외에 아무것도 느낄 수가 없을 것이다. 그러나 박서보의 〈묘법〉은 분명히 다브로의 형식을 빌리고 있다는 사실을 잊어서는 안 된다. 그것은 다브로의 형식은 본질적으로 무엇을 그린다. 즉 무엇인가 상을 그리려 한다는 하나의 관례가 약속되어 있기 때문이다. 그렇기 때문에 누구나 〈묘법〉을 보는 관람자들은 그러한 다브로에서 상을 찾으려고 한다. 그의 〈묘법〉에서 돗자리의 상을 찾은 사람도 있다고 하며 또한 그 사선의 반복을 보면서 고대 토기의 빗살무늬를 연상하는 것을 막을 길은 없다. 그것은 그의 다브로의 색채가 이조 시대의 도자색(陶磁色)을 연상할 수도 있기 때문이다. 물론 이러한 관람자의 풍경은 작가와는 아무런 관계가 없다고 할지도 모른다. 그러나 예술은 감상자의 관계를 떠나서는 성립될 수가 없다. 왜, 〈묘법〉이 전달하고자 하는 그 '무엇'이, 이른바 아무것도 그리지 않으려는 비언어가 감상자에게 바람직하게 전달되지 않는가? 그것은 다브로의 형식을 작가가 택하였기 때문이다. 우리는 이미 마레빗치의 실험이나 포즈의 침묵을, 그리고 듀샹의 다브로와의 결별을 알고 있다. 그것은

모두가 다브로의 형식으로서는 비언어(존재)의 개시가 불가능함을 깨달았기 때문이다. 오늘날의 추상표현주의가 다브로를 버리고 새로운 변신을 하지 않으면 안 되는 까닭이 거기에 있는 것이다. 그렇다면 다브로를 잃는 추상표현주의는 어디로 가는가. 우리는 그러한 진로를 60년대 미국을 중심으로 하는 관념예술의 양상에서 엿볼 수 있을 것이며, 또한 이우환(李禹煥)을 중심으로 하는 일본의 구조주의 작가들의 활동에서 찾아볼 수 있을 것이다. 그들은 모두가 다브로를 떠나 있으며 여러 가지의 오브제를 통하여 존재의 존재성, 이른바 비언어를 개시하려고 한다. 그것은 다브로를 떠난 새로운 방법의 길이라고도 할 수 있다.

우리는 여기에서 박서보의 방법이 안고 있는 문제성에 부딪치게 된다. 즉, 박서보는 어디까지나 표현하는 자기를 문제 삼고 있다. 다시 말해서 내가 이러이러한 그림을 그리고 있다는 자기 자신에 대한 사실을 감상자에게 보이려고 한다. 그런 의미에서 그는 여전히 추상표현주의 시대의 이념을 즉 유럽 문명이 낳은 이성인(理性人)의 풍경을 그대로 답습하고 있는 것이다. 그것은 즉자(即自)와 대자(對自)와의 관계, 혹은 세계를 대상화하려던 유럽 존재론의 전통을 그대로 답습하는 것을 뜻한다. 그러므로 박서보의 관념예술의 탐구는 아직도 유럽적인 과거에서 벗어나지 못하고 있음을 뜻하게 된다. 어쩌면 우리가 그에게서 유럽적인 관념예술의 전통에서 벗어나기를 바라는 것은 무리한 요구인지도 모른다. 그것은 아직도 우리에게 있어서 관념예술의 양식이 등장할 만큼 한 역사적인 어떤 분위기가 성숙되어 있지 않기 때문이다. 이때의 역사적인 어떤 분위기란 무엇인가? 그것은 이 글의 첫머리에서 말한 바와 같이 '서양의 몰락'이 뜻하는 분위기이며, 그것은 다시 '의미하는 것'과 '의미당하는 것'이 서로 괴리됨으로서 끝내는 '의미하는 것'이 허상화된

상태가 되어, 그것이 도리어 자기성을 획득하여 나날이 자기의 허상성을 증식해감으로써 급기야는 '의미당하는 것'이 소외되는 사태를 초래하게 되는 시대를 가리킨다 할 것이다. 이러한 풍경은 흔히 유럽의 문명을 말하는 것이며, 좁은 의미에서는 자본주의 사회의 병폐를 가리키는 것으로 되어 있다.

그러므로 관념예술의 노선은 바로 이러한 시대의 허상성을 지양(실상화)하려는 운동이다. 우리가 박서보의 방법에서 하나의 딜레마를 만나게 되는 것은 바로 이러한 역사적 분위기가 우리에게 필연적인 것으로서 도래되지 않고 있다는 것 때문이라 할 수 있다. 그럴 것이 허상의 공포가 실감되지 않는 감상자에게 관념 양식이 자기의 기능을 효과적으로 발휘할 수는 없기 때문이다.

6. Happening, 아방갸르드(AG)는 존재할 것인가?

박서보의 방법을 말하면서 해프닝, 옵티칼, 그리고 미니멀아트를 말하는 것은 지극히 자연스러운 순서가 될 것이다. 그것은 모두가 방법 정신에 있어서 박서보의 이후가 되기 때문이다. 그러므로 우리는 지난 60년대 후반에 들어서면서 우리의 관념예술을 새로운 국면으로 몰고 갔던 AG 그룹과 정찬승 그룹의 등장에 대해 특히 주목해야 할 것이다.

대체 관념예술에 있어서 해프닝이란 무엇인가? 이런 물음에 대답하는 것은 매우 어려운 일일 것이다. 왜냐하면 해프닝이란 하나의 예술 양식이 되며 그러한 양식이 결코 돌연히 발생한 것은 아니기 때문이다. 우리는 벌써 천여 년 전부터 그러한 해프닝의 역사를 가지고 있으며, 아직도 선불교는 그러한 방법을 유지하고 있다. 아무튼 해프닝이란 무엇인가 하는 데 대한 해답을

명쾌하게 내리는 것은 결코 단순하지는 않다. 그러나 많은 논객들이 해프닝을 말할 때에는 우선 유럽의 다다를 말하며 그로부터 마르셀 뒤샹, 잭슨 폴록, 존 케이지를 예거한다. 이러한 풍경을 토대로 하나의 문장을 만든다면 해프닝은 우선 '내가(화가) 다만 여기에 있다'를 증명하는 양식이다. 그러므로 이러한 문장은 데카르트의 Cogito ergo Sum과 같이 생각하는 존재가 아니라, 그 생각하는 것을 포기하는 존재가 된다. 그렇기 때문에 해프닝에 있어서 예술가는 무엇을 그린다는 행위보다는, 오히려 예술가가 아무것도 그리지 않는다는 그 사실을 증명해 보이려 한다. 확실히 다다이스트는 그리지 않았다. 과거의 회화는 이미 그들에게 있어서는 허상이었기 때문이다. 잭슨 폴록은 무엇을 그리려 하였는가. 그는 아무것도 그리려 하지 않았다. 다만 자기가 '여기에 그냥 있지 않는가?' 하고 반문하기 위하여 그는 페인트와 붓을 들었다. 또한 마르셀 뒤샹은 체스를 두고 있었으며 존 케이지는 피아노에 잠시 앉았다 다시 내려갈 뿐이다. 모두가 '내가 여기에 있다'를 증명하고 있다. 그러나 그때에 예술가가 거기에 있다는 것은 그냥 사물과 같이 놓여 있다는 것을 말하는가? 틀림없이 해프닝은 그것을 노리고 있다. 그것은 관념예술이 자기의 올개미, 이른바 세계와 대립되어 있던 자아를 세계로 향해 버리는 과제가 그들에게 있어서는 절실했기 때문이다. 물론 우리는 이때의 세계가 존재의 세계이며 '의미하는 것'과 '의미당하는 것'이 분리되지 않는 세계이다. 즉, 그것은 하이데카가 "존재의 고향"이라고 말하는 바로 그 세계를 뜻함을 잊어서는 안 될 것이다. 그러므로 해프너가 '내가 여기에 다만 있다'를 증명한다는 것은 무엇인가? 그것은 자기에게 있어서 이중화되었던 대상(세계)과의 거리를 없애려는 시도에 불과하다. 이러한 풍경에서 우리는 인볼브라는 개념과 만나게 된다. 그것은 예술가가 예술가의 특권을 스스로 포기함으로서 일어나는 사태, 즉 예술가가 잃어버렸던 존재의 고향으로 되돌아오는 양식, 그것을 인볼브라고 말할 수 있기 때문이다. 그러므로 폴록의 무의식의 연주, 뒤샹의 레디메이드는 '생각하지 않는 내가 여기에 있다'를 증명하는 하나의 아리바이이며, 그러한 아리바이를 통하여 허상을 실상화화려는 것이다.

그러나 과연 그들의 그러한 해프닝으로서 실상이 증명되는가? 그들의 인볼브는 어디까지나 자기중심적이며 아직도 하나의 특권을 지니고 있는 상태인 것이다. 실상의 특권이 아니다. 실상은 엄연한 삶이며 고행이며, 투쟁이다. 그러므로 해프닝 양식이 공간으로 확대되어 환경을 고발하는 이벤터로서, 그리하여 사회적 실존을 추구하는 노선으로 향하는 것은 지극히 자연스러운 추세라고 말할 수 있을 것이다. 우리가 정찬승과 그 그룹의 등장을 주목하는 것은 바로 이러한 풍경이 어떻게 우리에게로 올 것인가에 관심이 있기 때문이다. 확실히 구미에 있어서 해프너, 이벤터의 대상은 우연한 존재(일상성)를 지키는 것이며, 그러기 위해서는 허상, 이른바 부르죠아 계급과 그와 결탁한 정치권력을 겨냥하는 것이다. 한스 하케가 그 좋은 본보기가 될 것이다. 왜냐하면 그러한 허상이야말로 자기의 증식을 통하여 환경을 오염화하고, 끝내 우연한 존재의 삶을 방해 내지는 말살하려 하기 때문이다. 그렇다면 정찬승의 해프닝은 무엇이었는가? 아니 그가 겨냥했던 허상의 실체란 무엇이었는가? 그러나 이러한 사실을 규명하기에는 너무나 우리는 불행하다. 바로 이 불행하다는 사실, 이것이야말로 우리가 유럽적인 관념예술 양식을 그대로 도입할 수 없다는 증거가 된다. 그것은 허상성의 실체가 유럽 문명과는 같을 수가 없기 때문이다.

이러한 풍경은 'AG'의 경우에 있어서도 크게 다를 바 없다 할 것이다.

'AG'의 출현은 처음부터 우리에게 커다란

놀라움을 안겨다 주었다. 그것은 'AG'가 한꺼번에 구미에서 유행하고 있는 실험미술을 우리에게 보여주었기 때문이다. 옵티칼, 폽, 미니멀, 키네틱, 등 추상표현주의를 극복하려는 이러한 관념예술의 여러 양상이 한꺼번에 우리들의 눈앞에서 재생되었다는 것은 우리들의 관념예술을 위해 좋은 일이라고 하자. 왜냐하면, 많은 방법을 우리가 알 수 있기 때문이다. 그러나 문제는 많은 방법의 도입이 문제가 아니라, 그러한 방법이 왜, 생겼으며, 또한 그러한 방법이 왜, 우리에게 와야 되는가? 이것이 문제이다. 이러한 의문의 제기가 없이 막무가내로 그러한 방법 양식이 우리에게 쏟아져 들어온다면 오히려 그것이 우리의 허상으로서 군림할 우려가 있게 된다. 우리는 벌써 박서보와 정찬승을 통하여 그러한 점을 점검하였다. 즉, 유럽의 관념예술의 체계가 그대로 우리의 현실에서 적용될 수가 없다는 사실이다. 그것은 우리들의 허상의 세계가 유럽과 같지 않으며 매우 복잡한 상황을 이루고 있기 때문이다.

아무튼 좋다. 'AG'가 모아들인 새로운 방법이란 무엇인가? 그것은 앞에서도 지적한 바와 같이 추상표현주의를 극복하려는 새로운 실험들이다. 해프닝이 '내가 여기에 있다'는 사실을 증명하려고 했다면 이들에게 있어서는 그 '나'라는 것을 제거해버린다. 즉, 다만 '여기에 있다'는 사실을 증명하려고 한다. 내가 없이 여기에 있다는 것은 무엇을 뜻하는가. 그것은 내가 있는 것(우연한 존재)에 흡수되어 있는 상태를 말하며 그것은 곧 존재와의 대립이 아니라, '세계 안에 있는 존재'를 뜻하는 것이다. 그러므로 이들의 방법에 있어서는 주어로서의 내가 없으며 있는 것(존재)이 곧 주어인 동시에 술어가 된다. 듀샹의 레디메이드, 죤즈, 올덴버그의 일상의 사물, 스토그하우젠('스토크하우젠'의 오기—편집자)의 전자음악 등은 모두가 그러한 풍경을 이루는 예술 행위라고 말할 수 있다. 그것은 미니멀의 경우에도

예외는 아닐 것이다. 미니멀의 방법은 그러한 풍경을 훨씬 더 치밀하게 계산(구조화)하고 있다는 것뿐이다. 이러한 풍경들은 마치 카프카의 문장을 연상시킨다. 카프카의 문장에는 내가 없다. '나' 대신에 사물의 표시와 다를 바 없는 기호로서의 K가 있을 뿐이다. 그 K는 허상을 가진 인간이 아니라, 다만 거기에 있는 것에 불과한 존재이다. 즉 카프카의 K는 곧 주어인 동시에 술어인 것으로서 모든 사물과 함께 평면에 놓인다. 따라서 K는 다만 우연한 존재에 불과하다. 그것은 죤즈나 올덴버그, 혹은 스토크하우젠이 만든 일상의 사물과 조금도 다를 바 없는 것이다. 그러나 문제는 이러한 풍경의 관념예술이 왜, 등장했는가가 중요하다. 그 왜가 곧 우리들이 알아야 할 사항이며, 그것은 요해(了解)함으로써만이 우리는 그러한 방법을 우리 것으로 만들 수 있기 때문이다. 앞에서도 말한 바와 같이 이 '나'의 소거는 추상표현주의의 청산을 뜻하며, 그러한 청산은 곧 허상의 소지를 말살하는 것이 된다. 왜냐하면 '나'야말로 데까르트 이래에 세계를 대상화한 바로 그 장본인이며, 유럽 문명의 몰락을 자초한 원흉이 되기 때문이다. 그러므로 이러한 방법의 관념예술이 우리에게 도입된다는 것은 먼저 대자의 문명이 있지 않으면 안 된다는 것을 말해주고 있다.

'AG'의 활동은 계속되어도 그 방법 정신에 아무런 변화도 일어나지 않는 것은 이러한 사정과도 관계가 있을 것이다. 과연 우리에게 대자의 문명이 존재하는 것인가? 분명히 이 질문은 잘못된 질문이 될 것이다. 그럴 것이 우리의 근대사는 오히려 대자의 문명에 의해서 짓눌렸던 역사였으며 그러므로 하여 단재(丹齋) 신채호(申采浩)는 아(我)의 사관(史觀)을 고창(高唱)하였다. 그러나 그러한 아(대자)의 역사는 아직도 우리에게 실현되지 않고 있으며, 오히려 그러한 지평을 우리는 갈망하고 있다. 그것이 근대화를 고창하는 우리들의 현실이

아닌가. 우리의 아방가르드는 바로 이러한 현실을
토대로 하여야 할 것이다.

[……]

(출전: 『공간』, 1974년 4월호)

한국미술, 그 오늘의 얼굴, 또는 그 단층적 진단

이일

[……]

역사적 측면에서 볼 때, 우리의 현대미술은 그 짧은 역사 속에서 스스로 딛고 설 자신의 시대를 잃고 있는 느낌이다. 이를테면 전(前)근대적인 감각과 정보사회의 의상이 자리를 같이 한 미술의 외인부대 같은 양상을 띠고 있는 것이다. 하기는 우리나라 미술이라고 해서 언제까지나 현대미술의 거센 바람의 바람막이로만 머물러 있을 수는 없는 일이다. 또 구미의 예술적 현실이 반드시 저들만의 것이고 오늘의 우리에게는 강 건너의 불로만 언제까지나 보일 수는 없는 일이다. 우리의 역사적 현실이 어떠한 상황의 것이든, 우리의 오늘의 미술의 본질적인 과제를 우리의 예술적 현실, 예술에 있어서의 우리의 현실적 요청으로 일단 치환시켜야 하는 것이다.

그러나 여기에는 하나의 필수적인 유보 조건이 따른다. 그것은 우리의 그 '현실', 좀 더 정확하게는 우리의 현실이 요청하는 '예술적 컨텍스트'에 대한 명확한 의식이며 그것도 마땅히 오늘의 현대미술 전반의 움직임과의 관련 속에서의 것이어야 한다. 그리고 그러한 의식의 결여에서 결과하는 것이 이 글의 허두에서 지적한 '사고의 모방'에서 오는 (형태상의 모방은 그냥 넘겨버릴 수밖에 없으리라) 우리나라 현대미술 전체의 혼미이다.

그중에서도 특히 두드러지게 나타난 것이 '전위

현상'이라고도 할 수 있는 일련의 움직임이다. 우리의 전위미술은 기실 그 태반이 단순한 표피(表皮) 현상이지 결코 예술적 이념의 변혁 그 자체와 관련된 것은 아니었다. 그것은 이를테면 일종의 '전위 콤플렉스'의 부현상에 지나지 않는다. 그러나 전위미술이란 어떤 전위적 형태이기 이전에 미술의 본질에 대한 심문, 일종의 자기비판의 한 형태이며 거기에 따르는 변혁의 당위성에 대한 자각의 한 형태이다. 그것은 또 어쩌면 미술에 있어서의 자기 회귀의 추구에 있어 필연적인 과정일지도 모르며 여기에서 비로소 전위는 스스로를 초극한다.

기필코 전위적이어야 한다는 집념—. 우리나라에 있어 앵포르멜을 거쳐 오늘의 오브제 미술 내지는 일련의 프로세스 아트에 의해 대표되는 이들 일련의 전위적인 작업은 실제에 있어서는 표현 형태, 기법, 재료상의 새로운 시도의 일면을 보여준 데 그친다. 그러나 그 어떤 새로운 표현 형태, 기법, 재료 또는 방법이든 그것이 새롭다는 이유 하나만으로 '새로운 미술'일 수 없으며, 그것이 구체적으로 미술에 대해 새로운 의미와 가치와 기능을 가져다주는 것일 때 비로소 새로운 미술은 가능한 것이다.

오늘의 시점에서 60년대 후반기로부터 최근에 이르는 우리나라 미술의 전반적인 동태를 총괄적으로 다룬다는 데에는 상당한 모험과 도식화의 위험이 따르리라 보인다. 뿐더러 그 접근의 방법도 솔직히 말해서 현재의 나에게는 날카로운 직선은 그것으로 족하며 그것에 네모꼴의 형태를 유발시킴으로써 투시법에 준한 공간을 형성한다면, 그것은 이른바 형태에 의한 공간 일루전의 표현과 별다른 것이 없으리라.

이 두 가지의 일루저니즘은 역시 회화적인 입장에서 해결하려고 했고 그것을 작품화하려고 한 작가들이 오히려 그들의 선배라는 것은 상당히 의아스러운 이야기가 된다. 박서보와 일본에서의

개인전 후의 하종현 양 씨가 문제가 되는 것이다.

하종현의 경우, 한때 그는 그가 다루었던 물질과의 약간 당돌한 '만남' 뒤, 그것을 산 체험으로 최근의 평면 작품에 되살리고 있는 듯하다. 그의 작품은 처음부터 물질로서 존재한다. 그러나 그 물질성은 또 다른 변용을 예감하고 있는 하나의 열려진 세계이며 그 세계는 이를테면 작가와 회화(작품) 사이에서 양자와 다 같이 관련되는 그 준현존(準現存; quasi-présence)의 세계이다. 하종현으로서는 그 준현존으로 하여금 하나의 구체적인 공간으로서 스스로를 규정짓고 그것을 살아가게 하는 것이 문제인 것이다. 그리하여 그의 회화는 물질에의 동화이면서 동시에 그것으로부터의 이탈을 지향하며 일종의 자기 형상화로서 그 아무것에도 환원될 수 없는 공간성을 누린다.

그와는 반대로 박서보는 철저하게 비물질의 세계를 추구하고 있는 듯이 보인다. 그렇다고 이 비물질이라는 말을 '관념적'이란 말과 혼동해서는 안 되리라. 이 두 가지의 모순율을 박서보는 회화 속에다 '자신의 몸(신체)을 위탁함으로써'(메를로퐁티) 해소하고 있다. 그는 일종의 탈아(脫我)의 상태에 자신을 설정하고 그의 행위를 가장 원초적인 것으로 환원시킨다. 반복이라는 행위는 어쩌면 가장 순수한 상태의 삶의 영위일지도 모르며 그것의 균등한 확산이 자연과의 합일을 이룰 때 거기에서 감각 너머의 존재, 물질과 관념이 일종의 우주 감각에 의해 통합된 세계와 마주하게 될지도 모른다. 그리고 또 그것이 화가 자신이 말하는 이른바 '무위 자연'의 경지인지는 모르되 거기에는 혹간의 위험이 따른다. 자연과는 원천적인 교감의 결여에서 오는 작품의 규격화가 그것이다.

한편, 소위 오브제 미술이라 불리어지고 있는 작품을 꾸준히 계속하고 있는 이건용의 경우(이밖에도 김구림, 심문섭 양 씨의 경우를

함께 들어야 하겠으나 다 같이 도쿄에서 개인전을
가진 바 있는 이들에게 대해서는 별도 이우환 씨의
논평이 있는 것으로 안다) 그는 물질과 관념의
관계를 물리적 의(擬)자연적 '현상화'의 과정을
통해 그 관계의 원상태를 제시하려는 시도를
보여주고 있는 것으로 생각된다. 거기에는 손으로
가꿈으로써 역으로 생성의 원상태를 환기시키고
또는 실현시키려는 절심함이 있으며 그러한
절심함, 그것이 우리로 하여금 새롭게 자연에
눈뜨고 그것으로 접근하고 그것과 소유할 수 있는
길을 터주는 것이 아닐는지…….

[……]

(출전:『현대미술』, 1974년 4월호)

사건 · 장과 행위의 통합 '로지컬 이벤트'

참석자: 김용민, 성능경, 이건용
사회: 김복영(중앙대 예대 조교수 · 미학)
때: 7월 1일
곳: 공간(空間) 편집실

굳어버린 '장(場)' 안에서의 탈피

사회: 지난 7월 3일부터 오후 5시 신문회관
강당에서 있었던 세 분(김용민, 성능경, 이건용)의
〈이벤트 로지컬〉은 여러 가지 점에서 기억에
남을 만한 것이었다고 생각됩니다. 모인 관중의
수(300여 명)도 적지 않은 편이었고, 참관한 층도
평론가, 시인, 연극인, 의사, 미술인 등 다양하였고,
작가 자신들도 종래에 발표했던 작품들 중에서
각자 3점씩 엄선해서 보여주었다는 점 등을 우선
들 수 있읍니다. 먼저 이벤트를 한국에서 일찍부터
시도한 작가 이건용 씨의 말씀부터 어떤 요구에
의해서 시작하셨는지 말씀해주세요.

이: 1971년 여름 〈신체항〉이라는, 거목을 뿌리째
뽑아 지층과 함께 전람회장에 옮겨다 놓는 입체
작품을 했었읍니다. 그런 종류의 작품은 73년에
참가한 파리비엔날레에서도 발표했었읍니다.
그런데 서울에 돌아와서 나의 마음은 여기서
더 발전된 적극적이면서도 근본적인 문제를
실현해볼 수 있는 작품 행위가 필요하겠다고
생각하였읍니다. 간단히 말하여 입체물처럼
장 안에서 응고된 작품에서 탈피해보자는
의도였읍니다. 여기서부터 행위와 장을 결합할 수
있는 방법의 연구가 시작되었다고나 할까요.

사회: 그 처음 발표가 언제였던가요?

이: 75년 4월 백록(白鹿)화랑 기획으로 열렸던

《오늘의 방법전》에서의 〈현신(現身)〉이라는 두 개의 이벤트가 되겠지요.

사회: 　그 후에 이건용 씨와 그 밖의 몇 분이 합류된 이벤트가 더 있었던 것으로 알고 있는데요.

김: 　네, 75년 12월 그로리치화랑에서 이건용, 장석원, 그리고 제가 참가한 3인 이벤트였습니다. 그다음 금년 서울화랑에서 성능경 씨가 더 참여한 4인 이벤트가 있었고, 이어서 이번 신문회관의 3인 이벤트는 가장 최근의 발표가 된 셈이군요.

사회: 　성능경 씨의 이벤트 참가 동기는…?

성: 　아까도 이건용 씨가 말씀하셨지만, 행위의 문제를 여러 번 토론하는 가운데 결국 행위는 어떤 무한한 가능성을 지니는 매체라는 것을 이해하게 되었죠.

사회: 　행위라니요? 행위라는 그 자체는 어떻게 생각하고 있는데요?

김: 　제가 먼저 얘기해보지요. 75년 가을 '중성화의 논리'를 내걸고, 이벤트를 발표했던 이건용 씨의 작품에서 행위가 매우 동양적인 의미를 지니고 있다는 생각을 하였는데, 거기서는 신체와 장과의 일치가 반복적인 행위를 통해서 '중성화의 논리'를 실현시킨다는 것이었읍니다. 신체가 행위를 통해 어떤 목적 수행을 해나감으로써, 장과 행위가 일치된 현장성이 크게 의미를 띠고 나타나지 않을까 하는 그런….

성: 　행위는 장을 중요하게 생각하는 것을 고수하려 하지만, 장이 행위와 합일되어 여기서 얻어지는 신체의 중성화, 곧 신체의 비대상화를 의미한다고 생각됩니다.

주관의 탈피와 참 주관의 획득

이: 　바로 두 분이 말씀하신 그러한 행위의 장에 대한 관심은 우리나라에서 입체 미술 이후 중요한 의미를 갖고 있습니다. 그 실례를 굳이 찾아본다면 《AG 71전》과 《공간75》 등의 경우도 있읍니다. 어떻든 우리는 이 시점에서 하나의 중요한 근본적인 물음을 제안하고자 하였읍니다. 여기서 얻어진 것이 '근원적 행위'였고, 우리는 이 행위를 진지한 태도로 실험하고, 그래서 새로운 행위의 의미가 일반에게 재해석될 수 있는 이해의 계기가 되어줄 것을 희망하였던 것입니다.

사회: 　〈이벤트 로지컬〉이란 명사는 아마 여기 모인 세 사람에 의해서 붙여진 이름이고, 여러분에 의해서 세상에 알려진 개념일지도 모르겠습니다. 앞에서 행위를 전제로 한, 이벤트 성과를 잠깐 얘기했는데, 행위에다 논리를 결부시킨다는 것은 어떤 의미를 가질 수 있는지, 또 그것이 전혀 가능한 일인지에 관해 얘기해보지요. 특히 일반 사람들이 궁금해 하는 '이벤트', 즉 사건의 뜻이 무엇인지….

이: 　구태여 비트겐슈타인의 말을 빌 필요도 없이 세계는 사건들로 이루어지고 있다고 봅니다. 사건이란 이미 규정된 의미에 의해서 이루어지기보다는 그 자체가 어떤 동태(행위)로써 존재하는 것입니다. 그런데, 사건의 세계는 의미의 세계와는 달리 세계라는 존재의 물음을 오직 사건을 통하여 나타내고, 사건은 그것이 발생하는 목적, 원인을 그 자체 속에 갖고 있으며, 그러한 한, 사건의 동태는 다른 것의 수단이 될 수가 없고 따라서 이것을 주관의 개입 밑에 둘 수도 없을 것입니다. 그러므로, 거꾸로 말하여 행위를 사건화할 때에는 우리의 주관은 일단 포기되지 않으면 안 될 것입니다.

김: 　그러나, 주관의 포기란 어려운 문제이고, 그래서 이 주관의 포기의 방법이 20세기 후반기의 모든 미술운동 속에서 진지하게 다루어져 왔던 것입니다. 주관을 버린다는 것은 오히려 참다운 주관을 얻을 수 있다는 역설적인 것을 말한다고 봅니다. 가령, 우리의 이벤트에서는 개개의 각자가 자기의 주관을 버리고 개개의 사물에 대응하고자 하며, 여기서 사물과 작가의 신체가 하나의 사건화

과정에 돌입하게 된다는 것입니다. 따라서 우리의 행위는 사건을 얻을 수 있는 수단이고, 사건 자체가 목적이며, 이 사건이 주관도 아니고 사물만도 아닌, 따라서 이 양자의 상호관계를 획득하는 과정이 작품이라고 할 것입니다.

'이벤트'는 '해프닝'과 다르다

성: 그것은 바로 세계화라는 장의 확산이 아니겠습니까? 바로 이 장을 사건화하고, 이 사건 속에 가능한 한, 논리를 발견해 가진다는 것은, 이 이벤트를 작품으로 지속시킬 수 있는 중요한 계기가 될 것입니다. 이 논리는 결코 주관의 임의적 선택에 의한 것도 아니고, 또 사물의 세계에서 발견되는 자연법칙도 물론 아니며 이 양자가 하나의 장 속에서 부딪쳐 하나로 통일되는 데서 나타나는 자발적이며 자기 동일화의 논리라고 할 것입니다. 그래서 누가 나의 이벤트를 요가가 아니냐고 반박한다면 다음과 같이 답변할 것입니다. 즉, 요가는 논리의 물음이 아니라, 다만 하나의 신체적, 또는 정신적 수행일 뿐이라고….

사회: 바로 그 점이 〈이벤트 로지컬〉의 중요한 관건인 것 같군요. 그러한 논리의 문제를 사건 속에서 찾아보고 행위를 이 논리에 의해 원초적 지점에까지 회복시켜간다는 것은 어쩌면 동양인들의 도의 경지를 예상케도 합니다. 어떤 경우나 그 나름대로의 논리의 추구는 반드시 있어야 하는 법이고, 이것에 의해 그 행위는 혼돈에서 구제되는 법이 아닐까요? 그래서 여러분 '이벤트 작가'들이 연주하는 하나의 논리는 그 자체만으로도 벅찬 과제가 아닐까 합니다.

이: 우리가 이 문제를 그렇게 심사숙고하면서 추진하고 있는 것은 우리의 행위의 매체를 어떤 질서에 의해서 구출하려는 의도가 명백하기 때문입니다. 그러나 주의할 것은 행위가 결코

우리의 이벤트의 목적이 아닌 듯이, 논리의 연구 문제도 결코 우리의 목적이 될 수 없다는 점입니다. 이것들은 사건을 구성하기 위한 수단에 불과하고, 따라서 우리의 근본 목적은 사건 자체를 묻는 데 있다는 것입니다.

김: 이 점을 사실 우리는 확실히 말해두지 않으면 안 될 것 같아요. 저는 가끔 주변 사람들로부터 부질없는 오해에서 일어난 질문을 받곤 하는데, 그 질문들은 모두 우리의 행위를 전혀 이해하지 못하는 데서 출발하고 있어요. "그 뜻 없는 행위가 전부가 아니냐"라는 것입니다. 마치 우리의 행위를 '해프닝'과 동질적으로 이해하려고 듭니다.

성: 제 생각에는 해프닝이 시도되었던 60년대와 우리가 살고 있는 현 70년대와는 상황이 퍽 달라졌고, 또 해프닝이 있게 된 동기와 우리의 이벤트의 동기와는 상당한 거리가 있다고 봅니다.

이: '해프닝'은 행위의 우연성을 통하여 저질러지는 어떤 사태의 표출과 그에 대한 물음으로 특징되는 데 반해, '이벤트'는 처음부터 행위의 우연성을 거부하고 있습니다. 우리에게는 우연성은 궁극적인 행위에서 드러나야 할 효과라고 생각되지만, 행위 자체가 벌써 어떤 규정을 받고 있다는 것을 분명히 해둘 필요가 있어요. 그러한 한, 이 규정하는 것의 본질, 즉 논리를 행위 가운데서 찾아본다든가, 또 그 반대로 어떤 논리에 의해서 행위를 전개시킬 수도 있다는 것을 주장하고자 합니다. 말하자면 세계와 우리가 어떤 보이지 않는 끈에 의하여 연결되어 있고 이 끈을 붙잡고 행위가 연출된다면 이러한 행위는 해프닝이나, 기타 모든 일상적 동작, 또는 언어 행위와도 다를 것이 아니냐, 거기서는 더 순수하고 그 자체가 목적인 행위의 절대성을 문제시할 수 있지 않느냐….

사회: 지금까지 세계와 우리의 문제, 그 사이를 연결하는 관련성의 문제, 이 관련성을 현출시키기 위한 장, 신체, 그리고 행위 등, 이벤트가

갖추어야 할 근본 요강을 어느 정도 밝혀준 것 같습니다. 요컨대, 이벤트는 그 목적이 예술을 보다 세계화하려는 데 있다고 결론지을 수도 있겠습니다. 이벤트는 이러한 세계화의 언어이며 슬로건이고, 목적의 개념이라는 사실을 알게 됩니다. 또, 행위는 결코 주관적 의사를 전달하기 위한 매체가 아니라, 행위 자체가 목적에 부합하는 순수한 행위여야 한다는 것도 알게 되었고, 장과 신체는 이 행위를 위해서 최후로 문제 되는 두 가지 중요한 수단이라는 것도 이해가 갑니다. 결국 이벤트는 사건과 행위의 형이상학을 물으면서 장과 신체의 조응 속에서 현출시키려 한다는 것을 말해야 되겠습니다.

그러면 화제를 돌려 작가 개개인의 작품상에 얽힌 이야기들을 나누어보지요.

행위를 통해 현전하는 버려진 일상성

이: 제가 먼저 저 자신의 작품 노트를 공개해보지요. 이번 세 개의 출품작은 작년부터 몇 번 발표된 것을 재현한 것이지만, 몇 번 반복하는 동안에 나의 행위의 참뜻을 되새겨볼 수 있었읍니다.

나는 나의 세 개의 작품을 통해 모두 장 속에서 나의 몇 가지 몸동작이 어떻게 장 표면에 마찰되어 여러 가지 사태가 표출되는지를 주시하고자 하였읍니다. 〈장속의('장소의'의 오기로 보임—편집자) 논리〉에서는 장 속에 한 개의 원을 그음으로써 비로소 장소의 개념이 드러나게 된다는 것과, 그 장소에 대응하는 주체인 내가 향하고, 돌아서고, 주변을 맴돎으로써, '거기', '여기', '저기', '어디'라는 문맥들이 사건화되는 과정을 파악하려 했읍니다. 또 걸음걸이의 반복 속에 스며 있는 여러 가지 오차라든가 손의 움직임에서 일어나는 여러 가지 극적 차질도 나의 행위의 사건화를 획득하는

수단이었던 것입니다.

성: 가령, 신물을 읽고 그 읽은 부분을 오려내는 작업은 현실에 대한 새로운 각성을 자극해주지만, 난 더 본질적인 행위를 이러한 수단 속에 삽입해놓고자 하였읍니다. 읽는다는 행위와 자른다는 행위는 나의 신체, 장 등을 매체로 해서 통일되고 행위의 확장을 경험케 하는 데 있습니다. 그러나, 내 몸을 방바닥에 밀어 붙였다 다시 펴 올렸다 하는 동작에서 나는 더욱 이러한 확장을 적극적으로 실현코자 하였고, 다른 작품에서도 이와 같은 취지를 그대로 살려보려 하였읍니다.

김: 모두 좋은 의도를 말씀하셨는데, 이번에 저는 닦고, 긋고, 지우고, 짜는 일련의 행위를 통해 이러한 동태들의 내면성을 이해하려 하였읍니다. 나에 관한 한, 이상의 행위들은 쉽사리 행위의 배경을 보게 하여 주는 데 좋은 매체라고 생각되었읍니다. 우리도 일상생활에서 이러한 행위를 계속 반복하면서도 그것을 일상 속에 버려둔 채 한 번도 그 속을 응시하려 하지 않는 것 같습니다. 나는 이것을 무관심으로부터 건져냄으로써 행위의 내면성을 현전시키려 하였읍니다.

사회: 작가의 입장에서 모두 좋은 아이디어를 말씀해주셨읍니다. 아뭏든 이벤트는 어떤 행위를 전개한다, 하더라도 그 전개에 필요한 기법은 확실히 갖추어야 할 것 같습니다. 그리고 이 기법에 의해서 이벤트의 논리 문제도 딱딱한 것이 아니라, 작품 속에 융합된 행위의 전체성으로 나타날 수 있을 것 같습니다. 행위를 취급함에 있어서 어떤 대사, 또는 배경 음악, 기이한 몸짓, 또는 어떠한 예측적인 암시와 같은 여러 표정을 구사하는 무용, 연극, 판토마임과 같은 기존 예술과 충돌함이 없이, 앞으로 계속 이벤트의 '판로'를 개척하기 위해서도 행위의 '이벤트적 기법'의 다양한 연구는 중요한 과제로 남을 것 같습니다.

(출전: 『공간』, 1976년 8월호)

한국 · '70년대'의 작가들
—'원초적인 것으로의 회귀'를 중심으로

이일

[……]

'한국적' 미술의 정립

우리나라의 현대미술에 관한 한, 세계 미술의
전반적인 동향과는 별도로 근자에 와서 한 가지
두드러진 현상이 나타나고 있다. 이른바 '한국적'
미술의 정립이라는 문제 제기가 그것이다.
이 문제는 넓은 의미에서는 동양적인 원천의
재발견이라는 과제와 연결되고, 좁게는 민족적
주체의 확인이라는 역사적 과제와도 관련된다.
그리고 그것은 일부에서 주장하는 것처럼 '민중적
미술'의 복권(復權)으로 파급되고 있기도 하다.
그러나 여기에서 확인해야 할 중요한 사실은 그
민족적 주체라는 것이 어떤 추상적인 개념이
아니라는 것과 그 민족이 살고 있는 시대의 현실적
구조 속에 숨 쉬고 있는 살아 있는 실체라는
사실이다.
　뿐더러 주체란 엄밀한 의미에서 자체적으로
성립될 수 있는 것이 아니다. 그것은 어디까지나
객관으로서의 세계 속에서 그와 관련지어진
주체이며 "구성하는 자(者)로서 기능하고 있을
바로 그때, 스스로를 구성된 자로서 경험하는
주체"(메를로퐁티)이다. 그리고 그 주체를
메를로퐁티는 "나의 신체"라고 부르고 있다.

이 '나의 신체'로서의 주체, 그 주체는 세계의 한가운데에서 자신을 여러 사물 중의 하나로서 인식하는 동시에 그 사물들을 자신 특유의 방식으로 의미 있는 것으로 하고 또 구성하는 주체이다. 그리하여 만일 우리가 한국 미술의 주체성을 말할 수 있다면 그것은 한국 미술이 그 속에 놓인 세계, 다시 말해서 세계 미술과의 관련 속에서 비로소 가능한 것이 된다.

민족적 주체성과 그 정통성이 획득되어야 한다. 그러나 그 구호가 미술에 있어 구체적인 형태로 나타났을 때, 흔히 그것이 '후진적'인 양상을 띠고 나타난다는 사실은 무엇을 의미하는가? 또 만일 그것이 우리나라 현대미술 자체의 후진성을 의미한다는 것이 사실이라면, 그 후진성은 어디에 기인하는 것인가? 그 원인이 흔히 이야기되듯이 전통의 길고 짧음, 또는 그 유무에 있다고만은 생각되지 않는다. 오히려 그 근본적인 원인은 보다 본질적인 문제, 다시 말해서 시각 언어로서의 미술, 특히는 현대미술이 스스로에게 부과하고 있는 문제의 소재를 정확하게 파악하지 못했거나 아니면 전혀 잘못 인식하고 있다는 데 있는 것이 아닌가 생각된다. 한마디로 현대미술에 대한 '시각(視角)'의 부재에 기인되는 것이다.

제들 마이어가 규정했듯이 "예술은 언어이며, 그것도 개념 언어와는 별도의 고유의 존재 방식과 구조를 가지고 있는 언어"이다. 뿐더러 그 언어는 "그 고유의 질서밖엔 모르는 하나의 체계"(소쉬르)이다. 그리고 1차적으로 중요한 문제가 개체(個體)의 예술작품 속에서 그 고유의 '질서'와 '구조'의 체계를 인지하는 일이다. 그 구조는 흔히 양의성(兩儀性)을 지닌다. 이른바 '의미하는 것'(기호 표현)과 '의미된 것'(기호 내용)의 양의성이다. 그러나 이 양자의 한계를 지나치게 개념적으로 파악한다는 것은 예술작품을 해부학의 대상으로 받아들이는 결과가 될 것이며 또 거기에서 예술 접근에의 두 가지 극단적인

방법, 즉 한편으로는 '이데올로기적'인 방법과 또 한편으로는 '형식주의적' 방법이 결과한다. 전자의 경우가 '형태적인 내용'을 도외시하고 작품의 내용이 전달하는 메시지에 치중한다면, 후자는 의미된 내용을 배제하고 형태를 '의미작용을 행하는' 유일한 요소로 간주한다.

현대미술에 있어서의 가장 강력한 '형식주의' (포르말리즘)의 옹호자로 간주되고 있는 그린버그 (그에 따르면 음악비평과 건축비평은 형식주의적일 수밖에 없다는 이야기이다)는 근대주의 미술의 특징을 "미술에 있어서의 이 자기비판의 시도는 철저한 자기 한정(限定)의 하나가 되었다"고 주장했다. 그리고 그에 의하면 이 '자기 한정' 내지는 자기규정은 결과적으로 미술 각 분야에 '순수성'을 가져다주었다. 그렇다면 그린버그가 말하는 '순수'의 의미는 무엇인가? 그것은 한마디로 "예술작품을 인간적인 감동에 물들지 않는 순수한 형태 감각의 대상으로 환원시킨다"는 것을 말한다. 그리고 회화에 있어 그것은 "문학적인 테마가 회화 예술의 주제가 되기 이전에, 엄밀하게 시각적인 2차원의 표현으로 변하게 하는 것, 요컨대 문학적인 성격이 완전히 사라지게끔 변하게 한다는 것"을 의미한다.

회화를 순수한 시각적 · 형태적 지각(知覺)의 대상으로 환원시키려는 시도는 그것이 미술의 독자적인 고유의 언어체계를 정립한다는 의미에서 정당한 권리를 주장할 수 있으리라. 이는 또한 일반적인 의미에서, 한 작품의 가치를 궁극적으로 규정짓는 것은 문학적이든 '향토적'이든 작품 속에 담겨진 의미 · 내용으로서의 주체가 아니라, 그것을 어떻게 시각화했느냐 하는 문제와 불가분의 것이라는 사실을 뒷받침해주고 있다. 아니면 적어도 한 작품을 진정 의미 있게 하는 것이 과연 무엇인가라는 문제에 대한 명백한 대답의 하나를 제시해주고 있다. 그리고 보다 넓은 차원에서의 그린버그의 비평가로서의 공적은 그가 역사에

대한 변증법적 비전과 함께 회화를 그 고유의 구성 요소와 형태를 통해 분석했다는 데 있을 것이다.

그러나 그린버그가 주장한 근대주의 미술, 그리고 현대미술에 이어지는 끊임없는 자기비판, 자기 한정의 과정은 역설적으로 '예술이란 무엇이냐?' 하는 극한적인, 그리고 원초적인 문제와 직면했다. 그린버그류의 논조를 빌자면 현대미술의 과정은 미술의 역사와의 관련 아래서의 부단한 자기 검증의 그것이었다. 그리고 역시 같은 문제에 부딪쳤다. 아니, 더 나아가서는 '예술'이라는 말의 의미 자체가 도마 위에 올려졌다. 이미 '회화 고유의 구성 요소와 형태'가 문제가 아니라, 미술 또는 회화가 어떤 의미에서 미술이며 회화이냐 하는 문제가 제기된 것이다. 그것은 아마도 실질적으로는 마르셀 뒤샹 이래 제기된 문제일지는 모르나, 적어도 미니멀아트의 출현 이래, 그리고 컨셉추얼 아트, 또는 이른바 '포스트 미니멀아트'와 함께 오늘의 미술이 직면한 절실한 과제의 하나임이 틀림없다.

'원초적 전통' 실현의 새 어법

현대미술에 대한 이와 같은 일반적인 전망이 과연 타당한 것이냐는 일단 차치하고 그러한 전망이 과연 우리나라 현대미술에 있어 어떠한 '당위성'을 지니고 있느냐 하는 문제가 남는다.

나로서는 그 당위성과 관련해서 '현실적'으로 세계 미술과 한국 미술과의 일련의 괴리가 있음을 시인할 수밖에 없다. 그 예로 우선 미술사적으로 이야기할 때, 우리의 근대·현대미술이 일찍이 그 '자기비판·자기 한정'의 과정을 밟지 않았다는 사실이 지적되겠고 또 현대를 사는 우리의 현실적 상황이 저네들이 역(逆)반응을 일으킬이('일으킬'의 오기—편집자) 만큼 고도로 문명화된 것이 아니라는 사실을 들 수 있으리라. 비유컨대

'나체주의'는 어디까지나 서구 문명의 소산이요 우리의 현실이 아니라는 이야기가 될지도 모른다. 또 미술에 있어서의 그 '나체주의'가 그곳에서 성행했다 치더라도 그것이 우리에게는 아무런 호소력을 가지지 못하는 것일 수도 있다.

여기에 다시 민족적 성향론(性向論)이 개재된다. 미술사적 정석으로는 게르만 민족은 형이상학적·추상적 성향이요 라틴 민족은 원래가 감각적·형태적 성향으로 간주되어왔다. 그러나 그것이 현대에 와서는 기묘한 변질을 겪는다. 거기에는 물론 현대사회와 의식의 구조적인 변화가 크게 작용했음은 물론이겠으나, 예컨대 몬드리안의 추상이 화란의 저(低)지대의 자연과 청교도적인 훈련에서 결과한 것이라고 주장한다든가, 또는 '독일적'인 표현주의가 '프랑스적' 표현으로서 앵포르멜 미술, '미국적' 표현으로서 액션페인팅의 형태로 나타났다든가 하는 주장은 수긍키 어려운 제안이다. "미국적 미술이란 마치 미국적 물리학, 미국적 수학을 이야기하는 것처럼 무의미한 말이다"라고 한 잭슨 폴록의 말을 설사 액면대로 받아들이지는 않을망정, 또 설사 그것이 미국 미술 내지는 문화의 '무국적의 복합성'을 반증하는 것으로 받아들일 수 있을망정, 일단은 되새겨야 할 발언으로 생각된다.

다시 그린버그를 들먹이기는 하나, 그가 말하는 '자기비판'은 외부로부터 제기된 것이 아니라 안으로부터 제기된 다시 말해서 미술 자체의 문제로서 제기된 것이다. 그러한 의미에서 자스퍼 존스의 작업은 높이 평가되어야 할 것으로 생각된다. 어느 평론가가 지적한 것처럼 존스는 오늘날까지의 미술사의 한 극점을 획하고 있다. 다시 말해서 그가 어떠한 작품을 제작하든 그 모두가 그동안의 미술이 안고 있는 과제에 대한 투철한 의식을 더불은 단호한 대답이라는 의미에서 그렇다. 각 작품을 통해서의 그의 제안은 바로 미술이 태어난 이래 미술이 안고 있는

근본적인 문제와의 대결이다. 그리고 그 근본적인 문제인즉은 이미지와 실체와의 관계, 지각(知覺)과 실재(實在)와의 관계가 그것이다. 그러나 존즈의 경우 그가 처해 있는 미술사적 문맥, 그리고 그 문맥에 대한 그의 투철한 의식은 어디까지나 유럽 미술의 전통과 그 연속성을 전제로 하고 있음을 우리는 상기해야 할 것이다.

그렇다면 우리나라 현대미술의 경우는 어떠한가? 유럽 미술과의 관계에서 볼 때 우리의 현대미술은 일종의 '접목(接木)된' 미술임에는 틀림없으며, 따라서 그 역사적 당위성 내지는 필연성을 주장할 충분한 근거를 갖지 못하고 있다. 뿐더러 우리의 현대미술은 미술사적인 단절을 전제로 하고 있다. 현대미술에 있어서의 전통과의 단절이라는 명제는 이미 상투어가 되어버려, 해롤드 로젠버그의 말처럼 '전통과의 단절'이 새로운 전통이 되고 있는 오늘의 미술 상황이기는 하나, '연속성'의 단절이라는 생각처럼 실제로 이 시대의 미술과 동떨어진 것은 없는 것이다. "미술이란 무엇보다도 연속성이다. 미술의 과거가 없다면 또 과거의 뛰어난 표준을 유지해갈 필요성과 강요가 없다면 근대주의 미술이란 불가능한 것이다."(그린버그)

그러나 우리에게는 그 단절 현상이 엄연히 존재한다. 그리고 오늘의 우리나라 미술의 과제는 바로 이 단절의 극복에 있으며 그것은 현대미술 접근의 새로운 방법을 모색함으로써 비로소 가능하다. 그리고 그 방법인즉은 이론상의 가능성 또는 미술사적 문맥이 제공하는 가능성을 '체험적 가능성'으로 전환시키는 일이다.

흔히 우리나라 현대미술은 우리의 '현실'과 격리된 것이라는 비판을 받는다. 그 '현실'이란 우선은 우리가 이 시대에 놓인 역사적·사회적 현실로 받아들여질 수 있으리라. 그러나 현실이란 단지 객관적 여건으로서 주어진 것으로만 그치지 않으며, 필경은 주체적으로 체험되어야 할 하나의

세계이다. 그리고 그때 비로소 그 현실은 가장 '현실적인 것'이 되고 역사의 진정한 주체를 이룬다. 또한 바로 이와 같은 시점(視點)에서 우리는 보다 진정한 의미의 '현실에의 참여'를 이야기할 수 있으리라. 한편 체험이란 어떠한 유의 것이든 본질적으로 개별적이자 특수적인 것이다. 따라서 체험된 현실도 역시 개별적·특수적인 성질의 것일 수밖에 없다. 그리고 이른바 미적 체험도 그 예외일 수는 없다. 그리하여 현대미술의 전반적인 문맥 속에서 우리의 그것이 '체험된 현실'로서 어떠한 개별성과 특수성을 지니고 있느냐를 규명하는 것이 우리에게 남은 숙제이다.

이 글 첫머리에서 나는 일군의 '70년대' 작가들을 들기는 했으나, 과연 이들의 개별성·특수성을 묶을 수 있는 공통된 예술적 기조(基調) 내지는 발상을 어디에서 찾아볼 수 있는가? 한마디로 그들의 발상의 근원을 규정짓자면 그것은 '원초적인 것으로의 회귀'라는 말로 요약될 수 있으리라. 물론 이 경향은 소위 미니멀 아트 이후의 전반적인 현대미술의 현상으로도 간주될 수도 있겠으나 이 용어가 시사하는 '작품의 사물 그 자체에로의 환원' 또는 '예술작품의 물적 환원'이라는 명제보다도 우리가 이야기하는 '회귀'는 보다 더 정신적인 차원의 것으로 받아들여져야 할 것이다.

미술적 문맥으로서보다는 정신적 기조로서의 이 '원초적인 것으로의 회귀', 그것을 우리는 '원초주의(原初主義)'라고 불러도 좋으리라. 이 원초주의는 두말할 것도 없이 '원시주의(原始主義)'와는 확연히 구분되어야 할 것은 물론이거니와, 이 원초주의를 문화와 전통과의 관련 아래 김열규(金烈圭) 교수는 매우 흥미 있는 글을 싣고 있다. (「문화와 전통」, 격월간 『한가람』지, 1978년 1월호)

그의 논지에 따르면 "실존주의에서 구조주의 그리고 현상학까지 그 거듭되는

변화에도 불구하고 그들을 통틀어 말할 수
있는 현대 정신이 있다면 그것은 바로 '컬추럴
이바큐에이션(Cultural evacuation)'이다."
그리고 또 그 정신은 "문화가 비고 세계와 인간과
사물이 맨몸으로 있는 현장에 선 나신(裸身)의
자아(自我)이고자 하는 정신이다." 김 교수는
또한 현대에 있어서의 '전통과의 단절'을 전제로
하고 그 단절의 극복으로서 '원초적 전통주의'를
내세우고 있다. 그는 그 원초적 전통주의를 다음과
같이 규정짓고 있다. "이미 있는 관념, 개념 또는
지식을 백지로 돌리고 그 관념, 개념 또는 지식에
의해 가로막혀져 있지 않은 대상의 있는 그대로의
순수성, 보고 있는 주관이 미리 굳어져 있다는
사실로 해서 객체화되어버리고 그래서 영 버려진
존재가 되어버리지 않고 있는 대상을 구하는 것이
전통의 원초주의이다. 오랜 인간 문화에 의해 일단
우리들에게서 격절(隔絶)되어버린 세계와 존재를
직접 만나고자 하는 의식이 원초적 전통주의이다."
　김열규 교수의 이와 같은 논지의 문맥에는 그
자신이 예거한 실존주의·구조주의·현상학적
사고의 반영이 분명하게 보이기는 한다. 그러나
그러한 문맥을 떠나서도 그의 제안이 강한
설득력을 지니고 있는 것은, 그것이 비단 서구적인
'근대주의'의 극복을 의미하는 것이기 때문만이
아니라, 현대를 사는 우리에게 오히려 보다
체험적인 의미에서 동양적인 원천의 소재와
그것에의 접근의 손잡이를 제공해주고 있기
때문이 아닌가 생각된다. 사실 우리는 그 원천, 그
샘에서 자랐으면서도 문명이라고 하는 때 묻은
탈을 오히려 자랑스럽게 뒤집어쓰고 온 것인지도
모른다. 문제는 오늘날에 이어지는 그 샘의 줄기를
어떠한 방법으로 되찾고 또 그것을 어떻게 다시
현대적 '미적 체험'으로 여과시키느냐 하는 데
있다. 다시 말해서 현대미술의 문맥 속에서 그것을
어떠한 어법으로 실현하느냐 하는 문제이다.

보다 구체적으로 이야기해서 일군의 '70년대'
작가들에게 공통된 가장 두드러진 어법은
'단색주의(單色主義: 모노크로니즘)'이다. 물론
이 단색주의는 어제 오늘의 일은 아니며 이브
클라인의 ‹청색 모노크롬›에서 오늘날의 일련의
‹백색 모노크롬›에 이르기까지 현대미술에
있어서의 중요한 하나의 추세를 형성하고 있기도
하다. 뿐더러 이 모노크롬은 일찍이 미술사가
뵐돌린('뵐플린'의 오기로 보임―편집자)에 의해
'고귀한 단순성'이라는 평가를 받기도 했다.
　그러나 우리 작가들의 경우, 그 모노크롬의
의미는 사뭇 특수한 것으로 여겨진다. 만일
저네들의 모노크롬이 물질로서의 색채 또는
질감으로서의 색채 개념을 전체로 하고, 그것을
단색화함으로써 일종의 '관념적'인 단색(특히
이브 클라인의 경우가 그렇다)으로 환원됐다면
우리 작가들의 경우, 그것은 애초부터 물질성을
떠난 '내재적 모노크롬'이다. 바꾸어 말해서
색채가 저네들에게 있어 물질화된 공간을
의미한다면 우리에게 있어 그것은 정신적
공간을 의미한다는 말이 될지도 모른다. 따라서
'반(反)색채주의'라는 호칭은 우리에게 해당되지
않는다. 《한국·현대미술의 단면전》 캐털로그에
붙여진 서문에서 中原佑介[나카하라 유스케]는
한국의 모노크로니즘의 "색채에 대한 관심의 한
표명으로서의 반색채주의가 아니라, 그들(출품
작가들)이 회화에 대한 관심을 색채 이외의 것에
두고 있음을 말해주는 것"이라고 풀이했고 그
지적은 일단은 정당한 것으로 받아들여질 수 있다.
　그러한 의미에서도 '반'색채주의라는
용어는 합당치 않은 것으로 생각된다. 왜냐하면
그것은 의도적인 색채의 거부를 의미하기
때문이다. 기왕에 "회화에 대한 관심을 색채
이외의 것"에 두고 있는 터에 '반색채' 역시

그들에게는 관심 밖의 것임이 분명하며 나로서는 색채에 관한 한 일련의 우리나라 추상 경향을 '무채색주의(無彩色主義)'라고 부르고 싶다. '무'라고 하는 이 한 낱말이 그 속에 지니고 있는 그 충전(充全)한 뜻을 전제로 하고 있음은 물론이다.

그렇다면 "색채 이외의 것에 둔" 그 관심의 소재는 어디에 있는가? 여기에서 우리는 다시금, 한편으로는 현대미술이 제기하는 전반적인 문제와, 또 한편으로는 우리의 '미적 체험'이 과연 어떠한 회귀를 통해 그 현실성을 획득하고 있는가 하는 문제와 마주친다.

이 문제의 해명에 앞서 혹시나 싶어 전게(前揭)의 『공간』지에 실린 몇몇 화가들에 대해 간략한 언급을 아래에 옮긴다. "숫제 화면을 그리지 않은 권영우의 화선지와 그 화선지의 부피와 층(層)을 같이 하는 구멍의 작품. 김구림의 그려진 사물과 무채(無彩)의 굵은 캔버스와의 등가적(等價的) 관계, 김용익의 천의 질감과 구김살의 일류전의 동질화. 김진석의 달 표면과도 같은 균질적(均質的)인 올오버 페인팅. 박서보의 선묘(線描)가 바탕칠과 하나가 되어 캔버스 전면에 묻혀 들어가는 ⟨묘법⟩ 시리즈, 심문섭의 무지(無地)의 캔버스 문질러내기. 윤형근의 캔버스 속으로 배어 들어가는 이른바 '소오킹 페인팅(Soaking Painting)', 이동엽의 캔버스 바탕 위에서 무화(無化)되고 소멸해가는 이미지 등등…." 아마 서승원과 이승조의 작품은 색채의 세련된 금욕주의가 화면의 '구성적' 요소 때문에 오히려 설득력이 약화된 것이 아닌가 싶다.

물론 이와 같은 단편적인 기술로서는 이들 작가의 전모를 규명할 수는 없는 일이다. 그러나 이들 서로 간의 공동의 장(場)을 제공하고 있는 어떤 특성은 존재한다. 그것은 우리는 어쩌면 '회화적 컨셉션의 원초주의'라고 부를 수 있을지도 모른다. 왜냐하면 그들은 모두가 단일 화면, 즉 평면이라는 회화의 기본 여건에로의 회귀를 그들 작품의 시발점으로 삼고 있기 때문이다. 회화 작품은 하나의 독립된 세계로서 그 위에 무엇이 그려졌든 그 자체가 이미 하나의 자명의 세계이다. 이 원천적 자명성(自明性)을 작품이 가장 순수한 상태로 보유한다는 것, 따라서 캔버스 위에 무엇인가 그려졌을 때, 그것이 선이든 기호이든 그것들이 자신을 통해 어떤 새로운 세계를 덧붙이는 것이 아니라는 것, 요컨대 그들 자체가 하나의 세계로서 캔버스의 자명성에 참가하고 또 그것을 공유한다는 것이 문제이다. 그리고 여기에서 우리는 또 다른 몇 사람의 '70년대'의 작가들을 상기하게 된다. 하종현, 윤명로 그리고 훨씬 젊은 세대로서는 홍민표, 신성희 등이 그들이다.

회화에 있어서의 평면성과 그 자명성에 대한 자각은 현대회화 전반에 걸쳐 하나의 특징적인 양상을 결과했다. 그것은 한편으로는 이른바 바탕과 그 '위에' 그려진 색채 또는 선과의 사이에 게재되는 구조적 이원성의 폐기요, 또 한편으로는 그 결과로서의 일류전 공간의 배제이다. (몬드리안의 그 '평면적'인 작품도 실제로는 그러한 일류전 공간을 지니고 있다.) 그리고 이와 같은 경향은 비록 각기의 양태는 다르되 권영우, 박서보, 윤형근 등의 작품에서 두드러지게 나타나고 있다. 일찍이 말레비치는 "허(虛)를 해방시킨다"고 선언했거니와 이 말을 우리는 무(無)의 공간화(化), 반(反)일류전격인 공간의 원초화(原初化)에의 의지의 표명으로 받아들일 수 있을 것이다.

그렇다고 이 글에서 제기된 '70년대'의 가장 현실적인 중요 관심사가 반드시 반일류전, 또는 반이미지에 그치는 것은 아니다. 오히려 구체적인 이미지를 화면에 도입하면서 그 일류전의 효과를 '역으로' 우리에게 되돌려주는 일종의 그 '역(逆)일류저니즘'이 존재한다. 아마 김구림, 김용익, 이상남, 이동엽(그의 경우는 차라리 '기호화된 이미지'라고 하는 것이 옳겠으나) 등이 그 좋은 예이다. 물론 이 경우의 일류저니즘이란

우리가 늘상 생각하는 재현적(再現的)인 일류저니즘, 다시 말해서 또 다른 어떤 실재(實在)에 조응(照應)되고 또 그것을 전제로 하는 일류저니즘이 아니라 그 자체가 하나의 세계요, 또 우리는 시각적 체험에 직접 '제기된 이미지'와 관련되는 일류저니즘이다. 그리고 그것이 흔히 말하는 소위 구상(具象)과는 별개의 것임은 두말할 나위도 없다. 이 '역일류저니즘'은 '우리 자신에 의해 현실이라는 것에 뒤집어씌워진 가면을 벗긴' 사물과의 만남을 의미한다. 여기에서 이미지는 표상(表象)과는 전연 아랑곳없는 하나의 독립된 실재로서 우리에게 제기되는 것이다.

전위에의 관념적 접근

위에서 나는 "허(虛)를 해방시킨다"라는 말레비치의 말을 인용했다. 그러면서도 나는 그 말이 지니는 보다 더 중요한 측면을 지나쳐 버린 것 같다. 정신성 내지는 비물질성의 문제가 그것이다. 말레비치 자신은 정신성이라는 말 대신 '감성'의 절대적 우위성을 말하고 있기는 하나, 그의 '쉬프레마티즘(절대주의)'의 정신적 바탕에는 우리가 흔히 말하는 동양적인 요소, 범우주적이자 생성적(生成的)인 허무사상이 짙게 깔려 있는 것으로 생각된다. 실상 그는 미셸 쇠포르의 표현을 빌건대 "쓸고 쓸고 또 쓸어서 허(虛)를 발견했다." 그리고 만일 그를 가리켜 마르셀 뒤샹과 함께 미니멀 아트의 선구자라 부를 수 있다면. 그것은 바로 그의 '정신적 원초주의'를 두고 하는 말일 것이며, 또 한편으로 마르셀 뒤샹의 '레디메이드'는 앞서 언급한 '제기된 이미지'에 상응하는 것으로 간주할 수 있을 것이다.

한편 말레비치는 "회화를 대상으로부터 해방시킨다"는 구절을 역시 그의 「쉬프레마티즘 선언」에 삽입시켰다. 그리고 그의 경우 그

'비(非)대상'의 세계는 예컨대 표현적인 칸딘스키, 합리적인 몬드리안의 그것과는 달리 일종의 '몰(沒)자아'의 세계를 펼쳐 보이고 있다. 그리고 세계를 한 폭의 화폭 속에서 그와 같은 비대상의 무한으로 회귀시킨 1920년 전야의 밀레비치의 예술에서 우리의 현대미술은 스스로를 비쳐주는 거울을 찾아볼 수 있을지도 모른다. (소련혁명이라고 하는 정치적 혁명과 거의 때를 같이 한, 또는 그것을 앞지른 예술혁명이 끝내는 소련의 공산 정권에 의해 소위 '부르조아 예술'이라는 낙인이 찍혔음을 일단 상기할 필요가 있겠다.)

그러나 우리나라의 그것을 포함해서 현대미술 전반의 움직임을 한 시점(視點)에서 포괄적으로 논한다는 것은 위험한 일이다. 또한 너무 획일적으로 저것은 서구적인 것, 이것은 동양적인 것으로 규정짓는 일도 또한 경계해야 할 문제이다. 실제로 나 자신이 우리의 몇몇 작가들에 관해 '제기된 이미지'를 말하기도 했거니와, 이 경향은 따지고 보면 지적(知的)이자 물질 지향적 사고, 따라서 서구적 발상의 것이다. 그리고 이는 더 나아가서는 최근 우리 미술계의 일각에서 대두되고 있는 이른바 하이퍼리얼리즘과도 무관하지 않은 것으로 생각된다. 그러나 비롯('비록'의 오기— 편집자) 그것이 사실이라 치더라도 우리의 경우, 물질에의 접근은 "오랜 인간 문화에 의해 일단 우리들에서 격절되어버린 세계와 존재를 직접 만나고자 하는" 의지에 뒷받침되고 있는 것이다.

다시 되풀이하거니와 세계의 현대미술은 고사하고 한국 현대미술을 포괄적으로 논한다는 것은 모험이다. 그러나 적어도 한 가지 지적되어야 할 사실은 바로 우리의 그 현대미술, 특히 젊은 층에서 보여주고 있는 '전위'에 대한 과민 현상이다. 70년대 후반에 접어들면서부터 이미 전위미술은 자취를 감추었다는 구호 아닌 구호가 나돈 것은 사실이나 파리비엔날에 있어서의

갖가지 표현 양태와 매체의 출현, 그리고 지난해의
도쿠멘타전에서 다시 건재를 과시한, '현존하는
반예술의 보스', 요제프 보이스의 기묘한 화학
성분의 〈분뇨 배설기〉에서 남녀 누드 이벤트에
이르기까지 아직도 전위미술은 건재하다는
인상이다.

　　그러나 동시에 한 가지 분명한 것은 그
전위미술이 이미 '제도화'되어가고 있다는
사실이다. 바꾸어 말해서 그 미술이 어떤 제한된
특정 장소(이를테면 미술관)에서 특정 기간 동안,
전람회라고 하는 특정 형식, 따라서 일정한 관객을
전제로 하고 '작품화'되고 있다는 말이다. 그것은
말하자면 일종의 사이비전위요, 더 나아가서는
전위라고 하는 개념 자체에 대한 근원적인 질문을
제기한다. 그것만으로 그치지 않는다. 우리의
경우는 그 전위에 (만일 우리나라에 전위미술이
존재한다고 가정한다면) 개념적으로 또는
관념적으로 접근하고 있다는 데 문제가 있는
것이다.

　　예술 개념에 대한 도전은 아마도 그간의
현대미술이 스스로에게 부과한 가장 중요한 과제의
하나였음은 분명하다. 그렇다고 그것이 예술의
'개념화'를 의미하는 것은 결코 아니다. 왜냐하면 이
개념화와 함께 모든 예술은 죽기 때문이며 예술에
있어서의 개념적 사고처럼 해로운 것은 없다.
모든 예술은 단 하나의 현실에 귀착된다. 그리고
그 현실은 어떠한 방식에 의해서이든 간에 그것에
대한 각기의 비전과 그것에 대한 원초적 체험을
통해 비로소 산 것이 된다.

(출전:『공간』, 1978년 3월호)

3부
전통

그림1 이응노, 〈구성〉, 1971, 솜 콜라주, 250×179cm. 이응노미술관 소장

1950-70년대 동양화단의 '전통'

송희경

1. 서문

전통이란 역사적으로 전승된 물질문화, 사고와 행동 양식, 사람이나 사건의 인상 등 갖가지 현상에 대한 상징을 뜻한다. 즉 과거부터 전해져서 현재에도 통용되는 주관적 가치 판단의 기준을 일컫는 용어인 셈이다. 미술사학자 진홍섭은 전통을 "오랜 세월을 두고 체에 쳐서 남은 것, 그 체는 여러 사람의 손으로 쳐진 것이므로 시간이 지날수록 더욱 굳어지는 것"이라고 정의했다.[1] 전통은 지필묵을 창작의 주요 제재로 하는 동양화 분야에서 항상 논의되는 화두였다. 특히 해방 이후의 동양화단은 새로운 조형성을 수용하는 과정에서도 여타 분야와 달리 전통의 계승을 숙명처럼 여겨왔다. 서구에서 유입된 낯선 미술 사조와 담론을 접하면서 전통을 기억하기 위해 안간힘을 쓴 것이다. 이렇듯 전통론이 동양화단의 핵심 화두로 부각되자, 많은 이론가나 작가들은 그 정의와 계승의 방법론을 제시했다.

이 글은 1950년대부터 1970년대까지 동양화단에서 발화된 '전통'의 다양한 면모와 그 전개 양상을 살펴본다. 해당 시기의 신문기사 및 평문 등을 수합하여 동양화, 전통과 함께 호명된 개념과 명제를 고찰하고, 이와 연관된 담론을 분석하려는 것이다. 전통은 동양화단에서 각 시기마다 다른 양상으로 출현했다. 1950년대에는 민족성 담론에서 논의됐고, 1960년대에는 동양화의 현대성 해법으로 부각된 추상성과 연결됐다. 1970년대에는 여타 장르와 구별된 동양화의 특화된 특징을 부각하기 위해 등장했다. 이렇듯 이 글은 동양화단에서 발화된 전통의 함의와 조형성을 고찰하여 30여 년 동안 전개된 동양화의 다양한 면모를 파악한다.

1 진홍섭, 「한국예술의 전통과 전승」, 『공간』, 1966년 11월.

그림2 김기창, ‹복덕방›, 1953-55, 한지에 수묵담채, 78×100cm. 개인 소장, (재)운보문화재단 제공
그림3 이응노, ‹취야(醉夜)›, 1950년대, 한지에 수묵담채, 40.3×55.3cm. 이응노미술관 소장

2. 1950년대, 민족성 담론

해방 이후의 한반도는 격변과 혼란의 시간을 보내고 있었다. 1945년 8월, 해방을 맞이했으나, 패전국 일본의 무장 해제를 위해 미군과 소련군이 북위 38도선을 중심으로 남과 북에 대치했고, 이로 인해 나라가 분단됐다. 3년간의 미군정을 겪어야 했던 이남은 1948년 제1공화국을 수립했으나, 1950년에 발발한 6·25전쟁을 3년간 치르면서 치명적인 폐허와 빈곤을 경험했다. 1950년대를 휩쓴 격변과 혼란의 시간은 미술계의 커다란 변동을 초래했고, 동양화단 역시 이를 외면할 수 없었다. 전통의 계승을 숙명처럼 짊어진 동양화단이 일제 청산과 독립적인 민족국가의 건설을 위해 여타 미술 분야와 다른 행보를 표명해야 했기 때문이다. 한국 문화의 정체성 모색과 새로운 사조의 수용을 동시에 끌어안은 동양화단의 입장에서 볼 때, 민족성 확립은 반드시 해결해야 하는 절실한 과제였다.

이러한 상황에서 제1공화국이 수립된 이듬해인 1949년, 대한민국미술전람회(이하 '국전')가 창설됐다. 초창기 국전 동양화부를 주도한 심사위원은 조선미술전람회 (이하 '조선미전')에서 두각을 나타낸 대표 작가들이었다. 그럼에도 불구하고 동양화부에서 가장 부각된 이슈는 '왜색 탈피'였다. 왜색 탈피는 해방 직후 한국 미술 전체의 직면 과제였으나, 전통의 회복과 민족성 확립을 동시에 모색한 동양화단은 이를 더욱 시급한 문제로 받아들였다. 고암 이응노는 1회 국전의 평가 좌담회에 유일한 동양화가로 참여하여, '신인'들의 '민족의식'이 가장 강렬하게 표현됐으나, 일부 젊은 작가들이 아무런 고민 없이 '무내용'의 미인, 즉 조선미전의 기생을 답습하고, 남화를 지키되 그 아류를 흉내 내기에 급급하여 참된 개성을 살리지 못한 점을 아쉬워했다.[2]

국전 출품작을 진단하며 일본색을 기술한 논객에 근원 김용준이 있다. 김용준은 조선의 미술가들이 오랫동안 일본의 미술 양식에 끌려 다닌 탓에 우리의 전통과 유산에 무관심했다고 지적하면서 민족미술과 조선 전통의 부활을 강조했다. 또한 민족적 색채를 언급하면서 '왜색 탈피'의 필요성을 더욱 부각했다. 김용준이 규정한 일본색의 양식적 특징은 '호분의 남용', '사비'의 표현, '인조 견실 같은 선조'이다. 김용준은 동양화부 출품작에서 일본색이 대폭 감소된 추세에 안도하면서 왜색 탈피의 방법론을 구체적으로 제시했다. 바로 중봉에 의한 필선묘와 담채의 사용이다.[3]

2 장발 외, 「제1회 국전을 말하는 미술좌담회」, 『문예』, 1950년 1월, 176.
3 김용준, 「제1회 국전의 인상」, 『자유신문』, 1949년 11월 27일 자; 김용준, 『민족미술론—우리 문화예술론의 선구자들』(서울: 열화당, 2002), 289; 김용준, 「민족적 색채 태동—제1회 국전 동양화부 인상」; 김용준, 같은 책, 295-296.

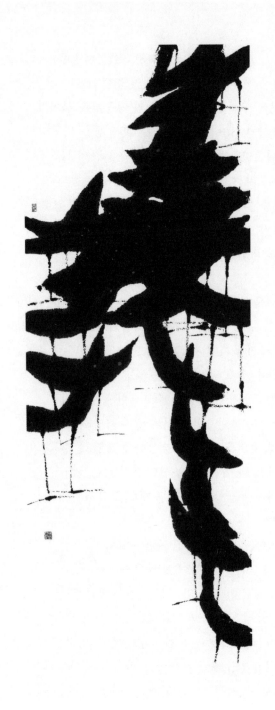

그림4 서세옥, 〈정오〉, 1957, 한지에 수묵, 183×68.5cm. 성북구립미술관 소장

국전에서 논의된 왜색 탈피의 방법은 적지 않은 반론도 야기했다. 낙청헌 출신인 김화경은 동양화 대신 '한화(韓畵)'의 사용을 주장하며, 일본 채색을 제거하여 일본화와 엄연히 구별된 한화를 제시하는 것이 선결문제라고 했다. 그러나 채색의 인색이 민족성의 표현은 못될 것이라고 했다.[4] 왜색 탈피의 방법론이 오히려 신진들의 창작을 제한한다는 견해이다. 이는 결국 채색 사용의 문제로 정착된다. 채색을 왜색으로 보는 따가운 시선이 수묵과 담채 위주의 동양화를 양산하는 동인으로 작용했기 때문이다. 김기창도 국전에서 채색화를 '무조건' 낙선시키는 풍조를 개탄하여 채색 사용의 여부가 민족성 결정의 기준이 될 수 없음을 강조하면서 색과 먹을 폭넓게 다루어야 한다고 부언했다.[5] 김기창과 김화경은 근대기 채색 인물화를 주도한 김은호의 제자이므로 해방 이후 확산된 채색화 경시 풍조를 더욱 우려했을 것이다.

'왜색 탈피'는 1회 국전을 비롯한 1950년대 초반 동양화단의 핵심 과제였으나, 6·25전쟁 이후에는 거의 언급되지 않았다. 그리고 민족미술을 확립하는 방안으로 '시대성'이 출현했다. 시대성이란 특정 시기 사회에 나타나는 독특한 성격이나 현실을 반영한 세태를 뜻한다. 또한 개인이나 집단이 역사의 주체가 되어 한 시대의 문화, 사회의 발전 방향을 이끌어가는 상태를 일컫는다. 1950년대 동양화단의 비평문에서 시대성이 기술되면 어김없이 민족미술의 확립이 먼저 등장했다. 국전 동양화부에서 논의된 시대성 담론은 김영기의 3회 감상평에서 발견된다. 김영기는 동양화부에 들어가니 마치 무슨 심산유곡에 들어선 것 같은 기분이 드는데, 그 까닭을 "고산유수(高山流水)격인 산수적 풍경화"가 많기 때문으로 보았다. 즉 모티브의 빈곤에서 오는 결과라는 것이다. 그리하여 "신진 작가들에게 바라는 바는 같은 풍경화라도 현대식 건물, 가두 풍물, 공장 풍경, 교통 기관 등 제반 현실적인 모티브를 대상으로 하여 현대 한국의 동양화가로서의 정신이 있어야 할 것이다"라고 강조했다.[6] 김영기가 언급한 시대성은 동시대의 풍속을 지칭하는 용어로 간주된다.

왜색 탈피의 해법이 동양화의 양식 즉 담채의 사용, 필선의 부각이었다면, 시대성 모색의 대안은 소재의 선택, 즉 동시대의 풍속이었다. 민족성 회복을 위해 시대성을 호명한 동양화단은 이제 어떤 양식을 선택할 것인가에 집중했다. 그리고 외래 사조, 즉 '서구' 미술을 어떻게 수용할 것인가를 고민했다. 물론 전통을 토대로 한 민족성의

4 김화경, 「동양화로서의 한화」, 『경향신문』, 1950년 1월 14일 자.
5 김기창, 「국전유감—특히 동양화부 후진을 위하여」, 『경향신문』, 1955년 11월 10일 자, 4면.
6 김영기, 「새로운 의기의 진전—동양화실을 둘러보고」, 『경향신문』, 1954년 11월 7일 자.

그림5　박노수, ‹월하의 허(月下의 虛)›, 1962, 한지에 수묵담채, 207×179cm. 종로구립박노수미술관 소장.
　　　　壬寅秋仲 藍丁 朴魯壽畵 於 粵雅莊 1962년 가을, 남정 박노수 월아장에서 그리다

실현과 서구 미술의 수용은 다소 결이 맞지 않은 명제처럼 느껴진다. 두 명제는 김용준이 해방 직후의 동양화단을 진단한 글에 실려 있다. 김용준은 문화란 강렬한 민족성을 요구하는데, 이는 우리 민족이 외래 사조를 어떻게 흡수, 소화하느냐에 달렸다고 보았다. 전통을 단단한 토대 삼아 외래 사조를 수용해야 시대성이 구현되고 민족문화의 성격이 드러난다는 입장이다.[7]

김영기도 서구 미술의 수용을 적극 권장했다. 그는 민족문화가 재건되는 현재의 시점에서 '수묵 위주의 시적 세계'의 요구는 "20세기 여성에서 18,9세기 의상을 하고 집에 틀어박혀" 있는 것과 같다고 비유했다. 현대 한국의 '국화(國畵)' 수립을 위해 좁은 범위의 양식만 고집할 수 없으므로 중국, 일본, 서양의 장점을 모두 흡수해야 하며, 특히 예술과 회화성이 부합하는 한도에서 서양화 표현의 개척이 절실하다고 보았다. 이 과정을 거쳐야 신동양화와 민족예술이 성립되고, 전통을 지키며 시대성을 표현하는 '한국화'의 가치가 확립된다는 결론이다. 결국 민족문화의 재건으로 시작된 그의 논지는 서양화의 수용을 거쳐 '현대적 한국화'의 수립으로 마무리된다.[8]

'서구' 미술의 수용과 더불어 부각되는 명제가 '동양화의 현대성'이다. 이경성은 "동양화가 봉착하고 있는 근본적 문제, 즉 인류 감각의 현대화에 따른 고립화"가 현 동양화단의 해결 과제라고 지적하며 글을 열었다. 그리고 "매일같이 Z기가 머리 위를 날며 1951년형 유선형 자동차가 거리를 질주하는" 시대에, "은사가 되려는 동양적 정체성"을 찬양할 수 없다고 단정했다.[9] 김병기도 "지금까지의 동양화가 현대성과의 적응에 대한 의식을 소홀히 해왔다"고 하면서 화선지의 백색 바탕과 진한 묵색의 흐름이 현대적 환경에 적응될 가능성이 있다고 기술했다.[10] 이경성과 김병기는 '현실적' 소재와 신선한 수묵 기법이 동양화의 현대성을 견인한다고 판단했지만 이를 민족미술 혹은 민족성과 직접 연계하지 않았다. 그러나 동양화 현대성의 방법으로 제시한 '대담한 운필', '화선지와 어우러지는 수묵'은 앞서 언급한 왜색 탈피의 해법과 동일한 양식이다. 왜색 탈피를 위한 방법론과 서구 미술의 공통점을 찾아 동양화의 현대성을 내세운 것이다.

7 김용준, 「민족문화 문제」, 『신천지』, 1947년 1월; 김용준, 『민족미술론—우리 문화예술론의 선구자들』, 139-152.

8 김영기, 「현대 동양화의 성격—시급한 한국 민화의 수립」, 『서울신문』, 1954년 8월 5일 자; 김영기, 「동양화보다 한국화를 下」, 『경향신문』, 1959년 2월 21일 자, 4면.

9 이경성, 「미의 위도」, 『서울신문』, 1952년 3월 13일 자.

10 김병기, 「동양화와 현대성—대한미협 동양화전」, 『동아일보』, 1953년 4월 16일 자, 2면.

그림6 　장운상, ‹실내›, 1965, 화선지에 채색, 117×87cm. 서울시립미술관 소장

3. 1960년대, 미술 단체와 추상 담론

1961년, 5·16 군사정변으로 정권을 잡은 박정희 정부는 민족 단합과 국가 건설에
관한 정책을 공표하여 국민의 정신 개혁과 국토 개발을 이룩하려 했다. 국력을
키워 평화 통일의 과업을 달성하려는 의도이다. 정부는 이러한 과업의 완성을
위해 '민족중흥'이라는 키워드를 앞세웠다. 민족중흥이야 말로 한국적 민주주의를
실현하여 남북통일과 경제 회복을 동시에 수행할 강령이라 생각한 것이다. 이러한
분위기는 문화예술계에 그대로 흡수되어, 한국적인 것에 관심을 갖는 계기를
마련했다. 동양화단에서는 한국의 실경을 채색이 아닌 수묵으로 재현한 사경
산수화가 크게 유행했고, 이러한 현상은 국전 동양화부 입상 경향에서 더욱 드러났다.
그러나 동양화단을 진단하는 비평은 여전히 동양화의 현대성 담론을 지속했다.
세계 미술과 어깨를 겨루기 위해 전통을 계승하며 새로운 사조를 적극 수용해야
한다는 입장이다. 동양화의 현대성 담론과 더불어 논의되는 것이 바로 '앵포르멜',
즉 '추상'이다. 동양화단에서 전통과 추상이 연계될 때 선택된 제재는 필선 위주의
수묵이었다. 일부 비평가들은 동양화의 기본 재료인 지필묵의 속성에 추상의 특성이
내포되어 있으므로 이를 바탕으로 동양화의 현대성이 가능하다고 주장했다. 이러한
현상은 이응노의 도불전 비평문에서 확인된다. 이응노는 1957년 파리행을 결심한
후 도불을 알리기 위해 개인전을 열어, 국제 미술의 새로운 경향을 드러낸 61점을
'가표구' 상태로 출품했다. 김영기는 이응노의 작품이 어떤 재료를 사용하든지
"민족문화에서 내려오는 정신과 전통을 잃지 않았고", "시대성에 보조를 맞춘
개성적인 창작"과 "묵의 함축, 필세의 존중이 근대화의 과업 추진에서 가장
정상적인 것"을 이룩했다고 평가했다.[11] 김병기도 그의 그림이 "동양화가 빠지기
쉬운 가식(假飾)의 세계에서 벗어"나서 "국제 미술의 새로운 경향"을 띠고 있다고
극찬했다.[12]

　　1960년대 전반 동양화의 현대성 담론은 백양회(白陽會)와 묵림회(墨林會)를 통해
더욱 심화됐다. 백양회는 1957년 12월 15일부터 1978년 10월까지 21년간 27회의
전시회를 개최한 동양화 단체이다. 20년 이상 국내외에서 단체전을 개최하고 청년
공모전까지 기획했지만, 공통된 조형 의식이나 회화 이론을 형성하지 못한 단체로
평가받았다. 한일자는 "동양화의 현대적 가치 창조의 시기에 처해 있는 그들의

11　김영기는 이응노 도불전의 출품작을 재래 남화풍(인상적)의 현대화, 문인화풍(포비즘적)의 현대화, 입체파적인 양식,
　　앵포르멜 양식으로 구분했다. 김영기, 「고암의 인간과 예술」, 『서울신문』, 1958년 3월 19일 자; 김병기, 「동양화의 근대
　　지향—고암 이응노 도불기념전평」, 『동아일보』, 1958년 3월 22일 자, 4면.

12　김병기, 같은 글.

태세가 다분히 '타이밍'이 맞지 않는다"라고 지적하면서, 그 이유를 "유화식인 시류적 기법을 거꾸로 운반하여 절충시켜 보려는 분위기"로 파악했다.[13] 여타 기사에서도 백양회가 이렇다 할 화경이 없이 전시장 분위기가 점차 약화되어간다는 지적과, 뚜렷한 조형 이념을 제시하지 못한다는 비판이 발견된다.[14]

백양회와 더불어 1960년대 동양화단에서 중요하게 지목되는 단체가 바로 묵림회이다. 널리 알려졌듯이 묵림회는 1960년 서세옥이 당시 서울대학교 동양화과를 갓 졸업한 신진 작가들과 함께 개최한 전시회이다. 보수적인 미술계의 풍토에서 '새로움'을 주창한 묵림회는 발족하자마자 호평을 받았다. 이구열은 묵림회를 "젊은 동양화가들의 말없는 투쟁과 해방"이라고 극찬하면서 그들의 목표가 시대적 전위의 창조라고 진단했다.[15] 반면 "절박한 현실성을 무시한 안일한 온상(溫床) 속의 작품을 양산"한다는 혹평도 받았다. 작품의 강력한 발언이 부족하며, 종래의 편협한 남화북화(南畵北畵)의 화풍을 완전히 탈피하지 못했다는 의견이다.[16] 또한 묵림회가 추구하는 조형성이 한국적인 것도 서구적인 것도 아닌, 애매한 표현에 불과하다는 지적도 있었다.[17] 상반된 평가를 받은 묵림회는 결성 4년 만인 1964년에 해체됐다. 그러나 그 파급력은 강력하여 1970년 국전 동양화부에 비구상부가 신설되는 계기를 마련했다.

수묵 추상에 대한 반론도 제기됐다. 박노수는 동양 회화의 비평 개념인 '기운생동'의 해석 변천사를 논의하며, 동양의 기운생동이 세계를 뛰어넘어 미지의 세계를 찾아야 한다고 설명했다. 그리고 서양의 '앙휘루멜[추상]'을 예로 들어 과거의 고정된 공간 해석을 버리자고 주장했다.[18] 그러나 묵림회 이후 급속도로 성장한 수묵 추상을 조심스럽게 바라보았다. 채색을 일본 것이라고 여기어 멀리한다면 이것은 중대한 과오이며 손실이라는 것이다. 이열모는 추상 자체를 거부하는 입장을 내놓았다. 장우성의 수제자이며 평생 산수화에 천착한 그는 1963년 「추상은 예술이 아니다」를 발표하여 현대미술의 최고의 흥미가 예술 외적인 것, 즉 순수 기하학, 근대 공간, 무의식에 있는데 이것을 예술이라 할 수 없다고 단언했다. 추상예술이 자연을 무시하고 인간적 요소를 파괴하는 것에서 시작하기 때문에 회화의 중요한 요소인 묘사를 부정한다는 것이다. 또한 추상은 "꿈속과 같은 불확실한 세계를 즐기고

13 한일자, 「제10회 백양회 전평, 창조적 감동 드물다」, 『경향신문』, 1961년 12월 9일 자.
14 이구열, 「11회 백양회전 약화된 분위기」, 『경향신문』, 1962년 12월 17일 자; 오광수, 「동양화 지향점의 기대―제1회 백양회 공모전」, 『동아일보』, 1964년 4월 20일 자.
15 이구열, 「동양화의 새기점: 제1회 묵림회전을 보고」, 『세계일보』, 1960년 3월 25일 자.
16 「강력한 발언이 부족: 묵림회전 제1회전을 보고」, 『조선일보』, 1960년 3월 26일 자.
17 한일자, 「주목할 만한 묵상의 도심―제3회 묵림회 전평」, 『경향신문』, 1961년 5월 1일 자.
18 박노수, 「신동양화를 위한 모색」, 『동아일보』, 1958년 2월 13일 자.

그림7 정탁영, ‹작품 F-3›, 1967, 마대에 수묵, 90×90cm. 서울대학교미술관 소장

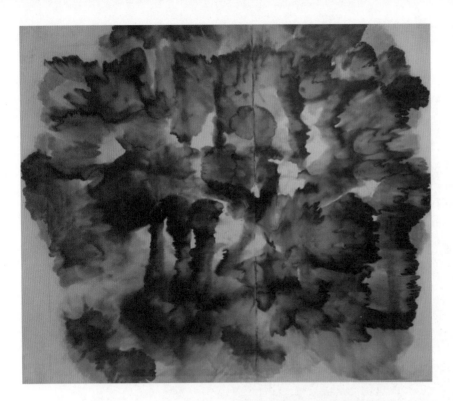

그림8 송수남, ‹가나다라›, 1963, 한지에 수묵, 110.5×129.7cm. 국립현대미술관 소장

그림9 안상철, ‹영(靈)-71›, 1971, 종이에 자연석, 수묵, 62×122×15cm. 서울대학교미술관 소장

지각보다도 표상을 사랑하는 취미 예술이고, 자연이나 인간을 배려하지 않으며, 주제가 없다"고 부언했다.[19]

이렇듯 동양화단에서 추상 담론이 활발하게 전개되는 가운데, 전통에 대한 신선한 입장이 제시됐다. 오광수는 "전통의 오스독스(orthodox)화를 위한 과업은 시대 사명이다"라는 명제를 설정하고, 당시 동양화가 각광받지 못하는 원인을 분석했다. 근대의 과정을 빠르게 거쳐 현대에 이르렀기 때문에 과거 계승 자세가 왜곡됐고, 동양화 본연의 조형 이념과 괴리가 생겼다고 본 것이다.[20] 그가 언급한 풍토성이란 역사와 생활이 승화된 속성이다. 이 속성에서 비롯된 조형 이념이 필요하고, 이념이 완성될 때 전통이 확실하게 설립된다는 논지이다. 이후 오광수는 '전통을 어떻게 살리며 진전시킬 것인가'를 고민하면서 동양화단이 시대의 정신적 배경을 무시할 수 없기 때문에 서양화의 영향을 간과할 수 없다고 보았다. 동양화가 정신적, 동적 표현이라면, 서양화는 물질적, 정적 경향을 지향하므로 정신성의 표현에는 동양화 독특의 자연 관조 방식과 기술이 필요하며, 기법에 얽매이지 않은 자유로운 조형의 이념화가 수행되어야 함을 강조했다.[21]

4. 1970년대, 전통과 현대성

1970년대의 동양화단에서는 작은 화폭에 화사한 담채로 산수, 화조, 사군자, 소과(蔬果)류를 그린 후 제화시를 써서 시서화삼절(詩書畵三絶)을 이룩한 그림이 대량으로 생산됐다. 소폭의 동양화가 동아시아 회화의 오랜 전통인 문인화의 개념과 형식을 갖추면서 장식성을 가미했기 때문에 대중의 큰 사랑을 받은 것이다. 이는 '우리 것'을 소중히 하는 국학 붐에 힘입어 동양화를 '학습'과 '감상'의 '교양물'로 삼으려는 풍조에서 비롯된 현상이다. 따라서 다수의 동양화가들은 시가 있는 그림을 많이 그렸고, 이들이 생산한 동양화는 당시 화랑가에서 가장 인기 있는 '상품'으로 각광받았다. 전통의 계승과 상업성을 동시에 성취한 물건이 유통된 것이다. 그러나 소위 '회장 미술'에서는 '수묵', '추상', '현대성'을 엮어서 전통과 연결시키려는 움직임이 여전히 진행됐다. 언뜻 보기에 결이 맞지 않는 이 조합은 동양화 분야가 여타 장르와 동등하게 현대미술로 인정받기 위해 제안한 해법이었다. 이러한

19 이열모, 「추상은 예술이 아니다」, 『세대』, 1963년 11월.

20 오광수, 「전통 계승의 자세 : 동양화의 내일을 위하여」(1962년 동아일보 신춘문예 당선작), 『시대와 한국미술』(서울: 미진사, 2007), 35.

21 오광수, 「동양화의 조형적 실험」, 『공간』, 1968년 6월.

그림10　권영우, ‹무제›, 1974, 화선지, 162×122cm. 서울시립미술관 소장, 2006 권영우(權寧禹) 화백 기증 작품

현상은 1970년 국전 동양화 부문에 비구상부가 신설되면서 더욱 진전됐다. 이미 국전을 외면한 작가 사이에서 흑색 또는 무채색의 단일 색조로 화면을 통일한 모노크롬 회화가 확산된 만큼, 국전 비구상부의 신설은 시대성을 반영한 정책이었다. 19회(1970)부터 22회(1973)까지는 '구상', '비구상'의 명칭이 사용됐지만, 23회(1974)부터 26회(1977)에는 1, 2부로 분리됐고, 27회(1978)부터 다시 '구상', '비구상'으로 명명됐다. 추상은 묵림회 회원들이 1970년대 중반부터 국전 심사위원으로 위촉되면서 더욱 활성화됐다. 이 시기 비구상부에는 동양화의 전통 필묵법을 세련된 조형 방식으로 전환하여 독자적 표현을 드러낸 작품이 다수 출품됐다.

당시 한국에서 전개되는 전위미술 운동의 실태를 동양화에서 찾아보려는 움직임도 있었다. 김윤수는 동양화와 서양화의 차이가 재료에 있지 않고 감수성에 있다고 보았다. 이 감수성은 언제나 변화 가능한 것이므로 서양화, 동양화의 이중성을 해소하기 위해 우리 고유의 감수성을 회복하고자 노력해야 하며, 유입 일변도였던 서양화보다 동양화가 전위 활동에 더욱 유리할 수 있다고 역설했다. 전통 관념의 무의미한 답습에서 벗어나 현대성에서 창조의 활력을 찾으면 진정한 의미의 전위가 가능해진다는 것이다.[22]

1970년대 후반, 수묵화 운동을 시작한 송수남은 동양화의 추상을 적극 옹호했다. 그는 기본적으로 동양인의 사고방식이 추상이며, 동양의 추상은 서양의 추상과 내용이 다르다고 했다. 동양 문화권은 서구처럼 사실과 추상을 분리하지 않았고, 추상 속에 사실이, 사실 속에 추상이 공존한다고 보았다. 대상을 그릴 때 서양처럼 고도로 사실적인 재현에 목적을 두지 않는다는 의견이다. 또한 서양에서는 면과 면의 접합에서 생기는 것이 선이므로, 선이 부여하는 큰 의미가 없지만 동양에서는 선 자체가 예술일 수 있다고 했다. 그의 의견에 따르면 동양화에서 전통을 지키는 방식은 동양화에서 면면히 내려오는 '추상적' 사고를 '선'으로 표현하는 것이다. 송수남이 언급한 동양화의 추상적 사고는 문인화론에서 논의되는 '사의(寫意)' 즉 뜻을 그리는 과정으로 판단된다. 결국 송수남은 문인화의 개념과 양식이 전통이며, 동양화의 추상성과도 부합된다고 간주했다. 서양 추상과 다른 지필묵의 효과가 동양화의 현대성을 이끄는 해법이라 본 것이다.[23]

동양화의 현대성 담론, 그리고 추상의 문제와 더불어 동양화를 호명하는 명칭 문제도 거론됐다. 이미 1950년대 중반 김영기는 '한국화'를 제안했다. 그는

22 김윤수, 「전위미술론」, 『채연』 1호(1972).
23 송수남, 「동양화에 있어서 추상성 문제」, 『홍익미술』 4호(1975).

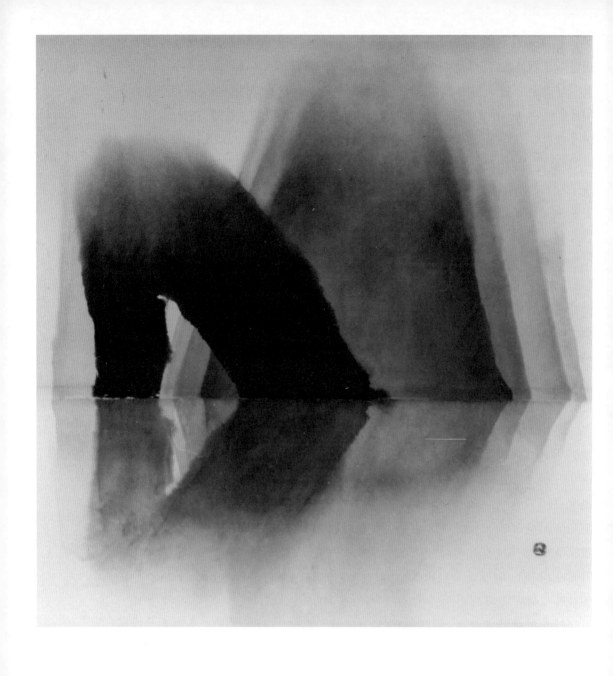

그림11　이종상, ‹취상 1›, 1987, 종이에 수묵, 117×117cm. 서울시립미술관 소장

"동양화가들의 신한국화를 수립하는 사명"을 주장하면서, "현대 한국화의 국화를 수립"해야 한다고 강조했다.[24] 그리고 「동양화보다 한국화를」을 연재하면서 한국화라는 용어의 정당성을 자세히 기술했다.[25] 오광수는 국전 동양화부를 비판하며 비구상에서 동양화와 서양화의 장르 구분이 필요한가라는 의문을 던졌다. 비구상의 동양화는 현대회화로 명명해야 한다는 제안이다.[26] 이는 1960년대에 '현대회화'를 제시한 이구열의 의견을 계승한 것이다. 이구열은 묵림회가 형식적인 전통주의를 초월하고 대담한 표현 행위를 들고 나왔다고 평가했다. 그리하여 "세계와 호흡하는 오늘의 화가인 묵림회의 작품(특히 비구상의 동양화)은 현실적으로 굳이 동양화라고 부르기엔 저만큼 이탈해왔으니 현대회화라고 불러야 한다"고 보았다.[27]

안동숙도 1950년대 이후 동양화단에서 전개된 추상의 역사를 서술하며 '회화'라는 용어를 제안했다. 1957년 전후에 수용된 서구 조형성의 영향을 받아 동양화가들도 추상에 경도됐으나, 지필묵에 머물며 추상을 추구하려 하니 여러 제약이 따르고 화선지와 수묵의 우연적 효과만으로 실험이 불가하다는 것이다. 동양화라는 구속을 설정하지 말고 폭넓은 회화 입장에서 다양한 재료의 섭렵이 필요함을 주장했다. '동양화' 대신 '한국화'가 대두되었으나 동양화 이전에 서화가 있었으니, 전근대적인 개념에서 탈피하여 '회화'라는 단어가 바람직하다고 보았다.[28]

전통회화를 '현대 정신'으로 해석해야 한다는 입장은 1976년 국립현대미술관이 기획한 《현대동양화대전》 평문에서 목격된다. 이 전시는 동양화단을 대표하는 65명의 작가가 신구작을 출품하여 그 변화 양상을 고찰하기 위해 기획됐다. 선정 기준의 모호함으로 인해 "시대 역행의 고전화론 숭상", "우리 화단을 망신시켰다" 등의 혹독한 비판을 받았고, 비구상, 구상의 분리가 난센스라는 지적도 들었다. 동양화, 서양화라는 명칭도 버려야 하고 기왕 한국화를 선택하려면 '현대 한국화'라는 단어가 타당하다는 의견도 제시됐다.[29]

동양화는 다른 미술 분야와 달리 과거에 얽매여 있다고 인식된 장르였다. 동양화가 언제나 전통이라는 화두를 내려놓지 못한 까닭이다. 동양화 작가들은 전통의 수호와 계승을 당연한 임무로 여겼지만, 이러한 상황에 회의도 느꼈다. 동시대 미술계에서 동양화와 서양화가 동등하게 인정받고 싶었기 때문이다. 결국

24 김영기, 「현대동양화의 성격: 시급한 한국 '국화'의 수립」, 『서울신문』, 1954년 8월 5일 자.
25 김영기, 「'동양화'보다 '한국화'를 (하)」, 『경향신문』, 1959년 2월 20일 자.
26 오광수, 「늘어난 기술적 모방, 24회 봄 국전을 보고」, 『동아일보』, 1975년 5월 24일 자.
27 이구열, 『한국근대미술논고』(서울: 을유문화사, 1972).
28 안동숙, 「동양화의 현실과 그 전망」, 『채연』 2호(1974).
29 이경성, 이구열, 박용숙, 오광수(공동 토론), 「우리의 전통화단, 그 명암: 국립현대미술관 기획 《현대동양화대전》의 내막과 문젯점」, 『공간』, 1976년 7월; 「안일한 도피와 결핍된 실험 정신」, 『뿌리깊은 나무』, 1976년 9월.

그림12　안동숙, ‹작품›, 1980년대, 수묵진채, 61×87.5cm. 함평군립미술관 소장, 오당 안동숙 기증

서양 미술의 양식과 부합하는 조형성을 찾되, 이 조형성은 반드시 전통과 연결되어야 한다고 생각했다. 이 과정이 완성되어야 동양화와 여타 장르를 구별할 수 있는, 동양화만의 특성이 표출된다고 판단한 것이다.

3부
문헌 자료

국전(國展)의 인상 (상)

김용준

국전이 열리기까지 우리는 적지 않은 기대를 가졌다. 그것은 일제로부터 해방된 후 5년이란 긴 세월을 두고 군정(軍政) 때 한 번 종합미술전람회(綜合美術展覽會)라는 이상한 체제의 공모전을 보았을 뿐, 그 뒤로 많은 젊은 작가들이 나왔고 그들은 쉬지 않고 개인전을 열었으나 한 번도 전체적인 공모전이 없었던 차요, 또 민국(民國)이 수립되고 1주년을 맞이하는 기간이라 이번 전람회는 상필(想必) 많은 역작이 나오려니 하고 기대하였더니, 요외(料外)로 우리의 기대를 실망으로 몰아가다싶이 된 것은 심히 유감된 일이라 아니할 수 없다.

여기에는 물론 충분한 이유가 있을 것이다. 작가들의 생활 문제, 재료의 결핍, 제작에만 전념할 수 없는 시간의 여유 문제 등 여러 가지로 문제가 중첩하여 결국 이번 전람회는 활기를 잃게 된 것이 아닌가 싶다. 이러한 저조는 각 부를 통하여 공통된 공기였다. 그래서 심지어는 중학생전(展)보다 조금 낫다는 소리까지 관객들 입에서 흘러나오게 되는 것을 보았지만, 그러나 나는 반드시 그렇게만 보지는 않았다.

침체 저회(低徊)하는 반면에 역시 속으로 솟아오르는 새로운 움직임을 발견하였다. 한 말로 말하자면, 그것은 곧 일본색의 감퇴인 것이다.

회장(會場)이 선전(鮮展) 때의 그것이요, 부별(部別) 진열 방법 등이 선전 때나 대동소이하였음에도 불구하고 역시 일본색은 감퇴되었다.

첫째로 동양화부에서 일본색이 무척 줄었다. 일본화에서 전용으로 쓰다시피 하는 호분(胡粉)의 남용이 줄어들었고, 호분 위로 고취(古趣)를 내려는 일인(日人)들의 소위 '사비'의 표현도 줄었고, 하등의 감정도 억양도 없는 인조견(人造絹) 실 같은 선조(線條)도 줄었다. 아마 젊은 작가들은 일본색 퇴치에 무던히도 관심을 하는 것 같다.

그리하여 이번 회장에 새로 대두되는 좋은 기법이 있다. 고화(古畵)의 전통을 배운 골법(骨法)으로의 용필(用筆)과 현대적 두뇌로 대상을 관찰하는 사실적인 묘사와 앞으로의 조선화(朝鮮畵)가 반드시 걸어가야 할 정당한 길을 이번 동양화부 심사원 장우성 씨가 처음으로 열어놓았다.

이번 회장에는 먼지가 나는 옛 그림도 있었고, 심사원으로서 무책임한 출품을 한 사람도 있었고, 일본화의 테두리를 그냥 쓰고 있는 작가도 있었다. 그런가 하면 천편일률로 자기의 세계를 고집하고 나가는, 부동(不動)하는 작가들도 있는데, 유독 장우성 씨의 작품만이 새로운 기법에로 돌진하려는 노력이 보이었다.

[……]

(출전: 『자유신문』, 1949년 11월 27일 자)

국전(國展)의 인상
(하)

김용준

허나 우리는 일본인이 개편한 유화가 그대로 남아서는 안 된다. 유채의 마티에르를 잘 살려가면서 우리 민족의 눈과 머리로써 관조(觀照) 재현(再現)하는 새로운 기법이 발견되지 않으면 아니 된다. 나는 그러한 기법이 어떠한 것인지는 모른다. 다만 현재의 많은 작가들은 소위 일본식 유화를 그리고 있지 않은가 하는 데 우리의 최대한 불안이 숨어 있다.

우리는 조선적인 특색이 무엇인가를 늘 염두에 두고 있다. 역대의 미술을 볼 때, 가령 삼국 시대처럼 한 민족으로서 국가의 장벽이 있고 남북의 기후적 차이가 있을 때나, 왕조의 융체(隆替)나 종교의 변천이 있을 때나, 또는 건축, 조각, 회화, 공예 등 미술품의 유별(類別)이 다른 경우에나, 그 어느 편을 물론하고 항상 연면히 흐르는, 우리 민족이 즐겨 표현하는 특이한 미적 감각은 오로지 한 길인 것이다.

우리는 그러한 조선적인 미를 설명하기는 장황하나, 확실히 감각으로는 체험하고 있다. 이러한 미의 체험은 역대의 미술품을 많이 감상하고 외국의 미술품과 비교 음미함으로써 체득할 수 있고, 또 어떠한 작가가 그의 예지와 진실을 기울여서 충직한 표현을 함으로써 왕왕 민족적인 미를 부지불식간에 낳게 되는 수도 있는 것이다.

일제가 물러간 후 우리는 각각 이러한 노력이 있을 것을 믿었고, 그 선물을 얻기 위하여 부단히 제작가의 동향에 관심을 갖게 되는 것이다.

그러나 이러한 소득은 결코 쉬운 것은 아니다. 특히 과거에 빛나는 역사를 가졌던 공예 부문에 더한층 주의를 기울이게 되는 이유도 오로지 그 때문인 것이다.

이번 공예 부분에서 볼 때, 모방하는 것이 곧 조선 개세(槪勢)라고 생각하는 작가가 있는 것도 비극이요, 동시에 전통을 무시하는 것이 새로운 미의 길이라고 생각하는 작가가 있는 것도 답답한 일이었다.

개별로 본다면 강창원(姜菖園)(본명 강창규— 편집자) 씨는 재기(才氣)도 좋고 의도하는 바도 좋았지만, 좀 더 전통의 본질적 연구와 새로운 각도에서 고전적 정신을 섭취할 필요가 있었다. 김재석(金在奭) 씨의 채화문(彩花紋) 사기함(砂器函)은 사기의 빛깔도 좋고 문양도 좋고 형태도 아취(雅趣)가 있어 좋다. 조선조 도자기의 전통적 맛이 가미되고 중국 사기의 채색법을 조화시켰으며, 이 길을 잘 발전시키면 우리나라 공예품의 신국면을 개척하게 될 좋은 지침이 될 것이다. 전통 정신을 살려가는 현대 작품으로 장우성 씨의 회화와 좋은 콤비였다.

특선품(特選品)으로 이기완(李起完) 씨의 〈문갑〉은 김재석 씨와 같은 정신에서 출발한 것으로 일취(一趣)가 있다.

그런데 공예부 출품작에 〈문갑〉이니 〈문고(文庫)〉니 하는 명제를 붙인 것이 실은 우리가 상용어로 쓰는 '문갑' '문고'와는 전연 다른 것인데, 어찌하여 이런 명제를 붙였는지 사물의 어휘를 혼동하는 것은 무식을 폭로하는 것이라 보기에 괴롭다. 박철주(朴鐵柱) 씨의 특선작 〈건칠화병(乾漆花瓶)〉은 일인(日人) 취미의 물건으로 이러한 경향은 앞으로 배격되어야만 할 것으로 보았고, 이 밖에도 일본 취미의 물건이 있은 것은 유감이요, 자수와 도안에도 별로 눈에 띄는

것이 없어 유감이었다.

장식미술이 순수미술과는 거리가 있고, 또 장식미술이 현대인의 생활에 얼마나 중요한 것인지를 안다면 자수와 도안에 관심을 갖는 작가는 무서운 연구를 쌓아야 할 것이다.

조각은 근대에는 퇴색해버렸으나 고대에 있어서는 세계적으로 비견될 만한 소질이 있었다는 것을 누구나 다 시인하는 바이지만, 그러므로 우리는 새로 출발하는 현대조각에도 앞으로 기대를 크게 가지려 하는 것이다.

심사원급의 작품이 역시 조각부에서는 리드를 하는 셈이었다. 그러나 윤효중(尹孝重) 씨의 입상(立像)은 실패작이 아니었을까. 로댕의 〈발작크〉는 하나만이 있을 수 있고, 둘이 있을 수 없는 경지인 것이다.

특선급 신인(新人) 중에 김세중(金世中) 씨의 작품은 조각계에 새로운 기대를 갖게 하였다. 씨(氏)의 작품은 특선인 〈청년〉보다는 흉상 〈우인(友人)〉이 한결 좋았다. 조각으로의 클라식한 정신을 파고들어가는 태도도 좋고, 관찰이 주도(周到)하며 피상적인 형태미에 취하지 않고 물체의 본질을 구명(究明)하려는 야심이 있어 이 작가의 장래는 무척 촉망된다.

한편 박승구 씨의 〈성(聖) 관음상(觀音像)〉 (木彫)은 입상된 이유를 모르겠다. 첫째 관음상으로의 규약을 지키지 못하였으니, 관음의 조상(造像)은 먼저 보관(寶冠)에 화불(化佛)이 있어야 하고 몸에 환○(環○), 영락의 장엄(莊嚴)이며 천의(天衣)를 입혀야 하는 정칙(定則)이 있는 데도 불구하고 이 작자는 전연 그러한 지식이 결여되었고, 가령 그러한 교리적(敎理的)인 전제를 무시한 것이라면 허다한 보살 중에 하필 성 관음이란 고유명사를 붙일 필요는 없는 것이다. 더구나 그러한 것은 다 제외하고라도 보살의 용모, 의습의 각법(刻法)이 아직 미숙하다. 그러나 대체로 조각부는 다른 부문보다는 비교적 활기가 있는 듯하였다.

동양화부에서 언급할 것을 잊었으나 서예와 사군자부를 이번 둔 것은 좋은 안(案)이었고, 서예의 특선급은 다 좋았으며, 특히 김기승(金基昇)의 대련(對聯)(두 폭의 그림―편집자)이 우수하였다. 결점을 든다면 모두 재주로 쓴 글씨요, 산 겪고 물 겪고 한 체험에서 우러난 글씨들이 아닌 것이 섭섭하였다. 서(書)와 사군자는 이제로부터 다시 시작하는 셈이니 지나친 혹평은 삼가는 수밖에 없다.

아모튼 이번 전람회는 예기(豫期)보다는 어그러졌으나, 그러나 이러한 난국(難局)에서 그만큼식이나마 노력한 제 작가의 성의를 축복하며, 일본색이 비교적 퇴치되었다는 점과 우리나라 작가들의 첫 모임이라는 데 더한층 기쁘다. 천견(淺見)이 정곡을 얻지 못한 대문이 있을지 모르나 대방(大方)의 질정(叱正)을 바란다.

(출전: 『자유신문』, 1949년 11월 30일 자)

김영기 씨 개전평

정종여

김영기(金永基) 씨는 주로 중국에서 고법(古法)에
가까운 회화를 많이 연구한 분. 이것만 늘 새로운
경지를 찾으려 애썼고 또한 해방 전과 해방 직후의
작품을 서로 비하여 볼 때 금번의 개인전은
어디까지든지 작가의 세대적 입장과 책임감과
사명을 절실히 여기므로써 수구(守舊)에서
비약적으로 발전한 행동이라 할 수 있다.

첫째 개인전 명목으로 남달리 회화전이라 한
데서 이 작가의 새로운 회화를 창설하려는 정신적
고민의 자최('자취'의 오기—편집자)를 찾을 수
있고 정확히 파악하려는 기식(氣息)을 느낄 수
있다. 앞으로의 동양화의 무대를 광범히 잡으려는
야욕도 여기서 엿볼 수 있다.

말하자면 앞으로의 그림은 동양화, 서양화를
구별할 필요 없이 회화 작가라는 입장에서
여하한 재료를 사용하든 작가 자신의 주관을
회화화(繪畵化)하사는('회화화繪畵化하는'의
오기로 보임—편집자) 자유성을 의미한
것이라 하겠다. 이 태도는 비단 김영기 씨만이
이행할 일이 아니오, 우리 젊은 화가들은 다
같이 이러한 정신 밑에서 일하지 않으면 안 될
것이라 믿는다. 보수와 신파(新派)의 기로에서
가부를 논하는 것이 현재라면 조선의 장래의
화단은 완전히 신파의 우세로 변할 것이
명고관화(明苦觀火)('명약관화明若觀火'의 오기—
편집자)의 사실이다. 회장(會場)은 빛으로 명랑했고
묵(墨)으로 무게를 가졌다.

명랑(明郎)은 빛에서만 온 것이 아니라
자연사생(自然寫生)의 충실성에서 왔다. 30여 점의
작품 중에서 통일된 감을 받게 되('된'의 오기—
편집자) 것이 둔하달가 대담하다 할가 잔소리를
무시한 선과 끝까지 묵을 주장(主將)으로 색을 많이
썼음에도 색이 야(野)한 감을 안 주는 것은 묵의
무게를 무시하지 않은 데서 오는 색의 안정이라
하겠다.

[······]

(출전:『경향신문』, 1949년 3월 16일 자)

동양화로서의 한화
—동양화와 일본화에 대하여

김화경

동양화에 있어 한화(韓畵)란 (조선화) 이름을 갖기 비롯한 것은 다만 일본화와의 구별에서만 의의가 있는 것은 아닐 게다. 역사적인 전통 다시 말하자면 타민족이 향유할 수 없는 독특한 유산을 토대로 하여 앞으로 우리 대한 민족이 가질 수 있는 유일무이한 미술을 건설 창조하자는 데에 한화란 명칭은 중대 의의를 가질 것이다. 그러나 현대회화가 우리 대한에 수입된 이후 그의 발달 과정이 불행히도 일제 제압(制壓)하에서 암형(暗型)적인 코스를 밟아왔고 다분히 일제의 불순한 요소가 처처에 숨어 있어 민족미술 건설의 기초로서 우선 일본 색채의 제거 이를테면 일본화에서 엄연히 구별함으로써 한화를 순화시키는 것이 선결문제가 아닐 수 없는 것이다. 그러면 우리 대한의 한화(동양화)를 일본화에서 구별 짓는 한계는 나변(那邊)에 있을 것인가. 이 문제는 오히려 너누나('너무나'의 오기—편집자) 묵은 숙제일 것이다. 선진 제씨(先進諸氏)의 이르는 바와 같이 고전의 탐구에서 민족혼의 자각에서 혹은 취재 재료 사용 등에서… 일 것이나 말보다 항상 실천이 어려운 것으로 실제 작품상에 있어서 지적하고 제거하기란 어려운 점이 많을 것이다. 제1회 국전 시 작품평을 듣고 한걸음에 뒤어('뛰어'의 오기로 보임—편집자) 가서 보았었다.

(동양화부에) 소위 한화(조선화)란 작품이 일본화라고밖에 볼 수 없는 작품도 있었다.

참으로 훌륭한 듯한 작품도 보았고 더러는 훌륭한 작품도 있었다. 그러나 한화의 앞길을 가리키고 있다는 작품이라면 다만 이것만으로 만족할 수 있을까? 고전의 탐구는 고전에의 무조건한 향수만으로도 안 될 것이며 채색의 인색이 담백 초연한 우리 민족성의 표현은 못될 것이다. 물론 이러한 길에서 한화의 앞날을 구상한다는 것도 하나의 방도는 될 것이다. 그렇지만 길은 넓을수록 좋지 않은가? 구태어 협착한 지름길을 가리켜 혹 신인의 배움에 어떤 영향을 입힌다면 이는 중대한 문제라 아니할 수 없다는 것은 필자의 동키호테적인 과민일까…. 신인들의 수업은 선배 작품의 모방에서부터 시작한다고도 볼 수 있는데 국전 이후 오늘날에 있어 한양의 화선지가 갑짜기('갑자기'의 오기— 편집자) 올랐다면 과연 기쁘기만 한 현상일까?

혹자 말하기를 신인들 중에는 "한화 일본화란 어느 것을 가지고 뚜렷이 말하는 것일까. 참다운 동양화로서의 한화란…" 하는 의문이 아직도 그네들의 머리를 괴롭히고 있다는 말을 간간 듣는 법한데, 원컨덴('원컨대'의 오기—편집자) 이론상만이 아니라 실제 작품에서 명확한 제시가 있어주기를 바라마지 않는 바이다. 각설(却說) 독특한 전통을 현실에 관조하고 민족적인 자각과 현대적인 감각 관찰로서 구현되는 작품, 이는 채색 농담 테크닉의 불완(不完) 묵화(墨畵)에의 접근 등등 이런 지엽적인 문제를 초월하여 우리 대한의 미술이 될 수 있을 것이라 생각하는 바이다.

(출전: 『경향신문』, 1950년 1월 14일 자)

동양화와 현대성
—대한미협동양화전에서

김병기(문총文總미술협회원)

[……]

밝은 조명 밑에 규격이 째인 벽면이 조성하는
합리적이요 현대적인 공간 속에서 우리 전통
미술의 소재인 화선지의 백색 바탕과 진한 묵색의
흐름은 충분한 결부(結付)를 보여주고 있다. 동양
미술은 앞으로 얼마던지 현대적인 환경에 적응되어
나갈 수 있는 가능성을 보여주고 있는 것이다.
그러나 지금까지의 동양화는 현대성과의 적응에
대한 의식을 소홀히 해왔다. 장구한 세월에 의지한
수법과 그려지는 대상은 천편일률 산수나 화조의
되푸리에('되풀이에'의 오기—편집자) 지나지
않았든 것이다. 이것은 오늘의 생활 감정으로 볼 때
확실히 먼 거리에 놓여 있다. 앞으로의 동양화가는
이러한 거리를 축소시키는 좀 더 의식적인 노력이
있어야 할 것이다.
월전 장우성 씨의 〈달〉은 이러한 거리의 축소를
의도하는 하나의 경지로서 빛나고 있다. 함축 있는
수목(樹木)의 선과 둥근달이 구성하는 조형의
쎈스는 넉넉히 새로운 공간에 어울릴 수 있다.
일본의 새로운 동양화를 시도하는 젊은 화가들이
불투명한 도색으로 형체적인 것을 추구함으로서
추상회화와 접근해가고 있는 데 비하면 씨(氏)의
투명하고 부드러운 형체감은 오히려 마티스의
감성과 통할 수 있는 또 하나의 현대성이다.
이러한 감성적인 현대성을 선택한 씨의 생리는
동양화의 본질과 어긋나지 않는다. 씨의 세련된
화면이 하나의 달경(達境)에 빠지지 말기를 바라며
앞으로의 작품을 기대한다.

[……]

(출전:『동아일보』, 1953년 4월 16일 자)

새로운 의기의 진전
—동양화실을 둘러보고

김영기(동양화가)

세간에서는 작가들 사이에 국전을 싸들고
좌론우평(左論右評)이 구구하다. 그러나 본인은
오직 민족문화, 특히 동양 미술의 발전을 염원하는
성심에서 청년 작가들을 위하여 이 글을 쓰는
것이다.

[······]

이실(二室)과 삼실(三室)은 동양적 회화를
진열하였다. 나는 동양화보다도 국화(國畵)라는
제명(題名)으로 속히 고칠 수 있는 때가
오기를 바란다. 이 부(部)에 들어서니 마치
무슨 심산유곡(深山幽谷)에나 들어선 것 같은
기분이 난다. 적막한 시적(詩的)의 세계에
노는 것 같다. 이것은 진열된 대부분의 작품이
고산유수(高山流水)격인 산수적 풍경화인
까닭이다. 모리프('모티브'의 오기—편집자)의
빈곤에서 오는 결과이다. 그런데 화조화가 귀하고
풍경화가 많은 것은 작가들이 민족정신의 표현에
노력하는 제시(提示)이다.

그러나 이러한 산수적인 풍경화가 어느 정도
향토색을 보이는데 동양화로서의 전통을 지키고
있으나 이것만으로써는 완전한 민족성과 시대성을
이룰 수는 없다. 그러므로 신진 작가들에게 바라는
바는 같은 풍경화라도 현대식 건물, 가두 풍물,
공장 풍경, 교통 기관 등 제반 현실적인 모리프를
대상으로 하여 현대 한국의 동양화가로서의 정신이
있어야 할 것이다.

[······]

그러나 민족적 풍성(風性)의 표현은 이러한
형식상 문제보다도 작가 자신의 도야된 교양과
다년간 연마된 정신의 합치에서 이루어질 것이다.
이 부에서 한 가지 반가운 것은 신진 작가들의
명가풍성(名家風性)(혹은 사풍師風)을 모방한
측성(側性) 없는 작품이 적어진 것이다. 아직도
장중(場中)에 적지 않으니 좀 더 정리하여
전관(展觀)이 되어야겠다.

[······]

(출전: 『경향신문』, 1954년 11월 7일 자)

현대 동양화의 귀추

장우성(서울대학교 미대 교수)

동양화라고 하면 의례히 구풍(舊風)의 것 또는 진부한 양식의 그림으로 간단히 생각해버리려는 것이 근래 우리네의 보편적인 경향인 듯하다. 예술에 대한 인식이 희박한 일반층이라든지 또는 풍조에 흔들리기 쉬운 청소년들이 이러한 견해를 갖는다는 것은 어떤 의미에서 오히려 당연한 일이겠으나, 종종 문화인, 전문가를 자처 하는 일부 작가나 호사가(豪奢家)조차 관습적인 타성에서 동양화의 고루저속(固陋低俗)한 회고 취미에 탐닉한다든가 골동사○(骨童思○)에 만족하려 함을 볼 때 그것은 진실로 개탄할 사실이 아닐 수 없다.

물론 서양 문명이 세계를 풍미하고 있는 오늘날 그러한 현실주의 개념의 존재 이유는 충분히 긍정할 수 있을 뿐만이 아니라, 동양 정신문명의 유산으로서 동양화가 오늘에 직면하고 있는 객관적 비애는 실로 숙명적인 것이라고 보아 옳을 것이며, 더욱이 현대 동양화 자체의 현저한 타락이 대국적(大局的)인 환경과 상사(相俟)하여 자포자기적인 침체에 허덕여왔음은 이 또한 응분타당(應分妥當)의 보과(報果)인 것으로 자인할 수밖에 없을 것이다.

그러나 소장휴척(消長休戚)의 표면적인 이유를 떠나서 주체가 지닌바 진리의 구원성(久遠性)을 돌아볼 때 시대나 지역이나 종족을 초월하여 조형예술로서의 동양화의 내용과 형식이 도리어 현실적인 과제로서 당연히 재검토, 재평가되지 않아서는 안 될 것이다.

[······]

여기에서 앞으로의 동양화의 필연적인 귀추를 전망하기 위하여 서양화의 경우를 인례(引例)하면서 비교 검토를 시도하려 한다.

현대 서양화가 포비슴을 거쳐서 추상주의에 도달한 사실은 확실히 조형 정신의 현대적 전진을 의미하는 것이다. 추상 자체가 이미 정신 활동의 표상인 것과 같이 구성의 주관적인 독자성은 예술의 절대적인 요소인 것이다. 따라서 표현주의에서 출발한 동양화가 그 본래의 초현실적 주지성(主知性)을 떠나서 옹졸한 관념유희(觀念遊戲)에 집착했던 사실은 과오의 지극(至極)이다.

현대 서양화의 전위 사상이 다름 아닌 동양 고전 정신의 동원이류(同源異流)일 것이며, 신동양화의 현실적인 방향 또한 오직 자아환원(自我還元)에의 노력 그밖에 아무것도 아닌 것이다.

[······]

형태를 초월하고 색채를 무시하여 주관의 세계를 전개하는 길! 즉 인간만이 가능한 창조의 일은 먼저 인격과 교양의 깊은 수련이 요청되는 것이며 연후에 비로소 기법 문제가 논의되어야 할 것이니, 앞으로의 새로운 동양화의 귀추는 주지(主知) 중심의 예지를 통하여 전통의 정당한 재인식과 시대성의 올바른 포착으로 고금종합(古今綜合)의 밝고 건강하고 발랄한 의지의 결정체가 아니어서는 안 될 것이다.

(출전:『서울신문』, 1955년 6월 14일 자)

동양화의 감상과 기법

이응노

서문

이 책자는, 동양미술의 교수용(教授用)에
적당하도록 꾸미느라고 노력하였다.
모든 회화를 감상하려면 먼저 풍세(風勢)의 기운과
격법(格法)의 높고, 낮음을 알지 않으면 아니
된다. 특히 동양화의 제작법은, 붓을 잡기 전에
심적(心的) 구상이 필요하며 동양화법의 방법이
있으니

 1은 기운생동(氣韻生動)이요,
 2는 골법용필(骨法用筆)이요,
 3은 응물상형(應物象形)이요,
 4는 수류부채(隨類賦彩)요,
 5는 경영위치(經營位置)요,
 6은 전모이사(傳模移寫)이다.

동양화법은, 현대적인 방법으로서도, 그 해석은
달리할 수 있다 하여도, 그 근본은 여기에 근거하는
것이다.
 동양화는 대상의 형사(形似)보다도 상징적인
주관 표현에 높은 가치를 말하는 것인데, 형사나
묘기(妙技)가 근대에 이르러서 화공(畫工)이니,
'화사(畫師)'니 하여, 천대하기도 하였다. 그러나
그것은 작가의 인격과 품(品)으로서 거속(去俗)을
구하여왔으며, 오늘날에 이르기까지 많은 훌륭한
작가들에 의하여, 세계 미술에 있어서 동양 특유의
예술로 발전해오고 있다.
 이같이 논함에 있어서, 동양화는 일언(一言)으로
말하여 서양화보다 훨씬 정신주의적이다.
그렇기 때문에 그 표현된 미술이 어느 의미에서
대중화되지 못하여왔다.
 여기서, 우리는 앞으로 서양 미술에 비하여, 동양
미술이 정신주의적인 것은 좋으나 여기에 그치지
말고 종래의 전통을 살리면서 새로운 연구로서
창작적 동양화로 발전시키어 세계 미술에 능가할
수 있도록 되어야 할 것이다.

1955년 3월 일
인왕산방에서
이응노

[……]

반추상에서 보는 풍경

반추상이란 사생과 사의가 일치된 것을
의미하는 것이다. 다른 말로 보태어 말하자면
사생적인 이렴('이념'의 오기로 보임—편집자)을
약화(略化)한 미의 표현이되 거기 지적(知的)
의도를 암시하는 것이다.

(출전: 이응노 저, 『동양화의 감상과 기법』,
문화교육출판사, 단기 4289년)

'전통'이란 것과 새로운 것

김병기(화가 · 서울대 미대 강사)

어느 신문 좌담회에서 화단의 경향을 가리켜 피카소적인 것이라 지적한 사람이 있었다. 그리고 음악이나 철학에도 피카소적인 것이 있느냐는 것이었다. 신년 벽두의 일이다.

이것은 우리 화단을 비롯한 오늘의 미술의 비묘사적인 조류에 대한 일부 인사들의 통념을 대변하는 표현인 듯한데 어쩐지 나는 이런 말을 대할 때마다 미술 하는 한 사람으로서 일종의 야유 같은 것으로 느낄 때가 있다. 이번 좌담회에 있어서도 이야기의 시작은 단순히 미술의 난해성에 대한 질의 정도로 보이지는 않았다.

흔히 오늘의 미술은 그 난해성에 대하여 지적을 받는다. 어느 시기에 있어서나 선구적인 작품이 감상자들에게 용이하게 이해되지 못한 것은 통례이지만 그래도 오늘의 미술에 있어서처럼 제작한 사람과 감상하는 사람이 서로 이처럼 현격한 거리에 놓여진 시기는 찾아볼 수 없을 것이다. 이는 확실히 현대미술이 지닌 하나의 숙명적인 맹점이 아닐 수 없으며 이러한 거리는 조속히 메꾸어져야 할 요소이기도 하다.

이러한 거리를 가져온 책임의 소재는 위선(爲先) 제작한 사람에게 돌려야 할 일이지만 그렇다고 제작자가 책임의 전부를 지녀야 되는 성질의 것도 아닌 것 같다. 하기는 오늘의 감상자들이란 엄연하고도 절대(絕對)한 작품의 수요자이기 때문에 하나의 상품으로서 작품의 가치란 수요자들의 구미가 결정하는 문제이겠지만 진실한 가치는 반드시 그렇게 일방적으로 결정지을 수만도 없는 것이다.

피카소의 작품은 난해한 것으로 되어 있다. 그의 이름은 마치 난해라는 뜻의 대명사처럼 불리워지고 있다. 이번에 좌담회에서도 확실히 그런 의미로 이야기된 것으로 보았다. 그러나 한편 각도를 돌려 생각할 때 피카소의 작품은 과연 이해되어 있지 않느냐 하는 반문이 설 수 있지 않을까. 먼저 한 화가의 이름이 피카소에 있어서처럼 널리 알려져 있는 예가 과거에 있었던가. 또한 과거의 어느 시기가 오늘에 있어서처럼 많은 사진판을 가져보았는가. 우리나라에 있어서는 아직 상설 미술관 하나가 서 있지 못하고 미술 잡지 하나가 없는 형편이니 미술이 정당하게 국민들에게 향유되어 있지 못한 상태에 놓여 있다 하겠으나, 그래도 피카소의 이름 정도는 젊은 학생들도 다 알고 있다. 물론 작가의 이름을 안다는 것과 작품을 이해하는 것과는 별개의 것이지만 이름을 안다는 것은 벌써 흥미와 관심을 말하는 것이며 이러한 관심은 나아가 이해로 들어가는 첫 단계가 아닐가 하는 것이다.

나는 여기에 피카소의 작품이 이해되고 있다는 말을 하고 있는 것이 아니며 피카소라는 한 작가의 작품이 반드시 이해되어져야 한다는 말을 하고 있는 것은 더욱 아니다.

다만 피카소라는 이름 밑에 불리워지는 현대미술, 말을 바꾸어 현대미술의 전반적인 경향을 가리켜 피카소라고 불리워지는 이러한 현상을 석연치 않게 생각한다는 말이다.

대체로 우리나라의 경향은 지나치게 새로운 것만을 쫓으려는 일부 층이 있는가 하면 그와는 대조적으로 지나치게 새로운 것을 무시하고 하나의 외도나 이단처럼 여기려는 일부 층이 있어 보인다.

이것은 비단 예술 분야에 있어서뿐이 아니라 생활 전반에 걸쳐 그러하다. 가령 우리들의

당면하고 있는 문제로 아메리칸이즘이란 요목(要目)을 하나 내걸어볼 때 급속한 템포로 아메리카적인 생활양식을 추종하는 층들이 있는가 하면 완고하게 이를 거부하려는 풍조도 있다. 그리고 대개는 그것이 아메리카면 아메리카의 정상(正常)한 기본 정신 내지는 그들의 기반을 이루고 있는 본질적인 것의 도입이 아니고 비교적 피상적인 생활양식의 추종이었던 것이며 또한 피상적인 추종이었기 때문에 피상을 미워하는 나머지 그의 전부를 거부하려는 모순을 범하고 있는 것 같다.

이러한 현상은 두말할 필요도 없이 피치 못할 과도적인 현상이며 시일이 경과함에 따라 서서히 해결될 수 있는 문제로 볼 수 있으나 실체와 본질을 벗어난 왈가왈부란 항상 지나고 보면 하나의 넌센스에 불과한 것이다.

이와 동일한 현상이 미술 분야에 있어서는 더욱 뚜렷하게 나타나 있다. 새로운 경향만이 옳다는 견해와 새로운 것은 곤란하다 하는 견해가 그것이다. 전자는 비교적 연소(年少)한 측의 견해이며 후자는 비교적 연로(年老)한 측의 견해이다. 연소한 측이란 원래 새것과 모험을 좋아하는 성격이 있어 새로운 조류나 현실에 대한 침투력과 감수성이 강한 반면에 그것에 비판을 잊어버린 그대로 젖어버리는 습성이 있는데 연로한 측에서는 움직이는 새로운 시간을 느끼지 못하고 자기들의 과거 어떤 한 시기에서 얻은 세계를 고집하며 새것에 대한 거부를 일삼는 수가 있다. 이것은 하나의 상식론이다. 그리고 이러한 현상이란 어느 시기에 있어서나 얼마든지 있어온 현상이며 새로운 것과 낡은 것은 언제나 그의 장점과 단점을 지닌 채 서로 견제하며 발전해왔던 것이다. 그러나 여기에 새삼스럽게 이런 상식론을 재론할 여지가 있다고 보는 이유는 그러한 발전의 법칙의 문제보다도 연소한 측과 연로한 측이 피차에 내세우고 있는 그 실체적인 정신의

문제이다.

[……]

만일 여기에 남대문이라는 민족적인 기념물이 파괴되었다고 하자. 이러한 일은 단순한 가상(假想)이 아니라 얼마든지 실현될 수 있는 일이다.

그러면 남대문이 서 있던 자리에 남대문을 대치하는 어떠한 형태의 기념물을 세워야 할 것인가 하는 문제, 이는 비단 미술가의 입장에서뿐만 아니라 전 시민과 민족으로서 극히 중대한 관심사가 아닐 수 없다.

새로운 스타일의 근대적인 기념물을 세워야 하는가, 혹은 전통적인 스타일의 기념물을 세워야 하는가. 나는 이러한 가상에 잠기면서 흥분하는 것이다. 만일 고식적인 전통론자의 견해라면 남대문을 세웠던 그 자리에 바로 남대문과 완전히 같은 다른 하나의 남대문을 세우려고 할지도 모르며 반대로 추종적인 진보론자라면 전연(全然) 그 주변과 환경과는 너무나도 조화가 되지 않는 모던 스타일의 건조물을 세우려고 할지도 모른다는 것이다. 그러나 우리나라에 현실적인 사건으로 미루어 필경 또 하나의 남대문이 서고야 말 것이다. 그것이 이조 시대의 성곽의 대문이었음에 불과함에도 불구하고 남대문은 서고야 말 것이다. 많은 전통론자들이 건재하고 또한 그들의 위대한 권위로서 전통이란 구호가 마치 무슨 구두선(口頭禪)처럼 반복되는 이상. 그러나 이것은 웃어버릴 문제는 아니다. 남대문도 아니고 무성격한 건조물도 아닌 근대적이며 우리나라적인 유닉한 형태! 우리들의 희구하는 초점은 바로 그것인데 그것은 어떠한 노력에 의하여 이루어질 수 있을까.

(출전: 『새벽』, 1956년 3월호)

동양화의 새 방향
—현대성은 전통을 발판으로

김청강(화가)

건국 수십 년을 맞이하는 이때에 있어서 우리는 미술계를 돌아보건대 그동안 외래적 의곡(○曲)된('왜곡된'의 오기—편집자) 요소와 자극을 물리치고 민족 고유의 전통을 계승하고 전수하는 동시에 또 새로운 시대성에 입각하여 나가고 있는 것은 우리가 다 아는 바와 같다. 특히 우리 한국의 동양화는 해방 이후 아무의 지배도 받지 않고 천애의 고아 모양으로 자유로운 분위기에 놓이었다. 그러므로 작가들은 각자가 오직 각자의 개성을 자유로운 의욕과 사상 밑에서 개척하여 나가고 있다. 그러나 오늘의 우리 동양화는 아직도 완성된 '한국화(韓國畵)'의 수립을 이루지 못하고 있으므로 작가 전체의 어떠한 통일되고 고정된 전체적인 민족성과 시대성의 완성을 보지 못하고 있다.

즉 선배 작가 중에는 고전적 중국 화풍을 또는 고전과 서양, 일본 화풍을 절충한 형식을 지향하는 이가 있으며 중견 작가 중에는 일본 화풍을 그대로 또는 소위 선전(鮮展) 시대의 사실적 화풍의 형식을 그대로 지키는 작가가 있는 반면에 일본, 서양, 중국 화풍의 장점을 혼합하여 새로운 풍성(風性)을 만들려고 애쓰는 작가가 있는가 하면 한편으로는 오직 재료만 동양 것으로서 서양 작가들의 화풍을 따라가는 작가도 있다.

이와 같이 한국의 현대 동양화는 그 작가 자신들의 받은바 교육, 감화, 자극, 영향, 사상 등의 모든 조건에 따라 다종다양의 잡다한 현상을 이루고 있어 이것이 아직도 완성된 민족예술의 새로운 전통을 이루지 못하고 있는 형편이다.

그러나 여기서 근일 우리나라를 찾는 외국인들이 일본의 소위 일본화(즉 동양화)와 우리 한국의 동양화를 비교해보고 저 일본화가 오직 재료만 다를 뿐 서양화에 가까운 모방을 하고 나가매 도리어 한국의 동양화는 동양 예술의 전통을 지키면서도 새로운 현대성을 모색하고 나아가는 태도에 찬사를 아끼지 않는 것을 우리는 주목해야 될 것이다.

근일에 이르러 동양화에 있어서도 극사실적 양식을 중심으로 나아가는 화풍의 구별이 어려운 작품을 종종 볼 수 있다. 제2차 대전 이후 일본의 일본화(동양화)는 일반적으로 급속한 색채 만능의 감각주의의 경향으로 흘러 더욱이 신인들은 이 감화 속에서 여러 가지의 시대성을 표시하는 작품을 보이고 있다.

그러나 한 가지 생각할 것은 반드시 색채주의로 나간다고 이것이 동양화에 있어서 현대성이 있는 것은 아니다. 특히 해방 이후 한국 화단에 있어서 일반적으로 공통적 현상은 작가들이 선전 시대의 작품에 비하여 수묵(水墨)을 겸해서 사용하는 것이다. 그러나 결국 말하자면 작품에 있어서 현대성을 보인다는 것은 재료 문제보다도 그 작품이 보이는 풍성과 형식이 더 중요한 것이다.

해방 이후 우리 동양화에 있어서 특이한 현상의 하나는 과거 일제 시대까지 엄격히 지키던 남화(南畵)와 북화(北畵)의 구별이 없어지고 남북화를 혼합하여 종합한 어느 형식이 작가들 사이에 공통적으로 흐르고 있으니 이것은 매우 좋은 현상인 동시에 또 당연한 소치라고 하겠다.

이것은 동서방 양 지역의 모든 문화 교류가 점점 접근하여가는 표현의 하나로서 또한 시대성에 있어서 한국적 현대성을 이루는 데에의 한 조건이라고도 볼 수 있다.

이러한 동양화에 있어서 새로운 화풍은 시대성뿐만 아니라 국가적 견지에 있어서 민족성을 수립하는 데도 중요한 요소가 될 것으로 본다. 그러므로 우리 작가들은 작품에 있어서도 타민족의 압정에서 벗어나 완전한 민족의 자주성을 찾아 나아가는 새로운 민족성을 표현하는 데 노력해야 할 것이다.

시대는 바야흐로 동양이 서양을 배우고 따르고 하는 데서 한 걸음 나아가 특히 예술에 있어서는 서양이 동양을 배우고 이해하고 해야 할 때에 처하여 있다. 그러므로 우리 동양의 회화도들은 과거의 전통만을 고집한다든지 서양의 표현 양식을 맹목적으로 따른다든지 하지 말고 동서고금을 구별할 것 없이 좋은 점을 취하고 나쁜 점을 버리고 하여 새로운 한국의 민족예술을 수립하는 데 전력을 다해야 될 것이다.

(출전: 『서울신문』, 1958년 8월 29일 자)

신동양화를 위한 모색 —기운생동의 세계를 누가 먼저 초월하는가

박노수(화가)

무한한 생명의 파동을 희구(希求)함은 사람이 수(壽)를 바라는 것과 일치한다. 예술은 이것을 무한감에서 획득한다. 즉 무한대로 유구히 넘실거리는 생명력 말이다. 무한의 공간을 움직이는 데서 오는 것이다. 흔히 생운생동(生韻生動)이라고 하며 여운의 소치(所致)를 말하는 것이다.

사혁(謝赫)이 말한 그 당시의 기운생동은 사실(寫實) 위주의 기운생동 이야기이다. 그중에서 가장 고도한 경계에 서서 이것을 이루워온('이루어온'의 오기—편집자) 작가로서는 송의 휘종(徽宗) 황제의 태도를 예로 들 수 있다. 그는 화면을 무한대의 공간과 연결되는 것으로 본다.

사실형체(寫實形體)를 그곳에 던짐으로써 위에 말한 무한감을 조성해보자는 것이다. 그래서 그는 공작의 발거름('발걸음'의 오기—편집자)에서도 우주의 유구한 흐름을 보라고 하였다. 이것이 북종화 사실주의(寫實主義) 최고의 경지였다고 나는 본다. 분명히 이것은 이미 이루워놓은 것이며 기왕의 귀한 예술이다. 다음 남종 문인화가들(원 4대가 등 이후)은 기운생동에 대한 태도를 자아 표현에서 이루어보려고 하였다. 이것은 사의(寫意)라고 하였으며 이상주의적인 면을 전개해본 것이다. 대상의 취급은 작자 자신의 표현을 위한 도구에 지나지 않는다. 그리고 화폭엔

인품의 기운생동을 요구하였다. 인품의 고저에 의하여 작품의 고저가 마련된다고까지 생각한 것도 사실이다. 혹자는 천부지재(天賦之才)가 아니면 기운생동의 경계는 지난지사(至難之事)라고까지 말했다.

이것들은 한마디로 성(性)(천天의 섭리 즉 자연)을 그리던 작가가 의(意)(인의人意)를 그리는 단계로 옮겨진 것에 불과하다고 본다. 허나 이것들은 동양의 부동(不動) 태세인 중용 · 노경(老境) · 유무동근사상(有無同根思想)을 근간으로 하는 것이오 이 테두리 밖에는 한거름('한걸음'의 오기―편집자)도 나가본 적이 없다. 동양의 대부분의 것이 그렇듯이 계단이 분명치 않고도 핵심을 포착한 것들이다. 사상이나 의약(醫藥)이나 이러한 예이다. 이미 그야말로 오랜 옛날에 이루워진 것들이 돼서 노목과도 같지만 너무나 쉽사리 움지길('움직일'의 오기―편집자) 수 없는 근간적인 것을 이루워놓았기 때문에 후대에는 그저 그것을 따르기에도 바쁠 형편이다. 허나 이러한 답습만으로는 시대의 생명이 없다.

앙훠루멜의 대표적인 작가 마츄우의 하는 일이 서구에서는 화제가 되고 있다. 물론 그는 그로서의 새로운 것이다. 즉 전통의 억압을 탈각해서 자신의 자유분방한 표현을 갖자는 것이다. 과거의 고정된 공간 해석에 대해서 자유로운 무한한 공간 조성 등과 같은―. 전통의 모든 것을 버리자는 것이다.

그렇다고 해서 이것이 대단한 체계 있는 이야기는 아니다. 그러나 이 태도만은 어느 정도 살 수 있는 일이다. 그 사람들이 그 전통과 기반 위에서 그러한 길을 가질 수 있는 것이지 우리와는 조건이 다르다. 또 면(面)의 조종(操縱)에 궁극을 극할 정도에 달한 서구의 최근 상태는 스라쥬(Soulages―편집자)나 알퉁(Hartung―편집자) 등의 공간에 대한 생각을 필연적으로 낳게 한다. 이것은 동양의 공간 의식과는 동일하지 않지만 그들은 그들의 방법으로 이곳에 도달하는 것이다. 우리는 이미 선대들이 다 겪은 것이다. 그러면 우리는 무엇을 해야 옳으냐 생각할 때 쉽사리 입이 떨어지지 않는다. 그러나 하루 속히 동양이 가지고 있는 기운생동의 세계는 밟고 넘어서야 하지 않는가 한다. 이 세계를 체득하려다 생애를 헛되이 보내고 미처 깨닫지도 못하고 간다면 애석한 일이다. 과거 『개자원화전(芥子園畵傳)』류의 모방으로 세월을 다하고 다하고 한 부지기수의 고인(故人) 작가들과 같이―. 우선 근대 기계문명과 대결해보자는 것이 언뜻 떠오르는 생각이다. 그리고 고구(考究)하자.

어떻게 어디로―. 이것도 어려운 이야기다. 그러나 단 한 가지 진정한 작가의 양심을 잃지 않고 각 분야에 걸친 주시를 게을리 하지 않는 데서 진정하고 충실한 작가의 세계관이 확립되기를 기다릴 수밖에 없다. 양식과 수법은 전래의 것을 개량해도 좋다. 의당 있을 일이다. 고래의 기운생동이 철칙이오 부동의 것이라면 물론 방향만이라도 다른 기운생동을 이루워보겠다는 것도 생각은 한다. 그러나 기운생동 이외에 이것과 필적할 예술의 궁극이 있으리라고 생각하는 것이 지나친 욕심일까? 하루 속히 전래의 것을 밟고 넘어서 미지의 세계의 것을 캣취하고 싶다. 기운생동이라는 예술의 척도마저 버리고 나선다면 마치 지팡이를 잃은 장님과도 같으니 암담한 고통 속에 고립하는 상태이다. 원래 작가는 외로운 것이지만 이것은 더 험준한 곳의 외로움이다. 새로운 것이야 쉽다. 그러나 예술이 되기가 어렵다. 세간은 이것을 주시하되 속단으로 대하지 말기를 바란다. 적어도 10년, 20년의 노력으로 결과가 나타날 때 이것을 비판함이 온정이오 참된 문화를 이룩하는 길인가도 한다.

(출전: 『경향신문』, 1958년 2월 13일 자)

동양화의 근대화 지향
—고암 이응로 도불 기념전 평

김병기

동양화의 근대화 문제가 제기된 지는 오래다.
이것은 우리나라의 유화가 동양의 전통과
연결지여져야 한다는 젊은 세대들의 근래의
의식과 당분간은 움직일 수 없는 한국 미술의
한 목표라 아니할 수 없는데 이것을 작품으로써
실현한다는 것은 그리 용이한 일은 아니어서
아직은 양식적으로 일종의 절충 상태를 벗어나지
못하고 있는 것 같다. 전통으로서의 동양의 양식이
근대라는 의미의 서구적 양식과 혼화(混和)를
이루자면 어느 정도의 세월이 필요하다.
우리나라의 동양화는 그 본질에 있어 비교적
순수한 것을 유지하고 있다. 묵의 함축과 필세의
존중은 동양화의 저버릴 수 없는 성격으로서
앞으로 만약 보다 철저한 실험을 전제한다면
우리의 동양화는 근대화의 과업 추진상 가장
정상적인 것을 이를('이룰'의 오기―편집자)
가능성이 있다. 그러나 우리들의 실정은 특수한
몇 작가 외에는 동양화적인 어떤 가상의 경지가
우리들의 현실과 무관하게 존재하는 것같이
착각하고 있다.
　이응로 씨야 말로 재래적인 경지에서
벗어나려는 실험에 혈기를 보여준
특수산('특수한'의 오기―편집자) 작가의 한
사람이다.
　이번 도불전은 우리 동양화의 근대화란
과정에 가장 특기할 전관(展觀)이었다. 우선

가표구(假表具)로 제시된 61점은 동양화가 빠지기
쉬운 가식(假飾)의 세계에서 벗어나고 있다.
그의 솔직성은 국제 미술의 새로운 경향에 대한
관람을 감추지 않았다. 분방한 필세는 표현파적인
경향과의 공통점을 보여주었으나 이조 도자의
구수한 필치와 보다 체질적으로 결부되는 것이다.
　〈비원(祕苑)〉 〈성장(盛裝)〉 〈숲속〉 등의 힘차게
그어진 굵은 선의 구성에서 약동하는 생명을
느끼며 번지고 뿌려진 자동적 효과는 깊은 산중
바위틈에 번식하는 식물의 생대('생태'의 오기로
보임―편집자)인 듯 그리고 〈아침〉의 맑은 공간과
〈싹틀 무렵〉의 소박한 맛도 잊혀지지 않는다. 몇
개의 커다란 면으로 찍어놓은 〈유곡(幽谷)〉과
〈창밖〉 〈정원〉의 다채로운 시도도 나뿌지('나쁘지'의
오기―편집자) 않았다. 이번 전시는 많은 작품
중에서 추려진 모양인데 외국에 가서 전시할 경우
어떤 경향을 강조하기 위한 배려가 필요하지
않을가.

(출전: 『동아일보』, 1958년 3월 22일 자)

'동양화'보다 '한국화'를
—민족 회화의 신전통(新傳統)을
수립하자 (하)

김청강

시대가 진전되고 역사가 바뀜에 따라서 문물제도도
이에 보조를 맞추고 고전에서 현대로, 모방에서
창조로 변천되고 전환되지 않을 수 없으며 또 그리
되는 것이 당연한 것이다. 즉 여기 말하는 우리
한국의 소위 동양화도 중국풍 모방의 '동양화'
시대에서 일본풍 모방의 '신동양화' 시대를 거치어
이제 바야흐로('바야흐로'의 오기—편집자)
'한국화' 수립의 시대를 맞이한 것은 우리 눈앞에
피치 못할 엄연한 사실이라 아니할 수 없다.

[……]

　일본을 거쳐 우리나라를 찾아온 미술에
뜻있는 서양인들은 모두 이구동성으로 일본의
소위 일본화란 재료만 다를 뿐 그대로 서양화화
(西洋畵化)해가 볼 맛이 없는 반면에 한국의 새로운
동양화 즉 '한국화'는 동양적 전통을 지키면서도
시대성을 표현하여 매우 감상할 가치가 있다고
한 것은 자라나가는 우리의 '국화(國畵)'를 잘
표현한 말이다. 이에 따라 우리가 여기서 반드시
생각하고 또 실행해야 할 것은 그림의 칭호
문제이다. 어느 나라를 물론하고 그 나라에
고유한 말이 있고 역사가 있고 음악이 있고 회화가
있어서 이것을 국어·국사국악·국화(國畵)라고
부른다. 우리나라에서도 그렇게 부르는데 오직
그림만은 아직도 동양화라고 부르고 있으니

이것은 무슨 까닭인가? 이것은 물론 우리나라의
그림이 전기한 바와 같이 아직 완전히 외국 문화의
영향을 벗어나지 못했던 소치이다. 그러나 이제
우리 민족의 고유한 그림인 동양화도 그런 유치한
모방 시대를 벗어나서 민족 회화의 새로운 전통이
서가는 때인 만치 '현대 한국화' 또는 '한국화'라고
불러야 할 때가 온 것이다. 즉 동양화란 명칭은
서양이란 지역을 표준으로 할 때 그에 대한
대칭르로('대칭으로'의 오기—편집자) 생긴 동양
각(各) 민족 회화의 통칭으로 된 것이다. 그러므로
'동양화'라면 이중에는 중국화·일본화·인도화·
파사화(波斯畵)·월남화(越南畵)·태국화(泰國畵)
등이 있으므로 그저 '동양화'라고 부르는 것은
자기 민족의 고유한 특색이 없다는 즉 무시하는
표현밖에 안 되는 것이다. 그러므로 우리는 앞으로
하루 바삐 동양화라는 명칭을 버리고 '한국화'라는
이름을 당당히 써야 할 것이다.

(출전: 『경향신문』, 1959년 2월 21일 자)

동양화의 새 기점
—제1회 묵림회전을 보고

이구열

화(畵)에 동서가 어디 있느냐는 말을 흔히 듣고 있다. 사실 작화(作畵)에 쓰여지는 재료와 매체가 다를 뿐이지 그림을 만드는 작가의 자세나 정신 그리고 일단 완성된 한 폭의 그림 앞에서 그것이 동이니 서니 회화 양식이 다르다는 것으로 그 가치 기준이 달라질 수 없는 일이다. 동이건 서건 문제는 얼마만큼 깊이 헤치고 찾아낸 미의 세계냐 하는 것이 있을 따름이다.

따라서 젊은 화가들이 동양화를 그린다고 해서 옛날 선인(先人)이 이룩한 산수도나 사군자 식의 화법만을 물고 느러지라는('늘어지라는'의 오기—편집자) 법은 없을 테고 새로운 것의 의욕은 시대적인 작가들의 당연한 태도라 할 것이다.

따라서 동양화라고 어떤 표현의 구속을 받을 수도 없는 일이다.

이달 초에 발족한 묵림회의 이번 제1회전은 이런 뜻에서 동양화의 새 기점이 될 것이다. 여기엔 젊은 동양화가들의 말없는 투쟁과 해방이 있다.

어떤 추상의 형체에 생명감을 주면서 공간을 유동(流動)시킨 민경갑(閔庚甲) 씨의 〈령어(圖)의 여(餘)〉에서 볼 수 있는 시적인 조형과 자연을 리드미칼하게 재구성하고 묵선과 색면 그리고 공간의 여백을 동등한 무게로 다룬 이정애(李貞愛) 씨의 〈숲 A〉 같은 것은 그것이 당장 완벽한 그림이라는 것보다 과거 양식을 거의 탈피하고 있다는 데 더 큰 뜻이 있다 하겠다.

그런가 하면 서세옥(徐世鈺) 씨는 〈정오(正午)〉에서 유현(幽玄)한 동양 사상을 뒷받침하면서 활달한 필치로 평면화시키고 〈령번지(零番地)의 황혼〉에서는 더욱 상징적인 이메지를 파고들면서 아악(雅樂)적인 서정을 보여주고 있다.

또한 장운상(張雲祥) 씨는 가느른 직선과 강한 색면의 교향(交響)이 있는 장식적인 효과를 내놓고 있으며, 남궁훈(南宮勳) 씨는 자연을 환상적으로 다루고 있다.

이 밖에 전통적인 수법으로 박력 있게 산수를 취급한 이영찬(李永燦) 씨의 〈계(渓)〉, 산악의 정수 같은 것을 독특한 텃취로 살리고 있는 이순영(李順暎) 씨의 〈설월(雪月)〉 〈연봉(連峰)〉 같은 것은 재래 화법을 준수하면서도 깊은 의욕의 질서를 제시하고 있다. (중앙공보관서 이십구일까지)

(출전:『세계일보』, 1960년 3월 25일 자)

주목할 만한 묵상(墨象)

〈도심(都心)〉

─제3회 묵림회전 평

한일자

오늘날 우리 사회의 창조적 예술이 걷고 있는
외가닥 길을 말하자면 서구식 조형 이론의 침식과
기술 효과의 다양성 그리고 온갖 사회문제와
경제적인 조건들이 겹쳐서 사회 상황이 일반적으로
예술에의 감수성을 바꿔치거나 그것을 잃게
하여, 조형예술은 그 본래의 기능과는 다른
어떤 부차적인 역할을 담당하는 결과가 되어
예술 하는 사람들의 창의성에 일종의 분열이나
역전하는 문제 상황을 빚어내게 하고 있다.
이것이 단적으로 우리의 동양 양식의 재현에 있어
실제적으로 나타나는 왜형(歪形)은 크이에이티브
아트(제작 면)에서 나타나는 것이 아니라 후진성의
전락감(轉落感)이나 한갓 국○성(國○性)과의
절충에 급급하는 꼴로 나타나고 있는 것이다. 곧
우리의 오늘은 전통과 창조, 일상성과 창조 의식
등이 혼재하여 있다. 그래서 이러한 환경이 들어서
이 한국의 우물 안 격인 현재 과정은 로카버리
양(樣)(local style─편집자)의 전위파(前衛派)나
예언 예측을 전문으로 하는 지능파(知能派)들이
한창 꽃밭을 이루는 판세인 것이다.
 예외 없이 '묵림회'도 이와 같은 고소(高所)
현기증이나 결핵공동(結核空洞)의 틈바귀에서
족생(簇生)한 생리의 하나이다. 물론 우리의 동양화
조형만이 그러한 시류에 밀리고 서구식인 이론에
눈을 밟히고 있다는 것은 아니다. 그러나 서양의
입장에서 우리를 본다면 그것은 마치 머리 위에
모자를 쓰고 있는 것이 아니라 모자 위에 모자를
얹어 다니는 꼴불견을 저지르고 있는 형편일
것이다. 솔직히 말해서 한국의 동양화단이란
회화로서의 또렷한 한국적 근대 계열이 없다.
 이런 일들을 전제해두고 서세옥의 작품을
보았는데 〈계절(季節)〉에서는 채색이나 필촉이
극도로 억제된 공간 추상으로 시도하고 있다.
담묵으로써 번지는 이 파류장(波流狀)의
묵상(墨象) 공간은 자연 의식에서 충동된
기능주의가 심리작용에 동화되어지고 있다. 공간
확대 속에다 홍점(紅點) 방울을 떨구어 회화 구축을
더 한층 다차적(多次的)인 형태로써 여과하여
증명한 순도 높은 실감(實感)을 줄여서 들어간다면
심상은 한갓 당당한 격조를 띠게 될 것으로 본다.

[……]

(출전: 『경향신문』, 1961년 5월 1일 자)

운치 있는 동양성
—이응로 화백 국내 전시회

김병기

고암 이응로의 작품이 빠리에서 호평을
받고 있다는 것은 반가운 일이다. 오십에
유혹(有惑)이라, 동양화가로서 이미 일가를 이룬
나이에 감연(敢然) 구각(舊殼)을 벗고 미술의
중심 지역으로 뛰어든 그 용기만 해도 높이
평가되어야 할 일이지만 이번에 체불(滯佛) 3년의
보고로 보내온 작품 27점은 실험적 의욕에 넘쳐
있는 노작(勞作)들로서 고암의 과정에 한 시기를
긋는다 할 뿐 아니라 작화 태도에 있어 귀중한 것을
시사하고 있다.

그의 실험은 바로 국제 화단이 우리들
동양인에게서 요구하는 새로운 스타일에 담아진
동양의 전통과 특질이었다.

고담(枯淡)과 함축과 무한한 공간과—이러한
이른바 동양적 운치를 그는 묵이 풍기고 번진
한지의 편편(片片)을 수없이 붙임으로써
이루어놓고 있다.

이것은 확실히 새로운 경지다. 일단
서구인의 관점에서는 그렇다. 그가 설정하려는
오리지날리티는 동양화의 기법이 오랜 축적을
거쳐서만 이루어질 수 있는 성질의 것이다.
종이라는 재질이 자아내는 습도와 밀도와 접착도가
마치 체온처럼 자연스럽게 비정형의 공간을 이루고
있다.

고대의 상형문자에 가까운 선과 형체의
중첩에서 그의 품성은 더욱 빛나고 있었다.

그의 오리지난리티('오리지날리티'의 오기—
편집자)의 계산은 들어맞고 있는 것이다. 그야말로
새로운 스타일에 담아진 동양적 품성이다. 그러나
문제는 그처럼 들어맞는 계산이 있는 것이 아닐까.

항상 가까운 거리일수록 대범하게 보지는
못하는 탓일까. 지금 우리들은 여기서 하나의
의문을 던져보고 싶은 것이다. 만일 그의 화면에서
그러한 동양적 특성을 제외한다면 남는 것은
무엇이냐 하는 의문인 것이다.

그의 창의적인 빠삐에 꼴레는 결국 빠삐에
꼴레에 불과한 것이 아닌가. 그것은 재질의 한계에
머물고 있는 듯 어떤 심상의 표현에는 이르지
못하고 있는 느낌이었다.

운치는 우리를 따르는 체취 같은 것, 단적으로
말하여 풍류라 일컫는 동양성이 오늘의 예술의
라이트 모티브가 될 수는 없다고 보는 것이다.

고암의 예술의 뒤에 올 단계를 위하여 동양성에
대한 우리들 현실의 요구를 솔직하게 적어둔다.

(출전: 『동아일보』, 1962년 6월 20일 자)

전통 계승의 자세:
동양화의 내일을 위하여

오광수

1

오늘날처럼 동양화에 있어 전통과 그
오스독스(orthodox) 문제가 대두한 시대는
일찍이 없었다. 전래적인 회화 윤리에 의존하려는
고정관념과 기성에 불신과 회의를 느끼고
맹목적으로 새로워야 한다는 전위 의식의 갈등
속에서 이는 불가피한 현상으로 조형 이념으로나
정신 상황에 있어 문제성을 띠고 이의 자세 확립에
발돋움한 것은 문화사적 필연의 결과라고 본다.
연대사적으로 그것은 해방과 더불어 일본화의
테두리에서 벗어나 소위 국전(國展)을 시점으로
표면화되었고 이에 신구 이론의 대립은 화단 사상
일종의 과도기 양상을 이루었다.

동양화가 시대적으로 현대적 각광을 받지 못한
채, 유물적 존재로 머물게 된 것은 현대문명 이입의
자세가 타율적이었다는 한국의 입지적 조건과 또한
시간적으로 '근대'의 과정을 단시일 내에 거치면서
'현대'에 이르렀다는 소위 아시아적 후진성에
그 주인(主因)이 있으며 이로써 그 예술성의
빈곤이라는 비방도 전적으로 부정할 만한 태세도
아직껏 없다는 것은 주지의 사실이다.

이러한 정치적, 문화적 혼란과 오백 년을 통하여
유교 사상이 빚어낸 그 잘난 숭문 사상(崇文思想)에
기인했다는 이중적 혼잡을 무시할 수 없거니와
치명적인 원인은 계승 자세의 왜곡이었다는

것이다. 일부 무지한 계승자의 독선적인 해석으로
본래적인 성격을 상실한, 그리하여 지금에 와서
그 속성(俗性)만이 신장되어 동양화 본연의 조형
이념과는 괴리적인 타락된 조작만을 가해온
것이다. 우리가 논의해야 할 것은 오히려 이 후자
쪽이다. 그것은 오늘날 동양화단의 전반적인
추세를 통해서 실지로 체험하고 있음에서다.

그러면 무지한 계승자의 독선적 해석의
책임을 어디다 추궁해야 할 것인가? 나는 그
책임을 '한국 정신'이란 데 돌렸다. 이는 민족적
속성인 사대주의 경향과 거기서 배태된 민족
특유의 자열벽(自劣癖)이 우리 문화 전역에
걸쳐 안일한 보편을 장려하였으며 소위 '동양적
감상주의'란 것을 배태시켰기 때문이다. 이 같은
제반 속성이 전면으로 참획(參劃)하여 기형적인
문화 양상을 조작시킨 것이다. 현대의 동양화가
이 같은 카테고리에서 벗어나지 못하고 있음은
말할 나위도 없거니와 동양화에 있어서 그
신축성이란 동양화로서의 현실 참여와 존재
이유를 구명하는 관건이자 동시에 세계로의
진출의 관건에도 작용하고 있음을 간과할 수 없다.
이는 또한 현대미술 조류와 금후 서구의 동양
관심에 자극된 피동적인 추이로 이른바 동양화의
존재 자체를 새롭게 평가할 시점에 다다랐다는
시의성과도 밀접하게 연계된다. 여기에 본연의
방법을 제시하며 고식적 구각을 탈피하고 새로운
방법으로서의 전통의 오스독스화를 위한 과업은
시대 사명이 아닐 수 없으며 이에 따른 자세의
설정이 긴급한 것이다.

그러면 이 같은 한국 정신의 병을 치료하는
길은 어떠한 것일까? 다름 아닌 올바른 '안목'의
성장에 있다고 본다. 이는 가치의 역사적 평가를
뜻하는 것으로 기술 계승의 왜곡이나 주체성의
약질과 빈곤성은 이 안목의 결핍에 주원인을 두지
않을 수 없으며 그 부수적 제 조건도 이에서 벗어날
수 없다. 출발의 착오인 것이다. 비록 그 진로가

일시적으로 빛나는 것이라 할지라도 피상적인 광휘 외에 아무것도 아니다. 건강을 꾸미는 일은 만연의 경도를 박차할 뿐 요법은 될 수 없다. 이 정신의 수술, 하여 안목의 정립이야말로 한국적 주체성을 정립하는 길이며 한국적 주체성의 정립은 동시에 역사적 자신을 가지는 바로미터일 것이다.

우리는 다시 우리 화단을 돌아보자. 남북화의 조형 이념을 오늘의 동양화로 보는 안목과 현대적 방법을 서구 안목에만 기준해서 오늘적인 것으로 규정지으려는 풍조를 본다. 전자의 단순한 옛것의 복사 행위와 후자의 서구 방법의 감염은 표피적인 광휘를 진작시키면서 자위와 방관의 미학을 수립했을 뿐 동양화 본연의 문제와는 괴리적인 안목의 성장을 가져왔다. 오늘날 동양화를 가리켜 어떤 유형적 회화 윤리에 빠져 있다는 것은 이를 단적으로 암시한 것이다. 전자는 음풍영월(吟風咏月)적, 비과학적, 신선사상가로 자위와 보신책으로 자신들을 도사리고 있으며 후자는 단순한 이식 행위에만 급급하기에 피상적으론 혼혈적인 소위 국전풍의 타협 의식과 일종의 섹트주의를 형성할 뿐이지 않았는가?

우리는 이 같은 창작 정신의 고갈과 약간의 명예에 자극된 혼혈 의식을 배격하지 않으면 안 된다. 비록 그것이 현금에 있어 형태상으로 다소 빛나는 것이라 할지라도 그 출발의 착오가 빚어내는 진로를 변증법적 결론으로 타락한 형태주의만을 남길 것은 의심 없는 일이다.

전통주의란 미명하에 독단과 편견이 결부된 이념으로서 허체적(虛体的) 형식이 자기를 합리화했고 현대란 기치를 표방하고 빌려오는 것에만 급급한 이식주의의 찰나적인 희열이 자기를 맹목화했다. 이 같은 비뚤어진 안목의 성장은 전통 계승의 초보적인 시사마저도 무시하여버렸다. 후자의 경우, 서구 회화의 전개에 관심을 기울이면서 오는 결과로, 영향과 모방의 한계를 넘지 못한 이른바 '방법'의 의식은 백보 양보하여

하나의 미디엄으로 실험되었다 하더라도 그 많은 여과성 바이러스를 어떻게 처리해야 할 것인가? 실상, 이를 해결 못하고 있는 것이 우리들 현실이 아닌가. 의고성(依古性)의 고식에 비한다면 확실히 형태로나마 혁신적이기 때문에 많은 오류를 범하고 있는 것도 사실이다. 이조가 중원(中原)에 대해 스스로 주변 민족으로서의 열등의식으로 맹목적인 중국의 이식에 급급한 것처럼 오늘날 일부 신인들이 서구적 방법을 무자각적 모방과 유행에 편승하는 것이야말로 스스로 또 하나 사대주의 사상을 답습하고 있는 것 외에 무엇인가? 이러한 방법이 일시적으로나마 자신들의 무지에 안성맞춤이요, 이 같은 사고방식이 일상성에서 극히 편리할 뿐 아니라 자신들의 위치를 아직도 우리 화단은 두둔하고 있다는 어쩔 수 없는 한국적 풍토를 슬퍼하는 것이다. 실상 이들 자신들도 과감하게 전위 의식으로 자처하고 있는 실정이며 이는 객관적 거리에서 볼 때 일종의 과도 현상으로 볼 수 있으며, 역설하여 그것은 빛나는 안목 수립에 무수한 시련을 부과하여 마침내 정련(精鍊)한 태도를 창조하는 의미도 있다 애써 이야기할 수 있을지 모르나 전술한바 근대란 과정이 없었던 우리들 현실엔 무리이며 그러한 시련은 오히려 독소밖에 될 수 없음을 기억할 필요가 있다. 하여, 우리는 온갖 모순과 온갖 허비와 온갖 우롱을 의식적으로 제거하여 '여기' 부단히 생성되는 현대 정신의 작용하에 유기적인 질서 수립에 참가하는 비판의식 안목의 성장이야말로 무질서한 오늘적 변조(變調) 속에서 한국 정신의 병을 수술하는 동시에 역사적 자신을 마련하는, 오늘날 동양화가 기본적으로 수행하여야 할 과업인 것이다.

[……]

전통은 과거적 존재로서 끝나는 유산이 아니다. 현재에 잇대인 무수한 상대성을 그 속에서 자유롭게 선택하여 오늘뿐 아닌 내일에로의 부단한 표준 가치를 만들어야 한다. 유산이 유산으로만 그치는 일은 언제나 오리지날리티를 기조로 현대에 즉각적으로 참획하지 못하기 때문이다. 우리는 유전에 의존하지만 동시에 유전을 습득하여 그 속의 오리지날리티(originality)를 기조로 현대화해야 한다. 그러나 일부 층은 유전의 방법에 따라 지배되어지며 그것 자체로서 참다운 전통이라고 자신한다는 것이다. 그 점으로 우리가 할 일은 먼저 유전이란 형태 관념을 해체하는 일이다. 바꾸어 말하면, 그것은 유전이 갖는 의미상의 방법에 의존치 말고 그 유전이 갖고 있는 알맹이를 붙들어야 한다는 것이다. 전통 자체를 추구하지 않고 단순한 전통이라는 관념에 포로 되어 피동적인 유희를 일삼는 것이 오늘 자칭 전통주의자들의 사고방식이 아닌가. 그럼에도 비개성적인 천편일률의 산수화만 산출하고도 그것을 오히려 전통이라고 스스로 고집하고 있지 않은가. 산수화가 산수화에 그칠 때 유전을 벗어나지 못한다. 역사는 자연 시간의 경과가 아니요, 문화 변질 과정이기 때문에 현대는 현대로서의 존재 이유를 갖게 되며 따라서 산수(山水)와 명월(明月)과 송죽(松竹)은 현대의 산수와 명월과 송죽이어야만 하며 그것은 벌써 이조의 것은 아니어야 한다. 우리가 생활하는 현실은 어디까지나 유물적 현실이 아닌 역사적 현실이기 때문이다. 현대는 끝없이 생성되는 무수한 가능성을 갖고 내일에 잇대어 있는 것이다. 모든 문화가 인간 상실을 부르짖고 이른바 달나라에 로켓 공세를 발돋움하고 있는 절박한 상황에 이조의 산수와 명월과 송죽을 논해야 할 필연성이 나변(那邊)에 있는가? 그것은

형식상으로 '쟁이'성을 지닌 채 예술 이전에서 결코 벗어나지 못한 신변과 자기 위치를 보호하려는 애너크러니스트(anachronist, 시대착오자)의 처량한 최후의 몸부림이 아니고 무엇인가? 현실을 초연하게 자리 잡고 앉아 있는 것처럼 꾸미는 것은 현실을 기만하고 나아가 스스로를 기만하는 행위이며 이는 풍차를 향해 창을 휘두르며 돌진하는 돈키호테의 비극이 아닐 수 없다.

현대인은 현대의 신앙 속에 부단히 자리를 연소시키며 얻어지는 현대의 조형 윤리에 의하여야만 할 것이다. 조선 산수화의 재현이 오늘적 의미를 지니지 않을 때는 이미 사문물(死文物)에 지나지 않으며 전통 계승의 올바른 자세가 아님도 이로써 부여된다. 그리하여 우리는 일차적 작업으로 산수화 나아가 동양화의 근원인 자연과 현실을 정시하여 그 속에 감춰진 뿌리 깊은 내용을 불러일으키는 부단한 노력을 경주하지 않으면 안 될 것이다. 자연과 현실 속에 감춰진 생명을 추출하는 고심참담한 노력에 의하여야만 전통은 발견되어지며 그것을 현대화하는 것이 다름 아닌 정통화하는 길일 것이다. 역설하여, 신라의 감미로운 선과 고려의 투명한 피부, 이조의 소박한 포의(布衣)가 현대란 용광로 속에서 승화되어야 하는, 이른바 매개하고 통일하고 제약해가는 새로운 형성 과정으로 이어질 때 이미 인습적 속물은 소거될 것이며 이는 '이미 주어진 방법 속에서 오늘의 극한을 찾아야 하는 절실성'이란 의미도 포함하고 있다.

그러면 이 감춰진 생명의 토양은 무엇인가? 우리에겐 중국의 것도 서구의 것도 아닌 독자적인 현실과 자연이 있다. 이 독자성을 배양시킨 것은 말할 나위도 없이 풍토성으로 이름 지워지는 것이다. 그것은 역사와 생활이 승화된 속성을 지니며 거기서야말로 역사와 생활이 비례된 조형 이념의 수립의 가능성을 목격하게 되는 것이다. 그러한 가능성이야말로 다름 아닌 '한국화'의

가능성일 것이다. 이로써 풍토성의 결여가 가져온 현대 참여란 일종의 모방 충동에 지나지 않을 것이며, 또는 현실과는 무관한 거리에 놓여진 풍토성이란 한갓 유희적 작업에 지나지 않을 것이다. 이 같은 타성의 중압을 해소하지 못한다면 오늘날 전통 계승의 확립은 무수한 공전을 거듭할 것이다. 오늘날 국제적 추세가 지역적 구별의 프로세스를 지나 세계 일원화에 다다름에 있어 풍토성은 세계적인 보편성을 띨 수 있을 것이며 이는 '가장 민족적이어야 가장 세계적'이란 예술 보편의 진리에 다름 아니기도 하다. 이처럼 동양화가 이미 그 지역적 구별의 프로세스를 경과하여 세계 일원화에로 요청되어감은 문화사적 필연의 추이라고 보아지며 이에 풍토성의 문제는 한층 의의를 지니지 않을 수 없다.

그러나 여기에서 우리는 또 하나의 맹점에 부딪히게 되는데 이는 자칫하면 풍토성이란 이름하에서 더욱 저열하고 그리하여 더욱 고립주의에 떨어질 위험성이 있다는 것이며, 이는 전술한바 전통의 정통화의 결여에서 속성만을 속성(屬性) 조건으로 갖고 있기 때문이며, 이는 흡사 장님이 코끼리의 일부분만으로 그 전부를 주장하는 독선과 같은 것이다. 또 한편으로 지나친 회고주의가 풍토성의 전부와 같이 과장될 때 자기도취적인 감상주의나 부수적 독선에 떨어질 위험성이 있으며 전세기 계승자들의 타락은 대부분 여기에 기인함을 엿볼 수 있다.

4

다음으로 우리는 우리의 유산인 고구려 벽화와 이조의 회화에서 그 풍토성을 찾아 자유로운 운용에 의해 오늘에 기여해야 한다. 이는 전술한 바와 같이 오늘의 공약수를 유산의 내부에서 찾아내는 작업이다.

대체로 우리 동양화의 기원을 고구려 벽화에다 둠은 그 단순화된 힘의 형태가 지닌 조형 감각과 안정된 구도에 의한 충만한 공간성, 정확한 직관과 현세에 대한 집착, 달필의 선조와 통일성을 동양화 본연의 조형 이념으로 특징지을 수 있겠는데 이조 회화에 와서도 그 공통성을 발견할 수 있다. 고구려 벽화에서 볼 수 있는 상징성, 추상성은 이미 자연의 표피를 떠난 정신 상태에서 자연의 어떤 섭리에 감동한 창조 행위일 때, 이는 또한 정신면에서 뒤떨어진 서구 회화가 물체 해석의 무수한 고충을 거쳐 도달한 지점이 아니겠는가. 문인화에서 보는 소위 서(書)의 회화성의 묵질(墨質)과 재질의 팽창된 조형으로 오늘날 비구상 회화의 이념과 만나게 됨을 발견하게 된다. 물질의 해체에서 도달된 저쪽의 방법과 대조적으로 정신의 종합으로 정신 상태에서 물체를 끝없이 암시해간 이쪽의 방법이 종내는 앵포르멜의 조형 속에서 조우되어지고 있음의 발견이다. 문인화가 고도의 정신주의자이기에 수묵만으로 가능했으며 또한 유교적인 고답성의 작용으로 다양성을 피한 전일적(全一的) 묵채에 그친 데 비해 비구상 회화(서구의)가 축적 마티엘에 의해 방법된 것뿐이다. 여기서 동양화의 재료의 한계성에 봉착하게 됨을 엿볼 수 있다. 오늘날 동양화가 재료의 구별에서만 그 의미를 찾으려는 관념이 점점 동양화 자체를 유물화하는 결과가 되지 않았는가. 재료의 한정성은 극히 상식적인 것에 지나지 않는다. 재료는 부차적인 문제일 따름으로 자유로운 정신 구조가 이룩되어야 하지 않을까? 재료의 운용과 발견이 모색 과정에 있어 얼마든지 변용될 수 있다는 것을 안다면 굳이 재료의 노예가 될 아무런 속박도 없지 않은가. 수묵화만이 동양화가 아님은 이로써 부연된다. 아마도 이 같은 속박의 경향은 '수묵은 색채가 아니다'란 관념의 속박에 기인된 것은 아닌가. 엄밀한 의미에서 수묵은 고도의 색상이다. 동양화는 묵채에만

의존해야 한다는 관념이 오히려 재료의 한정성을 스스로 초래한 것이다. 우리가 알 것은 수묵만이 필요로 했던 조형 정신의 문제이다. 현대의 조형 정신은 얼마든지 이 같은 관념을 해체할 수 있으며 그래야만 현대적인 의의를 지닌다.

이제, 끝으로 나는 우리의 고구려 벽화 속에서 비사실적 형체의 표현 방법이며 색감에 있어 그 시대 성격을 승화시켰다는 하나의 '능력'을 받아들여야 한다고 생각한다. 이 능력이야말로 예술 정신에 있어 가장 원리적인 것이자 동시에 가장 현대적 성향이기 때문이다. 그러므로 계승 과업에 있어 정당하면서도 극히 보편적인 명제는 '고구려 벽화의 저변에 흐르는 오리지날리티를 기조로 하여 조형 정신을 가꾸어가는 능력을 배양하는 것'이란 것이다. 이는 극히 추상적으로 들리기는 하나 작업 과정에 있어 구체적인 용법으로 실험되어야 하며 어디까지나 자재로운 운용에 따라 이룩될 문제이다. 우리가 상실한 것은 이조에 앞서 고구려이며 이는 최초의 상실이기 때문에 주체성의 약질과 빈곤성을 벗어나지 못했으며 이로써 끝없는 방황과 여정은 시작되어간 것이다. 비단 동양화뿐 아니라 주관이 뚜렷치 못한 우리 양화에도 숫한('숱한'의 오기─편집자) 교훈을 던져주기도 한다. 나태하기 쉬운 우리들 정신을 일깨우는 이 땅 동양화의 저력을 회복하는 유일한 방편. 이로써 전반에 영향 주고 반영되는 가치 기준을 토대로 오늘을 추구하여야 할 때, 고구려가, 이조가 가지는 비전은 큰 것이다. 여기에서 나는 올바른 안목의 기준과 유산 속에서 무수한 가능성을 추출하는 자세는 계속 역사성을 그 자체 속에 간직하며 그 역사성은 이 두 개의 자세를 동시적으로 내포할 때 비로소 우리들 전통의 작업은 이룩될 것으로 본다. 이 자세는 새로운 문화 창조에의 준비이며, 내용이다. 이로써 과감한 탈피와 빛나는 계승의 의의로 하여 과거와 미래와의 새로운 교량이 이룩될 것이며 그것은

언제나 긴장된 현대로서의 시간 속에 놓여져 있다는 것을 잊어서는 안 된다. 이는 현대의 정점에서 행위되지 않으면 안 된다는 뜻이기도 하다.

1962. 12
1963년 『동아일보』 신춘문예 미술평론 당선작

(출전: 오광수, 『시대와 한국미술』, 미진사, 2007)

추상은 예술이 아니다

이열모(미술가)

민중은 우리를 지지해주지 않는다.
―폴 클레

추상예술은 예술이 아니다

20세기 초엽부터 시작된 추상미술 운동이
미술사상 혁명운동으로 등장했던 것만은
사실이다. 과거의 모든 전통과 인습에 반기를
들고 새로운 슬로강 밑에서 미술 내지 예술을 그
자체 최고의 가치로 승격시키고자 한 운동이다.
이는 신을 부정하고 인간이 최고의 신적 존재라고
하는 초월의 경험을 목적하는 존재로 자처할
때, 즉 싸르트르의 실존철학이 의미하는 새로운
세계관이 예술가에게 인식될 때에 생긴 운동이라
하겠다. 이전의 예술에서의 가치 개념이 돌변하여
기존 종교와 규범은 붕괴되고 절대라고 하는
예술 형식이 지상의 가치로 등장하여 정신성을
고양하는 전통적인 미는 타기(唾棄)되고 일반에게
파괴적이고 데까당스로 인정되는 형식 내용이 미로
군림하게 되었다.

신(神)의 신앙에 대신하여 일정한 '현세의 것'을
신앙으로 섬기는 데 따라 신을 부정한다는 인간의
자유는 결과적으로 이 세계를 새로운 우상이나
요괴에게 활기를 주지 않으면 안 되는 대상(代償)을
지불하게 되었다. 왜냐하면 인간은 신앙을 부정할

자유는 갖고 있으나 '초월' 없이 살 수 있는 능력은
없기 때문이다. '현세의 것'에 대하여 절대적인
모든 권력과 권위를 위탁하는 일로 인해 그들이
새로운 우상을 만드는 서물숭배(庶物崇拜)가
반세기에 걸친 혁명운동의 결과인 것이다. 이것이
현대예술이다.

현대예술의 '이상(理想)' 즉 '최고의 흥미'란
무엇이냐! 이 이상이 과연 예술의 순정한 이상이냐!
객관(客觀)하면 이들의 이상은 예술 외의 것, 즉
'순수', 기하학, 근대 공학, 무의식이라고 하는
것들이 아닌가. 그러니 이런 것들을 (종교적
사실을 떠나서) 예술의 '거짓 이상', 즉 우상이라고
일컫지 않을 수 없다. 바꾸어 말하면 절대자의
전체 가치와 위엄으로 싸인 현세의 최고의
존재자(存在者)란, 현대예술에 있어서 무엇이냐?
첫째 '유미주의(唯美主義)'요, 둘째 기하학과
이에서 나온 '과학주의', 셋째 이 과학의 산물인
'기술주의', 넷째 이상(以上)의 우상에 반대하는
것으로서 '부조리와 혼돈'이다.

20세기 예술혁명의 본성은 예술이 예술 외의
제(諸) 력(力)에 대하여 방향을 정했거나 자기
자신을 자율적으로 정하고 이 자율의 최후의
귀결로서 비예술적인 것으로 분해시켜버렸거나
하는 것에 존재한다. 현대예술 즉 추상예술은 그
귀결의 극한에 있어선 예술 외의 것에 굴복한 것이
된다. 결국 이는 인간적 요소를 파기해버리는 것에
따라 현대예술이 예술 아님을 말하는 것이다.
입체파, 슈프레마티즘, 구성주의는 '스타엘'의
구룹이나 '몬도리앙'의 신조형주의의 미학이
생겨지는 원리상의 제 조건을 이루고 있다.
신조형주의는 절대 형식을 구체적 실재(實在)로
하는 경험에 의하여 확정되어진 미학이다.
그러므로 예술 외의 것에 의하여 확정되어진
셈이다.

우리가 과거에 흔히 말해오던 '이데올로기'의
문제로 추상예술에 있어서는 아무런 중요성이

없다. 중요한 것은 예술가가 의식하건 안 하건 공리에 알맞게 창조할 것이며 마치 하나의 세계정신에 고취되어진 것처럼 창조한다는 것만이다. 여기에서 우리는 이들이 공리로 알고 있는 세계정신이라는 것을 하나하나 분석해보기로 하자.

순수성에 대하여

현대예술은 첫째 '순수'화의 노력이었다. 순수란 무엇보다도 먼저 온갖 타의 예술의 요소나 성분에 매이지 않는 자유로운 존재라는 말이다. 즉 이는 '절대'를 의미한다. 그런데 문제는 이 미술의 순수운동이 과연 순수한 예술운동이었는가! 결과적으로는 '순수'라는 비예술적인 개념이 이 눈부신 운동의 근저에 놓여 있음을 확실히 알 수 있다. 예를 들면 건축에서 회화적인 것과 조소적이고 장식적인 것의 추방으로 말미암는 '자율' 건축운동이 오늘날 실제로 '자율적으로' 되었는지? 오히려 이 자칭 '자율' 건축이 어떤 새로운 '타율' 밑에 성립된 것이고 이 타율이란 지금까지 건축에 개재되었던 타율보다도 더욱 엄격한 즉 기하학이라는 타율하에 성립되었다는 것은 명백한 사실이다.

추상회화란 회화뿐만 아니라 모든 예술로부터 변혁된 사상의 최후의 성과인 것이다. 즉 어떤 예술이나 예술 요소로부터 완전히 순화되어지려는 노력의 결과인 것이다. 건축예술과 마찬가지로 회화도 18세기로부터 발달하여 매우 다층적인 사상을 거쳐 완전히 자율적으로 되기 위하여 차츰 모든 타율의 요소를 배제하여왔다. 이 과정이 그 고유의 한계에 가까워졌을 때 여기에 '순수' '절대' 회화가 성립한다. 이는 1910년경 피카소, 칸진스키, 마레빗치 등에 의하여 처음 나타난 현상이다.

이와 같은 '순수' 운동은 회화에서 구축적인 것을 추방하고 묘사와 의미를 부정하게 되었다.

추상회화가 꿈속과 같은 불확실한 세계를 즐기고 지각보다도 표상을 사랑한다는 것은 구축적인 것을 추방하고자 하는 조건에 의하여 규정되었다. (물론 추상화에서도 화면의 구축에 대하여 논하긴 하나 이는 이전의 그것과는 전혀 다른 의미의 것이다.)

미술에서 묘사성과 의미성의 제거는 결국 무대상(無對象) 예술인 것이다. 물론 무대상 예술에도 의연히 의미를 갖는 가능성의 것도 있긴 하다. 이런 경우는 어디까지나 주관의 상상이 통용되며 고차의 객관성으로서의 주관적인 것이 무대상의 현대예술에 의하여 매우 종종 오연(傲然)하게 구사되는 것이다.

이와 같은 극단의 주관적이고 쎅트적인 비교(秘敎) 예술이 대중에겐 선전에 의하거나 협박—이해 못하는 사람은 무식하다거나 반동이라는 낙인을 찍는—에 의하여 밀어 넣는 경우가 대부분이다. 그리고 이런 종류의 예술은 사람이 가시(可視) 형태와 이에 적합한 의미와의 사이에 더욱 객관적인 호응의 관계가 있다고 믿을 때에만 즉 감성의 세계와 정신 및 영혼의 세계와의 사이에 감각적인 형상 기호와 그것에 알맞은 의미와의 유비관계를 알고 있을 때에만 정당한 예술작품으로서 해석된다는 것이다. 칸진스키도 이런 경향에서 "형(形)을 지배하는 일이 예술가의 임무는아니다. 형을 내용에 적합시키는 것이 임무지"라고 말하여 자기 작품의 성격을 설명했다. 폴 클레도 이런 류(類)의 작품이고 하나의 객관적인 의미를 이런 식으로 꼭 보존할려는 데에서 소위 추상회화의 내부에 어느 정당한 객관적인 것에도 지향하는 측과—주관(主觀)에 머므르는('머무르는'의 오기—편집자) 것이 좋아— 화(畵)를 단지 작가의 주관성의 자극으로서만 다룰려는('다루려는'의 오기—편집자) 측과가 구별된다. 여기에서 이들 추상회화는 헤겔이 실로 예리하게 특색 지은 것처럼 저 로맨주의적인

허무주의의 최후의 계승자인 것을 입증하는 것이
된다.

의미를 갖지 않는 무대상 예술이 이상으로 하는
것은 순수음악의 등가물(等價物)을 회화상에
만드는 일이다. 그것은 역시 로망파의 이념인데 이
이념은 크라우스 랑크하이트가 지적한 것같이 이미
로망파와 로망주의 전파(前派)에 뚜렷한 흔적을
남기고 있듯이 실현 불가능한 유토피아이며 이것을
기초로 하려는 어떤 시행도 확실치 못한 것이다.
무대상의 화(畵)로부터 의미를 분리하는 것에도
도대체 무엇이 생기는가? 의미를 버리면 현상은
동요되어 불안정한 주관적인 것으로 된다. 이것은
지각심리학이 일찍부터 인정한 것이다. 즉 '의미를
갖지 않는 현상은 정해지지 않은 현상'이라고. 즉
의미를 갖지 않는 무대상 회화는 우리들이 오늘날
딴 많은 영역 특히 건축이나 기본적 조성을 잃은
무조음악(無調音樂) 등의 영역에서 볼 수 있는
불안정을 애호하는 보다 일반적인 현대 취미를
구체화하는 현상이다. 그러므로 이는 종국에 가서
취미 예술의 범위를 벗어날 수가 없다.

과연 무대상 미술이 과거의 어느 미술보다도
순수한 것이냐? 여기에 몬도리앙의 진보적 수법에
의하여 회화가 건축과 매우 유비적으로—하나의
새로운 타율, 즉 더욱 기본적인 기하학의 타율하에
형성되었다는 것은 논의할 여지가 없는 것이다.

예술의 순수화의 기본 방향에 '우연'이 결정적인
역할을 하고 있다. 알프가 "추상회화란 여러 가지
제멋대로의 형 또는 기하학적인 형으로 하여금
자신 속에 한 우연의 질서를 갖게 하여 이를 풀로서
고착시켜 이 우연의 사물(賜物)을 그림이라고
일컬었다"고 말했듯이 추상화는 쨱슨 폴록의
작품들이 대변하듯이 작가의 의식보다도 화면의
어떤 찰나의 효과가 중시되는 것이다.

[……]

217

'흥미 있다는 것'은 예술과는 무연(無緣)한 것

예술의 자율성을 선언한 결과 '최고의 가치로서의
예술'이라는 우상이 생기게 됐으므로 예술가는
예술에 종사할 뿐만 아니라 그들의 혼을 새로운
미의 예술 앞에 희생으로서 바쳐지지 않으면 안
되게 되었다. 그리고 이 새로운 미란 매우 '흥미
있는 것'을 요구하며 '흥미 있는 것'이 유미주의에서
환영받는 한 범주로 되었다. 흥미 있다는 것은
진실되다는 것과는 전혀 다른 것을 뜻한다.

자연이나 인간과 같은 피조물은 새로운
미학에 있어서 예술이나 기술의 창작처럼 흥미
있는 것이 못 된다. 그러므로 예술가에게는 그의
작품이야말로 최고로 흥미 있는 것이니까 그는
세계와 인간으로부터 동떨어지게 되고 만다. 그의
무서운 고립은 결코 사회적인 현상에서만 오는
것이 아니다. 자신 속에 즉 자기 충족적인 예술의
이상에 그 근거가 있다.

"이 불안과 위기의 세기에서 예술의 기능은
균형과 평안으로 정신적 노동자에게 위안을 줘야
한다"는 마치스의 예술관은 부르죠아적이라고
배격하면서 오늘의 예술작품들은 이미 어떤
사상이나 인간을 위한 것이 아니고, 자기목적으로
화(化)하고 말았다. 이 작품들은 한낱 소사(召使)가
아니고 주인이다.

그와 동시에 이는 여하한 비평도 인정치 않는다.
왜냐하면 작품이 신과도 동등한 창조자의 창조인
까닭에 그 만들어진 것이 아무리 저열(低劣)하고
염오(厭惡)한 것일지라도 비평을 용납할 수 없다는
것이다.

우리는 예술과 사회와의 사이에 산 연관이
또다시 세워질 때까지 기다리지 않으면 안 된다.
이미 말한 것같이 현대의 예술작품들은 상징이기
때문에 이는 그 본연상 다만 비의(秘義)에 통하는
자(者)만에게 이해된다. 이 예술의 귀족적인 기능과

현대 사회의 민주적 구조와의 사이에 존재하는
모순은 영원히 해소가 안 되는 것일까?

여기에서 나는 거듭 말한다. 자연에서 멀어진
예술은 대중에게도 무연(無緣)한 예술이란
것을.
—월헤름 워링거(빌헬름 보링거—편집자)

근 1세기 동안 회화는 주제 없이 제작되어 그
자체로서 아름다워지길 원했다. 많은 사람들이
회화란 형과 색의 배합일 따름이라고 생각하여
회화에서의 주제의 의의를 부정하고 있다. 작품의
예술적 가치를 그 주제에서 전연 격리시킨다는
것은 주제로만 작품을 판단하는 것과 마찬가지의
과오다. 그것은 예술작품의 의의와 성립
이유와를('이유를'의 오기—편집자) 완전히
무시하는 일이다. 서구 회화에서 주제를 회복하는
일은 언제까지 연장할 수 없다. 기술에 의하여
가치의 체계를 확립하려는 것은 사상누각적인
기도(企圖)다. 추상회화가 반자아적(反自我的)인
화면을 설정하는 데에서 사실상 휴머니티는
그게들에서('그들에게서'의 오기—편집자) 떠나고
말았다. 또한 그들은 우리 인간들이 호흡하고 사는
이 자연을 거부한 대신 현미경의 렌즈 속에서 볼 수
있는 어떤 세포조직이라든가 풍화작용으로 부식된
철편의 마티엘 또는 광석이 지니는 기묘한 색조
같은 것이 계시 내용으로 숭배를 받게 되었다.
예술이 사상의 발전에 평행된 제(諸) 무대에서
발전되어왔다는 것, 또 이 양자의 발전이 사회의
추세와 밀접한 관련이 있다는 것을 알 때 서구
문명의 몰락과 새로운 요구를 예술가들은 어떠한
자세로 받아들여야 할 것인가 언제까지나 시각의
작희(作戲)에서 반세기 동안 혼돈 상태에서 대중과
소외된 채로 독선의 고집을 계속할 것인가?

추상예술의 종말을 예견한다고 하여서 그 결과로
진지한 예술은 다만 근대예술의 보수적인
경향에서만 찾을 수 있다는 상상도 너무 용이하고
현실을 모르는 오류인 것이다. 왜냐하면 보수적인
경향엔 어쩔 수 없는 쇠잔함이 그 근저에 깃들어
있어 오늘의 변모된 인간의 혼과 위기의식으로
가득 찬 현실을 진동시킬 생명력을 상실하고 있기
때문이다.
우리가 요구하는 현대예술은 이미 예술이기를
포기한 저 혁명예술과의 대결 속에서 탄생되는
것이지 진부한 과거의 역사 속에서 구미에 맞는
양식을 골라 세우는 것은 아니다.
오늘날 회화의 시각 형식의 개념이 추상과
사실과의 중간에서 방황하고 있다는 것은 형식
기술의 발전을 뜻하는 것이고 지금은 형식 내용이
'이데올로기'의 문제와 대결하지 않으면 안 된다고
본다.
이는 과거의, 그리고 영원한 예술의 본질과
정신을 근본으로 하고, 혁명으로부터 생긴
사상, 직관, 형식 등을 예술적으로 변화시키고
승화시키는 것이다. 새로운 뜻의 현대예술은 눈에
보이는 형태와 의의와 형식과 과제와의 의의 있는
융화를 진지하게 받아들일 때 비예술적인 제(諸)
력(力)에 굴복하길 거부하고 인간적인 정신 내용을
버리지 않을 때 가치의 질서를 승인하고 여기에
자기를 편입시킬 때 비로소 인식하게 되는 것이다.
하나의 예술이 현대 세계와 대결하는 그
성과로서 현대예술은 존재한다. 이 대결에 있어서
예술은 현대인의 총체적 요구엔 굴복하지 않고
뿐만 아니라 떼려야 뗄 수 없는 자연법을 확보하며
(추상예술에선 이를 무시했다) 자신의 가능한
한까지 새로운 것으로 변모하는 일이다.
예술적인 본질에서 너무나 멀리 벗어난 현재에
있어서 이와 같은 변화란 용이치 않는 일이긴 하다.

혁명 건축가 루더우가 말했듯이 "새로운 종교를 일으킨다는 것이 얼마나 뼈 빠지는 일인지 모른다." 한편 예술이란 예술작품의 창조의(경향의 창조가 아니고) 그의 고유한 본질이 있는 것이니까.

그리고 추상화의 경향은 예술사상 항구적으로 존속하는 특성인 것으로 예를 들면 신석기 시대의 원시예술에서나 켈트나 아라비아 예술의 어느 시기의 양식에서도 찾아볼 수 있는 것이다. 그러니까 구상과 추상은 예술의 근저를 이루고 있는 상호 의존하고 보합(補合)하고 있는 것이지 그 어느 한쪽만 주장할 수 없는 것이다.

예술가의 의식은 이 사실과 추상의 긴장된 양 극점을 어느 한 득점에만 고집하지 않고 자유롭게 표현하는 것에 의해 보다 아름다운 평형이 유지된다고 보는 것이 합리적이겠다.

그러니까 새로운 예술은 그 표현 형식에 있어서 보수적인 것과는 다른 뜻으로 표상의 세계에 형상성을 받아들이지 않을 수 없을 것이다.

이 형상적인 리얼리티를 빌리지 않고는 의미의 세계라든가 휴머니티 다시 말하면 예술의 본질적인 요소를 표현할 수가 없을 것이기 때문이다.

예술가는 어떤 새로운 독창적인 감수성의 상태에 뛰어드는 일로 말미암아 이 위기를 해결해야 할 것이다. 그는 동시대의 의식에 한층 일치하는 하나의 새로운 인습을 창조하기 위하여 기존의 인습에 반항한다.

일체의 현실에 있어서 예술이 지닌 본래의 기반적인 특성을 즉 미적 감수성을 모든 순수성과 생명력에 이끌어 들이는 일이야말로 예술의 새로운 방향을 모색하는 길이다.

한국의 전위 작가들에게

이 시대는 정신의 판별을 요구한다. 이는 모든 제 경향을 통하여 예술과 비예술과의 구별인 것이다. 하나의 예술 개념을 새로 만드는 것은 요컨대 그 작가의 생활 개념이다. 그 생활 개념의 변혁 없이는 하등의 예술 개념의 근본적인 변혁과 진전은 없다. 우리가 주시할 일은 서구의 전위들의 양식보다도 그들의 초창기의 철저한 혁명 의식인 것이다. 그래도 저희들은 인생 문제와 깊은 관련을 갖고 출발한 것으로 안다. 의식적이건 무의식적이건 예술과 철학과의 통합이 혁명예술의 선구자들에게서 엿볼 수 있다. 칸진스키나 폴 클레의 비교적 수미일관한 발전상을 보이는 것은 그들이 그 초기적 단계에 있어서 철학의 배경을 확보하고 있었기 때문이라고 볼 수 있다.

우리는 현대미술에 대한 투철한 의식도 없이 그들의 단순한 표현 형식의 영향에서 또는 모방에서 연연하고 독창성 없는 추종을 일삼으면서 최첨단을 걷는 전위의 행세를 하니 어처구니없는 일이 아닌가.

나는 아직도 (미안한 말이지만) 우리 전위 작가들로부터 추상을 하지 않으면 안 된다는 통절한 의식하에 이 혁명에 가담했노라는 말을 들어보지 못했다.

한낱 불란서의 사조가 이렇고 폴록이나 미셀 라공의 말이 이러니… 하는 식의 독창성 없는 넉두리('넋두리'의 오기—편집자)뿐이다. 슬프게도 언제까지나 저들의 쎄일즈맨일 뿐 창조자는 되고자 하지 않는다. 예술가는 혼의 운동을 표현하기 위하여 형식을 빌리는 것이다.

비록 그 화면 구성 방식이나 여기에 쓰여지는 기법 내지 재료가 달라졌다고 하더라도 그 절대 형식의 집념에서 벗어나지 못했으니 저들의 오류가 아닌가. 생활의 본질로서의 리얼리티와 휴머니즘을 회복하고자 노력하는 데에 새 세기의 예술은 탄생할 것 같다.

(출전: 『세대』, 1963년 11월호)

한국적인 것을 주제로

박노수(서울대학교 교수)

1

예술이 독창이어야 하고 탈속한 것이어야 한다는 것은 고금을 통하여 철칙과도 같이 알려져 있다. 이러한 안목으로 살펴본다면 그야말로 어려운 문제가 부지기수이다.

화가의 의도에 있어서 한국인이면 무론(毋論) 한국적인 것이겠지만, 표현 수단도 한국 특유한 것을 이룩하였느냐 하면 이에 대해선 서슴치 않고 내세울 아무것도 없다. 널리 동양이라는 테두리에서 보면 그 속에서 한국이라는 개차(個差)는 다소 있다. 재료나 도구야 어떠한 것이건 간에 한국인의 체취의 차(差)를 볼 수 있기 때문에 그러한 것이다. 그렇지만 이웃 중국과 일본을 볼 때 일본은 중국에서 배운 것이 많다. 허나 너무도 일본적이어서 이미 중국을 떠난 지 오래인 것이다. 그러한 의미에서 일본의 동양화는 완전히 일본화한 것으로 보아 마땅하다.

물론 채색에서부터 각가지 재료를 자기네들이 요구하는 그리고 그들의 체질에 맞는 것으로 다 이루어놓았다. 중국의 수묵 중심의 화(畵), 이것이 동양의 특색이며 중국으로서도 대성한 것이지만 원래는 멀리 남북조 시대에 희랍 유목민들의 사실적인 화풍에서 음영법을 배운 것이, 그림자를 처리하기에 묵을 사용하기 시작하여서부터 이 묵의 세계를 넓혀가다 보니 수묵화의 성립을 보게

되었다고 한다. 이것은 분명히 동서 구분의 확연한 표징인 것이다. 우리 한국의 회화를 살펴보건대 이러한 류(類)의 특징을 조성하지 못하였음을 시인치 않을 수 없다. 그러나 구태어 한국에서 새롭게 한국적으로 개초(開招)하지 않고 중국의 것을 그대로 답습하여서 무방하다고 하면 이 문제는 재론의 여지가 없는 것이다. 허나 냉철히 고찰하건대 역시 한국 특유의 것이 있어야 할 것만 같다. 남화류(南畵類)의 전통만 하더라도 겸제 정선은 한국 산천에서 여기에 맞는 기법을 짜냈다고는 하나 화(畵)의 테두리는 중국의 그것들에서 크게 벗어난 것은 아니니 우리의 혈맥이 약동하는 한국 특유의 스타일은 보기 어렵다.

물론 민족의 전통이 취약하다고 하여 또는 범세계성을 강조하는 나머지 상술한 것들을 고루한 후진적인 사고 형태라고 할지라도 모르나 한국은 어디까지나 한국이니만치 우리의 뿌리를 찾아서 세계적으로 개화토록 해야 옳을 것이다.

이러한 생각이야말로 일제의 압정(壓政)하에서 더구나 민족문화 말살에 혈안이었던 식민치하인데도 우리의 화가들은 꾸준히 투쟁해왔으니 마음 든든한 일이 아닐 수 없다. 우리의 고유한 재료나 표현 양식은 아니었다 하더라도 한결같이 우리의 정신을 기조로 할랴고들 힘썼다. 쉽사리 한국 특유의 것이 생기기 어려운 까닭은 이웃 중국이라는 커다란 존재 때문이다. 그들이 이루어놓은 것을 효과적으로 인용할 수 있는 위치 조건이 이토록 만들어준 것이 아닌가도 생각된다. 아무리 일본의 노력이 한반도를 휩쓸은 때라 하더라도 우리는 그들이 제공하는 재료나 도구는 거부치 않고 썼지만 그것으로 표현하는 정신은 그야말로 한국 취(臭)가 물신 물신 나는 것들이었다. 이것이 우리의 강인성인 것이다.

그러나 이러한 우리의 태도를 비판하건대 그 정신의 부동적인 것은 혈통이니까 필연적으로

220

나타나는 것이겠지만 이것을 더 뚜렷하게 표현할 수 있는 재료나 도구, 그리고 양식을 창조해야 하지 않겠는가 하는 것이 아쉬움이다. 그러나 이것은 화가들만의 요구로 이루어지는 것은 아니다. 민족 전체가 이것을 갈구(渴求)치는 않아도 필요성을 깨닫기라도 하여야 이루어지는 것이다. 그러면 자연히 그 속에서 뜻 있는 분이 있으면 한국 화가의 요구하는 곳을 알아차리기도 하고 요구에 응하기도 해서 고유의 것을 조성토록 힘이 되어줄 것이다. 그러나 아직까지는 이러한 기특한 예를 들도 보지도 못하였으니 황무지에서 오곡(五穀)의 무르익음을 고대하는 것과도 같아 허무한 일임을 어찌할 수 없다.

이런 상태가 계속되어 오늘에 이르렀다. 문화는 그 나라의 꽃이어야 하겠는데 꽃은 고사하고 무관심과 천대로 일관한다면 웅대한 것이 싹틀랴가도 기력을 잃고 마는 수가 허다하다. 오원(吾園) 장승업 같은 이는 예외의 분이라 하겠다. 거칠고 냉혹한 세속에 반항하는 기백이 바로 그 화면에 넘쳤으니, 이러한 불굴의 투혼 없이는 시들어버릴 수밖에 없는 사회상(社會相)이어서는 안 되겠다.

2

과거 수천 년을 두고 민족의 역사는 이야기되었지만 문화의 유산은 너무나도 중국의 것을 추정한 것들이어서 차라리 더 근원적이고 양적으로도 많이 중국을 살피게 되고 마는 폐단이 있다. 아전인수(我田引水) 격으로 중국풍의 것을 내 것이라고 주장한댓자 제3자가 이것을 인정치 않도록까지 현금(現今) 세계는 밝고 가까워진 것이니 말이다. 화가가 그림을 그리는 것은 즐기기 위한 것이니 좋아하는 대로 멋대로 그리면 된다고 지극히 취미적인 能度('태도態度'의 오기로 보임—

편집자)를 내세우는 사람도 있다. 그러나 그 나라 그 민족의 작가는 그 나라의 문화를 개발해야 할 역군인 것이다. 어찌 안일한 도피적이며 취미적인 말로써 중책을 회피할 수 있겠는가. 전반(全般)의 화가들이 이러한 생각을 하게 된다면 민족과 민족끼리의 침범이 있듯이 문화의 압제가 또한 있는 것이다. 작가나 민족이고 간에 영향 받는 일은 있다. 문화권이라는 말이 성립되듯이 개인도 뛰어난 작가를 사숙하고 영향을 받는다. 그러나 영향이 전부가 되어서는 안 된다. 그러한 의미에서 한국은 중국 문화권에 드는 것을 부정할 수 없다. 한국이 바로 중국이 될 수 없는 것과 같이 문화도 한국의 것을 세워야 한다. 섣불리 한국 취(臭)가 있을 정도에서 그친다면 이것은 없는 것보다는 낫겠지만 어느 면에서는 수치스러움을 면할 길이 없다. 뛰어난 한국 특유의 것을 이루어야 한다. 현대 한국의 젊은 작가들은 이러한 점에 특히 유념해야 하겠다. 그러나 자라나는 젊은 세대를 위해서 미술에 관한 도서는 극히 귀하다. 한국에 대해서야 다소 전해지는 것이 있지만 동양 일대(一帶)에 관해서는 거의 없다. 이러한 점을 타결치 않고 엄정한 비판 아래 민족적인 정도를 가도록 계몽한다는 것은 기적을 바라는 것과도 같다. 중년 이상의 우리의 현대 작가들까지는 몰라도 신인들은 막연한 狀能('상태狀態'의 오기로 보임— 편집자)에서 방치되어 있음을 누구도 부인치 못할 것이다. 이러한 문제는 전 국가적 과제이다. 일개 동양화 부문으로 미루어보아 각 분야도 추측할 수 있는 일인데 민주주의 사회에서 위정(爲政) 당국이란 민중의 요약체이니만치 민도(民度)가 높아져서 자연히 정부 시책 면에 반영될 때까지 기다리지 않고서는 별 방도가 없다.

예술이 어떠한 피상적이고 일시적인 중후감(重厚感)으로 좌우된다고 보면 이것은 큰 과오이다. 진채(眞彩)를 구득(求得) 사용(使用)키 곤란하였던 과거 이조 시대에는 채색을 주로

하는 그림이 싹트기에는 불편한 때였다고
하겠다. 그러나 합병 이후는 곤란하였던 채색이
일본으로부터 마구 들어오기 시작하였고 도구나
재료를 윤택하게 쓸 수 있는 조건이 구비되어
있었다. 일방에는 남화류의 묵을 중심으로
하는 화풍이 성행하고 동시에 채색 위주의
사실(寫實)적인 화풍도 상당한 비중을 차지하고
있었으니 한국 예술사에 나타난 어느 때보다도
양방(兩方)이 겸존성황(兼存盛況)이었던 때를 볼
수 있는 것이다. 8·15 해방을 맞이하자 채색화를
일본화시(日本畵視)하는 풍조가 생겨 이 방면은
위축되고 거의 남화(南畵) 일색이 되고 만 셈이다.
그러나 광복 이후 20년 가까이를 수묵 중심으로
계속하다 보니 이 길 역시 답보 상태인 것이다. 이제
우리가 타결해 나가자면 우리의 채색을 되찾아
묵과 채색을 겸비하여 나가는 방향으로 연구하여
새 길을 찾아야 할 것도 같다. 쓸데없는 편견으로
우리의 전통이 지니고 있는 채색 계통을 일본
것이라고 치워버린다면 이것은 중대한 과오이며
동시에 큰 손실인 것이다. 그러나 현재는 채색을
구할 길이 없어서 화가 중에 혹시 이런 의도를
시험하려는 이가 있어도 썩 어려운 실정이다.
우리의 채색이 정선(精選)되어 나온다면 우리의
체질에 맞는 좋은 것이 될 텐데 아직은 희망일
따름이지 실지로는 없는 이야기다. 중국산은
좋으나 그 민족성을 속일 수 없어 어둡고 깊다. 일본
것은 밝고 다채로우나 그 느낌이 너무 천박하고
왜색이 짙다. 그러니 우리가 사용할 것은 우리
손에서 나와야 한다는 결론이 되고 마는데 이
문제를 더욱 더 강조하고 싶다.

　서양화에선 추상파의 대두는 상당히 시간적으로
오랜 것이다. 이것이 사조로서 세계를 휩쓸다
보니 동서 구석구석에 추상화가 없는 곳이 없다.
동양의 수묵화 발생기의 한 화가인 왕묵(王墨)이란
만당(晩唐) 때 사람이 있었는데 붓을 쓰지 않고
필적(筆跡) 없이 작화하는 것으로 일취(逸趣)를

돋우었다 한다. 기록에 보면 길가에서 옆에는
장고(長鼓)나 북 치는 사람을 두고 그 장단에
맞추어 흥취 나게 손, 발로 묵즙(墨汁)을 바르며
심지어는 머리를 풀어헤쳐서 묵즙을 바르고
문지르기도 하는 기상천외의 수법을 썼다 한다.
이것이 발단기(發端期)의 수묵화인 것이다. 일종의
모색기이다. 동양화는 그 이후 현재까지 붓으로
선을 골격으로 하며 묵을 사용하고 채색을 가하는
것이 통례이다. 아무리 주관(主觀)을 지주(支柱)로
하는 남·문인화의 태도라 해도 언제나 대상을
거점으로 하였으며 대상을 그리지 않은 것이
없었다. 동양의 서(書)야말로 구성을 골격으로 하며
선획(線劃)의 변화를 찾아서 한 세계를 조성하는
것이다. 이야말로 순주관적(純主觀的)인 동양
예술이다. 이것도 도법(刀法)이 필법(筆法)으로
옮겨진 과정을 거쳐 골법용필(骨法用筆)이란 서화
공통의 기간적인 요소를 이어 내려온다. 이렇게
천수백 년 거듭하여오다 보니 여기에 반발하는
화가도 있고 서양화 중 추상 계열의 급격한
풍미(風靡)로 인하여 자극을 받는 것이 원인이
되어 동양화가 중 추상화를 시도하는 화가들이
있다. 옛 화가들 말이 새로운 것이어야 좋고 이것을
개척해야 한다고 하였으며 누구나가 다 이에
주력하였다. 그러나 한시도 그들은 전통과 근본을
망각한 적은 없다. 세계적으로 성행하는 것이라고
하여 반드시 어느 곳에서나 적합한 것은 아니다.
그렇다고 하여 시대감각을 역행할 수 없는 것임을
누구나 느끼는 것이다. 동양화에서 주관적인 일을
한다고 하여 서양화 중 추상계의 화면 질감을
주로 살리는 것과 유사한 일을 시도한다면 재료의
차이 때문에 애로가 있다. 원래 조화와 생화는
뒤섞어놓았을 때 쉽사리 구분키 어렵다. 그러나
이것도 어느 시기를 지나고 보면 결실이 있는
것과 그대로 조화인 것과는 판별이 되듯이 새로운
시도나 어떠한 영향을 받았다 하더라도 각자대로
확고한 근간을 잡았을 대와('때와'의 오기로 보임─

편집자) 그렇지 않고 유행에만 휩쓸린 것과는 또한 판가름을 보게 되는 것이다. 그러나 작가는 언제나 자신의 일에 확신을 얻기 어려운 것이며 확고한 신념하에 하는 일이라고 하여도 이것을 비판 반성하는 태도는 마치 암중모색하는 것과도 같이 조심성 있어야 하며 심정 또한 암중모색하는 사람의 그것과도 같은 것이다. 모색하는 가운데 획기적인 것을 얻는 작가도 있고 생애를 모색 과정으로만 그치는 작가도 있다. 이는 각자 주어진 천품(天稟)이 시키는 일이니 어찌할 수 없다.

예술이 걸어야 할 길은 한정된 아무것도 없기 때문에 가부를 한마디로 단정한다는 것은 무모한 짓이다. 어떻게 한국적으로 우수하며 세계성을 지니느냐가 중대사이다.

3

한국적인 것을 논하다 보면 지극히 애매한 골짜기에 빠지기 쉽다. 한국적이라면 갓 쓰고, 색동옷 입고 혹은 초가집 따위를 다루어야 한다는 류(類)의 사고방식이면 이것은 지극히 졸렬한 일이다. 물론 이것이 한국적인 것이 아니라는 이야기는 아니다. 그러나 예술에 있어서 한국적이라면 정신적인 이야기가 되어야 하겠다. 민속 풍물을 소개하는 일과는 거리가 먼 것이다. 한마디로 한국적인 것을 이것이다라고 이야기한다면 이것은 지극히 망발된 일이 되겠고 또한 불가능한 일이다. 왜 그러냐 하면 이것은 예술인 경우이기 때문에 작가 각자의 세계가 모두 고유한 것이어야 한다. 즉 작가의 개성이 뚜렷해야 한다. 이 개성의 문제도 나의 개성은 어떠한 것이냐? 내 것을 나타내야 할 텐데 하고 시종 이것에 급급하여도 결국은 방황의 미궁에 빠지기 일쑤다.

개성이란 찾아서 볼 수 있는 것이 아니고 자연히 나타나는 것인데 마치 무슨 일에든 열중하면 이에 전력을 기울이는 동안 모르는 사이에 땀이 배어나오듯 이렇게 나타나는 것이라고 하였다. 그러니까 화가일 때에는 전통을 배우고 대상을 구명하는 태도를 지속하고 있으면 땀이 스며 나오듯 개성이 풍겨 나오는 것이어야 할 것이다. 한국적인 것도 이러한 과정에서 나타남을 바라는 것이 옳겠고 한국적으로 우수하고 세계성을 띨 수 있는 것이어야 하겠다는 것은 반드시 강조해야 한다.

여기서 논할 한국적이란 것은 한국의 토취(土臭)만을 이야기하는 것은 절대로 아니다. 반드시 우수한 것이며 한국이 아니면 안 되는 것을 말하는 것이다. 앞으로 한국적이라면 이러한 의미를 내포하는 것으로 생각하고 말을 전개하겠다. 어떤 동양의 한 작가가 "나는 아프리카 토인 조각의 전통을 내 것으로 받아서 출발한 자기 세계이다"라고 말한 기록을 보았는데 말의 와전(訛傳)이겠지, 어떻게 타 민족의 전통을 그렇게 쉽게 받기도 하고 주기도 할 수 있는 일일까. 이것은 아프리카 토인 조각에서 암시를 받았거나 혹은 영향을 입은 것을 잘못 표현한 것으로 추측된다. 그리고 한국인이 그리는 그림은 어떠한 수법이나 재료를 사용하건 간에 한국적인 것이다라고 하는 이론을 전개하는 분도 있다. 그러나 이것은 다소 한국 취가 나타나니까 하는 말이겠지만 참으로 한국적인 것을 제대로 하자면 이러한 소극적인 태도를 가지고서는 천만 년이 지나도 이루어지지 않을 것으로 본다. 가령 예를 들어서 피카소의 하고 있는 일을 그 사람들의 재료를 사용하여 무비판적인 태도로 추종만 하고 있다면 어떻게 여기서 우수한 한국적인 것이 나오겠는가. 자아 즉 한국을 인식, 파악해야 하겠는데 그 방법은 여러 가지가 있겠지만 우선 마음의 준비가 이 각도로 움직여져야 하겠다.

그리고 우리의 조상들이 외국의 압도적인

문화 공세에 저항한, 그리고 이 항거의 시도가 서투르나마 남겨진 흔적을 찾아야 하겠다. 그리고 이것을 구명해서 내 것을 즉 조상의 핏줄을 찾아야 하겠다. 내 고전이라고 전해지는 가운데서 이렇게 옥석을 판별해야 할 이중의 부담을 우리는 지니고 있는 것이다. 그렇다고 하여 이런 고통스러운 것은 귀찮다고만 하면 이것은 조국에 대한 모독이 되고 만다. 이러한 태도를 가지면 각 작가별로 주견(主見)이 서겠고 이곳에서 추출하여 개화시키려는 근거도 제각기 마땅한 곳을 찾을 것이다. 그러나 이런 전통 연구만이 전부는 아니다. 뿌리는 이곳에 박더라도 널리 동서고금을 통하여 흡수하면서 우리에게 도움이 될 것을 섭취해야 대성할 길은 열리는 것이다.

혈통을 바꿀 수 없는 것은 상식이 되어 있다시피 전통도 바꿀 수 없다는 것을 알고 있어야 뿌리를 옳게 잡게 된다. 자유민주주의 사회에서는 이러한 진로에 대하여 통제할 아무런 제약이 없다. 그야말로 예술의 방향이 자유이듯이 작가의 사고 근원도 자유인 것이다. 그러나 한국의 작가면 누구나 이러한 것을 각자 자각해야 할 것으로 생각한다. 앞으로의 한국적인 것은 여사(如斯)한 기초에서 싹트기를 기대하는 것이다.

지금 새삼스럽게 한국적인 것을 강조한다면 진부한 것이라 하여 일고의 가치도 없는 것으로 배격의 화살을 던질는지도 모른다. 허나 한 걸음 나아가서는 세계적인 관점에서 살필 때 한국이 내 것은 조명치 못하고 서구나 기타 문화권의 것으로 나타났다면 당연히 아류시(亞流視)를 면치 못할 것이니 진부하다고 배격하다가 더 크게 세계적으로 진부시당하는 결과가 되고 말 테니 우리는 깊이 이 점을 생각해야 하겠다. 우리의 우수한 것을 세우도록 전력을 다해야 하겠는데 방법으로는 우리의 역사, 미술사를 연구하고 세계 각국의 그것을 또한 고찰하여 주체성이 확실한 가운데 정신적인 지주를 잃지 않도록 노력하고

이런 관점에서 대상 처리와 화면 구성을 꾀해야 할 것으로 본다. 현대 한국의 동양화가들은 크게 각성하여 민족미술의 새출발을 재다짐해야 할 시기라고 본다.

(출전: 『미대학보』1호, 1966년 5월)

동양화의 조형적 실험

오광수

동양 미술의 정신이 서구 미술에 미친 영향을 고찰할 수 있듯이 동양 미술 특히 동양화에 서구 미술이 미친 영향을 살펴본다는 것은 여러모로 의의 있다고 생각된다. 동양화란 개념도 엄격한 의미에서 서양화라는 양식에 대해서 성립될 수 있다면 이 상호 간의 양식적, 방법적 제(諸) 문제는 보다 다양한 경향으로 추이(推移)될 수 있기 때문이다.

　모든 문화의 구조적 성향이 서구화되어가는 시대에 있어 동양화란 고유의 방법이 어떻게 존재되며 지속되어 마침내는 하나의 가능성으로 우리 앞에 놓여질 수 있는가에 대한 고구(考究)는 우리 문화의 오늘적(的) 성향을 진단하는 한 방편이자 동양화 내지 전통미술의 광맥을 채광하는 작업이 될 것이다.

1

오늘날 동양화에는 전통적인 동양 정신을 살려 현대적인 새로운 표현 기술을 추출해 나간다는 경향과 종래의 동양화라고 하는 관념을 떠나 새로운 내용과 형식을 가진 것을 창조해 나갈려는 두 개의 경향을 볼 수가 있다. 그러나 이 두 개의 경향도 그 저류는 우리들이 배경으로 하고 있는 전통을 어떻게 살리며, 여하히 진전시켜갈

것인가의 현대화와 전통과의 문제에 귀착되어진다. 이 두 경향은 고루한 전래의 양식주의에 대하는 어떠한 의미에서든 현대적 감각의 도입을 시도하는 실험적 취향으로서 그 현저한 추이는 대체로 55년에서 60년에 이르는 기간에서 비롯되어짐을 볼 수 있다. 말하자면 동양화가 동양화일 수 있는 존재론적 의미가 다루어진 시기로서 우리는 이 시대의 정신적 배경을 무시할 수 없는 것이다. 이 정신적 배경이란 근대화란 기치 아래 벌어지고 있는 서구화의 추세다. 따라서 서구화에 수반된 서양 정신 및 서양화의 정신적 기조가 동양화에 미친 영향 또는 그 측면이란 결코 간과할 수 없는 성질의 것임을 알게 된다. 즉 서구화의 도정(道程)에서 동양화의 존재성에 대한 문제를 상도(想到)함으로서 흔히 말하는 동양화의 현대화 내지 전통의 정통화가 유추될 수 있을 것이다.

2

동양화가 전래의 답습에서 벗어나 회화로서의 인식을 갖기 시작한 것은 해방 이후 국전 창설 이후를 기점으로 상정될 수 있을 것이다. 전래의 묘화(描畵) 태도와 이를 벗어나려는 개성인(個性人)의 감성의 해석이 서서히 구분되어져간 것도 이때부터다. 이처럼 국전을 무대로 한 재래식 양식의 누습과 새로운 감성의 보다 폭넓은 양식의 포용이 전형화함에 따라 《현대작가초대전(現代作家招待展)》을 중심으로 한 동양화의 현대적 감성의 해석이 날카롭게 병행되어 60년대 초기엔 동양화가 회화일 수 있는 가능한 한 온갖 재질적, 기술적 제 문제가 다루어졌다. 이를 전후하여 백양회, 묵림회가 출현하여 동양화의 제 실험은 당면 과제로서 다양하게 전개되었다. 동양화의 조형화의 실험을 통해 그 인식을 새롭게 한 것은 백양회, 묵림회의

공과에 의한다고 해도 과언은 아니다. 그만큼 이들은 동양화의 실험 자체를 하나의 양식화한 인상을 주고 있다.

백양회는 1967년 창립된 동양화의 중견 작가들로 구성된 단체로서 지향하는바 조형 이념은 보다 폭넓은 것이었다. 즉 재래식 묘사 위주를 탈피하여 자유스럽게 조형의 이념화를 꾀했다. 백양회의 초기의 폭넓은 조형 이념에 비해 묵림회는 격(格)을 위주로 한 문인화적 맥락에서 고답(高踏)주의로 흘렀다. 이응노 씨와 백양회의 김기창, 박래현 제 씨 및 묵림회의 서세옥, 민경갑, 안동숙, 신영상, 정탁영 제 씨의 기조(基調)에 대한 대담한 실험 정신과 조형의 비판적인 해석은 일종의 그라픽한 취미의 양식화와 고도한 상징성과 직관의 필세를 살린 수묵주의를 낳았다. 이와 같은 추세는 60년 초기에 와서 동양화단의 두 개의 흐름으로 나누어져 점차 젊은 세대의 작가들에게 계승되어졌다.

이와 아울러 국전을 중심으로 전시된 동양화의 두드러진 변모는 주제의 현실감이다. 고유한 소재의 답습을 벗어난 데서 동양화의 조형적 정착의 새로운 문제가 제기된 것은 여기서도 찾을 수 있다. 과거 동양화의 소재는 일정한 규범에 따라 계승되었으며 거의 오리지날리티가 궁핍한 중국 전래의 묘화(描畵)가 태반을 차지했음이 사실이다. 소재 선택은 언제나 하나의 격을 요구하고 있으며, 어떠한 의미에서나 그 소재의 고결성은 무시되지 않았다. 소재를 넘어 자연의 요소 또는 지적인 명제를 창조적인 예술에로 변모시키는 자유로운 상상력을 지니지 못한 것이 과거 동양화가들의 일반적 경향이었다면 동양화가 음풍영월(吟風詠月)의 구각에서 탈피치 못한 오류는 여기서 찾을 수 있을 것이다. 이와 같은 소재의 고루성을 탈피하자 일견 동양화의 전망은 새로운 계기를 맞게 된 것이다. 즉 '새로운 내용은 새로운 형식을 요구하게 되며 회화에 있어서

완성의 새로운 개념을 만들'기 때문이다.

비조형적인 대상까지 회화의 주제로서 끌어들임으로서 동양화의 현실감과 주제 의식은 현저한 변질을 초래한 것은 물론이나 구태의연한 소재의 한정성을 타파한 데서 조형으로서 동양화의 새로운 인식이 싹트기 비롯했음은 특기할 사실이다. 이 새로운 소재들이란 현실의 풍물, 기물의 묘사이며, 또는 묘사 태도이다. 이는 물론 우리의 생활 자체가 근대화되어간다는 시대사조에 편승된 반향이기도 하나 동양화의 문제에 미칠 때 여러 가지 제의가 없지 않음은 그만큼 동양화 자체의 양식적 특수성에서 연유하는 바인지도 모른다.

3

동서양화가 추구하는 목적은 동일하나 그 추구의 정신은 상위(相違)하며 따라서 그 출발도 다른 것은 물론이다. 그것은 자연을 대하는 태도에서 그 차이점을 들어내고('드러내고'의 오기—편집자) 있다. 즉 서양화가 태양하에서의 사물을 명확히 식별해나갔음에 비해 동양화는 자연을 물질적으로 바라보지 않고 심안(心眼)을 통해 암중(暗中)에서 자연을 인식할려고 했다. 여기서 서양화가 물질에 따른 색채 계획이 발달되어온대('발달되어온 데'의 오기—편집자) 비해 동양화가 자연을 정신적으로 바라볼려는 암중 인식에서 자연 흑(黑), 즉 묵(墨)의 예술이 발달되었다. 동양화가 정신적 동적 표현이라면 서양화가 물질적 정적 경향을 지향한다고 할 수 있다.

이처럼 동양화는 항시 정신적 표현이라고 하는 것을 떠나서는 기초적으로 존재할 수 없는 소이가 여기에 있다. 따라서 이 정신성이 표현되기까지에는 동양화 독특의 자연 관조의 방식과 기술이 있다. 동양화에서는 직접적으로

그늘을 그리지 않는 것이 특징이다. 즉 명확한 명암의 의식이 없다. 이 명암이라는 것은 서양화에서는 대단히 중요시되어 이에 따른 수법과 이론도 병행되어 발달되어왔다. 특히 인상파에 의해 시도된 외광(外光)에 대한 민감한 반응은 명암의 가장 두드러진 추이이다. 그러나 동양화에는 이와 같은 명암 처리는 거의 없다고 말해도 좋다. 자연계의 변화는 음양이라는 광의(廣義)의 해석인 종합적인 입장을 취했다. 따라서 개별적인 물체 자체가 가지는 명암이 있는 게 아니라 상하, 좌우, 직곡(直曲), 냉온, 남녀 등 끊임없는 대조와 변화로서 보다 넓은 종합적인 명암법을 취했던 것이다. 그러기 때문에 물체 자체가 가지는 입체감이나 농담에 있어서 현실적 표현에 대해서는 퍽 소극적인 양상을 들어내고 있음은 사실이다. 입체감 역시 필의(筆意)의 강약, 경중, 농담, 완급, 윤갈(潤渴) 등 필의 기술에 의해서 표현되었을 뿐 서구적 물적 입체감은 찾아볼 수 없다.

이처럼 동양화의 정신적 기법의 차질에서 이룩되어져 가는 조형화의 실험이란 보다 서구적 경향에 경도된 다양한 화면의 인식으로 나타나고 있다. 이 같은 화면 인식이란 이상과 같은 동양화의 정신적 기법에 연유되면서도 그 기법에 얽메이지('얽매이지'의 오기―편집자) 않는 자유로운 조형의 이념화에서 엿볼 수 있는 것이다. 그것이 상술한 바 있는 백양회 초기의 실험적 경향이다. 선과 색이란 동양화를 이루는 주요한 두 요소를 무시하면서까지 형태의 추구나 그라피즘에로의 경도는 결과적으로 하나의 장식성의 정착을 나타내주기도 한다. 즉 원근, 명암에 있어서나 구도의 선택이 보다 서구적인 해석으로 나아가고 있음은 이의 한 반증이다.

이 같은 화면의 인식은 재질의 실험을 가져왔다. 여태껏 동양화가 어떤 의미에선 재질의 특수성에서 그 존재가 논의되어왔다면 적어도 그 논의의 중점은 동양화의 전통과 현대화의 과정에 깊이 연관되어진 것임에 다름 아닐 것이다. 재질의 특수성에서 오는 제약 때문에 동양화의 문제는 보다 다기한 바 있는 것이다. 그러나 재질의 실험이 활발히 논의되고 추진된 것은 극히 최근의 경향으로서 그것은 현대미술(서구 미술)의 재질에 대한 다양한 실험과 특징에서 자극을 받고 있는 것 같다. 특히 추상표현주의 이후 그 활발한 전시에 상반되어 동양화의 재질의 실험은 동양화로서의 표현성 한계를 앞질러나가는 추세도 엿보였다. 여기엔 전통적인 표현 방식과 대립되는 내면적 필연성과 전 시대 동양화가들과 다른 자기 자신의 표현 방식에의 신뢰가 아울러 작용하고 있다. 그것은 동양화에서 볼 수 있는 추상 경향에서 두드러진다. 특히 수묵의 직관적인 변조와 공간의 추상성은 비정형 예술과 그 정신적 맥락을 찾을 수 있어 60년대 묵림회가 시도한 영역도 이 범위를 벗어난 것은 아니었다.

한편 재질의 실험은 단순한 수묵에만 의존된 것이 아니라 그 범위를 넓혀 구축성을 띤 재질의 도입으로 발전되고 있음도 엿보인다. 수묵을 기조로 하되 그 표현의 자유성은 보다 변조된 재료의 이입을 가능하게 했기 때문이다. 그러나 표현의 자유로운 방법이 결코 신선한 공약이 될 수 없는 데서 오늘날 동양화가들의 재질에 대한 고민이 생기는 것 같다.

그것은 최저한 동양화일 수 있는 재질에 대한 신뢰와 또한 수묵이란 고도한 표현적 매체로서 다양한 표현주의를 실험하려는 현대 작가의 의욕이 이루는 간격이 깊으면 깊을수록 재질의 실험이란 하나의 패턴은 공전을 거듭하게 될 뿐이기 때문이다. 묵림회 이후 이와 같은 실험은 권영우, 송수남, 안상철 등 제 씨의 작품에서 엿볼 수 있다. 이미 이들의 화면엔 표현 자체의 혁신을 가져온 오브제의 도입과 설채(設彩)의 새로운 방법을 들 수 있다. 그러나 이들의 정신적 기조가 보다 문인화적

격에서 출발하고 있어 수묵주의의 고답성이 화면에 저류하고 있음은 부정할 수 없다. 여기에 비해 색채의 기법적 실험은 퍽 단조한 느낌을 주고 있다. 천경자 씨의 독보의 영역에 있을 정도로 이 방면에 본격적인 실험이 엿보이지 않고 있다. 천경자 씨의 경우는 그것이 하나의 실험이라고 말하기보다는 설채의 방법이 전래적인 것이 아니라 독자한 설채의 방법을 통해 자신의 스타일을 완성한 예라고 할 수 있을 것이다. 그것은 동양화의 매체에 의하지만 표현된 결과는 서구적 구축의 방법이다. 이와 같은 방법은 오늘날 동양화의 현대화에 대한 일반적, 보편적 실험이기보다는 천경자 씨 개인에 관해서 완전한 것에 지나지 않는 것이다.

같은 채색의 방법이지만 박생광 씨나 박노수 씨의 최근작은 일본화의 영향을 받고 있는 그라픽한 구도와 설채가 위주되어짐을 볼 수 있다. 물론 이와 같은 제 경향은 동양화의 존재성에 대한 깊은 체득과 의문에서 출발하고 있음은 무시할 수 없을 것이다. 동양화이기 이전에 회화로서의 당위를 추구하려는 데서 이들의 의식이 출발하고 있어 동양화 특유의 재질성은 이미 그 의의를 벗어났거나 적어도 그 의미를 상실한 게 사실이다.

조형화와 추상화의 요소는 동양화의 인식에 새로운 변질을 촉구한 크다란 자극제가 된 것임은 주목할 사실이다.

(출전: 『공간』, 1968년 6월호)

4

이처럼 동양화의 소재와 재질에 대한 각성은 동양화의 현대화에 대한 실험 의욕으로 나타나고 있지만 다른 한편 최저한 동양화일 수 있는 표현의 한계성을 벗어나고 있음도 부정할 수 없을 것 같다. 그러나 동양화 역시 회화란 본질에 있어서 특수한 양식으로 한 지역의 고여 있는 예술이 될 수 없는 것에 오늘날 동양화의 문제의 중심이 있다. 이 같은 문제의 제기는 서구 미술의 급격한 추세에 따른 한 반작용과 영향으로서 비롯되었음을 부정할 수 없을 것 같다. 여기서 서양화 특히 추상표현주의의

동양화의 현실과 그 전망
—현대화 과정을 위한 제언

안동숙(이화여자대학교 동양화과 교수)

I. 개관

우리들과 가장 오랜 유대를 지녀왔음에도 불구하고 오히려 가장 소원한 감을 불러일으키고 있는 데에 오늘날 동양화의 문제가 심각해지는 원인이 있는 것 같다. 동양화의 부진이란 소리가 화단 일각에서 꾸준히 나오고 있음에도 아직 이렇다 할 방향 설정의 기운이 일어나고 있지 못함을 동양화가 자신들도 시인해 마지않는 사실이다.

동양화가 이처럼 시대적 낙후성을 벗어나지 못한 요인의 첫째는 동양화의 양식의 경화에서 마땅히 찾아져야 하리라 본다. 그것은 고루한 전승의 폐쇄성과 거기에서 빚어지는 일종의 형식주의를 이름이다. 생명은 약화되고 기교만 남았으며 그것을 전통이란 권화(權化)로 유기(遺棄)해온 데서 동양화의 운명적 고질은 야기된 것이라 볼 수 있다.

이 고질을 안고 있는 동양화의 재건을 위하여 많은 사람들이 진단도 하고 제 나름의 전망도 해오면서 진지하게 토의해오고 있는 바이다.

동양화의 재건을 위해선 무엇보다도 양식의 경화에서 벗어나야 하는 것이 시급한 일임은 두 말할 필요도 없다. 동양화의 재건 내지 양식 경화의 탈피 과정을 여기서는 동양화의 현대화 작업이란 명분으로 설정하여놓고 동양화의 폐쇄성의 역사적 전개와 오늘날의 상황을 진단하여볼까 한다.

동양화가 어떻게 해서 경화되어왔는가 하는 역사적 과정과 오늘날 동양화를 어떻게 보고 있는가 하는 화단의 여러 견해를 개진해봄으로써 그것의 바람직한 방향의 단서를 포착해나가는 것이 순서가 아닐까 생각한다.

II. 역사적 전개

이조 왕조 후기에 오면서 동양화의 상황이 청조 화단의 영향권 내에 있었다는 것은 주지하는 사실이다. 병자호란 이후 조정의 청에 대한 감정이 얼마간 악화되었다가 숙종에서 영, 정조 연간에 오면서 대청(對淸) 관계가 완화되고 청의 새로운 화풍이 밀려왔으니 그것이 다름 아닌 회종산수(繪宗山水)와 문인화관(文人畵觀)의 도입이다. 화격(畵格)을 앞세우는 문인(文人) 취(趣)가 압도되고 그 수요가 급증함에 따라 기교 위주의 화원(畵員) 그림은 자연 천대를 면치 못하게 되었다. 원래 고도한 심미안과 교양을 바탕으로 한 문인화와 남종산수(南宗山水)를 당시 신분, 계급이 낮은 화원들이 감당할 수 없었던 것은 자명한 사실이다.

청조에 와서 유행하게 된 문인화의 발생엔 다분히 자유인적 또는 정신적 귀족성이 내포되어 있음을 엿볼 수 있다. 명조가 쓰러지자 명조의 유신(遺臣)들과 학자들 가운데는 신흥 청조에 반항하여 강호에 묻힌 이들이 많았다. 이들

가운데는 현실에 대한 저항으로서 종신 그림을 그렸던 이가 많았다. 그 한 예로서 유명한 석도(石濤)는 명의 황족으로서 종신(終身)을 그림으로 강호를 방랑하고 살았다고 한다.

이처럼 문인화의 정신적 이면엔 현실주의를 떠난 고차원적인 현실 저항의 색채가 다분히 내재하고 있는 것이다. 이러한 고답적인 예술을 한낱 화원 같은 지식 수준은 감당하지 못했을 것을 짐작할 수 있다.

시대적 요청에 의해 비록 화원들이 문인화나 남종산수를 할 수밖에 없었다 하더라도 그것은 한낱 형식적인 그림의 범주를 벗어나지 못했을 것이라는 사실이다. 한말(韓末) 화단은 이러한 형식주의가 격심하여 동양화의 쇠운(衰運)은 마치 왕조의 운명 그것과도 비길 수 있다.

이조 왕조가 무너지고 일제의 식민지로 들어가면서 화단도 자연히 일본 화단의 영향권 내로 깊숙이 들어갈 수밖에 없었으니 동양화의 혼란은 더욱 격심해진 결과가 되었다.

선전(朝鮮美術展覽會)의 문호가 넓게 개방되면서 자연 한국인 서화가들의 대량 참여가 눈에 띄게 된다. 당시 대부분의 동양화가들이 의식적이든 무의식적이든 일본화의 영향을 받게 된 원인도 이러한 사정에 근거한다.

원래 일본은 오래 전부터 자신들의 동양화를 대화회(大和繪)란 말로 중국화에 대해 상대적으로 사용해왔다. 그러던 것이 명치(明治)에 와서 새롭게 밀려들어온 서양식 회화 양식에대한 반(反) 개념으로서 일본 고유의 회화 양식 일체를 일본화라고 명명했던 것이다. 비록 중국에서 건너간 동양화의 양식이었으나 이미 오랜 세월 동안 자신들의 감각에 맞는 독자(獨自)한 스타일을 만들어나갔던 것이다.

선전이 활발히 열리고 있을 무렵에는 이미 한말의 대가들은 거의가 타계하고 화단은 새 세대에 의해 교체되고 있을 때이니 이들 새 세대가 자연 일본화의 영향을 받았을 것이란 점은 극히 자연스런 현상으로 돌릴 수 있을 것이다. 그림은 그 시대의 수요층의 요구와 어느 정도의 시대적 미감에 연결 지워지지 않을 수 없기 때문이다.

일본화의 영향이 한국 회화사 전체를 통해 볼 때 떳떳한 것일 수는 없는 일종의 식민지 문화의 잔재라고 할 수 있으나 다른 한편으로 본다면 일본화의 영향을 통한 회화에 대한 새로운 개념의 인식은 그 나름으로 주요한 의의를 내포한 것이라 볼 수 있다.

최근 화단 일각에선 동양화라는 말 대신 한국화란 말을 쓰자는 의견이 있다. 그 주요 골자는 동양화라는 말은 일본인들이 적당히 붙인 말이기 때문에 다시 우리 것을 찾는 의미에서 새롭게 한국화란 말을 사용하자는 것이 그 골자이다.

여기서는 장황하게 한국화에 대한 논란을 펼 여유는 없다. 단 동양화가 일인들에 의해 사용되어지게 되었다는 사실을 언급하면서 그것이 회사적(繪史的)인 하나의 의미를 띠고 있다는 사실을 그냥 지나칠 수 없다는 것을 말하고자 한다.

동양화란 말은 선전에서 처음으로 사용되었다는 사실은 이미 지적한 바다. 당시 화단에선 서화(書畵)란 명칭만 있었을 뿐, 동양화란 말은 쓰지 않았다. 동양화란 말은 서양화에 대한 상대적인 개념으로서 전통적인 회화 양식을 지칭한 것이다. 왜 하필 동양화라 했을까? 자신들이 사용하는 일본화라고 하고 싶었겠으나 일본화란 양식에 맞지 않을 뿐 아니라, 3·1운동 직후의 문화 회유책으로 만든 전시(展示) 체제이고 보니 그러한 명칭은 정책상으로도 불가했을 것이다. 그러면 조선화라고 했어야 하지 않을까 하는 생각이나 그것도 역시 정책상 용납될 것 같지 않게 보인다. 한국인의 민중 의식을 은연중 북돋아주기 때문이다. 물론 그러한 요인도 있었겠으나 조선화라고 해야 할 중국화에 대한 뚜렷한 자기 스타일을 갖고 있지 못했다는 점도 있었을 것이다.

그래서 다소 애매한 명칭이었으나 서양화에 대한 상대적인 뜻에서 동양화라고 했을 것이며, 그것이 그대로 지금에까지 사용되고 있는 사정이다.

이처럼 동양화라는 명칭이 사용되기까지의 저간의 사정은 다소 애매한 점이 없지 않으나 한편으로 본다면 동양화란 명칭이 사용되면서 적어도 장르 의식이 분명해졌다는 점은 가볍게 볼 수 없을 것 같다.

동양화라는 명칭이 사용되기 전까지는 서화란 말이 통용되었다. 서화미술회(書畵美術會)니 서화협회(書畵協會)니 하는 단체나 기관명에서도 그러한 당시 사정을 읽을 수 있다.

원래 서화란 말은 서예와 회화를 통칭하는 것으로, 그것이 따로 구분 지워져 사용되지 않았다는 것은 이조 왕조 후기에 오면서 문인화의 유행에서 온 영향 내지 관습이었을 것이라 생각할 수 있다.

동양화는 오랜 예부터 서화일치(書畵一致) 사상이 유존되어왔고, 그것의 일방적인 발전이란 것을 생각하지 않았다. 서(書)가 발전하면 화(畵)도 자연 발전하고, 화가 발전하면 서도 자연적으로 발전하는 것처럼 생각해왔다. 그러한 사상이 문인화관(文人畵觀)에선 더욱 강조되어졌다. 난(蘭)을 그리는 것은 예서(隸書) 하는 거와 같다는 내용의 추사(秋史)의 말에서도 서화일치의 고도한 문인화관을 발견하게 된다.

이러한 서화일치의 사상은 고답적인 동양 예술의 한 특징으로 평가될 수 있으나 근대적인 개념으로 보아선 장르 미분화 상태를 보여주는 것이라 할 수 있다. 여기에 비해서 동양화라는 말은 우선 서예와 회화의 장르가 명백히 구획되어진 상태를 말해준다. 서화일치의 전근대적 개념에서 탈피하여 회화로서의 독자(獨自)의 길을 찾게 된 것이라 할 수 있다. 동양화가 서양화에 대한 상대적인 개념으로서 사용되었다는 것보다는 동양화가 서화의 미분화 상태에서 회화로서의

독립을 가져왔다는 데 의미를 찾을 수 있다.

한편 이 말은 이조 왕조 후기 그림의 풍조가 문인 취(趣)에만 젖어 회화로서의 본령을 지나치게 저버린 데 대한 화회(畵繪)로서의 자아 회복의 한 계기를 가져왔다는 의미도 동시에 내포한 것이다.

III. 구세대와 신세대

회화로서의 장르 의식이 뚜렷해진 것은 사실이나 일본화의 영향이란 무거운 그림자를 또 한편으론 의식치 않을 수 없다. 동양화단은 해방이 되기까지 뚜렷한 방향 설정의 기운도 일어나지 못했다고 볼 수 있다. 그 나라 동양화의 방향 설정에 대한 기운이 점차 일어나기 시작한 것은 해방 이후이다. 더 정확히 말한다면 동란(動亂) 이후라고 해야 할 것이다.

해방 이후 몇 년간의 정치적 혼란과 6·25를 통한 사회적 불안이 환도(還都)를 기해 안정을 회복할 적어도 1950년대 말경에야 그러한 움직임이 엿보이기 시작했다고 할 수 있을 것 같다. 그것은 특히 해방 이후 등장한 젊은 작가들에 의해 움터 나서 그들을 통해 추진되어졌다. 동양화에 대한 시대적 요청도 달라지고 새로운 세대에 의한 조형 해석의 감각도 달라지면서 동양화의 실험 전개도 자연 다양성을 띠지 않을 수 없게 되었다.

현재 동양화단은 구세대와 신세대로 우선 대별해볼 수 있을 것 같다. 물론 이러한 구획이 편의적인 것에 불과할 뿐이다. 왜냐하면 연령적으로 구세대에 속한 작가 중에서도 신세대에 못지않는 새로운 실험을 시도하고 있는 작가가 있는 반면, 연령적으로 신세대에 속하는 작가일지라도 구태의연한 그림을 그리는 작가가 적지 않기 때문이다. 따라서 여기서 연령상으로 신·구 세대를 구분한다는 것은 애매한 것이 되고 말 위험이 있다. 오히려 연령에 의한 구분이기보다는

의식 구조의 신·구 세대를 구획하는 것이 더욱 어울릴지 모르겠다. 이러한 사정을 감안하여 대체로 전승(傳承)의 서화 사상(書畵思想)을 고수하고 있는 부류를 통칭 구세대라 하고 동양화를 회화로 보려는 실험적 경향을 통칭 신세대라고 불러둔다.

대체로 동양화에서 이 같은 신구 세대가 뚜렷하게 구분 지워진 것은 50년대 후반에서 60년대 전반에 걸쳐서이다. 아마 동양화단에 있어 이 시기처럼 실험 정신이 왕성하게 나타난 적도 없었을 것이다. 실험의 물결이 높으면 높을수록 상대적으로 구세대의 반발 역시 심하게 마련인 것으로 여기서 빚어지는 갈등과 부작용이 때때로 화단을 암담하게 물들였던 때도 없지 않았다. 그러나 이러한 대립된 감정도 국전 동양화의 구상과 비구상 부(部)의 분리로 말미암아 비정상적인 데서 정상적인 데로, 즉 건전한 대립으로 정립하게 되었다고 볼 수 있다. 물론 구상과 비구상이 곧 구세대와 신세대가 아니란 것은 앞서도 말한 대로 하나의 의식의 구획이 중요한 것이지 단순히 양식으로 신구 세대를 구획할 수는 없을 것이기 때문이다. 여기서는 그러한 양식상의 문제보다는 의식 구조를 중점으로 하여 동양화의 상황을 살펴보고자 한다.

우선 스타일상으로 구분할 때 구상과 비구상(또는 추상)으로, 재료상으로 구분할 때 수묵파와 형색파(形色派)로 볼 수 있을 것 같다. 물론 여기서 말하는 구상과 비구상은 서구의 현대 회화 개념에서 구분하는 그러한 수준의 상태에서는 볼 수 없다. 대체로 대상을 가진 전사(轉寫) 위주를 구상으로 모으고, 대상을 가지지 않는 재료를 통한 표현 위주를 비구상으로 보는 것이다. 여기에 포함되는 구상은 대체로 3종류로 나눌 수 있을 것 같다. 첫째('첫째'의 오기―편집자), 전래의 『개자원화보(芥子園畵譜)』같은 화보식(畵譜式) 그림을 그리는 계층, 둘째, 화보식 굴레에서

다소 탈피된, 편이상('편의상'의 오기―편집자) 반(半)화보식 그림을 그리는 계층이라고 불러둔다. 세째가('셋째가'의 오기―편집자) 전래의 산수(山水)와는 전연 다른 서양화적인 전사를 시도하는 계층이다.

화보식 그림을 가장 전통적인 회화로서 말해지고 있는데 그러나 그들의 皴法('준법(皴法)'의 오기로 보임―편집자)이나 구도의 설정이 독창적인 모색이 아닌 형식의 답습이란 점에서는 오히려 안이한 사고의 연장을 보는 것밖에는 아무것도 아니다. 이른바 반(半)화보식은 화보식의 매너리즘에 비해서는 모색을 바탕으로 한 점에서 월등 깨어난 것이나 조형에 대한 주도(周到)한 의지가 빈약하게 보인다. 전래의 산수와는 전연 다른 서양화적인 전사를 시도하는 일군의 작가들은 연령적으로 젊은 층에 속하는 작가들이 대부분이다. 이들은 동양화라는 관념에 구애되지 않고 회화라는 일반적인 관념에서 그림을 그리려고 하며, 따라서 그들의 재료는 어느 지점에 가서는 동양화 재료이지만 이미 기법에 있어선 동양화의 범주를 벗어난 것이 되고 있다.

비구상(또는 추상)은 재료와 기법의 구사에서 몇 개의 층을 나누어볼 수 있다. 첫째, 포지(布地)를 최대한으로 응용하여 여백을 강조하는 경향, 둘째, 선과 여백을 융화한 수묵의 경향, 세째 재질의 표현성을 최대로 추구하려는 경향 등으로 대별해볼 수 있을 것 같다.

대개 첫째의 경향인 여백 위주는 일종의 동양적 사고의 고답성이라고 할 수 있는 선미(禪味)와 금욕주의를 바탕으로 한 것이라 볼 수 있다. 포지를 최대로 살려 그려지지 않은 데서 오히려 충만히 그려진 상태를 기대할 수 있다는 무(無)와 유(有)의 극적인 반전을 암시하고 있다. 노자(老子)에도 무(無)는 유(有)에 통한다는 말이 있다. 비어 있는 것은 곧 꽉 차 있는 것과 같다는 말은 동양적 사고 방법의 절정감을 나타내는 것으로 볼 수 있다.

서구인들의 작품에서도 종종 이런 여백 위주의 작품을 대할 때가 있다. 일찌기 미국의 작가 레인하르드는 적색과 청색과 흑색으로만 칠해진 각각 세 개의 작품을 발표한 적이 있다. 전 화면이 빨갛게만 칠해진 상태의 그림과 또 파랗게만 칠해진 그림, 까맣게 칠해진 그림들이었다. 이 작품들은 보는 사람으로 하여금 심한 풍격을 안겨주었다. 이 레인하르드의 작품에서 우리는 꽉 차 있는 것은 텅 비어 있는 것, 반대로 텅 비어 있는 것은 꽉 차 있는 상태란 동양적 사상의 일면을 만나게 된다. 무수하게 칠해진 화면은 그것이 빈틈없이 거의 완전하게 칠해짐으로써 오히려 아무것도 없는, 텅 빈 것이 될 수 있다는 사실은 마치 표현의 크라이막스에 가서는 아무것도 없는 빈공 상태가 된다는 점, 동양화의 사고와 아주 유사하다. 이야기가 잠시 옆으로 흘렀지만, 여백을 위주로 하는 경향은 대체로 이러한 사고를 바탕으로 깔고 있다고 볼 수 있다.

선과 여백을 융화한 경향은 문인수묵화에서 그 맥락을 찾을 수 있을 것 같다. 문인화의 대상이 되어왔던 사군자는 곧 선과 여백을 융화한 양식의 예술이다. 그것이 사군자란 대상을 벗어나게 되면 선과 여백이란 순수한 추상성으로 남아날 수 있게 된다. 대부분 선과 여백을 다루는 경향은 묵색과 포지와의 긴장을 극도로 살리려는 것을 주력하고 있다. 임리(淋漓)한 묵색의 고답한 표현성을 추구하기 위해선 선과 여백의 적절한 융화에서 기할 수 있다.

재질의 표현성을 최대로 추구하려는 경향은 때로는 과감한 표현의 열기와 재질의 자유로운 선택 때문에 동양화의 개념을 가장 많이 벗어나고 있는 경향이기도 하다. 여기서 재질이란 말은 동양화가 써왔던 수묵과 동양화 재래의 채색은 물론 그러한 채색에 머무르지 않고 때로는 서양화에서 사용되는 재료를 대담하게 혼합 사용하고 있음을 가리킨다. 이와 같은 재료의

해방과 표현의 자유가 동양화라는 관념을 벗어 그 작가로 하여금 회화란 명칭에 만족하게 해버린다. 이러한 경향의 대부분의 작가들이 지금에 와서 동양화와 서양화를 애써 구분할 필요가 어디 있는가? 내가 그리는 것은 동양화도 서양화도 아닌 오직 회화일 뿐이다란 경향을 가져오고 있다. 그들은 동양화니 서양화니 하는 장르 구화('구획'의 오기로 보임—편집자)보다 회화라는 가능성에 전적으로 자신을 갖고 있는 인상을 주고 있음이 분명하다. 이러한 생각을 일부에서는 위험시하고 있으나 어떤 의미에서 본다면 서화란 개념에서 동양화로, 그리고 다시 동양화에서 회화란 개념으로의 진전에서 오히려 동양화가 오랫동안 지녀온 유물성을 탈피해가고 있는 과정을 읽을 수 있지 않을까 본다.

IV. 비구상의 문제

현재 동양화단의 여러 경향을 구상과 비구상이라는 스타일상에서와 수묵과 채색이라는 재료상에서 대략 살펴보았다. 이제 여기에선 구상 경향을 제외한 동양화의 실험적 경향으로 볼 수 있는 비구상의 문제로 압축해 들어가서 좀 더 구체적으로 언급해볼까 한다.

동양화에서 구상과 비구상이란 말이 사용되어지기 시작한 것도 오래지 않다. 20회 국전에서 단행된 기구 개혁에서 동양화가 구상부와 비구상부로 나누어 전시되게 된 것을 참작한다면, 동양화에서 구상, 비구상의 문제는 오히려 극히 근래에 활발한 문제를 제기하고 있지 않나 생각된다. 물론 국전에서 동양화가 구상과 비구상으로 나뉘기 훨씬 전부터 양식상의 뚜렷한 대립을 보여준 것임은 사실이나 국전이란 아카데미즘의 온실에서 그것이 인정되었다는 것은 화단에선 일반화되었다는 추세를 시사해주고 있다.

동양화가 구상이니 추상이니 하는 말을 사용하게 된 데에는 1957년 전후부터 밀려들어온 서구의 조형 이념의 영향을 들 수 있다. 57년경에 도입되기 시작한 새로운 조형 이념, 즉 앵돈르멜('앵포르멜'의 오기로 보임―편집자)이니 액션페인팅이니 하는 전후에 등장한 추상 이념이 삽시간에 화단을 풍미하게 되자 동양화의 젊은 세대들도 이러한 추상 이념에 공감하게 되고 그러한 추상의 이념 속에서 오랫동안 동양화가 잃어버렸던 여운과 생동의 미학을 발견할 수 있게 되었다. 그것이 동양화에서 쉽사리 수묵 위주의 비구상으로 내닫게 한 요인이 아니었던가 생각된다.

영국의 비평가 허버어트 리이드 경도 일찍이 액션페인팅 계열의 작품 가운데, 남제(南齊)의 사혁(謝赫)이 주장하였던 육법(六法) 중의 기운생동이 강하게 내포되어 있다고 지적한 바 있다. 동양의 수묵화와 액션페인팅은 리이드 경도 지적한 대로 많은 정신적인 공통점을 내포하고 있다. 따라서 서양화단에서 추상예술이 고조될 무렵인 60년대부터 동양화단에서도 추상적인 경향의 실험이 시도되기 시작했다는 것을 따지고 보면 결코 우연만은 아닌 것 같다. 수묵 계통의 재질 실험에 먼저 앞장선 묵림회가 60년에 창립을 보았고 62년경엔 국전에서도 추상적인 작품이 등장하기 시작했다. 그리고 구상과 추상의 작가 구분이 점차 명확해졌다. 자연히 추상의 새 세대가 불어나가고 그 세력이 구상과의 균형을 유지하게 되면서 국전 구상, 비구상의 분리란 귀결이 오지 않았나 여겨진다.

이러한 분리가 공공연히 인정을 받게 되었다는 저간의 사정엔 이미 오랫동안 많은 비구상 계열의 작가들에 의한 꾸준한 시도의 연장이 있었다는 점을 무시할 수 없다. 그럼에도 불구하고 아직도 비구상 또는 추상이라면, 더구나 동양화에서 비구상이라면 공연히 백안시하는 일반적인 풍조가 없지 않으며, 화단 일각에서도 추상 불신임의 경향은 꾸준히 지속되고 있는 형편이다.

서양화에서 추상도 그렇지만 동양화에서 추상이라고 하면 구상을 할 줄 모르기 때문에 추상을 한다는 생각이 더욱 더 지배적이다. 오랜 세월을 예도(藝道)에 젖어온 노대가(老大家)들도 서슴없이 추상도 그림이냐, 구상을 할 실력이 없으니 추상을 그리는 것이 아니냐 하는 류의 발언을 하는 것을 들을 수 있다. 물론 그러한 발언도 때로는 타당성을 지닐지, 모른다. 추상을 예술로 보지 않으려는 작가들이나 미학자들이 아직도 있으며 실지로 구상을 할 실력이 없는 무자각한 일부 작가들이 아무렇게나 흩뿌려놓고 추상이라고 버젓이 내세우는 사례가 없지 않기 때문이다. 그러나 적어도 그것을 일반화한 통념으로 받아들인다는 데는 그 전가의 의식 수준이 문제가 되지 않을 수 없다. 물론 이러한 의식 수준은 일부 노대가에게서만이 아니라, 일반에서도 찾을 수 있다.

우리는 비평가에게서나 지상(紙上)에서 구상을 벗어나지 못한 추상이란 말을 자주 대하게 된다. 거저 무심히 흘려버릴 수 있는 말이다. 그러나 우리가 이 말을 곰곰이 해석해볼 때, 이 말 속에 내포된 우리나라 미술의 엄청난 후진성에는 잠시 당혹하지 않을 수 없게 된다. 구상을 벗어나지 못한 추상이라 할 경우 추상은 구상을 통해서만, 다시 말하면 구상의 과정을 통해서만 도달할 수 있다는 의미가 된다.

흔히 미술학교에선 철저한 구상을 거쳐야만 추상에 도달할 수 있다고 가르친다. 교육 과정에선 그러한 방법이 타당한 것일지라도 반드시 그러한 방법만에 의해서 추상에 도달된다고는 말할 수 없다. 우리는 고전적인 예로서 몽드리앙과 칸딘스키를 들어 생각해볼 수 있다. 유명한 몽드리앙의 추상화 과정을 나타낸 ⟨나무⟩란 제목의 작품을 먼저 떠올려보자. 이 작품은 하늘에 무수한

가지를 드리우고 있는 고목(古木)으로, 처음은 대상에 충실한 임모(臨模)를 기하고 있다. 그것이 다음 단계에 가서는 나무 가지들이 선의 작용으로 변모되어가는 반(半)추상적인 형태로 나타난다. 이러한 나무 가지의 선은 점차 다음 단계로 나아갈수록 어떤 질서를 유지한 선의 구성으로 화(化)해져 간다. 종내는 나무의 형상은 찾아볼 수 없고 다만 질서를 가진 선의 컴퍼지션만이 남게 된다. 이 작품 과정은 추상화의 과정으로서 자주 인용되고 있다.

몽드리앙과 대조적으로 칸딘스키의 예를 들어보자. 칸딘스키는 1910년 아마 최초의 추상화라고 할 수 있는 수채화를 남기고 있다. 이 작품은 전연 어떤 대상을 거치지 않은 순연한 원색과 자유분방한 터치로써 구사된 일종의 내면의 기록이라고 할 수 있는 그림이다. 어떤 구체적인 대상성을 점차로 벗어나는 과정이 아니라, 처음부터 대상성을 띠지 않는 순수한 터치와 채색의 반점에 의해 이루어진 세계이다.

오늘날 추상예술은 오히려 이와 같은 순수한 회화성에서 그 적극적인 모습을 찾을 수 있지 않는가 생각된다. 추상이 되기 위해선 일정한 구상의 세계를 거쳐야 한다는 일종의 어떤 굴레 속에서 추상을 보려는 생각은 대단히 위험한 것이다. 구상의 과정을 통해서만 추상이 이루어질 수 있다는 타성은 어떻게 보면 지독한 후진적 사고의 일면을 말해주는 것밖에 되지 않는다. 이러한 사고방식이 만연되어 있기 때문에 동양화의 실험은 어떤 일정한 테두리 속에서 벗어나지 못하고 있는 인상을 줄 때가 있다. 실험적인 경향의 작가군 속에서도 때때로 이러한 테두리 속에서 자기 작업을 한정해버리고 있는 사례가 적지 않다는 점이다.

추상화가는 꼭 추상만 해야 하고 구상화가는 꼭 구상 속에서만 자신의 표현을 추구하지 않으면 안 된다는, 이른바 양식의 굴레 속에 자신을 가둠으로써 참다운 조형성 추구란 실험의 과정에서 나타나는 양식의 탈피를 감당하지 못하고 있다는 말이다.

이론을 전제하여놓고 작가가 여기에 맞게 그림을 그린다는 것은 조형에 대한 사고방식의 심한 후진성이란 것을 강조하지 않을 수 없다. 작가가 양식상에서 추상을 하든 구상을 하든, 또 재료 구사에서 수묵을 중점으로 하든 채색을 위주로 하든, 그 작가만이 가진 예술성이 객관성을 가지고 존재될 수 있는가 없는가가 문제이지 그 작가의 스타일이나 재료가 그 작가를 결정짓는 최종적 요인은 결코 될 수 없다는 점이다.

오늘날 실험적인 경향의 동양화가들을 볼 때 한 말로 대단히 조심스러운, 그래서 때로는 나약하게까지 보이는 경향이 지배적이라고 함도 전혀 이러한 사정에 근거한다고 볼 수 있다. 어떻게 보면 이것은 동양화가 지닌 숙명적인 한계성이라고도 설명되어질 수 있으리라. 다름 아닌 동양화가 지닌 특유의 재질성, 이 재질이 다른 회화 장르에 비해 자신을 내세울 수 있는 뚜렷한 요체이간 하나 표현 재료 구사가 자유분방한 서양화에 비한다면 너무나 빈약하게 보인다는 사실이다. 실상 대부분의 동양화가들의 고민은 여기에 있는지도 모른다. 어떻게 하면 동양화란 재질을 벗어나지 않으면서 동양화가 나갈 수 있는 표현의 새로운 모색점을 찾을 수 있을 것인가 하는 점에 고민하고 있는 바이다.

동양화의 현대화 과정은 재질 실험을 통해서 가능하다는 생각이 잠재되어 있으면서도 실상 작가들 자신은 동양화라는 일정의 재질의 절대성을 과시하는 경향이 없지 않다.

V. 제언

화선지 위의 수묵이 갖는 우연적인 효과만을

추구하는 것으로 실험의 한계를 규정 지워버린다는 것은 어떤 의미로 본다면 실험이 일단 끝나고 양식상의 만네리즘으로 빠져가고 있는 상태라고 볼 수 있는 것이다. 이러한 의식 과정을 깨닫고 있지 못하다면 실험이란 말도 공연한 도로(徒勞)로 간주되어질 뿐일 것이다.

실험에 부합되는 의식 구조의 형성이 있어야 하고, 반대로 의식 구조에 어울리는 실험을 펴나가야 한다는 점을 강조하고 싶다. 이때 실험이라고 하는 말은 내가 간주하기엔 작품 속에 회화성만 있다면 그것이 어떤 형태로 나타나도 무방하지 않을까 본다.

동·서양화의 장르 구획의 탈피나 더 나아가서 회화의 한계까지를 모호하게 해버리는 강렬한 실험이라고 할지라도 거기에 참다운 조형성만 존재한다면 그것으로도 실험의 의의는 있는 것으로 본다. 동양화나 서양화가 되기 전에 하나의 회화가 되어야 하며 회화가 되기 이전에 거기 예술성이 깃들여 있어야 한다.

실험 과정에 있어서 미리 동양화라는 구속을 설정하지 말라는 이야기다. 이러한 구속의 설정은 오히려 실험 과정에서의 진취성을 저해할 뿐이란 것이다. 따라서 오늘날 동양화의 실험은 전연 새로운 각도에서 보지 않으면 안 된다는 이유도 여기에 있다.

수묵과 화선지란 재료에 국한할 필요는 없다. 모필과 광(鑛)·식물성 안료란 전래의 채색만을 고집할 필요도 물론 없어야 한다. 동양화 고유의 화론을 전제해놓고 할 필요는 더더구나 없어야 한다. 역설적으로 들릴지 모르나 동양화의 참 모습을 찾기 위해서는 지금까지의 관념을 일단 털어버릴 필요가 있다는 말이다.

한국인은 세계 어디에 갔다('갗다'의 오기―편집자) 놓아도 한국인이다. 그가 양복을 입고 양식을 먹고 양식 주택에 산다 해도 역시 한국인이다. 동양인 그는 서양의 어느 지역에 갔다('갗다'의 오기―편집자 주) 놓아도 필경은 동양인일 수밖에 없는 것이다. 진정한 의미에서의 동양화가는 그의 작품이 어떠한 표현 양식을 빌리더라도 그 속에 내재하고 있는 예술성을 버리지 않는 한, 동양적 조형 정신에서 떠날 수 없는 것이 아니겠는가.

그가 동양적이란 형식의 굴레에서 일단 벗어나 다양한 실험을 거치는 가운데서 오히려 그가 갖고 있는 잠재된 동양 정신의 진정한 발현을 기할 수 있지 않을까. 많은 실험을 거치는 가운데 참다운 동양적인 것이 무엇인가 하는 것을 발견하게 될 때, 그것은 처음부터 동양적 굴레 속에서 찾아온 동양과는 다른 차원의 즉 세계 속에 존재하는 동양의 발견이 될 것이다.

새로운 각도에서 적극적인 실험 과정을 거친 연후에야 동양화가 나가야 할 진정한 방향이 잡히지 않겠는가 하는 말이다. 이 점은 마치 1차 대전 직후 조형에 대한 적극적인 실험의 극단이 다다이즘이란 파괴적인 각도에서 추진됨으로써 오히려 그 이후 조형의 눈부신 전개가 약속되었다는 사실을 상기한다면, 결코 이러한 나의 제언도 허무맹랑한 것은 아닐 것이다.

〈露山 李殷相先生 古稀記念 民族文化論叢 轉記〉

(출전:『채연』2호, 1974년)

동양화에 있어서 추상성 문제

송수남(홍익대학교 미술대학 조교수·동양화)

I

국전에서 동양화의 비구상부가 독립하면서 동양화의 비구상 또는 추상의 문제가 많은 사람들의 관심사가 되었으며, 더러 식자층에 회자되고 있는 터이다. 유독 동양화의 비구상 문제가 거론되고 시비의 대상으로 등장하는 데에 그럴 만한 그 나름의 소이가 없지도 않다고 하겠다. 비구상부가 신설되면서 미술계의 반응은 다음 셋으로 압축시켜볼 수 있을 것 같다. 첫째는 아직도 동양화의 비구상부를 신설한다는 것은 시기상조란 것이고, 둘째는 동양화 비구상부를 설치하므로서 오히려 이 분야의 발전의 계기를 마련하여 보다 적극적인 가능성을 쟁취한다는 것이고, 셋째는 동양화에서의 비구상 내지 추상이란 자체가 이만저만한 넌센스가 아니며, 그것은 마땅히 재론의 여지가 없다는 것이다.

이 세 가지의 의견을 다시 검토하면, 첫째가 조심스러운 기대를 내세우는 소극적인 긍정론이고, 두 번째가 적극성을 띤 긍정론이며, 세 번째가 회의론 내지 부정론이라 할 수 있다.

현대 동양화의 비구상 문제는 비단 최근에 와서 제기된 것은 아니라고 본다. 좀 더 구체적인 조사에 따른다면 적어도 50년대로 거슬러 올라가지 않을까 한다. 동양화의 비구상 계통의 그림이 등장한 것이 50년대로 볼 수 있기 때문이다. 그런데 그것이 최근에 와서야 논의의 대상이 되고 있는 것은 국전에서의 독립을 통해 하나의 경향으로서 공식적으로 인정을 얻었다는 데서 연유하는 것 같다. 따라서 초점은 자연, 동양화 비구상이 하나의 경향으로서 독립할 수 있는 것인가에 있다고 보겠다.

서양화나 조각이 구상, 비구상으로 분리되는 데에는 경향 자체를 가지고 논의는 없었던 것 같다. 주로 국전 기구를 분산시킨다는 체제의 문제에 대해 논의가 있었던 것으로 기억한다. 그런데 유독 동양화만은 그 존재 자체에 대한 문제가 제기되었다. 여기에 동양화가 처한 문제의 심각성이 있지 않나 본다.

국전에서 동양화의 비구상부를 신설했을 때에는 서양화나 조각의 구상, 비구상 분리에 준거한 듯하다. 그것은 체제상으로 보아 당연한 분리처럼 보인다. 그러나 이러한 체제를 떠나서 더 본질적인 입장에서, 과연 동양화를 구상, 비구상으로 간단히 구획할 수 있는가를 먼저 상정해놓고 볼 때, 그것은 결코 간단한 문제가 아닌 것 같다.

따라서 여기에는 주로 동양화의 본질적인 측면에서 구상, 비구상 분리를 논의의 대상으로 잡을까 한다.

II

우선 동양화에서 비구상 경향이 언제부터 나오기 시작했는가부터 생각해볼 필요가 있는 것 같다. 누가 먼저 비구상 경향을 시도했는가 하는 문제는 그렇게 중요한 것은 아니다. 누가 우수한 비구상 경향의 작품을 남겼느냐 하는 것이 더욱 중요하다. 그러나 여기서 구체적으로 이를 제시할 계제는 아닌 것 같다. 미술사가나 비평가들이 그들의 연구 대상으로 그것을 제기하여야 할 성질이기 때문이다. 단지 여기서는 언제쯤 비구상 경향이

등장되고 또 어떤 양상으로 전개되었는가를 나 나름대로 개괄해보는 데 그치려고 한다.

국전에서의 구상, 비구상 분리가 서양화에 준거한 듯, 역시 서양화에서의 비구상 또는 추상이란 말이 등장한 것도 서양화에 의한 것임은 사실이다. 그러니까 동양화 내의 구상, 비구상적 경향이 처음부터 있어온 것이 아니라 서양화의 그것에서 차용해온 것이라 할 수 있다. 따라서 서양화의 구상, 비구상의 분리의 모델은 서양화의 그것이고 항상 그것을 의식하고 있음을 엿볼 수 있다.

이렇게 되면 자연히 서양화의 구상, 비구상 분리의 사정에서 소급해서 검토해보아야 한다는 결론이 된다.

우리나라에서 비구상이란 말이 경향으로 등장하게 된 것은 50년대 말이라고 할 수 있을 것 같다. 물론 전전(戰前)(2차 대전 전)부터 추상운동은 일본의 현대미술 속에 일어났고, 이 운동에 몇몇 선각적인 한국의 젊은 작가들이 포함되어 있지 않은 것은 아니며, 또 이들에 의해 해방 후 50년대까지의 활동도 결코 과소평가해서는 안 된다. 그러나 구상에 대한 뚜렷한 세력으로써 화단에 부상하기 시작한 것은 57년 전후해서의 젊은 추상화가들에 의하고 있음은 주지의 사실이다. 뚜렷한 세력으로 등장되었다는 것은 60년대로 넘어오면서, 이른바 구상, 추상 논쟁이란, 이미 다른 선진 국가에서 거친 과정의 전철을 밟으면서 확인되고 있다. 또 이러한 논쟁의 귀결이 추상의 승리란 점에서도 저쪽과 사정이 같다. 따라서 60년대의 한국 현대미술의 주류라고 하면 단연 추상을 생각할 수밖에 없다.

그리고 이 추상은 전후의 추상표현주의로 대변되는 서정적, 정감적 추상이었다.

미술은 그 시대의 정신이라고 할 수 있는 미의식을 지니고 있기 때문에, 어떤 뜻으로나 한 시대정신 내지 대변이라고 할 수 있다. 전후

추상표현주의 역시 시대의 정신으로서의 기록이라는 점에서는 의의가 없을 것 같다. 따라서 추상표현적 경향은 회화에 국한된 것이 아니라 조각, 디자인, 기타의 미술 영역에도 짙게 표출되고 있음을 발견한다.

적어도 그것은 표현을 통한 한 시대의 기록이란 점에서, 장르를 초월한 예술가들의 공통의 언어로서 등장될 수 있었기 때문이다. 한 시대의 진실한 증인이 되고자 하는 젊은 예술가들의 경우는 동양화 분야에서도 결코 예외일 수 없다. 현대를 살아가는 데는 서양화나 조각 등과 똑같은 입장에 놓여 있기 때문이다.

동양화 분야에서 비구상 또는 추상 경향의 새로운 시도가 나타나기 시작한 것은, 따라서 이러한 시대적 사정을 감안할 때 너무나 자연스럽고 정당한 사실로 인정받을 수밖에 없다. 처음에는 몇몇 개인적인 실험이 있었고 그것이 60년대에 들어와서는 집단적 규모로서도 등장하기에 이르렀다.

운보, 우향, 고암, 권영우, 남천 등의 실험과 묵림회의 활동이 그것이다. 물론 이들의 실험과 그 이념의 질은 서로 상이한 점도 없지 않으나, 동양화에서 구체적인 영상을 배제시키고 내면적인 정신의 기록을 표현한다는 점에 있어서는 서로 공통되어 있었다고 할 수 있겠다.

그러나 이들의 실험은 동양화에서 출발하고 있긴 하나, 이미 서양화의 비구상 경향의 표현주의를 공통된 국제 조형 언어로서 받아들이고 있음을 발견할 수 있다. 다시 말하자면 동양화 속에 잠재되어 있는 추상성이란 광맥은 캐 들어가지 않고, 단순히 시대적 표현 언어로서의 틀에 편승해버리고 있다는 것이다. 따라서 동양화의 추상은, 동양화이기 전에 국제 공통의 언어가 되고 있다는 점이다. 굳이 동양화 비구상이란 말이 성립할 하등의 이유를 발견할 수 없게 한다. 따라서 서양화 비구상이나 동양화 비구상은 굳이 분리시킬

필요가 없으며, 그러한 분리를 뒷받침할 만한 근거가 극히 빈약하다.

이러한 관점에서 본다면 동양화의 구상, 비구상 분리란 하나의 넌센스에 지나지 않는다는 회의론 내지 부정론이 가장 설득력을 지닌 것이 아닌가 싶다. 그러나 한편, 동양화가 서양화의 양식적 분리에 편승하지 않고, 서양화 속에 잠재되어 있는 추상성이란 광맥을 발굴하여 서양화 비구상과는 다른 정신의 질로서 어떤 가능성을 발견해가야 하지 않을까 하는 기대를 지울 수는 없다.

이러한 측면에서 동양화의 추상성을 동양인의 사상과 예술의 유산을 통해서 발굴해나가기로 하겠다.

[……]

IV

회화는 언제나 추상적이라는 말이 있다. 아무리 현실적인 것을 화면에 잘 표현했다고 해도 그것은 현실적인 사물 그 자체는 될 수 없다. 벌써 3차원적인 사물을 2차원의 화면에 옮긴다는 자체가 하나의 추상이라고 할 수 있기 때문에 화면에 남아 있는 것은 일정한 양의 안료와 캔버스 천뿐이다.

일찍이 서구 추상회화의 선구자들이 이러한 사실을 발견하고, 추상예술을 구체(具體)예술이라고 부르기를 자처하고 있다. 즉, 이들의 이론에 따르면 대상을 화면에 재현하는 사실주의 방법이 추상이고 자신들의 작품은 구체적이란 것이다. 대상을 아무리 화면에 잘 재현해놓아도 실재하는 대상이 될 수 없고, 결과적으로 실재물처럼 보이게 하는 가상에 지나지 않으니까 그것이야말로 애매한 의미의 추상이고, 자신들의 작품은 처음부터 구체적인 대상을 갖지 않고, 선, 면, 색과 같은 것이 구체적으로 남아나는

것이기 때문에 막연하다는 의미의 '추상'이란 말을 붙일 수 없다는 것이다.

이러한 주장들은 이미 동양화 쪽에서는 벌써부터 터득한 사실들이다. 동양화에서는 대상을 그린다는 자체의 작업을 서구인들처럼 고도로 사실적인 방법으로 재현하지 않고, 추상적인 작업으로 간주하고 있었다는 것이다. 그러니까 대상을 충실히 재현하려고 하지 않았다. 말하자면 동양화는 이러한 관념 위에서 고도의 추상성을 발휘한 것이다.

하나의 나뭇가지를 그릴 때도, 하나의 산석(山石)을 표현할 때도, 그것은 자연 대상 그 자체에 충실히 얽매이지 않았다. 따라서 준법(皴法)이란 동양 특유의 방법이 발전하게 된 동기가 여기에 있다. 준법 자체에 작가의 정신과 개성을 찾았다는 것은 곧 작가의 정신의 점획으로서 텃치(皴)를 어떠한 것보다 높은 위치에 두었다는 것을 말한다.

남화적 정신과 수묵이 동양화의 주류를 형성하게끔 된 소이도 역시 동양 정신의 반영이라고 볼 수 있다. 묵에는 오채(五彩)가 있다고 해서 하나의 색채의 톤을 통해 여러 가지 색을 유출해낼 수 있다는 것은 고도의 추상이 아닐 수 없다. 동양의 추상 정신은 하나의 선이 명암을 표현한다는 말 속에서도 발견하게 된다.

선 자체가 커다란 의미를 지니지 못하며, 면과 면의 접합에서 생기는 것이 선이라고 하는 서구적인 관념에 비해, 동양화는 선 자체가 많은 것을 의미하고 있으며, 이런 점에서 동양 예술이 서구 예술에 비해 얼마만한 추상성을 내포하고 있는가를 충분히 터득할 수 있다.

따라서 같은 대상을 묘출(描出)한다고 해도 서양화와 동양화를 비교해볼 때, 동양화가 더욱 짙은 추상성을 내포하고 있음을 발견하게 된다. 대상 자체의 의미도 동양과 서양은 엄격히 달라진다. 이런 측면에서 본다면 서구 미술이

20세기에 들어와 비로서 추상예술과 그 의미를 확인하게 되었으며, 동양 미술은 이미 오래 전부터 추상성을 내포하면서 발전되어왔다고 말할 수 있다.

그렇다면 60년대 이후 등장한 동양화의 비구상 경향은 이 시대 서양의 추상적 양식의 급격한 도입으로 미루어보아, 동양 예술 자체에서 추출되고 개화된 양식이라기보다는 서구 예술의 풍미에 따른 일시적 호기심이나 그 자극에서 생겨난 것이라고 볼 수 있겠다. 이구열도 이 점에 대해 그의 『한국근대미술논고(近代美術論考)』 가운데서 다음과 같이 피력해주고 있다.

[……]

위에 든 책 속에서도 동양화 비구상이 액션페인팅이나 앙포르멜 같은 표현적인 추상에 자극되어 태어난 경향이라고 할 수 있으며 엄격히 말하면 동양적 정신에 서구적 양식을 가미한 것이 아니라 그 반대의 경우인 즉 서구적 정신을 동양적 양식으로 옮겨놓은 결과가 되었다는 뜻이다. 재료와 표현 매체가 다를 뿐 표현된 결과는 서양화 비구상에 지나지 않는다는 결론에 이른다. 오늘날 동양화 비구상의 문제는 여기에 입각해서 근본적인 논의가 필요하다.

V

서구의 새로운 추상인 액션페인팅이나 앙포르멜이 들어오면서부터 자극을 받아 개화된 동양화 비구상 경향은 자연히 그러한 서구적 양식의 추이에 따랐다고 볼 수가 있다. 이런 점에서, 동양화의 일부 작가들이 자신의 작품을 굳이 동양화니 서양화로 구분하지 않고 그저 회화라고 부르고 싶다는 주장은 가장 솔직한 것이라고 볼 수 있겠다. 적어도 이들은 추상이라는 서구적인 새 양식의 미술 내지

그 정신의 선례를 받고 있는 한 굳이 동양화니 서양화니 하는 구분이 어색하다는 것을 절감하고 있기 때문이다. 현재 동양화 비구성이라는 말 자체가 넌센스라고 보는 견해 역시 이와 다를 바 없다. 동양화와 서양화가 되기 이전에 회화이어야 한다는 주장은 현대예술의 성격을 가장 단면적으로 보여준 표현이 되겠다. 말하자면 장르의 구획을 초극한 종합주의적 성격이 현대미술의 한 특성이라고 볼 수 있기 때문이다.

우리는 이러한 현대미술의 종합적 특성을 굳이 부정하거나 기피하려고는 않으나, 역시 종합으로 향하는 그 출발점이 문제가 되겠으며, 그것의 중요성이 논의되어야 하겠다는 것이다. 바꾸어 말하면, 서구적 추상에 편승해서 종합적 경향으로 갈 것이 아니라, 동양적 정신과 표현의 개화를 통해 자연스럽게 종합의 방향에 접근해야 되겠다는 주장이다. 왜냐하면 미술은 어떠한 종합의 경지에 이르러도 역시 내재하는 인자는 그 작가의 개성과 그 개성을 이루어주는 보다 큰 집단적 개성이 있기 때문이다.

즉 동양인이 그리는 추상과 서양인이 그리는 추상이, 그들이 지니고 있는 역사성이라든가 개별성에 따라 다를 뿐만이 아니라, 일본인이 그리는 추상과 한국인이 그리는 추상 역시 그들의 역사적 환경, 지역적 특수성이 작용된 하나의 정신의 종합체로 인해서 달라져야 한다는 것이다. 아마도 이러한 질을 서로 달리하는 특성이 없는 종합이라면 그것은 무의미한 혼란에 불과할 것이다.

지금 우리에게는 동양화가 지니고 있는 표현적 특질을 통해 한국적인 조형 언어의 형성에 이르러야 한다. 이른바 그것이 종합으로의 길이고, 그때에야만 비로소 올바른 종합에 도달할 수 있다고 본다.

여기서 필연적으로 동양화가 지닌 표현적 특성을 현대적인 각도에서 추출해내고 연마시켜

나아가야 한다는 과제가 주어지게 된다. 물론 이러한 문제는 각자 개인의 노력을 통해 어느 정도나마 표출되어지고 있긴 하나 좀 더 다양하고 기술적인 개발과 실현이 따라야 하지 않을까 본다.

현재 동양화 비구상이 처해 있는 표현의 한계가 무엇이며, 그것을 어떻게 처리하고 극복하느냐가 가장 선결적인 문제라고 보겠다. 이 문제가 어느 정도 결론을 얻는다면 그것을 바탕으로 새로운 비전이 제시될 수 있을 것이다. 그러한 점을 가정하고 오늘날 동양화 비구상이 처한 표현상의 문제점들을 언급해보려 한다.

VI

동양화 비구상 경향의 작가들이나 서양화 비구상 작가들이나 심지어 일반 대중으로부터까지 흔히 동양화가 서양화에 비해 그 표현성이 나약하다는 말을 듣게 된다. 특히 추상표현주의의 강렬한 표현 언어에 견주어, 동서양 비구상은 너무나 미약하다는 것이다. 다시 말하면, 유화의 안료가 갖는 강렬한 원색도와 끈적끈적한 마티에르의 구사는, 화선지 위에 묵으로서 처리되는 동양화에 비해 그 표현적 전달이 훨씬 강하다는 말이기도 하다. 우선 재료상의 차이에서 오는 느낌은 부정할 수 없는 것이다. 그러나 어떻게 그것을 같은 선에 올려놓고 비교할 수 있는가. 유화는 유화가 가지고 있는 안료의 특성이 있고, 묵화는 묵이란 안료가 가지는 특성이 따로 있다. 그것은 전혀 같은 선에서 비교할 수 없는 것이다. 그리고 유화의 표현적 효과에 비교해서 묵화의 표현성이 우위되어야 하는가의 그 자체가 못마땅하고 논리에도 어긋나는 일이라 본다.

이와 같이 서양화의 특성에 기준을 두고 동일선상에서 비교하려고 하기 때문에 자연 동양화 비구상이 서양화 비구상을 모방하려는 경향을 촉진시킬 수밖에 없다. 이 말은 동양화가 지니는 재료의 특이성을 개발하고 발전시키려는 요소를 저지하고 동양화 재료를 유화 재료에 닮게 하려는 기형적인 사고에 빠지게 하는 결과를 가지고 오게 한다는 뜻이다.

어떻게 하면 서양화보다 더 강한 표현 효과를 낼 수 있는가 하는 고민이나 이를 위한 시도는 이러한 오류에서 빚어진 결과이다.

이물질(異物質)을 부착시키는 즉 빠삐에 꼬레의 수법을 도입하는 경우나, 숫제 동양화 안료 대신 유화성 안료를 대담하게 도입하거나, 화선지 대신 캔버스를 사용하는 사례 등은 엄격히 말해서 이와 같은 서양화의 재료와 그 표현적 강도에 대한 콤플렉스에서 빚어진 결과라고 볼 수 있다. 그럼으로 해서 동양화 자체의 고유성은 완전히 탈락되고 그저 회화로서 말하게 되는 소이연(所以然)에 이르게 된다. 그렇다면 굳이 동양화 비구상이란 명분을 찾아야 할 필연성과 당위성이 문제가 된다.

동양화 재료가 가지는 특성, 그것이 보여주는 깊고 신비한 공간의 감도(感度)는 서구식 재료에 의해서는 그 표현이 불가능한 것이다. 번지면서 스며들고 무한히 확대되면서도 긴장하게 수축하는 공간의 변화와 운필의 다양한 구사가 가지는 맛은 서양화로서는 거의 불가능한 표현 영역이다. 그것은 서양화가 주는 일시적 강도나 자극과는 비교할 수 없는 깊은 정신적인 경도(傾倒)로서만 이해되어지는 예술이다. 동양화를 선(禪)에다 비유하는 요인도, 궁극의 경지가 선의 경지와 동일하게 보기 때문이다.

그러나 전래적인 재료의 관념인 화선지와 묵만을 고집하라는 뜻은 아니다. 당연히 동양화의 재료도 개발되어야 하고 작자의 자유로운 정신의 발현으로서, 그 재료는 다양하게 선택되고 구사되어야 함은 재언할 필요조차 없다. 그러나 동양화의 재료를 개발한다고 해서 바로 서양화가 개발한 재료를 도입하라는 말은 아니다.

불가피한 도입은 있을 수 있을 것이다. 또 동양화 비구상이라는 전제를 타파한다면, 굳이 재료의 한계를 설정할 필요도 애초에 없는 문제이다.

여기서 강조하고 싶은 것은 동양화가 지니고 있는 추상성 개발에 있어서 거기에 따르는 재료의 해석을 바로 서양화 그것에 적용시켜서는 안 된다는 이야기다. 그렇게 된다면 기실 동양화 자체가 지니고 있는 추상성으로서의 순수성이 그만큼 소거되어버릴 위험이 있기 때문이다. 일단은 동양화가 지니고 있는 추상성과 그 재료가 지니는 가능성을 좀 더 끈덕지게 추구해 들어가볼 게재가 아닌가 생각한다.

수묵 자체가 지니는 추상성은 서구 미술의 자연주의를 거쳐 도달한 추상과는 질적으로 다른 양상을 띠고 있는 것이란 점은 이미 위에서 지적한 바가 있다.

이 말은 동양화의 추상 관념과 서양화의 추상 관념에서 필연적으로 그 재료에 대한 해석도 이질(異質)할 수밖에 없다는 것을 강조한다. 이런 상황에서 동양화의 재료 개발과 실험을 좀 더 적극성을 띠고 자유롭게 추진해야 할 문제로 본다.

수묵이 지닌 극채(極彩)의 경향에서도 우리는 동양적 채감(彩感)의 추상성을 발견할 수 있으며, 지나치게 도식적이 아닌 한 그것 역시 수묵 경향에 못지않는 개발의 가능성을 열어 보이고 있다. 문제는 수묵이면 으레 담백하고 은은한 분위기만을 미리 상정하거나, 극채(極彩)라고 하면 으레 일본화처럼 치밀하면서도 장식적인 효과를 미리 떠올리는 것은 오히려 동양화 재료 개발에 대해 일종의 암적인 요인이 될 수 있다는 것이다. 일반적으로 만연되어 있는 이러한 생각을 지워나가면서, 그러한 재료들이 지닌 가능성을 발굴해내어야 하는 것이 선결의 과제라고 할 수 있을 듯하다.

(출전:『홍익미술』4호, 1975년)

242

이응노의 동양적 구상 —그 견고한 상형(象形)의 결구(結構)

오광수(미술평론가)

상형은 기호의 의미를 뛰어넘는다. 거기에 참다운 정신이 깃들인다. 이 정신이야 말로 중심의 구상(構想)이다. 흐트러지지 않는 통일감이다. 고암의 근작은 면밀하게 짜여진 상형의 결구로서 거의 완벽한 통일감을 가져온다. 단순한 상형이지만 그것들은 고리를 이어가듯 그렇게 얽혀져 커다란 공간을 형성한다.

1. 13년만의 국내전

고암 이응노 씨의 작품전이 실로 오랜만에 국내에서 열렸다(5월 10-20일 현대화랑). 그가 도구(渡歐)한 해인 1959년으로 따지면 18년째가 되고 62년에 열렸던 국내전으로부터 따지면 13년째가 된다. 67년 동베를린 사건에 연루되어 일시 귀국한 때로부터 따지면 8년째가 되는 셈이다.

여러모로 따져도 그의 고국전(故國展)은 퍽 오랜만에 실현된 것이라 할 수 있다. 그리고 보면 한국인으로서는 가장 오랫동안 해외에 체류하고 있는 화가로서의 기록을 세우고 있기도 하다. 이 오랜 해외 체류가 다른 누구가 아닌 바로 이응노 씨라는 점에서 그것은 더욱 특별한 의미를 띤다.

그의 최근의 조형적 전시가 서구 사회에서 어떠한 보편성을 띤 것이라 할지라도, 그가 도구했을 때는 엄연히 한 사람의 동양화가였다.

그리고 그가 구라파로 떠날 것을 결심한 때의 나이가 50을 훨씬 넘어 있었다. 환갑을 바라보는 한 사람의 동양화가가 구라파로 건너가 다른 누구보다도(서양화가들이나 청·장년기의 화가들) 오랫동안 그곳을 떠나지 않고 있다는 것은, 그러한 사실 하나만으로도 충분히 특별한 의미를 띨 수 있게 한다.

경이로운 예술의 세계

상식으로도 그만한 나이와, 또 자기 세계를 어느 정도 확립한 화가가, 더더구나 우리의 관념으로서의 동양화가가 그렇게 오랫동안 그곳을 중심으로 활동을 펼치고 있다는 것은 그에 대한 특별한 가능성으로서의 의미를 확대해준다.

그것은 그의 오랜 체구(滯歐)를 통해 얻어진 조형 세계의 가능성이라고 말할 수 있다. 실로 그는 한국인으로서는 드물게 해외에서는 확고한 위치를 획득한 화가이며, 우리의 상식을 뛰어넘는 자리에서 경이로운 예술의 세계를 펼쳐 보이고 있는 화가이다.

그는 이제 관념으로서의 동양화가는 아니다.

흔히 사람들은 그의 예술을 두고 어느 부류에 넣을 것인가에 대해 망설인다.

동양화니 서양화니 하는 그 어느 부류에도 쉽게 해당시킬 수 없기 때문이다.

그가 즐거이 사용하는 재료나 이미지의 발상으로 보아선 동양화라고 할 수 있으며, 그의 기법이나 마티엘의 어떤 면으로 보아선 서양화를 방불케 하는 점이 많다.

그러나 삼자가 그의 예술을 어떻게 생각하든 이미 그 자신은 그러한 관념을 초극한 조형 세계에 있다는 것을 알고 있다. 그의 오랜 체구는 바로 이러한 사실로 떠받쳐 있다.

2. 동양화의 가능성

내가 고암의 작품을 직접 대한 것은 59년, 조선일보 주최의 《현대작가초대전》 때와, 역시 같은 해 중앙공보관에서의 도구전(渡歐展) 때였다. 당시 20대의 화학도(畵學徒)였던 나는, 그의 에네르기시한 조형 앞에 무조건 압도되어갔다. 그것은 젊은 화가 지망생이 흔히 받을 수 있는 조건 없는 감화 그것이었다고 생각된다. 그때까지만 해도 화보식(畵譜式) 동양화와 일본화의 잔재인 본 그림밖에 대해오지 못하던 나에게 약간의 새로운 것이면 무조건 이끌려가고 있었다.

그러나 동양화에선 유독 고루함이 짙어 좀처럼 새로운 것을 대한다는 것 자체도 어려울 뿐 아니라 그것에 경도된다는 것도 짐짓 이단시되기 일쑤였다. 숫제 서양화의 새로운 경향에 열심히 눈을 주고 있었다.

초서(草書)적인 운필

이 무렵에 부닥뜨린 고암의 작품은 지금까지 동양화에 대해 품고 있던 나의 실망을 속 시원히 덜어주었으며 동시에 동양화의 무한한 가능성을 보여주었다.

특히 내가 이 무렵 고암의 작품에 깊은 감명을 받은 것은 단순히 동양화에 대한 실망을 덜게 해준 점에도 있지만, 그의 초서적인 운필과 표현이 클라이맥스에서 액션페인팅과의 정신적 맥락을 발견할 수 있었기 때문이다.

잭슨 폴록과 데 쿠닝의 액션페인팅이 젊은 서양화가들 사이에 새로운 표현 언어로서 뜨겁게 파상되고 있을 때, 전연 이질(異質)한 한 사람의 동양화가 속에서 그러한 에네르기의 공통의 방향을 발견했었기 때문이다. 그리고 그의 도구가 퍽 시제(時制)를 얻은 것이라고 생각했다.

이때의 경향은 자연에 즉(卽)한 구체적인 이미지를 갖고 있으면서도 그 표현의 열기는

묵선의 리듬과 자유분방한 포치(布置)에 기울어져
거의 추상에 접근했다고 말할 수 있다.

확실히 이러한 역동감과 중심의 상실(올 오버
페인팅)은 중국 근대의 오창석(吳昌碩)이나
제백석(齊白石)에서 받는 그러한 감명과도
질을 달리하고 있다. 전통을 파괴하고 안일한
매너리즘을 탈피한 새로운 영역의 탐구란
점에선 같은 길을 열고 있으나 이들의 발판은
서로 비교되는 뚜렷한 차이점을 지니고 있다. 이
차이점은 고암의 체구 3년간에 현저한 양상으로
나타나고 있다.

62년 파리와 서울에서 열린 대대적인 개인전은
그의 새로운 영역에서의 탐구를 통해 얻어진,
그의 조형이 필연적으로 밟아야 할 방향을
시사해주었다.

한지와 묵의 구축성
그것은 다시 파리를 중심으로 "약간 혼성적이기는
하나 리듬이 찬 신기(神奇)스러운 형태를 창조해낸
이들에 의해"(자크 라세뉴) 형성되어진 일종의
일제(日製) 에콜 드 파리의 그것과도 다른 것이다.
역시 라세뉴는 이를 고암의 파리전(展) 서문에서
이렇게 밝혀주고 있다.

그러나 이 화백의 경우는 사뭇 다르다.
몹시 쇄국적이며 특수한, 그만큼 감수성이
날카로운 나라에서 온 그는 이미 성숙한
사람이고 당당한 일가를 이룬 화가다. 그가
쌓아올린 모든 경험을 그는 굳이 거부할
필요가 없었다. 혹시 있었다면 그것은 그의
세계를 뛰어넘고 그리하여 보다 앞선 기법을
꾸미기 위해서였다.

그러고 보면, 이때의 개인전은 그의 한국적인
감수성을 새로운 서구적 기법으로 펼쳐 보인
것이라고 할 수 있다.

그는 큐비스트가 창안해내고
슈르리얼리스트들이 즐거이 사용한 파피에
클레(Papier Collé)의 수법을 빌어 자신의
독자적인 조형의 틀을 짜나갔다. 그것은 한 말로
하자면 한지와 묵의 구축성이라고 말할 수 있는
것이었다. 그대로의 한지와 묵이 묻은 한지들을
찢어내어, 그것을 화판 위에 발라 올려가며 종내는
울퉁불퉁한 지표면과 같은 면과 층이 생겨난다.
두껍게 발라 올린 이 층에서 나오는 미묘한
마티에르는 델리키트하여 쉬 부서질 듯하나
견고하며 동시에 폭이 넓고 너그러운 리듬을
지니고 있는 억센 작품(프랑솨 블뤼샤아르)을
만들어내고 있다.

한지와 묵이 이루는 구축성 속에 조형의
풍부함과 무한한 가능성을 열어 보이고 있다.

"광휘의 미로"
라세뉴 씨는 이 풍부함과 가능성을 다음과 같이
시적으로 표현해주었다.

놀라운 통일성을 지닌 그의 작품은 보는
사람으로 하여금 갈피를 잃게 하면서도
희귀한 매력으로 우리의 마음을 잡아끈다.
경쾌하게 색채를 다루는 비상한 솜씨를
몸에 지닌 이 화가는 레에스 형(形), 또는
엷은 잎사귀 형으로 종이를 오려내어
그것을 캔버스에 붙임으로써 비길 데 없이
정묘(精妙)한 효과를 내고 있다. 그의 화면은
일종의 움직이는 벌집이다. 언뜻 보기에는
쉬 부숴질 듯하나 실은 견고한 그의 독특한
마티에르는 우툴우툴하면서도 부드럽고, 그
치밀하고 투명한 효과는 분포(分胞) 작용을
연상케 한다.
그것은 또 이끼 같기도 하고 어쩌면 침식된
바위의 표피 같기도 하다. 이와 같이 하여
그의 마티에르는 미묘한 형태와 융합되어

아기자기한 꽃으로 피어난다.

거기에는 크게 물결치는 리듬과 태양이 있고 희한한 광휘(光輝)의 미로가 있다.

이 무렵, 그의 조형 편력은 대체로 서구적 기법의 경도로 보아야 할 것 같으며, 그것은 바로 '앞선 기법'의 습득이라고 말할 수 있다. 그럼에도 우리는 한지와 묵이 이루는 구축성의 뒤안에 숨쉬는 예지(叡智)를 놓칠 수는 없다.

파피에 콜레라는 수법을 초극하여 그의 조형이 현전하는 과정을 읽을 수 있을 수 있기 때문이다. 프리 제니오가 『브류셀 보자르』지(紙)에 쓴 단평의 일절에서도 이 점이 지적되고 있다.

콜라주라는 타이틀은 거의 부적당하다. 왜냐하면, 우선 눈에 띄는 대작들에서 우리는 무형의 리듬이 만들어내는 독창적인 콤포지션을 보며 희한한 테크닉은 제2차적인 것으로 물러나고 있기 때문이다.

3. 뚜렷한 변모

그로부터 13년이 지난 지금의 그의 작품은 또 하나의 변모를 겪고 있다. 13년 동안 아무런 변모도 없다면 그것은 괴어 있는 물을 말하는 것이며, 침체를 뜻하는 것이 된다.

창조적인 예술가라면 어떠한 형태로든 새로움을 추구해마지 않는다.

비록 표면상의 뚜렷한 변화의 실마리를 찾을 수 없다 하더라도 언제나 변화의 내연성(內燃性)으로 물들어져 가고 있을 때만이 우리는 그 예술가의 세계에 이끌려가게 되는 것이다.

독창적인 예술가

고암과 같은 왕성한 표현 욕구를 지니고 있는 예술가가 이 13년간 아무런 변모도 겪지 않았다면 그것은 어딘가 잘못된 현상이라고 할 수 있을 것이다.

그가 독창적인 예술가인 만큼 그의 변모도 뚜렷한 것으로 나타나 보인다.

이 변모엔 많은 뉘앙스가 내포되어 있음이 분명하다. 파피에 콜레의 수법을 통해 보여주었던 화면의 구축성 속에서 상형의 결구들을 조심스럽게 걸러내어 평면적이자 도형적인 세계에의 도달이 최근의 경향이다. 최근의 경향은 그의 도구 직전이나 62년 전 때와는 다른 새로운 영역임이 분명하다.

이렇게 본다면 도구에서 최근까지 그의 조형은 세 번의 변모로서 기술될 수 있을 것 같다. 도구 직전의 경향이 초서적인 오토마티즘의 묵법(墨法) 구사라고 할 수 있다면, 62년 체구 3년 만의 경향은 파피에 콜레와 구축적인 공간 파악이라고 할 수 있겠다.

최근의 변모는 평면적인 도형을 통한 공간 설정이라는, 극히 장식적인 경지에 이르고 있음을 읽게 해준다. 한자와 한글 자모의 단순한 점획(點劃)의 결구를 통한 강인한 중심의 구상이라고 말할 수 있다.

초서에서 보여주는 묵상(墨象)과 묵흔(墨痕)의 자동법에서 전서체(篆書體)에서 볼 수 있는 양식과 구조로의 선회라고 해도 좋을 것 같다. 서체 발달상으로 환원해본다면 초서가 전서로의 회귀는 근원에의 회귀를 말할 수 있으며, 이것을 고암이 도달한 변모의 과정에 상응시키면 서(書)와 화(畵)의 미분화 상태로의 회귀라고 볼 수 있을 것 같다. 말하자면 그림의 원류에 도달해가고 있는 것이 아닌가 생각된다.

기호성·설화성·표현성

『역대명화기(歷代名畫記)』에 나오는 그림의 원류(原流)에는 그림의 뜻을 셋으로 구분해주고

있다. 도리(圖理)(괘상시야卦象是也),
도식(圖識)(자학시야字學是也), 도형(圖形)
(회화시야繪畫是也)이 그것이다. 여기서
글씨와 그림은 그 뜻을 전하기 때문에 서(書)요,
그 형(形)을 보여주기 때문에 화(畵)라고 해서
이명동체(異名同體)로 보고 있다.

그러한 상태가 오랜 세월을 지나면서 글씨는
더욱 기호성을 강화해갔고 그림은 더욱 설화성과
표현성을 강조하여 오늘에 이르렀다고 할 수
있다. 글씨와 그림이 원래는 동체이면서도 전연
다른 존재로서 남아난 것은 그것들이 지닌 각각의
특성인 기호성과 설화성을 강화했기 때문이다.

이를 바꾸어 그것들이 다시 원상태로의 복귀를
꾀하기 위해서는 이 두 개의 요소를 다 같이
탈각시켜가는 일이다.

고암의 예술은 이 기호성과 설화성을 탈피한
순수한 상형으로서의 결구 외에 아무것도 아니란
점에서 문자가 지닌 기호로서의 내역(內譯)과
표현으로서의 영역을 탈피한 지극한 순간에
도달되고 있지 않나 생각된다.

이경성 씨는 고암의 이 같은 최근 경향을 두고
이렇게 말해주고 있다.

해묵은 이끼 같은 푸른 바탕에 풍운에 닦인
글씨 같은 것을 배열시킨 최근의 작품에는
고졸(古拙)한 품격과 읽을 수 없는 기호에서
연상하는 추리 때문에 온갖 영상과 존재의
의미가 그곳에서 일어난다.

4. 동양에의 회귀

고암의 이번 작품전엔 그의 근작들에다 도구
직전의 작품과 그 후 60년대의 작품들이 포함되고
있다. 3기로 나누어 본 도구 직전과 60년대, 그리고
최근에 해당되는 70년대의 전 경향을 계통 있게

살펴보게 하고 있다.

적어도 고암의 20년을 압축해서 볼 수 있다
해도 그렇게 어긋난 말은 아니다. 단 62년
국내전에서 보여주었던 파피에 콜레의 수법에
의한 작품이 없었다는 것이 이 무렵 그의 왕성한
실험의 일단을 놓치게 하고 있으며, 평면을 벗어난
자재로운 표현의 확대(타피스리, 도자기, 조각 기타
구조물)가 운반의 어려움으로 제외되었다는 데서
그의 최근의 폭넓은 실험 영역을 더욱 구체적으로
만나지 못한 점 아쉽기는 하다.

그러나 적어도 그가 도달한 조형의 영역이
어떠한 것인가는 체득이 가능할 것 같다.

그는 이미 관념적인 동양화의 세계나 재료에
머무르지 않고 새로운 기법과 서구적 조형의
실험의 폭을 원용하지만 언제나 그의 정신은
동양의 예지(叡智)로 차 있음이 최근작을 통해
확인되었다.

정신적 귀의의 확인

이 강한 동양에의 회귀는 궁극적으로 동양인
내지 한국인으로서 동양 문화, 한국 문화로의
정신적 귀의를 뜻하는 것이 아닌가. 그가 작년
겨울 파리에서 가진 서예전과 금년 2월에 남불
보르도에서 가진 서예전은 동양에로의 정신적
귀의를 다시 한 번 확인시켜 준 것이라고 말할 수
있다.

동양의 예술은 기운의 예술이며 기운은
골법(骨法)이 표출해내는 깊은 정신의 맛이다.
그러한 정신은 골법에 의한 점획에 의해서만
획득될 수 있다. 어떠한 의미를 띤 글씨라도 이미
그것은 문자는 아니다.

상형은 기호의 의미를 뛰어넘는다. 거기에
참다운 정신이 깃들인다. 이 정신이야말로 중심의
구상이다. 흐트러지지 않는 통일감이다. 고암의
근작은 면밀하게 짜여진 상형의 결구로서 거의
완벽한 통일감을 가져온다. 단순한 상형이지만

그것들은 고리를 이어가듯 그렇게 얽혀져 커다란 공간을 형성한다.

기하학적인 구성미를 풍겨주는 도형적, 장식적인 효과에도 불구하고 이 형상들이 자아내는 공간의 폭은 다소곳한 밀어(密語)로 채워진다. 정다운 사람들끼리 나누는 그러한 소담스런 얘기들을 엮어가듯 소리치지 않고 공간은 도란도란, 말소리라도 들리는 듯 잔잔하게 가라앉는다.

이러한 공간의 특성이 가져오는 특수한 감정에 젖어들게 되는 것은 고암이 동양인 가운데서도 한국인이란 사실을 우리 자신들의 공감을 통해서 확인하기 때문이다.

(출전:『서울평론』, 1975년 5월 22일)

우리의 전통화단, 그 명암
―국립현대미술관 기획 《현대동양화대전》의 내막과 문젯점

공동 토론: 이경성(평론가·홍대 교수), 이구열 (한국근대미술연구소장·『공간』편집위원), 박용숙(평론가·소설가·『공간』편집위원), 오광수(평론가) / 대표 집필: 이구열

국전 입·특선은 국가 인정의 자격인가?

[……]

지난 6월 16일부터 한 달 동안 덕수궁의 국립현대미술관은 1976년의 큰 기획 행사인 《한국현대동양화대전》을 개최하였다. 거기엔 오늘의 전통화단을 대표한다고 할 수 있는 노소 작가 65명이 1점에서 3점까지의 신·구작을 출품하여 그 양상을 집약시켜 보여주었다. 애초 68명의 작가 명단(소재 불명·해외 체류·작고 등으로 3명은 불출품)은 이 대전을 위해 구성되었던 11명의 추진 위원회(작가 8명과 평론가 2명 및 미술관장)가 최종적으로 작성한 것이었다. 그 명단 작성 방법, 다시 말해서 그 초대할 작가의 평가 기준으로는, 어쩔 도리 없이 여기서도 국전 기록과 등급이 크게 우대를 받았다. 국전 추천 작가, 초대 작가는 무조건이었다. 그들만으로 38명이었다. 추진위원회에서도 그 '무조건'의 불합리가 잠시 거론되고, 그들 중에 예술 역량을 도저히 인정할 수 없는 작가도 있음이 지적되기도 했으나 정부 산하 기관으로서 독립적인 운영권을 못 갖고 있는 미술관 측의 난처한 입장과 함께 국전 권위의

부정은 용이한 일이 아니었다. 수년 전, 같은 성격의 미술관 기획전 때 국전 추천·초대 작가급이 여러 명 초대 명단에서 제외되었다가 미술관장이 혼이 나고, 결국 고위 당국의 '국전 등급 곧 국가 인정 등급'이란 식의 유권적 해석(?)과 무조건 초대 지시에 따라 최종 명단 심의자들의 독자적 작가 평가가 무색해져버렸던 선례도 있다.

무조건의 국전 추천·초대 작가 외엔 이번 《동양화대전》의 경우 초대 기준을 일정한 점수제로 하였는데, 곧 12점을 통과선으로 하고, 그 점수에 이르는 객관적 해당 실적으로서 국전에 한 번 입선은 1점, 특선은 3점이라는 평점 방법이 채택되었다. 그러니까 줄곧 입선만 해왔더라도 12번의 기록을 가졌으면 초대 대상이 되고, 특선은 4번으로 족했다. 그런 원칙으로 입·특선 점수가 합계되어 12점을 넘길 수도 있었다. 그러나 국전 위주로만 작가를 저울질하는 불합리를 억제하기 위해 추진 위원들은 다른 전국적인 공모 시상전, 가령 《한국미술대상전》, 《백양회공모전》, 지방의 도전(道展) 등에서 대상 또는 동양화부 수석상 수상은 국전의 특선 1회 점수인 3점 획득자로 간주하였다. 그런 저런 근거도 참작할 수 없는 그 밖의 중요 작가는 추진 위원들의 과반수 지지를 얻어 초대 대상에 포함되었다. 그리고 중요 국제전에 출품하여 국가를 대표한 적이 있는 작가는 국전의 추천·초대 작가처럼 무조건 존중되었다.

개전(個展)으로 성장한 작가 탈락

앞서와 같은 경위로 이번 《동양화대전》의 초대 작가 명단이 최종적으로 작성됐던 것인데, 과연 누구도 이의를 제기할 수 없을 만큼 적절하고 합리적인 방법일까. 국전과의 함수 관계에 비중이 너무 치우친 반면 서울에서건 지방 도시에서건 개인전을 통한 독자적 창작 발표만을 거듭해온

주목할 만한 젊은 작가로서 12점 채점 규정 때문에 탈락한 면이 비판되고 있는 것은 타당하다.
비판자들은 국전에서의 점수로 초대 자격이 인정된 이름들 중에 개인전 한 번 제대로 가진 적이 없고, 또 순수한 현역 작가로 존중할 수 없는 사람도 있다고 지적한다. 따라서 그들이 어떻게 오늘의 우리의 전통화단을 대표할 수 있으며 교양 대중을 기만하는 처사가 아니냐는 것이다. 그럼 누가 국전을 염두에 두지 않거나 무시하고 예술적 창조 면만을 분석하여 모든 사람이 납득할 수 있는 평가 체제를 확립할 수 있으며, 그 벽을 깰 수 있는가.

물론 지적인 비판으로 한국적인 실태의 모순과 불합리는 개선돼야 한다. 이번의 《동양화대전》뿐 아니라 그동안의 모든 미술관 기획 대전의 추진 위원회(초대 작가 명단 작성자)는 작가가 과반수를 차지해왔다. 객관적 입장에 있는 평론가는 2-3명으로 국한되곤 하였다. 작가는 객관적 입장에 서지 못한다는 것이 아니라 냉엄한 비판은, 전문적 기능면에서 평론가에게 부여된 역할이라는 점이다. 국전 추천·초대 작가 비판의 터부는, 《대전》 추진 위원으로서이긴 하지만 작가(그들도 국전 초대 작가)로서 같은 등급의 동료 작가를 심판해야 한다는 입장에 서야 한다. 그들은 관료적인 체제의 미술관 측의 똑같은 난처한 처지를 이해하고, 어쩔 수 없다는 논리로써 그들 자신의 난처함도 무마시켜왔다.

다양한 개성과 특질 그리고 정신성이 존중되는 미술의 창조적 내면성을 등급으로 분류한다는 자체가 본질적으로 있을 수 없는 모순이다. 그러나 어떤 선으로 작가 수를 압축하려면 제도적으로 기준이 있어야 한다고 사람들은 생각한다. 그 기준을 객관적으로 설정해야 한다고 할 때에 무리와 모순이 뒤엉킨다. 미와 예술성을 평가하는 것은 안목이다. 안목은 가치의 분별력이다. 그렇다고 그 안목이란 것 역시 어떤 선명하게 제시할 수 있는 지수가 있을 리 없다. 다만 주위가

사회로부터 인정받고 있거나 그럴 수 있는 적절한 안목인(人)이 존재할 따름이다. 그러한 안목인은 작가·평론가뿐 아니라 일반 교양 대중 속에도 많을 수 있다. 근년에 와서 급증한 미술 애호가와 작품 수집가들, 그리고 현대적인 젊은 지성인들 속에 예리한 안목자는 날로 늘고 있다. 이번 동양화전을 본 관객 중에, "우리의 동양화단이 이 정도의 수준이냐?"고 직설적인 비판을 가하는 사람이 있었다. 특정 작품을 지적하면서, "우리의 동양화단을 망신시켰다"고 극언하는 관람자도 있었다. 사실, 저급 상업화랑에서나 목격되는 그런 그림이 나온 것이 있었다.

그러나 대다수의 작가, 특히 젊은 층에서는 이번 전람회의 성격과 도록 출판 등을 의식해서인지 진지하게 최선을 다한 작품들이 많았다. 역작을 내려고 애쓴 흔적이 역력하였다. 그럼에도 불구하고 전체적으로 문젯점은 많았다. 우선 남화산수가 많아지고 있는 복고적 기류와 고전 화론 숭상의 시대 역행적인 풍조를 반영하는 작품들이다.

우세한 복고적 기류와 시대 역행의 고전 화론 숭상

구미 미술의 급격한 변화에 대한 동양적 사유의 전통 사상과 그 본질 면을 반조(反照)시켜 전통회화의 정통성을 되찾으려는 일부 젊은 작가들의 새로운 추세라면 어느 면에선 바람직한 현상인지도 모르겠다. 그러나 맹목적 현실도피나 시대정신을 찾아볼 수 없는 이조 문인화풍의 신음풍영월주의(新吟風咏月主義) 또는 신도선주의(新道仙主義)는 아무리 거기에 현대적인 감각을 부여하려 했다 하더라도 우리 현대에 사고하는 확고한 이데아(이념)의 작가로 보기는 어렵다.

회화는 화론이나 감각적인 필치만으로는 깊은 세계를 창조해내지 못한다. 작가로서 고전 화론이나 재래 문화를 깊이 연구하는 것은 물론 바람직하다. 그러나 그러한 연구는 어디까지나 그 시대의 정신, 그 시대의 문화 상황, 그리고 그 당시의 보편적 교양 대중이 요구했던 것의 실체를 이해하는 노력이여야 할 것이다. 다시 말해서 작가는 그 시대에 충실해야 한다는 것이다. 가령 이조적인 옛날의 세계관으로 희구하는 것은 오늘의 작가의 정신 태도일 수 없다. 과거의 문화유산을 딛고 서서 그것을 극복하고 새로운 가치관을 표현하고 추구하는 것이어야 한다. 과거의 답습은 무가치한 것이다. 근대 이후 우리는 서양 문화의 유화가 전통회화와 함께 오늘의 우리의 미술문화를 전개시키고 있다. 한데 근대 이후의 전통화단은 서양식 교육 과정을 거친 작가들로 구성되는 서양화단에 비해 시대적 지성이 결여된 선배들에 의해 형성돼온 면이 있다. 그러한 지성 결여의 배경은 8·15 해방 이후, 미술학교까지의 정식 교육 과정을 밟은 세대에게도 어딘가 모르게 작용되고 있다고 보는 사람들이 있다. 그렇다면 그것은 전통적인 유대의 사제 관계에서 온 무기력한 정신 풍토의 답습 현상인지도 모른다. 게다가 과거의 전통화단의 유산이 너무 크고 깊기 때문인지도 모른다.

전통회화의 유선 현대 정신으로 해석돼야

말할 것도 없이 전통화단의 유산이 아무리 크고 깊다 하여도 그것은 현대적인 시대정신으로 극복돼야 한다. 이번 《동양화대전》은 그런 저런 많은 문젯점을 우리에게 제기해주었다. 작가도 비판자도 다 같이 오늘의 전통화단의 양상과 좌표를 진맥해볼 수 있는 계기였다. 화단에 있어서의 시대정신이란 오늘을 사는 화가가 과거의 화가나 고전적인 화론 집필자의 눈을 빌은 것이 아닌,

정직한 자기 시각으로 오늘의 자연과 사물을 보는 적극적인 창조 정신을 뜻한다. 가까운 예로 일본은 근대 이후 고전 양식을 극복한 새로운 시대 양식의 일본화 기법을 정립하고 있다. 그것은 하나의 의식 혁명이었다. 우리도 시간을 두고 그러한 의식 혁명을 우리의 전통화단에 기대하고 싶은 것이다.

우리의 전통화단에서 또 하나의 중요한 현실적 문젯점은 근년에 국전에서부터 체제화시키고 있고, 이번 《동양화대전》에서도 그렇게 운영된 이른바 구상과 비구상의 분류 인식이다. 말할 것도 없이 구상·비구상(또는 추상)이란 상반된 용어는, 대전 후 구미에서 격심한 변화의 새로운 미술 양상들을 해설·평가·보도하는 과정에서 평론가와 저널리스트들이 편의상의 호칭으로 빈번히 사용함으로써 관습화된 시대어이다. 그러나 그 상반된 두 용어로 현대미술의 다원적인 양태를 선명하게 분류시킬 수는 도저히 없을뿐더러, 굳이 분류시켜서 관조하려는 자체가 무의미한 것이다. 구상이건 비구상이건 중요한 것은 작품의 예술적 내면이다. 그런데도 국전을 위시한 우리의 미술전에서는 운영 제도로부터, 또 작가들의 요청으로 서양화·조각뿐 아니라 전통화단인 동양화까지도 구상·비구상 분류를 마치 지당하고 꼭 그래야 하는 것처럼 기정사실화시키고 있다.

구상, 비구상 분류는
한국적 넌센스

이 현상은 한국에서만의 넌센스이고, 어이없는 작태이다. 비구상이 구상 표현보다 현대적이고 진취적이라는 점을 내세우려는, 예술 그것보다는 시대적 허세에 편승하려는 작가가 더 그와 같은 분류로 자존(自尊)하는 경향이 있다.

동양 회화의 전통적 특질과 그 본질은 '화기(畫技)보다 화의(畫意)', '형사(形似)보다

기운(氣韻)'이란 말로 압축되고 있다. 화의·기운은 추상명사이다. 곧 현대미술의 주관적 표현주의 또는 추상주의의 미학 이론과 매우 가까운 데가 있다. 다시 말하면 구상(형사)에 구속되지 않는다는 점이 고래의 전통회화의 정신이었다. 함에도 불구하고 오늘날 화가들의 일반적인 사고가 재래식 화법은 구상, 대전 후의 새로운 미술 사조에서 영향받은 무형상(無形像), 무주제(無主題)의 이질적 화법과 실험적인 조형은 비구상으로 말하는 데 조금도 주저하지 않는 것은 어찌된 일일까. 그것은 서양 미술 방법의 거듭되는 지적 모험과 그것들의 국제적 위력에 대한 전통화가들의 정신적 열등의식을 반영하는 것이라고 분석할 수도 있다. 비구상 작품을 한다는 사실을 내세워 국전과 기타 분류전에서 자신을 존대케 하는 작가가 있는가 하면, 공식적으로는 비구상 작가임을 자처하면서 시중의 상업화랑에서의 개인전이나 일상적 작품 행위는 이른바 재래식 구상의 산수화나 비현대적인 문인화류의 그림으로 일관하는 자기모순을 우리는 많이 본다. 비구상은 안 팔리고 구상은 팔리니까 생활을 위한 방법일 것이라고 작가의 입장을 이해할 수도 있겠지만, 현실적으로 그들은 전통적인 기법의 회화, 바로 그것으로 사회적 명성을 얻고 있을 뿐 아니라 존중받고 있다는 갈등 속에 있다. 오히려 1년에 한두 번 발표하는 비구상 작품이 여기(餘技)인 것이다. 그렇다면 우리는 그들의 진정한 예술은 어느 쪽인가에 당혹하지 않을 수 없다. 그들은 작가로서 명백히 2중 생활을 하고 있는 것이다. 작가로서의 그러한 2중 생활은 어느 한쪽도 믿을 수 없게 할 수도 있다. 이번 《동양화대전》에서도 국전 호적으로는 비구상인 작가가 구상 작품을 출품했는가 하면, 국전에서 비구상으로 추천 작가가 된 사람이 그 후 구상으로 되돌아와 안주하고 있는 사례가 목격되었다.

능력 있는 예술가가 여러 영역에서 모두 성공한 예는 많다. 가령 서양 미술사에서 화가가 조각·

건축·디자인에도 손을 대어 모두 뛰어난 창조 정신을 발휘한 많은 사례가 있다. 그러나 같은 영역에서 철저한 고전적 방법과 가장 전위적인 표현의 완전히 이질적인 두 양식을 병용하면서 양쪽 다 오늘을 사는 자신의 진정한 예술 정신의 소산이라고 주장하는 예가 외국의 문명사회에도 있는지 의심스럽다. 근년에 정부 계획으로 사실적인 각종 기록화가 그려지는 과정에 사실화를 경멸하던 한 추상화가가 1백만 원 또는 그 이상 지불되는 화료(畵料)의 포로가 되고는 "생활을 위한 아르바이트였다"고 애교 있는 자기변명을 했다는 사실은 전통화단에 소속한 비구상 작가가 생활을 위해 고전 화법도 발휘한다는 것과는 또 다른 자기 합리화의 논법이다. 그것은 한마디로 예술가의 정신적 지조의 문제이다. 그러나 유화 쪽의 추상(비구상) 작가가 사실(구상) 작품으로 개인전을 갖는다든가 그것으로 생활을 영위하며 2중 생활을 하는 예는 거의 없다. 그렇다면 전통화단의 비구상 작가들은 왜 뚜렷한 하나의 예술 세계를 택하려 하지 않는가. 그 현상을 납득할 수 없는 것은 당연하다.

여기서 우리는 국전이건 무슨 전람회건 앞으로 전통회화부에서는 교양 대중의 보편적인 인식의 한계에서 크게 이질적으로 벗어나는 작품은 작가가 아무리 전통화단 소속이라 하더라도 유화를 포함한 새로운 관념의 현대회화로서 일괄 취급되게 성격을 명백히 하는 것이 바람직하다는 것이다. 그것은 조형적인 발상법에서나 화면 구성이 오히려 서양적 추상 또는 비구상에 더 가깝기 때문이다. 그렇게 된다면 전통화단의 구상·비구상이란, 민중을 당혹케 하는 분류는 불필요하다. 동양의 전통적인 회화 사상과 그 본질은 아무리 파격적인 필치이더라도 자연의 질서와 동양적인 정신 철학을 존중하고 그것을 바탕으로 작가의 구체적인 심의를 표현하는 데 있다. 지적인 구미 방법과 하등 다를 것 없는 현대적인 조형 양식과 표현 의식을 추구하는

것이라면 그는 전통적인 묵채(墨彩) 화가는 이미 아니고, 또 스스로 그 카데고리를 떠나야 한다.

오늘날 우리는 동양화·서양화 하는 명칭 그 자체도 버려야 할 시기에 와 있음을 확신하고 있다. 동양화를 새삼스레 한국화로 부르기로 한다면 이미 더 어색하다는 견해도 현실적으로 부정할 수 없다. 그러면 이미 우리의 엄연한 미술문화의 한 영역으로 정착해 있는 우리 화가의 유화인데도 언제까지나 서양 그림이라는 자가당착의 서양화란 명칭을 이대로 사용해서 좋은가. 전통적인 묵채화건 근대 이후 서양 문화를 받아들인 유화건 우리의 회화, 곧 현대의 한국화인 것이다. 따라서 동양화 쪽만 한국화로 고쳐 부른다는 것도 모순에 봉착한다. 그러나 자존심 있고 주체성 있는 현대적인 인식으로 동양화·서양화의 명칭을 바꾼다면 한쪽은 전통문화로서의 묵채화 또는 문인화 아니면 전통회화, 그리고 다른 쪽은 서양에서의 명칭 그대로 유화(오일 페인팅)로 부르는 것이 합리적이다. 그 모든 것이 한국화 속에 들어가는 기법과 재료상의 별칭일 뿐인 것이다.

동양화·서양화 하는 지금까지의 전혀 적절치 못한 호칭 명사는 언젠가가 아니라 당장에라도 버리고, 앞에서 언급한 대로 우리가 중심이 된 주체성 있는 말로 바뀌어져야 한다. 그러려면 학교 교과서·매스컴·미술대학의 과(科) 명칭 등에서부터 재래 호칭이 배격되도록 돼야 할 것이다. 언어 습관은 좀처럼 쉽게 버려지는 것이 아니지만, 요즘 스포츠 용어의 우리말 쓰기의 캠페인이 대단히 성공적으로 벌어지고 있는 사례를 우리는 가까이 목격하고 있다.

미술계의 문제로서 특히 동양화란 말은 지난날 일제가 식민지 통치 과정에서 한민족의 국체성을 인정치 않으려는 속셈에서 선전 등을 통해 공식으로 습관화시킨 무성격한 용어이다.

(출전: 『공간』, 1976년 7월호)

4부
냉전과
국제교류

그림1　1953년 3월 14일부터 영국 테이트 갤러리(Tate Gallery)에서 개최된 «무명 정치수를 위한 기념비(The Unknown Political Prisoner)» 공모전의 도록 표지. 김종영미술관 제공

'냉전'과 '국제교류'로 읽어보는 1950-70년대 한국 미술

정무정

I.

냉전은 1950-70년대 한국 미술 전개에 영향을 끼친 중요한 외부적 조건이자 일정 부분 한국 미술의 성격을 규정지은 요인이기도 하다. 1948년 베를린 위기로 심화된 냉전은 중국의 공산화와 한국전쟁의 발발을 계기로 유럽을 넘어 전 세계로 확산되었다. 미·소 양 진영은 전 세계를 무대로 자기 진영의 우월성을 선전하고 자신들의 정치적, 경제적, 문화적 이해관계를 관철시키기 위해 다양한 원조 활동과 문화 교류 프로그램을 전개하였다. 따라서 소련과 미국이 세계 각국을 서로의 진영으로 유인하기 위해 시행한 원조와 문화 교류는 냉전 시기에 형성된 문화적 풍경의 핵심적 요소의 하나라고 할 수 있다. 원조의 성격과 종류는 다양하고 원조의 주체도 정부와 민간으로 구분할 수 있지만 거시적으로 보아 그 목적은 미국의 힘과 문명을 직접 느끼게 하여 자유 진영에서 미국의 주도권을 자연스럽게 수용하도록 하는 데 있었다. 그러한 목표를 효과적으로 관철하기 위해 미국 정부와 민간 차원의 원조는 상호보완적 관계를 유지하였다.

　　정부 차원에서 진행된 문화 선전 프로그램은 미 국무부와 미국의 첩보기관인 중앙정보국(Central Intelligence Agency, 이하 'CIA'로 약칭)이 주도하였다. 공산주의에 대항하고 해외에서 미국 외교정책의 이해가 효과적으로 관철될 수 있도록 미 국무부와 CIA는 매우 영향력 있는 네트워크를 구축하고, 전 세계에 팍스 아메리카나(Pax Americana)를 전파해나갔다. 특히, CIA가 구축한 국제적 인적 네트워크는 냉전의 숨겨진 무기로서 세계 문화계에 광범위한 영향력을 행사했다. 좋아했든 싫어했든, 알고 있었든 그렇지 않았든, 많은 작가, 시인, 미술가, 역사가, 과학자 또는 비평가들이 어떤 식으로든 CIA의 은밀한 기획에 연루되었다. CIA가 관장한 문화 선전 프로그램의 핵심은 1950-67년까지 CIA 요원인 마이클 조셀슨(Michael Josselson)이 운영한 문화자유회의(Congress

for Cultural Freedom)였다. 서유럽과 아시아의 지식층이 마르크시즘과 공산주의를 멀리하고 미국적 방식을 수용하도록 하기 위해 문화자유회의는 세계 35개국에서 20종 이상의 잡지를 발간하고, 다양한 전람회와 국제회의를 개최하였다. 한국에서의 문화자유회의의 활동은 1961년 4월 11일 창립된 한국 지부 춘추회를 통해 전개되었다. 춘추회는 아시아의 전통과 종교에 대한 우호적 논의 및 현대화와 전통의 관련성 연구를 소련의 모델로 향하는 아시아 지식인을 붙들 수 있는 대안으로 제시하였다. 이를 위해 춘추회는 한국 사회의 다양한 분야의 지식인들을 모아 '경제 성장', '민주주의의 장래', '전통과 현대화의 관계' 등에 관한 세미나를 주최하였다. 미술 분야에서는 '동양과 서양의 미술', '혁명과 예술의 자유', '현대예술과 한국 미술의 방향', '한국 미술의 현실', '한국 미술의 발전' 등을 주제로 세미나를 개최하여 표현의 자유와 민족문화 전통의 중요성을 일깨웠다. 또한 1962년부터 1966까지 매년 《문화자유초대전》을 열어 한국의 미술가들에게 발표의 기회를 제공하고, 아시아의 젊은 미술가들이 연대를 통해 반공 의식을 고취할 수 있도록 다양한 국제전을 후원하였다.

민간 차원의 원조와 교류 프로그램은 아시아재단(Asia Foundation), 한미재단(American—Korean Foundation), 록펠러 재단(Rockefeller Foundation), 포드 재단(Ford Foundation) 등 민간 재단을 중심으로 이루어졌다. 이들 민간 재단의 지원은 공공외교의 일환으로 추진된 풀브라이트 프로그램(Fulbright Program)과 더불어 한국 내 친미 네트워크 형성에 기여하였으며, 그 수혜자들은 정치, 경제, 문화 영역을 주도하는 권력 엘리트가 되어 한국 사회에 미국의 가치와 이념을 전파하는 데 중요한 역할을 담당하였다. 미술 분야에서의 민간 원조에는 아시아 재단과 록펠러 재단의 역할이 두드러졌다. 아시아 재단의 한국 미술계에 대한 지원은 대체로 학생 미술 경연 대회, 강연 투어, 미술 재료 및 여행 경비 지원, 전시회 지원, 화랑 운영비 지원 등 소규모이지만 한국 미술계가 당면한 현실적 어려움을 해소하는 데 도움을 주는 방향으로 이루어졌다. 그 결과 아시아재단은 한국 문화계의 든든한 후원자로 자리매김하였다. 록펠러 재단도 국립중앙박물관, 한국조형문화연구소, 서울대학교 미술대학 등의 기관에 재정적 지원을 해주거나 김창열, 윤명로, 최만린, 김환기, 김차섭, 김병기, 박종배 등의 미술가들에게 교육이나 현장 시찰의 기회를 제공하였다. 이처럼 아시아 냉전의 주 무대였던 한국에서 미국 정부와 민간 재단 주도로 이루어진 다양한 원조와 문화 교류 프로그램은 궁극적으로 한국 미술계의 제도적 정착과 안정에 기여하였다. 이 과정에서 유례없이 빈번한 국제 미술 교류에 노출된 한국 미술계는 서구 미술의 동향에 대한 동시대적 인식을 바탕으로 전통과 전위의 관계를 규명하고 한국 미술의 방향을 모색하였다.

한국 미술계에 드리운 냉전의 그림자를 엿볼 수 있는 초기의 평문으로 『타임 (Times)』지에 실린 피카소의 ‹한국에서의 학살› 관련 기사를 읽고 김병기가 남포동의 한 다방에서 미술가와 문인 친구들 앞에서 낭독했다고 알려진 「피카소와의 결별」을 들 수 있다.[1] 공산주의에 대한 환멸로 1947년 해주에서 단신으로 월남한 김병기에게 한반도에서 자행된 미군의 잔인함을 고발한 것으로 알려진 ‹한국에서의 학살›에 나타난 피카소의 한국전쟁에 대한 인식은 매우 안이하고 피상적인 것이었다. 자신의 체험과 괴리된 피카소의 작품에 대해 그는 "우리들이 보아온 뜻하지 않은 사실, 즉 공산주의자들의 죄악을 본 사람만이 알고 있는 아직 그러한 과도의 시기라면 우리들의 한 의무로서 보아온 사실 그대로를 입증하지 않을 수 없는 것입니다. 당신이 한국을 좀 더 자세히 보았드라면 당신이 알고 있는 그러한 공식으로는 한국의 학살을 그릴 수 없을 것입니다"라고 비판을 가한다. 피카소에 대한 그의 비판은 ‹한국에서의 학살›을 넘어 ‹전쟁과 평화›에로 이어진다. 그는 두 작품에 대해 상세한 설명을 나열한 뒤 "그러나 문제는 당신의 평화는 대체 어떠한 평화를 말하고 있는 것입니까. 어떻게 해서 이 평화는 이루어지는 것입니까"라고 묻는다. 그의 비판은 정치적 편향성에 한정되지 않고 "그림이 이처럼 처음서부터 마지막까지 설명할 수 있는 성질의 것입니까"라며 회화의 본질적 문제로 확장된다. 몬드리안의 비형상이 피카소보다 한 차원 더 진전해 있음에도 불구하고 인간의 문제와 직접적인 관련을 맺고 있는 피카소의 형상적인 조형에서 더욱 감동을 느끼던 그에게 공산주의자 피카소의 작품은 더 이상 그러한 관련성을 찾아볼 수 없는 것이었다. 그러기에 그는 "이편이건 저편이건 벌써 우리들은 당신 그림에 나타나 있는 그러한 공식으로는 인간의 문제를 측정할 수 없는 것을 느끼는 데서부터 새로운 세대들의 고민은 있는 것 같습니다"는 아쉬움을 토로한다. 1946년 4월 1일 자 『현대일보』에 발표된 글 「화가 피카소」에서 길진섭이 프랑스 공산당에 가입한 피카소의 창조적 세계가 "시대성에 대한 진실한 파악"을 바탕으로 어떻게 전개될지 기대하던 해방 직후와 비교하면 격세지감을 느끼게 하는 글이라 하겠다.

　　냉전의 맥락에서 전개된 국제교류가 본격화한 것은 1950년대 중반부터였다. 먼저 1956년 11월 1–10일에 서울대학교 미술대학에서 열린 《전미국대학미술학생작품전》은 미국대학미술협회(College Art Association)가 미 공보처(USIA)의 요청을 받아 준비한 전시로 미국의 교육제도와 이념을 소개,

[1]　　김병기, 「피카소와의 결별」, 『문학예술』, 1954년 1월, 90–96.

그림2 1957년 3월 1일부터 10일까지 국립박물관에서 개최된 «국제판화전»의 리플릿 표지. 김달진미술자료박물관 소장

그림3 1957년 4월 9일부터 21일까지 국립박물관에서 열린 «미국현대 회화·조각 8인 작가전»의 포스터

전파하려는 의도를 갖고 있었다. 이 전시에 대한 평에서 비평가들은 자유로운 제작 방식과 실험에 주목하였다. 예로, 김영주는 자유로운 사고와 제작 방식이 다양하고 창의적인 작품 제작의 기반이라고 주장하며, 아카데미 방식의 낡은 교육 방식으로 무개성의 획일화된 작업만을 조장하는 한국의 대학 미술교육과 달리 "새로운 개성과 창의성의 발굴에 주력하는" 미국의 대학 미술교육에 대한 찬사를 보낸다. 동시에 이 전시를 계기로 대학 미술교육자와 미술대학생들의 반성과 각성을 촉구하고 기성 미술인들에게도 예술의 자유가 지닌 의미를 진지하게 성찰해볼 것을 주문한다.[2]

1957년 3월 1-10일에는 국립박물관과 한국조형문화연구소 공동 주최로 국제판화가협회가 기증한 17점의 판화로 구성된 «국제판화전»이 개최되었다. 총 17점의 작품 중 독일 작가 3점, 이탈리아 작가 1점 외 모두 미국 작가의 작품이고 국제판화가협회가 미국의 국제 판화 교류에 자주 동원된 비영리 단체라는 점에서 이 판화 전시도 미국의 문화 선전의 일환으로 이루어졌을 것이라 짐작해볼 수 있다. 사실 판화는 운반이 용이하고 복제가 가능하다는 장점 때문인지 미국의 문화 교류 프로그램에 자주 동원되었다. 전시평을 쓴 정규는 한국 미술계가 처음 접한 외국 판화 작품이 화단에 자극을 줄 것이라는 기대와 함께 "화면에 신선한 생기와 자유로운 창작의 태도"를 전시의 특징으로 정리하고 있어 앞서 «전미국대학미술학생작품전»에 대한 전시평과 유사한 시각을 보여준다. "미국 미술의 국제성 내지 다양성이 미국의 미술문화의 독자적인 개성으로 순화되고 있다"는 평가에서도 미국 미술의 미래에 대한 낙관적 전망을 공유하고 있음이 확인된다.[3]

1957년 4월 9-21일 덕수궁 국립박물관에서 열린 «미국현대 회화·조각 8인 작가전»은 USIA가 후원하고 시애틀 미술관이 기획한 전시로 한국에서 처음 열린 본격적인 미국 현대미술전이라는 의의를 갖고 있다. 추상표현주의 계열의 작품을 처음으로 실견할 수 있었던 이 전시는 한 달 뒤인 5월에 현대미술가협회의 미술가들이 앵포르멜 양식의 작품을 선보이기 시작했다는 점에서 젊은 세대의 미술가에게 자신들의 작업 방향에 대한 확신을 심어주었을 것으로 판단된다. 한국에서 처음 열린 본격적인 미국 현대미술전이라는 의의에 고취된 듯 정규는 "이러한 미술전을 마련하여준 시애틀 미술관에 우리나라 전체 문화계가 경의를 표해야 할 일"이라는 말로 자신의 전시평을 시작한다. 이어서 그는 전시에 대한 인상을 "미국 미술이 이제는 서구적인 전통에서 벗어나 자기의 주제와 자기의

2 김영주, 「예술의 자유와 환경: 미국대학생들의 미술작품전 인상 上, 下」, 『한국일보』, 1956년 11월 5-6일 자.
3 정규, 「미술시감: 신선한 생기, 국제판화전」, 『동아일보』, 1957년 3월 6일 자.

양식을 발견하고자 노력하고 있다"고 적은 뒤, 미국 문화에 대한 우리의 인식의
변화를 다음과 같이 촉구한다.

> 오늘날 미국 문화에 대한 각성은 일종의 세계적인 풍조임은 틀림없다. 이러한
> 현상을 단순히 오늘날의 세계의 정치경제 형세로 인한 파생적인
> 시대형태라고만 생각한다면 지나치게 신경질적인 판단이라고 아니할 수
> 없다. 오늘날 미국의 문화가 세계문화에 관여할 수 있다는 그들의 자부는
> 어디까지나 그네들이 쌓아올린 문화적인 특질을 토대로 하여 형성된 것이다.[4]

미국 미술에 대한 한국 미술계의 인식이 이전의 다소 유보적인 입장에서 "서구적인
전통에서 벗어나 자기의 주제와 자기의 양식을 발견"한 단계로 변화하고 있는 모습을
확인할 수 있다고 하겠다.

1958년 5월 23-31일에는 서울대학교와 자매결연을 맺은 미네소타 대학교 주도로
추진된 《미네소타대학교 교환미술전》이 서울대학교 강당에서 개최되었다. 전시
도록에 쓴 서문에서 미네소타 대학의 부총장인 말콤 윌리(Malcolm M. Willey)는
"이 전시회는 수천 리로 표현되는 양자 간의 거리가 결코 사람들의 친밀감의 척도가
아님을 전시하려는 것이다. 마음과 정신은 현실적인 분리를 초월하여 일치할 수 있는
것이다. 이 전시회는 한국과 미네소타를 막론하고 사람에게 용기와 믿음을 주는 공동
목표, 공통된 이상, 아름다움에 대한 공통된 사랑을 완전히 상징하고 있는 것이다"고
함으로써 한국을 미국이 주도하는 자유민주주의 체제에 결속시키고자 했던 미
정부의 문화외교 정책에 적극 부합하는 모습을 보여준다. 이렇게 미국이 체제 우월
경쟁의 일환으로 지원한 여러 전시회나 세미나는 한국 미술계에서 미국 미술이 짧은
시간에 현대화에 성공한 롤 모델로 자리 잡는 데 기여하였다.[5]

III. 1960년대

1950년대 후반에 빈번하게 개최된 외국 미술전은 한국, 나아가 동양의 전통에
대한 재고를 자극하였다. 1950년대 미술계에서 현대화의 과제를 짊어진 젊은
세대의 미술가들에게 전통은 대체로 저항과 극복의 대상이었고, 그러한 태도는

4 정규, 「동양적 환상의 작용: 미국현대미술8인전을 보고」, 『조선일보』, 1957년 4월 16일 자.
5 이경성, 「미국현대미술의 의미, 미국8인전을 계기로 얻어야 할 것」, 『동아일보』, 1957년 4월 17일 자.

1960년대에도 이어지지만, 기성세대는 점차 전통을 긍정적인 시선으로 바라보는 모습을 보였다. 예컨대 김병기는 1960년 초에 발표된 「한국적인 것의 미래—전통과 현대성의 조화」에서 한국의 경우 "단순, 순수, 청초, 겸허, 침묵"과 같은 동양의 특질이 한국의 자연적 환경에서 배태된 것이기에 그 어느 나라보다도 더 순수하게 동양의 본질을 지켜올 수 있었다고 주장하였다. 이러한 생각을 토대로 그는 서구의 합리주의가 한계에 직면한 이후 "무한 공간"과 "비기학적인 필세"를 특징으로 하는 추상미술이 부각되는 상황에서 가장 순수한 상태의 동양성을 간직하고 있는 한국의 미술이 세계 미술의 전개에 기여할 수 있는 잠재력을 지니고 있다는 낙관적 전망을 제시하였다.[6] 이러한 태도는 전후라는 시대 배경과 전통의 거부라는 공통점을 토대로 한국의 추상미술과 유럽의 앵포르멜 미술을 동일시하고 그것에 정당성을 부여하던 젊은 세대의 인식과는 차이를 보이는 것이라 하겠다. 1961년 제2회 파리비엔날레에 한국이 처음 참가했을 때, 현지 커미셔너의 자격으로 쓴 참가 서문에서 이일은 "영광스럽고 길고 길다는 그들의 전통을 즐겨 그들의 조상들에게 반환"함으로써 "권위적인 모든 것에 대한 전적인 불신"을 표명하고 모든 것을 다시 시작한 한국의 젊은 미술가들이 이전의 선구자적 추상화가들과 달리 "괴로워하는 혼의 가장 깊숙하고 계시적인 내적 소리"에 귀 기울이는 진정한 추상화가라고 추켜세웠다.[7] 그러나 파리비엔날레나 상파울루비엔날레 등의 해외전에 주도적으로 참여하기 시작하면서 전통을 바라보는 젊은 세대의 인식에도 변화가 나타나기 시작했다. 예컨대, 1963년 제3회 파리비엔날레 참가 서문에서 이일은 "고요한 아침의 나라 한국의 전통, 적어도 그 예술적 전통은 오늘날 어떻게 되어 있는가?"라는 의문을 제기하였다. 그는 유럽의 미술과 유사한 동양의 작품에 대해서는 서양화했다는 비난이 가해지지만, 서구의 미술가들이 동양 미술의 영향을 받는 것은 흠이 되지 않는 현실을 비판하며 조상에게 반환했던 전통을 다시 회수하고 추상의 뿌리를 전통적 조형 의식에서 찾아냈다.[8]

젊은 세대의 미술가들이 서구 미술계로 나가 겪은 경험은 1960년 10월 2일부터 28일까지 파리에서 열린 국제청년미술가대회에 다녀온 박서보와 미술평론가 한일자 씨와의 대담에서 확인해볼 수 있다. 파리의 화단에 대한 소감을 묻는 질문에 박서보는 파리 화단에서 추상 자체의 내적 모순으로 앵포르멜이 포화 상태에 달했다고 평가하고, 장차 미술이 작가의 내적 현실, 즉 내적 정신생활의 표현이 될 것이라

6 김병기, 「한국적인 것의 미래—전통과 현대성의 조화」, 『서울신문』, 1960년 1월 15일 자.
7 이일의 「전위미술가들의 '올림픽' 파리 · 비엔나레 박두—한국 화가들 참가 서문을 발표」(『동아일보』, 1961년 8월 8일 자)에 수록된 '파리 비엔날레 참가 서문' 참조.
8 이일, 「파리 비엔날레 참가 서문」, 『조선일보』, 1963년 7월 5일 자.

그림4 1961년 9월 29일부터 11월 5일까지 프랑스 파리시립현대미술관에서 개최된 제2회 파리비엔날레의 도록 표지.
김달진미술자료박물관 소장
그림5 1963년 9월 23일부터 1964년 1월 8일까지 열린 제7회 상파울로비엔날레의 도록 표지. 김달진미술자료박물관 소장

예상했다. 구체적으로 그는 "캔버스를 하나의 재료라고 생각하지 않고 표현 물질로 삼는" 물질회화를 제시하는데, 이는 모래, 진흙, 시멘트, 조개 등의 재료를 물감에 섞어 두터운 질감을 부각시키는 회화를 앵포르멜 이후의 방향으로 간주했다는 의미가 된다.[9] 1960년대 전반에 젊은 세대의 미술가들이 표면의 질감을 강조하고 다양한 이물질을 붙이는 작업을 하게 된다는 점에서 그가 제시한 방향이 한국 미술계에서 설득력을 발휘했다고 볼 수 있다.

1960년대에는 세계문화자유회의 한국 지부인 춘추회의 설립으로 문화자유회의의 한국 내 활동이 본격화하는 양상을 보였다. 김중업의 「미술의 발전 과정과 자유」는 1961년 4월 문화자유회의 한국 본부가 창립될 때 발표한 글이다. 이 글에서 그는 파시즘과 나치즘과 같은 전체주의 체제에서 예술의 창조가 후퇴한 과거의 사례를 제시한다. 김중업은 현재 공산주의 체제에서도 사회주의 리얼리즘이라는 시대착오적 양식이 강요되고 있다고 비판한 뒤, 춘추회의 창립이 문화 활동의 자유로운 환경을 마련하기 위해서 국제적인 보조를 맞추는 움직임이라는 의미를 부여하였다.[10] 1963년 5월 춘추회 주최로 개최된 "현대예술과 한국미술의 방향"이라는 주제의 비공개 특별 세미나에서는 김영주가 미국과 유럽에 나타난 동시대 미술, 특히 뉴리얼리즘과 팝아트에 대한 언급을 하며 그러한 경향조차 이미 지나간 과거의 일로 취급하고 있어 춘추회가 서구 미술의 동향에 대한 정보 획득의 통로였음을 짐작케 한다. 그는 "예술의 가치란 직접 아무런 매개체 없이 현대생활을 물체화하거나 정착시키는 데서 일단 논의되는 것이 현대의 특징"이라고 전제한 뒤, "현대의 자연은 기계적이며 산업적이고 또한 광고에 가득 차 있다. 그러기에 폐물이나 기호, 디자인이 넘쳐흐르는 도회생활의 환경이야말로 현대의 자연이다"라는 피에르 레스타니(Pierre Restany)의 주장을 인용한다.[11] 그의 발표 이후 1963년도 《제2회 문화자유초대전》에 출품한 12명의 미술가들과 함께 토론이 이어졌다는 점에서 박서보가 제안한 물질회화 이외에 네오다다가 앵포르멜 이후의 또 다른 대안으로 고려되었을 가능성을 예상해볼 수 있다. 한편, 토론의 주제로 다루어진 서구 미술의 모방이라는 문제에 대해 앵포르멜 세대인 김창열, 김종학 등이 전통에 대한 긍정적 재고의 의견을 피력하여 전통에 대한 태도 변화가 확산되는 양상을 찾아볼 수 있다.

1964년 10월 10일에는 춘추회 주최 제16회 문화 세미나가 '한국미술의

9 박서보, 한일자, 「일요대담: 앙훠르멜은 포화상태」, 『경향신문』, 1961년 12월 3일 자.

10 김중업, 「미술의 발전 과정과 자유」, 『자유하의 발전』, 김용구 편(서울: 사상계사, 1962), 72.

11 김영주, 「현대예술과 한국미술의 방향」, 『문화자유』 9호(1963): 1-3.

현실'이라는 주제로 개최되었다. 이 세미나에서 김중업은 「낡은 관념의 부정을 선언한다—건축가의 입장에서」, 박서보가 「실존의 표현으로써 존재한다—화가의 입장에서」라는 주제 발표를 하였다. 박서보의 발표는 1960년 파리에서 열린 국제청년미술가대회에서 발표한 내용과 동일한 것이어서 전통에 대한 저항과 한국 미술가들이 수용한 앵포르멜 미학의 정당성을 옹호하는 내용으로 되어 있다.[12] 반면에 김중업은 다시 한 번 파시즘이나 사회주의 리얼리즘의 실패를 거론하며 문화자유회의 한국 본부 주최의 《문화자유초대전》, 파리비엔날레, 상파울루비엔날레 등의 국제전이 한국의 추상미술가들에게 좋은 길잡이 역할을 했다는 평을 내리고 있어 냉전의 맥락에서 국제교류를 바라보는 인식을 드러낸다.[13] 실제로 문화자유회의는 한국의 미술가가 아시아의 젊은 미술가들과의 연대 속에서 자유의 가치를 고취시킬 수 있도록 필리핀 마닐라 솔리다리다드(Solidaridad) 화랑에서 열린 《한국청년작가전》을 제안하고 일본문화포럼이 주최한 《국제청년미술가전》 참가를 권장하는 활동을 지속하였다.[14]

　　1960년대 후반 국제교류에서 주목할 만한 현상은 일본과의 미술 교류가 활발해졌다는 것이다. 한일 미술 교류의 물꼬를 튼 것은 김종학, 유강렬, 윤명로가 참여한 1966년의 제5회 도쿄국제판화비엔날레였다. 이 비엔날레에서 김종학은 작품 〈역사〉로 가작에 입상하는 성과를 거두었다. 1969년에는 동경 세이부미술관(東京西武美術館)에서 개최된 《국제청년미술가전》에 정창섭, 박서보, 곽덕준, 서승원, 윤명로가 참여하여 한일 미술 교류의 폭을 넓혀나갔다. 한일 미술 교류에 있어 결정적 전기를 마련한 사건은 1968년 한일 문화 교류 일환으로 도쿄국립근대미술관에서 열린 《한국현대회화전》이었다. 한국 추상회화의 한 이정표로 평가받는 이 전시에는 총 20명의 미술가가 참여하여 한국 현대미술의 특성을 일본에 집단적으로 소개하였다. 전시 서문에서 평론가 이경성은 추상미술이 한국 회화의 주류를 형성해가고 있다고 소개하면서 《한국현대회화전》이 국제적인 시각에서 한국 미술의 위상을 가늠해볼 수 있는 계기가 되었다고 평가하였다.

　　《한국현대회화전》은 한국의 젊은 미술가들이 일본 화단과 본격적인 교류를 하게 되고 그 과정에서 한국 모더니즘 미술의 독자적 특성에 대한 논의가 분출되는 계기를 마련해주었다. 특히 박서보가 일본에서 작가와 평론가로서 막 활동을 시작하여 장차 일본 모노파(物派)의 중심 인물로 부상할 이우환을 만난 것은 70년대 한국 미술계의

12　박서보, 「실존의 표현으로써 존재한다」, 『춘추』 2호(1964): 3.

13　김중업, 「낡은 관념의 부정을 선언한다」, 『춘추』 2호(1964): 2.

14　「공간포럼(2): 국제교류전과 그 문제점」, 『공간』, 1969년 3월호, 80-86.

중요한 사건이라 할 수 있다. 이 전시를 계기로 한국 미술계와 관계를 맺기 시작한 이우환은 이후 한국 미술계와 긴밀한 예술적 교류를 이어갔다. 개인적 교류 외에도 그의 「사물에서 존재에로(事物から存在へ)」가 미술출판사의 제6회 예술평론상에 입선한 해인 1969년 7월호 『공간』에 게재된 그의 「일본 현대미술의 동향」은 한국의 많은 젊은 미술가에게 동시대 일본 현대미술의 동향과 그에 대한 관점을 확립하는 데 도움을 주었을 것으로 판단된다. 제9회 《현대일본미술전》과 관련된 이 글에는 타카마츠 지로(高松次郎), 세키네 노부오(關根伸夫), 이이다 쇼우지(飯田昭二), 나리타 카츠히코(成田克彦) 등의 작품을 바라보는 이우환의 관점이 압축되어 있다. 특히 매체의 차이가 있긴 하지만 박서보의 <유전질>과 유사하게 속이 빈 인간 형체를 풀로 굳힌 아오야마 코유(青山光佑)의 작품과 3차원 작품임에도 판화 부문에 출품한 노다 테츠야(野田哲也)의 작품에 대한 설명은 1970년대 초 한국 미술계에 '존재,' '장소,' '세계,' '무명성,' '중성 공간' 등의 용어가 부상하는 맥락을 이해하는 데 도움을 준다.

그러나 일본 현대미술에 대한 정보 제공보다 더 중요한 것은, 이우환의 글이 현대화의 모델을 찾아 서구로 향했던 한국 미술가의 시선을 자신과 동양에로 되돌리고 서구 미술의 동향에 주체적으로 대응하려는 인식의 확산에 중요한 역할을 했을 것이라는 점이다. 일본 현대미술가들의 작품을 "종래 주객 이원론을 넘어선 구조로서의 작품을 제시하려는 것"이라고 요약한 이우환은 그 배경에 대해 "구미제국의 미술을 늘상 모방하기에 급급하여 왔다고 하여도 과언이 아닌 지난날과 달라, 차츰 자기 나름대로의 길을 찾으려는 자세는 이번 현대전에서 두드러지고 있었던 것이다. 이미테이션 아트 선언이 나올 정도로 구미의 새 경향을 재빨리 모방하고 재탕, 삼탕하는 가운데 이제는 그네들과 동일선상에서 사고할 수 있는 바탕이 닦아졌기 때문이라고도 할 수 있겠다. 하지만 그보다도 중요한 것은 이네들이 이제 동양의 지혜에 눈뜨면서 저쪽의 어떤 새로운 것에도 놀라지 않고 이네들 나름대로의 생각을 앞세우려는 노력이 줄기차게 나타나고 있다는 것이다"라고 설명한다.[15] "모방은 창조의 도정"이라며 문화 발전을 위해 대담한 모방도 용인되었던 1950년대와 달리 모방의 숙명적 한계에 직면했던 1960년대 후반의 상황 속에서 새로운 방향을 암중모색하던 한국의 미술가들에게 동양의 지혜를 바탕으로 서구의 미술가들과 대등하게 사고할 수 있다는 주장은 신선한 충격으로 다가왔을 것으로 보인다. 특히 서양의 주객 이원론, 이성중심주의에 대한 대안을 동양의 지혜에서 찾을 수 있다는 이우환의 주장은 한국의 미술가들이 서구 콤플렉스에서 벗어나

15 이우환, 「일본 현대미술의 동향」, 『공간』, 1969년 7월, 78-82.

그림6 1966년 12월 4일부터 1967년 1월 22일까지 도쿄국립근대미술관에서 개최된 제5회 도쿄국제판화비엔날레의 도록 표지.
 국립현대미술관 소장
그림7 1971년 1월 31일부터 3월 31일까지 인도 뉴델리에서 열린 제2회 인도트리엔날레의 도록 표지. 김달진미술자료박물관
 소장

당당한 자기주장을 할 수 있는 근거를 제시한다. 또한 그의 주장은 당시 한국
미술계에 일고 있던 전통에 대한 재고가 한층 가속화되는 계기가 되었을 것으로
보인다.

IV. 1970년대

서구의 미술가들과 대등하게 사고할 수 있다는 이우환의 제안은 1960년대 빈번해진
국제교류를 통해 얻은 경험과 어우러져 1970년대 한국 미술가들이 서구 미술을
바라보는 태도에 극적인 변화를 가져오게 하였다. 그러한 변화는 먼저 이제껏 서구로
나가 새로운 동향을 파악하는 데 집착했던 데에서 벗어나 점차 서구 미술가를 초대해
한국에서 국제전을 개최하려는 노력으로 나타났다. 1969-70년 록펠러 재단의
지원을 받아 프랫 인스티튜트에서 판화를 공부하고 돌아온 윤명로는 한국 미술계에
판화 매체를 적극 소개하고, 서울국제판화비엔날레 개최에도 도움을 주었는데,
이 전시는 도쿄국제판화비엔날레에 이어 동양에서는 두 번째로 개최된 국제적인
미술 행사라는 평가를 받으며 한국 미술계의 자부심을 높이는 역할을 하였다. 이
전시와 관련해 『공간』지에 게재한 「판화예술」에서 윤명로는 판화예술의 종류, 용어,
특징 및 최근 판화계의 동향에 대한 설명과 함께 전 세계에서 개최되는 다양한 국제
판화 비엔날레에 대한 정보를 제공하면서 새로 시작된 서울국제판화비엔날레가
"우리의 주최라는 점에서 국제 미술의 대열에서 하나의 선도권을 획득했다는
의의"를 부여하였다.[16] 1975년 한국현대판화가협회와 로스앤젤레스판화협회가
공동 주최한 《현대판화교류전》과 관련해 쓴 「현대판화교류전」이라는 글에서
오광수도 서울국제판화비엔날레가 현대미술의 주도권 획득의 발판이었다고 하면서
《현대판화교류전》을 통해 "우리가 항시 수용자의 입장에 놓여 있다는 것이 아니라
그 역의 입장이 가능하다"는 점을 실감할 수 있었다는 소감을 피력한다. 특히,
그는 미국의 작품이 "낙천적, 포프적, 사회적인 색채"가 강한 반면, 한국의 작품은
"어둡고 내성적이며 퍽 사색적인 특징"을 갖고 있다고 지적하며, 그 차이를 더 이상
열등감의 근원이 아닌 감성과 체질의 차이로 바라보는 태도의 변화를 보여준다.[17]
1975년 제9회 파리비엔날레에 심문섭과 함께 직접 전시장을 찾은 이강소는 유럽
미술가의 발상법에서 느껴지는 이질감에 대해 유럽인들이 분석적인 데 비해 우리는

16 윤명로, 「판화예술」, 『공간』, 1970년 11월, 82.
17 오광수, 「현대판화교류전」, 『공간』, 1975년 5월, 37-39.

"종합적이거나 총체적인 성향"을 갖고 있기 때문이라고 주장하며, "우리는 사물을 보는 데 은연중에 우주 속에서의 상관관계로서 파악한다든가, 그들이 말하는 이미지는 우리가 역사적으로 아직 맛보지 못했으며, 또 주체와 객체와의 관계로 살아오지 않았기 때문에 (근대화 개념에서 의식적으로 배워왔으나) 그들의 세계와 상이감을 가지는 것은" 당연하다고 함으로써 한국 미술의 독자성에 자신감을 갖는 모습을 보인다.[18] 평론가인 이일도 『계간미술』 1977년 봄호에 게재한 「국제전 속의 한국 현대미술」에서 1970년대 한국 미술가가 참여한 여러 비엔날레에서 호평을 받고, 특히 1973년과 1975년의 파리비엔날레에서 신선한 잠재성을 지닌 국가로 평가받은 것을 근거로 한국 현대미술의 세계적 도약이 가능하다고 주장하였다.[19]

이처럼 한국 미술가들이 서구 미술과의 관계에서 대등하고 주체적인 시각을 견지할 수 있었던 데에는 일본 미술계와의 교류 과정에서 인연을 맺게 된 이우환의 영향이 컸다고 할 수 있다. 그는 1971년 제7회 파리비엔날레에 한국 작가로 참여하면서 직접 작성한 서문을 통해 "재현 대상의 시스템을 극복하여 우리의 시선을 대상에서 해방시키는 것"이 오늘날의 과제라고 제시하고, "그것은 대상 그 자체가 하나의 열려진 사물이 되고 무가 동시가 유가 되게끔 대상을 초월하고 그것을 투명화하는 작업을 통해서" 가능하다고 설명하였다.[20] 1977년 여름호 『계간미술』에 게재한 「한국 현대미술의 문제점」에서도 이우환은 1976년 일본에서 개최된 《한국미술 5천년전》이 호평을 얻고, 한국의 민속품이 유럽과 미국에서 문화예술품으로 평가받은 이유에 대해 한국 미술이 가진 세계성이 현대미술의 성격과 결부되어 있기 때문이라고 지적한 뒤 "자기의 주장이나 개성을 앞세우지 않고 작위를 싫어하고 자연과 더불어 무명으로 살며 현실 외에 또 다른 세계를 만들지도 꿈꾸지도 않는" 한국의 예술관이 현대적인 인식론과 통하는 데가 있다고 주장하였다. 나아가 그는 한국이 "무너뜨려야 할 거대한 인간중심주의도 파산되어야 할 근대문명의 우상도, 환상도 아직 못 가져본 채 서양 사람들이 말하는 중성적이고 구조적인 세계관을 이미 체득하고" 있다고 함으로써 한국 미술계가 근대에 대한 경험의 부재라는 콤플렉스에서 벗어날 수 있는 논리를 제공해주었다.[21]

1975년 동경화랑 기획으로 개최된 《한국 5인의 작가, 다섯 가지의 흰색 韓國五人の 作家, 五個の 白》전은 전통의 재해석에 기반을 둔 한국 현대회화의 고유한 특성에 대한 담론을 촉발시킨 의의를 지닌다. 서울의 명동화랑 대표 김문호와 일본

18 이강소, 「두 번째의 새 스타일: 세계 젊은 미술가들의 향연—제9회 파리비에날 참가기」, 『공간』, 1976년 1월, 71-72.
19 이일, 「국제전 속의 한국 현대미술」, 『계간미술』, 1977년 봄호, 54-59.
20 이우환, 「파리 비엔날 서문」, 『공간』, 1971년 7월, 67.
21 이우환, 「한국 현대미술의 문제점」, 『계간미술』, 1977년 여름호, 143, 146.

도쿄의 도쿄화랑 대표 야마모토 타카시(山本考) 사이에 한일 두 나라의 현대미술 교류전에 대한 꾸준한 의견 교환의 결과로 성사된 이 전시회에는 권영우, 박서보, 서승원, 이동엽, 허황이 참여하여 일본 미술계에서 상당한 반향을 불러일으켰다. 이 전시 이후 한국 현대미술은 정기적으로 일본 화단에 진출하게 되었다. «한국 5인의 작가, 다섯 가지의 흰색»전의 기획자였던 나카하라 유스케(中原佑介)는 참여 작가들의 작품에 대해 "중간색을 사용하면서도 동시에 화면이 지극히 델리케이트하게 마무리져 있는 회화"라고 설명하면서 백색은 "화면의 색채로서의 한 요소가 아니라 회화를 성립시키는 어떤 근원적인 것"이며 "도달점으로서의 하나의 색채가 아니라 우주적 비전의 틀 그 자체"라고 규정지었다. 전시 서문에서 비평가 이일도 «한국 5인의 작가, 다섯 가지의 흰색»전의 특징을 백색으로 꼽으면서 그 의미에 대해 다음과 같이 기술하였다.

> 실상 백색은 전통적으로 한국 민족과는 깊은 인연을 맺어온 빛깔이다. 그리고 이 빛깔은 우리에게 있어 비단 우리 고유의 미적 감각의 표상일 뿐만 아니라, 우리 민족의 정신적 상징으로서의 의미를 지니고 있다. 나아가 그것은 우리의 사고를 규정짓는 가장 본질적인 하나의 언어이다. [……] 요컨대 우리에게 있어 백색은 단순한 하나의 빛깔 이상의 것인 것이다. 말하자면 그것은 빛깔이기 이전에 하나의 정신인 것이다. '백색'이기 이전에 '백'이라고 하는 하나의 우주인 것이다. [……] 백색은 스스로를 구현하는 모든 가능의 생성의 마당인 것이다.[22]

'백색'에 대한 이일의 논의는 이후 논쟁의 초점으로 부상하지만, 통시적 관점에서 보면 그가 "모든 가능의 생성의 마당"으로서의 색채 개념을 통해 지목한 색채는 백색이라기보다는 '무색채' 내지 '탈색채'였다고 하는 것이 타당할 것이다. 실제로 2년 뒤인 1977년 동경 센트럴 미술관에서 열린 «한국현대미술의 단면»전에서 일본의 비평가 나카하라 유스케가 "한국의 미술가들에게 볼 수 있는 색채의 부정은 색채에 대한 관심의 한 표명으로서의 반색채주의가 아니라, 그들이 회화에 대한 관심을 색채 이외의 것에 두고 있다는 사실을 말해주는 것"이라고 주장하자, 이일은 "회화에 대한 관심을 색채 이외의 것에 두고 있다"는 주장은 타당하되, 그것은 의도적인 색채의 거부가 아니라 '무색채주의'라고 반박하였다. 나아가 "일본 작가들의 작품보다도 훨씬 더 동양적인 것에 접근하고 있다"고 말한 『미술수첩(美術手帖)』 편집장의 말을

22 이일, 「백색은 생각한다」, 『한국 5인의 작가, 다섯 가지의 흰색』, 전시 도록(도쿄: 도쿄화랑, 1975).

그림8 1975년 5월 6일부터 24일까지 일본 도쿄화랑에서 개최된 «한국 5인의 작가, 다섯 가지의 흰색»전 도록 표지.
 김달진미술자료박물관 소장
그림9 1977년 8월 16일부터 28일까지 일본 도쿄 센트럴미술관에서 개최된 «한국현대미술의 단면»전 도록 표지.
 김달진미술자료박물관 소장

되새기며 "우리의 일련의 작품들이 보다 근원적으로 동양적인 것과 접근해 있다면 그것은 우리 고유의 자연관, 물질관과 밀접하게 관련지워져 있다"고 주장하였다.[23] 이일은 자신의 이러한 '단색조 회화' 이론을 권영우, 김구림, 김용익, 박서보, 정창섭, 하종현, 정상화, 심문섭, 윤형근, 이동엽 등의 작품 분석에 적용하며 70년대 한국 미술비평계를 풍미하였다.

프랑스 외무성 초청으로 개최된 《제2회 국제현대미술전》을 위한 카탈로그 서문에서도 이일은 한국의 미술가들의 작품에서 전통의 원류를 거슬러 올라가 그것을 현대의 언어로 재확인하려는 의지를 확인할 수 있다고 평가하고, 이들의 작품에 공통적으로 보이는 단색은 "그 속에 색채의 모든 가능성을 내포하고 있는" 색으로 우리의 회화 전통에 원근법적 공간이 존재하지 않았기에 그것을 국제 회화의 문맥(모더니즘)에서 볼 수는 없으며, "우리에게 무엇보다 중요한 것은 항상 화폭을 자연과의 합일의 수단으로서 소유하는 것"이었다고 주장하였다.[24] 이런 의미에서 '단색조 회화'에 대한 논의는 한국 미술가들이 현대화의 모델을 찾아 서구로 떠난 여행에서 결국 자신에게 되돌아와 한국 미술의 정체성을 구현하게 되었다는 대서사의 핵심을 이룬다고 해도 과언은 아니라고 판단된다. 물론 서구로 떠난 여행에서 접한 추상미술 이외의 다양한 실험적 경향은 새로운 젊은 세대의 미술가들에게 수용되며 1970년대 한국 현대미술의 폭을 넓히는 데 기여하였다.

23 이일, 「한국 현대미술의 단면전」, 『공간』, 1977년 9월, 83-85.
24 이일, 「제2회 국제현대미술전 한국 9인의 작가, 캐털로그 서문」, 『공간』, 1979년 4월, 12-15.

4부
문헌 자료

피카소와의 결별

김병기

존경하는 Pablo Picasso 씨!

　사람들이 그림을 그리며 보고 즐겨온 이래로 당신의 이름처럼 쟁쟁한 음향(音響)을 풍기며 많은 논의의 대상이 되어온 화가의 예는 그리 많지 않았읍니다.

　항시 시대의 선두에 서서 전위적 위치를 담당해온 당신의 제작 태도는 현존하는 어느 선배들보다도 우리들에게 가장 귀중한 교훈을 제시해왔읍니다.

　친애하는 Picasso 씨!

　한 사람을 다른 몇 사람들이 근 20년간을 두고 거의 매일같이 생각하고 논의해왔다는 사실을 아십니까. 이것이 연애나 종교라는 감정에서가 아니라 실로 예술이라는 교감 작용을 통하여 거의 매일같이 느끼고 생각할 수 있었다는 사실을 아십니까.

　당신은 우리들을 좀 알아야 하겠읍니다. 우리들은 당신에게 알리워질 충분한 자격이 있읍니다. 왜냐하면 우리들은 당신이 우리들을 모름에도 불구하고 근 20년 전서부터 당신을 알아왔기 때문에—그렇읍니다. 우리들은 근 20년간을 거의 매일같이 당신의 작품을 통하여 작품 배후에 움지겨 나가는 당신의 에스프리를 느껴왔읍니다.

　불행히도 우리들의 문화적 환경은 그리 신통치 못했읍니다. 한국동란이 가져오는 미증유의 파괴는 우리들의 모든 물적 조건을 여지없이 만들어놓았읍니다. 특히 한국이라는 위치는 당신들이 제작하고 있는 파리에서 너머나도 원격(遠隔)한 거리에 놓여 있읍니다. 우리가 보았다는 당신들의 작품도 손꼽을 수 있는 몇 점에 불과했으며 대개는 불충분한 원색판이었읍니다. 작년에 동경에서는 당신의 전람회가 개최되었으나 동란의 나라 한국에는 그 기회가 없었읍니다.

　한국과 파리와의 거리—이것은 결국 우리들의 불행을 의미합니다. 그러나 점차로 이 불행은 우리들만의 불행은 아닌 것 같읍니다.

　두 개의 세계의 초점에 위치하여 새로운 역사의 진통을 겪고 있는 한국의 문제—여기서 일어나는 새로운 현상은 인류의 앞날을 염려하는 모든 사람들의 관심사가 아닐 수 없게 되었읍니다. 역사는 지금 파리에서도 만들어지고 있지만 보다 더 줄기찬 역사의 한 페—지가 우리들이 처하고 있는 이 폐허에서도 이루어지고 있는 것입니다. 한국이 파리에서 멀기도 하거니와 도리어 파리가 한국서 멀기도 한 것입니다.

　존경하는 Picasso 씨!

　당신은 언제가 조형의 실험을 인간의 문제와 결부시켜서 추진해왔읍니다. 당신은 위대한 루넷상스의 거장들이 차지하였던 사회적이요 종합적인 미술인의 위치를 다시 현대에서 회복하려는 첫 사람이 될지도 모릅니다. 가장 포름마리스트로 되어 있는 당신은 오히려 내용과 인간의 문제서부터 그 형식을 결정해 나온 화가입니다. 오늘날 미술인들은 그들의 조형의 실험실 속에서 프라스코를 들고 있을 수만은 없읍니다.

　당신은 현명하게도 인간에 관련되는 제반 문제에서 모티브를 찾아왔읍니다. 특히 최근에는 한국에서 일어나는 새로운 사태에 대하여 관심을 보여주었읍니다. 전전·전후에 있어서의 당신의 작품에 나타난 일련의 모티브는 직접 우리들과

관련을 갖고 있는 것입니다. 감격적인 ⟨게르니카⟩를 위시하여 나치스에 항거하는 납골소(納骨所)의 세리즈이며 전후에 제작되는 ⟨봐로리스⟩의 환희이며 특히 한국의 동란에서 취재한 ⟨조선의 虛殺('학살'虐殺의 오기―편집자)⟩이며 일전 라마(羅馬)에서 발표되었다는 야심작 ⟨전쟁과 평화⟩는 우리들의 생존의 문제와 긴밀히 관련되어 있읍니다.

당신은 20대의 시절부터 불행한 사람들의 편이었읍니다. 심해같이 푸른 빛깔에 젖은 청색의 시기의 가슴에 스며드는 우수(憂愁)의 사람들은 다함없이 아름다웠읍니다. 우리들은 ⟨사르탕방크의 가족들⟩을 언제나 기억하고 있읍니다. 그러나 이러한 감상(感傷)에 오래 잠겨 있을 당신은 아닙니다. 당신은 코페르니크스적인 용기로서 아프리카 흑인 조각을 새로운 각도로 보기 시작하였고 드디어 오늘의 미술의 성격을 결정하는 입체파의 실험을 시작했읍니다.

입체파의 실험은 Cezanne의 일면(一面)인 조형의 발견을 단적으로 추진하는 것에 불과한 것이지만 이것이 현대회화의 성격을 형성시킨 크다란 원인이었다는 것을 부인할 수 없읍니다. 이로부터 회화는 조형의 영역에의 하나의 가능성을 얻게 되었읍니다. 초현실주의라고 불리워지는 신영토의 개척도 입체파의 실험 없이 어찌 실현될 수 있었겠읍니까.

1920년대의 이른바 신고전의 시기라고 불리워지는 그 비대(肥大)한 해변의 인물들도 필경은 입체파의 조형의 원리의 일종의 바리에이슌이 아니겠읍니까. 이 가상의 현실을 구성하는 기본적 이데아는 이를테면 입체파의 원리의 좀 더 입체적인 반복이 아니겠읍니까. 이 시기에서 당신은 많은 예찬자를 획득하였으나 당신의 의도는 입체파의 시기와 조곰도 다름이 없었을 것입니다.

이때 당신은 영리한 계산가에 지나지 않습니다.

당신은 다시 한 번 변모를 통하여 당신의 내면의 진실을 표시하지 않을 수 없었읍니다. 당신의 어느 한 시기가 당신의 전부를 대변하지는 못합니다. 오직 변모를 거듭함으로써 당신은 일층 뚜렷이 당신을 말하고 있읍니다. 다시 말하면 Cezanne가 한 폭의 화면에서 조화를 시도한 그 여러 가지를 당신은 한 시기로 구분하여 놓았읍니다. 당신의 동료자 Braque는 Cezanne 만년의 경지인 ⟨원통형과 원추형과 원구⟩를 찾으려는 노력을 일층 단적인 표현으로 의도했으나 알고 보면 Cezanne의 전부가 아니라 일면의 추진에 불과했읍니다. 우리들은 이러한 계산만으로 만족을 얻을 수는 없읍니다.

입체파에서 시작되는 조형의 실험을 현대회화가 거쳐온 엄숙한 과정인 것을 알고 있지만 실험은 실험일 수밖에 없읍니다. 당신은 초현실성이 무엇인가를 배워야 했고 이것을 배움으로 해서 좀 더 현실에 육박할 수 있었던 것입니다.

과연 1937년에 도달한 당신의 벽화 ⟨게르니카⟩는 찬란한 것입니다. 여기에 이르러 조형은 비로서 레아리테와 결부되었읍니다.

서반아동란(西班牙動亂)이라고 하는 현실적인 사건은 서반아인인 당신에게는 뼈저린 일이 아닐 수 없었을 것입니다. 동시에 이 동족상쟁의 비극이 무엇을 자아내며 당신의 인민을 도륙하는 자가 누구인가를 알았읍니다. 당신은 당신의 온갖 방법으로 하나의 적을 향하여 집중시킬 수 있었읍니다.

당신은 비로서 한 폭의 화면에서 조형과 현실과 인간의 문제를 종합 압축하는 Cezanne의 경지에 도달했읍니다.

어떤 사람들은 당신을 가리켜 지성적인 체질의 화가라고 하고 있으나 나는 오히려 지성이 아니라 감성의 우위성에 의해서 움지기는 당신의 화가 정신을 알 수 있을 것 같습니다. 가령 Mondrian과 당신의 작품을 비교할 때 형식주의자 Picasso의

일면만으로는 도저히 Mondrian의 포름에 따를 수
없습니다. Mondrian의 포름은 당신의 그것보다
한 차원 더 전진해 있는 것을 솔직하게 인정해야
합니다.

그러나 작품 자체에서 오는 박력이랄까
작품에 내포되어 있는 에스프리라고 할가 작품이
이야기하는 내용에 있어서의 현격한 차이는
어데서 오는 것입니까. 우리들은 Mondrian의
비형상에 있어서보다는 당신의 형상적인 조형에서
더욱 감동을 느낍니다. 이 이유는 결국 당신의
형상적인 조형에서 뿌리를 박고 있는 인간의
문제와의 직접적인 관련에서가 아니겠습니까.
이는 Mondrian이 지니고 있는 지성의 한계를
의미할런지도 모릅니다. 다행이 당신은 지성의
한계를 아는 드문 화가로서 지성을 살리고
또 지성을 박차는 인간의 척도로서 작품을
만들어왔습니다.

그러나 때로는 당신의 인간의 척도가 그리
정확하게는 들어맞지 않기도 합니다.

〈게르니카〉에 있어서의 당신의 척도는 명확하게
레아리테에 들어맞았습니다.

'저항의 시기'에 있어서 역시 올바른
측정이었습니다.

그러나 전후에 들어서면서 콤뮤니스트를 선언한
후에 당신의 척도는 레아리테의 측정에 있어서
상당한 오류를 범하고 있음을 지적하지 않을 수
없습니다.

물론 금일에 있어서 한 예술인이 그의 정치적
위치를 결정하는 것이 그다지 대단한 일은
아닙니다. 더욱이 불행한 사람들의 편인 당신이
콤뮤니스트를 선언했다고 해서 과히 어울리지 않을
것도 없습니다.

당신의 입당 시의 이야기처럼 콤뮤니스트가
된 이유도 지극히 소박한 데 있을 것입니다.
"레지스탕스의 시기에 있어서 콤뮤니스트들이
가장 용감하였다." 아마도 이 동기 이상의 동기는

아닐 것입니다.

위선(爲先) 당신이 콤뮤니스트가 되었다고 해서
당신의 화풍이 콤뮤니즘이 요구하는 화풍으로
변할 수도 없는 일입니다. 요지음 발표되는
화풍은 예전보다 별 차이가 없습니다. 화풍은
반콤뮤니스트적이며 내용은 콤뮤니스트적인
것을 보여줌으로 이편저편의 시청(視聽)을 모아
양(兩)목을 보자는 것일지도 모릅니다만 그런
해석은 지나친 해석이고 여하튼 콤뮤니스트
Picasso를 우리들은 부자연하게 느끼지 않을 수
없습니다. 요는 콤뮤니스트가 된 이후에 당신의
작품이 의도하는 에스프리가 점점 피상적인
레아리테의 파악으로 흐르고 있다는 것입니다.

Picasso 씨여!

파리는 한국에서 떠러져 있습니다.

당신이 발표하신 〈조선의 학살(虐殺)〉은 무엇을
의미하는 것입니까. 당신의 나라의 Goya의
학살(虐殺)과 Delacroix의 〈시오의 학살〉 다음에
오는 역사적인 학살화(虐殺畵)를 꿈꾸고 있는
것입니까. Delacroix의 인간의 척도는 그의
근동적(近東的)인 낭만성과 들어맞았습니다.
구라파인의 인간의 해석에서 감동을 이르킬 수도
있었습니다. 당신의 〈게르니카〉 역(亦) 서반아인의
입장에서 진실한 웨침('외침'의 오기─편집자
주)이었습니다. 그러나 공교롭게도 우리 한국의
학살을 모티브로 하는 이번 그림만은 그 관점에
있어서 약간 곤란한 점이 없지 않습니다. 물론
당신의 비설명적인 표현은 지나친 내용의
해석을 허용하지 않을런지도 모르나 총을 겨누는
로봇트 병사들의 한 구룹과 총을 맞는 벌거숭이
부녀자들의 다른 한 구룹이 무엇을 또한 누구를
의미하고 있는지는 넉넉히 짐작할 수 있습니다.
멀리서 떠러져서 보면 조선의 학살은 그런
식으로 보일지도 모릅니다. 아마도 콤뮤니스트의
공식으로는 그렇게 보는 것이 타당할 수도
있습니다. 그러나 1945년부터 몇 해를 두고

보았으며 특히 이번 동란의 격량 속에서 지칠 때로 보아온 한국에서의 학살은 당신의 ‹조선의 학살›과는 정반대의 학살에서 시작했다고 하는 것을 지적하지 않을 수 없습니다.

우리들은 여기서 우리들의 정치적인 위치가 당신과 다르다는 말을 하고 싶습니다. 우리들은 충분히 당신의 화풍을 이해하고 있으며 또 있다고 자부하고 있습니다.

그러나 우리들이 보아온 뜻하지 않은 사실 즉 공산주의자들의 죄악을 본 사람만이 알고 있는 아직 그러한 과도(過度)의 시기라면 우리들의 한 의무로서 보아온 사실 그대로를 입증하지 않을 수 없는 것입니다. 당신이 한국을 좀 더 자세히 보았드라면 당신이 알고 있는 그러한 공식으로는 한국의 학살을 그릴 수 없을 것입니다.

일전 『Time』지(誌)에 소개된 ‹전쟁과 평화› 역시 그러한 공식의 범주에서 벗어나지 못하고 있읍니다. 당신의 그 감동을 주는 비둘기의 석판화와 더부러 이번 그림에 담어진 상징은 명확합니다.

나는 사실 이 그림을 보고 적지 않게 충격을 느꼈읍니다. 나의 구차한 담벽(壁)은 몇 일간 당신의 ‹전쟁과 평화›로 장식되었읍니다. 그러나 사흘이 지나기 전에 ‹전쟁과 평화›는 치졸한 극락도와 지옥도로 변하는 것이었읍니다. 당신의 그림의 형체(形體) 하나는 완전히 설명적입니다.

전쟁의 포연(砲煙)을 의미하는 배경이며 검은 영구차 우에 해골(骸骨) 보재기를 질머진 피문은 단도를 쥐고 있는 악한(惡漢)!

번쩍이는 단도의 흑백적의 삼색은 이 지옥도를 구성한 주색(主色)의 집중이며 악한의 도당들의 내려찌르는 창과 도끼의 운동은 비둘기의 방패를 든 좌단(左端)의 청년을 향하여 자꾸만 싸움을 재촉하는 것입니다. 유린당한 서적! 이 서적들은 문화를 상징하는 것입니까. 이 악한은 자본주의를 의미하는 것입니까, 그러면 태연히 서 있는 청년은,

그리고 비둘기는? 당신의 의도는 설명을 받지 않아도 충분합니다. 더욱이 평화에 있어서의 성장(盛裝)한 태양과 황금의 열매! 아내는 집에서 애기에게 젖을 멕이고 문인은 글을 깃고 예술가는 그릇을 만들고 날개 있는 말에 밭을 가는 소년과 피리를 부는 인물이 있고 피리소리 마춰 춤추는 나체를! 한 나체의 손에 막대기가 놓여 있고 막대기 우에서 소년이 써커스를 하는데 소년 머리 우에 저울대가 놓여 있고 저울 한편에 어항 또 한편에 조롱(鳥籠)! 조롱 속에 물고기 어항 속에 새가 나르고… 당신은 평화의 세계에서 이루워질 수 있는 환희와 인간의 능력의 가능성을 말하려는 것입니까? 알았읍니다. 당신이 그처럼 구구히 설명하지 않어도 평화가 즐겁다는 것은 잘 알고 있읍니다.

당신이 가장 좋다 하지 않는 그림의 설명을 지금 나는 루루히 털어놓았읍니다. 이번 그림 자체가 그러한 설명을 바라고 있는 것 같습니다.

그러나 문제는 당신의 평화는 대체 어떠한 평화를 말하고 있는 것입니까.

어떻게 해서 이 평화는 이루어지는 것입니까.

또한 그림이 이처럼 처음부터 마지막까지 설명할 수 있는 성질에 것입니까.

과연 이번 작품의 반향은 클 것입니다. 많은 공식적인 정치적 두뇌들은 당신의 그림에 대하여 그들의 찬사를 애끼지 않을 것입니다.

그들이 노리는 가장(假裝)한 평화 노선에 당신의 그림은 아주 잘 부합되는 것이기 때문에 당신의 이번 공적은 그야말로 훈장을 받을 수도 있을 것입니다.

친애하는 Picasso 씨여

당신에게 처음 쓰는 이 글월에 결별이라는 서두로 시작하게 되는 우리들의 애석함을 이해해 주십시오.

20년간 존경에 가득 차 있는 우리들의 심정으로는 이러한 말부터가 벌써 우리들은 당신

그림에 나타나 있는 그러한 공식으로는 인간의 문제를 측정할 수 없는 것을 느끼는 데서부터 새로운 세대들의 고민은 있는 것 같습니다.

만일 당신의 척도로서 능히 측정할 수 있는 현실이라면 우리들은 구태여 불안을 느끼지 않아도 좋았읍니다.

존경하는 Picasso 씨여

당신은 마치 능숙한 서반아의 투우사처럼 언제나 사람들이 박수와 갈채를 요구합니다. 그러나 이미 우리들과 파리 한 구석에 있어야 할 젊은 세대들은 당신의 묘기에 박수를 보낼 수가 없읍니다그려.

예리한 당신의 눈은 우리들이 무엇을 이야기하고자 하는가를 이해할 것입니다. 또 우리들은 이러한 글월로서가 아니라 작품으로서 소신을 피력하여야 할 것입니다.

당신에게 일층 더한 건강과 Titian의 백 년의 장수(長壽)가 있기를 바라며 이만.

(출전: 『문학예술』 창간호, 1954년 4월)

예술의 자유와 환경
—미국 대학생들의 미술작품전 인상 (상)

김영주

1일부터 10일간 서울대학교 미술대학에서 《전국대학미술학생작품전》('전미국대학미술학생작품전'의 오기—편집자)이 개최되고 있다. '미국대학미술협회'에서 엄선하고 다시금 '미국미술연맹'의 심사를 거쳐서 제공된 이 전람회는 미국에 있어서의 최근의 대학 미술교육의 방향과 내용을 엿볼 수 있는 동시에 현대 미국의 미술 사조를 어느 정도 짐작할 수 있는 점에서 그 의의는 자못 큰 바가 있다.

1

진열된 작품 수는 불과 30여 점에 지나지 않지만 개개 작품의 질의 일률성과 방법의 다양함에 따르는 자유로운 사고방식 및 진지하('진지한'의 오기—편집자) 제작 태도와 창의성에 가득 차 있는 작품 표현에 우선 놀라지 않을 수 없다.

그들은 소재와 재료에 구애됨이 없이 능숙하게도 모티브와 표현의 관계를 잇대고 있다. 그들은 테마와 자기의 '일'에 대한 역량의 조화를 꾀하며 표현의 관계를 추궁하고 있다. 그들은 조형의 의의에 따라서 표현 요소를 발견하고 있다.

그들은 표현에 충실하기 위하여 자기표현에 또한 충실하다. 마치 대지에서 발아하여 소질과 환경의 힘을 빌려 자라고 싶은 대로 자라는 야성의

해바라기와도 같이 현대미술에서 반영된 소질과 이메저리의 혼화(混和)에 이루어진 문화권이란 환경을 자유롭게 흡수하면서 작품 제작에 대하고 있는 것이다.

그들의 작품 속에는 넘쳐흐르는 전위예술에의 동경이 있다. 이러한 동경은 절제 있는 범주 속에서 개성에 빛나는 욕망으로 변화하고 드디어는 솔직 대담 투명한 사고방식에로 드높아지는 것이겠다.

오늘날 우리나라의 대학 미술교육이 침침한 방 안에서 모델의 묘사를 학생에 강요시키고 고정된 이념의 주입에 치우치고 낡은 개성의 인격화를 절제(節制)로 삼고 있는 이때에 미국의 대학 미술교육은 밝은 현실에서 자유로운 모델의 선택과 의미 있는 이념의 구축에다가 새로운 개성과 창의성의 발굴에 주력하고 있다.

그리고 한편 형식의 되풀이를 막기 위하여 필요한 방법으로써 양식에의 표준화를 강구하고 있는 것이다. 그 온갖 예술의 자유가 지향할 바 예술 범주에 따르는 내용의 비평에서 문제를 밝히는 그 길을 학생들에게 제시해주고 있는 것이다. 이로 말미암아 예술의 자유는 질서를 지닐 수 있는 것이겠고 동시에 시대사조와 현실감에서 벗어나지 않을뿐더러 기준을 걷잡을 수 있는 것이다.

실로 이러한 사고방식의 배양은 현대미술의 방법을 이해하고 나아가서는 현대미술의 사조를 구축할 수 있는 양식의 터전이 되는 것이다. 그것이 비록 오늘날 비평받고 지적당하고 있는 미국의 뉴 크리티시즘의 영향이라손 치더라도 젊은 세대에게는 일단 두뇌에 의한 논의의 과정과 탐구에 의한 방법의 분석이 소중한 것이다. 더욱이 스스로 놓여져 있는 환경에 대한 과감한 해부를 꾀하기 위하여서는 젊은 미술인은 한 번은 겪어야 할 이메저리의 결집 작용인 것이다.

말하자면 이러한 이메저리 결집 작용이 진지하게 나타나 있는 것이 그들의 작품이다.

이번 출품된 작품의 방법에 따라서 그 양식의 뒷받침을 캐어보면 추상(비형태적인 것과 형태적인 것) 구상 비구상 초현실(심리 반응과 형태 분석)— 이렇게 네 가지로 나눌 수 있다.

이 중에서 가장 많은 것이 추상인데 그것도 '비형태적인 것'이 주류가 되어 있다.

오늘날 추상회화에 있어서의 '비형태적인 것'은 비구상(논휘규라티브)과 형식의 혼화를 이루어서 분간하기 어렵게 되었지만 공간과 조형 현실에 대해서는 역시 구별해야 되므로 '비형태적인 것'이 주류가 되어 있다는 사실은 미국의 현대미술·회화의 경향이 의식의 혼화 과정에 부딪치고 있는 좋은 증거가 된다.

사실 1930년대의 뉴 휘비즘(신야수파) 운동이 입체감각주의와 융합해서 메카니즘을 자아내듯이 또는 초현실주의와 표현주의가 융합해서 레시이즘(설화주의)를('을'의 오기—편집자) 자아내듯이 1940년대의 순수 추상화 운동이 서구적인 전통의 분석을 겪어서 1950년대의 혼화주의를 이룩한 서구적인 전통의 분석을 겪어서 1950년대의 혼화주의를 이룩한 현대미술의 미술 사조를 생각한다면 이번 전시된 작품 경향의 원인에 대하여 수긍할 바가 많다.

물론 현대 미국의 미술·회화의 결점이 일종의 절충주의에 치우치고 있는 탓으로 민족성에 의거한 집단적 개성이나 그의 독특한 지역적인 전통성을 역사의 과정으로서 논의할 단계에 이르른 것은 다 아는 사실이다. 그렇지만 한편 전위미술 운동이 재빠르게 흡수되어서 미술문화의 국제성을 띠우고 문제를 제시하는 사실에 우리는 유의해야 할 것이다. 왜냐하면 아메리칸이즘으로 대변되는 미국의 예술 정신의 반영은 형식적인 것보다도 양식에서 양식적인 것보다도 종합되고 구축된 혼화성을 예술 환경의 조건으로 삼고 있기

때문이다.

　그리하여 혼화성이 공간 의식과 구체적인 비평 대상의 발견에로 지양되어 예술 정신의 반영으로 논의된 것은 극히 최근의 일이다. 더욱이 제28회 베니스뷔에나레전을 계기로 세계 미술의 소중한 과제로서 정신의 내면성과 정신의 외곽성(外廓性)과의 교차로를 내세운 사실에 비추어 생각건대 현대미술이 밝혀야 할 문제의 초점이 어디에 있는가를 증명하고도 남음이 있다. 이러한 견지에서 생각건대 미국의 미술은 미국의 현대성이라 할까— 그의 예술 환경은 극히 자유로웠고 또 자유로울 수 있었기 때문에 결국은 건실한 방향을 걷잡게 되었다고 단언해도 무방할 것 같다. (계속)

(출전: 『한국일보』, 1956년 11월 5일 자)

예술의 자유와 환경
—미국 대학생들의 미술작품전 인상 (하)

김영주

예술 환경이 자유로울 수 있다는 것은, 미국의 시대 사회의 양상을 배경으로 이루어지는 것은 물론이다. 그러나 미국의 시대 사회 역시 절대적인 조화에서 진전되는 것은 아닐진대, 필요한 것은 현실 비평을 할 수 있고, 시대와 사회와 예술의 관계에서 자아내는 가치 기준에의 비평의 뒷받침일 것이다.

3

《전미국대학미술학생작품전》에서 미국의 젊은 세대들의 제작 과정에 정면(正面)한 우리는 첫 번째로 무엇을 느껴야 하겠는가?

　혹자는 재료를 마스터한 점에서, 소재와 표현의 솔직한 점에서, 혹은 수법의 새로움에서, 그리고 진지한 현대성에의 추궁에서 감탄해도 좋다.

　그러나 이보다도 더 소중히 느껴야 할 문제가 있는 것이다.

　그것은 작품을 다루는 데 있어서 아카데믹한 태도를 취하고 있지 않다는 점이다. 바꾸어 말하자면, 형식적으로 예술 범주를 탐구하지 않고, 양식의 혼화를 위하여 자유로운 방법을 꾀하고 있다는 것이다.

　그것은 학생들 개개인의 방법이 어디까지나 '현대미술의 전통'을 중심으로 이루어지고

있는 사실에 유의하면 수긍할 수 있을 것이다. 얼핏 생각하면 단거리 선수 같은 경향이지만, 실은 오늘의 젊은 세대의 미적 실현의 근거는 '현대미술의 전통'에서 찾을 수밖에 별도리는 없지 않은가 말이다.

일달('일단'의 오기―편집자) 현대의 주변에서 과거형을 분석하고 미래형의 구상을 하는 일은, 평가에의 기준을 세울 수 있는 가장 현명한 방도가 아닐 수 없다.

이번 출품된 태반의 작품은 이렇듯 현대의 주변에서 과거형을 분석하며 미래형을 구상하고 있거니와 그중에서도 우수한―〈이호극장(二號劇場)〉(Dick Guenther 작 Louisville 대학) 〈황(黃)과 백(白)〉(Karl Richards 작 Ohio 대학) 〈구성〉(Charles Pochow 작 Tnlane 대학 Newcomb 미교美校) 〈새의 형태〉(Arthur Kery 작 상동) 〈무제〉(Segio Bugnolo 작 Indiana 대학) 〈겨울 풍경〉(Tom Parker 작 Washbum 대학)―제 작품은 제작 과정에 대한 의식의 교류가 뚜렷이 엿보인다.

그 속에는 현대미술의 추상성의 주류라고 할 수 있는 순화된 오트메이숀이 깃들어 있고 조직적으로 구성화한 다이제숀이 깃들어 있다. 그 누구가 손을 잡고 지도해서 만들어진 것이 아니라 현대의 젊은 세대이면 자연히 파고들어야 할 예민한 감성에 의지해서 이루어진 것이다.

맑고 개방된 대지에서 호흡할 수 있는 온갖 감성의 터전을 마련하여 이제 바야흐로 인간의 확대를 누릴 수 있는 그들의 작품은 확실히 새로운 개성의 발굴 작업을 하고 있는 것이다. 아직은 영향을 받고 있으며 아직은 절실한 현실감을 표현하지 못하고 있으며 아직은 미완성의 배경을 태도를 표방하고 있는 것이다. 이에 비하면 우리나라에 있어서의 대학 미술교육은 학생들의 생명과 감성의 관계를 소홀히 취급하고 있지 않은가? 인간의 확대를 누릴 수 있는 새로운 개성의

발굴 작업을 어떻게 시키고 있는가? 그 사고방식에 부조리를 조리로서 그릇되게 반영시키고 있지 않은가? 필경 이 모든 의문의 귀착점은 예술의 자유와 환경에 있다. 다시 말하자면 고정된 과거형과의 타협에서 '현대의 전통'을 등한시할 뿐더러 시대 사회의 불안에 빙자하여 인간의 확대를 억누르고 있는 것이다. 이러한 현실에서는 미래형에의 구상이 이루어지기 어려운 것이다. 보다도 예술의 진전을 위해서는 예술의 자유의 의의를 밝히고 스스로 놓여진 환경의 해부를 게을이 해서는 안 되는 것이다.

그것은 예술에 대한 가치 평가에의 구축을 새롭게 이룩해야 할 우리들의 입장에선 더욱 절실한 문제의 초점이 아니겠는가. 더욱 절실한 저항 정신의 지향에의 대상이 아닐 수 없다.

이러한 견지에서 이번의 《전미국대학미술학생 작품전》을 계기로 대학 미술교육자의 깊은 반성이 있기를 바란다. 미술대학생들의 각성을 재촉한다. 뿐만 아니라 기성의 미술인에게 절실히 필요한 예술의 자유의 진의를 이 기회에 진지하게 흡수해주기 바란다. 우리들이 놓여진 이 환경에의 냉정한 해부를 꾀할 수 있는 좋은 교훈이 되기 때문이다.

(출전: 『한국일보』, 1956년 11월 6일 자)

미술시감(美術時感)
—신선한 생기 국제판화전

정규

3월 1일부터 10일간 덕수궁 안에 있는
국립박물관에서 국제판화전이 개최되고 있다.
그런데 국내의 판화전을 한 번도 가져본 일이
없는 우리나라의 미술계가 이번의 국제판화전을
통해 어떠한 수확을 얻을 수 있을 것인지는 모르나
이러한 기회를 마련한 조형문화연구소에 대하여
좌우간 사의를 표명하지 않을 수 없다.

이번 전시된 판화는 국제판화가협회에서 보내온
것인데 목록에 의하면 17점 중 독일인 3명 이태리인
1명을 제외하고는 전부가 미국의 화가들의
작품인데 어떠한 방법에 의하여 국제판화가협회는
이러한 선택(물론 이곳에서 의뢰한 것은
아니지만)이 이루어졌는지는 모를 일이다.
다만 이번의 국제판화전은 가장 손쉬운 형식의
미술문화의 친선 교류의 뜻 이상의 미술적인
과제를 찾을 수 없다고 하면 실례가 되지나 않을가
생각된다.

그러나 이러한 작품의 교환 전시가 장차 우리
화단의 새로운 자극이 되리라고 하는 것은 의심치
않는다.

이번 전람회를 통해 느낀 점은 화면에 신선한
생기와 자유로운 창작의 태도 등을 들 수 있다. 소위
예술가적인 고집이라든가 존대(尊大)한 과장이
없이 즐겁고 시원스럽게 그리고 정성껏 만들어진
그림들이다. 이런 이야기야 무슨 새삼스러울
것은 없는 말이지만 실은 이것이 얼마나 어려운

일인가를 요즈음 더욱 느끼고 있다.

출진(出陣)된 작품 중에서 이렇다고 따로 들고
싶은 판화는 없다.

오늘의 미국 미술이 몬드리안과 입체파적인
구세대의 요소를 어떻게 소화해가고 있는가에
대하여는 특별히 자세치는 않으나 미국 미술의
국제성 내지는 다양성은 오늘날에 이르러서는
미국의 미술문화의 독자적인 개성으로서 순화되고
고립화되어가는 경향이 없지 않아 있다.

이러한 미국 미술의 지향에 대한 시비는
차치하고 판화와 같이 기교적인 면에서 일반성—
말을 바꾸면 취미성이 많은 미술부면(美術部面)이
이른바 미국적인 양식이랄가. 미국적인 감성이
좋은 의미에서나 나쁜 의미에서나 농후하다고 말할
수는 없을가.

그런데 판화는 결코 새로운 미술 분야가
아닌데도 불구하고 미국인에게는 새로운
미술의 표현 방법으로 사용되고 있다는 것은
우리나라에서와 같이 판화에 대한 관심이
등한시되어 있는 지역의 미술인들에게는 또 하나의
관심사가 되어도 무방할 것이다.

이번의 국제판화전이 비록 적은 규모의 친선
행사이기는 하지만 그럴수록 수다한 전제를
앞세우지 말고 기쁨과 반가움으로서 찾아가 볼
줄을 알아야 할 것이다.

(출전:『동아일보』, 1957년 3월 6일 자)

동양적 환상의 작용
— 《미국현대미술8인전》을 보고

정규(화가)

이번 국립박물관이 주최한 《미국현대8인작가전》 (정식 명칭은 《미국현대 회화조각 8인 작가전》—편집자)》은 우리나라에서는 처음 맞이한 미국의 현대미술전이다. 이러한 미술전을 마련하여준 씨아틀 박물관에 대하여는 우리나라의 전체 문화계가 경의를 표해야 할 일이려니와 이를 주최한 국립박물관 제위의 노고에 대하여서도 새삼스러운 친근감을 금할 바 없다. 더욱이 국립박물관에서는 근래에 들어 미국 현대 판화전을 비롯하여 이번의 《미국현대8인작가전》을 주간(主幹)하여 미술계의 새로운 시야를 개척해주고 있다는 사실은 우리나라의 국립박물관의 형편으로는 그야말로 진취적인 행사라고 아니할 수 없다. 모쪼록 이러한 국립박물관의 전진적인 노력이 결실하여 우리나라에도 불원한 시일 내에 현대미술관이 건립될 것을 바라마지 않는다.

 X X

미술문화에 대한 올바른 소개 내지는 인식은 오늘날 우리나라에 있어서는 가장 중요한 과제임에는 틀림없다. 미술부면(美術部面)에 있어서도 서구적인 양식에 대한 동경에만 젖어온 우리나라의 미술가적인 양식으로서는 자칫하면 미국 미술 나아가서는 미국 문화에 대하여

등한시하다거나 몰이해하다는 자기 무식의 안주를 고집하는 경우가 있었다고는 말할 수 없었다. 그러나 오늘날 미국 문화에 대한 각성은 일종의 세계적인 풍조임은 틀림없다. 이러한 현상을 단순히 오늘날의 세계의 정치경제 태세로 인한 파생적인 세계 문화의 일시적인 시대 형태라고만 생각한다면 지나치게 신경질적인 판단이라고 아니할 수 없다. 오늘날 미국의 문화가 세계 문화에 관여할 수 있다는 그들의 자부는 어디까지나 그네들이 쌓아올린 문화적 특질을 토대로 하여 형성된 것이다. 그것이 얼마만큼이나 고도하게 세련된 것이냐 아니냐 하는 문제는 여사(餘事)로 하고 오늘날 미국의 문화는 스스로의 자기 현실과 대결하고 있을 뿐 아니라 보다 더 의욕적인 표현의 제목을 발견해 나아가고 있음을 누구나 알고 있는 일이다.

 X X

《미국8인작가전》에서 느낀 인상은 미국 미술이 이제는 서구적인 전통에서 벗어나 자기의 주제와 자기의 양식을 발견하고자 노력하고 있다는 점과 그 이메지가 대단히 상징적이라고 하는 것을 말하고 싶은데 여기서 상징적이라는 의미는 양식에 도달하기 이전의 종합적인 예술적 감동의 분위기를 가리켜 말하는 것이다.

출진(出陣)된 작품 중에는 마크 토비 씨의 작품이 미국의 그림으로서 우선 이야기될 수 있겠는데 선조(線條)를 중심한 씨의 양식은 다부로('타블로'—편집자)라고 일커디기보다는 데생상이라고 말하고 싶다. 토비 씨 그림뿐이 아니라 어느 화가의 그림들에 있어서도 색채는 볼 수가 없다. 신비롭다고 할가. 요는 효과적인 분위기를 조성하기 위한 편법 이상으로는 색채가 회화화되지 못했다. 이번에 전시된 그림들을 미루어 미국 미술을 말하게 된다면 '설화적인

소묘'의 미술이라고 일컬을 수 있을 것이다. 그런데 이번 전시된 조각과 회화를 통해서 비교되는 것은 평면적인 화면에서보다는 입체적인 구성에서 보다 더 조형적인 밀도가 뚜렷함을 엿볼 수 있다는 것이다.

그러나 역시 미국의 미술문화로서의 양상을 운위한다고 하면 오히려 회화를 들지 않을 수 없지나 않을가 하는 나의 견해는 어떠한 선입관 때문인지는 모르겠다. 끝으로 이번 전시에서 특히 주의를 끈 점은 작품에 퍽으나('퍽이나'의 오기─편집자) 동양적인 환상이 작용되어 있음을 들 수 있는데 이번 전시를 위해 따로이 그러한 작품들을 선택하였다면 이야기는 달라지지만 미국 미술의 새로운 방향으로서 유의할 수는 있을 것이다.

X X

무엇보다도 이런 기회가 다만 예의적 행사에 그칠 것이 아니라 오늘의 문제를 함께 호흡하고 의논할 수 있는 참된 문화 교류의 기초가 돼줄 것을 바라마지 않는다.

(출전:『조선일보』, 1957년 4월 16일 자)

미네소타 대학미술전
─23일부터 서울대학교에서 교수·학생 작품 총 83점 미술을 통한 한미 간 유대

작년 가을 미네소타 대학교의 주최로 미국 각지에서 작품 전시를 한 바 있는 서울대학교 미술대학에서는 금반 서울대학교 대강당에서 23일부터(31일까지) «미국 미네소타 대학교 교환미술전»을 주최하고 있다.

23일 상오 10시 서울대학교 윤 총장과 경제조정관 원 씨가 테이프를 끊음으로써 열린 «미네소타 대학교 교환미술전»에는 교수 작품이 11점 대학원 학생의 작품이 11점 재학생 작품이 61점 도합 83점이 전시되고 있는데 미네소타 대학교 미술관의 수장품인 대학원 학생의 작품을 제외한 나머지 작품은 서울대학교 미술대학에 증여될 것이라 한다.

그런데 미네소타 대학교는 1954년 ICA 원조 계획의 일부로서 전화(戰禍)에 이지러진 서울대학교와 자매 관계를 맺고 그동안 의대 공대 농대 등에 물심양면으로 원조를 해왔다고 한다.

동 교환 미술전에 즈음하여 미술대학장 장발 씨는 "대체로 물질적인 기계문명은 일방적으로 높은 데서 낮은 데로 흐르는 것이나 정신적인 예술은 그것을 이해할 수 있을 만한 위치에까지 서로 도달하지 않고서는 상호 교류될 수 없는 것이다.

요즈음 와서 동양 미술의 그 가치를 재인식하게 되고 동양 정신도 현대에 와서 비로소 자기의 위치를 자각하는 입장에서 서양적인 것을 참으로

이해할 수 있는 단계에 이르고 있으나 정신적인 문화가 교류된다는 것은 참으로 용이한 일은 아닌 것이다.

이런 점으로 보아 이번 교환전이 가지는 의미는 지대한 것이며 이로써 참으로 높은 인간성에서 일치 협력하는 것을 보게 될 것이다"라고 말하는가 하면 미네소타 대학교 월리 부총장은 "이 전시회는 수천 리로 표현되는 양자 간의 거리가 결코 사람들의 친밀감의 척도가 아님을 전시하려는 것이다.

마음과 정신은 현실적인 분리를 초월하여 일치할 수 있는 것이다. 이 전시회는 한국과 미네소타를 막론하고 사람에게 용기와 믿음을 주는 공동 목표, 공통된 이상, 아름다움에 대한 공통된 사랑을 완전히 상징하고 있는 것이다"라고 말하고 있다.

끝으로 동 교환 미술전은 미네소타 대학의 부총장 월리 씨와 동 대학 미술관 부관장 내쉬 씨, 그리고 주한 미네소타 대학 수석 문(問) 슈나이더 박사의 협력으로 개최된 것이라 한다.

(출전: 『한국일보』, 1958년 5월 25일 자)

전통과 현대성의 조화

김병기(화가)

세계는 지금 하나의 공통된 모색 속에서 살고 있다. 우리나라도 역시 그러한 모색의 대열에서 떨어져 있을 수는 없는 일이다. 미의 문제도 이것이 인간의 삶의 문제의 하나인 만큼 어떤 한 지역에서만 공감을 주는 것일 수는 없게 되었다.

그러나 한편 상호 간의 교류와 접근이 심해질수록 자기들의 특성을 규명하고 독자성을 제시함으로써만 진정한 의미의 국제적인 참여가 성립될 수 있는 것도 사실이다.

그런데 나의 속단이 될는지는 모르지만 우리들의 경우는 한국적인 것—말하자면 우리의 전통을 오늘의 국제적인 흐름과는 아무런 관련 없이 고수해오려는 경향이 있는가 하면 무정견(無定見)하게 서구적인 것을 받아들이려는 경향이 있는 것으로 보인다.

이 두 개의 대조적인 경향은 결국 동양적인 전통과 서구적인 근대에 대한 양식적 해석인데, 문제는 어디까지나 양식을 낳게 한 정신에 있을 것이며 또한 이것의 연쇄적인 의욕에서 사실상 전통의 계승은 이루어지고 있는 것이다.

그런 의미에서는 회화에 있어 종래의 동양적인 재질과 기법을 답습하는 것만이 회화 전통의 계승이 될 수는 없다고 보는 것이며 건축에 있어 가령 코리아 하우스의 문(門)이며 원각사의 무대 같은 수브닐 스타일이 오늘의 우리들이 내세워야 할 우리의 특성은 아닐 것으로 본다.

남산 상봉(上峯)의 우남정(雩南亭)도 좋지만 그러나 어째서 오늘의 정자 스타일로서의 우남정은 설 수 없느냐는 것이다. 그것들은 과거 어떤 한 시기에 있어 적용된 하나의 양식이었다. 그러면 오늘의 한국적 특성이란 무엇일까. 그것은 신라 고려 이조의 조형문화에서 찾아볼 수 있는 양식의 답습에 있는 것이 아니고 지금 우리들 속의 흐르고 있는 연면(連綿)한 의욕 속에 있을 것이다.

그리고 단적으로 말하여 그것은 중국이나 인도 혹은 일본과의 관련에서 지적되는 동양의 일반적 특성에서 벗어나 있지는 않고 있는 것이다. 그러면서 여기서 강조해야만 할 점은 그 어느 나라에 있어서보다 순수하게 동양의 본질을 지녀온 민족이 바로 한국이었다는 것이다. 나의 견해로는 영향을 준 중국보다 더욱 그러한 동양성이 순결하게 유지되어 있는 것으로 여겨진다.

북위(北魏)의 노천석불(露天石佛)(대동석불 大同石佛)에 대하여 신라의 석불은 조각이 가장 아름답게 보일 수 있게 한 조명 장치로서의 암자(庵子)를 만들음으로써 예지적이며 그 예지는 조각의 형태를 이룬 선에서 우아풍려(優雅豊麗)한 동양의 기본 감성을 보여주고 있다.

송에서 배운 도자의 기술은 고려에서 아주 독자의 경지를 이루었다. 송의 너무나도 과도한 완벽성 청자의 푸른 비색(翡色)은 고려에서는 함축 있게 연회색이 가미되어 미묘한 비색(秘色)으로 발전되어 있으며 그 늘어진 선의 감정에서 더욱 동양의 극치인 무의 경지를 보여주고 있다.

이조의 도자나 목물(木物)의 소박분방 (素朴奔放)한 표현 역시 동양이 간직하고 있는 풍류의 전형적 성격이며 이조 공예가 풍기는 자연미는 생활의 주변에 놓고 쓰다듬어 싶어지는 공예의 친근성을 말하고 있다.

일찍이 일본의 다인(茶人)들은 우리의 도자가 갖고 있는 이러한 특성을 이해했다는 점에서 높은 심미안을 보여준 바 있다. 그러나 그들의 배우려 한 우리 도자의 풍류로서의 자연미와 아취(雅趣)는 인위적으로 양식화해버림으로써 보다 인공적이었다. 그들은 문화를 영위함에 있어 너무나도 양식화의 천재들이었다.

동양의 특성이 가장 순수하게 남을 수 있은 조건으로는 먼저 우리들의 풍토의 아름다움을 들 수 있을 것이다. 그것은 광막한 대륙도 아니요 따분한 섬도 아니다. 리드미칼하게 흐르는 산천과 수놓은 마을 여기에 우리들의 아름다운 곡선은 그려질 수 있었다. 바로 신라 이후 우리나라의 조형적 특질이란 다름 아닌 타원적인 곡선이었고 이 선은 또한 서구의 면에 비하여 동양의 조형의 가장 뚜렷한 요소이다.

추사나 겸제의 선은 뼈와 살이 겸비된 점으로 보아 서화에 있어 드문 예라 할 수 있을 것이다. 그러나 우리의 조형문화는 그 스케일에 있어 그리 크지도 못하고 강하지도 못하다. 고구려의 벽화에서 볼 수 있는 박력을 제외하고는 규모가 작다는 약점이 지적되기도 하지만 그 반면 우리들의 것은 단순 순수 청초 겸허 침묵이란 동양의 특질과 더욱 가깝다고 할 수도 있을 것이다.

이러한 자질이 오늘의 세계적인 시야 속에서 어떤 위치를 차지할 것인가는 한 번 다시 생각해볼 일이지만 그리고 이것들이 다소 서구적인 의미의 근대의 분위기 속에는 불충분하게 느껴질지는 모르지만 그러나 근래의 국제적인 흐름으로 보면 오히려 이러한 성격이 주목되고 있기도 한 것이다.

특히 서구적인 합리주의가 비합리주의 영역의 개척으로 전환되는 오늘의 상황에서 볼 때 동양이 지녀온 특질은 합리주의의 막다른 길의 한 타개점(打開點)으로 제시될지도 모르는 일이다. 한정된 공간에서 무한 공간에로 기하학적인 면의 추상에서 비기하학적인 필세의 추상으로 바꾸어져가고 있는 움직임으로 볼 때 동양은 그리고 그의 가장 순수한 상태로서의 한국의 조형적 특질은 오늘의 국제적인 흐름에 많은

기여를 할 수 있으리라고 믿는 바이다.

(출전:『서울신문』, 1960년 1월 15일 자)

전위미술가들의 '올림픽' 파리비엔나레 박두—한국 화가들 참가 서문을 발표

청년 미술 올림픽이라고 불리우는 파리비엔나레가 오늘 9월 29일부터 11월 5일까지 파리 현대미술관에서 막을 연다. 반아카데미즘을 이념으로 하는 20세 이상 25세 미만의 청년 아티스트들만이 참가가 허용된 이 세기의 미술제전(美術祭展)에는 금년부터 한국의 전위미술가도 초청을 받고 신청되었다. 파리비엔나레는 영화·조각·판화·회화 등의 조형미술을 비롯하여 실내음악, 교향악의 작곡, 서적 삽화, 미술 관계 서적, 미술 관계 영화, 무대장치 등, 다양한 부문이 마련되었으며 심사는 각 분야별로 동(同) 집행위가 임명하는 국제 심사 위원회가 담당한다. 그 위원회는 최소한 3분의 2 이상이 외국인 위원으로 구성한다.

입상자에게는 국제적인 상금 또는 장학금이 수여되는데 파리비엔나레는 현대의 전위예술가들에게 최고의 등용문일 뿐 아니라 또한 반아카데미즘의 신예 기수들을 배양하는 온상이기도 하다. 다음은 이번 파리비엔나레에 참가하는 한국의 청년 미술가들이 주최 당국에 제출한 참가 서문인데, 이 서문은 한국의 전위미술가들의 선언문인 동시에 또한 그들의 미술 이념을 대변하는 것이라고 보겠다. 이 서문의 기초자는 파리에 유학 중인 시인이며 평론가인 이일 씨이다.

참가 서문

구라파 현대미술의 움직일 수 없는 필요성에 의해 이어진 기나긴 이정(里程)을 한숨에 내달린다는 것, 그것은 일찍이 없었던 용기와 투철한 통찰을 요구한다. 흔히 사람들은 여기에서 멋없이 번쩍거리는 위조전(僞造錢)을 얻기가 일수이요 아니면 한심스러운 패배주의적인 금욕주의에 만족하는 데 그치고 만다. 그러나 이 요구는 한국의 모든 젊은 예술가들에게는 절대적인 것이요 또한 숙명적인 것이다.

자진해서 모든 유산을 거부하고 있다. 그들은 이 사실로 해서 온갖 인간적 모험 한복판에 눈이 부신 채 던져지고 있으며 그들은 그들대로 다시 가능한 한(限)의 정신적 시도에 뛰어들고 있다.

권위적인 모든 것에 대한 그의 전적인 불신, 바로 이것이 우리 세대를 가장 특징짓고 있는 표식(標識)의 하나이다.

이 세대의 예술가들에 있어서는 모든 것이 다시 시작되어야 한다. 모든 것을 감행하여야 한다.

이처럼 하여 그들은 이를테면 그것이 설혹 당돌한 것 같이 보일망정 추상화가가 되기를 벌써 주저하지 않고 있다. 심지어 그들은 그네들이 참된 추상화가임을 믿고 있거니와 거기에는 그렇게 믿어도 좋을 정당한 이유가 있는 것이다. 왜냐하면 비극을 사는 그들에게 있어 문제가 되는 것은 이미 있는 그대로의 무상한 외적 현실이 아니라 그들은 괴로워하는 혼의 가장 깊숙하고 가장 계시적인 내적 소리이기 때문인 것이다.

사실 우리나라는 아주 최근에 와서 그리고 물론 때늦게나마 점익(漸益)해가는 추상화가들을 보고 있으며 마침내 추상화가가 현 한국 예술의 유일한 전위적 운동 지도적 경향이 되어가고 있다. 그들은 미술학교식의 회화 안일한 관조의 회화가 벌써 이들 젊은이들을 채워주지 못하고 있는 까닭이다. 만일 우리들이 이미 몇몇의 선구자적인 추상화가를 가지고 있었다는 것이 사실이라면 그들에게는 언제나 내적 연소 생명에 찬 필연성이 결여되어 있었다는 것 또한 사실이다.

우리의 이 야심에 찬 세대가 이야기할 그네들의 그 무엇을 가지게 되기에 이른 것은 전후— 이 세대가 겨우 그 나이 스물 살에 가장 정열적이고 이상에 불타는 인생을 즐기려고 하는 바로 그 시기에 그 나라 한복판에서 터진 이 전쟁 후 좀 더 정확하게 말하자면 전후 몇 년 동안의 끊임없는 모색의 뒤이다.

좀 더 구체적으로 말하자면 1956년경, 우리들은 이곳저곳에서 이 반항아들의 상처와 부르짖음이 가장 직접적인 방법 다시 말하자면 액숀페인팅에 의해서 표현되는 것을 보았다. 그리고 연이은 12년간의 약간 충격이자 개인적인 탐구의 뒤, 즉 1958년 이 활동은 보다 엄격한 훈련을 자신에게 가하면서 집단 의사(意思)의 예술적 표현에 가장 충족한 것임을 밝혔다. 그리하여 새로운 메쎄지의 이 짐꾼들은 오늘 이른바 영광스럽고 길고 길다는 그들의 전통을, 즐겨 그들의 조상들에게 반환하는 것이다.

따라서 이 새로운 경향을 단순히 '유행'이라는 말로서 정의 짓는다는 것은 도리킬 수 없는 잘못이리라. 그것은 분명히 박해당한, 그러나 굽힐 줄 모르는 한 의지의 귀결이요 자연스러운 개화인 것이다. 그렇다. 이 의지—우리들 세대의 피 흘리고 출구 없는 사춘기가 그 혼(魂) 속에 지워버릴 수 없는 낙인을 간직하고 있는 전쟁에도 불구하고 어쩌면 그로 인하여 그만큼 힘차게 표명되고 있는 이 의지의 개화요 몰이해와 무지가 군림하고 있던 세계의 한 구석에서 마침내 구제의 길을 찾아보게 된 이 의지의 개화인 것이다.

(출전:『동아일보』, 1961년 8월 8일 자)

'앵훠르멜'은 포화 상태
─위장 회화의 성행 없어져야

(일요 대담) 박서보 씨(양화가)와 한일자 씨(평론가)

지난 10월 2일부터 28일까지 파리에서 열린
국제청년미술가대회에 다녀온 반(反)회화파
전위작가 박서보 씨와 미술평론가 한일자 씨와의
대담을 마련했다. 파리에 모인 세계 청년 화가
세미나는 1월 4일부터 열릴 예정이었던 것인데
10월로 날짜가 변경되는 바람에 박 씨는 근 1년을
그곳에 머물렀다가 지난 10월 13일에야 귀국했다.
이 세미나에는 만 20세부터 30세까지의 세계
32개국 대표 한 사람씩이 참가했었으며 구상과
추상에 걸쳐 세계청년작가합동전도 열었다. 여기서
추상화가도 구상을 할 수 있다는 것을 보여주기
위해 구상화전에도 모두 출품했다고 한다. 그래서
전체 투표로써 각 3위까지의 입상작을 뽑아낸 결과
우리 대표인 박서보 씨가 구상·추상 모두 1위를
차지함으로써 한국 화단의 명예를 높였던 것이다.

원산지의 미술 동태

한:　이번 박 선생이 국제청년미술가대회서
이루고 온 성과에 대해서 도불을 주선해준
아세아재단에서도 크게 보람을 느끼고 있는 듯하고
화단에서도 기뻐하고 있을 줄 믿습니다.
　　먼저 회화 사조의 원산지라고 할 수 있는 그곳을
돌아보고 온 이야기부터 듣기로 하겠습니다.
박:　미셸 따비에에 의해 영도된 앵훠르멜이

포화 상태에 이르러 있다는 것입니다. 이러한
상태를 가리켜 많은 화가들이 말하길 이제부터
새로운 구상이 대두되는 증거라고 하며 또
일부에선 역사에의 정당한 복귀라고도 하지만
이러한 견해는 그 어떤 가치에 대해서 희롱하는
안이한 태도라는 것입니다. 여기서 지적되는 것은
앵훠르멜이 포화 상태에 빠졌다는 것만은 긍정하나
그 위기가 추상 자체 속에 있는 내적 모순 때문인지
구상의 대두는 아니란 것입니다. 그리고 간접적인
이유는 추상이라는 하기 쉬운 예술에 뭇사람들이
대들었다는 것이 원인이 되었읍니다.
한:　그러면 앵훠르멜 이후의 다음 세계랄까
이제부터의 예술은 어떤 것입니까?
박:　그곳 저명한 예술인들은 이제부터의
예술은 보다 정신화된다고 말하고 있는데 즉
추상 자체가 보다 본질적으로 들어갈 단계라는
것입니다. 회화라는 것이 내적 정신생활의
표현이라면 작가가 노리는 대상이 곧 내적 현실이
아니겠어요.
한:　그렇다면 내적인 체험 또는 외적인 체험이
회화 현실로서 나타나야 되지 않겠어요…….
실감이건 경험이건 회화적인 恩考('思考'의 오기─
편집자)방식은 회화를 하기 위한 표현 형태로
나타나야 되지 않겠느냐는 것입니다.
박:　회화가 이루어지기까지의 절차를 많은
사람들이 너무 생각하기 때문에 결국 회화가
되어버리고 인간이 안 된다고 생각합니다. 즉
진실한 자기고백을 못하고 있읍니다.
한:　옳습니다. 회화 절차에 대해 너무 생각하고
구애받기 때문에 구체적인 작품에 있어선
희박해지고 있어요!

밖에서 본 국내 화단

한:　그럼 다음엔 밖에서 보는 우리 자신은

어떻게 보이더냐 하는 것을 말하기 전에 그곳에서 좀 변모하고 또 성과를 보였다고 인정되는 우리 화가는……?

박: 이응로 씨는 작위(作爲) 관념이 없는 것에 생명감을 보이고 있고 남관 씨의 애정적인 화면이 좋아졌으며 한묵 씨는 본질적으로 파고들고 있어요……. 일체의 자기의 기존을 학살하고 난 다음의 자기를 보이고 있읍니다. 그리고 방혜자 양이 열심히 공부하고 있고 미술평론을 공부하는 사람으로 이일 씨라는 좋은 분이 있는 외(外)로는 별로 말하고 싶지 않습니다.

한: 이미 다녀온 사람으로 김흥수 권옥연 김환기 박영선 장두건 김종하 등 제 씨가 있는데 그분들이 남겨놓은 업적 같은 것은?

박: 구태여 언급할 만한 것이 없습니다. 여기서 다 보아서 알지 않아요……? 그리고 우리나라 화단은 곧 질식 상태에 빠질 것이며 이미 빠지고 있지만 늦은 감이 있다고들 보고 있습니다. "그들이 구제당할 수 없는 길에 놓여져 있다"는 것이었는데 그 첫째 이유는 일체의 작품 행동의 대가가 없다는 외적 조건… 둘째는 이미 포화 상태에 들어간 앙훠르멜을 지극히 관념적으로 다루고 있다는 것이었어요.

내가 보더라도 국전을 보았는데 참 남한테 잘 보이려고 애쓰고 있더군요……. 순수하게 자기 독백과 경험을 고백하는 경지에 이른 것이 없어요. 자기가 아닌 양식에 얽매여 그림을 만들고 있어요……. 말하자면 그림 그리기 위해 그림을 그리는 것…… 좋은 그림 그린다고 거짓말하고 있는 것…… 생명력 없는 화장으로 뒤덮고 그림 같은 것을 그리고 있어요……. 추상이 조금도 새로운 것이 아닌데 추상을 한다는 이유에서 추상을 하고 있습니다.

한: 그러한 박 선생의 말로써 반(反)회화가로서의 관점이 확연히 나타났습니다.

박: 회화의 질이란 우리 앞에 보이는 게 아니라 그림 뒤에 있는 정신인 작용인데 그 질을 앞에 내걸고 얼토당토 않는 꼭두각시적인 그림을 그린다는 것밖에 안 됩니다.

한: 결국은……?

박: 위장(僞裝) 회화의 성행일랑 이제 그만 중지되었으면 하는 것입니다.

현대화에 대한 소고(小考)

한: 현대회화와 관련해서 생각되는 일들은……?

박: 좋은 그림은 화면 피부를 다루지 않습니다. 좋은 그림이라고 생각되는 것일수록 거칠고 뿌옇고 더럽고…… 그러면서도 골격적이고 꽉 짜여져 있었어요…….

빠리에서 열린 밀라레스의 개인전에서 더욱 깊은 느낌을 받았는데 앞으로 가장 유능한 반회화 계통의 젊은 작가입니다.

한: 마치엘을 다루는 일에만 재미를 붙이는 회화와는 문제가 다른 데 있을 테지요…….

박: 그렇습니다.

한: 아까부터 말씀 가운데 반회화란 앙훠르멜에 의해서만이 이루어지는 듯 말하고 있는데…… 어때요…….

박: 일반적으로 반회화에 대해 지극히 잘못 전해진 듯한데요…… 그것은 화면을 대하는 태도부터 달라져야 합니다. 캄바스를 하나의 재료라고 생각하지 않고 표현 물질로 삼는다는 것입니다.

한: 현대회화에 대한 근본 사고에 있는 것이지 형태만을 부정한다고 반회화가 될 수는 없지 않을까요…….

박: 물론…… 반회화란 물질회화입니다. 양식을 벗어나는 것만이 반회화는 아닙니다. 물질 공간을 갖는 데서 가능한 것입니다. 이런 움직임이 앙훠르멜의 포화 상태 이후 빠리에서도 보이고

있는데 아직 소화불량 상태입니다. 그것이 생소한 물질로 나와선 안 되고 내적인 슐레알리떼가 있음으로써 물질의 질이 회화로서 승화되는 것입니다. 현재는 물질이 물질로서 공작화되고 있을 뿐이예요……. 승화된 반회화는 내가 보건대 다다적인 전달에다 내적인 풍토감이 있는 슐레알리떼를 지녀야 한다고 봅니다. '포화 상태' '소화불량 상태'가 앞으로 3년쯤이면 빠리에서도 가셔질 것으로 생각되어서 그때 다시 한 번 도불할 작정입니다.

한: 우리나라의 회화가 막연히 국제성을 따른다는 것에 대해서는……?

박: 우리나라의 토착성이 정신적으로 분석되어야 하지 않겠어요……? 토착성이란 성실하게 자기귀의(自己歸依) 하는 데서 자연 나오지 않을까 하고 생각합니다만…… 일본의 경우 그들의 그림은 일본적인 산뜻한 것이긴 하였으나 그것은 회화 이전의 질이 없는 것으로 보였어요…….

한: 그 토착성이란 것을 여기서 길게 말할 수는 없지만 한국적이란 것을 어떻게 보는지……?

박: 전통이란 반동하는 데서 또 전통이 생겨난다고 봅니다. 모든 가치는 반동하는 데서 탄생됩니다. 나는 따로 별다른 한국적이란 것을 생각치 않습니다.

앞으로의 전위운동

한: 앞으로 전위운동을 어떻게 전개하겠는지…?

박: '현대미술가연합'이나 '1960년'이니 과거의 자세는 필요없습니다. 앞으로는 완전히 회화 이념이 접근된 공통을 지닌 작가들끼리만 활동하겠어요……. 둘이라도 좋고 세 사람이라도 좋습니다. 번거롭고 사치스런 생활은 그만두렵니다.

한: 사치라면!?

박: 무슨 단체니 협회니 하는 대세적 화단 행정이지요……. 제발 이러한 것은 지양해서 고독하게들 살았으면 좋겠어요……. 고독은 회화나 예술의 본연한 자세가 아니겠어요…….

한: 정치적인 혜택이 없으니까 그런 데 참여하기 위한 것이라고 생각하지요……. (웃음)

박: 그건 그런 사람들에게 맡겨두고 예술 하는 사람은 예술을 해야…… 나는 완전한 박서보 개인으로 돌아갈 각오입니다.

한: 참 좋은 각오입니다. 그러한 태도 속에 한 작가의 성실한 전진을 바라고 싶습니다.

박: 내년 봄쯤 개인전을 가져볼까 합니다.

한: 기대가 큽니다. 그럼 여담으로 모처럼 다녀와서 내 집 맛이 어때요.

박: 신혼 생활을 두 번 하는 기분입니다.

한: 그리고 앞으로 도불할 사람을 위해 할 말이 있으면…….

박: 한 달에 이백 불 쓸 능력 없는 사람과 자기의 우주를 형성하지 못한 사람은 아예 갈 생각 말라는 것입니다. 내 자신 실컷 고생을 맛보았기 때문입니다.

한: 좋은 이야기 많이 들었습니다.

(출전:『경향신문』, 1961년 12월 3일 자)

미술의 발전 과정과 자유

김중업

예술은 항상 새로워야 합니다. 예술은 어떠한 시대에 있어서도 새롭다는 뜻에서 커다란 동경을 받아왔읍니다. 그와 동시에 그렇기에 그 시대시대를 규정지은 권력 내지 인습에 의하여 잔혹하게도 많은 비난을 올바른 예술이 받아야만 했읍니다. 예술가는 각기 그 시대의 정반(正反)되는 그릇된 평가와 모순에 이겨 싸워왔고 용기와 올바른 예지로써 그것을 초월해왔읍니다.

예술은 창조입니다. 그러므로 새롭다는 것은 예술에 있어서의 지상 과제이며 절대 조건입니다. 실제로 예술사·미술사가 그것을 명확히 증명하여줍니다. 틀림없이 말할 수 있는 것은 예술은 결코 같은 형식을 되풀이하지 않는다는 것입니다. 미술의 전통은 엄연히 뒤이어져왔지만 같은 형식·내용이 두 번 다시 되풀이된 예는 한 번도 없었읍니다.

예술의 형식에는 이렇게 되어야만 한다는 고정된 약속은 없읍니다. 시대시대·순간순간에 언제나 새로운 표현을 만들어왔읍니다. 그럼으로 모든 시대에 각기 다른 형식이 확립됩니다.

예술이 창조의 산물이며 두 번 다시 같은 형식이 되풀이되는 일이 없다는 사실은 예술의 발전이 자유로운 환경 속에서만이 올바른 꽃을 피울 수 있다는 것을 말하여줍니다.

전체주의적인 체제하에서 규정된 목적 밑에 예술을 예속시키려는 헛된 노력들이 참다운 예술의 창조를 얼마나 후퇴시킴으로써 예술가들의 혼(魂)마저 더럽혔는가는 여기에 예시할 필요조차 없으리만치 허다하였읍니다.

예를 건축 작품에 들건대 팟시즘 밑에 건축 통제가 실시된 192·30년대에 있어서의 독일과 이태리의 건축 작품들은 전체주의적인 압력 밑에서 19세기 초엽의 건축가 싱켈이 중심이 된 신고전파라고 불리우는 루넷쌍스 양식의 재구성을 강요당함으로써 자유 진영의 활발한 건축 발전에 여지없이 낙오되어 당시의 유능한 많은 건축가들—왈터 그로피우스, 미스 방 델 로오헤, 말셀 부루워—이 속속 미국으로 망명함으로써 미국의 건축 발전에 더욱 박차를 가하였읍니다. 특히 이태리의 제2차 대전 후에 눈부신 생활을 하고 있는 지오 폰티, 피엘 루이치 넬비 등등의 건축가의 독창적인 작품 제작을 통하여 보면 팟시즘 시절에는 도저히 용납조차 될 수도 없었던 새로운 시스템들이 일진월보(日進月步)로 자유 밑에 올바르게 발전함을 역력히 엿볼 수 있읍니다. 전체주의 밑에서도 예술의 발전이 이렇거늘 더욱이 공산주의 밑에서는 쏘씨아리스틱 리얼리즘이라 불리우며 17세기적인 바로크 양식에 슬라브적인 중압감을 억지로 믹스하여 시대에 역행하고 있음은 예술 발전을 위하여 슬픈 일이라 아니할 수 없읍니다.

현대미술에 있어서 주류인 농 휘그라티흐의 눈부신 발전이 미술에 있어서 4차원적인 새로운 눈을 준비해놓은 지 오래인 20세기 후반기에 있어서 아직도 공산 진영에서는 휘그라티흐 중의 가장 뒤떨어진 리얼리즘만을 강요당하고 있음을 볼 대('때'의 오기로 보임—편집자) 더욱 문화가 완전한 자유로운 환경 밑에서만이 아름답게 꽃필 수 있다는 것을 뚜렷이 증명하여주고도 남음이 있다고 할 것입니다.

특히 건축을 시대의 거울이라고 합니다. 시대시대의 밑받침이 된 정치·사회·경제·

과학·종교 등을 가장 솔직히 더욱 구체적으로 표현해놓은 것이 건축이기 때문입니다. 각기 시대가 지니고 있는 특성은 이루어진 건축 작품에 의하여 뚜렷이 구분지울 수가 있읍니다.

원시시대의 돌멩·멩힐이 자연숭배의 사상을 솔직히 말해주듯 에지프트 시대의 피라밑·템플들이 태양신 숭배의 심볼로서 표현되었으며 더욱이 영혼 재래(再來)를 위한 여러 가지 시설을 찾아볼 수가 있읍니다. 메스포타미아 시대의 궁전에는 천체를 측정하기 위한 시설들이 그 시대의 천문학의 발전을 여실히 증명해주고 있으며 더우기 바비론의 탑은 아(亞)씸메트릭하고 힘찬 모습으로 고대 문화의 양적 위대성을 엿보여주고 있읍니다.

그리스 시대의 팔테농·에레크테이용·오랑피아 등등은 클라식의 극치로서 인간이 도달할 수 있는 최고의 미적 규율을 할모니·발란스·리듬 등을 통하여 후세에 남겼읍니다.

예술의 자유로운 발전을 위한 헤레니즘의 힘찬 뒷받침이 없었던들 이렇게도 알뜰한 고전들이 수없이 쏟아져 나올 수는 없었을 것입니다.

뒤이운 라마(羅馬) 시대에 있어서 빵데옹·콜롯쎄움·카라카라의 욕장(浴場) 등의 거대한 작품들이 제작되었으나 권력의 남용에 의한 예술에의 영향이 전(前) 시대와 같은 자유롭고 부드러운 예술의 극치를 완성하기에 이르지 못한 채 인간 문명의 암흑시대라고 불리우는 인권이 억압당한 중세기로 옮겨졌읍니다.

우리나라에 있어서도 힘찬 고구려·백제·신라의 3국 시대 문화가 신라 통일 시대의 평화롭고 자유스러운 통치를 맞이하여 불국사·석굴암·봉덕사 종(鐘) 등의 신묘한 작품들을 낳게 했으며 고려의 알뜰한 청자 등을 탄생케 했읍니다. 이 또한 예술의 발전에 있어서 자유라는 문제가 그 얼마나 중요한 요건이냐를 입증할 수 있는 좋은 예라 할 것입니다.

서구 문명에 있어서 14·5세기의 자아의 자각이 루넷쌍스의 횃불을 비쳤으며 미술에 있어서도 레오날드 다빈치의 모나리자의 상, 미켈랑제로의 카펠 씨스티나의 천정화, 다뷔데의 조상, 라화엘 쌍치의 현모상이며 부르넬스키의 훼렌체의 성당, 벨니니의 성 페드로 사원의 회랑 등의 걸작을 배출케 하여 문예부흥의 정화를 이루었읍니다.

루넷쌍스 시대의 미술을 살펴보면 자유로운 발의에 의하여 어떠한 테마건 하등의 구애됨이 없이 예술가의 에스프리를 살려 인류 문화의 금자탑을 수립함에 사회 전반의 새로운 예술을 희구(希求)하는 의욕이 얼마나 자유로운 분위기 속에 이루어졌는가를 알 수가 있읍니다.

루넷쌍스를 뒤이은 바로크·로코코의 전개 시기를 거쳐 현대에의 광로(廣路)를 장만한 불란서 혁명·산업혁명을 거쳐 왕조문화에서 참다운 민주문화에의 전환기에 기계문명이 뒷받침한 예술의 대중화 즉 민중 속에 깊이 뿌리박게끔 된 현대예술의 대중화가 20세기의 마스콤·프린팅 마신의 발전과 더불어 개개인의 거리를 단축시켰읍니다.

세계라는 것은 개인이라는 적은 원(圓)이 국가라는 중원(中圓) 속에 포함되어 세계라는 대원(大圓) 속에 내포되는 의미로서 같은 이데올로기 밑에 발아되어 풍토성 내지 민족성이 승화됨으로써 국제적인 기반 밑에 결실하는 과정은 자유 속에서만이 발전함을 오늘날 도처에서 절실히 느낄 수 있는 문제입니다.

16세기 말엽에서 오늘에 이르는 반세기 남짓한 기간 속에 현대미술이 걸어온 자취를 살펴보면 그 얼마나 많은 새로운 아이디아들이 각 분야에서 용출하여 새로운 공간 구성의 수없는 콤비네이숀들이 탐구되어 다채로운 성과를 보여주고 있읍니다.

인상파·신인상파·신고전파·분리파·표현파·구성파·야수파·입체파·미래파·초현실파

·추상파·신조형파·농휘그라티흐 등등
열거하기에도 번잡하리만큼 수다한 이데오르기
밑에 현대가 지니고 있는 다면성을 자유롭게
표현하여왔읍니다.

동양과 서양이라는 다른 바탕 밑에서 꾸준히
발전해온 전통문화만 하더라도 최대 공약수를
발견하여 범(汎) 세계라는 테제 밑에 같은 길을
형성하자는 씩씩한 움직임이 현대의 가장 중요한
테마로서 선정된 지 오래입니다.

미술에 있어서도 동·서양이 각기 지니고 있던
재질에서 오는 문제, 공간 표현에 있어서의 테크닉
문제, 표현 기구의 문제, 전통 속에 흐르는 선·면
등 상이한 요소가 내포하고 있는 에스프리 문제
등등의 상관성에 관한 철저한 탐구와 자유스러운
발현이 요청되고 있읍니다.

예술에 있어서 각기 시대의 특성을 창조적으로
표현함에 자유로운 환경 조성이 가장 중요한
요건임에 틀림없으며 더욱이 현대에 있어서 동·
서양 문화의 종합적인 발전을 위하여 적극적인
추진이 요청됨에 한국에 있어서 문화생활을 위한
자유로운 환경을 준비하기 위하여 국제적인 보조를
맞추자는 움직임이 발족함에 크게 의의 있는
일이라 아니할 수 없으리라 믿어집니다.

(출전: 김용구 편, 『자유하(自由下)의 발전』,
사상계, 1962)

현대예술과 한국미술의 방향

김영주(서양화가)

5월 3일 아서원(雅叙園)에서 가진 '현대예술과
한국미술의 방향' 주제의 비공개 특별 세미나는
초청 참가한 13명의 문학·음악·미술계의
인사들에 의해 진지한 토론으로 시종했읍니다.
1963년도의 《제2회 문화자유초대전》에 출품한
12명의 화가 중심으로 이루어진 이 세미나에서
주제를 서양화가 김영주 씨가 발표했고 건축가
김중업 씨가 토론 사회를 맡아 약 5시간여에 걸쳐
열띤 토론이 전개되었읍니다. 주로 '전위와 전통'
문제를 골자로 하여 다루어진 이날 세미나의
내용을 『동아일보』는 「현대예술과 한국미술의
방향」이란 제목으로 특집을 꾸며 크게 보도했으며
『대한일보』 및 『전남매일신문』도 특집으로 크게
보도했읍니다. 다음은 김영주 씨의 주제 발표
내용과 참가자들의 주요 발언 내용입니다.

주요 내용

미술을 위한 미술은 끝난 것 같다. 추상 이후의
앙휄메, 추상행동, 추상표현, 절대 공간주의에서
최근의 환상주의(뉴 리어리즘·폿프 아트)에 이르는
미술 시대의 추이는 "이제부터의 작가는 전집을 쓸
것이다"라는 괴테의 말과는 달리 수많은 비존에서
솟아오르는 자전(自傳)의 시대에로 향하고 있는 것
같다. 그러나 이러한 시대도 이미 과거가 된 듯하다.

확실히 단언할 수는 없지만 추상은 이미 늙었다. 전위예술과 인간 집단 사이에서 일으켜진 문제의 초점은 이해나 감수성 혹은 대중과 예술이란 애매한 관념이 아니라 오늘날 '우리들 자신에서 무엇이 일어나고 있다'는 데 있다.

우리들은 지난날 쟉슨 포록의 그림에서 미술가의 자전을 보았다. 무궁동(無窮動)을 계속하는 숱한 점의 궤적, 현존하는 변화무쌍의 선(線), 시행착오의 악몽과 어떤 기대에 가득 찬 한 인간의 넋의 자전을 읽고 듣고 볼 수 있었다. 그렇지만 오늘날 보는 사람의 감정이입을 거부하는 호모제니티(동질성)와 보는 사람으로 하여금 물체화하는 듯한 헤테로제니티(이질성)의 사이에서 우리들은 자전을 자기 내부에서 발견하기 곤란하게 되었다. 예술의 가치란 직접 아무런 매개체 없이 현대생활을 물체화하거나 정착시키는 데서 일단 논의되는 것이 현대의 특징이다. 오늘날 우리의 사고의 약동(躍動) 속에서 감도는 인간 사건 물체의 원형질은 실은 상징적인 숫자와 마스 푸로화(化)된 이메지를 통해서 존재하고 있는 것이다. 이러한 이메지는 서구(미국)에선 '산업화된 현대생활의 공허와 맞서는 경향'으로 우리들에겐 '후진이란 자루 속의 황폐한 현대생활과 통일장(統一場)을 잃은 의식과 존재하는 경향'에서 나타나고 있다. 그리에나 사르트의 소설 혹은 레너나 안토니오니의 최근의 영화와 일련의 잡음 음악과 공통되는 레스타니의 "우리들은 자연스럽게 새로운 방향을 찾아내고 있다. 현대의 자연은 기계적이며 산업적이고 또한 광고에 가득 차 있다. 그러기에 폐물이나 기호, 디자인이 넘쳐흐르는 도회 생활의 환경이야말로 현대의 자연이다"라는 주장은 '과격한 상속 세대'에게는 하나의 변증법이 될 수 있다. 산업 대신에 비대한 정치를, 생활 대신에 전통의 굴레를 바꿔놓는다면 서울도 분명히 현대의 자연 도회에 틀림없다. 이 도회에서 우리들은 이율배반의 차원을 만들며 한계와 제약을 받고 있다. 공간의 국면에서 독립을 변질시킨 시간의 존재 이유를 따지고 있는 것이다.

서성대는 안개 같은 예술도 있을 것이다. 인생을 모르는 사이에 대합실로 삼는 예술도 있을 것이다. 전위의 울타리에서 춤추며 예술의 무대를 스쳐가는 코밋설도 있을 것이다. 그러나 이보다도 어리석은 것은 '무엇이 일어났는지 모르는 일'이다.

1960년 마서 쟉슨 화랑에서 2회에 걸쳐 열린 《뉴폄 뉴 마테리얼전》(아로웨는 쟝크 칼츄어[廢物 文明展]이라고 말했다). 1961년 뉴욕 현대미술관에서 열린 《앗삼부라쥬전》에 이어 1963년 말 시드니 쟈니스 화랑에서 열린 《뉴 리어리스트전》(피엘 레스타니가 몇 년 전 서구의 젊은 작가의 경향에 붙인 이름) 등은 '과격한 상속 세대'가 일으킨 커다란 선풍이지만 이 일련의 '무엇인가 일어나고 있는 일'의 특징은 자기표현의 흔적을 남겨놓지 않고자 발버둥치는 데 있다. 이것은 쟉슨 포록의 '자전을 위한 시행착오'와는 거리가 먼 세계다. 일종의 자동의식과 환상이 혼합된 세리프요 예술의 공포인 동시에 프린트 문화의 비개인성의 현실이라 할까. 온갖 생활의 물체 마스 프로 생산과 소비를 포괄한 이메지가 그대로 어울려 나타난다. 껍질과 알맹이가 폐물과 기능이 늙은 추상을 짓밟고 현실을 발판으로 상징 표현을 꾀하고 있다. 이러한 경향을 낡은 타입의 예술의 종말과 곧장 결부시킬 수는 없으나 전통주의가 순수성과 더불어 현실 속에 파묻혀가고 있음을 암시한다. 현대미술의 질에서 무엇인가 일어나고 있는 동시에 생활에서 새로운 방향을 찾아내는 본보기가 되는지도 모르겠다.

하여튼 미술을 위한 미술은 예술의 공포(恐怖) 철학에로 자리를 옮기고 새로운 상속 세대는 예술의 짝을 세속 속에서 승화시키고 있는 것만은 틀림없다. 추상의 발판이 순수인데 비하여 최근 현대미술의 움직임의 발판이 문명의 문제와 직접 결부되어 있음은 주목할 일이다. 그것은 역사적인

요소와 시간적인 요소가 동시에 반영되고 있기 때문이다.

전통이란 창문이요 전위는 대문이다. 어떤 경우 가령 상속 세대가 과격할 경우 전통은 한여름의 창문처럼 답답한 존재가 되는 수도 있다. 우리들의 현대미술의 경우가 바로 그것이다. 이질성이라고 지목받아온 우리들의 전위미술이 실은 감정이입을 거부하는 동질성에 치우쳤고 처음의 시행착오는 그대로 착오로서 기대에 어긋나는 행동을 지나치게 앞세웠다. 사고의 여유가 없었다는 것은 변명이요 앞으로 뒤쳐('뛰쳐'의 오기로 보임—편집자)나가는 동안에 대문 안뜰이 우선 황폐해졌다.

서구(미국)의 현대미술의 전통은 인상파 이후의 여러 전위적인 '일'이다. 그것들을 파괴하거나 변질시키는 '일'은 곧 새로운 차원이 될 수 있었다. 과거의 '일'은 감정이입을 거부하지 않고 일단 살아서 생활을 물체화(사물화)하는 이질성에 혼합될 수 있는 능력을 지니고 있기 때문이다. 우리들의 현대미술의 전통은? 솔직히 말해서 이조로부터 거슬러 올라가는 고전밖에 없었다. 고전은 예술정신을 일깨울 수는 있어도 새로운 비존에의 방법론은 직접 될 수는 없다. 전통의 굴레는 되어도 현대화를 위한 전위보다 새로운 방향의 대상물로 삼을 수는 없다. 결국 최근까지의 우리들의 현대미술은 세계 인식과 동시대의 광장에서 서구의 무대를 코밋설했던 것이다.

그러나 이것은 비극은 아니다. 불행하지만 사고의 약동 속에서 공간의 국면을 이루는 계기가 되었다. 사실 그렇게 할 수밖에 없잖았는가.

이제 짧고 얇지만 현대에서 우리들의 공간의 국면에서 우리들의 전통의 터전을 마련했다. 지난 몇 해 동안의 모방, 모험, 시행 속에서 얻은 동질성과 최근에 싹트는 이질성의 현실 과정에서 '황폐한 현대생활의 디렘마와 맞서는 일'부터 해 나가야 한다.

이러한 '일'을 위하여 상속 세대는 더욱 과격해도 무방하다고 생각한다. 그러나 문제는 과격한 정신도 새로 만든 창문의 의미와 대문 안뜰을 가꾸며 파턴을 처리해야 된다는 데 있다. 말하자면 우리들 자신의 자전부터 보면서 정착에의 시간을 벌어야 한다.

추상은 이미 관념 속에서 늙었고 전위의 개념도 뜯어고쳐야 한다. 새로운 방향이란 고정되어 있는 것은 아니지만 그 대신 우리들 내부에서 무엇이 일어나고 있는가를 주시할 수 있는 의식의 통일장을 만드는 태도는 필요하다. 그것은 우리들의 위치를 걷잡는 능력이 되기 때문이다.

(출전: 『문화자유』 9호, 1963년 5월)

파리비엔날 참가 서문

이일

이 글은 오는 9월 1일부터 파리에서 개최되는
비엔날의 캬달록에 우리 작품의 참가 서문인데
필자는 체불(滯佛) 미술평론가인 이일 씨이다.
이 글은 지난 6월 14일 자로 파리비엔날 본부에
접수시킨 것이다. 이번 제2회 파리비엔날에는
김창열 씨가 대표로 참가하는데 출품 작가는
박서보 윤명로 최기원 김봉태 제 씨이다. (편집자
주)

한국의 두 번째 참가를 위해 두 화가 조각가 1명과
역시 1명의 판화가를 보낸다. '고요한 아침의 나라'
한국의 전통―적어도 그 예술적 전통은 오늘날
어떻게 되어 있는가? 이 전통은 '인습'이라는
조개껍질 속에 갇혀 있고 그 속에서 질식하고 있다.
우리 전통의 본연의 정신과 그 본연의 감성을
헤아려낼 수 있는 사람은 곧 복 받은 자이리라.
우리나라의 젊은 예술가들 모두가 이 과업에
성공했다고 한다면 그것은 아마 지나친 이야기가
될는지 모르겠다. 그렇다고는 하나 이들 모두가
의식적이건 무의식적이건 전통이라는 요원하고도
깊은 샘물을 자양으로 삼고 있다는 것은 사실이다.
　박서보에게는 정신적 깊이에의 기호(嗜好)가
있고 싹트는 광명이 간신히 시사된 조화의
공간에 대한 기호가 있으며, 윤명로에게는 고전
무희(舞姬)의 팔에서 헤어져 나오는 자연스러운

우아―그처럼 우아스럽게 다듬어진 선이 있다.
이 모두가 곧 우리나라만의 특성이 아니겠는가?
그뿐만 아니라 거의 심메트리칼힌 균형―
박서보에게 있어서는 내면화되고, 윤명로에게
있어서는 항시 리드미칼한 이 균형이 그들 작품을
지배하고 있다. 이 역시 한국적인 특성은 동시에
최기원의 조각을 일관하고 있으며 그의 작품에서는
거의 여성적인 세련미가 풍겨 나오고 있다.
　한편 이들 모두에게 보다 긴급한 관심사가
존재한다. 즉 우리의 예술을 인습적 정신에서
해방시키고 그것을 새로운 미학적 탐구와 맞서게
함으로써 오늘날의 세계적 움직임의 대열에 서게
한다는 것이다. 이들 젊은이의 손에 의해 단호하게
과거로 돌아앉은 조개껍질은 마침내 깨어진
것이다.
　바로 여기에 젊은 세대에 거의 한결같은
추상예술에 대한 열중의 소이(所以)가 있고 또한
마띠예르―정신적 생존의 알리바이로서의 이
마띠예르에 대한 그들의 경도(傾倒)의 소이가
있다. 혹은 형태가 번민에 찬 영혼의 잔재처럼
응결하며 꾸준히 작업되고 내적 작열에 함빡 젖은
빽과 대조된다. (박서보의 경우) 혹은 렐리프가
형태와 교묘하게 어울리며 이 형태는 여전히
촉감에 이야기 해온다. (윤명로의 경우) 특히 6·
25의 참변을 겪지 않은 27세의 윤명로의 작품에서
동양 전설의 기억이 되살고 있음은 특기할 만한
사실이다.
　그러나 우리나라 젊은 예술가들의 추상예술에의
전환은 그야말로 자연스러운 일이다. 왜냐하면
다른 동양의 여러 나라에서와 마찬가지로
우리나라에도 추상예술의 정신은 벌써부터
은밀히 존재해왔기 때문이다. 특히 우리는
우리의 예술가들이 몹시 발달된 조형 감각을
지니고 있으며 동시에 특수한 공간 감각을 모두가
지니고 있다는 것을 퍽 자랑스럽게 여기는 바다.
조형 감각은 아마 서예 훈련에서 왔다고 할 수

있겠으며 공간 감각은 분명히 자연—가장 순수한
의미에서의 자연에 대한 애착에서 온 것이다.

이러한 까닭이 있기에 오늘의 한국 예술은
비록 서양 예술을 받아들이고 있을 망정 이 예술과
그 유(類)를 달리하고 있는 것이다. 이 외에도
우리에게는 명상의 정신이 있고 과장 없는 서정,
타고난 서정이자 항시 잠잠한 서정이 있으며
그리고 태초의 비밀을 그 속에 간직하고 있는
말없는 꾸준함이 있는 것이다.

(출전: 『조선일보』, 1963년 7월 5일 자)

낡은 관념의 부정을 선언한다
―건축가의 입장에서

김중업

봔 메게렌이 만든 휄 멜의 작품이 전적으로
무가치하고 무의미한 것임은 도시 의심할 바
없음에도 불구하고, 현재와 무관한 사실파
(寫實派)가 엄연히 군림하고 있는 한국의 화단은
근대를 거침없이 중세적인 전통의 단층 위에
접목되어 억지로라도 현대가 있어저 가야 하는
비극적인 풍토적 특이성에 귀착시켜 고증해야만
풀 수 있는 소아병 증상이라고나 단정해야 하는
것일가.

크로베 이후의 사실미술의 서구적 전통이
1세기를 헤아리고 세잔느가 새로운 조형 언어를
넓혀준 지도 반세기가 넘고 세기의 총아 피카소가
신화적인 존재로 화(化)하고 만 오늘. 현대미술은
인간의 내적 감정을 직접적으로 표출하는 노력을
경주(傾注)하고 있어 기히('가히'의 오기로
보임―편집자) 휘름에서 마첼에의 가치 전환이
이루어졌음에도 아랑곳없이 한국에는 전근대적인
리어리티의 확립이 절실한 존재 이유라도 있드시
요청되고 관전인 국전의 수상 제도는 마치
백치들을 위하여 특별한 설정 가치라도 인정되는
듯한 아이로닉하다기보담 넌센스한 시대착오는
음습(陰濕) 지대에 핀 독버섯과도 같이 불결하다.

모사는 사진에 맡겨두고 조형미술은 현재 환상,
상상력, 인간의 창조력의 표현을 해야 할 때임에는
틀림없다. 예술의 목적은 인간으로 하여금 눈을
바로 뜨게 함에 더욱 큰 의의가 있는 것이기에.

예술에 있어서 시대와 더불어 진행되지 않을 수 있다는 것이 사실로 가능한 것일까. 파시즘이나 사회주의 리어리즘의 실패에서 온 결과를 들출 필요조차 없이 이는 불가능한 것이다.

현대인이 현대예술에 요구하는 것은 사물을 재현 묘사해달라는 것이 아니라 새로운 사물을 창조해달라는 것이다. 그러므로 모델은 작가 자신이 아닐 수 없다. 예술가가 존재의 더 한층 신비로운 지식을 추구하려고 노력하고 더욱 그의 탐구의 눈을 자기 내부에 향하여 이 불가사의한 것에 찬 세계를 탐구하게끔 된 것도 당연한 일이다. 소설·시·수필과도 같이 미술도 자체적인 경향으로 흐른다. 문학이건 음악이건 미술이건 간에 인제는 여러 기지(旣知)의 형태의 세계를 그려내는 것이 아니고 붙잡기 힘든 것들을 표현하는 것이다.

선(線)에 예를 들드라도 선은 어떠한 이야기를 펼쳐놓기도 전에 벌써 그 자신의 생명을 지니고 균형 비균형 예기치 못하였든 리듬에의 발전을 내포한 자체의 존재를 지닌다. 선은 공허 속에 정착되어 표현될 때 벌써 그의 존재를 주장한다. 알퉁의 선은 로맨틱하고 음악적인데 비해 아트랑의 선은 잔혹한 모진 선이다.

이러한 현실 앞에 자명한 이치들이 한국에 있어서는 왜 제대로 인식되지 않는 것일까. 단적으로 말해서 예술가와 민중 사이에 중개 역할을 해야 할 사회 조직의 결여에서 오는 것일 께다. 하나는 미술가의 경제적인 측면을 보장하는 화상이며 또 하나는 예술적인 측면을 판단하는 비평가이다. 미술가와 화상과 비평가의 불가분의 관계는 삼각형의 성점을 이루는 미술가와 저변에 향하여 그어진 이변(二邊)을 형성하는 화상과 비평가, 그리고 저변에 민중이 위치하는 피라밑의 조직체와도 같다. 한국의 현실은 정점인 미술가와 저변인 민중 사이에 이변을 제대로 이어놓지 못한 데 문제가 제기된다.

권위에 대항하고 반역 정신을 관철하려는 전위적인 예술가들의 끊임없는 노력은 자기 존재를 송두리째 내건 투쟁이다. 한 사람의 예술가가 인정받는다는 것은 무엇보담도 그 자신이 갖고 있는 실력의 문제임에는 틀림없으나 민중은 장기간 형성되어온 생활의 습성과 교육에 의하여 고정된 관념을 갖기 쉽고 즉석에서 판단이 가지 않는 것에 대하여서는 반사적인 반항을 일으키기 쉬우며 시간을 두고 점차로 이해시키는 방법 이외에는 없기 까닭에 적확한 비평가의 존재와 선구적인 화상의 존재가 절실히 요청된다. 또한 활발한 논평을 펼 수 있는 공동의 광장 역할을 담당할 넓은 지면의 준비가 필요함을 물론이다. 그럼에도 불구하고 한국에는 화상은커녕 전위 작가들에게 벽면조차 제공할 수 있는 최후의 거점인 현대미술관 하나 없는 실정이다. 그렇다고 예술가로서 자신을 비하하여 민중 앞에 굽실거리는 자는 타락자이다. 그는 종내 후퇴적인 민중의 취미의 노예가 되어버릴 것이기 때문이다. 창조자는 환상가이며, 새로운 형태의 선구자이다. 진실한 옛이나 지금이나 다름없이.

수차에 걸쳐 개최되었던 조선일보 주최 《현대작가초대전》과 3회를 거듭한 세계문화자유 회의 한국 본부 주최 《문화자유초대전》 등의 국내 초대전과 파리뷔엔나레와 상파울로뷔엔나레 등의 국제 초대전 참가는 추상예술을 하는 전위 작가들에게 좋은 길잡이의 역할을 했음에 틀림없고 민중 설득에의 올바른 출발을 했다고 보아야 할 것이다. 20세기에 들어와서 예술상의 콤뮤니케이숀의 조직이 점차로 발달하여 기성 권위에 대항하는 새로운 콤뮤니케이숀의 조직이 강화되어 휘뷔즘, 큐뷔즘, 다다이즘, 슐레아리즘, 앙홀멜 등의 운동이 많은 작가들에 의하여 개인적인 반항이 아니라 오히려 집단적인 반역 즉 운동의 형태를 취함으로써 개성을 집단적으로 발휘하게 되었다. 하나씩 새로운 운동이 일어났을

때 항상 어떠한 장해에 부닥쳐왔으나 투쟁에
승리를 거둠으로써 낡은 권위의 힘은 점차로
약화되고 예술가의 자유는 확립되어왔다. 한국의
전위 작가들에게 절실히 요청되는 바도 집단적인
운동을 통하여 민중을 직접 상대로 하여 그들 속에
깊이 뿌리박은 낡은 관념을 대담히 부정할 수 있는
새로운 콤뮤니케이숀의 형태를 만들어야 한다는
것이다. 민중에게 충격을 주어 그들의 빈축을
삼으로써 오히려 그들에게 새로운 것에 대한 눈을
뜨게 하는 방법은 예술가의 반역 정신의 가장
강렬한 표현이라 해야 오를 것이다. 예술은 운동
속에 생장해왔기에, 또한 민중은 반예술적 성격을
지녔기에.

(출전: 『춘추』 2호, 1964년 11월)

실존의 표현으로써 존재한다
—화가의 입장에서

박서보

전통의 진정한 의의는 전통이라는 것에 대한
가치 있는 반동(反動)에 있다. 혹자는 유산
상속적인, 혹은 있었던 그 사실에 깊은 이해를
갖는 것이 전통을 향하는 의의라고 주장해왔다.
더우기 오늘의 예술은 있었던 사실에서 동기를
얻는 것이 아니라 모든 동기는 자신의 내적
현실에서 파생되며 이것은 동기이자 표현 대상이
된다. 분명히 우리들만의 것인 우리의 고전을
한국의 젊은 예술가들은 논의할 것을 사양한다.
'가치 있는 반동'—이것은 또 하나의 전통을
창조한다는 신념의 귀결이다. 고구려 · 신라 ·
백제 · 고려 · 조선의 유산이 제아무리 훌륭하다손
치더라도 그것은 그 시대 그 현실 그 제도의
것들이기 때문이다. 이러한 주장이 오늘날 한국의
젊은이들을 자극하는 데 충분했다. 또 이들은
이들의 귀중한 고전에 반동하는 직접 간적적인
원인이 있다. 그것은 곧 그들의 피의 역사 속에 있는
그들의 공동 운명이다.
　　그들은 사춘기에 한결같이 겪어야 했던 가장
비극적인 전쟁—잿더미로 화한 기성 질서나
가치에 대한 신뢰의 상실과 또 이에 잇닿은 이성의
위기에 있었던 것이다. 사실에 있어 전쟁에서
생존했다손 치드라도 빈곤과 기아는 그들의 모든
꿈을 앗아갔고 그들은 현실적인 생존의 포기를
강요당해왔다. 이들에겐 이들의 조상이 신봉했던
하늘도 땅도 그리고 어떠한 사실도 믿지 않으려는

전세대적 가치관에 대한 불신과 진실이라는 것—
이것이 결코 구체자(具體者)요 단독자(單獨者)인
자신 밖 외계에 의존하는 것이 아니라 자신에게
있다고 믿기에 이르렀으며 뒤늦게나마 자신으로
복귀시키는 데 가능했다. 엄격한 의미에서
이야기한다면 한국의 근대는 통제당한 그리고
울분에 찬 또한 구역질을 참아내야 했던 역사다.
그것은 36년간을 남의 통치에 속박당해 살아야
했고 또 그들의 조국을 되찾았던 기쁨이 미처
표정 짓기도 전에 또 하나의 민족적인 시련이자
세기말적 비운을 특징짓는 한 산 증거로 나타났던
것이다. 그것은 누적된 정신적 부채에 대한 아주
깊은 자각에 도달케 했다. 곧 이것은 새로운
신(神)의 발견이자 새로운 가치의 발견이었다. 이
단독자들은 현실로부터 도피하기보다는 현실의
거의 신음에 찬 물결을 거슬러 올라가야 했다. 이
절박한 운명에 오히려 그들은 그들의 생존 이유를
밝히려 했다. 그들은 존재 이유 때문에 살아야
했던 것은 아니며 산다는 사실에 모든 것이 있었던
것이다. 오늘의 한국의 젊은 예술은 그들의 정신적
육체적인 심각한 고뇌와 지적 고독에 그 출발의
계기가 마련되었다.

　　예술이 어떠한 의미로나 그 시대의
증인으로서의 자부에 그 생존의 의의를 베푼다면,
또한 예술에 있어서 '현실이라는 것'이 전달의
핵을 이룬다면, 한국의 젊은 예술가들은 그들이
가장 발랄한 사춘기를 통해 체험한 전대미문의
비극적인 전쟁에서 이들은 이차원적인 체험에 대해
증언하기를 서슴치 않는다. 이들은 이들의 피의
교훈 속에 있는 인간의 새로운 가치의 발견을 위한
지각과 인간 보호에 대한 날카로운 의식을 지니고
있다. 이러한 사실들은 오늘날 핵개발에 따른
인간 멸종을 의미하는 이 위기에 있어 살인 문명에
항의하고 이 무차별 횡포로부터 인종을 보호하려는
오늘의 젊은 세대에 의한 세기적인 움직임과
미학상(美學上)의 일치점을 갖고 있다. 한국의 젊은

예술가들은 그들의 일상생활 속에 있는 부조리의
내재성을 인정하지 않을 수 없게 되었다. 한국의
남북 전쟁은 이들을 생에 대해 불가사의한 힘에 차
있게 만들었으며 또한 광명과 암흑에 대해 다시
맛볼 수 없는 신비에 찬 눈으로 집중케 했다. 이
눈은 영원에 대한 갈증으로 자신을 들여다보는
습성도 키웠다. 그들은 아주 깊은 자아의 실존적
표명으로써 존재한다. 이 한국의 젊은 예술은
비록 그들이 의도하는 바에 미처 도달은 못했다손
치더라도 무한히 가능한 자원을 내포하고 있다.
이들의 표현 대상은 이들의 내적 현실이며 이
내적 현실은 이들이 사춘기를 통해 체험한 것들로
핵을 이루고 있다. 만일에 회화가 내적 생활의
전달이요 정신적 환희를 획득하기 위한 행위라고
한다면 우리는 회화에 있어서 나타난 결과가
아니라 행위요 도정(道程)에 그 가치를 두게 된다.
그것은 회화의 드라마는 그린다는 행위 속에 있는
때문이다. 이러한 가치관의 이동은 일반적인
의미에서 본다면 30대를 중심으로 해서 이전
세대와 이후 세대로 분리된다.

　　한국의 젊은 예술가들은 이성의 도화극
(道化劇)에 염증을 일으키고 있으며 그들은 그
자신의 육신의 소리에 찬 내재적인 공간의 정복을
위하여 '측정 불능의 미지'에 도전한다. 사실에
있어서 오늘날 이 세대들의 조형예술 전 분야가 이
도전에 그 실존의 의의를 두고 있으며 그들은 가장
직접적으로 생의 욕구를 전달해야 할 또 하나의
욕구 앞에 있다. 내부에 억압된 현실, 이것은 또한
경탄할 만한 지독히 풍부한 가능성과 그리고
자유스러운 반응을 가능케 하는 다이나믹하고
풍부한 정신적 휴기(休期) 상태이다. 이는 가치
있는 질, 그리고 영원히 고갈되지 않는 전달을
내포하고 있으며 하나의 비밀을 간직하고 있는
것이다. 이 비밀은 해결되는 수수께끼가 아니다.
해결된다는 것은 고갈된다는 것이기 때문에….
결코 새어나지 않는 비밀, 비밀 그것으로 존재하는

비밀이다.

　이 알려져 있지 않은 지역의 알여져('알려져'의 오기—편집자) 있지 않은 세대의 알려져 있지 않은 이 비극적인 절호(絶呼)가 조소와 경멸 속에서 뼈마디를 굵히며 오늘의 한국의 젊은 예술가들은 그들의 생명을 불러일으킬 질적으로 경악할 만한 어느 극단에 찬 신비에 도달하는 데 가능한 자유에 차 있는 것이다.

(출전:『춘추』2호, 1964년 11월)

제4회 파리비엔날레 출품 서문

이일

동양의 회화와 조각을 앞에 하고 평론가나 미술 애호가들은 그 작품들을 작품 자체로서 평가하기 전에, 거기에서 유독 동양적인 특성을 찾아보려고 하며 우리가 등한시하고 있다는 우리의 전통을 아쉬워하는 것을 안목 있는 것으로 알고 있다. 그리하여 오늘날의 유럽 미술의 경향과 가까운 모든 우리의 작품은 '서구화'된 것으로 간주되고 따라서 단죄된다. 이러저러한 프랑스 또는 미국의 화가가 동양의 서예의 영향을 받았다고 해서 그것이 결코 흠으로 간주되지는 않는다. 만일 우리가 이를테면 두터운 마티에르를 사용했다고 해서 어찌하여 오늘날 저명한 유럽의 그 어떤 화가의 이름을 우리에게 갖다 붙이는 것인가.

　이와 같은 편견은 어디에서 오는 것일까. 세계의 새로운 경향을 동화시킨다는 것은 반드시 우리 고유의 전통을 거부하거나 포기한다는 것을 의미하지 않는다. 오히려 그 반대이다. 왜냐하면 전통이란 꾸준히 재검증됨으로써 비로소 값진 것이 되기 때문이다. 전통은 각 시대의 조명에 의해 변모하여 항상 새롭게 되살아나는 것이다. 실상 유럽에는 아직도 지배하기를 꿈꾸는 예술적 식민주의가 존재하고 있다. 그리고 바로 이 사실에서 우리는 오늘의 유럽 미술의 쇠퇴, 나아가서는 위기의 징조를 볼 수 있지 않겠는가? 그 결과로서 이 시대는 어쩔 수 없이 결실 없는 모험과 희한한 것의 추구에 몸을 떠맡기고 있는 것이다.

우리나라 젊은 작가들은 과연 이에서 벗어나고 있을까. 나로서는 단언할 수 없다. 우리나라 현대미술의 오늘날의 상황은 매우 모호한 채로 머물러 있다. 나의 생각으로는 우리나라의 젊은 작가들에게는 그들의 기질, 그들의 감상과, 그들이 제기하는 표현 방법과의 사이에 일종의 어긋남이 있는 것 같다. 그리고 바로 여기에 기필코 그들이 극복해야 할 드라마가 있다. 그 극복을 새로운 진테제의 추구라 부를 수 있을지도 모른다. 어쨌든 겸허해야 한다.

하기는 제4회 파리비엔날레에 출품된 우리 작가들의 작품은 실제로 겸허하다. 별로 새로운 문제를 제기하지 않고 있다는 점에서 그러하다. 그러나 그들의 작품은 우리나라 젊은 세대의 가장 대표적인 것이다. 이들 작품은 작가들이 겸허하게 표현하고 있는 세계에 대한 비극적 감정의 흔적을 간직하고 있다. 그리고 이 겸허함은 그들의 경우 현실에의 굴복이 아니라 그 현실의 용기 있는 수용과 더불어 하고 있다. 그들의 항거 의식은 안이한 충동으로 표출되지 않고 그들의 정열은 경련하지 않으며 그 정열은 마치 땅속에서 불타는 불길처럼 살아 있는 것이다.

이와 같은 지적은 지극히 평범하면서도 본질적인 하나의 확증으로 귀결된다. 그것은 예술작품에 있어 우선되는 것은 '질(質)'이라는 사실이며, 그것을 나는 영혼을 가동시키는 은밀한 여백으로 받아들인다. 그리고 나의 생각이 틀리지 않았다면, 이번의 한국 커미셔너의 작가 선정은 여기에 초점이 맞추어졌다고 생각되거니와 아울러 또 다른 매우 적절한 의도가 따른 것으로 생각된다. 즉 우리의 불안스러운 현실에 민감한 정신적 계보의, 파노라마적이거나 절충적인 방식이 아닌, 통일된 하나의 전체로서 제시하려 했다는 것이 그것이다.

(출전: 이일, 『이일 미술비평일지』, 미진사, 1988)

국제교류전과 그 문제점
—동경판화비엔날
마니라한국청년작가전
일본국제청년작가비엔날
칸느회화제 칼피판화트리엔날

1. 내역

파리비엔날, 상파우로비엔날에 이어 점차 국제전에로 향하는 통로가 넓어지고 국제 교류란 명제를 내걸고 인근 국가의 작품 교류전이 활발한 인상을 던져주고 있다. 68년 일본 동경에서 열렸던 《한국현대회화전(韓國現代繪畫展)》을 기화로 이와 유사한 형식의 해외 한국전이 기획되었다.

마니라 Solidaridad 갸러리에서 열릴 《한국청년작가전》, 제6회 동경판화비엔날전, 칸느회화제, 제5회 아시아지구국제청년작가 비엔날전, 이태리 칼피국제현대판화 트리엔나레전과 이미 작년도에 작가 선정이 끝난 파리, 상파우로 양 비엔날전을 합하면 7개의 해외전으로 한국 작가의 작품이 떠났거나 또는 떠나가고 있는 중이다.

68년 11월에 작가 선정을 끝낸 마니라의 《한국청년작가전》은 문화자유회의 (文化自由會議)와 인연을 갖고 있는 Solidaridad Galleries가 68년 중순부터 이 기구를 통해 한국전 기획을 푸로포즈해온 것. 물론 여기도 특정한 작가의 개인 활동의 적극성이 주효하여 69년 봄에 열기로 확정되었다. 작품 운송의 편익을 위해 작품은 될 수 있는 한 켐바스를 사용한 것이라는 꼬리표가 달려 있다. 작가 선정은 이일, 유준상, 오광수 3인에 의해 40세 미만의 현역 작가란

전제하에서 전위적인 활동과 국제적 시세를 참작하고 있다. 40세 미만을 전제한 것은 전후 세대란 공통된 역사의식을 지니고 있는 작가들이 추구하고 있는 지역과 시대의 한정성과 가능성을 건질 수 있을 것이란 기대를 내세우고 있다. 따라서 지금까지는 아직도 작품상의 불안한 기미를 지니고 있는 20대의 작가들까지 데드라인이 내려와 67년, 68년을 통해 비교적 현저한 작품 활동을 해온 작가들이 포함되고 있다. 동경의 《한국현대회화전》이 30대 이상의 안정된 작가를 내세웠든 데 비해서 신선한 호흡을 느끼게 한다는 특징을 지니고 있다.

선정된 작가는 김구림, 정찬승, 윤명로, 전성우, 서승원, 김차섭, 하종현, 박서보, 조용익, 하인두, 최명영. (11명)

화랑 측은 2주일의 전시 기일을 미리 예정하고 있으며 화랑이라는 이점을 배경으로 작품 매매의 적극성을 보여주고 있는 게 이 전시의 또 다른 특징. 한국 측은 2인의 판화(윤명로, 전성우), 2인의 입체 구조물(김구림, 정찬승), 7인의 유화 작품(1인당 2점-3점)을 2월 말까지 당지로 우송, 전시 기간을 기다리고 있다. 역시 문화자유회의와의 인연을 통해 한국의 참가를 초청해온 일본문화포름 주최 한국청년작가비엔날은 아시아 지구의 청년 작가를 대상으로 하는 지역·규모의 국제전. 1958년 출발, 이번이 5회. '아시아 지구의 현대미술'이란 테마로 3월 중 동경 세이부백화점 특별 전시장에서 오픈된다.

참가국은 근동을 주축으로 하는 아시아, 오세아니아 제국—한국, 인도, 오스트랄리아, 뉴질랜드, 파키스탄, 인도네시아, 태국, 마레지아, 싱가포르, 홍콩, 대만, 필리핀, 일본. 아시아 제국의 현대미술을 비교평가하며 작가 상호의 교류란 친목 유대를 곁드리고 있는 것이 특징. 한 국가에 12점의 작품으로 1인당 1점-2점의 한계는 이를 말해준다. 유화, 수채(45"×35")에 국한하는 회화 중심, 45세

미만(1922년생 이후), 수상은 대상이 $1,500이다.

출품 작가 선정은 문화자유회의 한국 지부장 김용구, 미술평론가 유근준 양 씨가 담당. 박서보, 윤명로, 김차섭, 서승원(이상 국내 작가), 이우환, 곽덕준(이상 체일滯日 작가) 등 6명의 작가들 선정 작품을 2월 말 현지로 우송했다. 여기서도 박서보, 윤명로 양 씨를 제외한 작가들은 년령 상한이 20대로 내려오고 있음이 보인다.

이와는 다소 성격이 다르나 역시 국제전으로서 칸느에서 열리는 국제 회화제의 초청이 미협(美協)을 통해 의뢰. 애뉴얼 콤페 형식, 유서 깊은 Grimaldi성(城) 미술관에서 3월 29일-4월 8일까지 회화제를 이어 4월 8일-7월 15일까지 전시로 들어간다. 작품은 각국이 5점(81×100— 40호), 유화 및 판화의 현대적 경향을 받아들인다. 심사위원은 일반적인 국제전 심사원 구성의 준례에 따라 미술평론가, 대수장가, 박물관 인사, 기타 특정의 인사로 구성된 15명의 심사원에 의해 4월 7일 회화제 마지막 전날에 수상자가 발표되게 되어 있다. 네 개의 수상은 고정되어 있으나 그 외 수상은 다소 유동적.

금상—10,000프랑, 은상—5,000프랑, 동상— 3,000프랑, 회화특별상—2,000프랑

한국의 출품 작가 선정은 도꾜비엔날전에 출품 예정이었던 작가를 도꾜비엔날전의 취소에 따라 예정을 바꾸어 칸느로 재선정해서 보내게 되었다. 애초의 도꾜비엔날전 출품 작가는 김영주, 조용익, 정창섭, 박서보, 서세옥, 최경한 이상 6명이었는데 작품 5점이란 전제에 부딪쳐 미협 이사회가 소집, 작가 선정 위원회를 구성하고 재선정한 것이 김영주, 조용익, 정창섭, 박서보, 서세옥 5인의 작품 각각 1점으로 낙찰, 당지로 작품을 우송했다.

이상이 회화 전반에 恒('긍亘'의 오기로 보임—편집자)한 전시 내용인데 반해 특정의 장르에 국한된 국제전이 지난 68년 11월 2일-12월 15일 동경국립근대미술관에서 열린 제6회

동경국제판화비엔날전과 올해 들어와 출품 의뢰가 답지한 이태리의 칼피국제현대판화트리엔날전의 두 개의 판화 국제전이다.

동경국제판화비엔날전은 3대 판화전으로 권위를 지니고 있으며 한국은 이번이 3번째의 참가가 된다. 제5회전 출품에 김종학 씨가 가작상(佳作償)을 받은 내역을 지니고 있으며 국가 단위의 판화 국제전 참여는 처음의 케이스다.

일본의 국제문화진흥회와 동경국제근대미술관 공동 주체로 68년 11. 2-12. 5 동경전과 69년 1. 4-2. 16 경도(京都)전으로 두 번에 걸쳐 열렸다. 이번의 참가 작가는 39개국의 120명 작가와 일본 내의 42명의 작가를 포함하여 총 점수는 457점(일본 110점)에 이르고 있다.

출품 작품에 따르는 규정은 일단 석판, 동판, 목판, 세리그라프 기타 판화로 하되 모노타이프 및 이와 유사한 1매 인쇄판화는 제외하고 있다. 출품 점수는 1인당 3점 이내, 이들 전 작품이 벽면 2m 이내에 걸려져야 한다. 제작 년도는 1966년(제5회전) 이후의 것.

한국은 미협 이사회를 통해 출품 작가를 선정하였는데 5회전 입상 경력을 지닌 김종학 씨의 보조 발언이 참고되었다. 국내 작가로 배륭, 서승원 씨와 미국에 체류 중인 판화가 안동국 씨를 각각 선정 출품케 했다.

이 비엔날전의 심사는 규약에 쫓아 외국에서 6명, 일본에서 1명으로 구성된 국제 심사 위원회에 의해 12종의 수상이 발표되었다. 국제 대상은 野田哲也[노다 테츠야](일본), 동경국립근대미술관상 永井一正[나가이 카즈마사](일본), 경도(京都)국립근대미술관상 아르밀 마비니엘(서독), 국제문화진흥회장상 제임스 로센퀴스트(미국)가 각각 결정.

이태리 칼피에서 열리는 국제현대판화전은 트리엔날 형식으로 작품 규정은 요철(凹凸) 화판(畫板)이라야 된다는 단서가 따르고 있다.

처음으로 개최되는 국제 판화전이지만 유럽편으로 한국 판화가 보내지는 것은 처음. 국립박물관을 통해 출품 의뢰가 온 것을 박물관 속에서는 다시 미술평론가 유준상 씨에게 위임 출품 작가를 선정케 했다.

선정된 작가는 이성자, 유강렬, 윤명로, 김상유, 서승원, 배륭 이상 6명의 각 3점, 계 18점을 3월 19일 당지로 운송했다. 전시 기간은 5월-11월.

파리, 상파우로 양 비엔날은 4월 중 국내전이 열릴 예정으로 있다.

2. 문제점

대부분의 경우, 국제전 출품 작가 선정은 혼란을 빚어냈다.

파리, 상파우로, 동경 등 비엔날이 미협에서 작가를 직접 선정해왔으며 기타 문공부로 통해 초청 의뢰가 오는 경우의 국제전은 역시 미협 간부진에 의해 처리되었다. 여기서 생겨나는 불안은 작가가 작가 스스로를 선정해야 한다는 점이며 따라서 자천을 면치 못할 막다른 지경에 부딪치게 되는 경우가 실제로 있어왔다.

미협을 통하지 않고 온 다른 연관으로 처리된 것은 대부분 문화 단체의 긴밀한 유대에서, 또는 개인과의 관계에서 초청해온 케이스로 작금의 동경전과 일본의 문화포름 주최, 마니라전 등이 그 대표적인 예이다. 여기선 앞서 미협 경우와는 대조적으로 어떤 형식으로든 작가 선정을 비평가에게 위임했다는 사실이다. 그러나 작가가 작가를 선정하든 비평가가 작가를 선정하든 아직도 명확한 전제가 있지 못하고 이를 수행할 기본적인 기구의 선제가 방치된 상태에 놓여진 현실에선 불안은 근절되지 못한다. 미협 기구 내에 국제전 관계 사무를 처리할 별도 기구가 생긴다지만 어느 만큼의 객관적인 입장을 유지하면서 지금껏

빚어져왔던 혼란을 제어할 수 있을까란 퍽
의문점으로 그대로 남아 있을 뿐이다.

3. 제의

o 작가 선정(미술평론가 이일)
비단 국제전에 한할 뿐이 아니라 국내 전반의
초대전 형식에도 작가 선정은 원칙적으론
비평가들이 주동이 되어야 한다. 물론 무작정
비평가 우선이 아니라 어떤 국제전이던 거기에
따른 명확한 판단에 적임의 비평가가 이를
수행해야 한다는 뜻이다. 어떤 경우의 작가
선정이라도 선정 위원회에 위촉되어야 함이
상식이다.

o 기구 구성(미술평론가 이구열)
지금까지 빚어진 모순은 바람직한 선정 기구가
없었다는 데 기인한다. 외국의 경우를 참작하여
전문적인 국제 문화 교류를 전담할 기구가
설치되어야 하며 이 기구에선 상임 직원(1-2명)을
두어 1년 중 화단의 활동 상황을 면밀히 파악,
충분한 데이터 수집을 계속하게 하여 어떤 초청이
오더라도 여기에 적응시킬 수 있는 융통성을
마련해야 한다. 이 기구는 또한 전문적인
위원들을(현대미술관 관계자, 평론가, 미술지
편집자, 미술사 교수 등) 통해 조언을 들어 그때그때
상황에 따라 적절한 작품을 선정케 해야 한다.
우리 현실로서 바람직한 기구는 반관, 반민으로
우선 문공부, 평론가 협회, 미협 관계자가 1차적
디스커션을 거쳐 미협 내에다 잠정적인 조치로
사무실을 마련하는 것이 급선무일 것 같다.

o 작품 경향(미술평론가 유준상)
구미의 전위운동과 한국의 경우와는 현실로 보아
거의 상응이 불가능하다. 우리의 경우는 경향이
극히 단조롭고 시대착오적인 사고의 때를 벗어나지
못하고 있는 실정이다.

　오늘날 미술문화의 흐름은 역시 정신과 물질의
대결 의식에서 바라볼 수 있는데 한국인이 갖고
있는 정신과 물질의 대결 의식은 저쪽과 비교될
수 없을 정도의 심한 갭을 지니고 있다. 우선
한국의 작품이 국제적인 수준에 뛰어들 수 있는
배수 작전은 한국 작가의 과학적 실증력이 투철히
연마되어야 한다는 바람이 앞서야겠다. 우리의
현실을 감안하여 작가 개인의 정신력은 개인이
가다듬고 운영력이 앞서야 하리라 본다. 새로운
세대의 등장에서 이들의 발랄한 감성을 어떻게
커버해 나가주어야 하는가가 중요한 문제로
생각되어진다.

(출전: 『공간』, 1969년 3월호)

일본 현대미술의 동향
—현대 일본 미술전을 중심으로

이우환(재일 작가)

일본국제미술전(日本國際美術展)과 격년 교호(交互)로 개최되어온 현대일본미술전(日本現代美術展)은 올해로 9회를 헤아린다. 매일신문사와 일본국제미술진흥회의 공동 주최인 이 전람회는 현대 일본 미술의 총체인 것은 물론, 그 전체적인 수준을 측정할 수 있는 최대의 규모라 하겠다. 이번 전람회 구성은 과거의 수상작을 중심으로 하는 '현대 일본 미술 20년의 대표작' 부문(120여 명), 최근에 국제적으로 주목을 끌고 있는 젊은 작가들의 테마별에 의한 '현대미술의 푸론티어' 부문(90여 명), 그리고 이 전람회를 더욱 활기 있게 하며, 현대미술의 활동에 가장 민감한 표정을 나타내는 '콩크르 부문'(2,269점 응모 중 215점 입선) 등으로 되어 있다. 전후 일본 미술의 변천과 현황을 일목요연하게 알 수 있다는 점에서 특히 이번 전람회는 그 관전(觀展)의 중요성이 사방에서 논급되고 있는 바이다.

오늘날 현대미술은 비회화니 환경 설정이니 하며 세계적으로 많은 새로운 문제를 제기하고 있다. 응당 우리나라도 그럴 것으로 추측되지만 일본도 그 예외는 아니다. 무엇보다도 이번 전람회 개최에 문제 된 점은, 전람회라는 것의 의의에 대한 의문, 전람회전 제도에 대한 의문, 전람회 회장(會場)에 대한 의문, 심사 제도에 대한 의문 등등. 이것을 계기로 하여 근본적으로는 현대미술을 넘어서서 미술 그 자체의 존재 가치 여부에 대한 문제에까지 논쟁이 벌어지기 시작하고 있는 판이다. 초대 작가와 심사위원의 대부분이 전람회 제도 자체의 재검토를 요구하였을 뿐더러, 특히 콩크루 부문과 상에 관하여는 공개 심사를 부르짖고 서명 운동이다, 출품 보이콧 운동이다 하고 야단이 났었다. 지난 5월 25일은 일본미술회관(日本美術會館)에서 심사위원과 출품 작가들을 중심으로 '예술의 폐기는 가능한가'라는 제목을 내걸고 백열적(白熱的)인 논쟁이 벌어지기도 하였다. 작가들 스스로가 자기 작품을 그림이나 조각 따위의 미적 창조물이 아니라고 완강히 부정하면서도, 예술이라는 개념을 송두리째 내던져버리지 못하는 것은 무슨 까닭인가. 또한 화랑이나 미술관을 위하여 제작된 것이 아니기 때문에 그런 장소와는 아무런 관련도 없는 작품들인데 그것들을 하등의 거리낌도 없이 예술이라는 허울을 뒤집어 씌워 제도화된 '정돈과 배열의 논리'에 따라 전시회를 꾸며 돈벌이를 하겠다는 기업가의 사기 행위— 여기에 작가는 어떤 태도를 취할 것인가. 이런 식으로 문제는 마구 쏟아져 나왔지만 아직껏 이렇다 할 결론은 나오지 않고 있다.

물론 전람회는 예정대로 개최되었으며, 오늘까지 별다른 지장은 없다. 작가들은 제가끔 자기 내부에 많은 모순을 의식하면서도 결국은 대부분이 출품하고 있는 것이다. 주최자 측에선 기업적인 측면을 강조하면서 참가하기 싫은 자는 그만두시오 하고 오히려 뱃장을 내미는 통에 작가들의 반기(反旗)는 꺾이지 않을 수 없었다. 이 전람회 외(外)로는 이만한 발표의 기회를 갖이기가 얼마나 힘들다는 것은 작가들 자신이 너무나 잘 알고 있는 터이다. 결과적으로 작가들의 데몬스트레이션은 실패로 돌아갔다고 볼 수밖에 없다. 그러나 이상 지적한 바와 같은, 특히 현대미술의 제도상의 모순이 두드러지고, 문제점이 뚜렷하게 제기되었다는 점은 특기할

만한 사실이며, 앞으로 이 사태가 어떻게 발전할 것인가에 대해서는 매우 주목되는 바 크다.

여러 가지 시끄러운 문제가 일어난 데 비해 이상하다 할 정도로 전람회는 예(例) 없는 대성황을 이루었다. 초대 부문은 물론이거니와, 콩크르 부문도, 예년에 비해 오히려 활발한 것 같다. 말썽이 남으로서 이번 전람회가 최후가 될지도 모른다는 불안과 초조 아래 도리어 작가들은 적극성을 띄게 된 것이라고나 할까.

올해의 두드러진 현상은 4부문 중 유화, 일본화, 입체A(조각)가 쇠퇴하고, 입체B(입체)가 압도적인 인기이다. 유화 부문이라고 하지만, 사실은 켄바스에다 소위 그림을 그린 작품은 반도 안 된다. 켄바스 그 자체를 하나의 입체물로 취급한 것이 대부분. 그리고 조각 부문은 일본화가 걸린 구석진 방에 밀어 넣고 있어 민망할 정도이고—. 심사위원 가운데는 내년쯤부터는 아예 조각 부문을 철폐하자고 제언한 이도 있으니 그 빈약성이 과히 짐작되리라. 인기 없고 맥이 없기로는 일본화도 마찬가지이다. 따불로라는 제도 자체가 역시 오늘날의 도시환경과 지각(知覺) 시좌(視座)엔 벌써 맞지 않는 폐물이라는 감이 짙다. 다른 방엔 관객이 빽빽하여도, 이런 방은 텅텅 비어 있다. 따불로 앞엔 구태여 발길을 멈추려 하질 않는다. 어떤 그림을 그렸던 그저 그림이라는 카테고리에 의해 모두가 대동소이하게 보이고 마는 것이다. 이에 비해 회화도 아니요, 조각도 아닌, '입체B'(Three Dimension)라는 부문은 올해에 처음으로 설정한 부문이지만, 최근에 주목을 끄는 신인들의 퍼센트가 여기 집결 출품하고 있으며 그 인기는 절대적이다. (편의상 회화 부문에 출품한 작가도 있어 이들을 합하면 숫자적으로 종래의 따불로 작가의 3배가 넘는다.)

'입체B' 부문에 출품된 작품의 경향은 무어라 한마디로 말하기가 어려울 지경으로 천종만상(千種萬相)이다. 포프 아트까지의 지배적이던 오브제적인 작품 의식에서 벗어난 것은 물론, 미니말 아트 같은 반물체 의식까지도 아예 제거해버린 것 같은 감이 적지 않다. 엄밀하게는, 작품이라고 하기가 곤란한 작품, 다시 말하면 비오브제(비대상)적인 촉매체로서의 구조 제시가 작가의 안목으로 되고 있다. 작가 자신, 근대인의 '거만과 편견'에 의한 창조니 표현이니 하는 기만적인 작가 의식을 내동댕이치기 위하여 필사적인 것 같다. 작가니 작품이니 하는 근대주의 용어는 조만간에 사어(死語)를 면치 못할 운명인 것 같다. 작가들은 이제 예술가, 화가, 작가, 조형가라는 명칭조차 거부하고, 새로운 세계관을 나타낼 수 있는 용어를 찾기에 바쁘다. 젊은 작가들은 모두가 모두 일반인으로부터 예술가라고 불리우는 것을 몹시 꺼러('꺼려'의 오기—편집자) 하는 판이니 '예술의 폐기는 가능한가' 하고 자문하는 이네들의 심정이 알 법도 하리라. 그러면 구체적으로 어떤 작품이 가장 주목을 끌었는가를 초대, 콩크르 구분 없이 살펴보기로 하자.

파리비엔날, 베니스비엔날 등 많은 국제전에서 수차례에 걸쳐 수상한 바 있는 현대 일본의 대표적인 작가로 알려져 있는 高松次郎[다카마쓰 지로]는 전시장 바닥에 7㎡ 정도의 넓이에 달하는 광목보를 깔아놓는다. 사진에서도 알 수 있는 것처럼 가장자리는 그대로 두고, 가운데를 마구 늘어트려 물결같이 기복상(起伏狀)을 이루어놓은 것이다. 그는 거대한 보를 깔다 말고 계단 위에서 이 광경을 보고 있는 中原佑介[나카하라 유스케](평론가)와 나를 발견하자 달려와서 '물체 사고(物體思考)'를 떠나서 "존재 세계의 표정을 있는 그대로 보고 싶었다"고 지꺼리며 흥분된 어조로 자기 작품을 가르키는 것이었다. "보이면서 보가 아닌 것을 지향"했다는 그의 설명을 들을 필요도 없이 보는 보를 넘어서서(지극히 형이상학적인) 전이(轉移) 공간을 표출하고 있는

것이다. '세계는 원근법에 의하여 존재한다'는 루네쌍스 이후의 근대 존재론을 뒤엎어 '원근법은 세계를 나타내는 구조이다'라고 고쳐야 한다는 것이 그의 지론이다. 따라서 이번 작품도 '원근법의 양식' 그 자체를 역수(逆手)로 잡은 축도라 하겠다.

이 작품 바로 옆에는 또 하나의 문제 작가 關根伸夫[세키네 노부오]의 작품이 놓여 있다. 새까맣게 칠한 철판으로 커다란 장방형과 원통형의 통을 만들고 그 안에 각각 물을 가득히 부어 표면 장력을 이루어놓은 것이다. <공상>이란 제목이 말해주듯이, 이 작가는 장자나 선의 세계에 홀려 지극히 현대적인 감각으로 공(空)의 경지를 현전시키는 천재이다. 어떤 야외 조각전에서는 대지에 직경이 1.5m 정도 높이 약 3m 정도의 요원통형(凹圓筒形)으로 흙을 파서 그것을 그 웅덩이 옆에 그대로 철원통형(凸圓筒形)으로 쌓아올린 작품을 제시했고 또 어떤 전람회에서는 태고인이 거암(巨岩)을 쌓아올렸듯이 거대한 원통체 스폰지 위에 크고 두꺼운 철판을 얹어 눌러놓기도 하여, '메디어로부터 구조에로'의 통로를 개척함으로서 일약 세계적인 작가로 내, 외에 널리 알려진 그다. 이번 출품작에서도 알 수 있듯이 그가 제시하는 것은 물체도 아니요 관념도 아닌 이를테면 법신(法身)이다. 가령 관객이 이 법신에서 감동적으로 보지 않을 수 없는 것은 철판이나 물이라기보다는 高松次郎[다카마쓰 지로]의 말처럼 그것을 꾀뚫고 있는 "있는 그대로의 존재 세계의 멧세지" 그것이라고 하겠다.

다음으로 飯田昭二[이다 쇼지]라는 작가는 10m 넘어 되는 나무를 그 맨 위서부터 뿌리까지 꼭 절반을 톱으로 짤라 전시장에 갖다 세워놓았다. 그러니까 그 나머지 절반은 그대로 산에 서 있는 것이다. 제(題)하여 트랜스마이그레이션이라고. 여기서도 자기 완결적인 작품주의를 거부하는 태도는 선명하다. 관객은 이 작품에서 여기 서 있는 절반과 산에 서 있는 절반 사이에 무한히 열려 있는 공간을 인식하지 않을 수 없다. 자스퍼 죤스의 <기(旗)>는 기에 불과하며 올덴버그의 <햄버거>가 그것 이외 아무것도 상상시키지 않는 바로 그것인 것에 비하여, 그리고 미니멀아트의 '그것 외에 아무도 아닌 존재'로서의 자기 완결적인 세계에 비하여, 이것은 그 자체보다도 더 큰 총체적인 것을 인식시키려는 구조에의 지각을 가능케 하는 작품임을 알 수 있다.

大西淸自[오니시 교지]라는 작가는 30m 가까이 되는 길다란 비닐풍선을 만들어서 양쪽에만 헤리움 개스를 채워 거대한 남근이 양쪽에 서 있는 것처럼, 중간은 그대로 바닥에 찰싹 붙여놓은 <체적(體積)>이란 작품을 제출. 이와 소재가 비슷한 것으로서 樋口正一郎[히구치 쇼이치로]라는 자의 공같이 둥글고 거대한 비닐풍선이 있다. 그저 풍선이 아니라 자동적으로 공기를 넣었다, 뺐다 하는 통풍기를 장치하여 일정한 시간이 지나면 공기가 빠져서 비닐은 아주 납작하게 바닥에 올라붙고, 또 한동안 지나면 이 납작한 것이 점점 부풀어 올라서 팽팽하게 직경이 3m나 되는 공이 되는 것이다. 두 작품이 다 종래의 오브제나 에어 아트와 같이 공기 그 자체를 보일려는다거나 아니면 비닐과 공기에 탁(託)하여 인간성을 조형하려는 근대인의 표상화 의식과는 멀다. 오히려 우주에 대한 총체적인 현상 지각의 촉매체로서의 제시물이기를 원(願)하고 있다는 데 주목을 끄는 이유가 있다고 본다. 狗卷賢二[이누마키 겐지]라는 자는 벽면과 지면을 이용하여 가느다란 실로 8m 정도의 삼각 입방체로 줄을 치고 있다. 역시 '본다'는 의식에 대한 문제를 다루고 있는 것인데 관객은 종래의 작품을 대하는 태도로서는 거기서 아무것도 보지 못한다. 관점의 상실이다. 모든 것이 다 관점이라는 인식론을 바탕으로 하고 있기 때문에 어떤 특정한 관점의 가치를 부정하지 않을 수 없다. 본다는 것은 대상을 보는 것에 그치지 않고 전체에 대한 인식에 달해야

한다는 것이다.

青山光佑[아오야마 고유]라는 이는 일상생활의 여러 가지 포즈를 그대로 허체화(虛體化)시킨 작품을 내놓았다. 옷과 신발만 보이고 알몸은 보이지 않는 투명인간처럼 옷과 신발을 통째로 풀을 굳혀놓은 속이 빈 인간 형체가 여기저기 앉아 있기도 하고 혹은 서 있기도 하고 장갑 낀 손으로 책을 보고 있기도 한, 심상치 않은 공간을 표출시키고 있다. 작품은 인간의 표정도 성명도 나타내지 않으며, 그렇다고 오브제의 그것도 주장하지 않고, 다만 그것은 시공의 현실적인 형상으로 나타나고 있을 뿐이다. 그러니 여기서도 '인간은 죽었다', 그리고 '존재와 무'도 없다, 있는 것은 '세계'뿐인 것이다.

다음으로 池水慶一[이케미즈 게이치]라는 이는 포리에스텔로 거대한 달걀을 만들어 한 방 가득히 채운 다음 나트리움 전구를 켜놓고 배란음(排卵音)을 장치해놓았다. 무감각하고 무기적이게 일정한 간격으로 똑딱똑딱 배란기의 알 까는 소리…. 池水[이케미즈]는 작년 가을에 굉장히 큰 알을 만들어 태평양에 띄워놓고 배로 그것을 추격하는 스케일이 큰 해프닝을 한 적도 있으며, 大阪 시내의 번잡한 거리 옆에 동물원같이 철창의 집을 만들고 타이틀을 "인간 δ"이라고 써 붙인 다음 스스로 그 안에 갇혀서 오는 사람 가는 사람들에게 구경시키는 해프닝을 연 적도 있다. 이번 전람회에서 푸론티어 대상을 탄 전기(前記) 작품에서도 느낄 수 있는 바와 같이 이 작가는 인간의 위대성을 부정하고 한낱 동물이나 돌이나 나무와 같은 존재 세계의 등질적인 가치를 한결같이 주장하고 있다. 알은 이미 '인간의 알'이 아닌 것이다. 어느 다른 우주의 그것이라기보다는 오히려 인간의 만물에로의 변용, '비인간 탄생'을 절망하는 태도를 엿볼 수 있다.

成田克彦[나리타 가츠히코]라는 이는 미술관 벽 밑둥을 (둘레 50m, 바닥에서 높이 30cm) 두꺼운 철판을 이어서 한 바퀴 삥 둘러 싸매고 있다. 수일 전 村松[무라마쓰] 화랑이란 데서 개전(個展)을 열었는데 여기서는 4면의 벽면 중 2면은 그냥 두고, 다른 2면은 벽으로부터 약 10cm 정도 띠어서 베니야판을 세우고 그 위에 벽포(원래의 벽의 포장포와 똑같은)를 바른 다음 그냥 둔 벽과 하등의 차이 없도록 하얀색을 칠해놓았었다. 그러니까 얼핏 보아서는 화랑은 아무 변화가 없다. 사실 화랑이 조금 좁아졌다는 것 외에는 그림도 아무것도 걸려 있지 않을뿐더러 벽 위에 일부러 한 번 더 벽을 만들어 붙여놓았을 따름이다. 전기(前記) 작품이나, 개전이나 일관하여 狗卷賢二[이누마키 겐지]에서처럼 '본다'는 문제를 다루면서, 비(非)작품으로서의 구조 제시─ 그러니까 대상성(작품)의 호해(互解), 관점의 상실을 역설하고 있다. 관객이 거기서 보는 것은 철판도 아니요 벽면도 아닌 '세계' 그것이다. 그렇게 하던 안 하던 마찬가지인 짓을 구태여 일부러 강조해냄으로서 세계에의 지각을 가능케 하고 있다. 처음부터 둘러싸여 있는 벽 밑둥을 일부러 한 번 더 둘러싸고, 처음부터 벽면으로 되어 있는 화랑에 한 번 더 벽면을 만들어 붙이는 짓, 어처구니없이 넌센스한 작품이 아닌가. 여기서 작품은 대상물이 아니게 된다. 작품 대 관객이라는 관계에서 벗어나 소위 관객은 감상자, 보는 사람이 아니라 그 '세계' 자체의 한 요소로서의 자신을 발견하게 된다. 메르로-퐁티의 '보는 자는 동시에 보이는 자'라는 양의성의 철학을 바탕으로 그는 주객 이원론에 대한 극복을 과제로 새로운 인식론적인 구조 제시의 방법을 모색하고 있다. 올해 파리비엔날엔 술을 출품할 예정이라 한다. 아직 미대 학생이다.

지난 번 동경국제판화비엔날에서 그랑프리를 탄 野田哲也[노다 데쓰야]는 역시 판화 부문에서 출품. 새까만 쥬-탕을 깔고 그 위에 의자를 하나 놓고 그 의자 앞에 지워지지 않게 발자욱을

두 개 찍어놓았다. 이것이 판화냐 아니냐는 것은 쓸데없는 얘기. 다만 여기서 어떤 현상이 일어나는가가 문제인 것이다. 이 의자에는 관객이 수없이 앉았다 가며, 쥬-탕 위에는 헤아릴 수 없을 정도로 많은 발자욱이 찍히게 된다. 작품은 옛날같이 자기 완결적인 것이 아니다. 안도 바깥도 없고 관객과 작품의 경계선도 없다. 이것은 내가 만든 작품이요 내 의견이요 하는 작자 중심주의도 여기는 없다. 모든 것이 무명성으로 돌아가며 작품 그 자체는 어디까지나 중성 공간이다. 본인은 "길거리에 쥬-탕을 깔고 의자를 놓아두는 게 이상적이다"고 한다. 그러나 내 생각엔 역시 이 작품은 특정한 '장소'를 필요로 하는 것 같다. 왜냐하면 미술관이라는 특정한 '장소'이기 때문에 오히려 쥬-탕과 의자에서 무엇인가 느끼겠지만 거리에 놓아두어서는 아무런 반응을 일으킬 수 없을지도 모르기 때문이다. 관객으로 하여금 하등의 지각이나 인식을 불러일으키지 않는 작품일 때 그것은 실패작으로 보아야 할 것이니까.

작품 소개의 끝으로 필자가 제출한 것을 덧붙이면 커다란 화선지를 석 장(2.1m×2.7m×3) 겹치지 않게 아무런 조작도 없이 그대로 전시장 바닥에 살짝 깔아놓았는데 어떤 느낌이 들 것인지는 독자의 상상에 맡기겠다.

도대체 이런 것이 예술이냐, 그림이냐 하고 성화를 낼 분이 있을지 모르겠다. 그러나 이런 짓을 하고 있는 사람들 자신 자기들 것이 예술이란 소리를 들을까봐 오히려 두려워하는 형편이다. 이네들이 문제 삼고 있는 세계는 벌써 예술의 차원이라고도, 미적 공간이라고도 하기 어렵다. 새로운 '세계'의 지각을 가능케 하는 특수한 (예술적인?) 방법이요 실천이기를 원한다고나 할까. 최근에 해프닝이나 환경 제시가 중시되는 이유도 그것이 어떤 미적 쾌감에 통하는 것이기 때문이라기보다는, '세계'에 대한 새로운 인식, 그 발견의 충격적인 양식이기

때문이라고 하는 것이 옳을 것이다. 칸트의 미학이 잘 말해주고 있듯이 근대적인 의미에서 (보디체리나 다아빈치로부터 듀상이나 존스에 이르기까지) '미'는 어디까지나 인간의 그것이었다. 그러나 미셸 후코가 '비인간 탄생'을 부르짖고 있는 것처럼 우주 시대에 들어선 오늘날 인간은 '만물의 척도'도 아니요, '세계의 중심'도 아니라는 것은 자명의 이(理)이다. '인간은 죽었다'고 떠드는 것도 결코 허황한 잡소리는 아니라는 것을 알 수 있다. 모든 것은 그 자체가 곧 중심이라는 수학의 집합론이나 태고의 동양 사상이 점점 각광을 받게 되는 연유이기도 하다. '미'가 스스로 붕괴하지 않을 수 없는 운명에 처하게 되는 것은 당연한 일이다. 인간이 없는 곳에 인간의 미가 있을 리 만무하지 않는가. 관점을 바꾸어보더라도 오늘날 테크노로지의 발달은 한층 더 '미의 창조'의 불가능성을 여실히 나타내고 있다 할 것이다. 인간이 물건을 만드는 것이 아니라 물건이 물건을 만든다는 논리—, 이것이 곧 테크노로지라고 한다면, 앞으로는 점점 더 인간이 무엇인가를 '창조'한다는 생각은 보지(保持)하기 곤란할 것은 뻔한 사실이다.

그렇다면 빈손이 되어가는 인간(비인간)은 과연 무엇을 할 것인가. 아니 무엇이 가능한가. 여기에 현대 일본의 젊은 작가들이 유희적이고 넌센스한 '구조' 제시를 문제 삼는 이유가 있는 것이리라. 구미 제국의 미술을 늘상 모방하기에 급급하여왔다고 하여도 과언이 아닌 지난날과 달라, 차츰 자기 나름대로의 길을 찾으려는 자세는 이번 현대전에서 두드러지고 있었던 것이다. 「이미테이션 아트 선언」이 나올 정도로, 구미의 새 경향을 재빨리 모방하고 재탕 삼탕하는 가운데 이제는 그네들과 동일선상에서 사고할 수 있는 바탕이 닦아졌기 때문이라고도 할 수 있겠다. 하지만 그보다도 중요한 것은 이네들이 이제 동양의 지혜에 눈뜨면서, 저쪽의 어떤 새로운

것에도 놀라지 않고 이네들 나름대로의 생각을
앞세우려는 노력이 줄기차게 나타나고 있다는
것이다. 전기한 바 關根伸夫[세키네 노부오]나
高松次郎[다카마쓰 지로] 등은 물론이거니와,
현대전에 출품하지 않은 10대, 20대의 젊은 작가들
가운데도 주목할 만한 현상이 나타나고 있다.
예를 들면 커다란 종이를 깔고 네 모퉁이에 돌로
눌러놓은 것, 또는 바위를 쇠사슬로 묶어 개처럼
기둥에다 매어놓은 것 혹은 높은 산고개에다
거대한 조거(鳥居)(도리이)를 만들어 세워놓은 것
등등…… 보지 않더라도 상상이 가겠지만 이런
것들은 그 사상적인 냄새나 바탕부터가 서양의
'미술 작품' 그것이 아니다. 關根[세키네]의
노트를 빌리면, "세계를 밝히는 촉매체인 동시에
세계 자체인 법신(法身)" 이것이 곧 근원적인
해프닝이요 작품이요 이를테면 구조라는
것이다. "석가는 불교 세계를 밝히는 메디어인
동시에 그 자체가 불교 세계의 존재이기도 한
양의적인 구조체이다"(關根)고 한 것처럼, 종래
주객 이원론을 넘어선 '구조'로서의 작품을
제시하려는 것이 이네들의 주장이라고 생각된다.
논리적이라기보다는 직관적인 인식론을
중요시하는 까닭도 여기에 있으리라. 현대라는
복잡한 상황 속에서, 그리고 아직 청산되지 않은
제도상의 허다한 문제를 뒤엎고 과연 얼마만큼이나
힘 있고 깊이 있게 '구조'를 전개해나갈지는 두고 볼
일이다.

(출전: 『공간』, 1969년 7월호)

판화예술

윤명로

[······]

판화의 현대적인 특성

흔히 복수(複數)예술 또는 서민예술이라고
불리우고 있는 판화는, 화가는 물론 조각가
또는 건축가에 이르기까지 자기 세계의 확대를
위한 소재나 창작의 장으로서 인정되어지고
있다. 더욱이 키네틱 아트(Kinetic Art)나 어즈
아트(Earth Art), 라이트 아트(Light Art) 또는
헤프닝(Happening)에 이르는 극단의 실험적인
작가들에 의해서까지도 판화는 표현의 수단으로서,
또는 작가들의 생활의 수단으로서 평가되어지고
있다. 특히 현대에 와서 대중생활의 향상과
더불어 소비 시대인 서민문화의 일환으로서
판화는 일품(一品) 예술인 회화나 조각처럼 어느
특정인의 것이 아니라 만인의 예술로서 각광을
받고 있는 것이다. 그것은 판화만이 가지는 그
모든 특성 때문이다. 예를 들면 첫째, 판화는
다른 일품 예술처럼 싸인(Sign)이 첨가된 작가의
오리지날(원작)이다. 둘째, 판화가 가지는 양산성
때문에 희소가치의 유화나 조각처럼 값이 비싸지
않다. 셋째, 판화는 그 경량성 때문에 교환(운반)
수단이 단편하다. 넷째, 서민 생활 공간에 적합한
크기이다. (Folio Size인 17″×21 1/2″ 크기가

일반적이다.) 이와 같이 판화 그 자체의 특성은 급속히 향상되고 있는 서민 생활의 풍요를 바탕으로 하고 동시에 고도로 발전되고 있는 기술상의 모든 지원을 받으면서 세계적으로 그 붐을 더해가고 있다.

최근 판화계의 동향

작가, 소비자, 중개자(화상)의 삼각관계를 형성하고 있는 판화는 예술이 작품을 위한 작품 또는 예술을 위한 예술의 허구를 벗어나 보다 더 적극적이며 보다 더 능동적인 상황을 그 스스로 형성해가고 있다. 뉴욕은 물론 영국이나 프랑스를 포함한 구라파 전역을 비롯해서 인근 동경에 이르기까지 판화만을 전문으로 취급하는 무수한 화상들이 자리 잡고 있으며, 회화나 조각, 또는 공예품만을 수장하던 박물관에서도 최근 급속히 판화 수집에 열을 올리고 있으며, 판화만을 위한 미술관까지 등장하고 있다. 화상은 쓸모없는 전위 작품 때문에 문을 닫아야 하는 위기로부터 급증하는 판화의 수요자로 인해 새로운 활기를 띠고 있다. 이러한 활력은 회화나 조각만이 예술이라고 고집해온 교육 기관에서까지도 오랜 인습의 문을 열고 각 대학에 판화과를 두거나 또는 판화만을 전문으로 하는 연구실 또는 작가들이 주문을 받아 양산하고 있는 생산 공장의 형성으로까지 나타나고 있다. 그 실예로 뉴욕의 프랫트(Pratt Graphics Art Center)나 로스앤젤레스의 제미니 스튜디오(Gemini G.E.L), 빠리의 아트리에 17(Atelier 17), 암스텔담의 크레멘트 스튜디오(Clement Studio)를 들 수 있다.

프랫트 연구실은 프랫트 인스티튜트의 부설 연구실로서 1956년 브로드웨이 13가에 자리 잡고, 작가, 교수, 학생들에게 판화의 기법을 연구할 수 있도록 개설된 비영리적인 연구실로서, 목판, 석판,

동판, 실크스크린 등을 제작할 수 있는 시설을 갖추고 희망하는 판종을 선택해서 연구할 수 있도록 되어 있다. 한편 프랫트는 판화를 가르치는 일 외에도 세계 각지의 판화를 교환 전시하기도 하고 이 연구실에서 선정된 작가들의 작품을 가지고 전국 순회전을 가지기도 하며—지난 해 우리나라 판화가 이 연구실의 주선으로 전국 순회전을 가진 바 있다—미국에서 유일한 판화 연감(Artist's proof)를 발행하고도 있다. 뿐만 아니라 학생이나 작가들의 작품을 판매하기도 하여 미국 내에 형성된 판화 시장에 작품을 공급하기도 해서 그 수익을 작가들에 돌려주고 약간의 이익금을 연구실에서 학생들이 물 쓰듯 하는 재료를 무료로 공급해주고 있다. 프랫트처럼 다양성은 없으나 영국 작가 헤이타(Stanley. W. Hayter 1901-)에 의해서 창립된 빠리의 아트리에 17은 특히 동판화의 새로운 개척으로 현대판화사의 빛나는 업적으로 남아 있다. 1927년 헤이타는 동판화의 새로운 가능성을 발전시키기 위한 일이 그룹의 집단적인 노력의 필요성을 느껴 판화 연구를 위한 미술가들을 모아 아트리에 17이라는 간판을 걸고 당시의 피카소, 미로, 간딘스키, 맛송, 에른스트, 가르다, 당키를 포함한 많은 화가들에게 기술적인 조언과, 도구의 제공, 판(版)에의 노력을 지원한 바 있다. 지금도 아트리에 17은 세계 각국에서 모여든 작가들이 백발의 헤이타 교수의 가르침을 받고 있다. 헤이타는 이 연구실을 통해 1950년 1장의 원판에다 요철의 다색 동판화를 한꺼번에 찍는 기법을 완성시킨 바도 있다. 프랫트나 아트리에 17과는 그 성격이 다르지만 로스앤젤레스의 제미니 스튜디오를 빼노을 수 없다. 이 스튜디오는 연구실이라기보다는 판화 생산 공장이라는 말이 더 합당할 것 같다. 현대 미국의 대표 작가명(야스파 존스, 라우센버크, 로이 리히첸슈타인, 크리즈 올덴버크, 후랑크 스텔라, 엔디 와홀)만의 작품을 생산하고 있는 이

공장은 이들 작가의 교정쇄(Artist's proof)를 받아 우수한 판공(版工)들에 의해서 양산하고 있다. 양산된 작품을 다시 이 공장의 판매망을 통해 세계 각국의 미술 애호가들에게 공급하고 있는 일종의 판화 보급창이라고 할 수 있겠는데 까다로웠던 절차를 거쳐 이 공장을 볼 수 있었던 것은 판화가 현대의 테크놀로지를 어떻게 이용하고 있는가를 대할 수 있었던 좋은 기회였다. 500여 평의 넓은 대지 위에 단층으로 구조된 이 공장은 작가들의 작품(7명만의 것)을 상진(常陣)하는 상설 화랑과 7명의 작가들이 언제나 자유롭게 제작할 수 있는 각 작가의 제작실과 작가들의 교정쇄를 증산하는 판공들의 제작실과 작품의 결과를 검토하고 영사하는 대형의 영사실로 대별되어 있는데 판화기 한 대가 만 불(弗)이 넘는다는 안내인의 말대로 하면 판화만을 하는 이 방대한 제작실은 무슨 현대문명을 요리하고 있는 거대한 공장이라고 표현할 수밖에 없다. 이러한 형태의 공장은 그 규모에 있어서는 비할 바가 못 되지만 뉴욕에만도 10여 군데가 넘으며 도처에 이러한 공장들이 쉴 새 없이 작품을 생산하고 있다. 전 유럽의 교정쇄를 인쇄해주고 년 100만 불의 수입을 올리고 있다는 암스텔담의 크레멘트 스튜디오 역시 20여 명의 숙련공에 의해서 운영되고 있었다. 이러한 현상은 무엇보다 판화가 단순히 깍고 부식하고 찍는다는 장인적인 상태에 훌륭한 현대 시설과 개발된 소재에 의해서 더욱 더 많은 작가들의 참여를 불러일으킨 결과이며 동시에 수요의 급증에 따르는 당연하고도 자연스러운 형상인 것이다.

국제 판화 비엔나레

최근 이곳저곳에서 판화만을 위한 교환전 또는 국제전에 의해서 판화는 더욱더 밝고 넓은 전망을 보여주고 있다. 세계 3대 국제전이라고 불리우는 베니스비엔나레, 상파울로비엔나레, 빠리비엔나레는 이미 출발 당시부터 회화나 조각과 함께 독립된 판화부를 두고 있으며 최근에는 판화만을 위한 비엔나레가 이곳저곳에서 열리고 있다. 참고로 각국의 비엔나레의 특징과 명칭을 살펴보면

1. Esposizion International di Bianco e Nero, Lugano(1950 창설, 스위스)
가장 역사가 오래며 다른 판화 국제전에서 제외되고 있는 모노타이프(Monotype)나 데칼코마니(Decalcomanie) 등의 판화의 소묘도 인정하는 것이 특징이며 전람회의 원명은 «루가노 국제 흑백전»으로 되어 있다.

2. 류부리아나국제전(Mednarodna Grafična Razstava, 1955년 창립, 유고)
류부리아나 근대미술관에서 개최하며 초대 부문과 공모 부분으로 분리, 초대 작가인 경우 각국의 미술 전문가의 리스트에 의뢰하거나 주최자의 의견을 참고로 하고 있다.

3. 국제색채판화트리엔나레(Internatinale Trienrale für Farbige Druck—Graphik/ Grenchen, 1958년 창설, 스위스)
역시 공모 부분과 초대 부분을 두고 있으며 그레넨미술가협회와 주최, 특히 고도로 숙련된 기법상의 능력을 요구하고 있는 것이 특색.

4. 피렌체국제판화전(Biennale International della Grafica/Firenze, 1968년 창립, 이태리)
최근 많은 작가들이 사용하고 있는 실크스크린의 사진 제판법을 이용한 작품을 거부하고 있는 것이 특색.

5. 크라고오국제비엔나레전(Miedzynarodow Biennale Grafiki Krakow, 1966년 창설, 폴랜드)
'인간과 현대사회'와 '자유 테마'의 주제를 설명하고 있는 것이 특징.

6. 빠리국제판화비엔나레(Biennale

International de L'estampe, 1968년 창설, 프랑스)
출품 작가 자격을 연령으로 제한(1932년
1월-1951년 12월 31일 사이에 출생자)하는 것이
특징이며 다른 판종과 함께 옵셋(offset) 기법이
최초로 승인되고 있다.

7. 영국국제판화비엔나레(British International
Print Biennale/Bradford, 1968년 창설)
참가자는 각 참가국의 책임 있는 협회가 추천한
작가와 주최자의 초대 작가로 되어 있는데 초대
작가인 경우 예비 심사를 하는 것이 특징.

8. 칼피국제현대판화트리엔나레전(Triennale
Internazionale della Xilografia Contemporana
Carpi, 1969년 창립, 이태리)
칼피 시립목판미술관에서 주관하고 공모 부문이
없이 각 참가국의 협회가 추천한 6명의 목판화가로
제한하고 있는 것이 특색.

9. 도꾜국제판화전(International Biennal
Expibiton of Print in Tokyo, 1958년 창립, 일본)

10. 파사데나국제판화전(Biennial Print
Exhibition Pasadena Art Museum, 1956년 창립,
미국)

11. 서울국제판화비엔나레전(1970년 창립 · 서울,
한국)

기타, 알젠틴의 동판화 국제전, 브라질, 스페인
등지의 국제전이 있는데 우수년(偶數年)에
개최하고 있는 것이 특징이다. 최근, 베니스,
상파울로, 빠리비엔나레 등 종합 국제전이
작가들의 불참여로 위기에 있으면서도
판화 국제전의 일방적인 증가는 소형, 경중,
염가라고 하는 판화의 특징을 배경으로 해서
회화나 조각처럼 파손의 우려가 없고 보험료나
관세의 제한을 받지 않고 지통(紙筒)에 말아서
항공우편으로 출품할 수 있어 주최자 측의
부담감을 덜어주고 있기 때문이다.

우리 화단의 오랜 열망을 안고 창립

50주년 기념사업으로『동아일보』가 창립한
서울국제판화비엔나레전은 이미 23개국으로부터
200여 점에 달하는 참가를 보이고 있다.
모노타이프를 제외한 전 종목으로 되어 있으며
공모로 되어 있는데 우리나라에서는 처음으로
국제 심사위원(미주 지구 1명, 아세아 지구 1명,
유럽 지구 1명, 국내 심사위원 3명)을 구성하고
있다. 이번 판화 비엔나레는 전시회 자체로 끝나는
것이 아니라 수상작과 우수작을 주최자가 구입,
현대판화 미술관의 창립을 계획하고 있다는 점은
부진했던 우리 화단에 새로운 활기를 불어넣는
계기가 되리라 믿는다.

특히 이 판화전이 우리의 주최란 점에서 국제
미술의 대열에서 하나의 선도권을 획득했다는
점에서도 그 의의는 크다고 본다. 과거 각종 해외의
판화전이 들어와 열리긴 했으나 그것은 어디까지나
수동적인 자세에서 받아들여지는 것이었지 교류란
차원에서 자극을 준 것은 아니었다. 이 점에서
서울국제판화비엔날은 우리의 주관이란 입장에서
앞으로 국제 미술에 보여줄 기대는 큰 것이다.
단지 처음으로 연다는 데서 여러 가지 불비점과
착오가 있으나 이를 앞으로 어떻게 시정해
나가면서 아직도 뚜렷한 성격이나 이념 제시가
없는 이 전시 기구를 뚜렷한 국제적인 전시 기구로
끌어올리느냐는 문제가 더욱 절박한 것 같다.
단순히 판화가 여러 가저 점에서 전시에 편리하기
때문에 해본다는 것이 아니라 왜 서울에서
국제 판화전이 열리어야 하는가 하는 크고 긴
안목하에서 그 이념을 제시해주어야 할 것이다.

이 점에서 이 전시가 단순히 한 신문사의 행사로
끝나는 것이 아니라 국제 미술의 이니시아티브를
획득하는 계기로서, 한국의 미술계가 적극적으로
이끌어 나가야 하리라 본다.

이번 전시된 200점에 달하는 세계 각국에서
들어온 작품들은 지금까지 우리가 맞보지 못한
더욱 커다란 자극을 줄 것으로 기대된다.

(출전:『공간』, 1970년 11월호)

파리비엔날 서문

이우환

미술에 있어 근대는 '작품적 세계'를 의미한다.
그러한 세계에서 인식의 노예요 표상의 작용에
의해 조작된 눈은 대상의 윤곽에 의해 구애되고
있다.

따라서 오늘의 가장 큰 과제는 그러한 재현
대상의 시스템을 극복함으로써 어떻게 하여 대상의
윤곽으로부터 우리의 시선을 해방시키느냐에 있다.
그것은 의심의 여지없이 대상 그 자체가 하나의
열려진 사물이 되고 무가 동시에 유가 되게끔
대상을 초월하고 그것을 '투명화'하는 작업을
통해서이다. 그렇다고 그것은, 그 대상의 실체, 그
'물체성'을 우리의 시선으로부터 거두어 그것을
관념의 동굴 속에 파묻히는 것을 반드시 뜻하지는
않는다. 오히려 반대로 문제는 대상 관념 그 자체를
해체시키고 의식의 자기 한정을 통하여 비대상의
세계를 현실의 국면에다 해방시키는 데 있는
것이다.

관념주의자들처럼, '현실'에서 도피하여
상(像)의 공간 속에 도피한다든가, 초현실파들처럼
'현실'을 황당하게 왜형(歪形)시킨다든가 또는
포파티스트들처럼 '현실'을 허상화(虛像化)하는
것은 벌써 용서할 수 없는 범죄를 보인다.

이제 현실을 그의 전적인 즉시성(卽時性)
속에서 되찾아야 할 때가 왔다. 그리고 그 '현실'은
모름지기 그의 '신체성'이 하나의 '만남'으로서
구조화되는 세계의 계시로서 받아드려져야 하는

것이다.

(출전: 『공간』, 1971년 7월호)

한미판화교류전을 계기로
현대판화교류전

오광수

1.

한국현대판화가협회와 로스엔젤레스판화협회가
벌린 현대판화교류전(現代版畫交流展)은
60년대에 들어와 활발해진 교류전의 일환으로
볼 수 있다. 교류전으로서 판화가 자주 등장되는
것은 다른 장르에 비길 수 없는 운반과 판매에
따른 가벼움에 연유한다는 것은 익히 알려져
온 사실이다. 여기서 교류전이 갖는 의의를
새삼스럽게 강조할 생각은 없으나, 현대 작가의
공통의 관심과 특이한 입장을 이해하기 위해서는
교류전이 가장 바람직한 형식이 아닌가 생각된다.
이런 측면에서라면 교류전의 의의는 아무리
강조되어도 지나치지 않다. 세계로 향해 열려져
있는 적극적인 정보의 시대에 있어서도 한국이란
지역적 특성이 갖는 폐쇄적 잔재는 도처에서
발견되어지며, 그것이 미술 분야에 있어서 유독
두드러지고 있음을 엿볼 수 있다. 이러한 상황은
밖으로 향한 민감한 촉수를 갖는 반면 폭넓은
포용력이 빈약한, 특수한 사정을 만들 때가 많다.
기형적인 정보 수입에 흐르고 있는 경향은 바로
이 특수한 사정에서 빚어진 것이라 할 수 있다.
교류전은 이러한 기형적 정보 수입에 대한 올바른
이해의 지름길을 열어주는 계기로서 보아야 하며,
그런 점에서 아무리 강조되어도 지나치지 않는다는
것이다.

그러나 교류전은 정보의 매체로서만 그 의의를 지니는 데 전부가 있는 것은 아니다. 우선 외국의 작가들과 우리의 작가들이 대등한, 입장에서 가고 있다는 공통의 지평을 강조할 필요가 있다. 그것은 우리가 항시 수용자의 입장에만 놓여 있다는 것이 아니라 그 역의 입장도 가능하다는 이야기로 집약된다. 교류전의 참다운 의의는 여기에 있지 않은가 생각된다.

이렇게 본다면 보다 적극적인 자세, 즉 현대미술의 이니시아티브의 획득이 중시될 수밖에 없다. 이미 국내 유수의 신문사가 국제판화비엔날을 주최해왔다는 것은, 좋은 의미로 현대미술 이니시아티브 획득의 일환으로 볼 수 있지 않을까 한다. 현대판화가협회가 벌린 교류전 역시 이러한 관점에서 어떤 보탬을 더해준 것으로 간주되어진다.

2.

전시장을 들어서자마자 나는 교류전이 갖는 그 묘한 재미에 이끌려감을 느낄 수 있었다. 그것은 미국이란 총체적 의미의 이미지와 한국, 내지 우리란 총체적 의미의 이미지가 서로 상대적으로 부각됨으로 해서 느끼게 되는 비교의 재미랄까. 그런 것이라고 할 수 있겠다. 미국이 미국에 있을 때는 그 이미지가 분명한 윤곽으로 느껴지지 않으나, 그것이 전연 다른 환경에다 갖다 놓았을 때, 그것은 강하게 자신을 돌출시킨다. 역시 한국도 마찬가지다. 한국이란 이미지는 비행기를 타고 그 영역을 벗어날 때 더욱 실감되는 경우가 많다. 미국끼리만 있을 때와 한국끼리만 있을 때보다 미국과 한국이 상대적으로 놓여 있을 때, 그것은 더욱 강하게 자신을 어필시킨다는 사실을 이번 판화전에서도 실감할 수 있었다는 것이다.

그러면서 미국과 한국이란 각기 다른 환경의, 다른 상황에서의 작품들이 묘하게도 어떤 공통된 관심에서도 서로 연결되어 있다는 점을 노출시켜주었다. 그것은 현대 작가들의 노력이 공통의 방향이라고 말해도 좋을 듯하다.

전반적으로 미국의 작가들 작품이 낙천적, 포프적, 사회적인 색채가 강하다고 한다면 한국의 작가들은 그렇게 깊숙이 문명에의 침잠을 갖고 있지 않은 듯하다. 무의식적으로 문명의 혜택을 나타내고 있는 미국의 작가들에 비해, 한국의 작가들에게선 그렇게 강한 문명 의식은 찾을 수 없게 한다. 다양한 색채의 포용과 자재로운 구사를 통해 총체적인 미국적 감수성을 강하게 보여주고 있음이 우리로서는 더없이 부러운 일면이다. 대조적으로 한국의 색채는 어둡고 내성적이며 퍽 사색적인 특성을 내보인다. 한 말로 우울한 한국인의 감성을 집약시켰다고 할까.

대개 이러한 감수성의 차이는 다음과 같은 결과를 빚고 있는 듯하다. 미국인 작가들은 작가의 재미를 내세우고 있어 (그들 작품상에서의 심각한 단면, 적어도 제작상에서의 심각한 포즈는 찾을 수 없을 것 같다) 조형의 폭이 넓어지고 있는 요인이 되며, 이와 반면 한국인 작가들은 지나치게 조형성을 내세우고 있어 스스로 기술의 제약에 갇혀지는 결과를 만들고 있다는 점이다. 이것이 미국인과 한국인의 근본적인 체질, 감성의 격차라고도 할 수 있겠지만, 한편 현대미술에 대한 체험의 차를 말해주는 것이라고도 볼 수 있다. 그들은 몸 전체로서 부딪쳐가는 짙은 체험의 폭을 갖고 있음에 비해 우리들은 체험의 폭이 좁다는 이야기다. 한국 작가들의 작품이 전반적으로 단조롭다는 인상도 체험의 폭이 좁음에서 오는 요인이라고 할 수 있다.

이 체험의 폭은 다른 말로 하자면 실험의 폭이라고도 할 수 있으며, 그런 점에서 한국 작가들 작품이 전반적으로 실험의 폭이 좁다는 결과를 가져온다. 여러 판을 복합적으로 사용하여

가능한 한 표현의 가능성을 넓히려고 하는 미국 작가들의 공통성에 비한다면 판화로서의 순수성, 즉 목판이면 목판, 석판이면 석판만을 고집하는 경향이 한국 작가들의 공통성으로 내세울 수 있을 것 같다.

물론 그것은 장, 단점을 각기 내포하고 있다. 지나치게 실험의 폭을 넓히는 결과 판화로서의 순수성을 상실하는 경우, 조형의 본질적인 측면에서 본다면 하등 문제가 되지 않겠으나 판화로서의 특수한 장르 의식에서 볼 때는 단점으로 지적될 수 있는 것이다. 물론 이번 판화전에서는 그렇게 판화의 순수성을 벗어날 정도의 실험적 경향은 나오지 않았으나, 일반적인 미국 작가들의 관심의 질이 이런 방향에 잇대어 있다는 점을 발견할 수 있다.

한국 작가들에게서 발견할 수 있는 판화로서의 순수성의 고집을 실험을 통해 얻을 수 있는 판화 자체의 또 다른 가능성을 미리 억제해놓은 결과를 가져오는데, 이것이 단점이라면 단점이겠다. 반면 판화란 무엇인가 하는 것보다 사변적이며 존재론적인 질문에 앞서 차분히 판화가 지니고 있는 기술적 특수성을 확보하고 있는 점은 하나의 장점으로 치부될 수 있겠다.

그들의 판화를 통한 관심도 그들 자신의 조형의 영역과 동일하다고 볼 수 있다. 적어도 판화의 기술적 특수성에 깊이 치우치지 않는 한 그렇다. 이 같은 관점에서 볼 때, 이 전시는 판화를 통한 현대미술의 축소판 같은 인상을 준다. 적어도 최근 10년간의 현대미술의 제 경향을 판화란 매체를 통해 다시 확인하는 인상이다. 특히 미국 작가들의 경우는 그 인상이 짙다. 미국적 풍경으로 시작되는 포프적 요소, 문명 비평적 요소, 그리고 오프티칼한 경향과 그것의 다양한 추이, 최근의 관념(觀念)예술까지 폭넓게 다루어지고 있다. 물론 그들의 조형 영역의 폭과 같다. 그 폭이 다양한 계층을 이루고 있다는 점에서, 미국 미술의 구조의 층을 실감시켜준다.

한국 작가의 경우, 판화에 중점을 두고 있는 이들이 많아 한국 미술 전반에 걸친 오늘의 관심들이 다양하게 다루어지지는 않고 있는 것 같다.

(출전: 『공간』, 1975년 5월호)

3.

판화도 그 기술적 특수성을 떠나서는 다른 영역의 그림과 같이 회화이다. 따라서 작가들의 관심도 그 기술적 특수성을 떠나서는 일반 미술가들이 갖는 그것과 일치된다고는 할 수 있다. 판화라고 해서 특수한 관심이 따로 있는 것은 아니다. 대부분의 판화가들이 판화만에 의존되어 있는 경우보다 다른 그림을 그리고 있는 화가들이란 점에서 더욱 그렇다. 그들은 단지 자신의 조형을 유화가 아닌 판화란 매체를 통해서 표현했을 뿐이다. 따라서

백색은 생각한다

이일

한국의 현대미술이 일본에 소개되기는 그다지 오래된 일이 아니다. 적어도 우리나라 현대미술의 전반적인 상황을 어느 정도 정확하게 반영하고 또 그 특성의 일면을 제시했다고 볼 수 있는 한국 현대미술의 일본에서의 대규모 전시는 아마도 68년에 있었던 교토국립근대미술관(京都國立近代美術館)에서의 《한국현대회화전(韓國現代繪畵展》이 아니었던가 생각된다. 당시의 대표적인 우리나라 추상화가로 구성된 이 전람회는 또 우리로서는 한국 추상회화의 한 이정표를 획하는 것으로서의 의의를 아울러 지니는 것이었다. 그러나 그것은 극히 제한된 의의밖에는 지니지 못한 것으로, 비슷한 집단전이 흔히 그러하듯 이 회화전도 파노라마적인 일종의 결산전의 성격을 벗어나지 못한 채 다음 세대의 가능성을 제시하지 못하는 것으로 그쳤다. 우리나라의 현대미술이 비록 개별적이기는 하나 보다 활발하고 적극적으로 일본 화단에 진출, 발언한 것은 실상, 한두 사람의 예를 제외하고는 이 젊은 세대에 의해서이며 그것도 최근에 와서의 일이다.

이와 같은 추세 속에서 그간 서울의 명동화랑의 김문호 씨와 동경의 동경화랑의 山本孝 씨 사이에 한·일 두 나라의 현대미술 교류전에 대한 꾸준한 교섭이 이루어져 온 것으로 생각된다. 그리하여 그들의 적극적인 이니시아티브에 의해, 그리고 여기에 미술평론가로서 일본의 中原佑介[나카하라 유스케], 한국의 나 자신이 관여하여 마침내 1차적으로 동경화랑에서의 《한국현대회화전》의 실현을 보게 되었다.

'백(白)' 또는 '백색'이란 무엇인가? 좀 더 구체적으로는 한국의 회화에 있어 이들은 무엇을 의미하는가—하는 것이 이번 전람회에 맞추어진 초점이다. 실상 백색은 전통적으로 한국 민족과는 깊은 인연을 지녀온 빛깔이다. 그리고 이 빛깔은 우리에게 있어 비단 우리 고유의 미적 감각의 표상으로서뿐만 아니라 우리의 정신적 기상의 상징으로서의 의미를 지니고 있다. 나아가 그것은 우리의 사고를 규정짓는 가장 본질적인 하나의 언어이다.

우리가 우리들 스스로를 '백의민족'이라고 부를 때, 그것은 단순한 비유 이상의 뜻을 지닌다. 또 우리가 이를테면 이조백자를 그 어느 것보다도 우리 고유의 예술로서 성상할('상상할'의 오기로 보임—편집자) 때, 그것 역시 단순한 기호의 차원을 넘어선 뜻을 지닌다. 사실 우리의 전통적인 예술을 도리켜('돌이켜'의 오기—편집자)볼 때 그 예술이 유독 한 빛깔로서의 백색만에 치중해온 것은 아니다. 예컨대 불화의 때로는 지겨우리만큼의 강한 색채의 구사는 일단 차치하고라도 단청의 순색 배합은 서구 못지않은 우리 민족의 과학적인 색채 감각을 실증해주고 있다.

요컨대 우리에게 있어 백색은 단순한 하나의 '빛깔' 이상의 것인 것이다. 말하자면 그것은 빛깔이기 이전에 하나의 정신인 것이다. '백색'이기 이전에 '백'이라고 하는 하나의 우주인 것이다. 실제로 우리에게 있어 백색은 그 어떤 물리적 현상으로 받아드려지지 않는다. 물리적 현상으로서의 백색은 색의 부재를 의미한다. 몬드리앙이 백색을 (흑색과 함께) 이른바 '비색(非色)(non-couleur)'이라고 규정지우고 있는 것이 바로 그와 같은 뜻에서이다.

이에 반하여 우리의 백색은 (역시 흑색과 더불어) 모든 가능한 빛깔의 현존을 시사하고 있다. 우리의 선조들이 즐겨 수묵으로 산수를 그린 것은 그들이 자연을 흑백으로밖에는 보지 못했고 또 그렇게밖에는 그릴 수 없었기 때문은 물론 아니다. 오히려 수묵으로서 삼라만상의 정기를 능히 표현할 수 있다고 믿었기 때문이다. 그리고 그 정기를 그들에게 있어 자연에 대한 초감각적인 컨셉션을 통해서만 파악이 가능한 것이었다.

아마도 우리는 백색을 하나의 빛깔이기 이전에 자연의 에스프리—'생명의 입김'이라고 하는 그 본래의 뜻에서의 에스프리로 받아드려온 지도 모른다. 그리고 그 입김인즉은 바로 우리들 스스로의 정신 속에 숨 쉬고 있으며 그리하여 우리는 자연과 동일한 정신적 공간을 사는 것이 된다. 한마디로 백색은 스스로를 구현하는 모든 가능의 생성의 마당인 것이다.

동경화랑에서의 이번 전람회를 통해 일본에 소개되는 5명의 한국 화가들은 그들의 경력이나 작가적 형성 또는 그 기질에 있어서도 각기 다르다. 또 연대적으로 보아도 50대에서 20대까지의 세대를 고루 훑으고 있다. (단, 그와 같은 연대적 세대 기준은 작가 선출에 있어서는 전혀 고려 밖의 일이었다.) 그렇다고 이들 모두가 그들 세대의 대표적인 작가들이라는 단정은 보류되어야 할 것으로 생각된다.

이들 5명의 화가들 중에서 가장 연장자 권영우는 우리나라에서 말하는 이른바, '동양화' 출신의 화가이다. 화가로서의 그러한 성장 과정은 그의 회화 세계 형성에도 어떤 숙명적인 각인을 찍어놓은 듯이 보이기도 하거니와 오늘의 그의 작품은 그러한 세계를 현대적인 콘텍스트 속에서의 시각 언어로 전환시키려는 끈질긴 추구의 결과로 여겨진다. 박서보는 40대 화가 중에서 보기 드물게 정력적인 작품 활동을 해온 화가요, 작가적 형성에 있어서는 남달리 국제적 조형 실험에 민감했던

화가이다. 기질적으로도 극히 진취적인 그가 〈묘법〉 시리즈에서 보여준 세계는 과감한 '초극'에의 의지의 표명으로 보이거니와 모든 표상과 표현성을 거부하는 근원적인 자연에로의 회귀를 지향하고 있는 듯하다.

한편 30대의 서승원은 일종의 귀족적 엘리트를 생각케 하는 지성의 화가이다. 연대적으로도 앵포르멜 다음 세대에 속하는 그는 당초부터 기하학적 패턴을 바탕으로 하여 순수 시각의 추구를 자신의 과제로 삼아왔으며, 나이답지 않은 일관성을 견지하면서 최저한의 구성에 의한 자율적 회화 공간을 펼쳐 나가고 있다. 끝으로 이 5인조의 막동이 격인 허황과 이동엽은 다 같이 그들의 선배들이 은연중에 제시한 어떤 가능성에 말하자면 거의 직감적으로 뛰어든 셈이다. 전자에게 있어서는 일종의 정신 풍토적 불안이 곧 그의 회화적 기조를 이루고 있는 듯이 보이며 거기에서는 공간이 이미지를 형성하며 또는 침식하고 있다. 후자의 경우, 어쩌면 우리는 그의 작품 속에서 생성의 무기화(無機化)라고 하는 하나의 우화를 찾아올 수 있을지도 모른다.

서로 성격을 달리하는 이들의 회화—그것은 혹시 모노크롬의 것으로 묶을 수 있을지도 모른다. 그러나 이 모노크롬은 이들 화가에게 있어 서구에 있어서처럼 '색채를 다루는 새로운 한 방식'으로 그치는 것이 아니다. 우리의 화가들에게 있어 백색 모노크롬은 차라리 세계를 받아드리는 비젼의 제시인 것이다.

(출전:『한국 5인의 작가, 다섯 가지의 흰색』, 전시 도록, 도쿄: 도쿄화랑, 1975년;『홍대학보』, 1975년 5월 15일 자에 번역문 게재)

두 번째의 새 스타일:
세계 젊은 미술가들의 향연
—제9회 파리비에날 참가기

이강소(화가)

두드러진 사소한 관심사

격년제의 국제 미술전인 제9회 파리비엔날은 파리시립현대미술관, 국립현대미술관, 그리고 뮈세 갈리에라에서 75년 9월 19일부터 11월 2일까지 열렸다. 제8회에 이어 이번 9회 비에날은 파리비에날사상 두 번째의 새로운 스타일의 비에날이었다. 이러한 변화는 그 시스템이 젊은 예술가들에게 전적으로 호응을 얻은 결과였다고 한다. 이의 특색은 현재의 전 세계에서의 예술 행위를 계속 조사 관찰한 결과에 의해 세계를 망라한 젊은 예술가 100여 사람이 함께 파리 현지에서 작품을 내놓고 참여하는 것이다. 유감인 것은 라틴아메리카인이나 아프리카인, 인디언 등은 참여치 못해 그들의 전통적인 표현이나 민족 특유의 표현 방법을 볼 수 없었던 점이다. 그러나 비에날 주최측의 특별 초청으로 뮈세 갈리에라에서는 중공 특별전이 있어서, 90명의 농민 화가의 작품들이 진열돼 비록 공식 전문가가 그린 것이 아니라지만, 비개성적이고, 교과서적이며, 선전적인 천편일률의 기법에 예술의 비극을 보는 것 같았다. 비에날 참여 작가의 구성은 150명의 코레스퐁당(세계 각 지역의 비평가 예술가의 구성됨)이 추천한 750여 명의 젊은 작가들 가운데서, 본 비에날의 주관자인 12명의 국제 운영위원이 다시 선정한 123명이며, 이 중에서 필름과 비디오를 가지고 활동하는 작가도 많이 있다. 9회 비에날의 책임자인 조트주 브다유 씨의 말을 빌면 그들 운영위원회는 위원 각기 서로 방해를 받지 않고, 또한 작가들의 인종차별을 하지 아니하며, 교의에 상관 않고, 문화 혹은 정치에 관심이 없이 자연스럽도록 노력했다고 하며, 단지 출품 작가의 연령을 35세까지로 한정한 것이 울타리라 했다. 이 시대 미술의 한계가 계속적으로 변하는 세계에 너무나 엄밀히 연관되어 있기 때문에 선정상의 기준이 응당 광범위하고 어려운 점이 많았을 것이다. 그들이 취한 판단 기준 가운데서 일반적인 사항은 국제적인 스케일 위에서 예술의 전반적인 상황에 맞추어 선정했다고 하며, 또 예술가 자신들의 독창성과 개성, 그리고 그들의 과거 작품을 봐서, 작가가 외부의 영향을 압도하는 능력과 표현의 새로운 방법을 개발하는 능력을 봐서 선정했다고 한다.

이번 비에날에서 발표된 작품들이 표현한 방법들의 양상에서, 개념예술, 프로세스 아트, 사진이나 다른 미디어에 의해 풍경 등을 이용하는 것, 여러 가지 크기의 모뉴망이나 건축적 오브제에 이르기까지의 환경물, 프라이머리 스트럭처, 전통공예의 이용, 사회문제나 비평적, 혹은 정치적 예술, 벽에 거는 것과 공간을 변경하는 시도, 추상예술의 새로운 전개, 텍스처로 만든 것, 보디 아트 등으로 브다유 씨는 편의상 분류해보았다고 하면서 기법이나 방법에 따라 예술가를 분류한다는 것은 위험천만한 일이라고 부언하고 있다. 이렇듯 이들의 방법은 자유스럽고 다양하다. 작품들의 전시는 뮈세 갈리에라(중공 작품 진열)를 제외한 시립 및 국립현대미술관 내의 독립된 방, 혹은 벽면, 옥외 공간 등에서 작품에 알맞은 공간에 전시, 또는 행위되어졌었다. 이들 작품들 가운데 특히 우리를 주목하게 하는 것은 억지로 강조된 느낌의 행위나 구조물, 혹은 독특한 방법에 의한 이색적인

기발함에서보다 아무 의미 없듯 조용하다거나
속삭이는 듯하다거나 매우 소홀히 보인다거나
하는 개인의 일기장에서나 볼 수 있는 듯한 개인
취향의 사소한 관심사에 관한 행위나 작업이 많아
보이는 것이었다. 예를 들면 비디오의 작품들에서
의미 없는 몸짓의 반복을 계속 보여준다든가,
신체의 한 부분이 다른 부분에 유기적으로
관련돼 있음으로 해서 그 부분의 미묘한 변화를
화면에 지루할이만큼 계속 보여준다든가, 또
X자형 창틈으로 보이는 길의 변화를 시종 화면을
고정시켜 보여준다든가, 아주 사소한 일상사의
미미한 단편을 화면에 등장시켜 확대, 노출시켜
보여준다든지, 한 장의 평범한 사진을 가지고 그
속의 부분 부분을 클로즈업시켜 보여준다든지 하는
경우이다.

분석적 그들과 종합적 우리

그 외 경간 작품들에서 어떤 작가는 열대 지방에서
흔히 볼 수 있는 마른 나뭇잎이나 줄기로
제멋대로의 묘한 형상을 만들어 천진스러운 정감을
갖게 하는가 하면, 또 어떤 이는 수백 개의 조그만
돌로 석기 시대의 돌화살촉을 만들거나 돌에다
원시적인 흔적을 새겨두거나, 또는 똑같은 조그만
크기의 전 부속품을 집합시키거나 해서 자기
나름대로의 역사박물관의 진열품을 이룩해놓아
언뜻 보이게 정말 수집가이기나 한 듯이 냉큼
내놓고 있다든가 하고 있는 것이다.

또 한편으로 우리의 눈을 끌고 있는 부류는
언뜻 보기에 십 수 년 전에 성행하던 앵포르멜
작업을 보는 듯한 착각을 주는 작품들이 많이
걸려 있는 것이다. 이들 작가들 가운데는 평판
있는 몇몇 프랑스인을 주로 해서 그 외 유럽
작가 2, 3명과 미국인 작품도 눈에 띄었다. 이
작품들의 기법은 갖가지 칠해진 제각기 다른

형태의 천들을 서로 깁거나, 한 개의 큰 천이
물감(전통적으로 쓰이는)으로 겹칠되어 보이게
하거나, 또한 그러한 상태의 것을 다리미로 다린
듯이 구획지어 구겨지게 하거나, 칠하고 깁고,
깁고 칠한 방법들이다. 이들 작업을 주의해서
보면 공통점들이 보인다. 물감을 칠해서 나타난
형상은 구체적인 것이 아니라 비구상적이며,
마구 무슨 행위적인 양태로 보이고, 또 한결같이
나무 액자가 없는 천 그 자체만 벽에 늘어뜨리고
있는 것이다. 이들은 프랑스를 중심한 새로운
유의 미술운동(Support-Surface)이라고 그 뒤
듣고 보고 했지만, 이러한 그들의 작업은 60년대
신사실주의 이래 프랑스에 있어서 새로운 첫
획기적인 전진이라고 주장할 만큼 거센 물결로
파리 화단을 점령하다시피 하고 있었다. 이들
이론의 주축을 이루는 것은 거슬러 올라가면
말레비치에 이르지만, 간단히 말해서 천과 물감
사이의 물질적인 현상과 인간의 행위의 관계란
것으로 요약할 수 있다고 하겠으며, 나무 액자를
떼어낸 것은 작품 공간과 일반 공간의 연속을
의미하는 것이라 하겠다. 그러나 이들의 이론과
실제 작품 사이에 밀착성이 결여되고 있는 것은
많은 논란이 되고 있지만, 이들 작업의 양태는
앞으로도 주목할 만한 것이다. 그리고 이들
작업 외에도 물론 많은 것이 있으나 여기서는
생략한다. 대개의 이들 유럽인들의 작품에서
우리와 방법론적으로는 비슷하다고 보겠으나
발상법이나 느낌의 측면으로서는 이질감을 느끼지
않을 수 없었다. 사물을 개념화해서 파악하려는
성미라든가, 이미지의 붕괴를 부르짖으면서도
상대적으로 이미지에 얽매여 헤어나지 못하는
경향, 그리고 주·객체의 관계가 분명한 의식
등, 이들이 아주 분석적인데 비해 우리들은
종합적이거나 총체적인 성향을 가진 데서 그러한
차이가 나지 않을까 생각한다. 우리는 사물을
보는 데 은연중에 우주 속에서의 상관관계로서

파악한다든가, 그들이 말하는 이미지는 우리가 역사적으로 아직 맛보지 못했으며, 또 주체와 객체와의 관계로 살아오지 않았기 때문에 (근대화 개념에서 의식적으로 배워왔으나) 그들의 세계와 상이감을 가지는 것은 당연하지 않을까 한다.

이번 전시회에 참가한 우리나라 작가는 심문섭 씨와 필자 두 사람이었다. 워낙 우리들이 늦게(오픈 바로 3일 전) 도착했기 때문에 미리 얻어둔 방들을 다른 작가들(그들은 5개월 이전서부터 미리 대기하고 있기도 했다)에게 빼앗겼을 정도로 딱한 사정에 있었다. 마침 시종일관 우리를 도와주신 재불 화가 김창렬 선생의 눈부신 활동으로 가장 좋은 방들을 극적으로 갖게 되었던 것이다(이때 사무국 측과 일본 작가 사이의 갈등으로 일본 작가 한 사람은 출품을 포기하고 말았다).

심문섭 〈현전(現前)〉과 이강소 〈무제〉

심문섭 씨의 작품 〈현전〉은 10호 정도 되는 캔버스 크기의 작품 20점을 벽면 제1실에 전시했으며, 그의 작품들은 "부대나 캔버스를 틀에 팽팽히 맨 다음 그 틀의 부분의 천이 여러 사물과 오랫동안 접하고 마찰이 생기는 가운데 낡고 헐어진 것처럼 샌드페이퍼나 줄로 굳이 문질러놓은" 형태의 것이었다. 그리하여 그는 "공간론적이건 시간론적이건 그 어느 곳이고 일상적인 상황에서도 응당 그렇게 될 수 있고, 으레 있을 수 있는 상태를 일부러 연출하여 놓으라고 애를" 써놓음으로 "일상적인 차원에서는 미처 느끼지 못했던 자연스러움이랄까, 있는 그대로 같은 리얼리티가 이러한 일부러 저지르는 역설적인 장난을 통하여 두드러지게 풍겨난다는 것은 흥미 있는 문제가 아닐 수 없다"(심문섭 캐털로그 서문에서 이우환 씨의 글).

필자의 두 개의 출품 작품 가운데 하나인

〈무제 1975-31〉은 홀 가운데 깔아놓은 돗자리 위에 목제 닭 먹이통에 살아 있는 닭을 긴 줄로 매고, 먹이통 주위에는 횟가루를 뿌려놓아 닭이 움직이는 흔적을 보이도록 해놓아 며칠의 시간이 경과한 후 닭은 도로 농장에 보내버려 그 후의 전시장에서는 이전에 전시장에 있던 모습을 찍은 10장의 사진과 실제의 흔적, 그리고 닭을 맨 노끈 길이만큼의 행동반경을 분필로 그린 흔적만 남아 있게 한 작품이고, 〈무제 1975-32〉는 3마리의 동물(사슴) 뼈를 검정과 은색과 흰색으로 구분하여 그 뼈에다 번호를 붙여보기도 하고, 떼어보기도 하며, 한편으로는 완전한 형태로 뼈의 조각을 맞추어보고 또 뼈에 살이 붙은 것을 상상하듯 동물 모양을 바닥에 분필로 그려 그 위에 뼈를 가지런히 놓아보기도 하고, 한편의 뼈는 흩어지게도 한 유동적인 것이었다. 이들 닭이나 뼈들은 별난 소재같이 보일는지 모르지만 닭이나 돗자리나 혹은 뼈에 이르기까지 여러 사물들은 사물 그 자체에 의미가 있거나 중요한 것이 아니다. 닭이 아니라도 좋은 것이다.

어느 날 닭에 눈이 갔기 때문에 그것을 화랑에 가져온 것이다. 이것은 하나의 설정이요, 설정을 구조해내는 것이며, 나의 방법론이다. 이러한 방법론 역시 특이한 것은 아니다. 다만 나는 나의 이미지를 나타내는 것이 아니라 열려 있는 구조를 제시한 것, 즉 우주 속의 보이지 않는 질서, 관계 등 보통 보이지 않는 상태를 자연스럽게 보이게 하는 것이다. 그리고 그러한 느낌(보임)을 대상화시키는 것이 아니라 모든 사람이 느낄 수 있는 그러한 구조(Moment)를 꺼내는 것에 불과한 것이다. 그래서 나의 작품에 있어서는 정지해 있는 것이 아니라 늘상 바뀌고, 사물과 사물의 상관관계가 절대적이지, 닭이나 돗자리는 문제 아닌 것이다. 그래서 이러한 우리들의 작업이 국제 화단에서 어떠한 반응을 보일까 하는 것은 우리뿐만 아니라 우리나라 젊은 작가 대부분이 항상 품고 있던

수수께끼였으며, 이런 국제전이 있을 때마다 우리는 예의주시해왔던 것이다.

한국과 일본이 매스컴의 초점

이번 비엔날에 참가하기 위해 우리 둘 외에 코레스퐁당인 이우환 선생과 이일 선생이 같이 파리에 도착해 김창렬 선생과 첫날부터 작품 진행과 한국의 국위를 위해 온갖 힘을 다 썼다. 9월 18일 오전 특별 개막에는 프랑스 문화성 장관 이하 여러 관리와 각계 및 미술계 인사들로 붐볐고 오후에는 프레스 오프닝으로 TV, 신문, 잡지 등의 기자 등 하루 종일 정신을 못 차릴 정도로 떠들썩했다. 첫날부터 우리 일행은 우리들 작품의 반응도가 어떠한가 하고 사방으로 살피기에 바빴고, 심 선생과 필자는 또한 외국어에 능하지 못했기 때문에 유럽 TV 망들이나 신문들의 인터뷰에 진땀을 빼기도 했다. 처음부터 매스컴의 초점은 우리 한국과 일본에 모였고 다음날 공개 오픈 날은 그 관심이 더욱 고조된 감이 있었다. 파리 『프랑스 스와르』지는 우리 작품을 가장 훌륭한 것으로 선정해(9월 20일 자) 사진 등으로 대서특필했고, 19일은 필자 작품을 프랑스 국영 TV로 초대받아 단독으로 출연하고 이때 이일 선생은 작품 해설에 많은 애를 써주었다. 그때의 며칠간의 저녁은 우리 일행들이 서로 모여 쾌재를 부르며 좋아했고, 이우환 선생은 그때마다 우리들 작품이 어떻게 해서 어필하는가 비교 설명했고, 다른 사람들의 비평을 자세히 알려주기도 했다. 그 이후의 일이지만 화랑가에서는 심 선생의 작품에 관심도가 아주 깊어 지금도 계속 의견의 교환을 하고 있는 것은 특기할 만한 일이라 할 것이다. 앞으로 또한 전문지의 비평에서도 우리들 작품의 반응도를 가름해볼 수 있는 중요한 관건으로 기대를 갖고 있긴 하지만, 또한 과연 우리가 한

일들이 충분하게 잘된 일이었나 새삼스럽게 반성을 하며 책임감을 느낄 때면 두려움에 싸이는 마음은 어쩔 수 없다. 국제전에의 참여와 그 결과가 훌륭한 것을 기대하는 마음은 누구나 다 같을 것이다. 이러한 기대는 이 비엔날에 참가한 사람뿐만이나, 또 여러 국제전에 참여하고 있는 우리나라로서 전 미술인에만 국한되는 것이 아니라 국위를 선양하는 의미에 있어서도 온 국민이 함께 하는 것이다. 혹자는 세계 일주다 유럽 여행이다 하면서(10 수년을 살아도 잘 모른다는 미술계를 그 짧은 여정 동안 어떻게 잘 봤던지는 모르지만) 귀국해놓고선 매스컴 인터뷰나 기사를 통해서 확실한 자료도 제시하지 않고 편리한 대로 편파적인 발언을 함으로 해서 국제전이 허구에 차 있다느니 세계 미술은 사실로 되돌아간다느니 하는 어처구니없는 일을 일으키는가 하면 자기가 하는 일만이, 그것도 한두 세기나 수 10년 전에 유행하던 일을 답습하는 사람이 세계 모든 미술계에서 절대적인 지지를 받는 것처럼 과대 선전하는 예들을 자주 본다. 그러한 발언이나 기사를 통해서 전문가들을 우롱할 뿐만 아니라 국민을 기만하는 책임은 어떻게 지려고 하는지 참으로 우울하기 그지없는 일들이다. 자기 일신의 이익을 위한 일이라서 그런 것은 좋다 하더라도 최소한 예술의 질서를 해치는 일은 하지 않아야 할 것이다. 예술은 한 사람에 의해서 되는 것도 아니요, 한 세대에 이루어지는 것이 아니며, 수천수만 년에 걸쳐 이루어지는 엄격한 도(道)일진대, 지금의 모든 미술계가 어떻게 그처럼 허술하겠는가? 아무쪼록 우리들이 행한 일들의 결과가 좋아져 9회 비엔날에 우리의 참여가 보람 있는 것이 되기를 소망할 뿐이다.

(출전: 『공간』, 1976년 1월호)

국제전 속의 한국 현대미술

이일

국제전의 의의

이른바 국제전, 오늘의 미술의 전반적인 움직임 속에서 그것은 어떠한 의의를 지니고 있는가? 이 물음은 오늘의 시점에서 다시 한 번 되새겨보아야 할 하나의 원천적인 문제 제기이다.

오늘의 미술 추세가 그것을 강요하고 있고 국제전 자체가 또한 그러한 추세에 따라 심각한 변질을 강요당하고 있기 때문이다.

좀 더 정확하게 말하자면, 국제전이 하나의 기구인 이상 그것은 필연적으로 체제화되기 마련이요, 거기에서 급변하는 현대미술의 산 움직임과의 낙차가 결과한다는 말이요, 전람회 자체가 스스로 제도적·이념적 개혁을 시도할 수밖에 없는 상황에 놓여 있다는 말이다.

그러나 그와 같은 시도는 불행하게도 또는 어쩔 수 없이 도리어 국제전의 한계를 드러내는 결과를 빚었고 국제전에 대한 회의, 나아가서는 국제전 무용론까지를 낳게 했다.

기존의 시스템에 대한 분명한 저항의 표명은 68년에 일어난 파리의 학생, 문화계 소요의 여파로서, 가장 오랜 전통을 자랑하는 베니스비엔날레에서 구체적으로 나타났다.

그 충격은 거의 치명적인 것으로 보였고 그 후의 공백기와 암중모색 끝에 올해에 모처럼 재기했으나, 현실적으로 제기되고 있는 미술

전반의 절실한 문제와 대결하기에는 너무나도 무력한 전람회였던 것으로 전해지고 있다.

이와 같은 상황은 우리 이웃 나라의 도쿄비엔날레의 경우에 있어서도 마찬가지다. 국제적인 미술 추세에 매우 민감하게 대응해왔었던 것으로 보이는 이 비엔날레마저 20년의 연륜을 맞이하면서도 71년도의 《인간과 물질 사이》라는 테마전을 마지막으로 결국은 '파산'했다. 그 원인은 아마도 그 전람회를 특정 경향, 그것도 너무나 현시적인 문제성을 지닌 작가 중심이었다는 데 있는 것이 아닌가 싶다. 그리고 이와 직접 관련하여 문제가 되는 것이 출품 작가를 35세 미만으로 제한하고 있는 파리의 비엔날레이다.

파리비엔날레는 제7회(1971년) 이래 두 차례의 과감한 제도적 개혁을 시도했다.

그 첫 번째는 소위 '3 옵션(option)'—1. 하이퍼리얼리즘, 2. 컨셉추얼 아트, 3. 개입 (intervention)의 세 가지 주장 내지는 선택으로 비엔날레를 묶는다는 취지의 것이었고, 이는 비엔날레 주최 측에서도 실패한 기획으로서 그다음 회부터는 새롭게 '코레스퐁당' 시스템('통신 연락' 제도라고나 할까…)을 채택하여 오늘에 이르고 있다.

이 제도의 채택과 함께 국가 단위의 출품 방식은 자동적으로 지양되고, 세계의 대단위 지역 별로 그 각 지역의 사정에 정통하다고 간주되는 평론가들이 주최 측으로부터 위촉받은 '코레스퐁당'의 자격으로 담당 지역의 추천, 출품 작가의 명단, 자료, 기타의 정보를 보낸다. 그리고 각 지역에서 보내진 그 자료를 토대로 '국제심사위원회'(10여 명)에서 최종적인 출품 작가가 선정되는 것이다.

주최 측이 고백했듯이 절차상의 문제도 까다롭거니와 '실험적'인 작품 전시장임을 자처하는 파리비엔날레가 '휴지' 같을 수밖에 없는 그 '자료'를 문제 삼고 거기에 준해서 작가 선정을 결정한다는 방법에도 커다란 문제가 있다. 뿐더러

그 '국제심사위원'의 구성에도 커다란 문제가 있는 것이 분명하며, 여기에 있어서도 현대미술에 대한 어떤 편향이 지배적이었다는 사실, 그것은 지난 해(1975, 제9회) 비엔날레에 다녀온 나 자신의 인상일 뿐만 아니라 당지의 매스컴이 큰 논점으로 삼고 있었음을 기억하고 있다.

끝으로 1952년에 창설된 상파울루비엔날레. 이 비엔날레는 베니스비엔날레와 더불어 격년제 국제전으로서 쌍벽을 이루는 권위를 자랑하고 있거니와 우리나라에서 참가한 역사도 꽤 깊다.

그러나 이 국제전도 역시 바로 그 권위 때문에 차츰 절충적이며 때로는 보수적인 또 때로는 '총망라적'인 성격의 것으로 타성화되어가고 있는 느낌이다.

현대미술의 새로운 조류를 하나의 집단적인 동향으로 묶고 그것을 부각시키기보다는 포괄적인 현상의 제시로 머물고 있으며, 각 나라의 미술 정보의 교환과 국제적 화상에의 '선보임' 이외에는 그 어떤 적극적인 의의도 찾아볼 수 없는 듯하다.

한국 미술의 국제전 참가

우리나라 미술이 국제전에 참가하기는 61년 제2회 파리비엔날레에서 비롯된다. (출품 작가 미확인) 그리고 그 뒤를 이어 63년도의 제7회 상파울로비엔날레에 참가하여 오늘에 이르고 있다. 그런즉 우리나라의 국제전 참가도 어언 15년의 연륜을 쌓아온 셈이다.

이 밖에도 우리나라의 화단 실정으로 보아서는 유명·무명의 꽤 많은 국제전(우리로서 많다고는 하나 세계 각 도시에서 열리는 각종 국제전 수에 비하면 별로 많은 것도 아니다)에 참가하고 있기는 하다.

그러나 그중에서도 중요한 베니스비엔날레와 독일의 카셀에서 열리는 도쿠멘타전(4년마다

열리는 '카드리엔날레'이다)에는 초대되지 않고 있다는 사실은 피치 못할 여건 때문이기는 하겠으나 못내 아쉬운 일이 아닐 수 없다.

그리하여 결과적으로 상기의 두 비엔날레 외에 우리가 손꼽을 수 있는 참가 국제전은 카뉴국제회화제와 도쿄국제판화비엔날레 정도로 그친다. 그런데 후자인 도쿄국제판화비엔날레는 지난 74년부터 파리비엔날레의 새로운 제도를 본따 이른바 '코레스퐁당'제로 바뀌었다.

그렇다면 적어도 위의 네 국제전에 참가함으로써 우리의 현대미술이 그 국제무대에서 다진 성과와 그 위치는 어떠한 것인가? 우리나라의 화단적인 여건으로 보아 국제전 참가 자체에 여러 가지 제약이 가해지고 있음은 주지의 사실이기는 하나 국제전을 통한 국제적 미술 움직임에의 적극적 참여 의식은 우선은 높이 평가되어야 할 것으로 생각된다.

그러나 그것이 단순히 형식적인 '참여 그 자체의 의의'로 그친다면 그것은 의례적인 행사일 뿐이다. 거기에는 보다 적극적으로 '세계 속에 한국 미술을 심는다'는 의식이 요청되며 실상 한국 미술에 대한 관심이 그 국제무대를 통해 어느 정도 명확하게 인식되기는 근래에 와서의 일이 아닌가 생각된다.

물론 예외는 있다. 이를테면 상파울루 비엔날레에의 첫 참가 때(63년) 김환기 씨에게 주어진 '명예상'이라든가 같은 해 파리비엔날레에 출품한 박서보, 윤명로, 최기원, 제씨의 작품에 대한 높은 관심도 등이 그것이다.

당시의 미술 추세로 보아 그들의 출품작들은 모두가 약간은 철늦은 앵포르멜 스타일의 것이기는 했으나, 그때 현지에 있던 나에게도 매우 감동적인 작품들이었다. 박서보의 〈원형질〉은 그 타이틀부터가 매우 암시적일 뿐더러 어두운 심연 깊이에 배어 있는 어떤 정신적인 빛, 윤명로의 손가락으로 획을 그은 릴리프 진 유연한 선의 리듬이 그어내는 비형상적이면서도 하나의

심상으로서 제시된 불상과도 같은 이미지, 고슴도치처럼 사나온 공격적인 양상을 지니고 있으면서도 더 없는 세련미와 소우주적 생성의 리듬을 지닌, 매력적인 최기원의 조각, 이와 같은 평가는 나 개인의 것이 아니라, 당시의 유력 주간지 『ART』 등에서 읽을 수 있는 논평이었다.

그러나 이와 같은 예외적인 경우를 제외하고는 대체로 우리나라 미술의 해외 진출은 다분히 주먹구구식이요, 행사적인 것으로 그쳐왔다는 흠을 면치 못한다. 한마디로 양적 수출이요 '선 보이기' 구실로 시종일관했다는 이야기이다. 헤아리건대 상파울루비엔날레에 그동안 출품한 작가만도 80여 명에 달하고 파리비엔날레의 그것은 30명에 가깝다.

그러나 우리나라 미술계에 그만한 '인적' 자원이 있느냐는 고사하고라도, 우리나라 현대미술의 현실적인 그리고 진정한 소재가 얼마만큼 정확하게 해외전(展)에 반영되어왔느냐가 문제이다. 또 나아가 우리나라 미술이 국제적 미술 추세와 대응·대결하면서 어떻게 자신을 다져갔고 또 그것을 제시했느냐를 가늠해야 한다.

작가 선정의 고질적 악순환

우리나라의 국제전 참가 초기의 상황과 관련하여 1960년 전후의 국제 미술의 동향을 돌이켜볼 때, 이 시기는 이미 이른바 추상표현주의의 냉각기에 들어서 있었다. 이에 반해 한국 미술은 여전히 그 추상표현주의의 회오리 속에 있었고 국제전에의 그 반영으로서 61년에서 65년에 이르기까지 젊은 작가들의 파리비엔날레 출품 작품(작가 수는 17명)은 거의가 일률적으로 앵포르멜 스타일 일색의 것이었다.

35세 미만으로 출품 작가의 연령을 규제한 따라서 그 어느 국제전보다도 실험적이요

'전위적'인 성격의 국제전 출품의 상황이 그러했던 것이다. 한편 파리비엔날레와 참가 연륜이 거의 비슷한 상파울루비엔날레의 경우, 거기에는 그나마도 출품 작가 선정에 있어서의 어떤 명확한 이념적 기준도 없었다.

어떤 기준이 있었다면 그것은 일종의 화단적 '서열'에 따른 것이었고 그것도 작품 제시라기보다는 차라리 작가의 '머리 수'의 동원이라는 인상이 짙은 것이었다.

화단에 있어서의 서열 의식은 실질적인 작품 활동과는 관계없이 사뭇 뿌리 깊은 것이어서 그것으로 결과한 고질적인 악순환이 그대로 '순환적'으로 상파울루비엔날레 출품에 반영된 것이다.

다시 말해서 7회에 걸친 참가를 통해 중진급에서 신진에 이르는 거의 모든 현역 작가가 한 차례 또는 두 차례에 걸쳐 순번에 따라 두루 돌아가며 출품한 셈이다. 뿐만 아니라 그 서열 시스템은 각 국제전에도 적용이 되어 예컨대 파리비엔날레 출품을 스타트로 하여 다음에는 상파울루 그다음에는 도쿄비엔날레 식으로 각 국제전에 골고루 출품하기도 했다.

그러나 이와 같은 사태가 무한궤도처럼 계속될 수도 없는 일이거니와, 그 악순환도 몇 년 이래 한계점에 다다랐다는 느낌이다. 여기에는 국제전 참가 방식에 대한 반성도 작용했으리라 여겨지기는 하나, 보다 중요한 요인은, 우리나라 화단의 상황 자체의 변화와 국제전 성격의 변질에 있지 않나 생각된다.

상파울루의 경우는 그 자체로서 아무런 성격상의 변동 없이 여전히 국가별 출품과 상 제도를 견지하고 있기는 하다. 또 우리 측의 출품 방식도 여전히 작품 위주보다는 출품 작가의 양에 치중하고 있기는 하나, 적어도 그 작가들이 훨씬 참신하고 다양한 성향의 작가들이라는 사실은 지적될 수 있으리라. 이는 우리의 미술계 전반의

동향과 밀접한 관계를 지니고 있음은 물론이거니와 실상 우리나라 미술의 동태는 그동안의 너무나도 타성화된 매너리즘에서 벗어나 근자에 와서 매우 활발한 움직임을 띠고 있는 것으로 보인다.

그리고 그것이 필경은 여태까지의 수동적인 자세가 아니라, 보다 능동적으로 작용하려는 세계 미술에의 접근 자세의 확립을 결과한 것으로 생각되며 그러한 자세의 확립은 비단 상파울루비엔날레에서뿐만 아니라 파리비엔날레, 그리고 1969년에 창설되었고 첫 회부터 우리나라가 참가해온 카뉴국제회화제에 있어서도 한국 현대미술에 대한 인식과 관심을 새롭게 하는 계기가 된 것이다.

그 단적인 예를 우리는 73년도 상파울루 비엔날레서의 감창열의 특별상 수상과 75년도의 고 김환기 유작전을 위한 특별실 제공에도 ('제공에서도'의 오기—편집자) 볼 수 있거니와 카뉴회화제에서의 두 차례의 국가상, 특별상의 수상 역시 세계무대에서의 한국 현대미술의 위치를 확인해주는 보기가 되리라.

그리고 상 제도를 과감히 철폐하고 첨단적인 세계 미술의 동향에 가장 민감하게 반응하고 있는 파리비엔날레에서 비록 그 수는 적으나 73년, 75년도의 우리나라 초대 출품 작가들의 작품을 통해 한국이 세계 미술의 판도에서 '가장 신선하고 뿌리 깊은 잠재력'을 지닌 나라로 평가되었다는 사실은 크게 주목되어 마땅한 일이다.

이 밖에도 제5회(1966년) 도쿄판화 비엔날레에서의 김종학의 가작상 수상, 제8회 (1972년)에서의 재일 교포 작가 곽덕준의 문부성 대신상 수상 등의 경우 역시 한국 현대미술의 잠재적 가능성을 과시한 예로 꼽힐 수 있을 것이다.

국제전과 나라의 '힘'

한국 현대미술에 대한 국제적 인식은 적어도 4-5년 이래 상당한 변화를 가져왔다. 물론 이에 기여한 것은 각종 국제전을 통해서만이 아니라, 그간에 있었던 해외 체류 작가의 꾸준한 개별적인 활동과 국내 작가들의 그룹·개인의 해외 활동에 힘입은 바가 크다 하지 않을 수 없다. 그러나 일단 문제가 국제전에 국한될 경우 문제는 개별적 또는 어떤 특정 그룹의 것이기 이전에 국가적인 차원의 것이 된다.

실제로 국제전에서 큰 비중을 차지하는 것은 (비록 그 전시회가 국가별 출품 형식의 것이 아니라 치더라도) 다름 아닌 국가적 배경이다. 각 작가의 재능, 한 작품마다의 수준은 일단 감안하더라도 그 위에서 작용하는 것은 '나라'의 힘이요, 그 나라가 쏟는 미술에 대한 열의이다.

실제의 한 예로서 국제전의 여러 가지 형식의 국제 심사위원 구성에 있어서도 또는 초대 출품 작가 선정이나 상 수상자 결정에 있어서도 '나라'의 입김이 크게 작용한다. 그리고 여기에 다시 '유력국'의 영향력 있는 화상이 개입함으로써 국제전은 때로 그 농간에 놀아나고, 거기에서 국제전의 허구성이 드러나기도 한다. 국제전을 둘러싼, 이른바 정보전이 그 반증의 하나일지도 모른다.

우리나라 미술이 그러한 정보전에 말려들 필요는 굳이 없다고 생각된다.

그렇다고 거기에서 짐짓 소외될 필요까지는 없다. 자초한 소외감은 폐쇄적인 국수주의를 낳기 쉽고, 끝내는 안이한 패배주의 속의 자기만족을 결과하기 쉽기 때문이다. 다행스럽게도 오늘의 상황은 오히려 그러한 위험성을 극복하고 있는 것으로 보이며 여기에 더하여 예컨대 국제전 출품 작가와 국가 대표의 현지 파견 등을 위한 국가적 차원에서의 적극적 지원이 절실한 과제로

제기된다.

그러나 그것이 전부일 수는 없다. 국가적 지원을 제기할 수 있는 미술계 자체의 충분한 질서 회복이라는 과제가 다시 제기되기 때문이다. 그리고 그것이 국제전과 관련되었을 때 매우 현실적인, 그리면서도 서로 얽힌 몇 가지의 문제점이 부상한다. 이에 대해서는 앞에서 수시로 언급하기는 했으나 그것을 다시 요약하면 다음의 3가지로 나뉘어질 수 있을 것으로 생각한다.

첫째, 참가하는 국제전의 성격과 새로운 방향 설정에 대한 정보 부재. 둘째, 출품 작가의 양적 과잉과 벽면 확보. 셋째, 출품 작가 선정의 기준 부재.

첫째의 경우는 일차적으로 현대미술의 전반적인 동향에 대한 명확한 인식을 전제로 해야 할 것은 물론이려니와 또 각 국제전마다 특유의 성격과 미술의 현실적 문제 제기에 대한 대응의 자세가 있을 것이 분명하다. 이에 따라 둘째의 문제로서 신축성 있고 특정의 개성적 경향의 작가를 집중적으로 선정, 보다 효능적이고 설득력 있는 발언을 가능케 한다는 것. 끝으로 이 두 가지 문제와 관련하여 출품 작가 선정에 있어서의 독단과 파벌적·인적 편향성을 지양한다는 것이 과제로 남는다. 이와 아울러 현지에 파견되는 국가 대표(커미셔너)를 미술평론가에 위촉할 것이 바람직스러운 일의 하나로 지적되고 있기도 하거니와, 이와 관련하여 출품 작가 선정을 비롯, 국제전에 대한 제반 문제를 다룰 상설 특별 기구의 설립이 또한 요망된다. 실인즉 이 문제는 그동안 '미협'의 전담 사항으로 다루어져왔고 그 인적 구성의 허점이 그대로 국제전 참가 문제에 반영되어 적지 않은 물의를 빚었던 것이 사실이다.

국제전 참가와 이와 아우른 한국 현대미술의 세계적 도약은 이제 국가적 차원에서 강력히 뒷받침되어야 할 때가 온 것 같다. 그러나 필경 '나라(國家)'는 바탕이다. 그 바탕이 강력한 것이기를 바라는 것은 어디까지나 작가 개개인의 능력을 뒷받침하기 위해서이요, 따라서 문제는 모든 예술 활동에 있어서처럼 결국은 작가 각기의 능력과 자세로 귀결되는 것이라 할 것이다.

(출전: 『계간미술』, 1977년 봄호)

[인터뷰] 한국 현대미술의 문제점

이우환

세계 현대미술의 동향

— 우선 현재 진행되고 있는 세계 현대미술의 전반적인 동향이랄까 경향에 대해서 얘기를 해주셨으면 합니다.

이우환 글쎄요. 오늘날 현대미술의 전반적이고 일반적인 경향을 정리한다는 것은 상당히 어려운 문제예요.

우선 커다랗게 떠오르는 이즘이 없거든요. 1950년대나 60년대에는 흐름이 뚜렷하게 있었어요. 가령 액션 페인팅이라든가 앵포르멜, 폽 아트, 오프 아트, 미니멀 아트 등의 여러 가지 경향과 운동이 있었지만 오늘날은 그런 큰 흐름이나 운동이 희박하다는 얘기입니다.

방금 얘기한 여러 가지 흐름의 과정은 소위 근대미술의 붕괴 과정 바로 그 양상인 것이지요. 그것이 이제는 어느 정도 붕괴가 완수되다 보니까 '표현'이 점점 소극적인 방향으로 해체되어간다고 할까요. 과연 창조니 표현이니 하는 일이 가능한가, 도대체 표현이란 이름 아래서 작가는 무슨 짓을 했었던가 등의 문제가 발생된 것이지요.

오늘날 근대주의의 파산이니 인간주의의 종말이니 하는 말이 이미 어김없는 현실이듯이 근대미술도 결국은 근대라는 세계를 실현하려는 이념의 환상에 불과했다는 것이 자꾸 실감되고 판명되어진다는 것이지요.

이를테면 한 송이의 '아름다운 장미꽃'을 그린다는 것은 환상에 불과하고 이미 그런 환상은 꿈이 된 것입니다.

캔버스에 그려진 것은 '아름다운 장미꽃'이 아니라 만져보면 두털두털한 물감이란 물질의 칠갑에 지나지 않거든요. 근대라는 시대가 규정지어 놓았던 '아름답다'는 미적 이념이랄까 환상이 깨어지고 보면 '아름다움'을 그린다는 것은 모두 사기요 거짓이 아니겠습니까?

여기서 '만든다'거나 '그린다'는 것이 과연 무엇을 뜻하는가가 문제 되겠읍니다. 결국 '창조'라는 말이 거부당하고 '본다'는 것은 환상 아닌 직접적인 사물에의 그것으로 일단 되돌려봐야겠다는 것이지요.

말셀 뒤샹이 금세기 초에 〈샘(泉)〉이라는 이름 밑에 변기를 그리지도 만들지도 않고 상점에서 사가지고 전람회장에 그냥 가져다 놓았던 것은 유명한 얘기가 아닙니까.

또 앵포르멜 운동에서는 캔버스에 원근법도 형체도 그리지 않고 마구 휘저어서 그린다는 행위의 흔적이나 물질 자체의 양상으로 물감을 환원시켜놓았었지요.

거기에는 종래처럼 어떤 환상을 보는 것이 아니라 그렇게 되어 있는 물질이나 행위의 양상 바로 그것을 지각적으로 보고 확인하는 셈이지요.

이러한 사조의 진전이나 전개는 곧 종래 예술의 검증과 반성을 뜻하는 것일뿐더러 새로운 표현의 가능성을 모색하는 자세이기도 했던 것입니다.

최근에 개념예술이라는 말이 많이 나도는 것도 이상과 같은 컨텍스트 속에서 필연적으로 나온 현상입니다.

개념예술이란 종래의 예술 개념(컨셉추얼)을 재검증하고 파헤치면서 한편으로 개념 자체의 정체를 들춰보자는 것입니다. 개념 혹은 관념이란 어디까지나 시대적이고 상황적인 산물이며 따라서 개인을 떠난 객관적인 존재라는 것이 특징입니다.

개인주의적인 예술관이 항상 앞세우던 개성적이니 독창적이니 하는 말의 허위성이 밝혀지면서 한 시대나 상황 전체를 규정짓는 개념이나 관념이 문제가 되는 것이지요.

그래서 이 개념예술에서는 표현이 극히 비창조적이고 비개성적이며 누구나 생각할 수 있고 처해 있는 세계를 무명성(無名性)으로 나타내는 것입니다.

소재가 주로 사진이나 활자를 많이 쓰는 것도 그것들이 이미 일상생활 속에서 공통적으로 쓰이고 있는 것일뿐더러 개인적인 이미지나 개성을 팔지 않는 객관적인 미디어이기 때문이지요.

최소한의 소재로서 최대한의 객관적인 개념만을 두드러지게 해서 그 정체를 밝혀보자는 것이지요. 그래서 저는 이 개념예술을 새로운 표현의 세계를 모색하기 위한 과도적인 현상으로 보고 있습니다.

오늘의 국제전의 성격

— 세계 현대미술의 전반적인 동향에 비춰본다면 오늘날 세계 각처에서 개최되고 있는 여러 국제전의 성격도 많이 변했다고 생각합니다. 다음은 그러한 국제전의 성격과 특성에 대해서 말씀해주십시오.

이우환 방금 말씀드린 바와 같이 세계의 일반적인 동향은 극히 반성적이고 개념적인 측면이 강합니다. 다시 말해서 자기 개성이나 협소한 내쇼날리즘을 표현하는 예술이 아니라 이미지나 국가주의를 넘어서서 세계적인 규모에서 정보화된 근대 이후의 새로운 예술 개념을 추구하는 것이 일반적인 경향이라고 할 수 있습니다.

오늘날의 국제전의 성격도 이런 경향과 무관하지 않습니다.

예를 들어 선진 각국에서 가장 문제를 던지고 있는 《파리국제청년미술전》이라는 아주 젊은

층을 대상으로 한 전람회에서는 이미 추상이다 구상이다 하는 따위의 재래식의 그림이나 조각은 상대를 하지도 않습니다. 사진과 활자, 종이 쓰레기, 돌맹이('돌멩이'의 오기—편집자), 쇳덩이, 나무토막, 비디오, 영화, 이벤트, 자기 몸둥이에 못을 박고 칼로 자기 몸을 난도질하고… 아직도 예술 환상에 젖어 있는 사람의 눈에는 모두가 미친 짓이요 수라장으로 보일 것입니다.

이 국제전은 이미 국가별 전시를 폐지하고 있을 뿐더러 작가 선정도 각 지역에서 정보를 수집하여 비엔나레 사무국에서 직접 하게 되어 있지요. 때문에 민족적인 혹은 국가적인 차원에서 특정한 권위에 의한 오합지졸을 전시하던 종래의 방식은 이미 안 통하게 되었읍니다.

어디까지나 오늘날의 세계에서 가장 긴급하고 불가피하면서도 공통된 문제가 어떻게 표현이 이루어질 수 있는가가 제기되는 것이지요. 그렇다고 해서 전혀 지역이나 민족적인 특성 내지는 역사의 특수성이 모두 부정된다는 얘기는 아니고 오히려 그런 것을 포함하면서도 전 인류적인 규모에서 우리들 스스로를 밝혀보자는 얘기입니다.

이러한 《파리국제청년미술전》의 방식은 이미 베니스비엔나레, 동경비엔나레, 카셀도큐멘트 등 세계에서 가장 문제시되고 있는 국제전의 공통된 특색이며 성격입니다. 어떤 국제전에서는 국가별 전시를 폐지하면서 그때그때 혹은 지역에 따라서 테마를 설정하고 그 테마별로 전람회를 꾸미기도 하지요.

물론 상파울로비엔나레이나 인도트리엔나레와 같은 주로 후진국의 국제전에서는 아직도 국가적인 차원에서 전람회가 꾸며지고 있지만 점점 그런 식의 국제전이 소멸되어가고 있는 실정입니다.

국제전을 통한 한국 작가들의 성과, 반향

— 　우리나라의 작가들은 그 사이 여러 국제전에 참가했습니다. 이 선생님은 직접 여러 차례 국제전에 참가도 하셨고, 특히 파리비엔날레의 코레스퐁당 일을 맡아보시는 경험들에 비춰서 국제전을 통한 한국 작가들의 성과나 그 평가에 대한 얘기를 구체적으로 얘기해주셨으면 합니다.

이우환　제가 전반적으로 국제전을 전부 돌아다닌 것은 아니지만 비교적 외국에 나갈 기회가 많았고 현지에서 제 눈으로 보고 읽고 듣고 한 범위 내에서 이야기를 하자면 한마디로 우리나라의 현대미술은 국제무대에서 상상 외로 큰 반향을 일으키고 있으며 또 커다란 성과를 거두고 있다고 볼 수 있겠습니다.

그런데 제가 가끔 국내에 돌아와서 기이하게 느끼는 것은 우리나라에서는 국제전 참가는 불모의 행사이고 하등의 성과도 없다는 식의 보도나 해설이 신문, 잡지에 꽤 실리고 있다는 사실입니다. 구체적으로 어떤 정보에 의해서 불모의 행사에 불과하다고 지적하는 것인지 그 저의를 알고 싶습니다. 제가 알기로는 한국이 국제무대에서 가장 빛을 보고 있는 부문이 오늘날의 한국의 음악과 미술이 아닌가 싶어요.

특히 현대미술 분야에서 받고 있는 평가는 과분할 정도일지언정 절대로 불모의 그것은 아닙니다.

가령 파리비엔날레에선 제가 참가했던 71년 당시부터 지금까지 한국 작가의 출품작들이 최대의 화제거리('화젯거리'의 오기—편집자)가 안 된 적이 없습니다. 당시의 『아트 프레스』나 『아트 인터내셔날』 혹은 파리의 각 신문 보도를 보면 누구나 수긍이 갈 것입니다.

특히 지난 번 파리비엔날레(75년, 제9회)에서의 심문섭과 이강소 두 작가는 문자 그대로 비엔날레의 신데렐라 보이였으며 텔레비전과 잡지, 신문에는 그들에 관한 기사투성이었읍니다. (이 비엔날레를 위시하여 이미 상 제도는 폐지된 전람회가 많습니다.)

최근 5, 6년 동안의 상파우로비엔날레, 인도트리엔날레, 시드니비엔날레, 카뉴회화제 등의 국제전만 하더라도 그때마다 『아트 인터내셔날』을 위시한 각 국제 미술 잡지, 신문 등에서 한국 출품 작가의 작품이 크게 취급되고 높이 평가되었다는 사실을 국내에서는 너무도 모르고 있는 것 같습니다.

지난번의 상파우로비엔날레 때 미국에 거주하는 백남준은 미국 대표로서 비디오를 출품하여 크게 문제가 되었으며 김창렬, 정상화 그리고 저의 작품도 많은 반향을 일으켜서 상도 타고, 팔리기도 하고 혹은 미술관 컬렉션으로 들어가기도 했읍니다. 특히 고 김환기 선생의 작품도 현지의 신문 보도에 의하면 대단한 평이었습니다.

카뉴회화제에서는 두 차례나 국가상을 탄 일이 있지만 특히 지난번에는 윤형근, 김구림, 저의 작품들이 오늘날의 새로운 회화운동에 커다란 암시를 던져주는 작품들이었다고 현지 신문에서 보도하고 있었지요.

김구림 씨나 곽덕준 씨는 남미와 유럽 각지의 비디오 비엔날레에도 참가하여 이름을 떨치고 있으며 그 외에도 국제무대에서 우리나라 작가들이 상당히 돋보이게 활약하고 있어요.

해외 거주 작가 및 국내 작가의 해외 개인전

— 　그러면 좀 더 관점을 확대해서 해외에 거주하면서 활동하는 한국 작가와 국내 작가들의 해외 개인전에 대해서 말씀해주셨으면 합니다.

이우환　제가 현재 살고 있는 일본에서의 경우 구상 계통의 작가나 원로 작가를 뺀 젊은 작가들의

중요한 전람회만도 최근 5, 6년 동안에 무려 20여 회에 달합니다.

그 가운데서 인상 깊었던 전시를 생각나는 대로 꼽아본다면 박서보, 윤형근, 김종학, 김구림, 조국정, 엄태정, 하종현, 심문섭, 서승원, 이강소, 정찬승 등의 개인전과 도끼와 화랑 《오인전(五人展)》, 동경화랑 《백색전(白色展)》 등의 그룹전입니다.

이런 전시회가 있을 때마다 일본의 중요한 미술 잡지들, 즉 『미술수첩(美術手帖)』이나 『미즈에』, 『삼채(三彩)』 또는 『예술신조(藝術新潮)』 등에서 큰 관심을 보였던 것으로 기억됩니다. 물론 중요 일간 신문에서도 전람회 때마다 크게 다루어졌고 국제적인 동시성과 더불어 일본과는 다른 체질을 가진 높은 수준의 표현임을 밝혔읍니다.

그 사이 수년 동안에 일본의 미술평론가들이 서로 다투듯 우리나라를 수차 다녀간 것도 실은 일본에서 개최된 한국 작가들의 개인전에서 나타난 문제의식이나 수준에 관심이 컸다는 점이 그 동기가 되었다고 생각됩니다. 그들은 다녀갈 적마다 일본의 각 미술 잡지에 한국 현대미술의 동향을 소개하면서 수준을 높이 평가했읍니다.

미국인 미술평론가 죠셉 러브는 재작년에 한국을 다녀가서 앙데팡당과 에콜 드 서울 등의 전람회를 본 인상에 대해서 다시 『아트 인터내셔날』에 크게 소개하고 찬양했던 것은 이미 국내에도 널리 알려진 사실로 압니다.

일본인 평론가 中原佑介[나카하라 유스케]나 죠셉 러브가 한결같이 우리나라 미술을 평가할 때 드는 특징으로 작품이 어딘가 미완성의 느낌을 주면서 구성적인 측면이 강하고 투명하여서 보는 이로 하여금 저항감이나 부담을 적게 한다는 것입니다. 이러한 지적의 당부(當否)는 두고라도 그들의 눈에 그렇게 비친 것이겠지요….

일본에는 곽인식, 정상화, 곽덕준, 문승근(최근 《현대일본판화대상전》에서 대상을 두고 끝까지 겨루다가 차석이 되었으며 입체 작품으로는 그전부터 평가를 받고 있는 작가) 그리고 저를 합쳐서 꽤 많은 교포 작가가 크게 활약하고 있지요.

작년부터 올해에 걸쳐 곽인식 씨와 저의 특집이 『미술수첩』을 위시하여 많은 미술 잡지에서 꾸며졌으며 또 『판화예술(版畵藝術)』(계간)과 『현대조각(現代彫刻)』(계간)에서는 올해 들어 한국 현대판화와 조각의 특집을 각각 꾸며냈읍니다.

구라파에서도 한국 작가의 활동이 근래 두드러지기 시작하고 있읍니다. 우선 파리에 사는 김창렬 씨를 들면 그의 물방울 그림은 이미 전 구라파와 미국, 카나다 그리고 일본에서 수많은 개인전과 국제전을 통해 널리 알려지고 있으며 재작년 5월호 『아트 인터내셔날』엔 표지와 더불어 작가론으로도 등장한 바 있읍니다.

쾰른, 바젤 등의 각 국제 화상제(國際畵商祭) 에도 작품이 나돌고 우리나라 화가로는 객관적인 의미에서 볼 때 가장 세계에 알려졌고 당당한 평가를 받고 있읍니다.

그리고 검정 모노크롬의 질 높은 작업으로 각광을 받고 있는 젊은 화가로서 김기린 씨(파리 거주)가 있고 또 남불(南佛)에 사는 김순기 양의 특이한 이벤트가 주목을 받고 있읍니다. 그 밖에 이응노, 이성자, 문신, 임세택 씨 부부 등도 그 나름대로의 특징 있는 작업을 하고 있으며 때때로 남관 씨, 권영우 씨 등의 국내 작가가 파리에서 개인전을 열어 호평을 받고 있읍니다.

특히 권영우 씨가 쟈크 마솔 화랑에서 열었던 개인전은 많은 잡지와 신문에서 '새로운 동양 예술'로 평가를 받았었지요.

덧붙여서 이런 자리에선 송구스런 얘기지만 재작년부터 파리의 에릭 파부르 화랑을 비롯하여 독일의 갤러리 M, 벨기에의 안트왑펜 화랑, 스펙트럼 화랑, 네덜란드의 갤러리 M 등에서의 저의 개인전과 쾰른, 듀셀도르프 등지에서 각 국제

화상제에 출품됐던 저의 작품이 잡지 신문 등에서 꽤 크게 취급되었읍니다.

저의 경우 구라파 각국을 순회하는 《현대일본미술전(現代日本美術展)》에 작품이 대량으로 묻혀 다니다 보니까 비교적 알려져 있는 편이어서 평가받기가 쉬운 편이지만 몇몇의 국내 작가가 비엔날레나 개인전에서 단번에 호평을 받고 있는 것은 경의적인 일이지요.

재작년 파리비엔나레 때의 심문섭과 이강소는 일본 작가들이 몹시 질투할 지경으로 대인기였으니깐요.

— 미국에서는 어떤가요?

이우환　미국에서는 회화에 김환기 선생이 막 평가를 받기 시작하다가 아깝게도 2, 3년 전에 그만 돌아가셨어요.

우리나라 현대미술의 선구자이자 한국인의 회화적인 자질을 두드러지게 나타낸 훌륭한 선배였지요. 작고한 후 미국에서 더욱 평가가 높아가는 경향입니다.

그러나 미국하면 뭐니 뭐니 해도 비디오 작가이자 이벤티스트인 백남준이야말로 전 세계를 뒤흔들고 있는 위대한 예술가이지요.

한국인이면서도 지난번 상파우로비엔나레에 미국의 대표 작가로 비디오를 출품했었지요. 비디오를 미술의 미디어로 세계에서 가장 처음 시도한 사람이 백남준이란 점에서도 미술사에 크게 남을 사람입니다.

그 외에 판화를 하는 황규백 씨와 김차섭 씨 등이 착실한 작업으로 조금씩 빛을 보기 시작하고 있지요. 미국엔 이상 든 작가 말고도 수많은 한국 작가들이 있다는 소문인데 화단에서의 객관적인 평가 대상으로 들리는 이름은 그 숫자에 비해 드문 것 같읍니다.

세계 수준에 비춰본
한국 현대미술의 문제점—세계성

— 세계 수준과 방향에 비춰볼 때 드러나는 우리나라 현대미술의 문제점이라든가 국제전의 성과를 통해서 확인된 한국 미술의 세계성에 대해서는 어떻게 생각하고 계시는지요.

이우환　우리나라의 현대미술이 과연 세계성을 어떻게 띠고 있는가를 얘기하기 전에 떠오르는 사실은 오늘날 우리나라의 고전이 세계에서 상당한 평가를 받고 있다는 점입니다.

작년에 《한국미술 5,000년전》이 일본에서 크게 문제가 되었었고 그 외에 우리나라의 많은 민속품들이 구라파나 미국으로 건너가서 상당히 평가를 받고 있읍니다.

그것은 단순한 민속품으로서 환영받고 있는 것이 아니라 하나의 문화예술품으로서 평가를 받고 있다는 점을 인식해야 합니다.

이것은 우리나라가 가지고 있었던 문화가 어떤 세계성을 띨 수 있는 바탕을 가지고 있었다는 얘기가 되는데 오늘날 우리나라의 모든 사회상이 근대화됨으로써 은연중에 현대미술에도 그것이 꽃피게 된 시기가 왔다는 것이지요.

그런데 우리나라의 미술이 가진 세계성은 아까 처음 말한 오늘날의 세계 전반에 걸친 현대미술의 성격과 결부되는 문제입니다.

세계의 현대미술의 성격이 점차 뚜렷한 이념을 내세우지 않는 중성적인 구조성에 있다는 점은 처음에 얘기 드린 대로입니다.

어떤 특정한 이미지나 강압적인 환상을 응고시키는 근대주의를 포기하고 되도록 자연에 가깝게 사물을 직접적으로 느끼고 볼 수 있는 열려진 세계로서의 표현이 요구되는 것이거든요.

이런 점에서 우리나라의 비개성적이고 구조성을 띤 토착적인 예술관은 그대로 아주 현대적인 인식론과 통하는 데가 있다고 볼 수 있지요.

자기의 주장이나 개성을 앞세우지 않고 작위를 싫어하고 자연과 더불어 무명으로 살며 현실 외에 또 다른 세계를 만들지도 꿈꾸지도 않거든요.

이런 점은 커다란 약점이기도 하지만 또 가장 새로운 세계관이기도 합니다.

우리나라는 무너뜨려야 할 거대한 인간중심주의도 파산되어야 할 근대 문명의 우상도 환상도 아직 못 가져본 채 서양 사람들이 말하는 중성적이고 구조적인 세계관을 이미 체득하고 있다 할까요.

고비를 넘어서서 갈망하는 세계와 아직 미경험의 원초적인 세계와의 사이에는 비록 그 유사성이 있다 할지라도 본질적으로는 전혀 다른 차원임을 부인해서는 안 되지요.

그러나 우리나라는 여러 측면에서 모순투성이일지언정 이미 초인적으로 근대를 경험하면서 또 그 속에 여전히 흐르고 있는 지역적인 특수한 체질의 현대성을 아직도 지니고 있어 지혜 있는 사람은 이 점을 자각적으로 잘 살려내고 있읍니다.

조금 전에 든 죠셉 러브는 김환기 씨의 회화의 특징을 경복궁이나 총묘('종묘'의 오기로 보임— 편집자)의 뜰에 깔아놓은 자연스런 돌바닥을 예로 들면서 철저히 계산과 논리를 넘어선 열려진 화면에 있음을 지적하고 그 성격을 구조적인 애매성으로 규정지었읍니다.

자연스럽고 소박한 것 같으면서도 철두철미하게 계산되고 침전 정화된 데서 오는 구조적인 애매성이지 그저 겉 알고 적당히 해서 이루어진 애매한 세계가 아니라는 것입니다.

김환기 선생이 뉴욕에서 피나는 노력을 통해 그들의 논리를 배워서 스스로의 체질을 나타낸 데서 작품이 드디어 현대성을 띠게 된 것이라 할까요. 그러나 이러한 특징이 누구에게 금방 알아지는 것도 아니며 때문에 특히 우리나라는 그 어느 나라보다도 전형에 대한 에피고넨이 마구

쏟아지게 됩니다.

자기 나름대로의 논리나 방법론을 갖지 못한 자가 섣불리 한국의 멋이니 미적 특징이니 해서 소박하고 허술한 면만 나타내면 되는 줄로 착각하는 사람들이 많은데 커다란 잘못이지요.

전반적으로 가령 국제적으로 꽤 평가를 받는 자라 할지라도 우리나라 작가의 작품은 그 완성도가 약하고 문제의 핵심을 파헤지는 논리성이 아직도 부족합니다. 이것은 언젠가는 약점으로 드러날 것이며 크게 자각해야 될 체질이기도 합니다.

그러나 우선은 이미 체질화되어 있는 한국인의 소박한 자연관과 이미지 없는 구조적인 표현 방법이 구미의 작가들 눈에는 아주 신선하게 비치고 있다는 사실은 시인해도 좋다고 봅니다.

다시 말해서 우리나라 작가의 표현 발상이나 방법이 어떤 존재의 절대성이나 이미지를 떠나 투명한 세계를 열어 보이는 중성적이요 무명의 구조성에 특징을 두고 있기에 그것이 현대라는 세계성과 통하게 된 것이 아닌가 생각됩니다.

김창렬, 김기린, 정상화, 곽인식 혹은 박서보, 심문섭, 윤정근 또는 저의 작품에 그런 성격이 두드러져 있다는 것은 이미 많은 외국 비평가들이 지적하고 있는 바입니다.

현대미술과 전통

— 다음에는 전통 문제를 두고서 한국 현대미술을 생각해볼 수 있을 것 같습니다.

이우환 현대미술과 전통 문제를 금방 결부시킬 수는 없어요. 전통을 살리자는 슬로건을 자주 듣는데 전통, 전통을 할 때에는 사실 전통이 박약하다는 얘기입니다. 결국 전통을 강조할 때에는 역시 무엇인가 전통적인 세계가 요구되고 전통적인 것이 많이 깨어지고 있다는 얘기가

된다는 것이지요.

전통이란 역시 은연중에 현대에 철저하게 자기를 지켜가고 자기를 캐내면 그것이 바로 전통이 되는 것 아니겠습니까? 아까도 얘기한 것과 같이 무의식중에 역시 우리나라 사람이 하고 있는 일이라면 파리나 뉴욕에서 하건 국내에서 하건 그게 하나의 성과로 나타날 때에는 당연히 밑바닥에서 전통과 결부되고 있다고 볼 수 있어요.

이미 투명성이라든지 애매성에 대한 언급이 있었지만 작가들이 전부 투명한 작품과 애매한 작품들을 만들면 현대미술이 되는가 혹은 전통을 살리는 길이 되는가 하고 생각하면 절대로 그렇지 않다고 봐요

오히려 우리가 근대에서 철저하게 자기를 부정적으로 꿰뚫어보고 혹은 모든 것을 방법론적으로나 논리적으로나 철저하게 근대화해 나가는 가운데에 그 철저를 넘어섰을 때에 나오는 애매성이나 투명성이지 그저 얻어진 해답으로서의 애매성과 투명성으로 하면 전통이 살아난다는 것은 아니라고 봅니다.

얘기를 약간 바꾸겠는데 전통, 전통 하는 작가 치고 창조적으로 전통을 살려내고 있는 자를 저는 아직 본 적이 없습니다. 요사이 젊은 작가들은 전통을 저버리고 남의 것만 모방한다는 얘기를 흔히 듣는데 그런 얘기 하는 자의 작업을 잘 살펴보면 그것이야말로 조상 얼굴에 똥칠이나 하고 있는 짓이지 창조적으로 전통을 살리는 일은 거의 아니거든요.

아닌 게 아니라 젊은 작가들은 너무나 모방에 급급합니다.

그러나 조금도 두려워하거나 부끄러워 할 것 없어요. 문제는 모방에서 끝낼 것이 아니라 작업의 축적을 통해 그것을 얼마나 넘어서느냐 넘어서지 못하느냐에 있다고 봅니다.

가장 한국적인 작가로 간주되는 겸재도 처음엔 중국 산수의 철저한 모방에서 시작되었으며 소위

추사체라는 것도 따지고 보면 그 원본이 다 벌써 저쪽에 있었다는 사실이에요.

모방을 겁내는 자는 자기 일을 발견할 도리가 없는 것입니다. 문제는 어떤 의도로 어떤 자세에서 모방을 하느냐에 달려 있지요.

문제의식이나 주체 의식이 박약한 자는 끝내 모방에서 벗어나지 못하고 남의 흉내나 내면서 그런 사람일수록 기이하게도 전통을 더 찾는 것이 일쑤입니다.

그렇다고 해서 요사이 우리나라 현대미술이 남의 피땀 흘려 캐낸 작업을 너무나도 안이하게 베껴먹는 것을 제가 찬양하는 것은 아닙니다. 하기야 특히 저의 작업을 마구 베껴놓고 있는 자 중에는 소위 대가로 취급을 받는 자까지 있는 것을 볼 때 아닌 게 아니라 서글픈 생각도 들어요.

동양화의 문제점

— 전통 문제와 한국의 현대 동양화는 뗄 수 없는 관계를 맺고 있는 것 같은데요.

이우환 제가 직접 동양화를 하고 있는 사람도 아니지만 오늘날 크게 보았을 때 동양화, 서양화로 구분하기는 힘든 시기에 와 있다고 생각합니다. 그 좋은 보기로 저는 김환기 선생의 말년 작업을 들고 싶습니다. 그분의 작업은 캔버스에 처음부터 끝까지 점을 찍는 일이었습니다. 이것은 서양화에서 말하는 원근법이라든지 형태라든지 색채와 같은 이야기로는 도저히 풀리지 않는 문제예요.

세계를 점의 연속으로 본다는 그 자체가 동양 사상에서 온 것이에요.

일정한 법식(法式)에 의해서 점을 찍어나가는 일도 매일의 컨디션이나 심정에 따라서 늘상 다른 양상으로 나타나겠지만 별다른 변화도 없는 같은 짓을 매일 반복한다는 것은 그렇게 쉬운 일이

아닙니다.

이런 어처구니없는 점 찍는 일로 말년을 보내어 무수한 작품을 남긴 김환기 선생은 자신의 작품을 먼 우주에서 바라본 하나의 풍경화다 또는 조국을 바라본 풍경화라고 얘기를 했읍니다.

그것은 유화를 소재로 해서 그랬을 뿐이지 발상법 자체나 표현 양식부터가 하나의 동양화로 볼 수 있다는 것입니다.

사상이나 표현 방법이 철저히 추궁되는 가운데서 보편성을 띠게 되었을 때 비로소 회화가 되는 것이며 그것을 뒷받침하는 발상법과 방법론이 따라서 문제가 되는 것입니다. 이런 의미에서 김환기 선생의 말년 작품은 진실로 전통을 살리고 동양 사상을 구현한 현대미술로 간주되는 것입니다.

서양 사람들은 그의 작품을 단순히 동양화로 보기보다는 동양적인 사상을 현대적인 표현 방법으로 구현했다고 보고 그런 점에서 평가를 했던 것입니다.

이렇게 보았을 때 오늘날 우리 국내에 있는 동양화가는 조상들이 해온 동양화를 더욱 발전시키고 또 새롭게 끌고 나왔다고 할 수 있겠는가 자못 의심스러워요.

옛날엔 겸제나 단원 혹은 기타 무명의 좋은 작가들이 꽤 있었다고 봅니다.

중국과도 일본과도 다른 새로운 자기 나름대로의 표현 방법이나 구도 등을 창안해낸 것이 많이 있었지만 오늘날의 동양화는 그저 붓과 먹을 한지나 화선지에 사용한다는 것이지 과연 오늘을 사는 필연성에 의해서 그려진 그림인지 커다란 의문이 생깁니다.

첫째, 오늘날 우리 생활 가운데서 과연 붓과 먹, 화선지가 옛날과 같은 식으로 생활의 필수품이 되고 있는가 말입니다.

우리는 이미 볼펜이나 연필, 만년필 혹은 매직, 크레용, 파스텔과 같은 아주 유성적인 도구를 많이 사용하고 있고 또 유화물감이나 금방 마르는 아크릴 물감도 훨씬 더 많이 요구되고 또 사용되되고('사용되고'의 오기―편집자) 있어요. 그런 것이 좋던 나쁘던 근대화되어가는 우리 생활에 많이 배어 있다는 얘기지요.

둘째, 오늘날에 와서 과연 옛과 같은 산수나 화조, 초상화가 가능한가 말입니다. 시골도 새마을운동이다 근대화다 해서 번개같이 뒤바뀌는 이때에 강나루에 돛단배 띄우고 달을 바라보는 산수도가 어떻게 그려집니까?

산이 없어지고 꽃이 안 핀다는 얘기가 아니라 현재 우리 주위에 있는 자연은 옛사람들이 즐긴 그러한 산수와 화조와는 전연 다른 그것들이란 말입니다.

텔레비전을 보고 영화를 보고 또 사진을 찍고 하는 오늘날 만약 겸제나 단원이 살았다면 그 당시 식의 금강산도(金剛山圖)나 신선도(神仙圖) 민화(民畵) 같은 것을 그렸을까요?

시각적인 감상의 대상뿐이 아니라 모든 생활이 바뀌었어요.

어쨌든 화조풍월(花鳥風月)을 즐기는 산수화 등에 얽매어 있는 한 동양화의 발전은 없다고 봅니다. 보다 중요한 문제는 유화를 쓰든 무엇을 쓰든 동양적인 것이랄까 혹은 우리나라의 체질이라 할까 그런 것을 어떻게 살려 가는가 하는 가운데서 전통은 확인되고 논의되어야 할 것이라고 봅니다.

서양화의 문제점

— 그러면 전반적인 우리나라 화단의 가장 큰 병폐랄까 문제점들은 무엇이라고 생각하십니까?

이우환 어제 서양화 대전(大展)을 보았습니다만은 우리나라는 아카데미즘이 결정적으로 약합니다. 아카데미즘의 바탕이 빈약하기 때문에 부정을 해야 될 아카데미즘도 없다고 봅니다. 즉 기초가

빈약하다는 얘기가 되겠지요.

첫째, 모든 작품을 만드는 도구상의 재료가 너무 빈약하고, 둘째 구상화에 있어서 대상에 대한 소재감이 빈약함을 느꼈어요. 따라서 전반적으로 작품들이 너무 일률적이고 평판하다 할까 작품의 진폭 혹은 어떤 입체감에서 두께나 층을 느낄 수가 없었어요.

특히 추상이나 추상 이후의 작품들을 보면 천편일률적이며 거의 한 사람의 작품 같은 인상이 깊었읍니다.

네가 캔버스를 다리미질 하니까 나는 불로 지지겠다든지, 네가 물감으로 덮으면 나는 칼로 긁어낸다든지, 네가 천의 올을 뽑아내면 나는 거꾸로 수를 놓겠다든지 해서 결국은 한 사람의 작품이 여러 가지 양상으로 탈바꿈되어 전시장을 꾸민 것 같았어요.

첫째, 이 같은 현상은 자기 나름대로 어떤 문제를 추구해 나가겠다는 문제의식이 약하기 때문이죠. 좋게 보면 물론 하나의 경향이며 커다란 물결을 이루어가는 운동체로도 볼 수 있겠지만 어떤 지역이나 국가의 문화로 봤을 때는 너무 층이 얇고 전체가 한 생각에 의해서 휩쓸리는 셈이겠고 다양한 문화 발전을 위해서는 그렇게 좋은 현상이라고는 볼 수 없지요.

둘째, 특히 구상 부문에 있어서 방법론적인 것이 상당히 결여되어 있다고 봅니다. 그래서 터치 하나, 포름 하나, 그 어느 것도 논리적이고 필연적으로 해석되고 인식된 것이 안 보여요.

신라 토기와 나포레옹 꼬냑병과 유화구와 사과, 꽃 등이 하등의 수속도 밟지 않고 한자리에 모여 있는 정물화를 보면 아연실색하지 않을 수 없읍니다.

왜 사과를 그려야 하고 그것이 왜 책상 위에 놓여야 하는지 또 그것을 묘파하겠다는 물감이 왜 그 물감이어야 하고 터치가 어떤 방향이라야 하는가 등의 기본적인 문제가 전혀 결핍되어

있읍니다.

그러니 자기 나름대로 사물을 파악하는 확고한 사상이나 뚜렷한 스타일을 가진 구상 작가가 아주 드물거든요. 작고한 박수근이나 이중섭 그리고 변관식을 빼면 구상의 세계는 동, 서양화를 막론하고 참 허술한 느낌이 듭니다.

미술비평

―　현대미술에서는 작가 못지않게 평론이 차지하는 비중도 크다고 봅니다. 한국의 현대미술 비평은 어떻게 보시는지요.

이우환　비평의 불모성이라든지 비평의 부재라는 얘기를 흔히 듣습니다. 그러나 비평가라는 이름하에 글을 쓰고 있는 분이 없는 것도 아니고 또 상당수에 달하는 미술계 문필가들이 있다고 봅니다.

그사이 우리나라의 비평 활동은 거의 계몽적인 측면이 강하고 외래 사조의 도입, 선전에 바빴다고 할까 또 시평적인 면이 많았다고 봅니다. 무엇보다도 분명한 미술 잡지가 없었기 때문에 각 종합 잡지에 극히 일반론을 쓴다든지 신문 등에 약간의 시평밖에 쓸 수 없었다는 애로도 있었다고 생각됩니다.

지금까지는 외래 사조 도입이나 새로운 것을 계몽, 선전하는 작업이 중요했지만 앞으로는 자기 주위를 파헤치고 또 사이비 작가나 모방 작가가 아닌 새롭고 세계성을 띤 참된 작가를 발굴하는 한편 엉터리들을 추켜세우는 일이 없도록 해야 할 것입니다.

흔히 대하는 작가론이라는 것을 산문소설도 아닌데 드라마틱하고 인생론적인 것이 위주가 되어 있습니다. 구체적으로 작품을 파헤치는 작업이 일관되게 전개되었으면 합니다.

요는 구체성을 띤 전문적인 미술비평이

이제 나올 때가 되었다는 얘기이고 이에 따라서 일반론이나 시평을 하는 시평가와 전문 비평가는 분리될 시기에 이르는 것 같습니다.

젊은 세대의 가능성과 그룹 활동

— 끝으로 젊은 작가, 또는 젊은 작가들의 그룹 활동의 가능성에 대해서 말씀해주세요.

이우환 최근 2, 3년 동안에 구라파나 미국을 왔다 갔다 한 우리나라 국내의 현대 작가가 무려 40여 명에 달한다고 봅니다. 이것은 근래 없었던 일이에요. 40여 명의 작가들은 구상 작가들이 아닌 완전히 새로운 일을 하는 젊은 작가들이었습니다.

그리고 매년 나이가 낮아지고 있읍니다. 60년대에는 대개가 60대나 50대의 작가들이 해외에 나갔다고 볼 수 있겠으나 60년대 후반으로 가서는 40대로, 70년대로 되면서는 30대, 20대로 내려왔어요. 이렇게 내려오면서 또 양적으로도 굉장히 늘었던 것 같습니다.

이런 사실만 봐도 어느 만큼 활발하게 넓은 층이 국제무대에 나가 활약하고 있는가를 알 수 있지요. 옛날 60년대에 나간 사람들은 대부분 공부를 위해 나갔고 그쪽 사람들한테 배우러 갔어요. 그러나 오늘날 우리나라 젊은 세대들이 나갈 때는 배우러 가는 것이 아니라 싸우러 가는 것이지요.

그네들과 겨루어서 우리나라 작가들은 같은 차원에서 같은 평가를 받으면서 활약하고 있다는 것입니다. 세계의 무대에 나가서 그들과 조금도 못지않게 같은 문제를 두고 작품으로 겨루어 각광을 받고 있다는 얘기지요.

그런 점에서 젊은 작가들이 더욱 더 분발해야 할 것이고 기성 작가들이 흔히 집착하는 인적 관계라거나 연령적인 관계 등을 초월해서 자기 주체성을 뚜렷이 해서 무대는 국내가 아니라 세계임을 과감하게 아주 모험적으로 뚫고 나가야

하리라고 봅니다.

그리고 정부도 좀 더 작가들이 해외에 나가 활동하는 데 적극적으로 후원해야 될 것이고 자꾸 떠밀어서 나가 싸우도록 채찍질해주어야 할 것입니다.

다음으로 젊은 작가들의 그룹 활동 문제는 자세하게는 모르지만 그룹 활동이 있다는 것은 아직도 과도적인 현상이라고 볼 수 있겠읍니다. 과도적인 것이 지나고 일단 개개인의 주장이 활용이 되면 그 그룹들은 붕괴가 되어서 개인적인 작가 활동으로 돌아가게 된다고 봅니다.

그러나 우리나라는 아직도 그룹이 필요합니다. 우선 개인 활동의 바탕이 아직 약하고 또 사회적인 여건도 여의치 못하며, 개개인의 생활적 조건 등이 필요한 이유가 될 테죠.

그러나 그룹 활동에서도 그 대의명분이 무엇보다 문제가 되어야 해요.

지금까지와는 달라서 앞으로는 학교 관계라든지 인적 관계로서 친목을 도모하는 그룹은 하루 빨리 해체가 되어야 할 것이며 좀 더 뚜렷한 문제의식을 내세워 하나의 동향이나 생각을 같이하는 성격 있는 그룹이라야 존재 이유가 있을 것입니다.

동일한 문제의식을 가질 때에 그룹 의식이 생기고 그 문제가 달성되었다고 생각할 때에는 빨리 해체되어야지요.

곁들여 얘기해두고 싶은 것은 국제전은 점점 국가별이 아니고 각 나라의 전람회에 그 사무국의 특정한 운영위원들이 직접 참가 작가의 지명을 해온다든가 코레스퐁당을 통해서 지명이 됩니다. 때문에 이제는 완전히 개인적인 자기 실력을 가진 사람이면 아무런 경력이 없어도 충분히 세계무대에 클로즈업될 수 있는 기회가 주어질 수 있는 상황에 있읍니다.

특정한 권위, 경력, 인적 관계 등은 앞으로도 점점 더 필요 없게 되어가고 있어요. 개인적으로 자기 작업에 충실하며 그 재능이 두드러진

것이라면 얼마든지 국제무대에 등장될 수 있음으로
우리나라의 젊은 작가들도 차츰 주체성을 갖고
권위나 그룹에서 독립하여 스스로를 키워야
할 시기에 급박하고 있다는 것을 자각해야 할
것입니다.

(출전:『계간미술』, 1977년 여름호)

《한국·현대미술의 단면》전

이일

작금 일본 도쿄에서는 일종의 한국 현대미술
러시가 벌어지고 있다는 느낌이다. 도쿄
센트럴 미술관에 있어서의 대규모 기획전
《한국·현대미술의 단면》전(8. 16-28일)을
필두로 《김환기전》(도쿄화랑 8. 15-31일),
《김구림전》(金子[가네코] 아트 갤러리, 8.
15-20일), 《이동엽전》, 《심문섭전》, 《한국화가
6인전》(김환기, 김창렬 윤형근, 박서보, 곽인식,
이우환)(이상 村松[무라마쓰]화랑, 8. 15-21일)이
때를 같이하여 열리고 있는 것이다. 그리고
이중에서 《단면》전은 총 19명의 작가를 동원하고
있거니와 그 명단은 다음과 같다. 곽인식(재일),
권영우, 김구림, 김기린(재불), 김용익, 김진석,
김창렬(재불), 박서보, 박장년, 서승원, 윤형근,
심문섭, 윤형근, 이강소, 이동엽, 이상남, 이승조,
이우환(재일), 진옥선 최병소.(가나다순) 그리고
이 《단면》전의 작가 선정에 관한 한 우선 분명히
밝혀두어야 할 것은 그것이 전적으로 주최
측, 좀 더 정확하게는 일본 평론가 나카하라
유스케(中原佑介)와 오가와 마사타가(小川正隆)
양씨에 의해 현지 탐문에 의해 이루어졌다는
사실이다.
　우리나라 현대미술에 대한 일본 미술계
일부의 관심이 점차 커져간 것은 73년경부터가
아니었던가 생각된다. 이를 바꾸어 말하면 그
시점부터 한국의 현대미술이 새로운 전환의 기틀을

다져가면서 단연 활기를 띠기 시작했다는 이야기가 될 것이며 또 한편으로는 우리나라 작가의 일본 진출이 눈에 띄게 활발해져 가기도 했다. 이와 또 때를 같이하여 상파울로, 파리비엔날레, 또는 카뉴국제회화제에서의 우리나라 작품에 대한 새로운 인식도 우리나라 미술 평가에 상승작용을 한 것으로 생각된다. 그리고 특히 일본의 경우, 그러한 관심의 구체적인 표명으로 나타난 것이 74년 동경화랑에서 기획된 《한국 5인의 작가—백색》전이다.

생각하기에 따라서는 이번의 《한국·현대미술의 단면》전이 하나의 실현 가능한 기획으로 구상된 것은 바로 이 《백색》전을 계기로 해서라고 해도 지나친 말은 아닐 것이다. 이 5인전(권영우, 박서보, 서승원, 이동엽, 허황)에 대한 현지의 반응도 고무적이었거니와, 도쿄 센트럴 미술관 주최의 이번 《단면》전의 실질적인 산파역 역시 《백색》전의 경우와 마찬가지로 도쿄화랑의 야마모토 타카시(山本孝) 사장과 전기의 평론가 나카하라 씨가 말았기('맡았기'의 오기—편집자) 때문이다. 또 실제로 《백색》전을 계기로 해서 이 양씨의 서울·도쿄 왕복이 거의 해마다 있었고 그 기회마다 《단면》전을 위한 은밀한 준비 작업이 진행되었던 것으로 알고 있다. 그리고 지난 7월 나카하라 씨와 오가와 양씨와 야마모토 씨가 내한, 50여 명에 다하는 우리 작가들의 아틀리에를 직접 방문, 그중에서 최종적으로 19명의 작가와 출품 작품, 그리고 작품 수까지를 선정, 마무리 지었다.

그렇다면 왜 이제 와서 새삼스럽게 한국 현대미술전이냐 하는 문제가 나올 듯싶으며, 기실 나카하라 씨도 스스로 그 문제를 제기하면서 또한 그이 자신이 그 물음에 대해 다음과 같이 해명하고 있다.

결과적으로는 이웃 나라이면서도 그다지 알려져 있지 않은 한국 현대미술의 동향을 소개한다는 것이 되기도 하나 근 수년 이래, 한국의 '일군의 미술가들'의 작업이 유럽, 미국, 일본 등을 포함한 현대미술의 전개와 대조하여, 극히 흥미 있는 움직임을 보여주고 있다는 사실이 그 동기의 근본이다. (『미술수첩』, 1977. 9월호)

나카하라 씨는 짐짓 한국의 '일군의 미술가들'이라고 못 박고 있기는 하나, 그렇다면 과연 그것은 어떤 '경향'의 작가들을 가리키는 것인가? 그는 그것을 어떤 특정 경향의 것이라기보다는 "현대미술에 대한 관심이 강하게 어필하는 일군의 미술가들"로 규정하고 나아가 이들 미술가들에 대한 자신의 흥미와 관심이 "나의 현대미술에의 관심이 뿌리박고 있다"고 작가 선정의 한계를 분명히 밝히고 있기도 하다. 그리고 이번 기획전을 한국 현대미술의 '단면 전'이라고 조심스럽게 '토'를 단 것도 그러한 한계를 분명하게 의식한 까닭이라 생각된다.

객관적으로 볼 때, 그 전체적인 윤곽을 볼 때, 이 기획전은 한 가지 두드러진 특징을 지니고 있다. 이른바 '세계적'인 측면에의 특징이다. 비근한 예라고는 할 수 없겠으나, 이번 《단면》전에 있었던 도쿄에서의 가장 대규모의 것이자 최초의 한국전이었던 《한국현대회화전》(68년, 국립도쿄근대미술관)의 경우와 비교해볼 때 10년이라는 세월을 감안하더라도 이 양자 사이에는 근본적인 '상황적' 차이가 드러난다. 《현대회화전》에서는 남관에서 유영국, 그리고 권옥연, 이세득으로 연결되고 그것이 다시 정창섭, 박서보, 하종현으로 이어지는 비교적 정연하고 연속적인 세대적 분포도의 것이었다. 또 당시의 우리나라 화단의 상황이 그것을 가능케 했고 또 그럴 수밖에 없게 했는지도 모른다.

이에 비해 77년의 《단면》전의 양상은 판이하다. 우선 연대적으로 50, 40, 30, 20대로 그 '세대

차'가 격심할뿐더러 30대가 주축을 이루고 있다. 그러나 문제는 단순한 연령에 있지 않다는 데 있다. 적어도 국내 작가만을 문제 삼을 때 50대(권영우), 40대(윤형근, 박서보, 김구림)도 있다. 그리고 이들 중에는 70년대 이전의 이미 작가로서의 확고한 기반을 다진 작가도 있다. 그러나 기성이든 신진이든 연령적인 세대를 초월해 이들에게 다 같이 적용될 수 있는 호칭이 있다면 그것은 이들 모두가 '70년대의 작가들'이라는 것이다.

'70년대의 작가들.' 나는 그와 같은 호칭을 다음과 같은 사실로 요약하고 싶다. 즉 이들 작가 모두가 70년대에 들어서서 또는 70년대의 첫 5년 사이에 회화의 새로운 표현 영역에 분명하게 눈 떴고 그 새로운 영역의 탐사와 함께 회화적 표현의 새로운 가능성을 추구하기 시작했다는 사실이다. 이 '1군(群)들' 가운데서 연장자에 속하는 권영우, 윤형근, 박서보 등은 그들이 오늘날 지속적으로 추구해가고 있는 양식이 다져지기는 그렇게 오래된 일은 아니다. 하물며 20대에 속하는 김용익, 김진석, 이동엽, 이상남, 진옥선 등의 경우는 더 이상 말할 나위도 없는 것이다. 이번 기획전에 20대 작가들이 대거 참여하게 된 것도 결과적으로는 이와 같은 사실과 아울러 오히려 당연한 귀결이라 할 수 있으리라.

두말할 것도 없이 이들의 표현 양식과 기법 그리고 방법론에 있어서는 각기 차이가 있다. 그러나 회화 접근의 기본적인 발상에 있어서는 이들 상호 간에 부인할 수 [없는] 공통점이 있는 것으로 생각된다. 그 공통점을 한마디로 줄이자면, 아마도 그것은 회화 작품(tableau)에 있어서의 바탕과 '그려진 것'과의 일원화 경향이요 일종의 평면성의 물질화 내지는 물질화된 평면성의 경향이라 할 수 있으리라. 《단면》전의 원문 집필자이기도 한 나카하라 씨는 그 나름대로 그 공통점을 "표지가 주어진 평면"이라는 말로 표현하고 있기도 하거니와 (그는 또 다른

공통점으로서 이들 작품의 '반색채주의' 경향을 들고 있으며, 그러한 경향을 "색채에 대한 관심의 한 표명으로서의 반색채주의가 아니라, 그들이 회화에의 관심을 색채 이외의 것에 두고 있음을 말해주고 있는 것"이라고 한 것은 정당한 지적이리라. 그러한 의미에서 보자면 반색채주의라는 용어보다는 무색채주의라는 말이 더 합당하지 않을지…) 어찌됐건 바탕과 '그려진 것'과의 일원화를 작가 각기가 다 같이 독작적인 방식으로 실현하고 있다는 점이 또한 강조되어야 할 줄로 생각된다.

숫제 화면을 그리지 않는 권영우의 화선지와 그 화선지의 부피와 층을 같이 하는 구멍의 작품, 김구림의 그려진 사물과 무채의 굵은 캔버스와의 등가적 관계, 김용익의 천의 질감과 구김살 일루전의 동질화, 김진석의 달 표면과도 같은 올오버 회화, 박서보의 선묘와 바탕칠이 하나가 되어 캔버스 전면에 파묻혀 들어가는 <묘법> 시리즈, 심문섭의 무지(無地)의 캔버스 문질러내기, 윤형근의 캔버스에 스며들어 가는 '소킹 페인팅(Soaking Painting)', 이동엽의 캔버스의 바탕 안으로 소멸해가는 듯한 이미지, 이상남의 인화된 영상의 실루엣화, 최병소의 연필 마찰에 타버린 듯한 종이 작품 등등. 이와 같은 관점에서 볼 때 서승원, 이승조의 작품은 어떤 애매성을 아직은 지니고 있는 듯하다.

이와 같은 특징을 '동양적'이라고 규정짓는다는 것은 성급한 일이리라. 해외 미술에서도 이 추세와 비슷한 미니멀 내지는 '쉬포르 쉬르파르(Support-Surface)' 경향의 작업이 활발하게 움직이고 있기 때문이다. 그러면서도 널따란 전시장을 꽉 메운 작품들이 하나의 조화되고 품격 있는 앙상블을 이루며 차분한 정밀감에 차 있는 인상을 주는 것은 어디에 기인하는 것일까? 오프닝 현장에서 일본의 『미술수첩』편집장 다나카(田中原芳) 씨가 "일본 작가들의 작품보다도 훨씬 더 동양적인

것이 접근하고 있다"고 말하게 한 그 원인은
어디에 있을까? (다나카 씨는 또 나에게 이렇게
귀띔하기도 했다. 이만한 수준의 동질의 작가들을
이 숫자만큼 한 자리에 모아놓기는 일본에서도
힘든 것이라고….)

그렇다면 그것이 바로 '전통'이라고 하는
것일까? 당장 딱히 꼬집어 말할 수는 없다. 다만
분명한 것은 우리의 일련의 작품들이 보다
근원적으로 동양적인 것과 접근해 있다면 그것은
우리 고유의 자연관, 물질관과 밀접하게 관련
지워져 있다는 사실이다. 그리고 그것이 곧 작가의
기질을 형성한다. 같은 동양권에 있으면서도
일본이 흔히 빠지는 해발삭한 사변적, 인위적
조작의 함정에 우리가 쉬이 말려들지 않는 것도
이 기질의 탓이다. 의식적이든 무의식적이든 또
관념적이든 감각적이든, 이들 '1군의 미술가들'은
오늘의 한국 미술이 놓여 있는 미술사적 당위를
하나의 절실한 과제로서 체험하고 그 구심점을
'우리의 것' 속에서 찾으려 노력하고 있음이
분명하다.

그러나 《한국·현대미술의 단면》전은
어디까지나 한국 현대미술의 '단면'을 제시하는
전람회요, 또 여기에 출품한 작가들도 어디까지나
한국 현대미술에 있어서의 '1군의 미술가들'에
지나지 않음을 잊어서는 안 된다. 이 점은 기획자
측에서도 누누이 강조하고 있는 터이기도 하거니와
그보다도 우리 자신이 행여 이 전람회가 한국
현대회화의 전 재산 목록이거나 그 정수라고
생각한다면 그것은 우리의 현대미술에 대한 정당한
평가를 우리 자신이 그르치는 과오를 범하는 일이
될 것이다. 오히려 우리는 우리 미술의 무한한
잠재적 힘에 누구보다도 큰 믿음을 가져야 하는
마당에 놓여 있는 것이다.

(출전: 『공간』, 1977년 9월호)

제2회 국제현대미술전
한국 9인의 작가
—현대한국회화 캐털로그 서문

이일(미술평론가)

커다란 규모의 현대 한국 회화전이 파리 대중에게
공개되는 것은 이번이 처음이다. 그러나
우리나라의 현대미술이 그전에 프랑스에 알려지지
않은 것은 아니다. 실제, 제2회 파리비엔날이
열린 이후로 한국 화가들은 한결같이 이
전시회(파리비엔날)에 참가하였고, 또 까뉴-슈르-
메르(Cagnes-sur-Mer)의 국제회화페스티벌에는
그 전시회 창설 이래로 계속 초청을 받아왔다.
까뉴국제회화페스티벌 참가의 중요성은 더
이상 설명할 필요는 없겠다. 요컨대 한국의
많은 화가들이 파리에서 활동하고 있고 몇 명은
파리에서 국제적인 명성을 얻고 있다는 것은 아미
알려진 사실이다.

그런데 이 국제현대미술 전람회는, 바로
그 자신의 이니시어티브에 의해서, 많은 국제
미술운동들과 구별된다. 이 모임은 한정된
지역들의 몇몇 나라를 초청함으로써 이 각각의
나라들에 있어서의 특수하고 본질적인 현대미술의
성격을 추출하는 것을 목적으로 한다. 우리들은
바로 이러한 관점에서 오늘날에 있어서 우리
회화의 문제들은 어떠한 것인지, 또 한국
회화로서나 우리 시대의 회화로서, 우리 화가가
제시하는 것이 무엇인지를 보여주려 노력하고 있는
것이다.

결국 우리는 다음과 같은 화가들을 소개하기로
결정하였다; 김환기(1974 뉴욕서 사망), 유경채,

권영우, 변종하, 윤형근, 박서보, 하종현, 이우환, 심문섭(목록은 연대순) 등이다.

물론, 이 화가들만이 현대 한국 회화의 폭을 전부 커버하고 있지는 않다. 그럼에도 불구하고 이들은 한국 예술의 전통을 다시 문제 삼으면서, 거기에다 전통의 원류로 거슬러 올라감으로써, 그 전통을 현대의 언어로서 재확인하려 애쓰는 화가들을 대표하고 있다. 또 이는 그들의 Conception, 이론에서뿐 아니라 그들(화가)의 realisation에 있어서도 그러하다.

우리는 참가자들의 연령 혹은 세대의 차이는 중요시하지 않았다. 이들은 35세에서 65세 사이이다. 이들의 교육과 출신이 다른 만큼, 이들의 유사성—화폭(Canvas) 혹은 세계에 관한 태도와 관점의 유사성—을 살펴보는 것은 더욱 흥미 있다. 참된 정신적 공통성인 이 유사성은 언뜻 보아 단색(monochromie)에서 나타난다. 이성적인 것도 아니고 관능적인 단색도 아니며 근본적으로 감각적인 단색이다. 그래서 이 단색은 그 속에 색채의 모든 가능성을 내포하고 있는 일종의 d'a-couleur(색채 거부), 본래의 말뜻 그대로 자연에 대한 감각의 총체라고 말할 수 있으리라.

마찬가지로 한국 화가들의 이 단색은 국제 회화의 문맥에 의하여서만 이해되어서는 안 될 것이다. 가령 화폭(Canvas)의 채색된 표면을 support와 마티에르로서의 Canvas가 되게 하려는 것이라든지, 타블로에 있어서 그린다는 의미 있는 행위는 어떠한 것이든 모두 배제하려는 그들의 시도들은, 더 이상의 이 관점(국제 회화의 문맥)에서 생각되어져서는 안 될 것이다. 거기에다 어떤 일류전의 포기에 관해 말하게 된다면 이러한 일류전은 우리에게는 아무런 실제의 의미도 지니지 못한다. 왜냐하면 이 일류전, 즉 원근법에 의해 계급이 주어지는 공간은, 우리 회화의 전통에서는 결코 존재했던 적이 없었기 때문이다. 우리에게 무엇보다 중요한 것은 항상 화폭을 자연과의 합일의 수단으로서 소유하는 것이었기 때문이다.

우리 현대미술의 경험은 20년을 넘어서진 않고 있으며, 이 20년은 우리나라가 정치적이고 사회적인 커다란 변천을 겪은 시기에 해당한다. 물론 이 두 현상 사이에서 우리는 여러 흥미 있는 충돌점들을 설정해볼 수 있으리라. 그러나 우리는 당분간 그 점을 강조하지 않으려 한다. 왜냐하면 우리는 그보다 더 긴요한 문제들을 직면하지 않으면 안 되기 때문이다. 한국에 있어서의 현대미술은, 현대적이 되고자 하는 의지로 인하여서, 전통과 유럽이 가져다 준 것 사이에서 동요하고 있다. 이 사실은 어쩔 수 없이, 결과적으로 일류전에서 발생한 희생을 가져왔다. 오늘날 미술은 자신의 근원을 다시 찾아내고 있다. 아니 더 정확히 말해 되찾으려 애쓰고 있다. 이 사실은 우리나라 미술을 미술의 지역적 특성으로 환원시키려는 데 집착하고 있다는 것을 반드시 뜻하지만은 않는다. 오히려 우리는 그 위에, 세계의 예술, 영원한 변천 속에 있는 이 세계의 예술의 수준에, 한국 미술의 새로운 전통을 재설립하려는 데 집착하고 있다는 뜻이기도 하다.

*편집자 주: 김경란(불문학·이화여고 교사) 역(譯)

(출전: 『공간』, 1979년 4월호)

5부
좌담

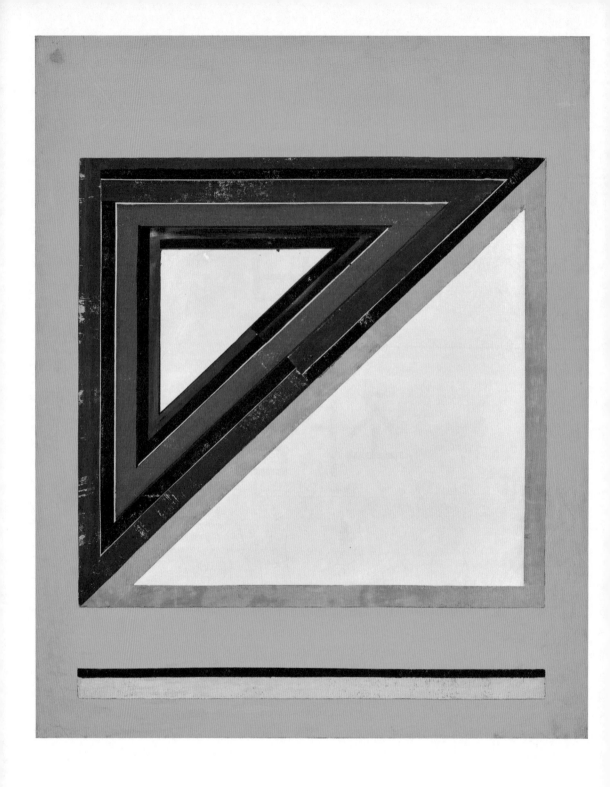

그림1 서승원, ‹동시성 67-9›, 1967, 캔버스에 유채, 161×129cm. 작가 제공

1960년대 현대의 분출:
《청년작가연립전》을 중심으로

토론: 서승원(작가), 이태현(작가), 송희경, 신정훈, 정무정
일시: 2018년 12월 1일

청년 세대의 연합, 《청년작가연립전》[1]

김이순 오늘 라운드테이블의 진행을 맡은 홍익대학교 김이순이다. 저는 덕성여대 정무정 선생님, 이화여대 송희경 선생님, 한국예술종합학교 신정훈 선생님과 함께 1950년대에서 1970년대까지 연구를 하고 있고, 오늘은 1960년대를 논의하려고 한다. 이번 세미나는 세 번째로서 '1960년대, 현대의 분출'이라는 주제를 가지고 라운드테이블을 진행할 것이다. 지난번부터 지금까지 저희 연구원들은 '추상', '전위', '전통', '냉전'이라는 키워드를 가지고 연구를 하고 있다. 오늘은 특별히 1960년대를 이야기할 때 빼놓을 수 없는, 어떻게 보면 하나의 분기점이라고도 할 수 있는 《청년작가연립전》을 이야기해보려고 한다.

《청년작가연립전》은 '무동인'[2], '오리진'[3], '신전동인'[4] 이 세 동인이 연합해서 전시를 연 것이다. 이들은 모두 홍익대학교 동문이었다. 오늘은 1967년 12월 11일부터 16일까지 진행되었던 51년 전 이야기를 당시 현장에 계셨던 두 선생님을 모시려고 한다. 자료집에 설명이 나와서 알고 계시겠지만 이태현 선생님은 '무동인' 멤버이셨고, 서승원 선생님은 '오리진' 멤버셨다. 아쉽게도 '신전동인'이셨던 분은 이번에 모실 수가 없었다. 어쨌든 두 분의 생생한 이야기를 통해서 1960년대 후반의 우리나라 미술이 어떻게 새롭게 전개되었었는지 살펴보고자 한다.

1 정식 명칭은 '한국청년작가연립전'이다.
2 1962년에 홍익대학교와 서울대학교 재학생 9명이 모여 결성한 실험미술 단체이다. 창립 동인은 김영남, 김영자, 문복철, 석란희, 이태현, 최붕현, 황일지(이상 홍익대학교 회화과), 설영조(홍익대학교 건축과), 김상영(서울대학교 회화과)이다. 1967년에 3회전(1967.12.11.–16., 중앙공보관의 제1화랑 무동인 5명, 제2화랑 오리진 동인 5명, 제3화랑 신전동인 6명이 개최한 《한국청년작가연립전》)을 끝으로 해산했다. 1960년대의 경제 개발 정책, 반공 이념 등 사회적 특수성과 정치적 제약 속에서 한국 미술의 실험적 경향을 시도한 단체로 평단의 주목을 받았다. 『한국미술 다국어 용어사전』 '무동인' 항목(https://www.gokams.or.kr:442/visual-art/art-terms/glossary/group_view.asp?idx=191&page=1)
3 1962년 홍익대학교 회화과 60학번 동기생 9명이 모여 결성한 미술 단체이다. 이성적이고 논리 정연한 기하학적 형태와 구조의 조형 언어를 추구하며, 1963년 9월 중앙공보관에서 김택화, 권영우, 최명영, 이승조, 서승원, 김수익, 최창홍, 이상락, 신기옥의 작품으로 창립전을 가졌다. 『한국민족문화대백과』 '오리진' 항목(http://encykorea.aks.ac.kr/Contents/SearchNavi?keyword=%EC%98%A4%EB%A6%AC%EC%A7%84&ridx=0&tot=1)
4 홍익대학교 1965년 1967년 졸업생들이 결성한 미술 단체로, 추상 이후의 전위 작품 제작에 전념, 시각적이고 공간적인 표현에 주력한 작품을 선보였다.

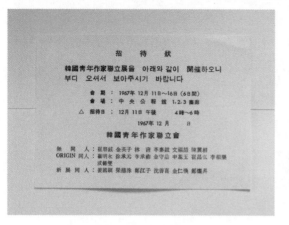

그림2 《한국청년작가연립전》 초대장. 이태현 제공

1957-58년에 우리나라에 앵포르멜이 등장하고, 10년 후인 1967년에는 당시 청년 젊은 작가들, 즉 4·19세대라고 볼 수 있는 이분들이 등장하여 미술 방법 등 여러 가지 면에서 새로운 시도를 했었다. 어떻게 보면 한국 현대미술사에서 지각 변동이 일어났다고도 이야기할 수 있을 것 같다. 그런 점에서 우리가 《청년작가연립전》(그림2)을 주목하려고 하는 것이다.

《청년작가연립전》에 대한 자료는 신문, 잡지에 상당히 많이 소개되고 있다. 그래서 먼저 당시 신문 자료 중 하나를 가지고 정리를 해보면 다음과 같다.[5] 무동인, 오리진, 신전동인의 세 동인이 참여했는데, 무동인은 홍익대학교 1963년 졸업생들이 모여 오브제 작업을 가지고 전위적 방향을 모색했고, 오리진은 1964년 졸업생으로, 평면 회화를 중심으로 한 추상을 모색했다. 그리고 신전동인은 1965년, 1967년 졸업생들로 이뤄져 있었다. 이 부분에서 왜 1966년 졸업생이 빠지고 1965년, 1967년 졸업생만 참여했는지가 궁금하다. 그들은 해프닝 작업을 선보였고, "오브제를 떠나 시각적 공간적인 것을 표현하려 한다"라고 적혀 있다.

이전에 우리가 생각한 미술과 전혀 다른 미술이 1967년에 본격적으로 일어나게 되었다는 것이다. 홍대의 이 세 선후배 그룹이 모여서 기획한 '청년작가회'가 있었다고 하는데 그건 추후에 다시 여쭤보도록 하고, 먼저 《청년작가연립전》을 열게 되었던 상황에 대해 이야기해보겠다.

그때 사진(그림3)을 보면 굉장히 재미있는 게, 우리는 맨 앞에 캔버스를 들고 있는 분이 서승원 선생님이라고 지금까지 알고 있었다. 저는 개인적으로 이 거리에서 피켓을 들고 행진했던 것은 신전동인, 무동인이었다고 알고 있었는데, 왜 오리진 멤버가 캔버스를 앞에 들고 행진을 했을까 궁금했는데, (사전 미팅에서) 사진 속의 주인공이 서승원 선생님이 아니라는 사실을 알게 되었다. 우리가 직접적으로 1967년의 이야기를 알 수는 없지만, 많은 자료를 통해서 간접적으로는 알고 있다. 일례로, 1997년에 김미경 선생이 《청년작가연립전》에 대해서 주목을 하고, 처음으로 학술적 논문을 썼다. 그 글에 이 피켓을 들고 시위하는 사진 속에 캔버스를 들고 있는 분이 바로 서승원 선생님이라고 되어 있는데, 제가 미리

5 「고정관념에 도전─청년작가전(靑年作家展)」,『동아일보』, 1967년 12월 12일 자.

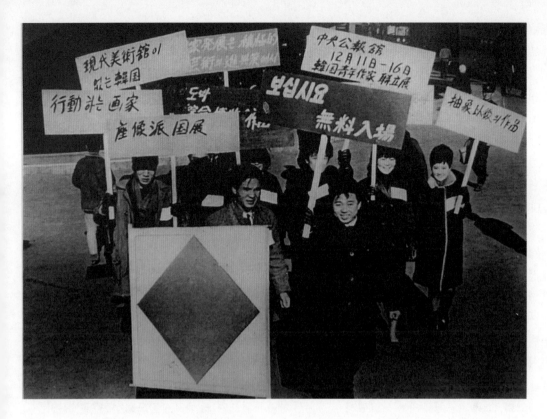

그림3 「고정관념에 도전―청년작가전(靑年作家展)」, 『동아일보』, 1967년 12월 12일 자. 왼쪽부터 반시계 방향으로 "좌상파 국전" 피켓을 들고 있는 강국진, 그림을 들고 있는 김인환, 최봉현, 심선희, 정강자, 문복철

선생님들을 만나 뵙고 이야기를 하는 동안 그렇지 않다는 것을 알고 매우 놀랐다. 우리가 역사를 다시 봐야 하는 이유가 있지 않나 싶다. 그래서 오늘 아주 흥미로운 이야기가 될 것 같다. 여기에서 피켓을 들고 시위를 하는 사진이 있는데, 우선 그때 정말 '시위'였는지, 그냥 행진이었는지도 궁금하다. 또 사진 속 피켓을 보면 당시 이 작가들이 하고 싶었던 이야기들이 쓰여 있다. 이런 단어들이 어떻게 나왔는지도 궁금하다. 토론을 하면서 더 자세히 보도록 하겠다. 어쨌든 «청년작가연립전»은 굉장히 뜨거운 열기로 시작되었던 것 같고, 51년이 지난 이 자리에서 다시 한 번 뜨겁게 논의를 해보려고 한다. 현장에 계셨던 두 분이 자리하셔서 역사를 바로 볼 기회가 주어진 것 같다.

우리가 '가두시위'라는 용어를 쓰고 있는데 실제로 가두시위의 성격이었는지, 그리고 어떤 이유에서 이런 것이 설계되었는지, 이 피켓의 내용은 어떻게 만들어지게 된 것인지 궁금하다. 애석하게도 두 분 다 이 가두시위에는 참석하지 못하셨다고 들었다.

이태현 여기에 참가한 분들은 무동인과, '새로이 전시를 한다'는 신전동인, 즉 1965년도 '논꼴' 그룹 일부다. 그리고 1967년도에 졸업한 정강자, 심선희 그 두 사람이 1965년, 1967년에 만들고 가두시위를 한 것이다. 나(당시 미술교사)는 마침 그날 학교에 장학사가 장학지도를 나와 참여를 못했다. 여기 다른 분들은 다 있다. 강국진(1965년도 졸업, "좌상파 국전" 피켓 들고

있는 분), 김인환(사진 속 캔버스를 들고 있는 분, 돌아가신 미술평론가 김인환과 동명이인), 최붕현, 심선희, 정강자, 문복철(사진 속 피켓에 가려진 인물)이다. 이렇게 모인 뒤 많은 사람들이 오게 만들기 위해서 가두시위를 한 것이다. 피켓에는 "좌상파 국전(坐像派 國展)"이라고 적혀 있는데, 당시 국전에는 좌상을 내야만 대상을 타고, 국전에 내야만 작가로서 인정을 받던 그런 시절이 있었는데, 이에 대한 이야기였다. 저 뒤에 경복궁, 지금의 민속박물관 있는 곳 한쪽에 일제 때부터 쓰던 전시관이 있었다. 열심히 가두시위를 하다가 경찰의 제지를 받았다는데, 저는 그때 참석을 못했기 때문에 상세한 것은 모르겠다.

서승원　지금 이태현 교수님께서는 작가명을 거론해주셨는데, 저는 중요한 것을 말씀드리겠다. 이 시대가 5·16혁명 이후 박정희 대통령이 집권하던 초기라 출판인쇄 및 가두시위를 하면 잡혀갈 때였다. 소위 지금처럼 자유가 그렇게 넉넉지 못했던 때에 20대의 젊은 작가들이 전위미술 운동을 한다고 한국 현대미술 최초로 세 단체가 모여서 지금의 조선호텔 건너편 북창동 중앙공보관에서 전시를 했다. 중앙공보관이 소위 정부 홍보관이다. 공보관에서 전시를 한 이유는 그 당시는 가난하고 문화가 황무지였던 시기로 서울에 유일하게 있는 전시관이 그곳이었기 때문이다.

세 단체가 모인 계기를 말하기에 앞서, 세 단체 성격은 다 다르다. 오리진이라는 제가 주도한 단체는 평면 회화를 중심으로 한, 소위 순수 추상이 무엇이냐는 것을 주장했던 단체이고, 이태현 선생님이 계셨던 무동인은 소위 현실 참여를 통한 오브제라든가, 그러한 물성적 체험을 통한 작품을 들고 나오는 단체였다. 그리고 신전동인은 해프닝(그 당시 해프닝이라는 용어를 썼다), 소위 신체성이라든가, 그 당시 있을 수 없는, 마치 발가벗고 뛴다고 하는 것과 같은 것을 했다. 이런 단체 셋이 모여서 연립전을 한 것으로, 처음에는

사람들은 와서 보지도 않고 미친놈들이라고 했다. 당시 『조선일보』 기사를 보면 '이것도 미술이냐'라고 큰 제목을 썼을 정도였다. 이것은 단순한 시위가 아니라, 더 중요한 의미가 있다. 당시 젊은 작가들의 발버둥이었고, 전위미술을 통한 혁신적인 외침이었던 것이다. 우리도 이런 미술을 할 수 있다는 의미의 시대적 발악이었던 것이다. 그래서 경찰이 잡아갈 것을 알면서도 '와서 봐주십시오' 하는 의미로 시위를 한 것이다. 북창동을 중심으로 삼일로를 거쳐 종각을 한 바퀴 빙 돌았고, 당시 경찰들이 제지했지만 잡혀가지는 않았다. 정치적 구호를 외쳤다면 큰일 날 뻔했지만, 순수미술 운동이었기 때문에 잡아가지는 않았다. 소위 문화적 데몬스트레이션으로 볼 수 있는데, 현대 전위미술에 대한 외침이자 이를 알리기 위한 하나의 발악이었다. 《청년작가연립전》이라는 것 자체가 현대미술이 태동기로서 시작을 했다는 의미가 있으며, 당시의 사진으로서는 이 사진이 유일하게 남아 있다.

오리진, 무동인 그리고 신전동인의 태동과 전개

김이순　세 동인이 연립하게 된 배경은 무엇인가.

서승원　《청년작가연립전》이 1967년에 있었는데, 저희들이 대학교 재학 중이던 1962년도에 오리진 회화 동인을 결성했다. 오리진이라는 것이 무엇이냐 하는 것은 추후에 이야기하겠다. 그리고 1963년도에 중앙공보관에서 처음으로 오리진 회화전을 했다. 100호, 150호를 들고 기존 세대에 대항하며, 기존 미술에 항거하며 타성적 미술이 아닌, 새로운 미술을 구현하기 위해서 오리진이 나왔다. 오리진 9명이 홍익대 출신이고, 무동인도 홍익대 멤버가 있었다. 그리고 강국진, 정찬승, 정강자 등으로 구성된 신전동인이 1967년도에 생겼다. 1963년도에 오리진 회화운동을 하고,

무동인, 신전동인이 생기면서, 왜 3년이 비었는지가 중요하다. 제가 1963년도에 오리진 회화운동을 하고, 1964년도에 졸업을 하던 해에 군대를 갔다. 그리고 1967년도에 제대했다. 제가 없던 기간이 공백 기간이었다. 그래서 제대를 하면서 '이래서는 안 된다'는 생각과 군대에서 미술 작품도 못하고 지내면서 '내가 젊은 피로서 왜 3년간 이렇게 있어야 하는가' 하는 충동적인 마음을 안고 제대를 하였다. 그리고 바로 세 분을 만나서 '우리 연립전을 합시다'고 하였고, '오리진 회화만 가지고는 앞으로 우리의 소리는 작다. 우리가 시대적 사명을 띠고 무엇을 할 것인가, 우리가 이 현대미술을 어떻게 끌고 갈 것인가, 한국의 부패한 문화권을 어떻게 이끌고 나갈 것인가'라는 것에 대해 토론하고 의논하면서 세 단체가 모이게 되었다. 그래서 《청년작가연립전》의 세 단체가 모이게 된 것이다. 그런데 세 단체는 동일한 이념 내지는 동시적, 편향적 사고의 멤버들이 아니라 다 특이했다. 그래서 그 당시에 생각도 못하던 미술을 한 것이다. 그 당시에 우리 미술의 현실은 아카데미즘이 굉장히 지배적이었다. 아카데미즘은 앞서 이야기했던 국전에서는 좌상만 상을 탄다는 이야기로, 일제의 잔재인 '대한민국미술전람회' 국전을 당시 사실주의 작가들이 장악했었다. '미술은 사실이어야 한다'는 주장으로 소위 따뜻한 온실의 그림이라든가, 온실에 잠을 자고 있는 그림이라든가, 또는 아주 리얼리스틱한 아카데미적인 그림만 그려야 상을 주고, 추천 작가나 대통령상, 특선 같은 것도 그들 속에서 다시 상을 주는, 즉 제도화된 굴레 속에서만 작가를 발굴했다. 당시 젊은 저희들이 보기에는 미술이 제도권에 의해서, 과연 저 사람들이 상을 받아야 하는가 하는 생각이 있었다.

한편 우리 선배들은 현대미술 운동을 전개했다. 서구에서 일어나고 있는 미술과 6·25전쟁이라는 뼈아픈 역사를 통해 생겨난 앵포르멜 미술이 한쪽에서 일어났다. 그분들의 용기가 대단했다. 사실주의가 아닌 새로운 미술을 하겠다고 액션 페인팅이 나왔다. 한쪽에서는 아카데미가 지배를 하고 있고, 한쪽에서는 우리들의 선배들에 의해서 서구에서 일어났던 미술운동과 동시대 6·25전쟁에 대한 아픔을 미술로 표현하기 위한 앵포르멜 미술운동이 일어나고 있었던 것이다. 저희가 1960년도 대학을 들어가던 해에 4·19혁명을 일으켰다. 이승만 전 대통령이 대통령이 되면서 이기붕 씨를 부통령으로 앉히고 부정선거를 시작으로 정치의 부패, 정권의 부패를 저지르면서 자유에 대한 갈망으로 젊은 학도들이 4·19혁명을 일으켰다. 바로 제가 혁명 당시 청와대에 가서 친구가 총 맞는 것을 보고, 경찰에 머리끄댕이 잡혀가고 그런 것을 전부 겪었던 사람이다. 4·19를 통해서 찾았던 것은 결국 부패에 대한, 올바른 정권에 대한 정치적 사유도 있지만, 저는 4·19를 통해서 젊은 세대들이 하나의 인간 회복 운동을 일으켰다고 본다. 젊은 분들이 자기 회복을 주장할 때가 있지 않은가? 그래서 우리의 것이 무엇이냐, 우리 젊은 사람들이 새로운 시대를 만들어야 하고 젊은 세대에 의한 회복 운동을 해야 하고, 또 젊은 정신을 가져야 하고, 그래서 우리의 정체성이 무엇이냐 하는 것들을 생각하게 됐던 것이다. 그래서 생겨진 것이 오리진이다. 그리고 무동인이 생겨났던 것이다.

이태현 무동인이 먼저다.

서승원 그렇게 생겨난 그룹이 합쳐져서 '청년작가연립'이 된 것이다. 또 하나 오해될까봐 서울대학교 미술대학 나오신 분들도 계셔서 설명 드리는데, 왜 홍익대학교만 그걸 했는가? 그것은 저희가 물어봐야 할 것이다. 왜 서울대학교는 못했는가라는 것을 말이다. 이것은 굉장히 조심스러운 말씀인데, 저희가 대학교 들어갈 때 고등학교 선생님들이 서울대학교를 선택할 것이냐, 홍익대학교를 선택할 것이냐 질문을 던져줬다.

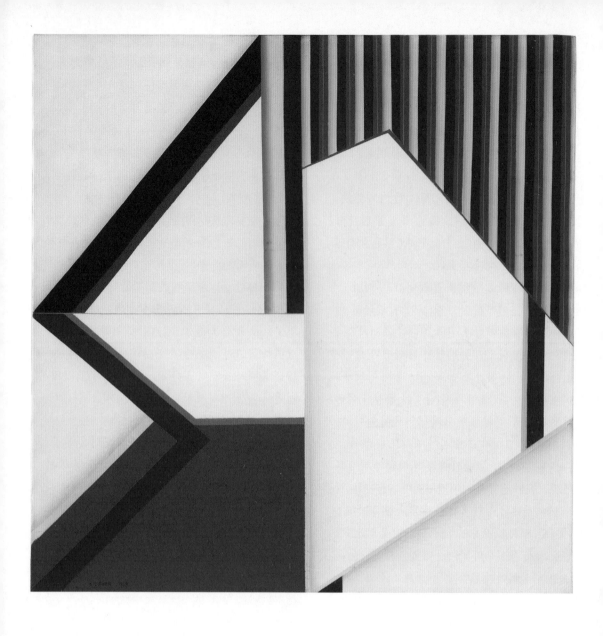

그림4　박서보, ‹유전질(遺伝質) No.1-68›, 1968, 캔버스에 유채, 79.8×70cm. 국립현대미술관 소장, 작가 제공

당시 장발 선생님이 서울대학교 학장이셨고, 홍익대학교는 김환기 선생이 학장이셨다. 결국 아카데미즘을 할 것이냐, 새로운 것을 할 것이냐 판가름이 난다. 김환기 선생님은 그 당시에 추상운동을 일으키고 현대미술 운동을 일으켰던 분이고, 장발 선생님은 천주교 신자여서 굉장히 온고한 분이었다.

이태현 아까 서승원 선생님도 말씀하셨지만, 당시 저희들이 군대에 안 갈 수 없었다. 박정희 정권 당시 군대에 안 가면 일절 취업이 안 됐다. 그래서 군대를 갔다. 군대를 갔다가 돌아와서 직장을 얻자마자 실험운동을 하고 그다음에 연립전을 하자고 해서 우리 서 선생님한테도 부탁을 하였다. 또 강국진 씨가 나이가 제일 많았다. 1965년도 논꼴[6]이, 물론 신전동인도 있지만, 그렇게 부탁을 해서 우리 3대가 같이하자고 했다. 그런데 참 묘하게도 당시 서울대 분들은 이쪽에 관심을 두지 않았다. 그분들은 같이 힘을 모으지 못했다. 물론 나중에 이쪽이 주도해서 나간 'AG'에 참가를 했다.

송희경 무동인이라는 명칭이 어떻게 생겼는지, '무'라는 게 마치 동양의 '무' 사상을 연상시켜서 그 명칭이 생겨나게 된 것인지, 그 배경이 궁금하다.

이태현 불교적인 것에서 나왔다. 그런데 처음에는 그냥 '무'라고 했다. '무'하고, 근데 불교에서 보면 '무'하고 '공'하고 같은 걸로 된다. 무동인

창립전 카달로그에도 나왔지만 처음에는 그냥 '무'라고 했다. 근데 1967년 6월인가 2회전 할 때는 '제로그룹'으로 바꿨다. 그때는 '공'으로 한 것이다. 인도 수학에서 이전에는 없던 새로운 숫자 '0'(제로)를 창조했듯이 새로운 예술을 창조하려는 의지에서 나온 명칭이었다. 그래서 《청년작가연립전》에서도 제로그룹으로 했었다. 결국에는 불교적인 것에서 나왔다.

정무정 관련된 이야기가 나와서 여쭈어보자면, 오리진과 무동인 두 그룹의 선례를 해외에서 찾아볼 수 있었고, 두 단체가 추구했던 미술의 방향과 거의 유사한 단체를 저희가 확인해볼 수가 있었다. 1958년에 독일에서 '제로 그룹'[7]이 형성이 됐었고, 1951년에 이탈리아에서는 '오리진'[8] 그룹이 또 결성이 됐었다. 그래서 혹시나 이런 해외 사조에 대해서 알고 계셨었는지, 우연의 일치인지 궁금하다.

이태현 저는 당시 일본 미술 잡지 『미술수첩』을 정기구독 하고 있었으나 독일의 '제로 그룹'은 발견하지 못했고, 미국의 『Time』지, 『Life』지의 영향으로 백남준 선생의 해프닝 등은 알고 있었다.

서승원 제가 분명하게 말씀드리겠다. 지금으로부터 10, 20년 전에 일부 평론가들에 의해서 이러한 것을 꼬집으며 비유해서 설정한다든가, 그 당시 미술을 시대와 연결시켜서,

6 논꼴동인은 홍익대학교 졸업을 앞 둔 강국진, 김인환, 남영희, 양철모, 정찬승, 최태신, 한영섭 7명이 자유로운 조형
 의식을 추구하며 결성한 동인이다. 1965년 《논꼴동인》 1회전과(신문회관, 1965.2.8.-14.), 1966년 《논꼴동인》
 2회전(1966.5.12.-17., 중앙공보관)을 연 이후 강국진, 김인환, 정찬승이 '신전동인'을 결성해 1967년 12월
 《청년작가연립전》에 참가했다. 『한국현대미술 다시 읽기 II: 6,70년대 미술운동의 자료집 Vol. 1』(서울: ICAS, 2001),
 40-79.

7 제로 그룹(Zero Group)은 1950년 후반 독일 예술가 오토 피네(Otto Piene)와 하인츠 마크(Heinz Mack), 그리고
 권터 위커(Günther Uecker)가 선보인 새로운 미술운동으로, 독일뿐만 아니라 네덜란드, 벨기에, 프랑스, 스위스,
 이탈리아까지 퍼져나갔다. 창립자인 피네는 제로 그룹(Zero Group)을 "새로운 시작에 대한 순수하고 고요한
 가능성"이라고 표현했다. 『세계미술 용어사전』'제로 그룹(Gruppe Zero)' 항목(https://monthlyart.com/
 encyclopedia/filter: %EC%A0%9C/)

8 1951년 이탈리아에서 짧게 지속된 그룹으로, 추상미술에서 간단한 색상과 형식으로의 회귀를 추구했다. 『테이트
 용어사전』(www.tate.org.uk)

연결점에 맞춰가지고 보려고 하는 것이 있는데 이것은 좀 무리라고 본다. 50년 전에는 전등불도 없어서 등 하나만 썼고, 전화도 거의 없었다. 청색전화라고 해서 전화 한 대에 몇십만 원으로, 전화를 가지고 있으면 부자라고 할 때였다. 텔레비전도 없었고, 신문도 제대로 없었고 미술책은 전무하고 컬러라는 것도 없었으며 팩스도 없었을 때이다. 모든 것이 가난하고, 정말 찢어지게 가난해서 밥 세 끼도 못 먹을 때였다. 이렇게 정보가 없었을 때 오리진이 생겼고 '무'가 생겼다. 이것은 자발적 행위요, 자발적 발생이요, 자의적인, 그 당시 젊은 사람들에 의한 사고였지, 절대로 외세, 외부 문명의 접근도 없었다. 제가 1967년에 제대 후, 이일 교수님이 불란서에서 유학하고 오셔서 『미술입문』이라는 책을 주셨다. 그 책을 읽고 굉장히 황홀했다. 그리고 제가 대학을 다닐 때는 외서를 찾고 싶어도 찾을 수가 없었다. 지금의 중앙우체국, 중국 대사관 골목에 외서 파는 곳이 두 군데 있었다. 그때 가까스로 구한 책이 소위 그 추상 몇 점하고, 작가들 이름이 쭉 있는 칼라 판이 있었다. 그 책을 접하고 작가 이름을 댈 수 있을 정도로 달달 외웠다. 이렇게 문화 접근이 힘들 때였다. 이태리에서 무엇이 일어났는지, 불란서에서 무엇이 일어났는지 우리는 하나도 몰랐다.

정무정 그리고 아까 연립의 계기에 대해서 설명을 해주셨는데, 동시대 앵포르멜 세대에 대해서 청년 그룹들이 어떻게 생각을 했는지 궁금하다. 두 번째, 선배 앵포르멜에 대해서 새롭다고 말씀을 하셨는데, 동시대 앵포르멜의 포화 때문에 선배 앵포르멜 세대 작가들은 변신을 시도하고 있었던 바로 그 시기에 연립전이 열렸다. 그래서 앵포르멜 세대에 대한 생각, 그리고 더 나아가서 당시 앵포르멜 세대가 변신을 추구했었던, 노력을 하고 있었던 그 부분에 대해서는 어떻게 느끼고 계셨는지 궁금하다.

이태현 우리나라에 1957년도에 앵포르멜이 도입됐다고 그랬다. 그런데 그분들도 한참 전개해가면서 좀 에너지가 빠진 것 같았다. 그래서 1960년에 결성된 '60년미술가협회'[9]에서 그런 젊은 부분을 수용한 것이다. 그래서 '악뛰엘'[10]을 만들었다. 악뛰엘을 만들어가지고 몇 번 하고, 끝나고 현대미술의 동력이 상당히 떨어진 것이다. 그래서 우리 연립전도 생기고. 그리고 나중에 그 힘이 AG로 갔다.

정무정 앵포르멜 세대가 기하 추상의 그런 변신을 하고 있었던 부분은 어떻게 보시는가?

서승원 전혀.

이태현 그것은 나중에 한 것이다.

9 서울대학교와 홍익대학교 출신의 작가 12명이 결성한 미술 단체로 1960년에서 1961년에 활동했다. 대한민국미술전람회에 반대하고 일제가 이미 형성한 기존의 가치를 부정하며 전위적인 미술을 표방했다. 1961년에 현대미술가협회와 함께 두 차례에 걸쳐 전시를 개최한 뒤에 해산했고 그 후 악뛰엘(Actual)을 창립했다. 한국 현대 화단의 앵포르멜(informel)의 유행을 이끌었다는 측면에서 의의가 있다. 『한국미술 다국어 용어사전』 '60년미술가협회' 항목(https://www.gokams.or.kr: 442/visual-art/art-terms/glossary/group_view.asp?idx=6&page=1)

10 '현대미술가협회'와 '60년미술가협회'가 연합하여 결성한 전위미술가 단체이다. 창립 멤버로는 김창열, 박서보, 전상수, 하인두, 정상화, 장성순, 조용익, 이양노, 윤명로, 손찬성, 김봉태, 김대우, 김종학 총 13명이다. 악뛰엘은 국전 출품을 반대하고 끊임없이 새로운 추상미술을 선보였다. 『한국민족문화대백과사전』 '악뛰엘' 항목(http://encykorea.aks.ac.kr/Contents/SearchNavi?keyword=%EC%95%85%EB%9B%B0%EC%97%98&ridx=0&tot=1)

김이순　《청년작가연립전》에 서승원 선생님이 내셨던 작품(그림1)이다.

서승원　이것이 1967년도인데, 앵포르멜이 기하학으로 넘어오지는 않았다. 앵포르멜은 앵포르멜로 끝났다. 이미 저는 기하학적 추상운동을 하고 있었다. 소위 앵포르멜에 반대적인 것을 말이다. 앵포르멜이라는 것에서 포름이 없는 게 '앵'이다. 저는 포름이 없는 것이 아니라 포름이 있는 것을 주장한 것이다. 소위 어떤 무체적 개념이라고 하는 것을 유체적 개념으로서 기하학적으로 한 것이다. 4·19 이전 혼돈의 세대에서 4·19 이후 이성의 세계로 넘어가는, 이성적 사고를 하는, 젊은 미술에 의해서 우리 것의 정체를 만들자고 한 것이 바로 기하학적 추상운동이다. 전혀 다르다. 그 시대가 넘어온 것은 없다. 반대로 우리가 오리진 회화운동, 기하학적 추상운동을 하면서, 죄송한 이야기지만 그 사람들이 영향을 받았을 것이다. 그 뒤에 김영주라는 우리 윗세대 분이 있다. 오리진 회화운동을 하고 난 이후, 그분이 기하학적 추상을 그린 것이 많다. 그리고 그 당시 앵포르멜 경향으로 작업하시는 분들이 우리 것을 보고 그린 것이 많다. 저희들이 자기 것 보고 그린다고 말하는데, 역사로 따지면 그런 게 없다. 이것은 남들과 다를 것이다.

김이순　지금 질문을 드린 것은 이게 1968년 박서보 선생님의 〈유전질〉, 이것도 기하 추상이라고 볼 수 있기 때문에, 1967년, 1968년 즈음에 비슷하게 기하 추상으로 가게 되는 현상에서 선후 관계인지, 동시대적으로 일어난 것인지 그런 것이 저희로서는 궁금한 것이다. 박서보 선생님은 분명 앵포르멜의 대표 주자로서 앵포르멜 작업을 하셨는데, 이 1960년대 후반이 되면 완전히 스스로 자신을 넘어서는 기하 추상을 하게 되니까, 서 선생님께서야 처음부터 기하 추상으로 가셨겠지만, 이게 어떻게 되는 건지 저희가 궁금해서 여쭤보는 것이다.

이태현　미국 옵티칼이 있지 않은가? 그쪽 영향이다. 그것은 벌써 세계를 상당히 뒤덮고 있었고, 김흥수 선생이나 박서보 선생 이런 분들도 그렇고, 저희들도 다 알고 있었다.

김이순　그러면 이렇게 줄이 있고(박서보의 〈유전질〉 작품에 있는 색동 줄)(그림4) 이런 것을 옵티컬한 걸로 보시고, 이런(서승원 선생) 작품은 옵티컬한 것이 아니라고 구분해서 말씀하시는 것인가?

서승원　박서보 선생은 1968년도에 하셨는데, 저희가 답변하기 어려운 질문이라 여러분에게 맡기고, 나는 했다는 것을 말씀드리고 싶다. 뒤에 이승조 씨라든가 저라든가, 최명영 씨 작품이 나오는데, 한 달 두세 번 저의 작업실에 모여서 매일 토론을 하고 세미나를 했다. 일주일 동안 그린 것을 가지고 와서 이야기하고, '우리가 무엇을 고민할 것인가, 우리의 순수성이 무엇인가, 미술의 정체성은 무엇인가, 우리가 이 시대에 무엇을 할 것인가'라는 것을 젊은이들과 많이 고민했다. 이것이 그래서 나온 것이다. 그리고 오리진이 9명이 출발했는데 3명으로 나머지가 남고, 6명이 탈락한 것도 '넌 나가라, 내 생각과 사고가 다르다. 아무리 친하고 오리진을 구성하고 오리진으로 미술운동을 해도 시대를 따라가지 못하고, 앞지르지 못하고 우리가 해야 할 소명을 못 가지면, 미술로서 친구가 아니다' 하면서. 그런 쪽으로는 아주 신랄했다. 그래서 나머지가 오리진에서 나갔는데, 그 시대에는 이런 것을 굉장히 중요하게 생각을 하고, 생각을 많이 해서 미술을 했다.

신정훈　서승원 선생님께 질문을 드리고 싶은데, 제가 수업 시간에 선생님 작업에 대해서 뭔가 말을 하려면 사실 이걸 어떻게 제가 설명을 해야 할까, 사실 쉽지 않은 부분도 있었고, 그래서 선생님께서 기하학적 추상이라고 계속 말씀하신 그 요체가, 선생님께서 그 당시 가장 절실했던 문제가 뭐였는지 궁금하다. 이 화면 구성에 있어서 어떤

연유에서 이런 화면이 나올 수 있었고 이걸 통해서 선생님이 추구하고자 하셨던 것이 어떤 것이었는지 궁금하다.

김이순 〈동시성〉이라는 작품에 대해서 말씀해주시면 좋겠다.

서승원 오리진을 설명하다가 작품으로 넘어왔다. 앵포르멜 미술운동 이후에 〈동시성〉을 하게 된 계기와 의미를 말씀드리겠다. 어느 순간에 딱 나온 것이 아니라, 많은 진통과 토론과 사고 과정을 거치고 나온 것이다. 그리고 제가 군대 생활을 하면서 3년 동안 많이 연구를 하고, 공부를 하고 느낀 것, 즉 '무엇을 우리가 젊은 의식으로 이 시대를 끌고 갈 것인가'에서 나온 것이다. 우선 〈동시성〉이라는 제목은 1967년부터 50년간을 그 이름을 계속 쓰고 있다. 동시성을 지키는 것은 부모님이 저에게 '서승원'이라는 이름을 준 것은 그게 서승원이지, 10년 살다 '서승자'가 되고, 20년 후에 '서홍자'가 되느냐 이렇게 이야기할 수 있다. 나는 태어나서 부모님에게 받은 것을 가지고 죽을 때까지 서승원인 것처럼, 내가 이 그림을, 정체성을 들고 나올 때 〈동시성〉이라는 것을 죽을 때까지 갖고 가겠다고 나온 것이지, 그 명제가 그렇게 작품성에 있어서 과연 어떤 의미를 갖겠는가 하는 것은 의미가 없지 않나 하는 생각을 한다.

어쨌든 〈동시성〉이라는 제목을 갖게 된 계기는 앵포르멜 이후에 '우리의 미술이 무엇인가?'라는 우리 미술의 정체성에 대해 굉장히 많이 고민을 하면서였다. '우리 것을 해야 한다, 왜 서구적 미술을 해야 하는 것인가, 왜 서구의 사고에 의한 서구의 조형성을 생각하고 그 사람들의 색채를 써야 하고, 패턴을 가져야 하는가'를 고민했다. 아무튼 그런 생각을 가지면서, 저는 서울 사람인데, 어려서부터 아버님과 할아버지와 함께 한옥에서 자랐다. 전통 한옥에서 흰옷을 입고, 어머니가 흰 빨래를 하고 다듬이질을 하고 살았다. 그리고 한옥에서 살면서 항상 안방, 건넛방, 옆방을 다니며 한지의 문풍지 문을 열고 다녔다. 뒤의 다락방에는 꼭 6폭짜리 민화 그림이 있었는데 가을이면 꼭 아버지가 다른 그림으로 갈아주시고 할아버지가 바꿔주시곤 하셨다. 문이 전부 기하학적 무늬였고, 내가 공부하는 방은 사랑방이었다. 나의 정체성은 거기서 제일 많이 스몄다고 주장한다. 또 하나는 마루방에는 백자와 청자 같은 도자기가 많았다. 또 대학 다닐 때 다행스럽게 좋은 선생님들이 많았다. 최순우 선생님, 맹인재 선생님, 김환기 선생님, 이규상 선생님, 한묵 선생님, 이경성 선생님 같은 분들이 저희에게 새로운 공부와 우리 미술에 대한 공부를 많이 가르쳐주셨다. 맹인재 선생님은 저희를 데리고 덕수궁에 있는 국립박물관에서 백자에 대한 설명을 참 많이 해주셨다. 청자와 백자의 차이점, 그리고 우리의 진실성, 무엇이 좋은가에 대해서 저희를 데리고 다니시면서 현장 교육을 많이 시켜주셨다. 그것이 나에게는 뿌리라는 것을 알게 되고, 배우게 하였다. 그래서 이런 것들이 미술을 만들면서 나왔다. 이 그림 말고도 많이 보관하고 있는 아직 발표 못 한 것을 많이 지우고, 엎어두고, 지우고, 엎어두고, 덮어두고 하면서 저걸 내놓으면서, 소위 기하학적인 것은 우리 집 한옥의 '창살의 선'이라고 이야기하고 싶다. 흰색은 백자에서 오는 흰색이다. 그다음은 오방색, 우리의 다섯 가지 색이다. 저는 대학교 때 아르바이트로 절에서 단청을 그렸다. 단청에 대한 생각도 떠올랐다. 그런 모든 여러 패턴적인 것이 합쳐진 것이다. 이 선도 보면(그림1), 이 선이 오래되어서 떨어졌느냐, 라고 하면, 절대 그런 것이 아니라 일부러 떨어뜨린 것이다. 이것을 그대로 블랙 라인을 그리든가, 레드 라인을 그리면 말레비치라든가, 몬드리안의 선과 같아지는 것이다. 이걸 칠하고 테이프로 일부러 뜯은 것이다. 그래서 이 미술 전시를 보고, 아까도 말씀드린 것처럼 『조선일보』에 '이것도 미술이냐, 노란색, 빨간색, 파란색의 자로 그린

그림' 이런 식의 기사가 나왔다. 여태 이 그림이 발표되기 전까지는 그림이라는 것은 순수하게 이성화시키고 논리화시키지 않은 감정에 의한 그림만이 그림으로 우리 의식 속에 들어왔던 것이고, 앵포르멜 시대의 미술이라는 것은 빨갛고 까맣고 그냥 폭탄에 맞은, 심장이 터진 것 같은 그림만이 우리 의식에 들어왔던 것이다. 넥타이도 그때 보면 색이 전부 어둡다. 옷도 다 새카만 색이었다. 그런 시대에 이런 색을 썼을 때 경이롭게 받아들이는 것이다. 어떻게 그림에 흰색을 쓰느냐, 노란색을 쓰느냐, 빨간색을 쓰느냐 하고 받아들이는 것이다. 지금은 이렇게 이야기한다. 지금 이걸 보면 '저걸 누가 못해? 저거 가지고 기하학적 추상운동 했다고?' 말한다. 1960년대로 돌아가서 생각을 하자. 이런 가난할 때로 돌아가서 생각을 하자. 그때는 굉장히 경이로웠던 것이다.

우리의 전통을 생각하고, 정체성을 생각하고 우리 것이 무엇인가를 찾아내려고 조형적으로 이걸 그렸다. 또 하나는 당시에 캔버스 천이 없었다. 해서 당시에는 군대에서 사격 훈련할 때 [쓰는] '타켓'이라는 천을 썼다. 물감도 없어서 물감 만드는 안료, 화학약품들을 을지로 3, 4가에서 산 다음 개서 썼다. 얼마나 가난할 땐가. 물질에서부터, 물건에서부터, 정신에서부터, 재료에서도 모든 것을 환원시켜 내 것으로부터 찾으려고 노력을 했다는 것이 중요하다. 그리고 또 하나 '동시성'이라는 제목을 갖게 된 것의 의미는 간단히 설명 드리겠다. '동시성'의 의미는 '동일하고 균등한 시간과 공간을 추구하고, 발현된 추상의 화면이라는 공간에서 작가가 엄격한 조형적 질서와 조화를 탐구하려는 데, 물리적인 시간의 행위와 정체성 등을 동시에 담고자 하는 데 뜻이 있다'라고

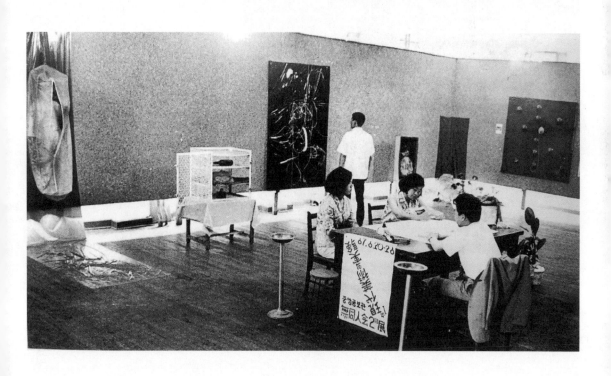

그림5　1967년 6월 20일부터 26일까지 중앙공보관에서 열린 «제2회 무동인전» 전시 전경. 이태현 제공

그림6　이태현, ⟨명(命) 1⟩, 1967(2001년 재현), 방독면, 배낭, 140×70×14cm. ⟪제2회 무동인전⟫ 출품작. 작가 제공

한다. 조금 어려운 용어이지만 저는 그렇게 쓴다. 즉, 그리고 또 하나는 '동시성은 보이지 않는 것을 보이게 하는 것으로서 피안의 세계에서 일어나는 것이 나를 통해서 동시에 발현될 수 있는 것이 무엇인가를 보여주기 위한 것이다. 그것을 조형적으로 구현시키기 위해 색, 면, 형이 동시에 화면상에서 어울릴 수 있도록 하는 것이 무엇인가 과제를 갖고 그린 그림이다.' 저는 이렇게 설명을 하고 있다.

김이순 저는 그런 심오한 내용이 있는지 모르고 '큐비즘의 동시적 시점' 이런 게 아닌가 하고 막연하게 생각했었는데, 오늘 아주 상세히 말씀해주셔서 많은 공부가 되었다.

정무정 해프닝 관련해서 좀 설명해주시면 좋겠다.

김이순 그전에 잠시 이태현 선생님께서 《청년작가연립전》 이전, 6월에 있었던 《무동인전》(그림5) 출품작에 대해 설명해주시면 좋겠다.

이태현 무동인 2회전이었다. 배낭, 이거하고 따로 공업용 고무장갑, 이게 그때 작품이 맞다. 이것은 작품 사진이 상하가 바뀌어 있다.

김이순 이 이미지(그림7)의 출처는 김미경 선생 책인데, 이게 거꾸로 되어 있었다. 제가 사실 궁금했던 게, 지난 2001년 재현 작품 사진에서는 반대로 되어 있는데, 그럼 김미경 선생 책의 도판이 잘못 실려 있는 것인가?

이태현 그렇다. 거꾸로는 붙이기도 어렵다.

김이순 그럼 이것은 어떻게 만들어졌는지, 어떤 의미가 있는지를 좀 설명해주시면 좋겠다.

이태현 저는 사실 마르셀 뒤샹의 레디메이드, 기성품에 관심이 상당히 많았고, 또 상당히 냉소적인 시대의 그런 면에 관심이 있었다. 여기 월남전, 미제 배낭, 그것도 미제 배낭도 국산도 없었다. 가스 마스크도 저것도 다 미제다. 이것들 60년대에는 많이 팔았었는데, 2001년도에 사려고 남대문시장, 동대문시장을 이 잡듯이 뒤졌다. 그때 가스 마스크 딱 한 개밖에 못 사고, 미제

배낭은 딱 두 개를 샀다. 이렇게 시대가 변하고 나니까, 그렇다고 거짓말을 할 순 없다. 국산 배낭 그것은 말도 안 되는 것이고. 당시에는 우리가 참, 지금 와서는 '용병이다'고 말하지만, 그때는 열기가 대단했다. 국가를 위해서 간다고 그랬고, 그런 상황에서 만들었다. 규격도 정확한 옛날 그대로다. 복원을 했어도 똑같다. 색깔도 똑같고. 아까 공업용 고무장갑, 그것도 부천에 장갑 회사가 있어서 거기서 샀는데 4×4=16, 16켤레이다. 네 켤레씩. 이것도(그림6) 작품 복원한 거 그대로 있다. 옛날 67년도에 한 것은 다 버렸다. 버려도 당시에 슬라이드 필름이 남아 있었다. 지금 복원 못 한 것도 조금 있는데, 이거는 확실히 복원했다.

송희경 이런 작품을 했을 때 당시 반응이 어땠는지 궁금하다.

이태현 《청년작가연립전》에서는 비스듬하고 그런 화장실, 우리가 앉을 수 있는 화장실을 고무장갑으로 채운다든가, 위에 목을 매다는 등의 행위도 했다. 조금 건강하지 못한 그런 측면도 있었다. 시대에 냉소적인 면이 있었고, 또 하나는 1967년도는 이미 팝(pop)적인 요소가 한국에 상륙했을 때이다. 그렇게 입체를 했다. 그러나 1967년도를 기점으로 딱 《연립전》이 끝나고 1968년도부터는 여러 가지 연구를 많이 했다. 평면으로 회귀하기 위한 그 작업을 했다. 이 작품은 1970년도이다. 나중에 《한국미술대상전》에 입선도 하고, 하나는 특별상 후보에 올라갔다가 잘못되었다고 그다음 날로 한국일보[사]에서 특별상이 안 되는 일이 있었다. 뭔가 기하학적인 추상도 아니고, 상당히 좀 여러 가지가…….

신정훈 옵티컬한…….

이태현 그렇다. 옵티컬도 있지만, 그렇다고 꼭 옵티컬은 또 아니다. 옵티컬 하려면 정말 옵티컬한 걸 할 수 있지만 그건 좀 배제했다.

김이순 이 검은 장갑이 가지고 있는 어떤 상징성이라든지 이런 것이 있는가?

그림7 이태현, ‹명(命) 2›, 1967, 합판, 공업용 고무장갑, 170×122×10cm. 작가 제공

이태현 당시 한국이 공업화되어가는 시대 상황이다. 일반 김장용 붉은 장갑이 아니라, 대량생산 양산 체제에 들어가는 데 필요한 그런 장갑이다. 그 고무장갑을 보면 손이 길고 팔도 길다. 그리고 밑에는 그렇게 길지 않고, 밑에 미끄러지지 말라고 미끄럼 방지 홈도 있다. 산업사회에 대한 이야기였다.

김이순 빨간색 바탕에 검은 장갑이 있기 때문에 굉장히 시각적으로 이미지가 강하다. 그래서 어떤 색으로 뭔가를 드러내시려는 의도가 있었는지 궁금하다.

이태현 그렇다. 있었다. 서 선생도 보셨을 텐데, 저는 재학 당시에도 검은 걸 상당히 많이 썼다. 그거에 대한 어느 정도의 영향도 있다. 그걸 하려면 역시 검은 건 붉은 게 강력한 이미지를 전달한다고 생각해서, 졸업 작품에도 붉은 것, 검은 것 막 쓰고 그렇게 했다. 그게 이렇게 튀어나온 것이다.

김이순 어떤 시대적인 상징성보다는 조형적으로 강한 색감을 쓰신 것인가?

이태현 그렇다. 그거하고 나중에 시대하고 통일이 된 것이다.

김이순 그러면 이제 해프닝으로 넘어가서, 《청년작가연립전》에서 우리가 항상 이야기되는 〈비닐우산과 촛불이 있는 해프닝〉에 오리진 멤버는 참여를 안 하신 것인가? 무동인과 신전동인 두 그룹만이 참여한 것 같다. 우선 오리진에서 왜 참여를 안 하셨는지에 대해 서승원 선생님께서 간단히 말씀해주시고, 그다음에 참여를 직접 하신 이태현 선생님께서 이 상황을 구체적으로 설명해주시면 좋겠다.

서승원 오리진이 참여를 안 한 게 아니라 아까 말씀드린 대로 오리진은 평면 회화 작품만 발표했고, 무동인은 무동인대로의 색깔 있는 이런 작품만을 발표를 했고, 신전동인은 신전동인대로의 다른 어떤 입체적 발표를 했기 때문에 각기 운동 나름의 차이가 있다는 것이지, 참여라는 것은 공동

세 단체가 모여서 참여를 한 것이다.

김이순 선생님, 그러면 옆에서 보고 계셨는가?

서승원 그렇다.

김이순 이태현 선생님, 직접 참여하신 입장에서 말씀해주시면 좋겠다.

이태현 그때 서 선생님이 거기서 약간 좀 다른 뉘앙스이다. 오리진에서는 참가하셔서 회의록에 나온다.

서승원 구경하고 있었다.

이태현 분명히, 그러니까 구경하시되, 참가는 하시되 행위 자체는 하지 않으셨다는 이야기이다. 그래서 나중에 이 《청년작가연립전》이 끝나면서 그다음에 물론 뭐 그때 이일 선생하고, 임명진 씨, 그다음에 김훈 선생도 나오신 것 같은데, 세미나에서 유럽, 그다음에 미국, 일본에 대해 보았다. 임명진 씨는 일본대사관에 근무를 하면서 일본 미술을 일찍부터 잘 보시던 분이다. 그런 분들이 세미나를 하고 그러고는 바로 1968년도로 넘어간다. 12월이었으니까.

김이순 선생님, 67년 12월에 있었던 《청년작가 연립전》에 대해서 우선 말씀해주시면 좋겠다.

이태현 여기에 무동인, 신전동인 두 그룹이 참가를 했다. 대본은 오광수 씨가 썼다. '새야, 새야 파랑새야.' 그거는 민족 자존의 어떤 그런 의미가 있다. 옛날 녹두장군의 이야기니까. 그렇게 해서 여기에 이제 작가 중에는 꼭 여기 신전동인이라든가, 무동인이라든가 아닌 사람도 있다. 왜 그러냐면 관객이 오면 분위기를, 요즘 시대에 같이 춤추자 하는 것처럼 같이 참가하자 하면, 인원수가 많아지면서 원이 넓어진다든가 이렇게 된다. 밖에서 이렇게 참가한 사람은 거의 없는 것 같다. 여기 무동인과 신전동인이 있다. 여기 맨 밑(그림8)에 여기 김영자 씨가 비닐우산 들고 있다. 요새는 비닐우산도 참 아주 고급화됐다. 옛날에는 대나무로 만들어가지고 비닐 씌워진 것이다. 2001년도에 재현할 때 그 비닐우산을

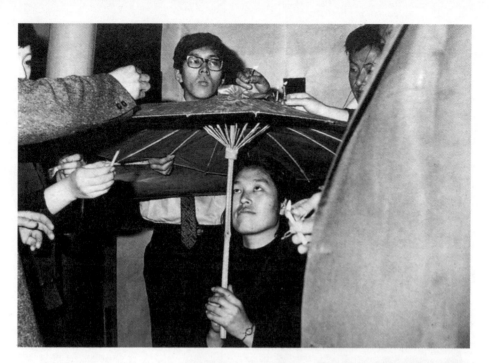

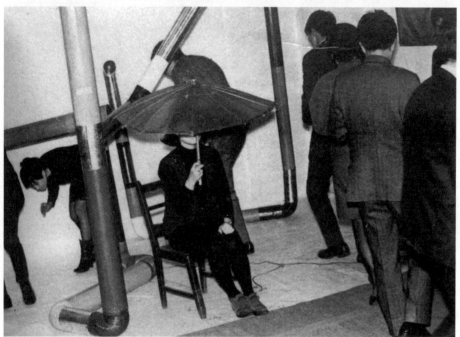

그림8 청년작가연립회, ‹비닐우산과 촛불이 있는 해프닝›, 1967년 12월 14일. 이태현 제공

살 수 있었다. 근데 지금은 그것조차도 만드는 공장이 없는 것 같다. 여기 앉아 있는 작가가 김영자 씨, 무동인이고, 중간에 서 있는 작가는 지금은 작고하신 정찬승, 이쪽은 강국진 같다. 저쪽은 조각 하는 양덕수이다. 이쪽에는 맨 끝에 제가 있고, 그다음에 강국진이고, 그다음에 양덕수 같다. 그리고 저 위에 가장자리에는 최붕현, 그다음이 정찬승이고, 그다음이 김인환 같다.

김이순　그럼 두 동인들은 모두 다 참여한 셈이 되는 것이고. 일단 이 이미지는 굉장히 많이 남아 있는데, 실제적으로 신전동인은 이 작품들은 그때 《청년작가연립전》에 출품한 작품들인가?

이태현　그렇다. 그런데 이게 어떻게 된 거냐면 『주간한국』 표지에 나왔다. 저도 영광스럽게 거기에 있다. 강국진하고, 저하고, 그다음에 김영자 씨 같은데, 세 사람이 거기에 있었다.

김이순　선생님, 그 이미지는 제가 가져오지 못했다. 지금 신전동인 멤버들, 제가 짐작하는 강국진 선생님, 정강자, 정찬승……

이태현　그렇다. 저쪽에 맨 끝에 강국진, 정강자, 정찬승, 김인환, 심선희. 양덕수는 지금 생존 작가이다(그림9). 그다음에 양덕수, 앞에 〈키스미〉는 정강자 작품이다.

신정훈　《청년작가연립전》 전시를 할 때 음악도 있었는지 궁금하다.

이태현　우리 회원 중에, 무동인 중에 외교관이었던 임명진 씨가 있었다. 외교관이니까 이름을 직접 밝히기가 그러니까 임단이라는 이름으로 활동했다. 그리고 전자음악을 한다는 진익상이 있었다. 그래서 그 양반이 이런 콘크리트, 우리 일상 음악이

아니다. 그런 괴기한 음악들을 틀어놔서, 자기 작품이니까 그렇게 틀어놨다. 《청년작가연립전》 동인 그룹에 그때 들어가는 입구 왼쪽에, 우리 것은 인원수가 좀 적었고 제일 좋은 데는 서 선생님 그룹 오리진이 딱 정면에 작품 큰 것이 있고, 평면이 또 크니까, 오른쪽으로 올라가서 있는 거기가 신전동인의 전시장이었다.

신정훈　그럼 하루 종일 음악이 나오는 것인가?

이태현　그렇다.

김이순　전시가 일주일 동안 했는데, 일주일 내내 음악이 나왔던 건가?

이태현　그렇다. 근데 그 북창동, 아까 서 선생님이 그 이야기를 잘 해주셨는데, 국가의 공보관이다. 그러다가 나중에 덕수궁 돌담 옆에 영국대사관 들어가는 담벼락을 헐어서 급조했었다. 1968년도 1월, 그때 초대전을 하고 그랬다. 거기 중앙공보관이 이쪽으로 없어졌는데, 저 시립도서관이 서울특별시인데 작아서 되겠냐고 해서 더 큰 곳으로 갔다. 어린이회관인가 했던 남산인가 거기에 큰 게 있었는데, 거기로 도서관이 가고 이런 거는 기억을 한다.

통합의 장, AG

김이순　AG[11]에 대해서 좀 여쭙고 마무리를 해야 할 것 같다. AG가 1969년에 시작되었는데 특이하게도 AG 하면 작가들이 전시를 떠올릴 텐데 잡지를 먼저 출판을 했다. 두 번이나 잡지가 나오고, 그다음에 전시가 있고, 그리고 잡지가 또 두 번이나

11　전위 예술을 표방하며 1969년에 결성된 미술 단체로 1975년까지 활동했다. 한국 현대미술에서 아방가르드라는 개념을 전면에 내세우고 새로운 조형 질서를 모색하고 창조하여 한국 미술문화 발전에 기여하고자 했다. 30대의 화가, 조각가, 미술평론가 등을 중심으로 협회지 『AG』를 발간해 외국의 새로운 사조들을 소개하고 전위 미학의 논리를 모색했다. 미술의 가치 전환, 새로운 재료의 적극적 사용, 현대미술의 새로운 경향에 대한 탐닉을 통해 이후 한국 현대미술에 다양성을 제공했다는 평가를 받는다. 『한국미술 다국어 용어사전』 '한국아방가르드협회' 항목(https://www.gokams.or.kr:442/visual-art/art-terms/glossary/group_view.asp?idx=543&page=1)

그림9 　1967년에 정강자의 ‹키스미›와 함께 서 있는 강국진, 정강자, 정찬승, 김인환, 심선희, 양덕수(왼쪽부터).
작가와 아라리오 갤러리 제공

나왔다. 상당히 학술적이라고 그럴까. 이 작가들은
왜 이렇게 이론에 관심이 많았는지 궁금하다.
논리성이라는 것이 굉장히 중요한 화두였던 것
같기는 한데. 어떻게 «청년작가연립전»에서 AG
작품에 연결이 되는 건지, 그 당시 상황이나 그런
관계를 설명해주시면 좋겠다.

이태현 　그런데 아까도 그렇지만 조요한 선생이,
나중에 예술철학 책도 쓰셨지만, 한창 젊을 때
우리와 같이 호흡 맞추며 미학 강의를 했다. 그것도
2년이나 하셨다. 사실 조요한 선생이 예술에
대한, 미학에 관한 굉장한 명강의를 했다. 아까
서 선생님이 말씀하신 분들도 있지만, 이론적인
그것은 최순우 선생이 한국 미술, 맹인재 선생이
동양 미술, 그다음에 이경성 선생이 서양 미술 및
근현대미술사, 그다음에 한국 근현대미술사를
담당하시고. 또 당시 홍익대학교 교과목

‘동서미술론’을 담당한 이기영 박사(벨기에
루뱅대학에서 가톨릭 미술 수학, 동국대학
불교대학 교수). 그 당시에 없던 과목이었다.
나중에 보니까 우리 수화(김환기) 선생이 다
모신 훌륭한 선생님들이었다. 그런 미학적인,
예술가로서 바탕, 그거는 참 강의가 재밌었던 것
같다. 지금도 대학에서 굉장히 중요한 그 강의록을
제가 가지고 있다. 아주 명강의였다.

서승원 　AG라는 것은 아마 한국 현대미술사에서
빼놓을 수 없는 굉장히 중요한 미술운동이었고,
한국 미술 최초로 순수 회화, 입체, 해프닝, 체험
미술 등 모든 미술 작가들과 그들뿐만이 아니라
평론가들이 모두 모여서 한 그러한 운동이었다.
‘이론을 중요시했는가’라는 질문을 하셨는데,
이론을 중요시한 것이 아니다. 1970년대
초까지만 하더라도 오리진 회화운동이라든가,

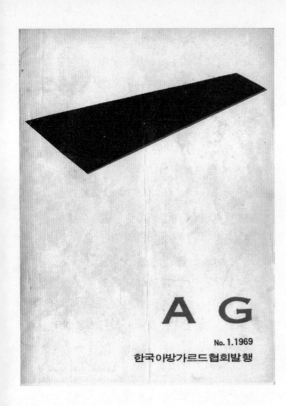

그림10　한국아방가르드협회가 1969년 6월에 발행한
　　　　『AG』1호 표지

계속 번역이 가능하신 분이라 외국의 미술운동에
대해 소개한 페이지, 그다음에 우리 자국 내에서,
AG 작가들 중에서 작가에 대한 소개, 그다음에
이론적인 것 즉, 미술의 논리성, 예술론을 넣고
그다음에 미술 일지 이렇게 해서 페이지 수는
두껍지 않지만 최초로 무크지를 냈다. 첫 호에 제
그림이 첫 표지(그림10)로 들어가 있다. 그 그림은
제6회 파리비엔날레(1969)에 한국 대표 작가로
출품하였던 작품이다. 소위 단색화의 시초가 되는
작품이라고 윤진섭 씨가 말하는 그 그림이다. 이게
실렸던 건데, 하얀 건데 여기에 색조가 많다. 색조의
변화가 많은데 그 변화는 안 나오고 블랙만 나온다.
아까 백자에서의 흰색에서 말씀드렸지만 백자의
오묘한 색의 변화에 대해 많이 공부할 때이다.
'우리에게 흰색은 무엇인가'라는 것, 그것에 대해
공부를 많이 할 때이다. 그래서 저 위에 저 모양은
앞모양과 뒷모양이 역이다. 그것은 저희 민화의
책거리라는 거에 관심이 많을 때인데, 인사동을
뒤지고 다니면서 책거리가 원근법이 다 다르다는
것을 도입을 했고 아까 백자에 대한 것을 도입을
했다. 전부 이것이 머리에서 온 게 아니라 피상적
어떤 체계를 문헌과 현장에서 보고서 공부를
했던 것이다. 백색에 대한 것은, 저는 이렇게
이야기한다. 색의 걸음이라는 것 자체, 저의 색의
걸음은 특이하다고 이야기한다. 질문을 많이
한다. '선생님 색이 어떻게 나옵니까?'라고, 특히
흰색에 대해서 질문한다. 젊은 분들은 다듬이질에
대해 잘 모르실 것이다. 나 때만 하더라도 대리석
돌에다가 옷을 빤 것에 흰옷을 얹어서 방망이로
두드린다. 흰옷을 빨고, 개천에서 빨고, 빤 거를
또 돌 위에 얹어서, 다듬이질을 해서 걸러서, 희게
만들고, 그걸 말려서 나를 입혔다. 이거는 굉장히
중요한 이야기다. 우리는 '백의민족'의 흰색이라도
그걸 서양 사람처럼 세탁소에서, 또는 물감 들인
옷을 입은 것이 아니라, 그것을 다듬이질을 한다.
또 두들긴다. 아직도 그 소리가 기억난다. 빨고,

«청년작가연립전» 운동이라든가, 기타 그 전에
앵포르멜 운동이라든가, 악뛰엘 운동이라든가 이런
미술운동이 있으면서, 운동으로서, 연립전으로서
작가들이 행위적 미술만이 한국 전위미술 운동,
실험미술 운동이 일어나고 있었기에 '이것을
논리화시키고 체계화시키고 이론화할 분이
필요하다, 또 그런 미술운동이 이루어져야만
어떠한 논리에서 미술의 타당성과 합리성이 있을
것이다'고 생각했기 때문에 평론하는 분들을
모셨다. 또 미술운동으로 끝난 것이 아니라
이것을 정립시켜야 되고, 이걸 후대에 물려줘야
되겠다고 생각해서 한국 최초로 작가들이 자비로
『AG』라는 무크지를 만들었다. 외부에서 오광수
선생님하고, 이일 선생님하고 김인환 선생님 세 분
평론가를 모셨는데, 외국서 공부한 이일 선생님이

흰색을 만들고, 걸러 가는 것이다. 수행이라는 이야기를 요즘 흔히 쓰는데 그 수행 이상을 초월할 수 있는 그것이 만들어지는 색이고 저는 그걸 의미하는 것이다. 그걸 많이 느낀다. 우리의 된장 냄새, 고추장 냄새라는 것이, 장독에서 나오는, 소위 서양 사람들이 맛을 낼 수 없는 냄새이다. 된장 내음이라는 것을 저는 굉장히 주장했다. 바로 그러한 색, 그러한 사고, 그것이 중요하다는 것이다. 그런 것에서 나온 것이라고, 그런 이야기를 한 것이다.

신정훈　선생님께서 지금 말씀하시는 내용이, 선생님의 형상이 한국적인 것과 연관이 있을 수 있다고 말씀을 하시는 데, 사실 외견상 이 시기의 선생님의 작품에서는 한국적인 것의 모티브가 강하게 들어갔다고 여겨지지 않는다. 그런 것을 일부러 그렇게 외시적인 모티브를 빼면서 그 안에 좀 더 깊은 의미에서 한국적인 것을 구현하시려고 하셨다는 말씀을 하시는 것인지 궁금하다.

서승원　그렇다. 어떤 조형성이 내가 한 걸 공감을 못 할 수도 있다. 모든 분들이 못 느낄 수도 있다. 그것은 나의 주장이니까, 못 느껴도 어쩔 수 없는 것이다.

김이순　이게 지금 1969년(『AG』잡지) 표지에 실렸는데, 그럼 이것이 몇 년도 작품인지 궁금하다.

서승원　1969년이다. 1967년 아까 기하학적 추상운동을 보여주셨듯이, 1967년, 1968년, 1969년 계속 작품 발표를 하면서. 한편 AG 운동을 1969-70년에 하면서 이거 말고 한지만 가지고 한 작업이 있다. 1970년도의 이 작업은, 내 살던 한옥의 창호지의 자연스러움이 스며 있다. 나는 창호지의 고유한 묘한 맛을 느끼면서 자랐다. 이 작품의 재료는 창호지인데, 한 장을 붙여서 저 끝까지 14장을 붙인 것이다. 이것이 우리의 색을 그대로 드러내려고 한 것이다. 이중섭 씨가 소를 통해 한민족의 얼을 드러냈다면, 나는 종이를 통해서, 한지라는 것을 통해서 우리의 혼과 넋과

우리의 것을 나타내려고 한 것이다. 우리의 한을 내뱉어, 일부러 이걸 이렇게 한 것이다. 종이가 있는 대로, 내가 있는 대로, 나의 한을 풀어내기 위해서 내놓은 것이다. 이게 굉장히 특이한 작업이다. 이 작업을 하다가 아까 말씀드린 1969-70년대 이후 지속적으로 민화의 책거리를 중심으로 한, 백색을 중심으로 한 기하학적 추상을 다시 구현하기 시작한 것이다. 거기서 정체성을 굉장히 주장했던 것이다. 거기서 시단이 되어서 나중에 질문이 나오겠지만 «한국 5인의 작가 다섯 가지의 흰색»전이라고 동경에 있는 무라마츠 갤러리에서 야마모토 사장이 일본 가서 주최하게 된 것이다.

김이순　죄송하다. 1970년대 팀은 1969년 AG 시작점 등을 논의하고, (시간 관계상) 다음 팀으로 (라운드테이블이) 넘어간다. 이태현 선생님께서 하실 말씀이 있으신 것 같다.

이태현　AG가 결성될 때 저도 현장에 있었다. 처음에는 12명이었다. 그때 평론가 오광수, 이일, 그다음에 김인환 세 분을 영입했다. 제가 재정을 담당하고 있었다. 그분들은 회비를 받지 않았다. 봉사하는 것이다. 우리들 회원들은 회비를 내는데. 회장은 하종현 선생이 맡고, 총무는 옆에 계시는 서 선생이 맡았다. 그것만 말씀드리려고 한다.

서승원　시간이 없으니까 한 가지만 말씀드리겠다. AG의 결성까지는 가야 한다. 아니, 귀결을 해야 할 것 같아서 말이다. 오리진 이야기만 했고, «청년작가연립전»만 이야기했고. AG가 뭐라는 개념만 이야기했지, 왜 AG가 만들어졌는지를 모르고 있다. 역사적으로 굉장히 중요한 이야기이다. 이 시대를 산 제 친구들은 다 죽었다. 저도 나이가 70대 말인데, 나도 죽으면 역사를 못 남긴다. 김이순 선생이 저한테 제안할 때 정말 고마웠다. 이것을 누가 남기겠나, 죽기 전에 우리 역사를 남겨야 한다. 국립현대미술관에서 와서 인터뷰할 때 제가 그랬다. "저희 목소리를 되도록 많이 남겨라. 역사에 남겨라. 아카이브란 게 뭐냐.

이 사람 죽으면 없단 말이다. 우리의 뿌리가 없다. 우리 역사가 없다. 미술이 없다."

김이순　AG 창립에 대해서 말씀해주시면 좋겠다.

서승원　《청년작가연립전》의 세 단체가 이루어졌고, 이루어지고 나서 AG를 만든 것은 1968년, 1969년도에 작가들만 미술운동을 했으니까 이론을 바탕으로 한 단체를 만들어야 되겠다는 의식이 젊은 사람들에 의해서 생겨났기 때문이다. 여기 이태현 선생님도 계시지만, 선배님들이랑 몇이 모여서 '여태껏 홍익대 출신만 미술운동을 했지 않는가. 연립전도 홍익대, 오리진도 홍익대, 남들이 보면 자기 잘났다고 뛰는 거 아닌가. 이거 안 된다. 우리 이럴 거라면 우리 이왕 미술운동 하는 거 한국에 새로운 미술운동 하나 크게 만들자. 이론과 체제와 전국 엘리트를 모아서 단체를 만들자' 해서 'AG'라는 것을 만들자고 한 것이고, 서울대학교에 계신 곽훈, 김차섭 씨를 중심으로 모이고, 서울대에서 조각하는 심문섭 씨를 모시고, 지방에 있는 작가들도 부르고 해서 단체를 구성했다. 그것만 가지고 안 되니까 아까 말씀드린 오광수, 이일, 김인환 씨를 모시게 됐던 것이다. 그러니까 이것은 범화단적인, 전위미술 운동을 하는 사람들을 다 모아서 한국 최초로 미술운동을 하고, 그 각각 사람들은 동일한 어떤 이념과 생각과 조형성을 가진 작가가 아닌, 각각 다 다른 생각을 갖고 있는 작가를 모아보자 해서, 각각 특색 있는 작가들을 모으기 시작해서 한 것이다. 시간이 없으니까 설명을 드리면 모임은 하종현, 서승원, 최명영, 이승조, 심문섭, 김구림, 김한, 신학철, 이승택, 박석원, 이건용, 송번수, 이강소 여기 서울대 출신 3명이 들어가 있고, 이건용 씨 같은 경우는 행위미술 하는 사람, 조각도 들어가 있고, 이승택 씨 같은 분은 불을 지르고 지금도 그런 행위적 미술이라든지 이벤트 많이 하시고,

신학철 씨 민중미술 하시는 분, 이렇게 몇 작가를 말씀드렸지만, 송번수 같은 분은 공예를 하시는데 판화를 하시는 분. 각 분야별로 다 마스터한 것이다. 이 작가들에 의해서 결성되어진 것이 AG, 즉 '한국 아방가르드'라는 뜻의 AG를 딴 것이다.

이태현　나하고 최붕현도 회원이었다.

서승원　그거에 대해 말씀 드리겠다. 왜 그러냐면 전시를 안 내셨기 때문에 그렇다. 이걸 말씀을 드려야 한다. 맨 처음에 AG 만들자고 할 때 이태현 선생님, 최붕현 선생님, 저라든가, 최명영 선생, 이승조 씨가 하자고 제안을 해서 만들었다. 만들었는데 이분이 전시할 때 그만두셨다. 최붕현 선생, 아까 무동인의 두 분이 빠져나갔다. 주축 멤버인데, 왜 빠져 나갔냐 하면 그때 굉장히 깊은 뜻이 있었다. 이거는 역사로 남는 거고, (옆에) 작가가 계시니까 말씀드리겠다. 그때 그 '한국미술협회'라고 그래서 지금의 미술협회의 이사장 선거가 있었다. 홍대 출신 한 분 나오고, 또 한 분은 세종대에서 나왔다. 근데 우리는 홍익대 출신이라서 홍익대 이사장 나온 분을 찍어야 하는데, 이 두 분은 세종대 출신 뽑기 위해 그쪽으로 가셨다. 그러면 너희 나가라, 본인들도 그럼 안 하겠다, 그래서 AG전에 작품을 못 내셨던 것이다. 창립 멤버로 같이 작가 좀 만들자고 하시고, 전시까지 다 구성을 하시고, 그 당시에 일지도 다 적어놓고, 갖고 계신다. AG 결성되기까지의 일지 말이다. 같은 멤버인데 전시를 못하신 것이다.

이태현　김한 선생이 노선을 같이 하자고 강력히 주장을 했다. 이념이 다른 것 아니고, 잠깐의 미협의 문제 가지고 그렇다고 하니까 '그래, 그럼 나는 가보겠다'고 해서 탈퇴했다. (당시 회의 자료에) 그리고 이 잡지를 이렇게 만든다 하는 것이 전체가 다 나와 있다. 그리고 저는 거기서 안녕했다. 그 이후는 서 선생님이 잘 아신다.

서승원　역사적으로 의미가 있고, 안타까운 일이 많다. 오늘 오리진에서부터 AG까지 설명을

드렸고, AG가 끝나면서 서울비엔날레[12]까지
만들었었다. AG만 가지고는 또 안 된다, 우리
세계사적인 미술을 만들자고, 우리 젊은 사람들이.
저는 서울비엔날레를 만들어보겠다고 해서 덕수궁
현대미술관을 빌려서 최초로 우리 비엔날레를
해보자고 했었다. 그 후신이 광주비엔날레이다.
서울비엔날레를 만들고 최초의 한국에
'비엔날레'라는 용어도 없을 때 만들었다. 그때는
전국의 작가들이 와서 비엔날레를 했다. 재정적인
문제도 있었는데 그 뒤로 문교부에서 허락, 과제를
받아서 제가 서울에 비엔날레를 만들자고 주장을
했던 사람이다. 용산과 설악산을 겸비한 어떤
비엔날레를 구성한다면 세계 최초의 비엔날레가 될
거라고 했던 건데, 그걸 못했다.

김이순 시간이 있으면 우리의 역사를 끝없이
다시 공부할 수 있는 기회가 될 수 있을 것 같은데,
제한된 시간 안에서 이렇게 말씀을 여쭙게 되어서
아쉽다. 객석 질문을 받고 싶지만 다음 팀이
기다리고 있기 때문에 죄송하다. 정말 열띤 말씀
너무 감사하고, 저희가 책으로만 배웠던, 정확하지
않은 정보를 바로잡을 기회가 되어서 정말
감사하다.

12 서울비엔날레는 AG(한국아방가르드협회) 회원들의 주도로 젊은 세대의 문제의식을 부각시키고 나아가 한국
 현대미술의 국제화를 도모하기 위해 만들어진 전시이다. 비엔날레는 격년제와 초대 출품 작가 선정은 단일 선정위원에
 의해 결정된다는 규칙하에 운영되었으며 1회 선정위원은 미술평론가 이일이 맡았다. 1회는 덕수궁미술관에서
 개최되었으며 초대 작가로는 AG 협회 회원을 포함 총 63명이었으며 100여 점이 출품되었다. 서울비엔날레를
 계기로 한국아방가르드협회는 해체되었다. 『한국민족문화대백과사전』 '한국아방가르드협회' 항목(http:
 //encykorea.aks.ac.kr/Contents/SearchNavi?keyword=%ED%95%9C%EA%B5%AD%EC%95%84%EB%B0%A
 9%EA%B0%80%EB%A5%B4%EB%93%9C%ED%98%91%ED%9A%8C&ridx=0&tot=2713)

그림1　이건용, ‹관계항›, 1972, 나무상자 2개, 돌 5개, 80×58×30(2)cm. 국립현대미술관 소장

1970년대의 한국의 전위미술: 평면, 오브제, 행위

진행: 김이순

토론: 이건용(작가), 김용익(작가), 송희경, 신정훈, 정무정

일시: 2019년 3월 23일

한국의 1970년대 미술이란?

김이순 전후에서 70년대까지 연구하는 저희 팀은 추상, 전위, 현대라는 키워드로 4명의 연구원이 함께 한국 현대미술 다시 읽기를 진행하고 있다. 전후, 즉 1950년대는 추상이 전위적이고 현대적인 미술로 여겨졌지만, 1960년대는 추상 외에 오브제, 해프닝 등과 같이 실험적이고 현대적인 다양한 미술 경향이 유입되었다. 그래서 추상이 전위라는 인식에 금이 갔고, 1960년대 후반에는 작가들이 네오다다, 팝아트, 옵아트, 기하학적 추상, 해프닝 등 새로운 미술에 관심을 가졌고 이러한 미술을 통해 전위적인 작가가 되려는 경향이 있었다. 1970년경에 이러한 것에 변화가 생기기 시작했는데, 행위미술에 주도적인 역할을 했던 김구림조차도 한 좌담회에서 전위가 논리성이 필요하고 논리성이 없으면 그야말로 해괴망측한 작업이 된다고 언급한 적이 있다. 70년대 작가들이 실험적이고 새로운 미술을 수용하기보다는 왜 이러한 미술을 하는지에 대한 고민을 하면서 자신들이 시도했던 실험적인 미술을 검증하는 분위기가 조성되었다. 즉, 색다른 미술을 통해 전위적 작가가 되기보다는 자신의 작품을 논리적으로 설명하면서 자기 창작 행위의 당위성을 찾고자 했다. 이와 더불어 전통에 대한 관심이 확산되었고, 작가나 평론가들 사이에서도 한국 미술의 정체성에 대한 논의가 자주 있었고, 전위마저도 한국적으로 되어야 한다고 생각하게 되었다. 오늘 70년대에 핵심적 역할을 하셨던 두 분을 어렵게 모셨다. 승낙해주셔서 감사하다. 오늘 토론은 70년대에 활발히 활동하셨고 현재도 어떤 작가보다도 바쁘게 지내고 계시는 이건용 선생님, 김용익 선생님 두 분을 모시고 진행하고자 한다.

이건용 선생님은 1969년에 시작해 70년대 초반에 미술계 선두였던 'AG' 그룹 회원으로 활동하셨고, 이와 쌍벽을 이루었다고 했던 'ST' 그룹에서 리더 역할을 하셨다. 70년대 전위미술 흐름 한가운데서 활동하셨던 작가이다. 1970년대 초반에 《앙데팡당전》, 파리비엔날레에서 입체 작업을 선보이셨다가, 75년경부터 논리적 이벤트를 표방하면서 본격적으로 행위미술을 하고 계신다. 입체 작업에서 이벤트로의 방향 전환을 한 활동을 포함해 70년대 다양한 활동을 하셨는데 그 부분을 좀 더 직접적으로 여쭤보고 싶다.

김용익 선생님은 흐릿한 사진으로만 알려진 〈홍씨상가〉(1975)에 대해서 여쭙고 싶고, 이벤트를 하시고 나서 또 바로 평면 오브제 작업을 하시게 되는데, 어떻게 보면 평면 오브제는 '단색조 회화', '한국적 모더니즘'이라고 하는 것과 어느 정도 오버랩되는 부분이 있음에도 불구하고, 새로운 방향을 모색했다고 생각한다. 그리고 나서 또 80년대 초반, 81년 즈음에 그것을 다시 상자에

집어넣어서 작업하셨던 게 있기 때문에 그 이후의 활동보다는 70년대에 하셨던 부분을 여쭙고자 한다. 우선 구체적인 질문을 드리기 이전에 두 분께 70년대 미술은 어떤 것이었는지, 큰 틀에서 말씀해주시면 그다음에 저희가 세부 질문을 드리겠다.

이건용 오늘 주제 발표하신 분이 70년대 그 10년간의 전 내용을 발표해주셨는데, 중요한 내용들을 많이 짚어주셨다. 저는 이렇게 좀 편하게 생각한다. 전반적으로 그림이나 미술이라든지 조각이라든지 전반적으로 '만든다'는 것에 대한, 또 작가의 그린(그리고 만드는) 재주에 너무 집착되어 있던 우리였는데, 미술이란 무엇인가를 질문하면서 미술을 매체적 측면에서 질문했던 시대가 아니었는가, 저는 한마디로 그렇게 보고 있다. 미술을 만든다든가, 그린다든가 이런 측면이 아니라 미술을 비로소 기술적 '-장이'의 측면에서 벗어나서 각기 다른 '장르의 측면'에서 존재론적이고 현실적인 그 실체가 무엇인가를 매체적 측면에서 탐구했던 시대가 아니었나 한다. 그리고 80년대로 넘어가면서는 민중미술에서는 매체의 문제가 아니라 거기에 담아야 하는 메시지, 즉 내용에 대한 문제로 넘어간다고 그렇게 본다.

김용익 저는 '논리의 시대였다' 이렇게 말씀드리고 싶다. 그때는 왜 그렇게 이론과 논리에 목을 매었는지 모르겠다. 자기 작품을 무슨 생각을 가지고 했는데 어떤 과정을 거쳤으며 어떤 재료를 썼으며 이런 과정이 이렇게 이해되기를 바란다고 일목요연하게 얘기가 되지 않으면 행세를 못 하는 때였다. 내가 경험한 70년대는 논리의 시대였다고 말씀드리고 싶다.

이건용 전적으로 동의한다. 다시 말해서 이제까지 예술은 말 될 수 없는 느낌만으로 존재하던 것을 비로소 논리로 작가들이 말해야 하는 시대적 분위기로 바뀌었지만 이제까지 예술을, 다시 말해서 미술을 '-장이'적 특정 기술로부터 해방시켜

보다 객관적이고 현실적으로 매체(미디어) 자체를 바라보게 됐다는 측면에서 회화(그림)를 '평면', 조각을 '입체'라고 당시에 흔히 불렀었다는 것을 상기할 필요가 있다.

1970년대 초반 주요 전시 출품작들

김이순 두 분께서 말씀을 간략하게 해주셨지만, 70년대 분위기가 확 느껴지는 중요한 포인트를 말씀해주셨다. 그러면 두 분의 작품 이미지를 몇 장 준비했는데, 보시면서 말씀해주시면 좋겠다. 이건용 선생님의 《제2회 AG》 출품작 ⟨체(體)⟩(1971)와 ⟨신체항⟩(1971)(그림2)이다. 71년에 하신 것으로, 제가 찾아보기로는 첫 번째로 하신 것이다. 그다음에 73년에 파리비엔날레에 출품하시고, 그 이후에 ⟨신체항⟩을 몇 점쯤 하셨나?

이건용 당시 셀 수도 없을 만큼 그 작업을 많이 했지만, 주거 공간이 어려웠기에, 유랑 생활을 했기 때문에 가지고 다니는 게 힘들어서 개수는 정확하게 기억하지 못한다. 원래 이 작품은 69년도에 발상을 했는데 나무를 구하기 힘들어서 실행에 옮기지 못하고 있다가, 후에 경부고속도로 공사 현장에 뿌리째 뽑혀 있는 나무를 발견한 게 그 시작이 되었다. 발견한 나무들을 모조리 부모님 댁으로 가져가서 마당에 놔두었다가 마침 경복궁, 경복궁에 그때 국립현대미술관이 있었는데, 거기에 《한국미술협회전(이하 '미협전')》이 있어서 《미협전》에 몇몇 뜻이 있는 사람들끼리 큰 방을 정찬승, 김구림, 정강자, 이승택, 나 이렇게 꾸미면서 그때 발표했던 작품이다. 이 작품 때문에 수난은 시작되었다. 왜냐하면, 수도경비사에서 이걸 다 해체해봐야 한다고 했다. 이 안에 폭발물이 설치되어 있고 각하가 머무는 쪽을 향해서 폭발물 설치가 되어 있어서 파헤쳐 봐야 한다고 했다. 마침 그날 또 비가 왔기 때문에 차가 들어갈 수 없어서

그림2 이건용, ‹신체항-71›, 1971, 나무, 흙, 자갈. «창립 10주년 기념―제8회 한국미술협회회원전» 출품작. 작가 제공
그림3 이건용, ‹관계항›, 1978, 나무상자, 나뭇가지, 돌, 분필, 끈, 160×120×20cm. 국립현대미술관 소장

흙을 한 트럭 싣고 왔는데 다시 흙을 버리고 나무만 가지고 왔다. 지상에다 1m 깊이 흙을 쓰는 바람에 지표 위에 표시해놓고 공중에서 볼 수 있게 해놔서 그걸 군사 작전으로 해석해서 다시, 4시간 내지 5시간을 내가 출근하는 고등학교 선도부 애들을 불러서 작업했는데 그때부터 정보기관에서 나를 "이 친구 이상한 친구다"(라고 오해했다).

김이순 실제 선생님의 의도와는 다른 해석으로 오해 받은 것 같다.

이건용 1973년 파리비엔날레 때는 광화문 네거리의 인도가 흙바닥이던 시절이었는데, 외국에서는 한국을 서울이라는 나라에 코리아라는 도시가 있다고 생각하던 사람도 있을 시절이었다. 그랬음에도 나의 설치 작품의 기발한 아이디어 때문에 프랑스 정부에서는 국립공원수 하나를 기증해줘서 교포 청년들의 도움으로 실현했던 작품이 〈신체항 71-73〉이었다.

김이순 캔버스 하나 걸으셨으면 간단했을 텐데 이렇게 어려운 과정을 거쳐서 작품을 하셨는데, 그러면 〈신체항〉이라는 타이틀이나 이전과는 전혀 다른 미술을 하게 된 배경을 설명해주시면 감사하겠다.

이건용 저는 배제중고등학교를 나왔는데, 배제고등학교 1학년 때 논리학 수업이 있어서 서구의 현대철학을 접하게 되었다. 물론 저는 유교 사상이 지배하는 사회 속에서 성장했고, 노장사상 이런 것은 이미 중학교 때 일반적으로 유학자들을 통해 공부를 하기도 했다. 끊임없이 전시장에 대한 의문을 가졌다. 전시장이 왜 외부 광선을 차단하고 왜 화이트큐브로 만들어져야 하는가. 그리고 왜 사람들은 항상 무언가 만들어졌거나 그려진 것을 보러 들어오는 공간으로 생각해야 되는가. 그래서 ST 그룹에서 전시 공간에 대한 역사를 텍스트로 공부한 적이 있었다.

김용익 나도 기억이 난다.

이건용 저는 현상학자 메를로퐁티(Maurice Merleau-Ponty)가 이 세상은 신체(身体)의 기지(基地)로 이루어져 있다는 명제에 대해 상당히 기분 좋게 생각했다. 왜냐하면 너무 관념적이고 증명이 될 수 없는 것에 대해 끊임없이 얘기하고 교육하는 것에 불만을 많이 가졌었는데. 어떻게 보면 자연의 일부를 '신체'라는 말을 써서, '항', 부분을 전시장에다 슬며시 갖다 놓으면 어떨까 하는 생각으로 미소 짓고 있었다. '이 세상에 신체의 한 부분을 가차 없이 갖다 놓으면 어떨까', '그러면 와서 보는 사람들은, 만들어지고 그려진 것을 보러 온 사람들이 어떻게 반응할까', '전시장에 대해서 또 어떻게 생각할까' 이런 생각으로 가득 차 있었다. 그래서 나무를 구하면서 그 일을 시작했다. 얼마나 이게 감격적인 일이었는지, 그 작업이 끝나는 즉시 수도경비사에서 나타나기 전에 전화를 이일 선생한테 해서 "제가 드디어 했습니다" 그러니 이일 선생님이 "건용 씨 뭐를 했다는 얘깁니까", "제가 했다니까요", "뭘 했다는 얘깁니까"…… 이 일을 해놓고 그 정도로 감격적이었다. 이 전시장에 목우회 회장이셨던 이마동 선생이 오셨는데, "야, 건용아 참 멋있더라" 했던 작품이다. 그러면서 화단에 정식으로 괴짜 작가로 데뷔를 했던 첫 작품이다.

김이순 이 작품은 〈관계항 78〉(1978)(그림3)이다.

이건용 이 작품은 동경 현대미술관을 기점으로 전 일본의 미술관을 순회하는 전시에 출품했던 작품이다. 당시 저는 공간에 대한 생각이 많이 있었는데, 말하자면 밥을 먹으면서도 밥그릇에 대해서 그걸 담는 공간으로 생각했고 밥그릇으로 생각 안 했을 정도였고, 내가 잠자는 방도 역시 그 생각이었다. 이거는 제가 대전에서 70년대 말에 고생할 때, 서울에서 있을 때는 두 사람이 항상 나를 교대로 감시를 했는데, 그 감시권에서 조금 벗어난 대전이라는 공간에서 제가 재미있게 했던 작품이다.

김이순 작품 제목이 〈신체항〉에서 〈관계항〉으로

바뀌는 점에 대해서도 궁금하다.

이건용　〈신체항〉은 세계를 '신체'로 보고 어떤 부분을 지칭하는 것이고, 〈관계항〉이라는 것은 그 신체를 이루는 사물 간의 관계, 상황을 얘기하는 것이다. 또 제가 쓰는 용어 중에 또 하나가 있는데 '중성화'라는 단어가 있다. 가령 사람과 사람이 만나서 대화하면 '중성화'의 논리가 거기 존재해야 한다. 한 사람이 일방적이고 주도적으로 상대를 주입하고 있으면 중성화나 대화가 안 되고 일방통행이다. 저는 세계 전체의 논리를 '중성화'로 보자고 생각했던 사람이다. 이 작품은 박스와 그냥 시골 바닥에 굴러다니는 나무 두 개를 저렇게 나무통에 걸쳐 놓은 작품이다. 나무통과 나뭇가지가 교차되는 모서리에는 돌 하나가 놓여 있고, 아래는 돌에 의해 받쳐졌는데 바닥에는 그런 것들이 놓인 괘도가 백묵 선으로 그려져 있다. 이 관계는 용적을 가지고 있는 박스와 길이를 드러내고 있는 나무와 그다음에 덩어리로 되어 있는 돌의 관계를 보여주는 것이다. 조금 전에 김 교수님이 질문하신 작품은 박스 두 개 놓은 것(〈관계항〉(1972)(그림1), 남북회담이 한창 진행되던 당시의 작품이다. 이 작품은 마침 그 시기에 《앙데팡당》전이 있어서 출품했다. 이 두 개의 나무 궤짝 상황을 살펴보면 바깥에 돌 하나가 있는데 그 상황에서부터 상당히 무관계적 상황에 놓여 있다. 그리고 두 박스 가운데 있는 돌은 무언가 두 개의 박스 사이를 연결하여 관계론적 상황을 만들고 있다. 그다음 뒤에 박스 입구에 걸쳐져 있는 돌은 내부의 상황으로부터 다른 박스로 이동함으로써 대화하기 위해서 나가야 한다는 모습이고 같은 박스 코너에 돌 하나가 박혀 있는데, 절대 밖에 나갈 수 없다는 입장이다. 남북회담에 대해서는 오늘날도 여러 각도에서 이야기하고 있지만 당시로서는 비상한 관심을 갖고 얘기되던 시대였다. 이 〈관계항〉 작품은 분단의 우리 사회 안에서 정치적으로 이산가족사적 입장에서, 또는 민족사적 입장 등 여러 가지를 포함해서 관계론적 상황을 박스 두 개와 돌 다섯 개를 가지고 관계적인 항(項)을 보여주고 있는 것이다.

김이순　시사적인 것까지 포함해서 만든 건가?

이건용　저는 시사적으로 얘기해서 누구를 설득, 선동하는 게 아니라 그런 사유의 구조를 한번 생각해보고. 내가 남북회담에 대한 이야기를 쏙 뺀다 하더라도 돌과 상자만으로도 충분한 〈관계항〉이지만, 그때 당시 그러한 상황에 처해 있었던 현실도 이 입체 작품이 탄생하는 요인이 없다고 볼 수 없기에 얘기하는 것이다.

김이순　선생님께서 《ST 3회전》에서는 천 작업 (그림4)을 출품하셨다.

이건용　사실 모더니즘적인 사유는 하나의 명제로 다 설명하려고 한다. 그런데 포스트모던 사유들은 그렇지 않다. 상황에 따라서 다른 명제를 가지고 이야기한다. 저는 이때만 하더라도, 74년이었는데, '회화가 무엇인가'에 대한 끝없는 질문을 던지고 있었다. 회화라는 것은 평면 안으로 들어갈 수도 없고, 그것이 입체적인 것도 아니고, 평면 매체 안에서 '일루전(illusion)', 즉 하나의 '환영'이라고 생각했다. 그래서 마치 캔버스 천을 주름 잡히게 하고 분무기(spray)로 물감을 뿌려서 그것을 다시 철저하게 벽면에 펴서 보여주는 그런 작업이다. 그 후에 제작한 것이 중심부에 수직과 수평의 붉은 교차하는 선을 두 개를 그어서 실제적으로 직선이 휘어지지 않아 주름 잡힌 것 같이 보이는 것은 '일루전'이라는 것을 증명해 보이고 있는 작업이다.

김이순　〈포-군청색 A, B, C〉(1974) 작품을 말씀하시는 건가?

이건용　그렇다. 다시 말해서 이 평면 작품은 "당신이 보는 것은 단지 '일루전'이다"라고 발언하고 증명해 보이는 것이며 회화란 매체(미디어)로서 철저히 평면이다라는 것을 얘기하는 것이다.

김이순　나중에 김용익 선생님 작업이 나오면

그림4 이건용, ‹포›, 1974, 천 위에 유채, 각 145×550cm. 국립현대미술관 소장

흥미롭게 비교해볼 수 있을 것 같다.

이전용 저는 '회화를 일루전'이라는 측면에서 명제로 삼고 그것을 증명했다. 비로소 회화를 매체적 측면에서 본다든가 평면이라는, 회화가 가지고 있는 장르에 대한 본질을 보고 증명해 보이는 최초의 일을 한 것이지요. 또 그다음에 나타나는 '이벤트-로지컬' 같은 것은 작가의 예술 행위가 어떻게 이루어질 수 있는가에 대한 것이다. 이전에 〈건빵먹기〉(1975)라는 것, 지금 현재 국립현대미술관 전시가 있는데, 거기에도 나와 있는 작품이다.

김이순 75년이면 선생님이 평면 작업을 하시다가 이벤트로 넘어가는 첫 작품이 되는 건가?

이전용 그렇다. 1973년 파리비엔날레에 참가하고 돌아오는 비행기 안에서 내가 예술의 매체를 작가로서 객관적으로 선택하고 그것이 중립적인 수단인 것처럼 생각이 되는데, '아, 세계 안에서 작가의 몸 자체가 타고난 예술적 매체구나'라는 것을 크게 깨달았다. 그래서 73년부터 기회를 기다리다가 75년 백록화랑에서 기회가 주어져서 그때부터 시작을 했다.

김이순 그러면 이런 몸으로 직접 작업하는 것하고, 나무로 한 〈신체항〉과는 어떤 상관성이 있나?

이전용 비트겐슈타인(Ludwig Josef Johann Wittgenstein)의 『논리철학논고』 초반에 보면 "세계는 일어나는 모든 것이다(The world is all that is the case). 세계는 사실들의 총체이지 사물들의 총체가 아니다"라는 말이 있다. 사물은 일어난 것들의 총체이다. 다시 말해서, 일어난다는 것 그 자체라는 것은 독립적으로 혼자 일어나는 게 아니라 관계론적으로 일어난 것이라고 누누이 얘기된다. "본다는 것, 지각하는 것도 내가 보는 것에 의해서 내가 비춰지는 관계로 생각하고 있다."(메를로퐁티) 그래서 '우리가 미술이라는 그 행위라든가, 동원하고 있는 매체라든가 이 모든 것들이 무엇을 의미하는가.'

그런 것들은 전부 다 관계론적이다. 그리고 그 관계론적인 것은 상호 간에 관계를 통해 일어나고 있다고 보는 것이다. "어떤 대상도 그것과 다른 대상들과의 결합 가능성을 떠나서는 생각할 수 없다."(『논리철학논고』 중) 그럼에도 우리는 '그 이전에 근대 안에서는 기술이라든가 테크닉이라든가, 그리는 내 생각의 이미지를 거기 주입해서 만든다. 이렇게 만든다든가 그린다는 것에 총력을 기울이고 있는데, 그럼 만드는 그 대상은 무언가.' 그래서 나는 한국의 70년대 획기적인 계기는 미술을 종(種) 개념이 아니라 유(類) 개념적 측면에서 '미술이란 무엇인가'를 묻고 있는 지점, 그것이 제가 중요하게 생각하는 부분이다.

김이순 선생님이 해프닝이 아니라 이벤트라는 단어를 쓰시면서 '논리적'이라는 말을 덧붙였다.

이전용 사실 이벤트란 사건인데, 사건이 논리적으로 일어날 수 없다. 그러니까 이벤트와 논리(로직)는 상호 합성될 수 없는 것인데, 그렇지만 예술 안에서는 이것이 이루어져야 한다는 전제가 있는 것이다. 그래서 맨 처음에는 '로지컬 이벤트'라고 썼는데, 너무 심심해서 그걸 도치시켜 '이벤트-로지컬'이라고 하였다. 그리고 나서 '이게 말이 되겠나' 하고 성찬경 시인한테 가서, 그분이 영문학자라서 물어봤다. 내가 도치해서 '이벤트-로지컬'이라고 쓰는 게 어떤가 그랬더니, 된다고 그랬다.

김이순 그럼 두 가지가 내용은 같은데 말만 도치시켰단 말씀인가?

이전용 그렇다. 〈장소의 논리〉(1975)는 제 대표작 중 하나이다. 이것은 75년도에 국립현대미술관에서 발표한 것인데, 그냥 가만히 있다가 조그마한 백묵 하나로 행위자가 서 있는 바닥에 원을 긋는데, 하나 그리고, 바깥에 서서 중심부를 향해서 '저기' 그다음에 중심부 안으로 들어가서 발아래를 향하며 '여기'를 외치고, 그리고 걸어

나가서 자기 뒤에 있는 원을 향해 '거기'라고 한다. 조셉 코수스(Joseph Kosuth)가 만약 내가 이 행위를 하는 것을 보았다면 고개를 끄덕거리면서 '거기'까지는 공감할 수 있지만, 그다음에 원의 선을 따라 '어디 어디 어디'를 외치다가 관중 사이로 사라진다면 그는 어떻게 생각할까 하는 생각이다. '어디'를 외치게 된 것은 장자(莊子)의 『제물론(齊物論)』에서 온 것이다. 다시 말해서 행위자가 설정한 하나의 원(圓)이 행위자의 신체의 개입에 따라서 명칭이 달라지는 것은 마땅한 일이나 원의 주변을 따라서 밟으면서 '어디'를 외치는 것은 고정(固定)할 수 없는 '장소'와 '신체 위'의 관계를 묻고 있는 것이다.

김이순 거의 이벤트를 본 것 같이, 설명을 잘 해주셨다. 그다음은 김용익 선생님께 질문 드리겠다. <홍씨상가>(1975)는 홍익대학교 졸업식장에서 있었던 사건이라고 알려져 있는데……

김용익 그렇다. 75년에 졸업을 했는데, 저는 작가로서 데뷔를 74년에 했다. '학생이 작가로서 데뷔'란 말을 꼭 쓰고 싶은데 왜냐하면 그때 당시에 학생, 선생님, 선배, 후배의 위계가 상당히 허물어졌다. 이건용 선생님과도 같이 전시하고, 박서보, 이우환, 김창열, 이런 분들과 같이 전시하고. 70년대의 어떤 독특한 열기에 휩싸여 있던 시대였다. 4학년인 학생이 작가로 데뷔하는 게 아무런 이상할 게 없었다. 4학년 말에 제가 상파울루비엔날레 출품 작가로 선정되었다. 그때 당시 학생 신분으로서 선정되었다는 게 파격적이었지만 70년대 분위기로는 하나도 이상할 게 없었다. 그래서 내가 74년 작가로 데뷔하고, 최초로 작품을 내걸은 74년 10월인가 제1회 《대구현대미술제》에 낸 것이 첫 번째이다. 그리고 또 74년 있었던 《제2회 앙데팡당전》에도 출품했고, 그리고 75년 졸업하면서 <홍씨상가>라는 해프닝이라고 할까, 뭐라고 불러야 할지

모르겠는데. 내 의사와는 상관없이 조직이 되었고, 나는 출연 배우로 등장했을 뿐이다. 내 이력에는 여태까지 넣지 않았으며 앞으로도 별로 넣고 싶은 생각이 없다. 원래는 이화여대 출신과 몇몇 신촌의 대학원생 중심이 된 '카이두'라는 실험영화 그룹이 있었는데, 그중 핵심 멤버에 김점선이라고 돌아가신, 만화 그림처럼 그리는 홍대 대학원 다니는 사람이 있었다. 그분 중심으로 이루어지는 것이라고만 알고 있었다. 졸업식장에서 졸업생이 갑자기 쓰러져 죽고 미리 준비한 관에 실어 나가고 하는 것을 다 준비하고, 나는 거기 아무런 역할이 없었고 그 소식을 듣지도 못했는데 당일 아침에 나랑 같은 '에스쁘리'라는 그룹에 속한 동인 중에 한 분이 오더니 "쓰러져 죽어주어야 할 주인공이 죽는 역할을 거부해서 니가 대신 해줘야겠다"는 제안을 받았다. 나는 그동안 소위 말해서 컨템퍼러리 아트며, 모더니즘이 무엇이며, 해프닝이 무엇이며를 공부하고 있었기 때문에 그런 것에 대해서는 '올 게 왔구나' 싶을 정도로 받아들여서 했다. 그런데 그게 일간지와 주간지에 [기사가—편집자] 나서 마치 내가 <홍씨상가>의 중요한 역할을 한 것으로 알려져 있는데, 그건 전혀 잘못 알려져 있고, 이게 실상이다. 나는 그날 아침에 제안 받아서 죽는 역할을 한 것뿐이다.

김이순 사진 속에 보이는 게 선생님 아닌가?

김용익 나는 관에 들어가 있고 이 사진에는 없다. 이 친구가 원래는 관에 들어가야 할 친구인데 노□□라고…… 죽지 않고 영정을 들고 서 있다. 학사모 쓰고, 다 졸업 동기들이다. 나는 관 속에 들어가 있다.

김이순 저는 선생님의 모습이라고 생각해왔다. 그러면 이게(<은폐와 개진의 동어반복적 조작 No.2>)(그림5) 75년 작품인가?

김용익 75년 졸업 이후에 작업한 <은폐와 개진의 동어반복적 조작 No.2>는 이건용 선생님 작업과 비슷하다. 이건용 선생님은 한 번 하고

그림5 김용익, <은폐와 개진의 동어반복적 조작 No. 2>, 1975, 천에 혼합매체, 180×70cm. 작가 제공

그만두셨지만, 저는 5년간 계속했다. 그때 이 작업은 이건용 선생님이 말씀하신 그대로다. '평면이란 무엇인가' 하는 관심사들, 즉 매체란 무엇인가. 조각이면 조각, 회화면 회화, 매체에 대한 탐구심이 굉장하던 때이다. 따라서 서로 비슷한 작업이 나와도 하나도 이상할 게 없는 상황이었다. 내가 어떻게 저런 평면 오브제 작업을 했냐 하면, 이건용 선생님 따라 나도 한 번 해보자는 것이 아니었고 내 나름대로의 논리적 근거를 갖고 해본 것이다.

70년에 군대에 가서 73년에 제대하고 74년, 대학교 4학년 때였다. 소위 70년대 미술의 중요한 일들이 일어나던 때인데, 제대하고 여러 텍스트들을 보고 읽으며 3년 동안 군대에서 굶주렸던 지적 호기심이 왕성해서 모든 지식들을 스펀지가 물 빨아들이듯 빨아들이고, 단어 하나 문장 하나에서 그 이상을 보고 읽어내던 때였다. 그때 몇몇 분의 텍스트들이 나한테 중요한 역할을 했다. 그 대표적인 사람이 이우환이다. 학생이던 당시 이우환의 텍스트가 거의 나한테는 절대적이었다. 텍스트뿐 아니라, 간단히 지나가는 말 한마디조차도. 그중에서 대표적인 것이 "있는 것을 있는 그대로", 아니면 "가까이서 보면 물질의 상태인데, 멀리서 보면 정신의 시스템이다" 같은 것이다. 이런 말들이 확 들어오면서 그걸 물질화시켜 본 것이 이 천 작업이다. "가까이 가서 보면 물질의 상태인데, 멀리서 보면 정신의 시스템이다." 정신의 시스템이란 말이 굉장히 오묘한 말이겠지만 난 단순하게 받아들였다. 멀리서 보면 이미지요, 가까이서 보면 물질이다. 그래서 이런 작품을 만든 것이다. 가까이서 보면 이미지이다. 일루전이다. 그런데 그것이 떨어져서 보면 물질로 보인다든가 이런 식의, 혹은 그 반대일 수도 있고. 이우환이라고 하는 작가는 그때 당시 젊은 친구들한테는, 소위 당대 미술에 자기 자신을 투신하고 싶어 하는 열기 어린 젊은

청년들한테는 절대적이었다. 나도 그랬고, 지금도 조금도 숨기고 싶지 않다. 나는 이우환의 영향을 흠뻑 받았다. 심하게 받았다고 할 수 있다. 그래서 나온 작업이 이것이다. 그게 74년부터 시작되었다. 아까 그거(그림5) 다시 보여 달라. 나중에는 〈평면오브제〉란 제목을 붙였지만 처음에는 〈은폐와 개진의 동어반복적 조작〉이라고 하는 상당히 사변적이고 어려운 제목을 붙였었다. 그 당시 뭘 읽었는지 모르겠지만 책에서 뭘 읽고 그런 제목을 붙인 것일 것이다. 철학자들의 어려운 책을 많이 읽었던 때라 지금 생각해보면 말도 안 되는 제목을 붙였었다.

은폐는 대지이고 개진은 세계다. '은폐-대지는 이미지이고 개진-세계는 물질이다' 이런 생각을 갖고 있었던 것 같은데, 너무 말도 안 되는 것 같아서 제목을 〈평면오브제〉로 바꿨다. 어디서는 또 〈평면〉으로도 되어 있고, 그때는 좀 오락가락했었다.

김이순　처음에는 〈평면〉이라는 제목으로 작품을 하셨고, 제가 볼 때 작품이 거의 똑같은 작품으로 생각되는데, 작품 제목이 〈평면〉이 있고 〈평면오브제〉가 있다.

김용익　그때 아직 내 생각이 정립이 잘 안 되었고, 남의 생각을 가져다가 작품으로 만드는 과정이었기 때문에 제목이 이렇게 저렇게 바뀌었다.

김이순　『공간』지에 평면이란 제목이 'place'로 되어 있다.

김용익　〈평면오브제〉를 영역할 때 오타가 나서 'place object'로 나간 적이 있다. 생각해보니 그것도 내 뜻과 부합되는 면이 있어서 그냥 두기로 했다. 벽에 걸렸을 때 저런 모습이라는 장소성을 강조하고 싶었기 때문이다. 그래서 한동안 한글로는 '평면오브제'라 하고 영어로는 'place object'라고 표기했었는데 나중에는 좀 불합리하고 번거로운 짓 같아서 'plane object'로 통일시켰다.

김이순　'그때 (선생님은) 이일 선생님께 떠오르는

그림6 김용익, 〈평면오브제〉, 1977, 마대에 혼합매체, 180×270cm. 작가 제공

그림7　김용익, ‹평면오브제›, 1981, 상자, 텍스트, 종이.
«제1회 청년작가전» 출품작. 작가 제공

별로 인정받으셨구나'라는 생각이 들었다.
이일 선생님이 선정한 『한국현대회화의 새
가능성—이일 선정 13인의 얼굴』(『공간』,
1978년 11월호)에서 선생님을 소개하는 글에는
‹평면오브제›(그림6, 그림7) 두 작품이 실려 있다.
‹평면오브제›로 ST에도 잠시 참여를 하셨던 것
같다.

김용익　한 번 했다. 그때 낸 것은 이 작품이 아니다.
작품은 다른 게 나갔는데 자료에는 이걸 냈다. 그
당시에는 이런 경우가 많았다. 지금처럼 카메라가
많이 보급되지 않아서 카탈로그를 만들어야 하는데
옛날 작업은 내기 싫고, 새로운 작품을 내려고 하면
이미지가 준비되지 않아서 옛날 이미지를 갖다

낸 것이다. 다른 작품이 나갔었다. 오류를 [잡을]
기회가 있으면 바로잡고 싶다.

김이순　79년에는 더 많은 천을 건 작업을 하셨다.

김용익　그렇다. 버라이어티하게 여러 가지 변화를
많이 준 것이다. 일곱 개의 독립된 천들이 하나처럼
보이게 꾸며본 것이다. 재밌어서 이렇게 저렇게
많이 해봤다.

김이순　그러시다가 이렇게 81년에 작품
‹평면오브제›(1981)(그림7)은 박스 속에 들어
있고, 박스만 전시된 작업을 하시면서 이 작품을
마무리하셨는데 이 상황을 좀 더 설명해주셨으면
좋겠다.

김용익　이게 80년에 준비했었고, «제1회
청년작가전»(1981)을 할 때 이 작품을 냈다.
이 작품은 그때 당시 소위 ‘전위라는 게 뭐지?
모더니즘이란 게 뭐지?' 고민을 할 때이고,
‘모더니즘 작가는 자기복제를 해선 안 되는 거
아냐? 전위도 자기복제를 5년씩 해 먹었으면 이제
그만해야 되는 것 아니냐'는 생각에 휩싸여 있었다.
그때 당시 소위 단색화라고 지금 그렇게 불리우는
일군의 작가들이 박서보를 중심으로 이루어져
있었다. 동경 센트럴미술관에서 «한국현대미술의
단면»(1977.8.16.-28., 권영우, 김구림, 김용익,
김진석, 박서보, 박장년, 서승원, 심문섭, 윤형근,
이강소, 이동엽, 이상남, 이승조, 진옥선, 최병소,
김기린, 김창열, 곽인식, 이우환 참가)이라는 전시가
있었다. 물론 나도 같이 참여했지만, 어떤 세력을
형성하고 있었고, 그 모습이 결코 급진적인 또는
모더니즘이 추구하는 자기 부정적인 것과는 거리가
먼, 일종의 권력화가 되었다고 그때 당시에 느꼈다.
그리고 70년대 소위 ‘에꼴 드 서울파'라는 사람들과
꽤 오랫동안 함께 지냈는데, 함께 지내다 보니
내가 가려는 길과는 많이 다르다는 걸 깨달았다.
내가 알고 있는 소위 모더니스트, 아방가르드
아티스트가 보여줘야 할 태도와는 전혀 거리가
먼 행태들을 보여주는 것에 대해 실망스러웠다.

또 한 가지 요소는 한국에서 전위가 가지고
있는 전위성, 불온성을 담보하는 미술 활동은
'민중미술이다'라는 생각을 나는 갖고 있었다. 나는
모더니즘의 숙명을 나의 숙명으로 삼기로 나의
앞날을 정했기 때문에 젊은 친구들이 "형, 민중미술
좋아하잖아, 같이 하자" 해도 거부하던 참이었다.
1980년이 어떤 해인가, 박정희 시해 사건부터
해서 정치적으로 급변하던 시기이고 그 이전까지
유신체제로 억압된 상태이고, 거기서 느끼는
괴리감이 심했다. 현실 사회와 내가 숙명으로
여기던 '모더니즘 미술'이 가지고 있는 괴리감 등.
『창작과비평』, 백낙청 씨의 글, 김지하의 시집을
몰래 복사해서 보면서 내 자신이 한국, 남한에서
작업하는 작가로서의 정체성에 심한 갈등을 느끼고
있을 때였다. 그런 게 터져 나와서 한국의 정치
상황에 대한 견딜 수 없음과 소위 모더니즘 단색화,
에꼴 드 서울파 선배에 대한 실망감 그리고 그
미학 전체에 대한 실망감까지 번져가면서 《제1회
청년작가전》에, 천 작업들을 다 박스에 집어넣어서
박스를 전시했다. 그때 당시에 나는 이 작품을
전시하면서 〈홍씨상가〉의 관에 들어가는 것과
똑같은 위기감을 느꼈다. 실제로 동시대 비평가는
나에게 "너 이러다 매장당한다"고 했다. 어쨌든
아방가르드 아티스트로서, 자기 자신을 부정하는
모더니스트로서 해야 할 일이 뭔가를 고민했던
끝에 나온 작품이고 이제는 이게 내 대표작 중의
하나가 된 것이다.

김이순 　이 뒤로는 천 작업을 한 번도 걸지
않으셨다는 건가?

김용익 　따로 제작은 하지 않았다. 후에 기획전에
초대될 때 이전에 제작한 작품을 출품하곤 했다.

정무정 　말씀해주신 경험담이 저희 연구하는
데 좋은 도움이 될 것 같다. 얘길 들으면서
제가 궁금증을 갖게 된 부분은, 당시 에꼴 드
서울이라든가, 앙데팡당과 같은 제도권 전시와
ST나 AG라는 젊은 그룹 사이의 관계가 어떠했는가

하는 점이다. 다시 말하면, 젊은 세대에게서 꾸려낸
단체를 통해서는 그런 새로운 실험 작업들이
전개되었었고, 반면에 에꼴 드 서울이나 앙데팡당
같은 경우는 한국미술협회(이하 미협)라는 제도를
중심으로 해서 단색화 운동의 하나의 구심점이
되었다. 그런데 오늘날의 평가에 있어서도 미협의
권력화에 상당히 많은 비판이 제기되곤 한다. 아까
70년대 후반에 권력화되었다는 느낌을 받으셨다고
했는데 미협 주도 전시 활동을 하시고 ST도 활동을
하시면서 느꼈던 갈등은 없었나?

김용익 　내가 ST도 기웃거려봤다가 한 번 하고
그만두고, 에꼴 드 서울도 사실상 거부하고 나오고
뭐 이런 식으로 심하게 갈등을 일으킨 것은 아까
말씀드린 바와 같다. 선배에 대한 실망감과 정치와
내 작품 사이의 괴리에서 오는 갈등으로 조현증이
올 정도였다.

전통의 의미

정무정 　그러면서도 뭔가 두 그룹 간의 유사한 점이
있다고 한다면, 양쪽에서 다 '전통'을 언급한다.
60년대까지는 전통이 부정의 대상이었는데,
70년대 들어서 AG 그룹과 단색조 그룹에 전통과
관련한 언급이 나온다. 이 두 그룹에서 언급되는
'전통'에 대한 의미의 차이가 있는 것인지 이건용
선생님께 여쭤보고 싶다.

이건용 　우리가 비로소 아까 용익 씨가 이우환
선생에 대해서 얘기했는데, 그 특징적인 한 가지는
사유하는 데 있어서 동양적인 사유의 측면을 많이
강조했다는 것이다. 일반적으로 모더니즘이라고
한다면 서양을 얘기하게 되고, 서양의 논의를
중요하게 생각하는 측면인데, 이우환의 「만남의
현상학 서설」을 보게 되면 그 중심이 노장(老莊)
사상 내지는 일본의 관념론 철학인 니시다 기타로
니시다(西田幾多郎)의 철학에 대해서 집중적으로

얘기한다. 세계를 보는 세계관이 어떻게 되어야
한다는 이야기가 나오는데 이것은 전혀……
현대예술에 대해 논하면서 동양의 고대 사상에
대해서 얘기하고 있기 때문에, 상당히 그런 측면이
'우리가 사유적 측면에서 서양의 모더니즘을
비판하고 동양 사상이나 세계관을 오늘의 관점에서
재평가하고 있다는 점들이 상당히 중요한
부분이구나' 하는 점을 크게 깨닫게 해주었다.

한편으로는 당시 한국 사회 전반에 걸쳐 예우
문제라든가, 살아가면서 여러 가지 사회 안에서
인간관계라든가 모든 것들이 상당히 유교적이었다.
상당히 겸손하고, 그리고 나이 많은 분과 어린
사람의 관계 안에서도 상당히 그런 측면이 있고,
그런 면들이 거의 지배적이었지만, 한편으론
동네마다 내가 중학교 다닐 때만 하더라도
하루에도 갓 쓰고 다닌 사람이 여러 명 있었다.
그분은 당시 근대화 또는 현대화 풍조로 볼 때
오히려 본인이 그렇게 다니면서 동네에 나쁜
영향을 주는 게 아닌가 스스로 생각할 정도로
미안하게 생각하는 측면이 있었다. 그래서
내가 장자에 대해서 읽다가, 중학교 때 동네
어귀에서 질문을 하나 했더니, 나하고 우리 집에
가자고 그래서 강제로 끌려가서 새벽 3시까지,
장자의 도추(道樞) 하나를 물어봤는데 노자부터
제자백가(諸子百家)를 새벽까지 들었다.

그래서 우리의 생활과 의식 안에서는
자연스럽게, 전통이라는 것이 자연스럽게 녹아
있었고 한국이라는 긍지가 상당히 있었다. 강한
거에 있어서 '놈'자를 붙이고 약한 거 있어서는
'사람'이라고 붙일 정도로. 베트남 놈이라고 안 하고
베트남 사람이라고 하지만, 미국에 대해서라든가
프랑스, 소련, 중국, 일본 등의 강대국 사람에
대해서는 미국 놈, 소련 놈, 프랑스 놈, 중국 놈,
일본 놈 할 정도로 주체성이라든가, 자신들의
문화 사회 전통에 대한 긍지, 생활, 음식에 대한
긍지 이런 것들이 있었던 것도 사실이다. 1969년

「만남의 현상학 서설」이라는 글을 이우환 선생이
썼지만 그 당시 일반적으로 이우환 선생의 스타일
작품 풍조는 화단에 상당히 팽배해 있었는데,
ST는 이러한 현상에 대해서 가만두지 않아서
'요인이 뭐냐' 해서 그 사람의 논문을 갖다가 우리가
텍스트로 써야겠다고 했다. 이일 선생님께 부탁을
드려서 일어로 된 논문을 번역하고 당시 정릉에
거주하시는 이일 선생님의 댁에 가서 ST 멤버들이
이우환 글을 텍스트로 만들어 토론했던 기억이
있다. 전통이 새삼스레 없던 것이 나온 것이 아니고
우리 생활 속에 있었고, 그런 것들이 논리적으로
상당히 예술 속에서도 중요하다는 세계관적
의식으로 작용했다고 생각된다.

김용익 나도 이어서 말씀드리겠다. 사전에
주신 질문에도 전통에 관한 질문을 하시면서
내가 2018년에 블로그에 올렸던 텍스트도
적어놓으셨다. 전통에 대해 어떻게 생각하는지에
대해 정확하게 내 뜻을 전달하고 싶어서 써왔다.

나는 전통 그것이 가시적이든
비가시적이든, 장기 지속적 전통이든
모든 것을 포함하여, 우리 존재의 바탕이
되는 온톨로지(Ontology)로서의 역할을
한다는 데 강력히 동의하지만, 이런 전통을
크게 한번 강하게 부정하고 뒤집어엎고
나올 필요가 있다고 믿는다. 그래야 과거
전통에서 떨쳐버리지 못하고 아직도
좀비처럼 살아있는 비합리적 사고라든가
과도한 가족주의, 공공적인 의식의 결여
등 소위 전근대성들이 말끔히 사라진다고
생각하고 있다. 어쨌거나 나는 나의 세대,
나의 아비투스 내 몸에 새겨진 가치관들에
충실해보려고 한다. 예술을 한다는 것은 다른
것이 아니라 자기 자신의 몸과 삶이 요구하는
것에 정직하게 반응하는 것이라고 익혀 알고
있기 때문이다. 그러니까 예컨대, 섣불리

전통을 코드로 삼는 작업을 시도하진 않을 것이다. 그럼에도 불구하고, 내 작품에서 느껴지는 '전통'의 냄새가 있다면 아마도 장기 지속적 전통일 텐데, 그것은 어쩔 수 없는 일일 것이다.

이렇게 작년의 쓴 글 중 질문지에 인용하신 텍스트의 뒷부분에 이렇게 쓰여 있다. '이것이 한국 미술가들의 일반적인 생각은 아니겠지만,' 이렇게 생각하는 작가도 있다는 사례로서 얘기해볼 만하지 않나 하고 말하고 싶었다.

신정훈 선생님께서 전통을 말씀하셔서, 전통과는 다른 이야기를 말씀드릴 거다. 사실 김용익 선생님께 먼저 질문을 드리면, 제가 생각할 때 김용익 선생님은 글을 굉장히 잘 쓰셔서, 글을 보면 '70년대 한국 미술을 다르게 볼까' 하는 생각을 해본 적이 있었다. 그게 왜냐하면, 아마도 제 생각에는 김용익 선생님이 70년대 한국 미술의 장에서 모더니즘이라는 것이 과연 뭔지를 명료하게 설명하신 분 중 하나가 아니었나 생각한다. 저에게 더 매력적이었던 것은 선생님께서는 모더니즘과 같이 외래적 담론의 철저한 습득이 한국적인 것의 표피적 추구보다 중요하다 말씀하시는 것이 흥미로웠다. 그 시기 많은 것들이 전통이란 큰 말로 무화되는 경향이 있었기 때문에 저는 흥미롭게 여겼다. 그래서 작가의 창조적 정신은 언제나 재료가 주는 구속과 생산적 긴장을 이뤄야 한다는 매체 특정적 모더니즘론, 따라서 평면, 환원, 재료에 대한 강조를 통해서 객관적으로 작업의 의미가 드러나는 그런 모더니즘론에 대해서 선생님께서 말씀하셨다고 저는 그렇게 읽었다. 이렇게 되면 당시의 많은 사람들이 그런 생각을 하셨던 건지 궁금하다. 왜냐하면 1960년대만 하더라도 그런 모더니즘론이 작동하지 않았는데 그린버그(Clement Greenberg)나 이우환에 노출되면서 그런 식으로 되는 건지 늘 궁금했다.

그럼에도 불구하고 선생님이 다른 분들보다 훨씬 더 그 생각을 명료하게 갖고 계신 느낌을 받아서 과연 얼마나 많은 분들이, 그리고 선생님은 어떻게 그런 생각을 하셨는지, 이런 얘기들을 해볼 수 있을 것 같다.

또 하나 더 말씀드리고 싶은 것은, 저희 연구 선생님들과 70년대 미술에 대한 연구를 할 때 신문을 아예 PDF로 떠서 보는 경우가 있다. 그러면 단색에 대한 이야기, 김용익, 이건용 선생님의 기사가 나고, 그 옆에는 짧게 스카라 극장에서 〈별들의 고향〉 영화를 한다고 나온다. '이 두 개가 어떻게 같은 한 시대에서 나올 수 있을까?' 생각을 해보면, 어떻게 보면 모더니즘에 대한 생각, 반해석학적, 즉물주의적인 생각이 '70년대 한국의 산업화와 연관이 될 수는 있는 건가' 하고 막연한 생각을 하게 된다. 많은 논의가 이우환, 그린버그와 같이 외래 담론의 영향을 받은 경우가 많은데, 그것을 '조금 더 체험적으로 습득할 수 있는 어떤 상황이 되지 않았을까'라고 생각해볼 수 있을 것 같다. 그리고 오히려 그렇게 쓰는 것이 외부에서 들어오는 것으로서의 한국 미술을 기술하는 것이 아니라, 좀 다른 방식으로 이야기가 나갈 수 있지 않을까 생각한다. 아마 가장 어려운 부분이 '70년대 선생님들의 반해석학적, 즉물주의적 모더니즘론과 70년대 한국의 사회사적 변모, 이 둘을 혹시나 연결시킬 것이 있을까' 하는 것이었다.

김용익 나는 개인의 한정된 테두리 안에서 살아왔기 때문에 옆에서 뭘 했는지 알 수 없는 입장이다. 나보다는 큐레이터나 비평가들이 더 잘 알 테다. 내가 경험한 바로는 매우 소수였다. 그럼에도 불구하고 그 소수가 가지고 있는 영향력이 대단했다.

두 번째 질문에 대해 답하자면 이우환으로 인하여 촉발된 모노하(もの派) 이론하고, 미국이나 유럽에서 공부하고 온 분들이 강단에서 얘기한 모더니즘론, 이런 것들과 사회적이고 정치적인

연관을 찾아봐야 하지 않겠냐는 점은 당연한 것이라고 생각한다. 찾아야 된다고 본다. 그리고 여러 학문이 학제적으로 연동되어서 밝혀져야 할 일이지만, 개인적으로는 70년대 현실 정치에 대해서는 반감 내지는 회의 그리고 절망을 느꼈지만, 그럼에도 불구하고 경부고속도로가 생기고 달라지는 모습에 대해서는 경이로움을 가지고 봤던 기억이 난다. 나는 마포대교라고 불리는 그 다리 밑에서 앞 교각들을 보면서 강력한 힘을 느꼈다. 소위 말해서 그 교각이 주는 힘이 '이것이 대단한 힘이구나' 싶었다. 아마도 나의 작업에서는 모더니즘이 이론과 논리에 대한 강한 지적 호기심과 함께 내 내면 깊은 속에는 길게 도열해 있던 한강 다리 교각에서 느꼈던 뭐라고 표현할 수 없는 강렬한 느낌 같은 체험이 있다.

이건용 70년대는 거의 해방하고 30년 가까이 경과한 시대였는데, 우리는 국제 정치라던가 기타 여러 가지 정치의 이데올로기에 의해 그런 경향 속에 있으면서 주거지에 대한 것에서부터 시작해서 자기 자신을 돌아볼 수 있는 여유가 없었다. 그리고 '어떻게 하면 보릿고개를 넘길 수 있을까' 그런 거였다. 그때까지만 하더라도 아들이 미술을 한다고 하면 어머니가 아들의 장래를 생각해서 바로 울었다. 왜냐하면 우리 어머니는 일제강점기 때부터 세브란스 간호사였기 때문에 나한테 의사가 되라고 끊임없이 얘기할 정도로 당시는 의사가 최고였다. 70년대가 되면서 4·19 그 이후에 '자기 자신이 무엇인가', '내가 무엇인가'라는 질문을 비로소 하기 시작했다. 그러면서 미술에 대해서도 양식이라던가 스타일을 닮아가는 것이 아니라 우리가 미술이라고 지칭하고 있는 그것이 무엇이냐 하는 것을 더 본질적으로 질문하던 시대였다. 그랬기 때문에 전통에 대해서 얘기할 때도 주체성이라던가, 이런 얘기가 굉장히 많이 논의되고 있었던 시대였다.

우리 선배 층에 있는 백색, 단색화 세대들이 가지고 있는 전통에 대한 의식이라든가 주장을 반대하고 싶지는 않다. 그 지점도 상당히 중요하게 받아들여진다. 주체적으로 작가가 미술이라는 것이 무엇이냐는 것을 자기 스스로에게 질문하고 그것을 포기하지 않고 끊임없이 그거에 대한 질문을 하면서 거기에 답하는 것이 중요하게 생각하는 지점이 있기 때문이다.

김이순 두 분이 당대에 대한 인식에 약간 차이가 있는 것 같다. 이건용 선생님이 오직 미술 안에서 미술을 바라보신 경우라면, 김용익 선생님의 경우, 미술을 생각하시면서 사회 경제적 변화, 여러 가지를 생각하셨던 차이가 있으시니.

김용익 그게 세대 차이라고 할 수는 없다. 우리가 5살 차이라서.

김이순 얼핏 이일 선생님이 본 새로운 세대 13인에 이건용 선생님은 포함되어 있지 않고 김용익 선생님만 포함되더라. 5년의 차이가 있어서…….

김용익 미술계 안의 미술, 정치적인 데서 이건용 선생님은 항상 약간 밀리셨다. 그래서 아웃사이더에서 수장이 되셨고, 나는 인사이더로 들어갔던 거다.

'ST' 그룹 활동

김이순 이건용 선생님은 당시 ST 그룹의 리더로서 끊임없이 앞장서 가셨는데…….

이건용 중요한 건 ST 그룹을 거쳐 나간 작가들이 많다는 점이다. 들어와서 보니까 화단의 정치적 이익이 얻어지는 게 없으면 나가는 것이다. 저는 거기 실망하지 않고 처음부터 화단의 세력에는 관심이 없었기에 오히려 그것이 힘이 되어서 꾸준히 나아갔다고 할 수 있다.

김이순 ST 그룹 얘기가 나와서 하나 여쭙겠는데, 보통 그룹을 하게 되면 전시를 목적으로 하게 되는데, ST는 스터디 그룹으로서의 목적이

강했다고 생각하는데 이에 대해 말씀해주셨으면 좋겠다.

이건용 좋은 질문을 해주셨다. 우리는 당대와 선진 세계의 상황을 읽고 나름대로 비판도 해보는 게 중요했다. 선배 평론가들이 쓴 글을 보면, 특히 외국인이 읽는다고 보면 그때 그 한국 미술의 상황이 무엇인지 전혀 알 수 없다. 왜냐하면 본인이 해외의 이론을 숙지(熟知)했던 것을 한국의 작가에게 덮어 씌워서 이론이나 철학만을 애기했기 때문이다. 당대의 한국 작가의 작품에 질문하고 그 상황을 집요하게 읽고 분석해야 했는데 그게 없이 본인의 감상이나 철학만을 애기했으니, 구체적인 작가들의 발언과 작품이 어떤 것인지 그릴 수가 없는 평문은 당대의 독자도 알 수 없는 글일 수 있다. ST에서 스터디했던 것을 제가 여기서 애기하고 싶다. ST는 69년도에 시작해서 1981년도에 문을 닫는다. 그러니 10년 동안을 활동한 것이다. AG 그룹은 69년에서 75년 6년간. 그러니까 ST는 배를 활동한 것이다.ST에서 스터디했던 것들은 본질적으로 '미술이 무엇인가' 하는 질문이다. 그래서 첫 번째로 우리가 소위 '전시장'이라고 할 수 있는 미술관 공간이 무엇인가 하는, 전시 공간에 대한 발전사를 스터디했고, 두 번째로, 조각에 있어서 좌대, 평면 회화에서도 액자, 틀, 그것은 무엇인가에 대해 아주 심도 있게, 몇 주 동안을 공부했다. 세 번째로, 미술가가 창작 행위를 하는 데 만든 것과 만들지 않은 것의 관계를 공부했다. 우리가 일반적으로 미술 하면 회화(그림)는 그리고 조각은 조각한다는 것으로 당연하게 받아들이는 것에 그치는데, 당시 ST회는 그 당연한 관습적 인식의 관념을 의심하고 창작의 원초적 행위에 대해서 질문하면서 '그린 것과 그리지 않은 것의 관계', '조각한 것과 조각하지 않은 것의 관계' 이런 것을 심도 있게 토론했다. 네 번째로, 사물과 언어에 대한 문제, 특히 비트겐슈타인의 언어철학에 관해서 우리가 심도 있게 공부했다. 그럴 수밖에 없었던 한 가지 이유는 조셉 코수스의 「철학 이후의 미술(Art after philosophy)」(1969)을 토론의 텍스트로 했기에 이걸 가지고 서강대 언어학, 철학과 교수한테 가서 우리가 해결하기 위해 질문하니, 어느 대학 철학과 출신이냐고 물어보더라. 미술 한다고 하니 "왜 미술 하는 사람들이 이런 거 가지고 씨름하냐"고 할 정도였다. 창작 행위와 그것의 개념, 그리고 논리 행위는 어떤 관계인가를 공부했다. 다섯 번째로, 작가하고 화랑, 큐레이터와 관장과의 관계는 어떤 것이고 비평가, 평론가와 이론가의 관계는 어떤 것이고, 작가들의 동시대 안에서 자기네들이 갖고 있는 '세대 의식'은 어떤 것인가. 우리는 이런 토론을 통해 '세대 의식이 중요하고, 동료와의 연대 의식, 유대 의식, 상호존중의 의식이 결국은 우리 자신을 살린다'라는 결론에 도달했다. 그다음으로 관객과 작가의 관계, 우리 ST 멤버가 전시하게 되면 15분 전에 들어오지 않으면 꽉 차서 들어올 수가 없었다. 미술가들 외에 대부분 사람들은 시인, 소설가, 연극인, 회사원, 대학생이나 중고등학교 학생, 이런 사람들이 많이 들어왔다. 그럴 수밖에 없는 것이 우리 전시장에 일단 왔다 가게 되면 한 3초나 5초 정도 머물러서 보는 사람이면 무조건 부탁해서 주소록을 작성했다. 그래서 전시나 행사(토론회) 할 때는 그 사람들한테 전부 엽서를 보냈다. 그래서 ST가 행사할 때는 성찬경 시인뿐 아니라 유명한 시인들이 있는데, 기억이 잘 나지 않는데, 박완서 소설가, 황석영, 박용숙, 그 외에 판토마임 하는 사람들이 와주었다. 내가 이번 세미나에 따르는 질문지를 미리 받았더라면 당시 자료를 다 가져왔을 텐데, 어쨌든 당시 사진을 보면 중고등학교 교복 입은 사람들이 많이 있다. 새로운 문화에 대한 갈망이 굉장히 많았다. 사실 초대 국립현대미술관 관장인 이경성 선생님 본인이 드로잉도 많이 하고 그랬지만, 우리 ST전의 이일 선생님도 작품을 2회에 걸쳐 출품한 적이 있었는데,

첫 번째 출품작이 9개의 평면을 연이어 3개씩 나누어 상·하 좌·우로 붙인 작품인데 하나가 조금 다른…….

정무정 〈9분지 1 회화〉.

이진용 이경성 선생이 매번 놀렸다. 이일 선생 보이기만 하면 '저기 〈9분지 1〉 선생 온다'고. 그리고 서울프레스센터가 처음 생겼을 때, ST 회원 중에 김복영 씨가 주제 발표를 하고 사회를 스승인 이일 선생이 보고, 그리고 임범재 홍대 미학과 교수, 김주연 문학평론가, 그 외에 젊은 영화감독 하길종, 서울대 교수로 음악 하시는 강석희, 최명영, 이런 분들이 질문자로 나오고. 졸업한 지 몇 년 안 된 ST 멤버가 주제 발표를 하고 질문자를 이런 사람들로 세웠으니 오늘날 생각해볼 때 불가능한 일이 벌어진 것이다. 내가 여기서 얘기하고자 하는 것은 그만큼 우리는 주변 울타리를 될 수 있는 한 넓히려고 헐렁헐렁하게 만들었다는 것이다. 이는 자신들만의 경계를 허물고 보다 많은 사람들과 대화하려고 했다는 것을 의미한다. 조금 전에도 얘기했듯, 작가와 비평가와의 관계, 동 세대와의 관계 등을 심도있게 구체적으로 살핀 것은 '작가로서 우리가 산다는 것이 현실적으로 무엇이냐' 하는 아주 실제적인 문제를 가지고 토론했다. 그다음에 관객과 작가의 관계도 역시 마찬가지이다. 작가의 본인의 작품을 어떻게 가액(價額)하는가. 각자가 자신의 작품을 가액하면 어떤 친구는 엄청난 가격을 얘기한다. 다음 주에 그 가격으로 팔아오자고 하면 엄청나게 가격 올린 친구는 판매 가능한 가격으로 바꾼다. 그러니까 판매 행위에 대해 그때 당시만 하더라도 전통적인 측면에서 작가가 자기 작품을 판다든가 가액하는 것 자체가 예술의 순수성을 더럽히는 행위로 생각했다. 하지만 ST회는 예술 활동이 현실 사회 안에서 작가로 살기 위해서 실제적 문제에 대해 토론하는 용기와 개방성을 갖고 있었다. 그리고 살아가는 환경으로서 도시와 야외 공간에서

게릴라식 예술 발표를 함으로써 특별한 예술적 충격을 줄 수 있는가도 토론했다. 여섯 번째로, 사유 방법으로서 노장 사상과 선 사상은 무엇인가. 그다음에 현상학과 언어분석 철학의 방법론과 그 사람들이 가졌던 그 시대적 배경은 무엇인가. 그리고 비트겐슈타인의 생애와 탐구적 태도가 무엇인지 토론하고 그랬다.

그래서 ST에서 텍스트로 구체적으로 프린트해서 만든 것들 중에는 클레멘트 그린버그의 이론이 있고, 조셉 코수스의 「철학 이후의 미술」, 이우환 선생의 「만남과 현상학 서설」, 「전시공간의 역사」에 대한 것이 있고, 「미술의 개념주의」에 대해서도 『미술수첩(美術手帖)』에 나카하라 유스케(中原佑介)라든가 기타 여러 평론가들이 구체적으로 특집을 냈던 것들을 가지고 토론했는데, 회원 중에서 불어, 일어, 영어 잘하는 사람에게 맡겨 텍스트화해서 우리가 쓰고 그랬다. 사실 ST전 2회전 명동화랑에서 전시할 때 텍스트로 썼던 것이 조셉 코수스의 「철학 이후의 미술」이었다. 그런데 주 연사이자 발표자인 유준상 선생이 나타나지 않아서 우리들끼리 토론했다. 그때 당시의 좌담 사진이 있는데 교복 입은 중고등학교 학생들도 많았다. 그만큼 문화에 대한 갈구가 있었다는 것을 보여준다. 오늘날은 인터넷, SNS, 기타 책자 등 정보가 방대하지만 당시 우리는 ST회라는 미술가들의 모임과 활동을 통해서 정보와 전시, 이벤트, 세미나를 통해서 예술작품과 그 행위를 교류했다.

청중1 미술연구원 김남인이라고 한다. 지금 말씀하신 것 중에 ST도 그렇고 김용익 선생님도 이우환 선생님 아니면 외국의 비트겐슈타인의 이런 얘기를 하셨는데, 제가 질문하고 싶은 것은 당시에 예를 들면 김수영 시인의 「거대한 뿌리」라는 시들도 전통의 문제를 다루고 있는데, 그게 74년에 나온 작품이라고 알고 있다. 저도 자세히는

모르겠지만, 국문학 분야에서도 전통, 모더니즘에 대한 논의들이 있었던 걸로 알고 있는데, 이처럼 국내 안에서 장르를 넘나드는 관심이나 영향 관계가 있었는지 혹시 있다면 덧붙여 듣고 싶다.

김용익 전통에 관해 말하자면 60년대 말부터도 현대미술 하는 사람들이 더 극성스럽게 전통을 되살려야 한다는 것에 강박적으로 시달려왔다. 그러다 보니 70년대 백색 단색화에서도 전통을 언급하는데, 거기에 대한 나의 개인적인 견해는 아까 말씀드린 것처럼 전통은 무시하고 살고 싶다는 것이다. 그럼에도 불구하고 끊임없이 전통의 문제가 미술에서 거론되고, 한국적인 것, 한국만의 독특한 현대미술이 무엇일까 하는 질문이 계속되고 있지 않나. 그래서 거기에 파생되어 오리엔탈리즘 이야기도 나왔다. 2019년 이 시점에 와서 전통에 대한 관심이 왜 우리에게 필요한 것인가 하는 질문을 던지고 싶다. 전통문화, 공동체 문화가 깨질 대로 깨지고 단일 민족의 신화도 깨져 나가는 이미 회복 불가능한 이 시기에 전통의 문제가 왜 중요한지, 새삼 질문해보아야 한다고 생각한다. 전통은 우리에게 왜 필요한지, 왜 우리는 전통을 목말라하는지를. 이 얘기는 무엇으로 연결되냐 하면, 그동안 서세동점(西勢東漸)의 근세 역사에 의해서 동북아의 전통문화, 전통 사회, 전통적인 가치가 파괴되었기에 그걸 지키겠다는 뜻에서 전통의 문제가 나온 것이라고 보는데, 과연 전통이 단순히 지키겠다고 해서 지켜지는 것인가를 묻고, 동시에 가시적인 전통은 물론 비가시적인 전통을 오늘날 지키는 것이 지금 어떤 의미와 가치가 있나 하는 질문으로 넘어와야 하는 게 아닌가 싶다. 예술가로서 다소 책임질 수 없는 말을 던지자면, 이런 질문을 우리가 던져봐야 할 것 같다. 즉 서양 발 근대 문명, 모더니즘 문명이 파국의 시대가 되었다는 건 상식이 되고 있는데 이 파국의 시대에서 좀 더 거시적으로 생각하여 우주적이고 지질학적인 차원으로 가본다면 이 지구가, 인간이 앞으로의 자기의 운명에 대해서 확신을 못할 정도로 여러 가지 생태 변화를 보이는 문명적 전환기 앞에서 개별 국가의 전통이 갖는 의미와 가치는 파편적이고 제한적일 수밖에 없지 않은가 생각해봐야 하지 않겠나, 라는 질문을 해봐야 한다고 생각한다.

청중2 저는 미술평론 하는 이선영이다. 70년대 미술 자체의 언어에 대해 깊이 고민하신 여러 상황들이 재밌었다. 모더니즘과 모더니티는 다른 것이 아닌가. 그래서 김용익 선생님도 한강 교각하고 경부고속도로를 보시면서 어쩌면 그건 모더니티의 문제이고, 당시의 정치는 그런 게 아니었고. 그런 괴리에서 말씀하시지 않았나 싶다. 70년대 이후에도 선생님들은 작업을 해오시지 않았나? 80년대 민중미술이 굉장히 강하게 등장했을 때, 선생님이 '난 나의 길을 가련다' 하셨음에도 불구하고 그때 어떤 구체적인 상호관계랄까 전시라든가 토론회라든가 뒤에 얘기가 있지 않을까 궁금하다.

김용익 내가 학부를 졸업하고 삼 년 후 다시 대학원에 다니려고 학교로 돌아왔다. 75년에 졸업하고 78년에 돌아와서 80년까지 조교로, 대학원생으로 있을 때 당시가 소위 말해서 '단색화', 에꼴 드 서울파에 대한 반감이 학생들 사이에 극심할 때였다. 나는 교수와 학생 중간 사이에서 그 분위기를 너무나도 잘 알고 있었고, 거기에 동조하고 스터디 모임에 나가고 그랬다. 후배들이 한강미술관을 중심으로 형상미술이라고 해서 현실 정치에 대해 직접 비판하는 작업을 했다. 그때 나한테 후배들이 찾아와서 같이 하자 그랬는데, 저는 끝끝내 그걸 거부했다. 그 이유는 아까 말씀드린 대로 '나는 나의 길을 가련다'라고 얘기하면서 내가 하고 있는 소위 모더니즘적 작업, 즉 자기 자신을 계속 캐묻고, 자기부정을 해 들어가는 것을 계속했다. '이것이 정치적인 것과 왜 연결이 안 되지? 나는 이것이 정치적인 행위라고

생각하는데'라고 막연하게 속으로 생각을 했었다. 그러나 당시 한국의 아트 신(art scene)에선 나의 이런 생각과 작업이 정치적으로 여겨질 수 없다는 것을 잘 알기에 15년 내지 20년을 잠복했었다. 그 후 1997년에 금호미술관 개인전 할 때 민중미술 진영과 모더니즘 진영에서 각각 둘씩, 소위 진영 논리에 입각하여 균형을 맞춰서 네 분이서 토론했다. 말하자면 민중미술과 모더니즘이 서로를 참조해야 하는데 왜 이렇게 등을 지고 지내느냐는 토론을 했었다. 나는 아직도 이 문제가 해결되지 않았다고 본다. 그 근본적인 이유는 여전히 우리나라 정치 현실과 관계가 있다고 본다. 여전히 좌파 우파가 소모적으로 대립하는 현실 때문에 잘되지 않고 있는 것이 아닌가, 그래서 좀비처럼 남아 있는 것이 아닌가 싶다. 그러나 다른 한편으론, 내가 인식하지 못한 부분에서 그런 것들이 다 허물어지고 있는데 나만 모르고 있는 것이 아닌가 싶기도 하다.

김이순 이어서 바로 80년대 미술 연구팀의 좌담이 있는데, 김용익 선생님을 통해서 70년대 모더니즘 작가들의 생각이 80년대 작가들로 어떻게 스위치되는지 우리가 자연스럽게 경험할 수 있었던 것 같다. 오늘은 이렇게 마무리하겠다.

그림1 유근택, ‹긴 울타리 연작 (6)›, 2000, 한지에 수묵채색, 168×132cm. 국립현대미술관 소장, 작가 제공

현대의 욕망:
전후-1970년대 동양화단을 중심으로

진행: 송희경

토론: 오용길(작가), 이철량(작가), 유근택(작가), 김이순, 신정훈

일시: 2019년 7월 25일

송희경 '전후-1970년대' 연구팀이 '한국 미술 다시 보기' 프로젝트를 하면서 5분기를 포함하여 다섯 번의 라운드테이블을 했는데 동양화와 관련된 라운드테이블은 처음이다.

먼저 오용길 교수님은 1946년생으로, 서울대 동양화과와 동 대학원을 졸업하고 당시 동양화과의 등용문이나 다름없던 대한민국미술전람회(이하 국전)에서 문공부장관상을 수상하셨다. 이후 동아미술제 동아미술상, 월전 미술상도 수상하셨다. 1970년대는 인물화를 발표하셨지만 1980년대 이후부터는 아름다운 우리나라의 산천을 토대로 한 산수 풍경화를 꾸준히 제작하고 계신다. 2000년대 이후 대작을 많이 그리셨다. 인왕산 그림이 대표작이다. 또한 〈사계 공원〉(그림2)은 그림 안에 봄, 여름, 가을, 겨울을 모두 표현한 사계도이다. 현재 주변에서 일어나고 있는 일상을 한 화폭에 재현하는 작업을 하고 계신다.

이철량 교수님은 1952년생이시고, 홍익대학교 미술대학 동양화과와 동 대학원을 졸업하셨다. 동아미술제의 미술상을 수상하셨다. 선생님의 작품인 〈구〉(그림4)는 《동아중앙미술대전》 도록에서만 볼 수 있는 그림이었는데 이번에 소개한다. 1980년대 초반 수묵화 운동을 주도적으로 이끈 장본인이시다. 지금까지 수묵 추상에 폭넓은 조형성을 탐구하고 계신다. 한국화 전시로 주목을 받았던 1980년대 중반에 큰 전시에

계속 참여하셨다.

유근택 교수님은 1965년에 출생하셨고, 홍익대 미술대학 동양화과와 동 대학원을 졸업하셨다. 제19회 성남미술상, 오늘의 젊은 예술가상, 하종현 미술상, 제1회 광주화루 작가상 등 굵직굵직한 상을 수상하셨다. 과거와 현재가 공존하는 현실을 환상적이면서도 다층적으로 해석한 작품을 제작하고 계신다.

외람되게도 모신 선생님들의 출생 연도까지 말씀드린 이유는 우리 팀이 폭넓은 대화를 위해 패널을 정할 때 어느 정도 세대의 간격을 두고 있기 때문이다. 라운드테이블 1부에서는 세 분께 공통 질문을 드릴 예정이다. 쉬는 시간 이후 진행되는 2부에서는 개별 질문을 드린 다음에 청중들과의 질의응답 시간을 마련하겠다.

미술대학에서의 동양화 학습 과정

송희경 세 분 모두 대학에서 동양화를 전공하셨기 때문에 그 이전부터 동양화를 그리셨을 것이다. 세 분 선생님께서 처음 동양화를 접하게 된 계기와 어떤 선생님께 어떻게 배우셨는지 여쭙겠다. 세 분 모두 근대기의 사숙과 다른 형식의 교육을 받으셨기 때문에 드리는 질문이다.

오용길 중학교 미술반 들어가서 처음으로 붓을

그림2 오용길, 〈사계공원〉, 2013, 한지에 수묵담채, 230×390cm. 작가 제공

그림3 오용길, 〈청춘원〉, 2014, 한지에 수묵담채, 230×390cm. 작가 제공

잡았는데 선배들이 동양화를 하고 있었다. 제 기억으로는 홍익대 사생 대회에 나갔는데 상을 못 받았다. 그렇지만 동양화가 근사해 보여서 서울예고에 진학했다. 예고에 들어가서 서양화, 동양화, 조각이 무엇인지 제대로 배우기 시작했다. 서세옥 선생님이 동양화를 담당하셨는데 1학기에 한 번도 안 나오셨다. 그래서 선생님과 고등학교 때는 인연이 없었다. 2학기 때는 안동숙 선생님께 칭찬을 받으면서 배워서 신나서 그랬다. 중학교 때는 4B 연필을 못 만져보고 시험 볼 때 처음 사서 만져봤는데 동기들은 이미 레슨을 받고 들어왔더라. 그래서 처음에는 잘 그리지 못했는데 한 학기 하고 보니 선생님께 칭찬을 받을 정도가 되었다. 고등학교 1학년 때 소묘와 수채화를 한 장씩 그리고 집에 가서 조형적인 경험을 충분히 숙달하고 대학에 진학했다. 그리고 2학년 때부터는 안동숙 선생님 화실에 가서 지도를 받았다. 제가 시골 출신인 걸 알고 레슨비도 따로 받지 않으시고, 선생님 화실에서 저녁도 먹고 살다시피 하며 지도를 받았다.

대학에 가서 산정 서세옥, 남정 박노수, 심경 박세원, 노석 신영상 선생님께 지도를 받았는데 가장 큰 영향을 서세옥, 박노수 선생님께 받았다. 당시는 선생님들도 수업에 안 들어오시고 학생도 수업에 안 가서 동료들의 영향을 많이 받았다. 다만 선생님들이 최고의 작가라는 걸 알았으니 나도 선생님들처럼 열심히 해봐야 되겠다는 생각을 했다. 당시 서울대에서는 채색화는 그림이 아닌 것으로 알고 있었고, 먹을 사용한 그림을 배웠다. 그런데 생계를 위해 미술 교사를 해야겠다고 생각해서 스스로 채색화를 포함해 여러 가지를 경험했다.

송희경 요즘 학생들이 꼭 기억해야 하는, '매일 소묘 한 장과 수채화 한 장', 이러한 성실함으로 인해, 지금의 남다른 명성을 지니고 계신 것이 아닌가 생각한다. 서울예고 재학 당시 혹시 미술사나 이론은 어떤 선생님께 어떻게 배우셨는지 궁금하다.

오용길 서울예고 다닐 때 미술사나 미술이론은 김병기 선생님께 배웠다. 미술이론을 재밌게 가르쳐주셨고 프랑스 동향에 대해서도 말씀해주셨다. 그리고 학생들이 보면 안 되는 예술영화도 몰래 가서 보라고 말씀하시기도 했다. 그때 기억에 남는 말씀 중에 청년 작가들에게 제일 인기 작가가 누구냐고 했을 때 보나르(Pierre Bonnard)[1]라고 하셨던 게 기억에 남아 있다. 고등학교 때 화집 구경도 하고 유화 그릴 때 흉내도 내고 했다.

송희경 이철량 선생님은 홍익대에서 동양화를 전공하셨는데 어떤 계기로 그림 그리고 대학 때 어떤 교육을 받으셨는지 말씀 부탁드린다.

이철량 처음 그림 그린 게 중학교 2학년 때 미술 시간에 책 보고 모사했던 것이다. 워낙 시골에 살아서 그 전에 그림이나 미술 시간이 제대로 있었나 싶다. 그때 선생님이 미술을 해보라고 권유하셔서 미술반에 들어가서 수채화를 그리기 시작했다. 고등학교 진학 후에도 미술반에 들어가서 수채화를 했다. 고등학교 미술 선생님 두 분께 배웠는데 두 분 다 동양화를 전공하셨던 분들이었다. 2학년 즈음에 우연히 선생님이 그린 동백꽃을 보고 수채화나 다른 그림들에서 느끼지 못하는 묘한 기분을 느껴서 동양화 선생님께

1 　피에르 보나르(1867-1947)는 브르타뉴의 퐁타방 체제 시대에 고갱의(Paul Gauguin)의 영향을 받은 화가들이 19세기 말기에 파리에서 결성한 젊은 예술가 그룹인 나비파(Les Nabis)로 활동했다. 나비파는 1892년 상징주의 문예운동의 영향을 받아서 일어났으며 반사실주의적, 장식적 경향이 강하게 나타났다. 이러한 장식적인 경향은 특히 일본의 우키요에 판화의 영향을 받아 평탄한 색면과 대담한 화면의 구성으로 나타난다. 『월간미술』편집부 편, 『세계미술용어사전』(월간미술, 1999), 61.

그림4 이철량, <구(丘)>, 1980, 종이에 먹, 87×119cm. 작가 제공
그림5 이철량, <구(丘)Ⅱ>, 1980, 종이에 먹, 180×240cm. 제2회 동아미술제 입상작

찾아가서 동양화를 해보겠다고 말씀드렸다. 그분이 송용길 선생님이시다. 제가 동양화를 하겠다고 찾아갔더니 전주에서 서예로 유명한 강암 송성용 선생님을 소개해주셨다. 서예를 잘하시지만 문인화도 잘하시고 특히 대나무를 잘 그리신 분이셨다. 돌아가실 때까지 갓과 도포를 벗지 않으신 이 시대의 마지막 선비셨다.

송희경 소개받으신 때가 1960년대인가?

이철량 고등학교 때니까 67년 무렵이다. 소개해주셔서 갔는데 난을 그리라고 하셔서 난을 체본해주시더라. 난 그리기를 하는데 너무 재미없어서 한두 달 정도 만에 말도 없이 안 나갔다. 그래서 포기를 하고 풍경도 그리고 다른 걸 해보겠다고 해서 다른 선생님을 찾아갔다. 그 선생님 집에서 배우는데, 물건을 보고 그리라는 게 아니고 본인 그림을 보고 그리라고 하시더라. 그래서 거기도 한 달 다니다가 말았다.

그리고 풍경을 그렸다. 중학교 때부터 수채화를 했기 때문에 그런 방식으로 화선지에 색도 바르고, 먹도 바르고 했다. 2학년 때 홍익대 실기 대회를 나갔는데, 동양화 부분에서 최고상을 받았다. 그때 꼭 배워서 하는 게 좋은 것은 아니라고 느꼈다. 물론 기질적으로도 그런 걸 따라가는 것을 좋아하지 않았던 것 같다. 공부도 안 하고, 그림 그리고 실기 대회 나가다가 고3이 되어 다른 친구들이 다 대학을 간다고 하더라. 그래서 실기 대회를 나갔던 홍익대에 지원했다. 그때만 해도 전주에 석고 소묘나 입시를 위한 미술학원이 없어서 3학년 여름방학 때 서울에 와서 한 달 다니고, 12월에 또 한 달 다녀서 대학에 들어가게 되었다. 대학에 들어가서 1학년 때는 전공을 안 하고, 인체 소묘, 드로잉을 해서 기초실기를 하다가 2학년 때부터 실기를 들어갔다.

송희경 그 당시 교수님들은 어떤 분이 계셨나?

이철량 지금 생각하면 다 쟁쟁하신 분들이었다. 2학년 때 기초실기 수업은 일본에서 공부하시고 채색화를 하셨던 조복순 선생님이 맡으셨다. 3학년 때는 천경자, 박생광 선생님 두 분이 실기 지도를 하셨다. 그리고 4학년 때는 박노수, 장우성, 조복순 선생님이 수업을 맡으셨는데, 수업 시간에 오셔도 아무 말씀이 없으셨다.

천경자 선생님이 개강해서 한 시간쯤 말씀하셨던 게 기억에 남는다. 그때 당시 신촌에서 홍익대까지 버스가 안 다녀서 산길을 장화 신고 출퇴근을 하셨다더라. 그런데 아침에 소나무 숲에 뭔가 보석처럼 반짝반짝 빛나는 것이 좋아 보여서 가까이 다가갔더니 송충이에 아침이슬이 맺혀서 그렇게 영롱하게 비쳤더라고 하시더라. 그러면서 그림이라고 하는 것은 그런 감동을 그리는 것이라고 말씀하셨다. 그 이후에도 제가 가끔 이슬을 보면 그 말씀이 생각나곤 한다. 그리고 여행가신다고 하셔서 그 이후에는 뵌 적이 없다.

박생광 선생님은 수업 시간에 들어오셔서 출석만 체크를 하시고는 선생님 앉으시라고 둔 소파에 앉으셔서 수업 시간이 끝나면 나가셨다. 1년 동안 수업 시간 한 번도 빠짐없이 나오셔서 아무 말씀도 없이 앉아 계시다가 가셨다. 장우성 선생님은 4학년 때 수업이 있었는데, 한 번도 뵌 적이 없다. 박노수 선생님은 들어오셔서 바람처럼 돌고는 나가셨다. 선생님들께 특별한 지도를 받았다거나 하는 경험이 거의 없다. 그런데 나는 하고 싶은 대로 할 수 있었기에 그게 너무 좋았다. 지금은 아까 사진에서 보셨듯이 먹으로만, 수묵화만으로 작업하고 있지만, 대학 때는 먹을 갈아본 기억이 없다. 동양화를 전공해서 벼루, 먹이 필요하다고 하니 어머니가 시골에서 올라오셔서 인사동에 가서 아주 싼 벼루를 하나 사주신 적이 있다. 지금도 그 벼루를 갖고 있는데 그 이후에는 벼루를 사본 적이 없다. 대학 때는 그야말로 방랑아처럼 이것저것 칠하고 붙이고 찢고 하다가 대학을 졸업하고 군대 갔다 와서 대학원을 다니면서 철이 들어서 좀 열심히 했다. 그림을

그림6 『개자원화전(芥子園畵傳)』(1679)

제대로 그려보려고 기본부터 공부하자고 한 것이
끝나지 않아서 아직도 헤매고 있다.

송희경 유근택 교수님은 세대가 다르시니 다른
이야기가 나오지 않을까 싶다.

유근택 조금 비슷해 보일 것 같기도 하다. 저도
중학교 2학년 때 단순한 계기로 그림 시작하게
되었다. 초벌구이 된 접시에다가 그림을 그려
가는 것이 숙제였다. 그즈음에 동양화라고 하는
그 정체가 분명하게 잡혀 있지 않은 데도 불구하고
송영방 선생님이 그리신 국어책의 삽화가 그렇게
좋더라. 막연한 동경이 있었던 것 같다. 그래서 그
전에 다녀온 전시회 화집의 뒷부분에 어느 작가의
산수화가 있었는데 그 산수화를 모사해서 가지고
갔다. 그 당시에 집에 먹, 벼루가 없어서 검정색
수채화 물감과 수채화 붓으로 그려 갔다. 그런데
평가를 잘 받았고, 선생님께서 교무실로 불러서
동양화를 할 생각이 없냐고 권유하시며 친구분의
화실을 소개해주셨다. 부모님과 의논도 해보고
생각도 하다가 화실에 가봤는데 산수화가 벽에

걸려 있고, 놀라운 풍경이 펼쳐져 있어서 신세계를
보는 것 같았다. 그래서 그곳에서 그림을 그리기
시작했는데, 그 선생님은 청전 이상범 선생님께
사사받으신 분이어서 묘법이나 필법이 청전
선생님의 묘법을 닮은 분이었다.

그런데 다행스럽게도 선생님이 수업하시는
방식은 산수화 입문서인 『개자원화전
(芥子園畵傳)』(그림6)을 모사하는 것이었다. 나무
한 개 그리는 법, 두 개 그리는 법, 돌멩이 하나, 두
개 그리는 법 등 그 책을 거의 다 모사하고 채색을
입혀 가기도 하고 리메이킹(remaking)해가면서
작업했다. 지금 생각하면 본인의 작품 형식을
전달하기보다 그 책을 통해 응용 방식을 길러주신
점이 제일 감사하다. 그리고 『개자원화전』을
모사한 것은 내가 풍경을 『개자원화전』의
방식으로 봤다는 의미를 갖는다. 예컨대, 산을 보면
저것을 『개자원화전』 방식으로 어떻게 그릴지
생각했다. 그렇게 중학교 2학년을 보내고, 중학교
3학년 때에 학교에서 미술을 권하신 선생님은
내가 거기 다니는 줄 몰랐다가 열심히 하고
있다는 이야기를 들으시고는 학교 복도에 제가
모사한 작품 30여 점을 모아서 전시를 해주시며
독려해주셨다.

중학교 3학년 때의 또 다른 커다란 미술적
사건은 저희 학교와 붙어 있던 풍생고등학교
선배가 종로에 미술 서적이 많다며 보러 가자고
권해 따라갔던 것이다. 그때 국립현대미술관에서
열린 «동양화가의 눈으로 본 한국의 자연전,
실경산수화전»[2]의 도록을 보게 되었는데,
『개자원화전』 방식에 익숙했던 나의 시각 체계가
완전히 무너지는 것 같은 충격을 받았다. 그
책을 사고 싶었는데 돈을 안 들고 가서 집까지 두
시간이나 걸리는 먼 거리를 다시 돌아갔다가 사온
적이 있다. 그 책 안에 오용길 선생님을 비롯한

2 «동양화가의 눈으로 본 한국의 자연전, 실경산수화전», 1979.5.11.–11.20., 덕수궁 국립현대미술관.

그 당시의 기라성 같은 분들의 작품이 있었다. '속리산 가는 길', '어디어디 어귀'와 같은 구체적인 지명, 내가 바라보는 세계가 시각적으로 그대로 남겨진다는 것 자체가 굉장히 놀라운 것이었다. 그것이 『개자원화전』의 작업을 완전히 벗어나는 계기가 되어서 그 이후로는 스케치북을 들고 다니며 주변 것을 그리게 된 가장 큰 사건이었다. 그리고 고등학교 들어가서는 미술반도 만들고 여러 사건이 많았다. 수묵운동이 있었고, 2학년과 3학년에 걸쳐서 대규모 《한국현대수묵화전》[3]이 있었다. 그 전시에서 두 선생님 작품을 보고 여러 궁금증과 질문을 던지게 하는 계기가 되었고, 현대화랑에서 열린 남천 선생님의 개인전[4]을 보면서 수묵이라는 요소, 그것이 가지는 개념적 부분에 대해 각인을 하게 되는 계기가 되었다.

1984년도에 대학에 들어가서는 많은 고민이 생겼다. 그림을 그리는 것, 나의 정체성에 대한 문제, 미술과 나의 문제에 대해 본질적 고민을 하게 되더라. 미술에 대한 본질적 질문이 시작되면서 여러 가지 사건들이 있었지만, 그 당시에 가장 커다란 사건 중 하나는 호암갤러리에서 열린 박생광 선생의 회고전[5]이 굉장히 강력했다. 홍익대에서는 남천 송수남 선생님의 수묵운동이 주를 이뤘지만 저의 관심사는 수묵도 수묵이었지만, 시대성에 대한 문제도 굉장히 중요했다. 또한 포스트모던의 거센 물결, 민중미술과 같이 그 시대의 운동권적인 요소들 그 모두가 하나의 미술적 요소였고 질문들이었다. 따라서 수묵운동에 제가 전적으로 올인하기에는 이 시기의 복잡한 요소들을 감내해야 되었기에 고민을 많이 했다. 더불어 민화에 대한 관심과

함께 일본 미술이 가지고 있는 공간적 해석력, 공간적 밀도 하나하나를 다 끌고 들어가면서 해석해 들어가는 공간 개념에 대해 굉장히 관심 있게 봤다. 그 와중에 박생광 전시가 있었는데 너무 강해서 화집을 사고 싶어도 금방 따라하게 될 것 같아서 살 수 없었고, 오히려 두렵기까지 했다. 물론 지금도 아주 훌륭한 작가로 얘기되지만, 그 당시의 파워는 굉장했다. 다시 말해, 대학 때는 산수화를 열심히 하면서 한편으로는 화면을 평면 구조와 서사 구조로 어떻게 만들어갈 수 있을 것인가에 대한 실험을 계속했다. 수묵의 공간적 구조와 채색의 평면성의 구조를 어떻게 결합해나갈 것인가에 대한 고민도 깊었다. 1987년에 대학을 졸업하고, 방위 복무를 마치고 1년 뒤인 1991년에 관훈미술관에서 개인전[6]을 열었다. 이 첫 번째 개인전은 대학 때까지의 고민들에 대한 과정이 드러나 있다. 하나의 역사라든가 저의 내면의 움직임, 울림, 인간적 정서가 어떻게 동양화 혹은 화선지, 한지라는 매체에 어떻게 그 지점이 가능한가에 대해 발표했다. 그 후로 계속해서 인간 내면의 움직임과 역사의 시대성에 대한 관계 혹은 내가 살아가고 있는 이 지점에 대한 문제에 질문을 던지는 작업을 해왔던 것 같다.

김이순 박생광 회고전에 감명을 받으셨다고 했는데 어떤 점에서 그랬는지 부연 설명 부탁드린다.

유근택 박생광 선생의 전시를 봤을 때는 신적인 요소, 여러 역사적 요소를 배제하고서도 그 강력한 에너지의 소스는 새로운 것이었다. 이를테면 화면의 공간에서 울려 퍼지는 에너지 자체가 기존의 수묵이 가지는 요소를 끌어안으면서 색채적

3 《한국현대수묵화전》, 1981.8.18.–9.2., 덕수궁 국립현대미술관.
4 《남천 송수남 개인전》, 1983.1.18.–25., 현대화랑.
5 《박생광전》 1주기 회고전, 1986.5.20.–6.10., 호암갤러리.
6 《유근택 개인전》, 1991.12.4.–10., 관훈미술관.

충동까지 끌고 들어가기 때문이다. 거기에 무속적 요소도 끌고 가기 때문에 강력했던 것 같다.

동양화의 '정신성'에 관하여

신정훈 동양화단에 대한 공부가 많지 않아서 질문이 추상적일 수도 있고, 잘못된 것일 수도 있다. 평소에 동양화단의 이야기를 들을 때 서양화단보다 정신 혹은 정신성이라는 말이 많이 등장하는 걸 느낀다. 그럴 때마다 알고 싶다는 감정과 반쯤은 그런 것이 존재하는가에 대한 의심이 있다. 물론 세대와 개인에 따라 다를 것이라고 생각하는데 동양화단에서 정신이라고 하는 말을 어떻게 이해할 수 있는지 궁금하다. 송희경 선생님이 발제해주신 글 중 1955년 김기창이 『경향신문』에 쓴 글의 마지막에도 "한 개의 작품에서 민족성을 찾으려면 작품에 사용한 마치엘(재질감)에 있는 것이 아니라 작가 자신의 정신에서 찾아야 할 것"[7]이라고 설명하고 있어서 정신성이란 측정될 수 없는 것이지만, 어떤 작품에는 존재하고 어떤 작품에는 존재하지 않는 작품의 성공 기준을 의미하는 듯하다. 그 기준에 대해 알기 어렵다고 느껴서 말씀을 해주시면 많은 도움이 될 것 같다.

오용길 막상 정신 문제를 말씀하시면 주저하게 된다. 일단 철학도 서양 철학과 동양 철학으로 나뉜다. 동양 철학 하면 노장 사상이 있고 그 용어들은 추상적이고 관념적인데, 그림도 마찬가지이다. 동양화의 대표적 장르가 산수와 문인화인데, 조형적 측면에서 동양화를 가장 잘 드러내는 양식은 산수라고 볼 수 있다. 산수의 기본이 사물의 외양, 겉모습을 표현하는 것이 아니라 사물의 본질을 지필묵으로 표현하는 것이기 때문이다. 즉 객관적으로 표현하는 것이 아닌 주관적으로 표현하는 것이다. 주관적일 때 대두되는 문제가 추상적이고 애매한데 그게 요체이다. 특히 산수화가 사실적인 요소가 있긴 있지만 거의 관념적 분야이다. '실경 산수'라는 말도 있지만 그건 산수의 본질에서 보면 상당히 변화된 것이고, 기본적 산수화의 본질은 관념적인 것이다. 만(萬) 리의 여행을 하고 다섯 수레의 책을 읽어야지 문자의 향이 가슴에서 생기고 흉중구학(胸中丘壑)[8]이 드러난다는 식의 이야기는 산수화가 많은 것을 경험하고 나름대로 관념화해서 표현하며 그 바탕이 정신적인 것에 있다는 것을 말한다. 그게 동양화에서 전개되다 보면 전대의, 선배 화가들의 겉모습만 답습하게 된다. 그렇기 때문에 동양화가 관념적이라고 한다면 비난조의 뜻을 가지고 있다. 그러나 관념적인 것은 비난 받을 것이 아니고 오히려 굉장히 차원이 높은 것이다. 예를 들어, 산수 하면 와유산수(臥遊山水)라는 말이 자주 등장하는데, 드러누워서 산수를 관망한다는 말이다. 구체적 자연이 아니라 관념적으로 이해한 자연을 그리는 것이다. 그런데 동양화가 그런 면만 있는 것은 아니다. 보통 그런 걸 사의(寫意)적 표현이라고 뭉뚱그려 얘기하는데 동양화에는 사의적 표현뿐만 아니라 사실적 표현도 있다. 동양화의 기본 정신은 사의와 정신적 표현에 있다.

7 김기창, 「국전유감, 특히 동양화부 후진을 위하여」, 『경향신문』, 1955년 11월 10일 자.
8 동양 산수화에서 중요시되는 일종의 심상(心象) 풍경. 중국에서는 예로부터 일반적으로 산악 풍경이 신선 사상이나 불교·도교 등의 종교 감각, 풍수와 기상(氣象) 등의 자연관, 선인(先人) 또는 본인의 시적 정취, 고인의 화풍 내지는 정신에 대한 이해 등을 통해 파악됨. 동양화에서는 전통적으로 형사(形似), 즉 사실(寫實)보다는 사의(寫意)가 더 중시되어왔으며 특히 문인화에서는 문학적 내지는 미술사적인 의미의 흉중구학이 주체로 섬겨짐. 『미술대사전(용어편)』 '흉중구학' 항목. https://terms.naver.com/entry.naver?docId=265348&cid=42635&categoryId=42635

그런 것을 드러내는 매제가 종이, 빨아먹는 종이에 필묵이 같이 만났을 때 정신성을 드러내기가 용이한 것이다. 먹에 마치 사상이 있고 정신이 있는 것처럼 말하지만, 먹 자체는 재료이고, 정신성을 드러내는 도구라고 생각한다.

신정훈 그러면 개인적으로 선생님과 정신의 관계는 어떻게 되는가?

오용길 나는 그림을 그리면서 관념에서 벗어나야겠다고 생각했다. 우리 선배들이 했던 것이 대부분이 관념에 머물러 있었고, 우리 10년 전의 선배들은 거기서 벗어나려는 움직임이 컸다. 그분들의 자세와 그림이 현실을 반영해야 된다는 점에서 옛날 그림과는 달라질 수밖에 없고, 달라져야 한다고 생각한다. 그렇기 때문에 내 그림에서 정신성은 생각해본 적이 없고 무엇을, 어떠한 방법으로 표현하고 싶은가를 고민했다.

이철량 그림을 본격적으로 그리고 발표하면서 정신이라는 말을 많이 들어서 그 속에서 헤맨 것 같다. 많이 들어서 아는 것 같은데 정작 그것에 대해 물어보면 대답하기 어렵다. 동양화에는 수묵만 있는 것이 아니고 채색화라고 하는 두 가지의 대단히 다른 성격의 그림이 있어서 포괄적으로 말씀드리기는 힘들고 제가 하는 수묵에 있어서 수묵 정신만 말씀드리겠다. 수묵은 곧 정신이다. 즉 먹과 정신을 같은 것으로 보는 것이다. 그런데 먹이라고 하는 것은 사실 하나의 재료, 즉 물질이지 않나. 그런데 그것을 정신이라고 믿는다는 것은 특별한 경우이다. 예를 들어보면, 예수가 인간인가 신인가? 실제적으로는 인간이었지 않나. 그러면서도 살아 있는 신이라고 생각한다. 그것은 일반 사람들이 쉽게 납득하기 어렵지만 많은 분들이 실존적 인물을 신이라고 믿는 믿음의 세계이다. 먹도 실체적인 물질이지만 그것이 물질이 아니라고 생각하는 어떤 세계가 존재한다는 것이고, 그리고 그게 가능하다는 것이다. 그래서 수묵이 정신이라고 하는 것은 하나의 개념이라고

볼 수 있다. 다만 그 개념을 말로 설명할 수 없는, 정의할 수 없는 개념이다. 그래서 중국의 학자가 깨달음의 세계라고 하더라. 석가모니가 깨달음을 통해 신이 된 것처럼 깨달음의 세계이기 때문에 그것을 정의한다는 것은 어렵다.

동양화 하는 사람들에게 있어서 교과서적인 말은 고개지(顧愷之)가 말했다는 이형사신(以形寫神)이다. 형을 통해 신을 드러낸다는 말이다. 신이라는 말은 그림의 세계뿐 아니라 우리 삶의 본질, 우주의 본질을 말할 때 사용하는 도(道), 기(氣)라는 말처럼 본질의 세계를 설명하기 위해 쓰는 용어 중의 하나이다. 따라서 우주의 본질을 '화가가 어떻게 그것을 이형사신하는가, 무슨 형태로 보여지는가' 하는 본질의 문제를 이야기하기 때문에 논리적으로 정리하거나 설명하기 어렵다고 생각한다.

유근택 어려운 숙제를 주시는 것 같다. 정신성이라는 말을 동양화에서 유난히 많이 하게 되는데 나도 궁금했다. 아까 오용길 선생님께서도 말씀하셨지만, 재료학적인 부분이 크다고 생각한다. 캔버스가 가지고 있는 개념과 화선지가 가지고 있는 개념에 그럴 수밖에 없는 구조를 갖고 있다. 여러분이 상상해보시면 아시겠지만, 캔버스는 스며들지 않게 젯소를 바른다. 이를테면, 노랑을 칠하면 노랑을 얘기하게끔 하는 평면적인 구조라는 것이다. 그러나 화선지는 일차적으로 그 안으로 들어갔다 나오는 개념이라 사실과 사의적인 경계를 끌고 들어간다. 사실성이라는 것은 사의에 도달하기 위한 일종의 방법론일 수 있고, 결국 도달하고자 하는 것은 사의적 경계이다. 사의는 표면의 문제가 아니라 화선지 안쪽의 문제이다. 나는 그 안에 들어가서 나오는 지점을 사의적 감수성이라고 이해한다. 관념 산수라고 할지라도 '그 사람의 몸을 반영하는 것 같다' 혹은 '그 사람 내면의 풍경을 보는 것 같다'는 느낌은 그런 지점에서 오는 것 같다.

그림7　곽희, 〈조춘도〉, 1072, 비단에 수묵담채,
158.3×108.1cm. 대만 국립고궁박물원 소장

이철량 선생님의 말씀을 이 재료학적인
측면에서 봐도 수묵이라는 것이, 정신이라는
것은 결국 일체화, 일체성이다. 동양 미학의
가장 근간을 두는 것은 산과 내가 따로 있는 것이
아니고 관자와 따로 있는 것이 아니라 일체 되기
위한 일종의 과정이다. 좋은 산수화 작품을 보면
그 사람의 신체성이 그대로 녹아 있는 것을 알
수 있다. 그걸 정신성이라고 얘기하지만 나는
신체성이라고 얘기한다. 작업을 하면서 들인 공력,
공부한 양, 사고, 철학적 개념, 모든 게 녹아 있는
것이기에 신체성이라는 말을 좋아한다. 신체성과
회화가 일치되는 개념은 동양에서는 예전부터
끌고 들어왔다. 흔히 떠올리는 유화 작품과
곽희의 〈조춘도〉(그림7)를 비교해보면 명확하다.
몇 밀리미터도 안 되는 아주 얇은 종이라는
안과 속의 구조가 그렇게 엄청난 구조의 차이를
만들어낸다. 캔버스에서는 곽희의 〈조춘도〉 같은
공간을 끌어낼 수가 없다. 정신성이라는 것은

그런 면에서 시작된다고 볼 수 있다. 물론 세잔
이후에 그런 지점은 동서의 개념을 많이 관통한다.
세잔(Paul Cezann)조차도 유화로 작업했지만
'마치 내가 생빅투아르 산을 그리면 그릴수록 내
손을 통해 저 산이 관통한다'고 하는 체험은 굉장히
동양적인 정신성과 일맥상통하는 지점이다. 나는
오히려 정신은 어려운 지점에 있는 것이 아니라
재료학적인 것에서 출발하되 만지는 사람의 몸의
상태, 지적인 상태, 아픈 상태, 사랑하는 상태,
화가 난 상태 등 순간의 상태를 반영하는 그릇으로
이해하고 있다.

송희경　선생님의 설명을 통해 미처 생각하지 못한
부분도 알게 되었다.

동양화와 한국화의 용어 문제

김이순　현대 동양화단이라고 하면, 저는 두 가지
문제가 있다고 생각한다. 하나는 한국화라는 용어
문제이고, 또 하나는 어떤 것을 현대성이라고 할
것인가 하는, 동양화단의 현대성 문제이다. 간단히
질문 드리면, 본격적으로 논의되고 사용하는 것은
1980년대지만 우리가 끊임없이 주장하는 것이
'한국화'라는 용어이다. 한국화라는 단어를 쓸
때 한국화로서의 정체성이 있을까 하는 생각을
한다. 1980년대 글이지만 유홍준 선생님의 경우
한국화라는 단어는 명찰에 불과하다고 말하지
않았나. 내용적으로는 특별히 '한국화'라고 부를
필요가 없으면서도 우리가 굳이 한국화라는
용어를 쓰고 있다고 생각하는데, 선생님들께서
1970년대에 작업하셨지만 80년대에도 작업을
계속하셨기 때문에 여쭙고자 한다. 한국화라는
단어를 정체성 있는 단어로 받아들여야 할 것인가,
(있다면) 어떠한 정체성이 있다고 생각하시는지,
지금도 계속해서 동양화보다 한국화라는 용어가
적합하다고 생각하시는지 궁금하다.

오용길 　한국화, 동양화 그 명칭의 문제는 아직도 해결이 되었다고 보지 않는다. 저는 명찰에 불과하다는 유홍준 선생님 말씀에 공감한다. 특히 명칭의 문제가 되는 것이 지금은 많이 달라졌지만 극동 문화권인 우리나라와 일본은 받아들인 과정에서 독자성이 드러나지만 중국의 영향이 절대적이었다. 동양화라는 명칭은 일제강점기를 거치면서 서양의 유화와 대칭되는 개념으로 붙게 되었다. 중국에선 국화라 부르고, 일본에서는 일본화라고 부른다. 일본화는 두꺼운 종이에 수성 안료로 두껍게 발라서 그리는 재료적 특징이 있고, 조형적으로도 사실성을 가지면서도 서양화적 공간 개념이 아니라 평면화된 그림으로 일본화 나름의 특별한 양식이 있다. 확실히 그 두 나라는 구분되어 있다. 그런데 우리나라는 재료적인 면에서 채색도 있고, 수묵도 있으며, 여러 조형적 양식을 두루두루 아우르기 때문에 한국화적인 특징이 뭐냐고 물으면 할 말이 없어진다. 그렇지만 이것은 우리가 가진 문화적 조건 때문이라고 생각한다.

이철량 　유홍준 선생님 말씀을 예를 들어 질문하셨는데, 그런 얘기를 들으면 작업하는 작가의 입장에서는 부끄럽고 안타까운 따끔한 지적이라고 생각한다. 개인적으로 동양화보다 한국화라는 말에 더 공감한다. 그것은 조금 더 우리 민족성을 생각하면서 보게 되기 때문이다. 우리 한국 사람들이 여기서 그리는 그림들에 이름을 붙여야 된다고 한다면 그것이 설령 단순한 이름표에 불과하더라도 필요하다고 생각한다. 그렇다고 해서 '한국에서 공부하고 성장하면서 한국에서 작품을 하면 다 한국화다'라고 말하는 건 너무 무책임하지 않나. '지필묵을 썼다고, 동양화 재료를 썼다고 해서 이것을 다 한국화다'라고 하는 것도 뭔가 좀 허무하지 않나. 왜냐하면 그것 자체가 본질이 아니기 때문이다. 우리가 보려고 하는 것은 그 너머의 본질이기에 그 재료를 기준으로 한국화라고 판단하는 것은 어려운 문제이지만

어쨌든 간에 동양화의 명칭보다는 한국화의 명칭이 좋겠다는 생각을 갖고 있다.

유근택 　동양화와 한국화의 용어는 어려운 문제인 것 같다. 옛날에 대학, 대학원 때부터 계속해서 동양화와 한국화의 명칭에 대한 문제를 가지고 세미나도 많았지만 결국 결론은 없었다. 지금은 편의상 한국화라고 많이 부르는 것 같다. 그런데 한국화라고 부르는 요체를 보면 그 경향이 굉장히 많이 달라져 있다. 옛날에는 어쨌든 동양화과라고 하는 과에 동양화, 한국화라고 하는 게 같은 카테고리에 있었는데 요즘에는 다르다. 예를 들어, 지금 대전시립미술관 전시인 《한국화, 新-와유기》(2019.7.16.–10.13.)를 보면 명칭은 한국화인데 거기 참여 작가들은 이세현의 붉은 산수(그림8)를 포함해서, 유승호의 글자 산수(그림9), 그리고 동양적 감수성을 끌어들인 서양화 작가들이 포함되어 있다. 이제는 서양화, 동양화가 거의 무의미하다고 생각한다. 이것도 굉장히 중요한 시스템의 문제인데, 여기서 단순하게 한국화가 맞냐 동양화가 맞냐를 말하는 것은 위험한 것이다. 다시 말해, 이는 단지 용어의 차이이지, 사실상 그것이 영향을 주는 것은 하나도 없다는 이야기이다. 시장의 구조는 이미 전혀 다른 각도에서 움직이고 있고, 이미 그 용어와 다르게 동양화과 출신의 작가들은 일단 이 세상의 화랑의 구조를 공부하면서 거기서 살아남는 방식을 공부하기 때문에 그 용어가 옛날처럼 카테고리가 되어서 그 학생들을 제약할 만한 구속력을 갖지 못한다. 중요한 것은 지금 이 상태에서 한국성, 동양성이라는 것이 어떻게 중요하게 작용하는가를 읽어나가는 것이라고 생각한다.

　이런 전시가 그 전에도 몇 번 있었다. 단지 지필묵을 공부했던 학생들이 미술계에 나가서 결국 그 자신의 위치를 밟아나가기 위한 방법으로 따지면 이런 방식은 중요하게 작용한다고 생각한다. 왜냐하면, 동양화과 학생들에게는

그림8 이세현, ‹Between Red-84›, 2009, 캔버스에 유채, 200×600cm. 국립현대미술관 소장, 작가 제공

그만큼 범위를 넓혀주며 경쟁력을 넓혀주는 요소이기 때문이다. 동양화과만의 카테고리를 만드는 것이 아니라 조금 더 그 학생들 또는 한국화라는 소스에 수평적 담론을 만들어주는 장이 더 중요하다고 생각한다. 한국적 미감이면 미감일 수 있고, 또 우리의 정체성이면 정체성에 대한 문제를 어떻게 끌어들이느냐에 대한 담론을 동양화, 서양화로 구분하는 것이 오히려 동양화과 학생들에게 제약이 된다고 생각한다. 지금 동양화과 학생들의 작업 형식을 보면 인스타그램, 페이스북을 통해 실시간으로 세계에서 움직이는 작업을 전송받으면서 작업한다. 옛날에 70, 80년대만 해도 대학 교수의 위치는 결국 그분의 미술적 태도가 학생들한테 하나의 태도, 지름길이었다. 그때는 일종의 권력의 형성이 되었지만, 지금은 대학 교수라는 위치는 그런 역할을 할 만한 소스가 전혀 없다. 이미 학교 선생님들보다 학생들이 정보력이 더 빠르다. 지금 상황에서 중요한 것은 우리의 미감이나 전통적으로 가지는 에너지, 근본적 힘이 중요한 것을 거기서 읽어나가면서 같이 생각해나가는 식이지 구분을 하는 것이 중요한 것 같진 않다는 것이 제 생각이다. 한국화도 괜찮고 동양화도 괜찮다. 한국화라고 하려고 한다면 한국화라는 데이터가 떠올라야 한다. 이를테면, 일본화라고 하면 일본화라고 떠오르는 게 있지 않나. 인민화나 중국화도 마찬가지이다. 그런데 한국화라고 하면 떠오르는 그림 정선, 김홍도 그 이후에 소위 말해서 근대기의 그 전과 후로 나눴을 때 후에 현대미술로 들어왔을 때는 굉장히 섞여 있는 형태라는 것이다. 그래서

그런 부분을 어떻게 자리매김할 것인가의 숙제가 우리에게 남겨져 있다고 생각한다.

미술 공모전과 단체전의 참여

송희경 감사하다. 이제는 개별 질문을 드리겠다. 먼저 오용길 선생님께 질문 드리는 것으로 시작해서 신정훈 선생님과 김이순 선생님께서 각각 질문하는 순서로 나아가보도록 하겠다. 여태까지는 개인적으로 어떻게 작가로서 성장하셨는지에 관하여 들었는데 미술 단체에 대해서 질문 드린다. 아까 '백양회'[9]라는 단체가 나왔는데, 이 단체가 64년부터 공모전도 개최를 했다. 백양회에 대한 기억이 있으신지? 그리고 70년대 중요했던 단체 중에 '일연회'[10]가 있다. 일연회는 황창배 선생님을 비롯한 서울대 동양화과 졸업생을 중심으로 결성되었는데, 이 두 단체에 대한 기억이 있으시면 간단하게 말씀 부탁드린다.

오용길 먼저 백양회에 대해 말씀드리면, 1968년에 대학교 3학년이었을 때 공모전에 낸 적이 있다. 그래서 J씨 상을 받은 적 있다. 그때 J씨는 감이 없었는데 나중에 그 J씨가 조중현 선생님을 지칭한 것이 아닌가 싶다. 또 어떤 화가가 K씨 상을 받았다고 했는데 그건 김기창 선생님 상이 아니었나 싶다. 상금에 대한 기억은 없다. 그 그림을 지금 가지고 있는데 그때 사용한 물감이 시원치 않아서, 탈색되어서 원화의 느낌은 많이 없어졌다.

송희경 1964년에 송계일 선생님이 제일 큰 상

<hr>

9 백양회는 1957년에 발족하여 단구미술원에 참여했던 작가들과 그 이외의 중견 작가들이 태동하여 구성하였다. 김기창, 이유태, 이남호, 장덕 등 후소회 계열과 박래현, 허건, 김영기, 김정현, 천경자 등이 창립 멤버로 참여하였다. 오광수, 『한국현대미술사, 1900년대 도입과 정착에서 1990년대 오늘의 상황까지』(서울: 열화당, 2004), 162.

10 일연회는 1976년 서울대 출신의 박주영, 이길원, 정종해, 한풍열, 황창배 5명이 창립하여, 전통과 현대의 만남을 표방하면서도 각기 다른 개성을 보여준 단체이다. 김달진, 「1950-90년대 미술단체 흐름, 그 실상을 보다」, 『한국미술단체 100년』(서울: 김달진미술자료박물관, 2013), 51.

그림9　유승호, ‹푸-하-›, 2000, 한지에 먹, 116.7×77.5cm. 국립현대미술관 소장, 작가 제공

받으셨을 때 만 원 받으셨다더라. 기억 없으신가?

오용길 얼마를 받은 것 같긴 한데, 기억이 나지 않는다. 거기 주축이 된 화가들이 아까도 나왔지만 '후소회', 즉 이당 김은호 선생님의 지도를 받은, 낙청헌 문하에서 공부하던 작가들이다. 김기창, 이유태, 조중현 선생님 등 그 후소회 멤버이신데 다 대학에 몸담고 계셨다. 송용길 선생님도 대학 재학 시절은 아니고 이미 대학 나오셨을 때 출품하셨을 것이다. 송용길 선생님은 김기창 선생님의 지도를 받지 않았을까 추측이 되어서 자료를 들쳐봤더니 (수상했던) 이영수, 심경자 선생님도 수도사대 출신으로 김기창 선생님의 지도를 받았던 것 같다. 이렇듯이 출품한 작가 대다수가 대학을 재학하거나 졸업한 사람들이 아니었을까 싶다. 그 외에는 제가 어린 시절이라 백양회에 대해 별다른 관심이 없었다. 백양회에 대해 물어본다고 해서 검색해보았다.

송희경 J씨 상을 받으셨다고 하시지 않았나. 그렇게 J씨 상, K씨 상이 있다는 것, 조중현 선생님이 상을 주신 것 같다고 말씀하셨는데, 백양회 멤버 중 각각 한 사람씩 뽑은 것인지 궁금하다.

오용길 그런 게 아닐 거다. 공모전이라는 게 대개 심사를 해서 몇 점을 뽑지 않는다. 그래서 제일 좋은 건 대상이나 최고상 같은 타이틀을 줄 거고 좀 괜찮은 걸 뽑고 우수상, 장려상 등 타이틀을 붙여주신 거라고 짐작한다. 일연회는 1970년에 창립이 되었다고 하는데, 나는 창립전 멤버가 아니다. 창립전 멤버는 5명인데 황창배, 박주영, 정종회, 한풍열, 이길원이 1976년에 시작했다. 나는 일연회의 창립 사실을 몰랐는데, 그다음 해 같이 하자고 해서 77년부터 참여했다. 77년에는 6명, 78년에 이양원. 이환범 선생님이 들어와서

8명이 되었다. 그래서 8명이 같이 활동했다. 다른 그룹전하고 달랐던 것은 제가 참여하면서 '우리가 공부하는 작가들의 자세를 보여주자' 해서, 주제전을 하자고 해서, 77년에는 인물, 78년에는 풍경, 79에는 동물을 주제로 해서 전시를 열었고, 그다음부터는 주제 없이 각자의 작품으로 전시했다. 그것이 매년 이어지고, 제가 갖고 있는 도록을 살펴보니, 88년 12회전이 있고, 89년에는 10년 터울의 후배들이 김병종, 이종목 선생을 비롯해 묵조회[11]를 만들어서 활동했는데, 그때 이 단체와 함께 일연회가 공동 전시한 것이 있다. 제가 다니던 오선방이라는 표구사가 있었는데 그 표구사가 연 강남의 갤러리에서 일연회 초대전을 한 91년 도록이 있고, 그다음에는 찾아도 없더라. 제가 개인 도록을 만들었는데 거기에는 잘못 기록된 게 있다. 일연회를 77년부터 했는데, 79년부터 95년까지 했다고 되어 있다. 또 91년까지는 확실히 활동했으나 95년까지 했다고 써 있는 정보도 확신할 수 없다. 연배가 비슷하고 뜻이 맞아 의기투합해서 그림 이야기도 하고 함께 활동했다. 91년부터 그룹 활동이 없어진 것에 대해 생각해보니, 그때부터는 개인 전시들을 한다고 바빠지기 시작해서 그룹전 할 필요를 못 느꼈다. 그래서 흐지부지하고 연초에 은사님들에게 세배 드릴 때는 꼭 같이 다니고, 서로의 개인전에 다니며 지금까지도 개인적인 친분은 잘 유지하고 있다.

김이순 오용길 선생님께서 동아미술제에서 상을 받으셨다고 하셨는데, 거기 보니 장르 구분이 회화 1, 2, 3이 되어 있더라. 동양화, 서양화 구상, 비구상 이런 용어를 쓰지 않고 회화 1, 2, 3으로 나눠져 있는데 그 배경 같은 걸 알고 계신지 궁금하다.

오용길 내가 도록을 살펴봤다. 동아미술제가 새로운 형상성이라는 기치를 내걸고 공모전

11 묵조회는 1984년 서울대 출신인 권기윤, 김병종, 김호득, 박남철, 배성환, 이영석, 이종목, 조순호, 한정수가 창립하였다. 한국화의 전통과 현대의 단절을 창조적으로 극복한다는 기치를 내세웠다. 김달진, 위의 책, 52.

시작했는데 그때 화단 분위기가 현대적인 분위기라고 하면 아마도 추상회화가 대부분이지 않았나 추측한다. 해방 후 현대미술을 받아들일 때 2차 대전 이후의 앵포르멜이 큰 영향을 미쳤다고 본다. 박서보 선생님을 비롯해서 김창열, 그 세대부터 그 영향이 꾸준히 내려왔다고 본다. 국전에도 비구상부가 있는데 앵포르멜이 그 정신만은 아니고 거기서 조금씩 다르게 변화되어왔다. 비구상은 형상을 배제하는 조형적 표현인데, 그런 화단 풍조를 반성하는 의미에서 동아미술제는 형상으로 뭘 새롭게 하자는 것이었다. 그런데 또 그 때가 미국에서 하이퍼리얼리즘 사조가 형성되었던 시기하고 비슷하게 맞아떨어졌다. 1부는 그러면서도 전통회화의 양식을 살리는 분야, 2부는 주로 유화, 3부는 드로잉, 판화, 수채였다. 수채하고 드로잉을 포함시켰는데 그것이 우리가 흔히 떠올리는 것이 아니라 뭔가 새로운 형식을 요구했다. 그런데 도록을 살펴보니 수채도 그다지 새롭다고는 볼 수 없고, 드로잉은 아예 안 보이고, 판화만 눈에 띄었다. 동아미술제는 그렇게 전개되었다.

김이순 제 기억에 동아미술제는 1978년에 시작되었다. 그때 아직 국전이 있을 때인데 국전과 동아미술제 모두 출품을 하셨던 것인가?

오용길 그렇다. 나는 학생 때 공모전을 중요하게 생각했다. 공모전은 내 능력을 테스트하는 장이라고 생각했고, 국전은 마치 사법고시의 성격과 비슷해서 등용문이었다. 국전에서 상을 받으면 미래가 거의 보장되었다. 그러나 나는 꾸준하게 한국미술전 특별상, 78년에 동아미술전에 내서 능력을 인정받고 싶었다. 또 그 시대는 개인전은 생각하지 못할 시기이고, 1년에 그렇게 많은 그림을 그릴 형편이 되지 못했다.

김이순 이철량 선생님께서는 동아미술제에 참여하신 적 있으신지?

이철량 있다. 그때 동아미술제는 중앙미술제와 동시에 오픈했는데, 저도 1회 때 냈고, 80년 2회 때 동아미술상을 받았다.(그림5) 78년 때는 학생이었는데 그때 충격적으로 받아들였다. 선생님 말씀하셨듯이, 과거에는 동양화, 서양화, 구상이면 구상이었는데 새로운 형상이라고 해서 '새로운 형상이 뭐냐'고 했을 때이다. 그래서 뭔가 새로운 장이 열리는 것이 아닌가 하는 청년 세대로서의 기대감이 컸다.

국전은 대학교 4학년 때 한 번 내봤는데 수상하지 못했고, 그 이후로는 내지 않았다. 그리고 대학원 때는 다른 그룹전도 하고 그랬다. 공모전의 폐해를 극복하기 위해 국전이 민간으로 운영되는 미술대전으로 바뀌어서 큰 기대를 하고 첫해 한 번 냈는데 수상하지 못했다. 그리고 또 그 시기 누적된 병폐를 극복하기 위해 중앙미술대전과 동아미술대전이 생겼다고 생각한다. 특히 동아미술대전을 시작하신 분들은 미술의 판을 새롭게 해보자는 계몽적 차원의 의식이 있지 않았을까 생각한다. 나중에 중앙미술대전과 동아미술제를 심사해봤는데, 동양화는 동양화가들이 심사하는 것이 아니라 전공에 관계없이 공동 심사를 했다. 그래서 훨씬 더 공정하고 객관성이 있었다. 그런 점에서 공모전에 그동안 누적되었던 권위주의의 타파, 요새 표현으로 얘기하면, 적폐, 스승의 누구를 봐주고 하는 걸 극복해보자는 의도가 있었다고 생각한다. 그 시기는 공모전의 역사에 있어서는 상당히 의미가 크다고 생각한다.

김이순 소위 말해서 동양화의 사승 관계를 넘어서는 방법론으로서 회화라는 큰 타이틀로 바꾼 건가?

이철량 그렇다고 생각한다. 특히 동양화 쪽에서 생각을 많이 하게 하는 것이었다. 아까 동양화, 한국화 관련해서도 말했는데 그때도 이미 그 문제를 넘어서자, 전통주의에서 넘어서 보자는 의도가 짙게 깔려 있었다고 생각한다.

송희경　유근택 교수님은 공모전 출품하셨던 경험이 있으신가?

유근택　공모전에 출품을 많이 했다. 고등학교, 대학교 때도 냈었다. 그런데 공모전이라는 것이 제가 대학 때 누구나 다 지원해보는 것이었는데 자기 작업을 열심히 하기 위한 방법론이었다. 미술계에 발돋움할 만한 것이 전무해서 공모전밖에 없었다. 제가 졸업할 때 즈음에는 사실상 공모전이라고 하는 시스템이 시들해지는 시기였다. 공모전보다도 다른 시스템이 생기게 되었다. 큐레이터라는 일종의 신종 직업이 생기면서 기획자들이 생기고 기획을 통해서 개인전을 하는 시스템이 생기면서 공모를 통해 개인전을 만들어주는 화랑들이 생겨서 점점 다각도로 움직일 만한 소스들이 생길 때였다. 그래서 졸업하고 나서 혼자 작업하는 동안 자비를 들여 관훈미술관에서 개인전을 했지만, 가끔은 평론가가 보고 기획전, 개인전을 끌어주는 적도 있었다.(그림10) 이런 방식이 아니면, 마음이 맞는 친구들끼리 모여 전시 비용을 충당하면서 뭔가 해보려고 했었다. 대학 졸업하고 나서 '액트(ACT)'[12]라는 그룹을 결성해서 활동했다. 지금 익히 들으면 아시는 분들이신데 이만수, 김선형, 김훈, 그런 분들이 같이 선후배 관계로서 활동했다. 또 한편으로는, 현대 수묵이라고 하는, 그전부터 있던 그룹 활동에 저희들이 가담을 해서 함께 발표를 했다. 제일 큰 것은 공모전이라고 하는 시스템으로서만 충족되지 않을 만큼 다변화되는 때에 저희가 들어온 것 같다. 이게 1980년대 후반의 일이다.

송희경　액트라는 그룹은 언제 시작하셨는지 궁금하다.

유근택　졸업하고 한 1년 후쯤인 89년 정도로 기억한다. 당시 이만수, 김선형 선생은 대학원생이었다. 그룹을 만들어서 한 4회 정도 발표했다. 동양화단에 있어서 현대성에 대한 문제, 당시 대두되던 포스트모던적 흐름들에 회화적으로 어떻게 대응할 것인가에 대해 고민했었다.

미술시장의 활성화

신정훈　개별 질문이라기보다 하나의 큰 이슈가 세대별로 어떻게 다르게 인지하고 계신지 여쭤보고 싶다. 공모전, 국전 말고 큰 제도가 만들어지는 것이 1970년대 시장이지 않나. 1950-60년대까지만 해도 한국 미술에 이렇다 할 시장이 형성되지 않았는데 1970년대 넘어가면서 생긴 현대화랑, 명동화랑 등 화랑과 연관해서 미술 관련 잡지가 많이 등장하고 미술계의 경제가 활성화되는데, 그렇게 시장에 대한 관심을 가질 때 서양화단보다는 동양화단이 떠오른다. 1970년대 시장의 성장이 어떤 사례들로 얘기될 수 있는 것인지 궁금하다. 그리고 제도에 대한 물음이 중요한 것은 그 제도가 강력한 힘으로, 어떤 특정한 방식으로 작동하기 때문이라고도 할 수 있을 것 같다. 그런 의미에서 시장이라는 것이 1970, 80년대 어떤 특정한 방식으로 미술을 생산하는 데 영향을 주었을까 하는 물음을 던질 수 있을 것 같다.

오용길　1970년대 후반으로 기억하는데, 그때부터 특히 현대화랑의 활약이 눈에 띈다. 김문호 사장님이 운영했던 명동화랑은 작가주의적인, 상업 화랑의 성격이 조금 달랐다. 그런데 1970년대 후반

12　홍익대학교 동양화과 출신 신진 작가들의 모임으로 권세혁, 김선형, 손영남, 유근택, 이진용, 이만수 등이 참여하였다. 창립전은 1989년 2월 동덕미술관에서 열었다. 같은 해 9월 서울대 출신 작가들과 함께 같은 곳에서 《시대표현전》도 열었다. 액트는 작가를 민족성과 민중성에 대한 해석이 가능하게끔 하는 주체로서 인식하여 획일적인 전통에서 벗어나 새로운 해석과 실천적 예술 개념 도입을 표방하였다. 1990년 4회를 마지막으로 해체했다. 김달진미술자료박물관 편집부 편, 『한국미술단체 100년』(서울: 김달진미술자료박물관, 2013), 289.

그림10 유근택, 〈나의 신비스러운 자리〉, 1991, 종이에 수묵채색, 149×189cm. 작가 제공

그림11 유근택, 〈공원에서의 하루, 혹은 기억〉, 1996, 한지에 수묵채색, 191×264cm. 작가 제공

시장에서는 서양화보다 동양화가 인기가 많았다. 현대화랑에서 인기 작가가 개인전을 한다고 하면 작품을 대량으로 구매해가고, 대가의 전시가 있으면 거의 매진이었다. 그게 우리 윗세대(지금은 80대 선생님들이)가 지냈던 호황기였는데, 저는 사실 혜택을 받지 못했다. (웃음) 동양화 붐이 일던 당시 그림의 주제는 거의 문인화풍이 대세여서 청전, 소정 선생님 같은 분들의 산수화, 그 아래로 소위 국전에서 상을 받은 작가들은 거의 그림이 매진되었다고 봐도 틀린 말이 아니다. 또 지필묵으로 형상을 그리면서 동양화의 특징인 선묘와 여백의 특징을 살리는 그림, 아름다운 그림, 눈이 즐거운 그림, 미인도가 인기가 좋았다. 미인도의 경우, 장운상 선생님의 작품이 인기가 있었다. 그런 식으로 하다가 1980년대 중반쯤 되면서 동양화 대신에 서양화가 인기가 높아졌다.

송희경　이철량 선생님께서 활동을 시작하신 1980년대는, 오용길 선생님 말을 빌리자면, 동양화가 서양화에 밀린 시대인데, 당시의 미술시장은 어떠했는가?

이철량　오용길 선배님이 1970년대, 80년대 초에 동양화의 미술시장이 한창 붐빌 때 혜택을 못 받았다고 말씀하시니, 조금 숨기시는 것 아닌가. (일동 웃음) 바로 제 윗세대 선배이시고 전통에 기반하던 아카데믹한 데에서 스타였기 때문에 당연히 혜택을 봤으리라고 생각하고 있었다. 70년대 대학과 대학원을 다녔기에 시장에서의 동양화 붐을 지켜봐왔다. 그것이 80년대 중반을 넘어서면서 시들해졌는데, 그때 저는 수묵화 운동이라고 해서 수묵에 대한 실험을 하던 시대여서 미술시장에 가까이 가볼 수도 없었다. 그래도 기대를 가지고 있었다. 그 기대를 주신 분이 오광수 선생님이셨다. 1984년에 선생님과 차 마실 기회가 있었는데 소정 선생님의 예를

드시면서, 우리나라 최초 화랑인 반도화랑에, 당시 6대가, 10대가라고 해서 청전, 이당 등등 당시 유명했던 동양화가들의 전시를 하면 소정 변관식 선생의 작품은 항상 구석에 걸려 있었다고 하더라. 시장에서 선호되던 그림이 아니었기 때문인데, 그분이 돌아가시고 나서 바로 갑자기 인기 작가가 되고 평가를 받게 되었다고 하시면서 수묵도 곧 팔릴 수 있을 거라고 기대를 주시더라. 그 당시 선생님이고, 유명한 평론가가 말씀하시니 그런가 보다 하고 한번 믿어보자 했지만 그 이후로 영영 지금까지 그런 혜택도 못 받고 여러 가지 변화가 일어났다. 그리고 1980년대는 격동의 미술계의 시대였던 것 같다. 동양화 쪽에도 실험주의가 있었고, 한국 현대미술과 여러 가지 운동들과 담론들이 형성되면서 관심이 서양화 쪽으로 옮겨갔다. 그래서 '동양화들은 이제 볼 것이 없구나'라고 생각했다. 왜냐하면, 아까 오 선생님이 말씀하신 선배 세대들이 이미 한 번 쓸고 지나가고, 계속해서 아름다운 산수나 꽃만 지속적으로 보여주고 그다음에 작품을 못 보여주니까 시장이 시들해진 것 같다.

송희경　유근택 교수님께서 아까 한국 화단의 시스템이 1980년대 후반에 바뀌었다고 말씀하셨다. 1990년대 이후부터 2000년대 사이에, 군소 기획과 큐레이터라는 직업이 생겨 다각도로 움직이는 시스템 속에서 미술시장은 어떤 형태를 가지고 있었는지, 간단하게 말씀 부탁드린다.

유근택　제가 1990년대 이후부터 2000년대까지 시장에 관심을 가질 여지가 없었다. 당시 팔린다고 하는 것 자체도 기대할 수 없을 뿐더러 단지 전시에 대한 욕구가 컸다. 그래서 대학 졸업하고 액트라는 그룹으로 활동하고, 1995년에 대학원을 들어가서 《일상의 힘, 체험이 옮겨질 때》[13]를 기획했다.(그림11) 그런데 그런 것은 사실상 전부

13　《일상의 힘, 체험이 옮겨질 때》, 1996.1.24.-30., 관훈미술관. 김안식, 박병춘, 박재철, 박종갑, 유근택, 이진원 참여.

다 돈을 쓰는 거였고 어떻게든 화랑이랑 얘기해서 최대한 지출을 줄이려고 했고, 열정으로만 했다. 바로 끝나자마자 인사미술공간에 기획안 제출해서 《여기, 있음》[14]이라는 전시를 기획하고. 그런 것들은 다 작품 판매하고 상관없었다. 중요한 것은 동양화가 이 시대에 출구를 어떻게 마련할지에 관한 것이었다. 소위 말해 선배님들이 하셨던 것과 또 중간 세대와 우리 다음 세대가 이 미술계에서 할 수 있는 게 무엇인가에 대한 질문이 더 컸다. 2000년대까지는 판매는 거의 상상도 못 하는 것이었다. 《젊은 모색》전[15]에 참여했을 때 국립현대미술관에서 100호 6점을 구매했는데 흔치 않은 일이었다.(그림1) 그렇지만 시장이 굉장히 커다랗게 작용한 건 확실한 것 같다. 동양화와 서양화라는 시스템에 있어서, 경제 구조가 커지면서 가옥의 구조 자체가 서구적 형태인 아파트로 바뀌니 생활 시스템 변하는 것은 순식간이었다. 일본이나 중국은 생활 구조 자체가 움직이진 않는다. 일본에도 가옥 구조가 전체를 뒤흔들 정도로 바뀌진 않는데 일본화가 꾸준히 판매되는 이유가 생활 시스템이 굳건하기 때문이다. 그런데 우리나라의 경우 10년이면 전국적으로 바뀌어서 엄청난 변화가 만들어지기 때문에 그게 가능했던 것 같다.

동양화의 '현대성' 추구

김이순 우리 팀이 전후에서 1970년대까지 공부하는데 이 시기를 다 아우르는 주제가 '현대에의 욕망'이다. 지난번 연구까지는 대부분 서양화단을 중심으로 얘기하면서 현대라는 것은 추상이었고, 전위라는 것으로 읽어왔다. 동양화단의 세 분 작가께서도 전통과 다른 현대라는 시대를 살면서 현대성을 모색하셨을 거라고 생각한다. 동양화단 안에서 전통을 갖고 있으면서도 현대성을 추구하셨을 텐데, 현대성을 어떻게 추구해오셨는지 궁금하다.

오용길 나의 개인적인 견해는, 1960년대 앵포르멜 열풍이 불 때 나는 크게 와 닿지 않았다. 나는 묘사하는 것이 즐거운데, 추상은 묘사를 버리기 때문이다. 작가란 다른 사람 눈치 보지 말고 내가 하고 싶은 걸 해야 한다고 생각해서 산수나 인물화를 내 새로운 감각으로 잘하면 된다고 생각한다. 나의 개성이 보수적이고 전통 지향적이라 개념미술이나 포스트모던도 힘들다. 그렇지만 옛날 사람을 따라 해서 뭐하겠느냐 해서 감각은 제 감각으로 하자 해서 굳세게 하고 싶은 것을 한다. 일단 큰 화두는 실경 산수라는 것을 잡고 있지만, 제가 그림 그리는 방식이 서양의 풍경화와 수묵화가 같이 만나서 오용길의 그림이 되었다고 생각한다. 그리고 가끔 심심하면 추상도 한다. (웃음) 또 아까도 보셨지만 한 화면에 봄 여름 가을 겨울을, 인간의 일상을 배치해서 그린다거나, 가끔 생각이 떠오르면 저 나름대로 한다. 나의 작품이 현대미술의 어떤 유형에 속한다고는 생각하지 않고 개인적인 취향대로 하고 싶은 대로 하는 것이다. 그러나 그런 게 모여서 현대미술이 되지 않을까

14 《여기, 있음》, 2002.3.13.-24., 인사미술공간. 김성희, 박병춘, 정재호, 유근택 참여.
15 《젊은 모색―한국화의 새로운 방향》, 1990.6.19.-7.10., 국립현대미술관 과천. 강경구, 김선두, 김선형, 김성희, 문봉선, 배성환, 서도호, 신산옥, 이선우, 이종목, 임정기, 정종미 등 31명의 작가 참여.

하고 소박하게 생각한다.

송희경 이철량 교수님, 수묵화 운동[16]과는 어떻게 연결되는가?

이철량 처음에도 말씀드렸지만, 동양화 공부를 시작하면서 제일 답답했던 것은 좀 고루하다는 느낌이었다. 그래서 개인적으로 여기서 조금 저기서 조금 배우다 말고, 대학도 얼렁뚱땅 이것저것 했던 것 같다. 동양화과를 나왔으니 한번 본격적으로 동양화에 대해 깊이 공부해보자고 시작하면서 수묵을 통해 새로운 것을 할 수 없을까 고민을 많이 했다. 그러면서 운이 좋게 좋은 분들을 만나서 수묵화 운동을 시작했다. 수묵화 운동은 81년에 동산방화랑에 있었던 《수묵화 4인전》[17]으로 시작되었다. 물론 그 이전에 국립현대미술관에서 《수묵화대전》[18]이 81년도에 있었다. 일련의 수묵화에 대한 관심이 시작되던 때와 저의 개인적인 성향이 맞물려서 수묵을 새롭게 할 방법이 없겠나 해서 고민을 계속했는데 어렵더라.

먹을 가지고 뿌리고 긋고 어떤 때는 입체, 설치에 이런 것들을 하니 제일 어려운 게 전통 동양화냐, 정신이 어디 갔냐는 질문이다. 사실 정신이 없다. 실험이라는 것이 정신 가지고 하는 게 아니라 몸을 가지고 하는 것이니까. 그런 비판을 많이 들었다. 그렇게 지나면서 수묵에 대한 생각을 많이 하게 되었다. 그래서 그때 제일 고민한 게 그것은 결국 현대성이다. 현대라는 것은 어떻든 지금의 내가 살아가는 나의 시대이지 예를 들어, 우리 아버지가 사는 시대와 내가 사는 시대가 다르니 내가

아버지의 행동을 따라 할 필요 없고, 나는 나의 옷을 입어야 하는 것이다. 나는 그것을 현대적이라고 생각한다.

그리고 동아미술제에서 새로운 형상이라는 말이 많이 회자되면서 수묵화에서 새로운 형상, 그림에서 보여주는 것은 형상이고, 형상을 통해 본질을 보는 것이니 지금 내가 살아가는 데 있어서 내 몸에 맞는 외양을 만들어야 하니 실험과 고민을 했다. 물론 잘 되진 않았지만, 수묵화 운동은 그런 실험 운동이었다고 생각한다. 수묵화 운동이라는 말은 지금은 노화랑으로 바뀐 송원화랑에서 《오늘의 수묵전》[19]이라는 전시를 하면서 유홍준 선생님이 서문에서 쓰면서 일반화되었다. 물론 이런 것들이 그 당시 저의 젊은 혈기와도 관계있을 테고, 그런 새로운 모양, 형식을 나타낸다는 자극은 물론 서양의 현대미술에서 큰 자극을 받았다는 것은 부인할 수 없다.

그래서 수묵 추상이라고 말하기도 하는데, 나는 개인적으로 수묵 추상이라는 말을 좋아하지 않는다. 수묵 자체가 추상적 개념으로, 수묵과 추상이 같은 선상에 있기 때문에 그걸 그대로 쓰면 되는데, 추상이라는 서양화적 용어로 불러야 하는가. 동양화에 사의, 사의화라고 했는데 그것을 서양화적 용어로 추상으로 부르는 것을 좋아하지 않는다. 물론 그런 서양화의 추상화의 개념으로 드러나기도 했다. 형식에서 전통을 일부러라도 배제하려고 하는 모습들 때문에 그렇게 보여지기도 하고 그랬다. 결국은 화가라고 하는 것이 화면에

16 1980년대 초반 수묵화 운동은 홍익대학교 동양화과 출신의 수묵 계열 화가들에 의해 주도되었으며, 수묵을 통한 고유한 정신세계로의 환원을 목표로 하였다. 이 운동의 중심권에 있던 작가로는 송수남, 홍석창, 이철량, 신산옥, 박인현, 이윤호, 김호석, 문봉선 등이 있다. 오광수, 『한국현대미술사, 1900년대 도입과 정착에서 1990년대 오늘의 상황까지』(서울: 열화당, 2004), 257-259.

17 《수묵의 4인전(김호석, 송수남. 신산옥, 이철량)》, 1981.11.4.-8., 동산방화랑.

18 《한국현대수묵화전》, 1981.8.18.-9.2., 국립현대미술관 덕수궁.

19 《오늘의 수묵전》, 1982.10.25.-31., 송원화랑. 김식, 박윤서, 박인현, 성종학, 송수남, 신산옥, 이윤호, 이철량, 홍석창, 홍용선 참여.

모양을 만들어내는 것이기에, 나의 시대에 같이 살아가는 사람들이 함께 공유할 수 있는 모양이 어떤 것일까 이런 걸 고민했고, 그것이 결국은 현대성에 대한 고민이고 그게 잘 드러나면 좋은 작품이고, 그런 생각을 가지면서 수묵 실험을 했고, 지금도 하고 있다고 생각한다.

유근택 현대성은 세대마다 영원한 질문이 될 것 같다. 항상 그 세대는 그 세대마다 현대성이 있다. 저희 세대에서는 사실상 어떻게 보면 수묵운동도 약간 그 힘이 소진되는 타이밍에 있었다. 또 민중미술이라고 하는 흐름도 문민정권이 되고 하면서 소진이 되었기 때문에 군소 그룹들이 많이 생겼다. 그런데 모두가 하는 이야기가 현대성이었고 새로움이었다. 그 당시 대학 졸업하고 방위 복무하면서, 작업하면서 느꼈던 것도 새롭다는 것 자체가 굉장히 고루한 언어로 읽혔다. '새롭지 않은 것이 과연 무엇인가?' 하는 질문에서 시작했던 것이다. 내가 작업을 하면서 느꼈던 것은 궁극적으로 리얼리티에 대한 문제의 생각에 머무르게 되었다. 리얼리티라는 지점이 나한테는 굉장히 중요한 언어로 다가왔다. 사실 그때 리얼리티라는 용어는 민중미술과 같은 선상에서 이해되었는데, 내가 말하는 리얼리티는 조금 다른 개념이었다. 조금 더 포괄적이면서 본질적인 에너지에 대한 문제이기도 하고, 내가 직면하고 있는 힘에 대한 질문이기도 하고, '과연 그것이 무엇인가?' 하는 궁금증이기도 하고 그런 차원이었기 때문이다. 그런데 그 차원으로부터 저의 작업을 읽어나가는 게 어려웠다. 그것을 동양 미학에서 찾는 것도 어려웠고, 서양 미학에서 찾는 것도 어려웠다. 나는 결국에 그것을 정서에 대한

차원으로 이해하면서, 시선을 더욱더 제 주변으로 끌고 오려고 했다. 그 당시에 내가 생각했던 현대성이라는 질문은 제가 인터뷰에서도 얼핏 얘기했었고 일기장에서도 썼는데 이런 식으로 표현했다. "동양 미학이 땅으로 내려오지 않고서는 결코 현대는 존재하지 않는 것이다"라고 썼다. 지금 생각해도 중요한 이야기라고 생각한다. 지금 사회는 엄청나게 빠른 속도로, 서양과 동양이 혼합된 상태로 살고 있는데 미학은 항상 붓의 운용에 맞춰져 있고, 사혁[20]에서부터 수백 년 동안 똑같은 미학을 얘기한다. 그런 부분에서 생각한 저의 언어였던 것 같다. 그래서 땅으로 내려온다는 의미는 관념 위에 있는 사고, 즉 지나치게 오리엔탈리즘이라고 하는 신비성에 기대고 있는 것들로부터 땅으로 끌어내림으로 인해서 사람들과 대화를 할 수 있는 소스가 필요하다는 자각이 그 당시에 있었던 것 같다. 사실상 그 지점으로 제 작업을 끌어내기 위해 모필 소묘 시스템을 끌어들이기도 했고, 목판이라든가 여러 가지 시스템을 방법론으로 사용하였다. 지금도 똑같은 질문을 하고 있을지 모르겠지만, 그 당시에 말씀드렸던 현대성은 결국 우리가 살고 있는 세계로 그림을 끌어내리면서 '새로운 미학이 만들어지거나 미술이 살아 있는 언어로 만들어질 수 있을까' 하는 질문을 던졌던 것 같다.

21세기의 한국화를 진단하다

송희경 이제 관객에게 질문을 받도록 하겠다.
청중1 영화평론을 하는 전찬일이다.

20 중국 남제(南齊)의 인물화가로 5-6세기에 활약하였으며 중국 회화 사상 최초의 평론서인 『고화품록(古畵品錄)』의 저자이다. 그 서문에 회화 제작 및 비평의 기준이 되는 육법(六法)을 제시했는데, 기운생동(氣韻生動), 골법용필(骨法用筆), 응물상형(應物象形), 수류부채(隨類賦彩), 경영위치(經營位置), 전이모사(傳移模寫) 등이 그것이며, 이후 중국 회화 평론에 큰 영향을 미쳤다. 이성미, 김정희 공저, 『한국 회화사 용어집』(서울: 다할미디어, 2015), 163, 256.

영화평론가로서 오늘 이 자리가 큰 의미가 있다. 영화인도 이런 자리를 가졌으면 좋겠다고 생각하면서 듣고 있다. 한국 영화와 연관해서도 중요한 이슈가 여기 나오고 있다. 유근택 교수님이 말씀하셨던 한국화 문제, 가령 일본화나 중국화 하면 딱 떠오르는 것이 있는데 한국화의 경우에는 딱 떠오르는 것이 없다. 사실 영화의 경우에도 〈기생충〉이 올해 황금종려상을 받으면서 새로운 전기가 마련되고 있지만, 한국 영화의 정체성은 심각한 문제이다. 또한 요즘 일본과의 관계가 악화되면서, 일본과의 문제를 고민하며 우리는 아직 일제 36년 식민화 교육의 연장선상에서 살고 있다고 여기는 사람이다. 그 폐해가 심하고 그 이후에는 일본에서 미국으로 대표되는 또는 유로센트리즘으로 대표되는 서구 사상으로 가서 한국은 실제로 자기 것이 없이 근 100년이 온 건가, 라는 고민을 하고 있다. 그래서 앞선 유근택 교수님의 말씀에 대한 그 이유에 대해서 생각하신 것이 있으시다면 한 번 짚어주시면 고맙겠다.

유근택　사실 단정하기는 어렵다. 1970년대 전반기까지만 해도 지필묵이라는 토대 위에서는 그 화두가, 기조 발표하실 때 민족성 등을 말씀하신 것처럼, 전통에 대해 퍼 올리는 것이었다. 이와 관련해 당시 작업하셨던 분들이 굉장히 많은 역할을 하신 건 사실이다. 1980년대 들어 생활 구조적인 시스템이나 시장 구조가 격변하면서, 또 더군다나 지금 시대에 와서는 동양화과를 다니는 학생들도 전반적으로 현대미술의 흐름을 직접적으로 받아들여서 작업하고 있다. 결국 미술시장에 들어가면 동양화로만 살 수 있는 시스템이 아니고, 동양화과를 나왔지만, 서양화과나 유학파나 지금 가장 유행하는 시스템으로 활동하는 작가들과 싸워서 미술 사회 속으로 진입해야 하기 때문이다. 그런데 물론 일본이나 중국에서는 그들의 카테고리가 분명히 있다. 그리고 그것을 소비하는 사회 시스템도 굳건하고, 옥션이나 여러 시스템이 그것들을 받쳐주고 있기 때문에 그 양식들이 내부에서 발전하고 있지만 보존에 가깝게 유지되고 있다. 우리나라는 그런 시스템이 현재로서는 굉장히 허약하다. 그런 시스템을 장점이라고 할 순 없겠지만, 허점이라고도 생각하지 않는다. 중요한 것은 그런 지점을 통해 동양화가 조금 더 중요한 지점을 발전시킬 수 있다고 생각한다. 중국화나 일본화 같은 경우는 일본화라는 카테고리를 너무 강조하고 있어서 전시를 가보면 답답하다. 옛날 70년대 국전을 보는 듯하다. 추천 작가상, 심사위원상, 심사위원장상, 심사위원단들은 그들끼리 전시를 같이하고. 그런 시스템을 보면 그것이 꼭 올바른 방법이라고 생각하지 않는다. 우리의 장점은 이전 시대의 정선, 추사로부터 소정, 청전 선생님까지 끌고 나왔던 중요한 맥락들이, 중요한 소스가 많이 묻어 있다는 것이다. 그리고 그것을 어떻게 우리 시대에 재해석해서 끌어낼 것인가가 문제이며, 단순하게 한국화나 동양화라는 명명으로 해결될 수 있는 문제가 아니라고 말씀드린 것이다. 한국화라고 잡히는 게 없다는 것은 한국화의 역사 자체를 말하는 것이 아니다. 지금 상황에서 한국화라는 아우라를 끌어내기가 어려운 것은 사실이다. 그걸 묶어줄 만한 시장적 카테고리가 이미 거의 붕괴에 가깝게 있기 때문이다. 그렇다고 한국화를 보전하기 위해 전통주의자가 되어서 맥락을 유지하는 것은 살아있는 미술이 아니기에 조금 더 발전적 의미에서 우리가 논의해볼 필요가 있다는 이야기이다.

청중2　윤현순이라고 한다. 유근택 선생님께 질문 드리고 싶은 게 있다. 우리가 1970년대 동양화 화단에 대해 주로 이야기하고 있지 않나. 그런데 80년대에도 잠깐 언급을 해주시면서, 1980년대, 1980년대 말 포스트모더니즘을 두 번 정도 언급하셨는데 그 포스트모더니즘 동양화 화단에서 어떤 식으로 인지하고 있었는지와 형상성의 회복을 단순히 포스트모더니즘이라고 볼 수 없을 텐데,

어떤 지점들이 관념이 있게 드러났는지 궁금하다.

유근택　그 당시 포스트모더니즘 현상이라는 것은 일단 장르 간의 해체도 중요한 요소였다. 당시 대학을 졸업하고 활동한 작가들을 보면 기존의 물감이나 재료가 아닌 아크릴이나 서양적인 재료를 직접 쓴다든가, 화면을 운용하는 방식도 전통적인 산수화나 인물화의 개념이 아니었다. 추상과 반추상의 경계를 넘어서면서 사실상 막연하면서 또 다른 무언가를 끌어내기 위해 부딪혔던 시대라고 생각한다. 그 당시에 뚜렷한 목표를 설정했다기보다도 우리가 무슨 포스트모던을 추종해야 된다는 차원이 아니고, 시대적 여망이 있는데 그 시대적 여망에 우리가 어떻게 대응할 것인가에 대한 젊은 혈기로 싸웠던 것이다.

청중3　홍익대 동양화과를 다니는 4학년 학부생이다. 여쭤보고 싶은 것은 문제의식에 대한 이야기이다. 여기서 얘기를 나누고 있는 담론 자체는 어떤 논의할 대상이 있다는 것이고, 논의를 한다는 것은 어떤 문제에 대해 이야기를 하는 것인데, 이 문제가 해결해야 되는 대상일 수도 있지만 중요한 것을 동시에 같이 의미한다고 생각한다. 우리가 문제점이라고 삼아야 하는 이유와 그것을 문제라고 삼을 수 있는 가치에 대해 얘기하고 싶다. 지금 현재 어떤 현상이 어떤 문제와 적합하게 연관되어 있는지 여쭤보고 싶다. 질문을 구체화해서 예를 들면, 이전에 용어에 대한 이야기를 하지 않았나. 그럼 그 용어에서 우리가 이렇게 얘기할 만한 이유가 무엇이고, 장르나 이런 것에 이름을 붙이는 게 미술과 어떤 연관이 있고, 미술을 뭐라고 부르는 데 있어 용어가 왜 필요한지에 대한 이야기를 하고 싶다. 용어에 대한 문제가 아니고 문제 자체에 대해서 이야기를 하고 싶다. 그래서 세 분 모두에게 의견을 듣고 싶다.

오용길　질문자가 말씀하신 게, 한국화라든지 동양화 호칭의 문제 관한 건가?

청중3　그게 아니라, 동양화단에서 문제라는 것이 구체적으로 어떤 것이라고 볼 수 있는지?

오용길　너무 광범위한 질문이어서 알맞은 대답을 할 자신은 없다. 문제점이라는 것이 도처에 너무 많아서 그렇다. 모든 게 문제이다. 모든 게 다 문제가 아닐 수도 있다. 그래서 그 말씀에 대답하기 어렵다. 용어의 문제는 이름을 붙이는 문제이기에 과연 뭐를 붙이는 게 좋겠냐고 논의되는 것이라고 생각한다. 그래서 견해에 따라 다를 수 있다고 본다. 그런 문제는 명쾌한 대답을 드리기 어렵다.

김이순　어떻게 보면 세미나에 대한 근본적인 질문일 수도 있을 것 같아서 내가 간단히 말씀드리겠다. 이 세미나의 취지는 전후에서 1970년대까지의 현대미술의 상황에 대한 재검토라고 볼 수 있다. 기존에 연구되었던 것도 있지만 1차 사료를 보면서 새롭게 볼 수 있는 시각을 마련하는 것이다. 세 분을 모시고 이분들이 그 당시 경험하신 것을 들으면서 새로운 시각을 갖고자 하는 것이 세미나의 목적이다. 문제가 있기 때문에 문제를 끄집어내서 토론한다는 것과는 다른 차원이다. 용어 문제는, 미술에서 용어가 끊임없이 만들어지고, 이전에 만들어졌던 용어가 지금 사용하면 맞지 않는 경우가 많지 않나. 한국화라는 용어가 대표적이라고 생각하는데, 세 분 선생님이 말씀하시는 것을 들었지만 한국화라는 것을 우리가 정확하게 규정할 수 없다는 생각이 들었다. 사실 용어는 소통하기 위한 하나의 수단이다. 그 모든 용어가 내용을 함축하고 있지 않다. 한국화라는 것이 명찰, 이름과 같다고 했을 때, 예를 들어, 김이순이라는 이름은 저를 부르기 위한 것이지 제 모든 것을 함축하지 않지 않나. 용어는 끊임없이 새로운 시대에 만나면 그 시대 안에서 미끄러져 버린다. 미끄러져 버리기 때문에, 소통하기 위한 수단에 불과하다. 오늘 한국화라는 용어에 대해 여쭤본 것은 어떻게 그 당시에 생각하셨는지를 당시 시대 상황을 끌어내기 위해 여쭤본 것이지, 한국화를 규정하기 위해 여쭤본 것은 아니다.

청중4 나는 화랑업을 하고 있다. 70년대 동양화, 동양화단에 대해서 잘 모르고 좀 궁금해서 찾아오게 되었다. 책임감도 느낀다. 단색화가 국내외적으로 화두가 되고 있는데 박서보 선생님이나 많은 단색화 작가들이 1960년대에 외국에 나가서 공부도 하고 영향을 받다가 1970년대 초반에 정체성, 자기를 찾기 위한 것으로 자생적으로 발생했다고 보고 그때 상황에서 일제강점기, 전쟁 후에 재건하다 보니 한 60년 정도 우리 문화, 역사를 찾자는 운동이었던 것 같다. 지금 말씀을 들어보니 1970년대의 시장에서는 문인화가 중심이었고, 1980년대 들어서 포스트모더니즘 들어오며 위축되었다고 말씀을 하셨는데 사실 1970년대에는 단색화가 시장에서 인기 없지 않나. 그리고 1980, 90년대 지난 40년 동안 잠자고 있다가 불과 5년 전쯤 외국에서 주목하여, 마켓이 형성하게 되었고 가격은 10배 이상도 오른 작가가 있다고 하더라. 최근에 베니스비엔날레에서 윤형근 선생님 전시도 있었고.

저는 작년 12월에 파리 퐁피두를 우연히 들렀다가 거기에서 이응노 선생님의 〈군상〉이라는 작품을 봤는데 한국에서 동양화를 볼 때 전혀 관심이 없다가 충격을 받았다. 그래서 그 충격이 어디서 오는가 했는데, 강의를 들으면서 인간의 내면을 가장 가깝게 표현하는 게 수묵이라고 느꼈다. 그래서 그 수많은 군군상이 어떻게 보면 역사 속 인간들 모습이어서 크게 충격 받고, 우리 한국화도 세계적으로 될 수 있겠단 생각을 갖게 되었다. 정말 잘 몰랐었는데 오늘 세미나에 와서 좋은 말씀 많이 들었다. 제가 생각할 때는 한국화는 거의 잠자고 있다고 생각된다. 단색화처럼 저희는, 이미 한국화는 정체성을 다 찾아놓았는데 그걸 외국에 많이 보여줄 기회가 없었다. 단색화도 불과 5년 전부터 몇몇 화랑들이 보여주기 시작했다. 그래서 앞으로 희망이 있다고 생각하고 여러 질문이 있는데 이 정도에서 마치겠다.

송희경 질문이라기보다 이 세미나가 왜 중요한지 상기시켜 주는 코멘트였던 것 같다. 시간이 많이 지났는데, 신정훈 선생님 하신 질문을 마지막으로 끝내겠다. 선생님들이 생각하시는 전통에 대한 정의를 아주 짧게 한 줄로 정의하면?

오용길 오용길이 갑자기 있는 것이 아니고 조상들의 유전자가 흘러들어 와서 오용길이 있다고 생각한다. 그런데 조상 중에는 영예로운 조상도 있고 그렇지 않은 분도 있지만 다 조상은 조상이라고 생각하고 그 유전자를 잘 꽃피워서 좋은 역할을 하는 게 작가의 소명이라고 생각한다. 전통을 뭐라고 딱 꼬집어 대답하긴 어렵고 이것으로 대신한다.

이철량 전통도 하도 많이 들어서 정말 어렵다. 어렸을 때부터 전통은 되돌아보는 것이고, 그 되돌아봄으로 깨달음을 얻는 대상이라고 생각한다. 어느 분이 쓰셨는지 모르겠지만 '영감의 저장소'라고 쓰셨다. 그래서 전통은 결국 나이가 들어봐야 아는 것이다. 젊었을 때는 전통에 대해 아무리 설명해도 자기가 삶의 체험이 없기 때문에 이해할 수 없는 것이다. 나도 이제 60 좀 넘으니 뭔가 알 듯 모를 듯한데 그게 전통인 것 같다.

유근택 너무 어려운 문제를…… 짧게 말씀드리면, 전통이라고 하는 것은 형식의 문제가 아니고 살아 있음에 대한 문제라는 생각을 한다. 전통이라는 것이 형식 논의에 빠지면 결국 죽은 전통밖에 안 되는 것이고, 중요한 것은 전통을 통해 살아 있음을 발견하는 눈이 중요하지 않나 생각한다.

송희경 감사하다. 유근택 교수님께서 "동양 미학이 땅에 내려오지 않으면 절대 존재하지 않는다"는 표현을 쓰셨다. 오늘 논의된 모든 이야기가 공중에 떠도는 기표가 아니라 여기 참석하신 모든 분들 마음에 남는 기의가 되었으면 정말 좋겠다고 생각한다.

한국 현대미술 연표:
1950-70년대

1949년 《제1회 대한민국미술전람회》(경복궁 미술관)

«제2회 신사실파전»(동화백화점 화랑)

1950년 '50년미술협회 결성

부산에 국립박물관 임시본부 설립

«6·25 기념 종군화가단 미술전»

1951년 «전시미술전»(부산 전 외교구락부 자리)

«전쟁기록미술전»(외교구락부)

1952년 «한국사진작가협회 창립전»(부산 국제구락부)

«3·1절 경축 미술전»(부산 문총회관, 광복동 일대 다방)

«제1회 기조전»(부산 르네상스 다방)

«벨기에 현대미술전»(덕수궁 미술관)

1953년 «제2회 대한민국미술전람회»(경복궁 미술관)

«제1회 토벽동인전»(부산 르네상스 다방)

«제3회 신사실파전»(부산 국립박물관)

김종영 '무명정치수를 위한 기념비' 국제공모전에 한국 대표 작가로 선출되어

출품

1954년 대한민국예술원 발족

«국전 동양화부 낙선 작품전»

1955년 한국미술가협회 발족

«제4회 대한민국미술전람회»에 건축부 신설

«제1회 백우회»(경운궁 석조전)

«미국명화전람회»(미 공보원)

1956년

한국미술평론가협회 발기

«한국미술가협회전»(휘문고등학교 강당)

미술 잡지 『신미술』 창간

1957년

«제1회 현대미술가협회전»(미 공보원)

«제1회 현대작가초대미술전»(덕수궁 미술관)

«제1회 모던아트협회전»(동화백화점 화랑)

«제1회 창작미술가협회전»(동화백화점 화랑)

«제1회 신조형파전»(동화백화점 화랑)

«제1회 백양회전»(화신백화점 화랑)

«미국현대 회화조각 8인 작가전»(국립박물관)

«한국미술 걸작(Masterpieces of Korean Art)» 미국 8개 도시 순회전

(1957.12.–1959.6.)

«국립공보관 개관전»(중앙공보관)

«인간가족»(경복궁 미술관)

«국제판화전»(국립박물관)

1958년

«한국현대회화»(뉴욕 월드하우스 갤러리)

«제1회 한국판화가협회전»(중앙공보관)

«제1회 목우회전»(중앙공보관)

«제5회 국제 현대색채석판화비엔날레»(미국 오하이오 신시내티미술관, 참여

작가: 김정자, 김흥수, 유강열, 이상욱, 이항성, 최덕휴)

1959년

한국미술평론인회 결성

«미국현대판화전»(미공보원 문화관)

«백양회순회전»(목포 오거리다방)

«중국회화2천년»(국립도서관, 유네스코 순회미술전)

1960년

«제1회 묵림회전»(중앙공보관)

«제1회 벽동인전»(덕수궁 북쪽 벽)

«제1회 60년미술가협회전»(덕수궁 벽)

«재불한국인미술전»(파리 세르클보네르 갤러리)

1961년	한국미술협회 발족
	세계문화자유회의 한국본부 '춘추회' 발족
	《일신미협전(一新美協展)》(중앙공보관)
	《제1회 2·9동인전》(국립도서관)
	《제1회 앙가주망전》(국립도서관)
	《백양회순회전》(일본 도쿄, 대만, 홍콩)
	《제2회 파리비엔날레》(커미셔너: 김병기, 참여 작가: 김창열, 장성순, 정창섭, 조용익)
	《피츠버그국제미술제》(미국 피츠버그 카네기인스티튜트, 참여 작가: 이응노)
	《한국현대미술》(베트남공화국 사이공)
	《국제자유미술》(일본 도쿄국립경기장 갤러리, 참여 작가: 권영우, 박성환, 전혁림 등 56명)

1962년	무동인 창립 및 창립전
	《제1회 신상회전》(경복궁 미술관)
	《악뛰엘 창립전》(중앙공보관)
	《한국미술 걸작전(Masterpieces of Korean Art)》(유럽 5개 도시 순회전)
	《임인신년 34인》(중앙공보관, 주최 공보부)
	《제1회 문화자유초대전》(중앙공보관)
	《한국현대미술》(필리핀 마닐라미술관)
	《제1회 사이곤국제미술》(정창섭 동메달 수상)

1963년	원형회 발족 및 제1회 전시(신문회관)
	신수회 발족 및 제1회 전시(국립도서관)
	청토회 발족 및 제1회 전시(중앙공보관)
	《제1회 Origin 회화전》(중앙공보관)
	《제1회 혁동인전》(부산일보 프레스센터)
	《제2회 문화자유초대전》(중앙공보관)
	《제7회 상파울루비엔날레》(김환기 명예상 수상)
	《제3회 파리비엔날레》(커미셔너: 김창열, 참여 작가: 박서보, 윤명로, 최기원, 김봉태)
	《한국청년작가전》(파리 랑베르갤러리, 참여 작가: 권옥연, 김종학, 박서보, 정상화)

| 1964년 | 《제13회 국전》 사진부문 신설 |
| | 《제3회 문화자유초대전》(신문회관) |

1965년	한국미술평론가협회 발족
	«제1회 논꼴전»(신문회관)
	«제4회 문화자유초대전»(예총회관)
	«제8회 도쿄비엔날레»(참여 작가: 곽인식, 권영우, 박노수, 박항섭, 유경채,
	최영림)
	«제8회 상파울루비엔날레»(커미셔너: 김병기, 이응노 명예상 수상)
	«제4회 파리비엔날레»(커미셔너: 박서보, 참여 작가: 이양노, 정상화, 정영열,
	하종현, 박종배, 최만린, 김종학)

1966년 『공간』 창간
한국화회 창립
«제1회 대한민국 상공미술전»(경복궁 미술관)
«제5회 문화자유초대전»(예총회관)
«미국현대판화전»(신문회관)
«한국미술전»(말레이시아, 참여 작가: 김화경, 김흥수, 서세옥, 안동숙, 유영국,
정창섭 등 23명)
«제6회 망통회화비엔날레»(프랑스 망통, 남관 1등상 수상)
«도쿄국제미술전»(일본 게이오 백화점, 참여 작가: 강환섭, 김종학, 윤명로)
«제5회 도쿄국제판화비엔날레»(참여 작가: 김종학, 유강열, 윤명로)

1967년 «제2회 무동인전»(국립공보관)
«민족기록화»(경복궁 미술관)
«제1회 한국화회전»(신문회관)
«제1회 구상회전»(신문회관)
«청년작가연립전»(국립공보관, 무동인, 오리진, 신전동인 연합전)
«제9회 도쿄비엔날레»(커미셔너: 서세옥, 참여작가 김영주, 김종학, 송수남,
유영국, 정탁영, 황용엽)
«제5회 파리비엔날레»(커미셔너: 조용익, 참여 작가: 김차섭, 임상진, 전성우,
최명영, 박석원, 최만린)
«제9회 상파울루비엔날레»(커미셔너: 김인승, 참여 작가: 남관, 윤명로, 정상화,
하종현 등)

1968년 «종합미술전»(중앙공보관)
«회화 68창립전»(신문회관)
«이후 작가전»(부산 공보관)
«현대공간회 창립전»(삼보화랑)

«한국현대회화전»(도쿄 국립근대미술관)

«제1회 부에노스아이레스 판화비엔날레»(참여 작가: 강환섭, 김상유, 김정자, 김종학, 배융)

«제6회 도쿄국제판화비엔날레»(참여 작가: 배융, 서승원, 안동국)

1969년

국립현대미술관 개관(경복궁)

«제18회 대한민국미술전람회» 서양화부 구상·비구상 분리

AG 창립 및 잡지 『AG』 발간

한국현대조각회 창립

제3조형회 창립

«제1회 청동회 조각전»(신문회관)

«제1회 서울국제현대음악제»(국립극장)

«현실동인전» 취소, 「현실동인 선언문」 작성

«제5회 국제청년미술가전»(도쿄 세이브 백화점 등, 참여 작가: 곽덕준, 김차섭, 박서보, 서승원, 윤명로, 이우환)

«제1회 카뉴국제회화제»(프랑스 카뉴, 참여 작가: 김영주, 박서보, 서세옥, 정창섭, 조용익)

«제10회 상파울로비엔날레»(커미셔너: 김세중, 참여 작가: 곽인식, 안동숙, 이우환, 천경자, 최만린 등)

«제6회 파리비엔날레»(커미셔너: 조용익, 참여 작가: 서승원, 윤명로, 이승택)

«제1회 국제목판화트리엔날레»(이탈리아 깔피, 참여 작가: 김상유, 배융, 서승원, 유강열, 윤명로, 이성자)

1970년

«제1회 한국미술대상전»(국립현대미술관, 김환기 대상 수상)

«제1회 AG: 확장과 환원의 역학»(국립공보관)

«제1회 신체제전»(신세계화랑)

오사카 만국박람회 한국관 개관

«현대프랑스명화전»(국립현대미술관)

«제1회 서울국제판화비엔날레»(국립중앙박물관)

«제2회 카뉴국제회화제»(프랑스 카뉴, 참여 작가: 김화경, 이봉열, 정영렬, 최경한, 최붕현)

«한국현대미술전»(네팔 카트만두미술협회 전시장, 참여 작가: 김영주, 김훈, 박서보, 전성우 등 16명)

«제7회 도쿄국제판화비엔날레»(참여 작가: 김차섭, 이우환, 하종현)

1971년

«ST 창립전»(국립공보관)

«제2회 AG: 현실과 실현»(국립현대미술관)

«제1회 표현그룹전»(명동화랑)

«제1회 현대판화그랑프리전»(명동화랑)

«동양화 여섯분 전람회»(신문회관)

«제2회 인도트리엔날레»(뉴델리, 커미셔너: 서세옥, 참여 작가: 권영우, 송수남, 송영방 등)

«제3회 카뉴국제회화제»(프랑스 카뉴, 참여 작가: 박래현, 윤명로, 이림, 최명영, 하인두)

«제7회 파리비엔날레»(커미셔너: 최만린, 참여 작가: 김구림, 김한, 송번수, 심문섭, 이우환, 하종현)

«제11회 상파울루 비엔날레»(커미셔너: 이일, 참여 작가: 서승원, 이승조, 이승택, 정탁영 등)

1972년

«제1회 에스프리전»(국립공보관)

«한국근대미술60년전»(국립현대미술관)

«제1회 앙데팡당전»(국립현대미술관)

«제1회 한일미술 교류전»(미술회관, 일본 후쿠오카 시립미술관)

«제3회 AG: 탈관념의 세계»(국립현대미술관)

«월남전 기록화전»(국립현대미술관)

«제4회 카뉴국제회화제»(참여 작가: 김기창, 김창열, 남관, 유경채, 이성자, 이세득)

«제8회 도쿄국제판화비엔날레»(곽덕준 문부대신상 수상, 김상유, 김창열)

1973년

국립현대미술관 덕수궁으로 이전

『화랑』창간

«한국현대미술 1957–1972»(명동화랑)

«한국현대미술연립전»(미도파 화랑, 시공회, 오리진, 한국현대조각회 연합 전시)

«한국 현역화가 100인»(국립현대미술관)

«제3그룹 창립전»(신문회관)

«제8회 파리비엔날레»(참여 작가: 심문섭, 이건용)

«제12회 상파울로비엔날레»(커미셔너: 이세득, 참여 작가: 김창열 명예상 수상, 김구림, 송수남, 정상화 등)

1974년

미술전문지 『현대미술』 간행

«제1회 십이월전»(미국문화센터)

«제1회 서울비엔날레»

«제3회 인도트리엔날레»(뉴델리, 커미셔너: 김세중, 참여 작가: 김창열, 박석원,
심문섭, 안동숙 등)

«제6회 카뉴국제회화제»(프랑스 카뉴, 커미셔너: 박서보, 참여 작가: 이동엽,
하종현, 허황)

«제9회 도쿄국제판화비엔날레»(참여 작가: 김구림, 이우환, 정찬승)

1975년	«'75 오늘의 방법»(백록화랑)

«제1회 서울현대미술제»(국립현대미술관)

«제1회 대구현대작가협회전»(대구백화점 화랑)

«3인의 이벤트»(그로리치 화랑, 참여 작가: 김용민, 이건용, 장석원)

«한국 5인의 작가 다섯 가지의 흰색»(일본 도쿄화랑, 참여 작가: 권영우, 박서보,
서승원, 이동엽, 허황)

«제7회 카뉴국제회화제»(프랑스 카뉴, 커미셔너: 정영열, 참여 작가: 김동규,
이승조, 이향미, 진옥선, 최대섭)

«제13회 상파울루비엔날레»(커미셔너: 김정숙, 참여 작가: 김홍석, 박서보, 한묵
등)

«제9회 파리비엔날레»(참여 작가: 심문섭, 이강소)

1976년	『계간미술』창간

한국화랑협회 창립

«한국미술오천년»(일본 3개 도시 및 미국 8개 도시 순회전, 1979.5.–1981.6.)

«한국현대동양화대전»(국립현대미술관)

«제8회 카뉴국제회화제»(커미셔너: 최명영, 참여 작가: 김구림, 서승원, 윤형근,
이건용, 이우환)

1977년	월간『미술과 생활』창간

『한국미술연감』발행

한국구상조각회 창립

«제1회 한국 서예가연합회전»(미술회관)

«제1회 삼인행 동인전»(출판회관)

«역대 국전 수상작품전»(국립현대미술관)

«한국현대미술의 단면»(도쿄 센트럴미술관, 참여 작가: 권영우, 김구림, 김기린,
김용익, 김창열, 박서보 등 19명)

«제9회 카뉴국제회화제»(프랑스 카뉴, 커미셔너: 서승원, 참여 작가: 박서보,
정영렬)

«제10회 파리비엔날레»(참여 작가: 정재규)

«제14회 상파울루비엔날레»(커미셔너: 이경성, 참여 작가: 김창열, 이강소, 이승조, 하종현)

«한국회화 유럽순회전»(스웨덴 스톡홀름 왕립동양박물관, 네덜란드 라렌싱거미술관, 독일 슈투트가르트 문화교류관, 프랑스 페르니시미술관, 참여 작가: 김기창, 노수현, 변관식, 서세옥, 이상범, 천경자)

1978년	동아미술제 창설

중앙미술대전 창설

«한국미술 20년의 동향»(국립현대미술관)

«제4회 인도트리엔날레»(뉴델리, 커미셔너: 서세옥, 참여 작가: 김홍석, 김구림, 서승원, 이세득 등)

«제11회 도쿄국제판화비엔날레»(이우환 교토국립근대미술관상 수상)

«제2회 국제현대미술전»(프랑스 파리 그랑팔레, 참여 작가: 권영우, 김환기, 박서보, 변종하, 심문섭, 유경채, 윤형근, 이우환, 하종현)

1979년 «동서양화 34인»(『선미술』 창간 기념 전시)

«제1회 한국근대미술 경매전»(신세계미술관)

«한국현대미술 1950년대 서양화»(국립현대미술관)

«한국의 자연—동양화 실경산수»(국립현대미술관)

«제15회 상파울루비엔날레»(커미셔너: 오광수, 참여 작가: 김기린, 김용민, 박현기, 이건용, 이상남, 진옥선, 최병소)

«제11회 카뉴국제회화제»(커미셔너: 이승조, 참여 작가: 김기린, 김진석, 심문섭, 윤명로)

참고 문헌

1. 50년대 참고 문헌

김기창. 「국전유감」. 『경향신문』. 1955년 11월 10일 자.

김기창. 「산수화가 아닌 동양화를」. 『서울신문』. 1959년 2월 8일 자.

김기창. 「오채의 묵이 생동」. 『서울신문』. 1955년 7월 15일 자.

김기창. 「현대 동양화에 대한 소감」. 『서울신문』. 1955년 5월 18일 자.

김병기. 「문화질의: 현대미술의 조류」. 『조선일보』. 1959년 6월 23일 자.

김병기. 「화성 피카소의 생애와 사상」. 『신태양』. 1956년 9월.

김병기. 「자유와 실험: 전미대학생미술전에서」. 『서울신문』. 1956년 11월 14일 자.

김병기. 「추상회화의 문제」. 『사상계』. 1953년 9월.

김병기. 「현대미술의 형성과 동향」. 『사상』. 1952년 8월.

김영기. 「개척되는 현대 한국화」. 『동아일보』. 1956년 5월 16일 자.

김영기. 「난숙한 향토미—소송화백의 개인전」. 『경향신문』. 1955년 4월 13일 자.

김영기. 「동양의 문인화 예술론」. 『사상계』. 1958년 3월.

김영기. 「동양화보다 한국화를 上」. 『경향신문』. 1959년 2월 20일 자.

김영기. 「접근하는 동서양화 下」. 『조선일보』. 1955년 12월 11일 자.

김영기. 「지방전의 의의와 성과」. 『동아일보』. 1959년 2월 11일 자.

김영기. 「현대미술의 동향」. 『조선일보』. 1955년 12월 10일 자.

김영삼. 「전위적 다이나믹한 현대감」. 『세계일보』. 1959년 8월 6일 자.

김영주. 「모험에의 새로움, 한봉덕 개인전」. 『경향신문』. 1959년 4월 10일 자.

김영주. 「반발과 저항의 자세: 《제1회 모던아트 협회전》을 보고」. 『평화신문』. 1957년 4월 16일 자.

김영주. 「싹트는 저항의식과 신인진출 上」. 『경향신문』. 1956년 12월 23일 자.

김영주. 「싹트는 저항의식과 신인진출 下」. 『경향신문』. 1956년 12월 24일 자.

김영주. 「앙휠멜과 우리미술」. 『조선일보』. 1958년 12월 13일 자.

김영주. 「전통에의 대결, 고암개인전평」. 『동아일보』. 1955년 7월 6일 자.

김영주. 「한국미술의 제문제: 정신형식의 전환을 위하여」. 『문학예술』. 1956년 1월.

김영주. 「화단과 그룹운동: 확립되어 가는 작가의식」. 『세계일보』. 1957년 6월 29일 자.

김영주. 「현대 동양화의 방향 上」. 『경향신문』. 1956년 8월 3일 자.

김영주. 「현대 동양화의 방향 中」. 『경향신문』. 1956년 8월 4일 자.

김영주. 「현대 동양화의 방향 下」. 『경향신문』. 1956년 8월 5일 자.

김영주. 「현대미술의 동향: 정신형식을 중심으로」. 『신미술』. 1956년 9월.

김응현. 「예술은 생의 의식」. 『경향신문』. 1956년 5월 21일 자.

김충선 · 문우식 · 김영환 · 박서보. 「반국전선언」. 1956년 5월 16-25일.

김환기. 「무의미한 도피적 색채의 작희일 뿐인가」. 『동아일보』. 1954년 12월 2일 자.

김환기. 「미술회화의 명랑성」. 『경향신문』. 1954년 11월 7일 자.

도상봉. 「국전을 보고」. 『동아일보』. 1953년 12월 6일 자.

도상봉. 「현대미술작가전 소감」. 『동아일보』. 1953년 5월 22일 자.

맥태거트, 아아더 J. 「동서양의 수법 종합―김영기씨 개인전평」. 『경향신문』. 1955년 5월 19일 자.

박고석. 「미술활동의 대두」. 『경향신문』. 1950년 5월 6일 자.

박서보. 「허식과 성실의 교차: 《현대미술가협회전》의 인상」. 『세계일보』. 1957년 5월 10일 자.

방근택. 「회화의 현대화 문제―작가의 자기방법 확립을 위한 검토(上)」. 『연합신문』. 1958년 3월 11일 자.

방근택. 「신세대 뭣을 묻는가?」. 『연합신문』. 1958년 5월 23일 자.

방근택. 「화단 과도기적 해체―《모던 아트전》평」. 『동아일보』. 1958년 11월 25일 자.

방근택. 「화단의 새로운 세력」. 『서울신문』. 1958년 12월 11일 자.

이경성. 「미를 극복하는 힘」. 『조선일보』. 1957년 5월 11일 자.

이경성. 「미의 유목민 上」. 『연합신문』. 1957년 12월 15일 자.

이경성. 「미의 유목민 下」. 『연합신문』. 1957년 12월 16일 자.

이경성. 「미의 위도」. 『서울신문』. 1952년 3월 13일 자.

이경성. 「미의 전투부대」. 『연합신문』. 1958년 12월 8일 자.

이경성. 「시평, 미술」. 『새벽』. 1955년 9월.

이경성. 「신인의 발언: 홍대출신 4인전 평」. 『동아일보』. 1956년 5월 26일 자.

이경성. 「육십대서 이십대까지 총망라」. 『동아일보』. 1954년 7월 4일 자.

이경성. 「현대판화의 특성: 국제판화전을 보고」. 『조선일보』. 1957년 3월 5일 자.

이봉상. 「1957년 반성 미술계 전환기의 고민 上」. 『동아일보』. 1957년 12월 24일 자.

이봉상. 「국전 下―동양화 창작정신 살릴 것」. 『동아일보』. 1955년 11월 27일 자.

이봉상. 「정상화된 그룹행동―현대전을 보고」. 『서울신문』. 1957년 12월 18일 자.

이봉상. 「《제4회 현대전》평―보다 부정적인 의식을 희구하면서」. 『한국일보』. 1958년 12월 3일 자.

이활. 「회화 데자인의 출현, 《신조형파 미술전》을 보고」. 『조선일보』. 1957년 7월 15일 자.

장발. 「예술에 있어서 '내 것'과 '남의 것'」. 『사상계』. 1959년 7월.

장우성. 「동양문화의 현대성: 현대 동양화의 방향」. 『현대문학』. 1955년 2월.

장우성. 「문화10년 미술 下」. 『경향신문』. 1955년 8월 11일 자.

장우성. 「믿음직한 표현력 제3회 국전 동양화평」. 『서울신문』. 1954년 11월 4일 자.

장우성. 「예술의 창작과 인식」. 『경향신문』. 1955년 10월 12일 자.

정규. 「젊은 정열과 의욕」. 『동아일보』. 1958년 5월 24일 자.

최순우. 「미협전 감상—동양화 전통적인 격조와 높은 기품」. 『동아일보』. 1954년 7월 4일 자.

한묵. 「모색하는 젊은 세대」. 『조선일보』. 1956년 5월 24일 자.

C.W.H. 초역. 「앙 훌멜' 운동의 본질」. 『신미술』. 1958년 3월.

Syngbok Chon. 「Young Artist Hold Third Group Show」. 『The Korea Republic』. 1958년 5월 20일 자.

「국전과 미술계의 동향 上」. 『경향신문』. 1958년 9월 16일 자.

「국전과 미술계의 동향 下」. 『경향신문』. 1958년 9월 17일 자.

「기성화단에 홍소하는 이색적 작가군」. 『한국일보』. 1958년 11월 30일 자.

「«미네소타 대학미술전» 23일부터 서울대학교에서」. 『한국일보』. 1958년 5월 25일 자.

「의욕과 냉대—«신조형파전»을 보고」. 『한국일보』. 1959년 8월 11일 자.

「작년에 비해 장족의 진보—제4회 국전심사위원소감」. 『동아일보』. 1955년 11월 1일 자.

「«제7회 국전» 입상작품」. 『동아일보』. 1958년 10월 2일 자.

「지상국전(1) 운월의 장」. 『동아일보』. 1954년 11월 2일 자.

「화단의 새얼굴들: 박서보」. 『국도신문』. 1958년 6월 25일 자.

「화단의 새얼굴들: 이승택」. 『국도신문』. 1958년 6월 26일 자.

2. 1960년대 참고 문헌

김병기. 「구상·추상의 대결 하나의 증언」. 『동아일보』. 1962년 10월 12일 자.

김병기. 「세계의 시야에 던지는 우리 예술(상파울로 비엔날레 서문)」. 『동아일보』. 1963년 7월 3일 자.

김병기. 「어수선한 칵텔, «국제자유미술전»」. 『동아일보』. 1962년 6월 2일 자.

김병기. 「현대예술에의 초대: 미술」. 『동아일보』. 1962년 3월 3일 자.

김영주. 「62년의 백서 미술」. 『동아일보』. 1962년 12월 11일 자.

김영주. 「동양과 서양의 미술—춘추회 세미나에서」. 『경향신문』. 1961년 3월 10일 자.

김영주. 「미술시평, 새미학과 새탐구」. 『동아일보』. 1961년 10월 17일 자.

김영주. 「미술올림픽—국제전에 나가는 작품들(4)」. 『한국일보』. 1963년 5월 30일 자.

김영주·이구열·이일·이세득(좌담). 「현대미술관과 국전」. 『공간』. 1969년 10월.

김용구. 「자유하의 발전(목차 부분)」. 『사상계』. 1962.

김인승·김정숙·박서보·서세옥·이경성·최순우(좌담). 「창조적 실험의 부족」. 『신동아』. 1968년 1월.

김창열. 「1961년 문화계 리포트」. 『대한일보』. 1961년 12월 24일 자.

김창열. 「우리미술의 국제진출」. 『홍대학보』. 1964년 1월 10일 자.

김태신(송영업). 「내가 본 한국화단」. 『동아일보. 1960년 7월 31일 자.

김훈. 「미국의 화단 1월」. 『경향신문』. 1961년 5월 18일 자.

김훈. 「미국의 화단 2월」. 『경향신문』. 1961년 5월 19일 자.

김훈. 「세계화단의 새로운 풍조, 카네기 국제미전을 중심으로 上」. 『경향신문』. 1962년 1월 4일 자.

김훈. 「세계화단의 새로운 풍조, 카네기 국제미전을 중심으로 中」. 『경향신문』. 1962년 1월 5일 자.

김훈. 「세계화단의 새로운 풍조, 카네기 국제미전을 중심으로 下」. 『경향신문』. 1962년 1월 6일 자.

김환기. 「전위미술의 도전」. 『현대인 강좌』 3호. 1962.

박래현. 「국전을 이렇게 본다」. 『경향신문』. 1962년 9월 8일 자.

박서보. 「감각의 시한성」. 『대한일보』. 1967년 8월 24일 자.

박서보. 「구상과 사실」. 『동아일보. 1963년 5월 29일 자.

박서보. 「남관의 세계」. 『한국일보』. 1966년 11월 15일 자.

박서보. 「더 코리안 리퍼블릭」. 『The Korea Republic』. 1960년 11월 26일 자.

박서보. 「빠리통신―《한국청년작가전》」. 『홍익주보』. 1961년 9월 15일 자.

박서보. 「신인프로필―이승조」. 『공간』. 1968년 9월.

박서보. 「최근 파리 화단 쎄느 강안을 좌우로」. 『동아일보』. 1961년 12월 30일 자.

박서보. 「추상주의」. 『홍대학보』. 1964년 1월 10일 자.

박서보. 「한국 현대 미술의 전망―1965년을 기점하여」. 『논꼴아트』. 1965.

박서보. 「한국현대회화전」. 『공간』. 1966년 11일 자.

방근택. 「1964년의 미술계 테제―앵포르멜」. 『부산일보』. 1964년 1월 9일 자.

방근택. 「국제진출의 시금석―《상파울로 출품전》」. 『한국일보』. 1963년 6월 16일 자.

방근택. 「기성 속의 새 것 《논꼴 아트전》」. 『동아일보』. 1965년 2월 18일 자.

방근택. 「김종학 개인전 평. 『한국일보』. 1963년 8월 2일 자.

방근택. 「모호한 전위성격 현대미술가회의 구성을 보고」. 『동아일보』. 1963년 12월 20일 자.

방근택. 「유영국 개인전 평」. 『한국일보』. 1964년 11월 19일 자.

방근택. 「우리미술의 소리」. 『서라벌학보』. 1963년 4월 23일 자.

방근택. 「전위예술의 제패」. 『한국일보』. 1960년 12월 9

방근택. 「전위의 개척」. 『조선일보』. 1964년 11월 24일 자.

방근택. 「전위의 형성과 보수의 정비」. 『부산일보』. 1965년 1월 5일 자.

방근택. 「추상과 분리돼야 한다」. 『동아일보』. 1963년 9월 25일 자.

방근택. 「추상회화의 정착, 《세계문화자유초대전》」. 『한국일보』. 1965년 5월 9일 자.

방근택. 「한국인의 현대미술」. 『세대』. 1965년 10월.

방근택. 「현대미술의 동향과 그 감상」. 『동대신문』. 1965년 10월 29일 자.

방근택. 「현대의 전형표현, 《연립전》 평」. 『조선일보』. 1961년 10월 10일 자.

서세옥. 「동양화의 기법과 정신」. 『공간』. 1968년 6월.

석도륜. 「국제교류전 서설―퍼로우키어리즘의 극복을 위하여」. 『공간』. 1967년 9월.

석도륜. 「현대 미술에 끼친 동양미술의 정신」. 『공간』. 1968년 6월.

오광수. 「과도기의 작의, 《신수회 동양화전》」. 『동아일보』. 1965년 4월 27일 자.

오광수. 「동양화의 지향점에 기대―《제1회 백양회 공모전》」. 『동아일보』. 1964년 4월 20일 자.

오광수. 「미술 1968년―3개의 유형」. 『공간』. 1968년 12월.

오광수. 「아쉬운 예술성의 자세—«12회 국전»을 보고」. 『동아일보』. 1963년 10월 22일 자.

유준상. 「늦가을을 장식한 11인의 «세계문화자유초대전»」. 『한국일보』. 1965년 11월 18일 자.

유준상. 「현대회화를 어떻게 볼 것인가」. 『조선일보』. 1968년 6월 2일 자.

이경성. 「66년의 미술개관」. 『한국예술지』. 1967.

이경성. 「68년의 미술개관」. 『한국예술지』. 1968.

이경성. 「독자적 조형의식의 발현—«제1회 문화자유회의초대전»」. 『조선일보』. 1962년 6월 27일 자.

이경성. 「미술교류의 전위, «국제자유미술전» 평」. 『조선일보』. 1962년 5월 30일 자.

이경성. 「미지에의 도전—의욕적인 자세에 입각하여」. 『동아일보』. 1960년 12월 15일 자.

이경성. 「새로운 차원에의 도전, «제3회 문화자유초대전»」. 『동아일보』. 1964년 11월 12일 자.

이경성. 「«제18회 국전» 대상 작품 중심으로」. 『공간』. 1969년 11일 자.

이경성. 「추상미술의 한국적 정착—집단과 작가를 중심으로」. 『공간』. 1967년 12 일 자.

이경성. 「한국화 정립 시도—«송수남전»」. 『동아일보』. 1969년 11월 18일 자.

이경성. 「한국현대회화전」. 『공간』. 1968년 7월.

이경성. 「현대미술의 방향감각」. 『홍대학보』. 1963년 6월 15일 자.

이경성·이구열·『공간』편집부. 「한국추상회화 10년」. 『공간』. 1967년 12월.

이구열. 「전위의 몸부림—묵림회 소품전」. 『민국일보』. 1961년 2월 5일 자.

이구열. 「화랑에서 «제4회 문화자유초대전»」. 『경향신문』. 1965년 11월 17일 자.

이대원. 「국제자유미술전의 의의, 국제전 참가를 계기로」. 『한국일보』. 1961년 4월 18일 자.

이상은. 「유교의 인성관과 자유주의 문화上」. 『서울신문』. 1961년 4월 19일 자.

이상은. 「유교의 인성관과 자유주의 문화下」. 『서울신문』. 1961년 4월 20일 자.

이순석. 「«제10회 국전»을 이렇게 본다」. 『동아일보』. 1961년 11월 19일 자.

이열모. 「현대미술과 전위—박서보씨의 구상과 사실을 읽고」. 『동아일보』. 1963년 6월 14일 자.

이일. 「60년대 미술 단상」. 『홍대학보』. 1968년 7월 1일 자.

이일. 「60년대 미술단장—실험에서 양식의 창조에로」. 『홍대학보』. 1968년 9월 15일 자.

이일. 「67년도 미술계 총평」. 『홍대학보』. 1968.

이일. 「국제전 출품작가 선정의 말썽」. 『신동아』. 1968년 9월.

이일. 「기대되는 눈의 잔치, «미국현대판화전»에 즈음하여」. 『동아일보』. 1967년 12월 2일 자.

이일. 「상·하반기를 통해본 68년도 미술계」. 『홍대학보』. 1968.

이일. 「새로운 예술의 시험성, 현지서 본 파리 비엔날레」. 『조선일보』. 1965년 10월 28일 자.

이일. 「생활하는 젊은 미술—«청년작가연립전»을 보고」. 『동아일보』. 1967년 12월 23일 자.

이일. 「우리나라 미술의 동향—추상예술 전후」. 『창작과비평』. 1967년 봄.

이일. 「체험적 한국 전위미술」. 『홍대학보』. 1965년 11월 15일 자.

이일. 「추상과 구상의 변증법—오늘의 형상의 주변」. 『공간』. 1968년 7월.

이일. 『추상미술, 그 이후—신형상과 누보 레알리즘에 대하여』. 서울: 미진사. 1968.

이일. 「출품작 선정 경위」. 『공간』. 1968년 7월.

정점식. 「비엔날레전의 성격, 각국의 정서를 집약」. 『한국일보』. 1963년 5월 30일 자.

정찬승. 「한국의 해프닝」. 『홍대학보』. 1969년 12월 1일 자.

조요한. 「한국조형미의 성격」. 『사색』 vol. 2. 1969년.

진홍섭. 「한국예술의 전통과 전승」. 『공간』. 1966년 11월.

천승준. 「전후파의 두 가두전—청결하고 오만한 자세」. 『한국일보』. 1960년 10월 6일 자.

파드예 프라바칼. 「아세아에서의 자유의 발전」. 『한국일보』. 1961년 4월 13일 자.

한일자. 「가을의 화랑, 암반을 굴진하는 징후들」. 『경향신문』. 1961년 10월 5일 자.

한일자. 「《김흥수 귀국전》 구상 개성의 붕괴와 이동」. 『경향신문』. 1961년 10월 12일 자.

한일자. 「《제10회국전》평 동양화부—역사의징조는 수묵계(水墨系),이론적 주장점 잃은
「군우(群牛)」(제10회 국전 평 동양화부)」. 『경향신문』. 1961년 11월 2일 자.

혼마 마사요시(本間正義). 「한국현대회화전을 보고」. 『공간』. 1968년 9월.

「5월의 문화 붐 장식할 《국제자유미술전》」. 『한국일보』. 1962년 4월 30일 자.

「경쾌한 색채와 효과적인 화면—종합적인 회화세계 시도」. 『동아일보』. 1962년 6월 13일 자.

「고정관념의 도전—《청년작가전》」. 『동아일보』. 1967년 12월 12일 자.

「국제교류전과 그 문제점—《동경판화 비엔날》, 《마니라한국청년작가전》, 《일본국제청년작가비엔날》,
《칸느회화제》, 《칼피판화트리엔날》」. 『공간』. 1969년 3월.

「국제전 참가를 둘러싸고 백여 명의 연판장 소동」, 『경향신문』. 1963년 5월 25일 자.

「국제전 참가를 둘러싸고 화단에 번지는 잡음들」. 『경향신문』. 1963년 4월 4일 자.

「(신인과 그 문제작) 국제화단에서 격찬, 박서보씨의 〈원죄〉」. 『조선일보』. 1962년 3월 2일 자.

「극을 걷는 전위미술, 서울 해프닝 쇼」. 『중앙일보』. 1968년 6월 1일.

「김기창, 현대 한국의 작가상」. 『공간』. 1969년 8월.

「누벨 바그. 60년회」. 『한국일보』. 1961년 1월 9일 자.

「동경국립근대미술관. 60년대 미술단장—실험에서 양식의 창조에로」. 1968년 7월 19–9월 1일.

「동서미술 세미나」. 『서울신문』. 1961년 3월 9일 자.

「동인전/모던아트협, 악뛰엘회, 무동인회」. 『경향신문』. 1962년 8월 21일 자.

「《무제전》 갖는 박서보. 앞장섰던 아방가르드서도 탈출」. 『서울신문』. 1966년 9월 13일 자.

「문화 60년대—추상화의 뿌리 깊숙이」. 『서울신문』. 1969년 12월 23일 자.

「문화 한국의 비전—미술」. 『경향신문』. 1969년 1월 11일 자.

「미술관을 포장한다, 전위조각가 자바체프」. 『중앙일보』. 1969년 2월 20일 자.

「반향, 상 파울로, 빠리의 미술올림픽으로 가는 두 국제전 출품작가 결정과 화단」. 『동아일보』. 1963년 5월
10일 자.

「《백양회》서 동양화 공모전」. 『경향신문』. 1964년 4월 20일 자.

「변종하 화백과의 문답—파리화단 얼마나 달라졌나」. 『한국일보』. 1964년 11월 19일 자.

「비닐우산과 촛불이 있는 해프닝이란 예술적인 쇼」. 『경향신문』. 1967년 12월 16일 자.

「색다른 동양화의 추상세계—《김기창 박래현 부부 회화전》」. 『동아일보』. 1963년 12월 20일 자.

「얼굴화가 박서보」. 『현대경제일보』. 1966년 11월 12일 자.

「岡本太郎 화백 방한방담」. 『한국일보』. 1964년 11월 19일 자.

「재질의 자유로운 시도, 젊은 모험파의 《악뚜엘展》」.『한국일보』. 1962년 8월 22일 자.

「전위미술가들의 올림픽, 파리 비엔나레 박두」.『동아일보』. 1961년 8월 8일 자.

「전위미술, 미 화가 니키여사의 액숀」.『동아일보』. 1963년 1월 9일 자.

「전위 예술의 전시장」.『동아일보』. 1967년 10월 17일 자.

「전위 중의 전위들」.『조선일보』. 1962년 8월 21일 자.

「전통미와 현대미: 한국회회전」.『경향신문』. 1968년 4월 3일 자.

「전위화가들… 서양화부」.『조선일보』. 1962년 4월 4일 자.

「제5회 동경국제판화 비엔날 전 1966년」.『공간』. 1967년 3일 자.

「《제10회 백양회 전》평, 창조적 감동 드물다」.『경향신문』. 1961년 12월 9일 자.

「질서 잃은 한일교류전, 국제자유미술전의 경우」.『경향신문』. 1961년 5월 19일 자.

「천경자, 현대 한국의 작가상」.『공간』. 1969년 6월.

「추상 이후 세계미술동향」.『홍대학보』. 1967년 11월 15일 자.

「한국을 찾자—한국의 예술」.『매일경제』. 1967년 8월 28일 자.

「'해프닝' 선풍 한국상륙」.『서울신문』. 1968년 5월 9일 자.

「행동하는 화가들」.『홍대학보』. 1967년 12월 15일 자.

「《현대, 60년미협 연합전》」.『동아일보』. 1961년 10월 5월.

「현대예술과 한국미술의 방향」.『동아일보』. 1963년 5월 4일 자.

「《현대판화전》을 계기로 한 좌담회: 관계자들이 말하는 브라질 현대미술」.『동아일보』. 1964년 1월 21일 자.

「화보도 내놓은 《문화자유초대전》」.『경향신문』. 1964년 11월 7일 자.

3. 1970년대 참고 문헌

김구림. 「일상적인 사물의 탈바꿈」.『공간』. 1978년 6월.

김구림. 「행위와 물체의 신체성」.『화랑』. 1976년 여름.

김구림·김성구·방태수·이건용·정찬승. 「행위의 장으로서의 만남—에저또와 해프닝, 이벤트, 판토마임…」.『공간』. 1978년 6월.

김구림·심문섭·정찬승·박용숙(좌담). 「최근의 전위미술과 우리들」.『공간』. 1975년 3월.

김미혜. 「한국화 개념설정을 위한 한국 민화의 분석」.『공간』. 1973년 1월.

김성우. 「파리서 주목 못 끈 한국화가들」.『한국일보』. 1979년 2월 2일 자.

김영기. 「나의 한국화론과 그 비판·해설」,『대한민국예술원 논문집』15. 1976.

김영기. 「동양화가 김영기에게 듣는다」.『경향신문』. 1975년 12월 1일 자.

김용익. 「《ST전》에 던지는 질문」.『홍대학보』. 1976년 12월 1일 자.

김인환. 「동양화의 현대적 정착」.『홍익미술』4호. 1975년 11월.

김인환. 「포박당한 미술—한국 현대미술, 그 비실재의 과거」.『홍익미술』창간호. 1972년 12월.

문명대. 「작가와 그 문제, 한국회화의 진로문제—산정 서세옥론」.『공간』. 1974년 6월.

박노수. 「작가와 비전」. 『공간』. 1970년 10월.

박서보. 「나는 대체 불가능한 화가」. 『독서신문』. 1973년 10월 21일 자.

박서보. 「단상노트」. 『공간』. 1977년 11월.

박서보. 「유전질전」. 『서울신문』. 1970년 12월 16일 자.

박서보. 「현대미술은 어디까지 왔나?」. 『미술과 생활』. 1978년 7월.

박서보. 「현대미술의 위기」. 『월간중앙』. 1972년 11월.

박서보. 「현대미협과 나」. 『화랑』. 1974 여름.

박용숙. 「이건용의 이벤트」. 『공간』. 1975년 10월 11월.

박용숙. 「파리 국제미술전의 교훈」. 『신동아』. 1979년 3월.

방근택. 「허구와 무의미―우리 전위미술의 비평과 실재」. 『공간』. 1974년 9월.

석도륜. 「산정 서세옥론에 대한 반론」. 『공간』. 1974년 8일 자.

송번수. 「너의 작업을 끝까지 밀고나가라: 파리 1차도전 판정패자의 보고」. 『공간』. 1978년 3월.

심문섭. 「관점의 착오일 뿐 작품선정 공정했다, 국제미전 출품에 이상있다를 읽고」. 『중앙일보』. 1979년
 2월 19일 자.

안동숙. 「전통 위에 현대 감각 살려 작가와의 거리감 좁히도록(동아미술제에 바란다―예술계 인사들의
 기대와 당부 下)」. 『동아일보』. 1978년 5일 자.

오경환. 「국제미전 출품에 이상있다」. 『중앙일보』. 1979년 2월 14일 자.

오광수. 「개성없는 화칠, '유행'만 범람: 국전 정비 후 첫 2부전을 보고」. 『동아일보』. 1974년 5월 16일 자.

오광수. 「늘어난 기술적 모방, 《24회 봄 국전》을 보고」. 『동아일보』. 1975년 5월 24일 자.

오광수. 「박래현의 미적세계」. 『계간미술』. 1978년 2월.

오광수. 「봄의 화랑가, 일정한 톤없이 다양, 실험계열전시는 열 식어」. 『서울신문』. 1975년 4월 16일 자.

오광수. 「세계 속의 한국화 그 문제점과 전망」. 『계간미술』. 1978년 3월.

오광수. 「한국미술의 비평적 전망」. 『AG』 3. 1970년 5월.

오광수. 「한국전위미술의 행방, A.G 75년展과 현대미술제」. 『공간』. 1976년 1월.

오광수. 「한국화란 가능한가」. 『공간』. 1974년 5월.

오광수·김구림. 「손과 기계에 의한 우연성의 융화」. 『공간』. 1979년 10월.

유근준. 「기성작가와 새 세대」. 『공간』. 1972년 8월.

윤명로. 「60년미술가협회 시절」. 『화랑』. 1974 겨울.

윤명로. 「한미판화교류전을 계기로: 판화의 기초개념」. 『공간』. 1975년 5월.

이건용. 《4人의 EVENT》전 리플릿. 서울화랑. 1976년 4월 4일.

이경성. 「《20회 국전》 심사평: 동양화_안이 벗어나 실재 창조를, 비구상선 의욕에 넘쳐」. 『동아일보』.
 1971년 10월 13일 자.

이경성. 「미술개관」. 『한국예술지』 5. 1970.

이경성. 「서양화단의 단면도」. 『한국현대미술의 상황』. 서울: 일지사. 1976.

이경성. 「화단의 우울증」. 『한국현대미술의 상황』. 서울: 일지사. 1976.

이구열. 「우리의 현대미술과 세계의 눈」. 『월간 춤』. 1979년 3월.

이구열.「한불미술교류의 역사적관계」.『공간』. 1976년 4월.

이승택.「한국적인 소재와 나의 것」.『공간』. 1979년 7월.

이우환.「새로운 예술론의 준비를 위하여—만남의 현상학적 서설」.『공간』. 1975년 9월.

이우환.「오브제 사상의 정체와 그 행방」.『홍익미술』. 1972년.

이우환.「투명한 시각을 찾아서」.『공간』. 1978년 5월.

이원화.「한국의 신사실파 그룹」.『홍익』13호. 1973.

이일.「77년 파리 비엔날의 기본성향」.『공간』. 1977년 2월.

이일.「변화와 모색, 그리고 실험: 한국현대회화 10년사」.『공간』. 1976년 11월.

이일.「세계 속의 한국 현대미술」.『광장』. 1975년 11월 12월.

이일.「전환의 윤리」.『AG』 3. 1970년 5월.

이일.「포스트 70年, 세계미술의 표정 : «제6회 도쿠멘타전» 참관기」.『공간』. 1977년 11월.

이일.「현실과 실현: ‘71년 AG전’을 위한 시론」.『AG』. 전시 도록. 1971.

이일 · 이구열 · 윤명로.「현대미술의 동향」.『공간』. 1970년 9월.

이일 · Love, Joseph.『윤형근 전』. 전시 도록. 1975.

이종상.「신예 기수가 보는 새 문화 좌표」.『경향신문』. 1974년 10월 21일 자.

장우성.「동양화」.『한국예술지』 6. 1971.

장윤환.「한국의 전위예술」.『신동아』. 1975년 1월.

정병관.「파리 비엔날과 전위미술」.『공간』. 1977년 11월.

조요한.「현대미술의 실험성에 대하여, 오늘의 우리나라 미술은 어디까지 왔나」.『홍익미술』. 1973년 12월.

최명영.「실험정신과 풍토의 갈등」.『홍익미술』. 1972년.

최명영.「전위예술 소고—그 실험적 전개를 중심으로」.『홍익』14호. 1972년.

하종현.「일본화단을 둘러보고」.『홍대학보』. 1972년 4월 5일 자.

하종현.「파리서 호평받은 한국의 현대미술」.『한국일보』. 1979년 1월 27일 자.

하종현.「한국현대미술 70년대를 맞으면서」.『AG』 2. 1970년

허영환.「전통 산수의 변모와 그 문제점」.『계간미술』. 1978년 8월.

홍용선.「한국현대동양화의 방향과 위치: 노대가와 몇 중견작가를 중심으로」.『공간』. 1976년 3월.

Love, Joseph.「Avant-garde of Texture」.『홍대학보』. 1975년 5월 1일 자.

Nakahara Yusuke.「Five Korean Artists: Five Kinds of White(Translated by Joseph Love)」.
　『홍대학보』. 1975년.

「2회 맞는 AG전」.『홍대학보』. 1971년 12월 20일 자.

「4 · 19와 문화—개인주의 바탕 위에 민족주의의 재발견」.『동아일보』. 1970년 4월 18일 자.

「70년대 문화계 제언—4월 화단」.『동아일보』. 1970년 2월 3일 자.

「그림이 일본에 팔린다」.『조선일보』. 1973년 3월 14일 자.

「동아미술제를 말한다—새로운 형상성의 추구」.『동아일보』. 1978년 3일 자.

「무슨 도움을 주나: ‘탈관념의 세계’ 내건 AG전을 보고」.『조선일보』. 1972년 12월 17일 자.

「문화계 70년 한 해를 돌아본다. 대담결산 평론가 이일씨와」.『서울신문』. 1970년 12월 25일 자.

『박서보, 손의 연대기』. 전시 도록. 1976.

「산정 서세옥론에 대한 반론」. 『공간』. 1974년 7월.

「새 세계 모색, 열띤 실험 거센 비판 현대미술 운동 활발」. 『경향신문』. 1974년 6월 29일 자.

「서구 흉내만 낸 출품작」. 『조선일보』. 1978년 12월 28일 자.

「세계의 국제전 파리비엔날레」. 『홍대학보』. 1971년 6월 1일 자.

「웃기는 새 의미 전위미술 70년 AG전」. 『서울신문』. 1970년 5월 5일 자.

「이색작품 전시, 앙데빵당전」. 『동아일보』. 1972년 8월 10일 자.

『이우환』. 전시 도록. 1978

「일본서 활기 띄는 우리 전위작가들」. 『조선일보』. 1972년 4월 11일 자.

「일본화가가 본 71년 AG전」. 『홍대학보』. 1972년 3월 15일 자.

「日서 한국 현대미술 붐」. 『조선일보』. 1977년 6월 18일 자.

「전통 되찾는 동양화」. 『경향신문』. 1974년 8월 21일 자.

「탈 이미지는 가능한가」. 『공간』 1975년 7월.

「파리 국제전은 왜 실패했나」. 『조선일보』. 1979년 2월 16일 자.

「한국근대미술 60년전」. 『공간』. 1972년 7월.

「한국의 전위화가—추상과 구상의 분포도」. 『조선일보』. 1962년 1월 4일 자.

「한국이 참가한 국제전과 출품작가 현황, 1961-1978년」. 『공간』. 1979년 4월.

『한국현대미술 20년의 동향전』. 전시 도록. 1978년 11월 3-12일.

『한국현대미술 1957-1972 1부 추상=상황(1973. 2.17.-24.), 2부 조형과 반조형(1973.2.25.-3.4.)』. 전시
　　도록. 명동화랑.

『한국현대미술의 단면전』. 전시 도록. 1977년 8월 16-28일.

「회오리 속 동양화단, 열띤 한국회화 전통 논쟁」. 『경향신문』. 1974년 8월 21일 자.

엮은이 소개

김이순

홍익대학교 교수. 한국 근현대미술사와 전통미술사에서 왕릉 석물에 관한 연구를 병행하고 있다. 저서로는 『현대조각의 새로운 지평』(2005), 『한국의 근현대미술』(2007), 『대한제국 황제릉』(2010), 『조선왕실 원(園)의 석물』(2016)이 있으며, 공저로 『근대와 만난 미술과 도시』(2008), 『시대의 눈: 한국 근현대미술작가론』(2011), *Images of Famillial Intimacy in Eastern and Western Art* (2014), *Korean Art From 1953: Collision, Innovation, Interaction* (2020), 『한국미술 1900-2020』(2021) 등이 있다.

송희경

이화여자대학교 조형예술대학 초빙교수. 조선 후기 문인들의 사적이고 우아한 모임을 그린 아회도를 연구하여 문학박사 학위를 받았고, 조선 후기 고사인물화와 한중일 회화 교류 관련 논문을 발표하고 있다. 최근에는 20세기 한국화를 분석하며 관련 전시 비평에 참여하고 있다. 저서에는 『조선후기 아회도』(2008), 『아름다운 우리 그림 산책』(2013), 『대한미국의 역사, 한국화로 보다』(2016), 『동아시아의 아름다운 스승, 공자』(2019) 등이 있으며, 공저로 『한국미술 1900-2020』(2021)이 있다.

신정훈

서울대학교 서양화과 및 협동과정 미술경영의 조교수로 재직 중이다. 20세기 한국 미술이 도시, 건축, 테크놀로지와 교차하는 지점들을 연구한다. 「기계, 우주, 전자: 1960년대 말 한국미술과 과학기술」, 『미술사와 시각문화』 28 (2021), 「네트워크와 원시성-1970년 인간환경계획연구소의 '한국 2000년 국토공간구상'」,

『한국예술연구』33 (2021) 등의 논문을 발표했으며. 공저로는 『X: 1990년대 한국미술』(2016), 『국가 아방가르드의 유령』(2019), 『한국미술 1900-2020』(2021), *Interpreting Modernism in Korean Art* (2021), *Korean Art From 1953: Collision, Innovation, Interaction* (2020) 등이 있다.

정무정

덕성여자대학교 미술사학과 교수. 서양미술사학회와 한국미술사학회 회장을 역임했고, 최근 냉전의 정치적, 사회적 배경 및 시각미술과 냉전 문화의 상관관계에 관심을 갖고 연구를 진행하고 있다. 공저로 『한국미술 100년 1』(2006), 『한국미술 1900-2020』(2021)이 있고, 「록펠러 재단의 문화사업과 한국미술계 (I)」(2019), 「아시아재단과 1950년대 한국미술계」(2019), 「록펠러 재단의 문화사업과 한국미술계 (II)」(2020), 「춘추회와 1960년대 한국현대미술」(2020) 등의 논문을 발표하였다.

한국 미술 다시 보기 1:
1950-70년대

엮은이 　　 김이순, 송희경, 신정훈, 정무정

펴낸이 　　 문영호, 김수기
기획 　　　 심지언
진행 　　　 김봉수, 이희윤
디자인 　　 홍은주, 김형재 (이예린 도움)

초판 　　　 2022년 12월 15일

펴낸곳 　　 문화체육관광부
　　　　　 (재)예술경영지원센터
등록 　　　 2011년 1월 1일
주소 　　　 서울시 종로구 대학로 57 (연건동)
　　　　　 홍익대학교 대학로 캠퍼스 12층
전화 　　　 02-708-2244
홈페이지 　 https://www.gokams.or.kr

　　　　　 현실문화연구
등록 　　　 1999년 4월 23일 / 제2015-000091호
주소 　　　 서울시 은평구 불광로 128(불광동),
　　　　　 302호
전화 　　　 02-393-1125
전자우편 　 hyunsilbook@daum.net
홈페이지 　 blog.naver.com/hyunsilbook
SNS 　　　 ⓕ hyunsilbook ⓣ hyunsilbook

도움 주신 분 권은용, 김민하, 안지숙

　　　ISBN 978-89-0654-280-0
　　　ISBN 978-89-0654-279-0 (세트)

출판에 도움을 주신 작가, 유족 그리고 아래의
기관에 진심으로 감사드립니다.

갤러리 현대, 경향신문사, 광주광역시청,
국립현대미술관, 국민체육진흥공단,
국제갤러리, 기용건축, 김달진미술자료박물관,
김종영미술관, 대전마케팅공사, 동아일보사,
리만머핀 갤러리, 뮤지엄 산, 서울대학교
미술관, 서울시립미술관, 서울역사편찬원,
성북구립미술관, 아라리오 갤러리, 아트인컬처,
안상철미술관, 안양문화예술재단, 열화당,
월간미술, 유영국미술문화재단, 이응노미술관,
이프북스, (재)광주비엔날레, (재)운보문화재단,
종로구립박노수미술관, 주영갤러리,
중앙일보㈜, 토탈미술관, 한국문화예술위원회,
한국저작권위원회, 함평군립미술관,
환기미술관, 황창배미술관, SPACE(공간)

이 책은 한국 미술 다시 보기 프로젝트
〈다시, 바로, 함께, 한국미술〉을 바탕으로
제작되었습니다.